Registro de uma vivência

SERVIÇO SOCIAL DO COMÉRCIO
Administração Regional no Estado de São Paulo

Presidente do Conselho Regional
Abram Szajman
Diretor Regional
Danilo Santos de Miranda

Conselho Editorial
Ivan Giannini
Joel Naimayer Padula
Luiz Deoclécio Massaro Galina
Sérgio José Battistelli

Edições Sesc São Paulo
Gerente Marcos Lepiscopo
Gerente adjunta Isabel M. M. Alexandre
Coordenação editorial Cristianne Lameirinha, Clívia Ramiro, Francis Manzoni
Produção editorial Antonio Carlos Vilela
Coordenação gráfica Katia Verissimo
Produção gráfica Fabio Pinotti
Coordenação de comunicação Bruna Zarnoviec Daniel

LUCIO COSTA

Registro de uma vivência

3ª edição revista
Apresentação de Maria Elisa Costa
Posfácio de Sophia da Silva Telles

Sumário

Nota editorial, *Milton Ohata* ... vi
Registros pessoais sobre o *Registro*, *Maria Elisa Costa* vii

Registro de uma vivência .. 1
Índice .. 600
Entrevista a Mario Cesar Carvalho (1995) .. 605

Ensaio sobre a utilidade lírica, *Sophia da Silva Telles* 617
Índice onomástico ... 629
Sobre o autor .. 645

Nota editorial

Registro de uma vivência, de Lucio Costa, teve até o momento duas edições. A primeira foi publicada em 1995 e a segunda após dois anos, com um pequeno texto de acréscimo na página 143, assinado por Paulo Jobim. Desde que Lucio Costa faleceu, em 1998, vicissitudes editoriais de variada ordem se colocaram no caminho de uma reimpressão urgentemente demandada. A presente edição optou por reproduzir fielmente o projeto gráfico de 1997, agregando ainda um relato sobre a produção da primeira edição do livro, por Maria Elisa Costa, um posfácio de Sophia da Silva Telles – a apreensão mais sensível do "modo de ser" do *Registro* – e um índice onomástico que facilitará a consulta às matérias aqui dispostas de maneira tão pessoal pelo autor. Além disso, no que diz respeito à iconografia, uma imagem em preto e branco, na página 25, foi substituída agora por uma reprodução a cores do original supostamente perdido – mas encontrado entre os papéis do autor após seu falecimento.

Antes do *Registro*, algumas coletâneas foram organizadas no intuito de divulgar para um público mais amplo a obra de Lucio Costa, sem a qual a arquitetura moderna brasileira seria impensável, dado o caráter verdadeiramente fundador de sua intervenção, ainda que discreta e espaçada. As mais completas – *Lucio Costa: Sobre arquitetura* (Porto Alegre, Centro dos Estudantes Universitários de Arquitetura, 1962) e *Lucio Costa: obra escrita* (Brasília, UnB, 1966-70, mimeo.) – devemos a Alberto Xavier. Outras, menos abrangentes, haviam sido publicadas até então. *Estudos*, separata da revista *Ante-Projeto*, nº 1, abril de 1952, iniciativa de alunos – dentre os quais Ítalo Campofiorito – do Curso de Arquitetura da Universidade do Brasil (RJ); *Artigos e estudos de Lucio Costa* (Porto Alegre, Imprensa Universitária, 1954), igualmente uma iniciativa de alunos, desta vez do curso de arquitetura da então Universidade do Rio Grande do Sul; e, finalmente, *Obras completas – 1* (Belo Horizonte, Escola de Arquitetura da Universidade de Minas Gerais, 1961), organizada por Roberto Sussmann, com apresentação de Sylvio de Vasconcellos. *Registro de uma vivência* contém muitos dos textos anteriormente coligidos, mas é a única reunião concebida pelo próprio Lucio Costa. Nela, a qualidade de sua prosa límpida e naturalmente elegante, bem como a disposição nada óbvia das matérias, dão ao conjunto o estatuto daquilo que é em si mesmo um universo bastante particular. Nesse sentido, faz parte daquele reduzido grupo de obras que revelaram o Brasil aos brasileiros, ao mesmo tempo em que acreditavam que o país tinha um recado para dar ao mundo, sem ufanismos nem complexos de inferioridade.

A Editora 34 e as Edições Sesc São Paulo gostariam de agradecer a Julieta Sobral, Otília B. F. Arantes (FFLCH-USP), Ciro Pirondi (Escola da Cidade) e Sophia da Silva Telles. E, muito especialmente, a Maria Elisa Costa.

Milton Ohata

Registros pessoais sobre o *Registro*

Maria Elisa Costa

Até hoje me surpreende a competência com que o *Registro de uma vivência* foi estruturado por seu autor. O roteiro do livro é "cinematográfico", com ritmo, pausas, sequências longas e curtas, surpresas, momentos inesperados. E, ainda por cima, o livro resultou... circular! Ao terminar a leitura do último texto é possível passar ao primeiro sem solução de continuidade – o tom do início do livro é o mesmo que o do final.

Me ocorreu chamar a atenção para este aspecto porque, sendo um livro tão vasto e diverso, e que não apenas permite, mas sugere a possibilidade de leitura descontínua, muitas vezes a visão de conjunto escapa ao leitor. Além do texto e das imagens, vale a pena observar a ordem em que os vários temas são abordados, e o entrosamento entre eles.

Uma vez, em conversa com Paulo Jobim, ele me fez a seguinte sugestão: "Experimente folhear o livro, página a página, lendo somente os títulos, os 'bloquinhos' em itálico anexos aos títulos, e as legendas das imagens". Fiz a experiência, e recomendo...

Poucas coisas na vida me deram tanto prazer como ter visto meu pai com seu *Registro de uma vivência*, de "carne e osso", nas mãos.

É que a jornada foi longa... Tudo começou com a teimosia de Alberto Xavier, que tentou por todos os meios fazer um livro com os textos do Dr. Lucio, ainda nos anos 1960. Desse episódio, só sei mesmo o que o Xavier me contou: depois que publicou o precioso *Sobre arquitetura*, à revelia do autor, levou um tremendo carão do próprio Lucio. Mas... um ou dois anos depois, recebeu, pelo correio, do mesmo Lucio, um exemplar com todas as devidas correções escritas à mão nas margens – um fac-símile dele foi publicado recentemente pela UniRitter, de Porto Alegre.

Meu primeiro contato com o *Registro* – então ainda denominado *Compilação de sentido autobiográfico* (!) – se deu na década de 1980. Tratava-se de uma edição a ser feita pela Editora Nobel, de Carla Milano. Na época eu trabalhava em Brasília, vinha ao Rio só nos fins de semana e, por isso, não acompanhei as reuniões de meu pai com a Carla.

Mas, numa dessas vindas, reparei que numa prova do texto sobre o projeto de Monlevade com croquis, havia várias indicações a lápis feitas por meu pai (tipo: "mais pra cima", "maior", "menor", etc.). Aquilo me incomodou, e fiquei pensando que ia ser difícil o livro sair do jeito que ele tinha na cabeça – havia uma evidente dificuldade de comunicação. E comentei essa impressão com nosso querido amigo, o fotógrafo Humberto Franceschi, que reagiu imediatamente: "Presta atenção, esse livro é *o* livro do 'velho', tem que ser rigorosamente o que ele quiser, desse jeito não vai dar certo".

Bateu tanto nessa tecla que meu pai acabou concordando, e foi feito um distrato com a Nobel, inclusive porque o contrato firmado era para um livro em coautoria de Lucio com Xavier. Foi um momento difícil, porque a Carla já vinha investindo no projeto de longa data... mas inevitável, porque se tratava do único livro de Lucio Costa sobre si mesmo. Tenho a impressão que, quando a Carla viu o livro pronto, entendeu as razões que levaram ao distrato.

A partir daí, a primeira coisa foi criar as condições para meu pai "fazer" seu livro. Desenhei então a lápis, num fichário com papel quadri-

culado, os "espelhos" vazios de todas as páginas, em escala pequena – como se fosse um *storyboard* – e deu certo.

Ele arrumou o livro todo, ao mesmo tempo em que definia, em tamanho natural, o formato, a mancha escrita – melhor dizendo, as manchas escritas, porque havia textos em duas colunas e em uma só – as margens, a largura das colunas, o tipo, o corpo, as imagens pertinentes... Guardo esse caderno com enorme carinho.

Paralelamente, correu a luta pelo financiamento. Humberto Franceschi tinha uma pequena editora, e meu pai queria que o livro dele fosse financiado pelo Banco do Brasil. Agendamos então, Humberto e eu, uma reunião em Brasília, na Fundação Cultural do Banco do Brasil – em princípio a proposta parecia ter sido aceita mas... passado algum tempo, fomos informados, ao vivo, que a Fundação não poderia contratar a editora de Humberto porque não se tratava de uma editora sem fins lucrativos.

Nesse momento, não sei como, acendeu uma luz na minha cabeça e fiz outra proposta: "E se a Fundação assinasse um contrato com Lucio Costa, direta e pessoalmente, já que todo mundo sabe que Lucio Costa é uma pessoa acima do bem e do mal?".

E assim foi! Lucio preencheu à mão todos os quesitos do formulário, e num deles – não me esqueço – a pergunta era: "Qual a finalidade social do livro?". Resposta: "Mostrar às pessoas quem eu sou e o que fiz"... Abriu-se uma conta para esse fim específico no próprio Banco do Brasil, o dinheiro era retirado por Lucio e repassado à editora, conta essa que foi encerrada quando o livro foi publicado.

A editora acabou sendo a indicada por Ciro Pirondi – a Empresa das Artes, de Fábio de Britto Ávila. Serei sempre grata ao Fábio por ter colocado à minha disposição o querido e competente Ricardo Antunes Araújo, pilotando o computador comigo do lado, durante meses – eu passava as semanas em São Paulo, hospedada na casa do Ciro, e ia para o Rio todo sábado.

Meu pai acompanhou o trabalho passo a passo – não esqueço que, já em fase de fotolito, um dia ele me disse no telefone: "Lembra daquele texto em que eu digo que fulano 'desabrocha' num sorriso? Corrija, escreva 'se abre' num sorriso..." e a correção foi feita. E com que orgulho o Ricardo dizia que fez o livro todinho no Word!

Depois veio a impressão, em Guarulhos, na FTD – cuja tradição era imprimir livros escolares, nada que se assemelhasse ao *Registro*. Surgiram comentários surpresos dos gráficos: "Ih! Tem o Concorde!". Eu nunca tinha entrado numa gráfica, me instalei na FTD todos os dias em que durou a impressão. Adorável convívio com os gráficos, na época (1995), donos e senhores do acerto das cores e da quinta cor no preto e branco... Me aproximei tanto deles que acabei pilotando as entradas de máquina, e me dei ao luxo de, em muitos casos, selecionar o gráfico que me parecia mais adequando para determinado tipo de ilustração... Quando o livro ficou pronto, voltei lá para dar um volume de presente a cada um deles.

Esse livro é de meu pai, de ponta a ponta, e visualmente tão dele como qualquer projeto de arquitetura que tenha feito... Daí a minha insistência na publicação fac-símile – ainda mais que o livro não é um livro *sobre* Lucio, é o próprio Lucio, em forma de livro!

Foto tirada por minha neta Julieta Sobral na entrada da bela casa imperial do antigo "guardião do goal" Marcos Carneiro de Mendonça, no final do Cosme Velho.

"Words, words..."
Discordo do sentido pejorativo dessa sentença inglesa de uma palavra só.
Daí esta compilação.

LUCIO COSTA
REGISTRO DE UMA VIVÊNCIA

O verbo é ser

Maria Elisa Costa

> *Texto escrito em 1992 por solicitação da revista* AU.

Escrever sobre meu pai, sobre a pessoa de meu pai – fiquei pensando, como expressar em palavras uma coisa que sei tão bem, mas de um saber instintivo, apreendido cotidianamente ao longo da vida? E a primeira coisa que me veio foi: *o verbo é ser*.

Tudo parte daí, e antes de mais nada, a liberdade, a absoluta liberdade interna, que não convive com nenhuma espécie de restrição ao pensamento, ao exercício da sensibilidade e da inteligência em sua plenitude. É como se ele tivesse o norte dentro dele, e o seguisse, como coisa normal, em todas as instâncias e circunstâncias da vida, pessoal ou profissional. Porque é tudo uma coisa só, una, indissolúvel. Não se trata apenas de um "*maquisard* do urbanismo", mas de um *maquisard* da vida, sem a menor vocação para "rebanho".

Embora não pareça, é uma pessoa de convicções apaixonadas, que o levaram a seguir atalhos imprevistos para chegar onde era para chegar: a ida ao Getúlio para conseguir, pela insistência, que Le Corbusier viesse ao Brasil em 1936 avaliar o projeto – pronto e aprovado – para o Ministério da Educação, porque era aquela a primeira vez, no mundo, que se realizaria, de fato, um projeto daquele porte na nova linguagem arquitetônica formulada por ele; a decisão de fazer com Oscar novo projeto para o Pavilhão do Brasil na New York World's Fair de 1939, porque o momento era de luta pela *causa* da nova arquitetura (para ele então definitivamente vinculada à causa social), e o que importava era fazer o melhor projeto possível.

Mas, como o norte fica *dentro*, não há rigidez: é lícito mudar de opinião, ou mesmo de convicção, sempre que esse norte apontar para a mudança. E, ao mesmo tempo, existe o lado *poeta-pragmático*, ou seja, essa coisa de ter os pés muito bem fincados no chão, com a perfeita consciência dos limites viáveis, exatamente para, dentro desses limites, tentar sempre o voo mais alto.

Só uma cabeça assim seria capaz de produzir a *utopia de carne e osso* que é, na verdade, Brasília. Brasília está lá, é um fato, um fato real e um fato *brasileiro*. Que outra nação geraria um Juscelino, que resolve mudar a capital em três anos, e um urbanista capaz de assumir, tranquilamente, o "invento" de uma cidade? Capaz de sintonizar com tamanha acuidade aquele momento histórico? Diante da "invenção" do presidente de mudar mesmo a capital, assim de repente, para o planalto longínquo e deserto, o *maquisard* respondeu à altura: se é para inventar, então vamos respeitar a intuição e inventar mesmo – nada de soluções pseudoespontâneas numa situação que de natural não tem nada, ou de seguir receitas à risca. Mas – e é por isso que deu certo – *inventar com raiz*. As pessoas tendem a achar que o Plano Piloto é mera aplicação dos conceitos dos CIAM, em voga na época; mas, na verdade, se Brasília buscou nos CIAM o princípio da cidade-parque, dos espaços abertos, dos pilotis livres, *buscou na tradição as suas escalas*, e é a liberdade sem preconceitos dessa mistura que a define e singulariza.

O gabarito de seis andares nas quadras não tem nada a ver com os CIAM, é o gabarito tradicional pré-elevador; os comércios locais não têm nada a ver com as "unidades de habitação" estanques de Le Corbusier (a esquina, sem cruzamento, existe e cumpre sua função); a escala monumental assumida, determinante do caráter de capital que Brasília tem desde o início, também não tem nada a ver com os CIAM, como ainda o caráter simbólico. É tudo muito mais perto da alma brasileira – não é por acaso que a população incorporou tão rapidamente ao seu vocabulário a imagem da nova capital.

Essa "liberdade com raiz" também aflora no modo de lidar com os projetos de arquitetura – pequenos e grandes –, de encadear os espaços internos, de seduzir sem alarde, com total domínio das "ferramentas", fazendo correr seiva de vida nos conceitos teóricos, criando uma sensação de bem-estar, de justa medida, *de coisa normal*.

E a relação permanente com a essência da condição humana passa por tudo, permeia tanto no modo de ver o homem como "traço lúcido de união entre o macro e o microcosmos", como na abordagem das questões sociais, políticas, intelectuais ou filosóficas, ou no relacionamento pessoal, onde a própria liberdade interna leva ao total respeito pela privacidade e liberdade do outro, e a uma forma solidária, discreta e generosa de procurar compreender coisas e pessoas, situações e intenções.

Tudo isso é temperado com senso de humor, simplicidade e elegância – em tudo –, além de uma capacidade sempre renovada de acreditar, de se encantar com as coisas, de ter prazer com uma comida gostosa ou uma coisa bonita, de receber o imprevisto. E mais a sóbria e plena consciência do seu próprio valor. Em suma, é o inverso do "personagem": nada é ostentado, vale a verdade. O verbo é, mesmo, *ser*.

Para Maria Elisa e Helena
em memória de LELETA

NEWCASTLE-ON-TYNE, 1910-14
13, Granville Road.
Jesmond.

Com meus pais.

Invenção e desenho de meu pai, 1908.

Turbina a reação. Invenção e desenho do engenheiro naval Joaquim Ribeiro da Costa, 1903.
A moldura *art-nouveau* contrasta com o impecável desenho técnico.

Minha mãe recém-casada.

À guisa de sumário

Texto concedido a Roberto Marinho de Azevedo em 1982 a título de entrevista, atualizado apenas no que respeita à prole.

Meu pai, o engenheiro naval Joaquim Ribeiro da Costa, era natural de Salvador, filho de Ignacio Loyola da Costa e de Maria Firmina Ribeiro de Lima, morta aos 30 anos. Como era o mais velho, ficou de certo modo responsável pelos irmãos e irmã, entre os quais Alfredo, que foi ministro do Supremo Tribunal Militar, Ignacio, inspetor da Alfândega de Santos, e Laura.

Serviu, de início, cinco anos na Comissão de Limites do Amazonas, onde conheceu minha mãe, Alina, filha de Marçal Gonçalves Ferreira, homem sereno, mas empreendedor: montou a primeira indústria de roupas feitas – calças e blusões de algodão – vendidas no interior da província, ao longo dos rios e igarapés; e de Libania Theodora Rodrigues Pará, nascida em Belém, voluntariosa professora: certa vez, cansada de pedir material escolar, botou a criançada a escrever em folhas de bananeira durante a visita do inspetor à escola.

Lembro de dois irmãos de minha mãe, tio Quincas, tocador de violão e boêmio (foi estudante de medicina em Coimbra, mas acabou farmacêutico); e tio Olavo, engenheiro formado em São Paulo – que tocava violino com minha mãe ao piano. Levou-me um dia à *Cavé* para tomar chocolate. Vendo os brioches, perguntei: "Que fruta é essa?". Ele respondeu simplesmente: "Não tem caroço e come-se com a casca". E lembro também ter subido de liteira a Teresópolis, onde meu padrinho Thaumaturgo de Azevedo – fundador da Cruz Vermelha e pioneiro do Acre – me fez perder o fôlego num brusco mergulho no Paquequer.

Como a noiva ainda fosse muito moça, foi mandada para o internato de Mademoiselle Roussel em Lisboa, onde afinal se casaram na igreja de São Jorge, seguindo de lá diretamente para o Havre, depois Marselha, onde tiveram um filho e uma filha. Noutra estada ficaram em Toulon, onde nasci na Villa Dorothée Louise, no Mourillon.

Minha mãe tinha uma amiga francesa que costumava visitá-la, e começava a conversa perguntando pelas crianças. Diante das queixas, tranquilizava: "Ne vous en faites pas, madame, c'est la croissance". Certo dia, ao chegar, ela mesma começou a lamentar-se das próprias mazelas – não estava bem, sentia isto e aquilo – e meu irmão mais velho, que estava por perto brincando no chão, virou-se e devolveu-lhe a frase: "C'est la croissance, madame!". Assim, "é do crescimento" ficou sendo a desculpa vale-tudo da casa.

De retorno ao Brasil, meu pai foi diretor do Arsenal de Marinha e, em 1910, voltou à Europa integrando a missão naval comandada pelo almirante Huet de Bacellar, em Newcastle. Tratava-se da construção da nova esquadra. Frequentei então o Royal Grammar School onde jogava cricket no verão e rugby no outono com os meninos ingleses. As cores eram verde, vermelho, branco e marrom, e como raro estrangeiro minha cor era o verde, correspondente à dos moradores do arrabalde.

Na primavera de 1914, ainda na Inglaterra, ele se indispôs com o ministro Alexandrino e pediu reforma. Foi com toda a família – oito pessoas – para Paris onde moramos três meses no primeiro andar do 18, Clément Marot. Seguimos dali para a Suíça, primeiro Friburgo, depois Beatenberg, perto de Interlaken, com os belos crepúsculos da Jungfrau e o intenso azul do Lago de Thun, e foi ali que a Guerra, a primeira, nos sur-

NEWCASTLE, 1911
Com Magdala.

LIVERPOOL, 1916
Com minha mãe, irmãos, irmãs
e Jack e sua mãe, canadenses.

preendeu. Fomos então para Montreux, onde nos fixamos e onde estudei no Collège National.

Voltamos em fins de 1916, depois de uma estada em Liverpool, a bordo do "Darro" da Royal Mail, às escuras por causa dos submarinos. No ano seguinte, meu pai – que estranhamente sempre desejou ter um filho "artista" – matriculou-me na Escola Nacional de Belas Artes, onde afinal me formaria arquiteto. Ainda vestido de menino inglês e muito mais moço que os outros, sempre fui respeitado porque desenhava melhor que eles.

Uma tarde, o diretor e famoso paisagista Baptista da Costa, homem casmurro, sempre de cara fechada, mandou-me chamar. Temeroso e intrigado, entrei no enorme salão da diretoria, que dez anos depois eu iria ocupar; quando de perto o encarei, ele se abriu num largo sorriso acolhedor. Era marido de uma irmã de Oswaldo Cruz, e seu sobrinho, Bento, casado com Maria Luisa Proença, pretendia fazer algumas obras na antiga casa da propriedade de Lopes Quintas que estava sendo loteada.

Ainda aluno do terceiro ano, tratei logo de trabalhar. Meu primeiro emprego como desenhista foi na firma Rebecchi, onde ganhava 300 mil réis mensais, passando depois para o "Escriptorio Technico Heitor de Mello". Morto o arquiteto, que além de catedrático era *homme du monde* – projetava e construía por administração para os seus pares da sociedade –, a firma continuou sob a responsabilidade de seus colaboradores Memória e Cuchet.

O escritório ocupava todo o andar do prédio número 10 da rua da Quitanda. Os arquitetos ficavam na parte da frente; os desenhistas, chefiados por Baldassini, trabalhavam sob as clarabóias do corpo central do sobrado; e Müller, o calculista suíço, tinha a prancheta junto às janelas na sala dos fundos. Na chegada da escada ficava a mesa do Sr. Pinto, o contador, que se entendia no fim da tarde com os dois mestres, o velho competentíssimo e o moço presunçoso, chamados igualmente Bernardino, ambos portugueses. Foi então que, com Evaristo Juliano de Sá, fiscalizei a construção do meu primeiro projeto, casa em "estilo inglês" para Rodolfo Chambelland, na avenida Paulo de Frontin. Sempre que, no viaduto, passa-

CHÁCARA DA CABEÇA, 1908
Alto da rua Lopes Quintas.
Na foto de baixo, eu no topo da escada, e na de cima, no sopé.

CASA RODOLFO CHAMBELLAND, 1921-22
Minha primeira obra, na Paulo de Frontin.
Colaboração com Evaristo Juliano de Sá.

va por lá, via a ponta da sua empena aflorando da copa das árvores – até que um dia sumiu.

Com esse proceder perdi dois anos e o meu primeiro amigo, o letrado José Defranco que, embora de São João del-Rei, curiosamente nunca me falara do Aleijadinho. Assim, quando, em 1922, a turma se formou, meu colega Fernando Valentim me convidou para sócio; nosso primeiro escritório foi na rua Gonçalves Dias 30, ao lado da Confeitaria Colombo. Depois mudamos para o 46 da avenida Rio Branco, edifício das Docas de Santos, que ainda existe com a sua monumental porta entalhada cuja chave – eu costumava trabalhar até altas horas da noite – continua comigo.

Era a época do chamado ecletismo arquitetônico. Os estilos "históricos" eram aplicados *sans façon* de acordo com a natureza do programa em causa. Tratando-se de igreja, recorria-se ao receituário românico, gótico ou barroco; se de edifício público ou palacete, ao Luís XV ou XVI; se de banco, ao Renascimento italiano; se de casa, a gama variava do normando ao basco, do missões ao colonial.

Em 1926, por motivos sentimentais insolúveis, resolvi viajar. É engraçado, pois não havia ainda os *traveller's checks*. Levei uma carta de crédito do City Bank, ou seja, uma larga folha de papel encorpado onde os caixas davam baixa à mão de cada retirada até o valor do crédito se esgotar. Com 28 contos de réis, se não me engano, passei quase um ano folgado na Europa.

Só que, na passagem de 1926 para 27, fui dado como doente do pulmão pela impressionan-

A bordo do "Bagé".

te figura barbada do professor Passini. Na entrada do seu consultório, uma senhora idosa agachada lavava o mármore do chão cantarolando "Abat-jour che rispande la luce blu... Che non c'è piu", canção então em voga que Baldassini costumava assobiar enquanto desenhava. Fui internado na Villa Igeia, nos arredores de Roma, e muito carinhosamente alimentado e cuidado por uma bonita irmã de caridade. O quarto contíguo era ocupado por uma simpática moça italiana, chamada Fana, que me recitava versos de Carducci "... piu leggera che l'ombra del fumo...". Certa noite acordei com movimento e barulho de gelo quebrado. Soube de manhã que uma hemoptise fulminante a matara.

No caminho de volta a Paris recomendaram-me que consultasse, em San Remo, um famoso especialista cujo nome – nome curto – agora me escapa. Consultório cheio. Finalmente me atendeu e disse que estava tudo bem, que já não tinha nada, era só me acautelar.

Assim, na volta, passei um mês no Caraça, como hóspede de d. Jeronymo. Lamentavelmente, os padres franceses destruíram no século passado a bela capela do irmão Lourenço, com arcadas à volta e sineira sobre a porta, tal como figura no conhecido risco preservado, para construir uma felizmente sóbria igreja "gótica" cuja esguia flecha se enquadra bem na paisagem. O primitivo *parvis* externo com magnífica balaustrada, bem como a escada com degraus de convite e patamar, tudo em pedra-sabão, foram mantidos. Jantava no refeitório com os padres na longa mesa, ao pé da famosa ceia do Athayde e de frente para as bancas dos seminaristas.

Depois me demorei longamente em Sabará, na pensão das *gordas* – eram três irmãs mulatas, cada qual mais gorda. A varanda dos quartos era voltada para o poente e debruçada sobre o rio das Velhas, onde o crepúsculo se espelhava com a primeira estrela. Em seguida Mariana e Ouro Preto. Até hoje me envergonho de não ter sabido então apreciar devidamente – tanto externa como internamente – a obra-prima que é a igreja de São Francisco. Diamantina já conhecia de outros tempos (32 horas de trem), quando a velha matriz ainda não tinha sido trocada pelo volumoso arremedo "ouro-pretano-tedesco" atual.

Comecei aí a perceber o equívoco do chamado neocolonial, lamentável mistura de arquitetura religiosa e civil, de pormenores próprios de épocas e técnicas diferentes, quando teria sido tão fácil aproveitar a experiência tradicional no que ela tem de válido para hoje e para sempre.

Em 1929 casei com Julieta – Leleta – filha do dr. Modesto Guimarães. Em pleno inverno, nos instalamos na casa de verão de Correias com minha tralha antiga, inclusive o aparelho de Macau comprado no Esslinger, que era usado diariamente e se foi aos poucos quebrando, quase nada sobrou. Nos tempos da Colônia e do Império – antes da introdução da louça inglesa – o serviço de Macau era de uso corrente; para as ocasiões especiais havia a "louça verde e rosa das Índias". Assim as minhas filhas Maria Elisa e Helena – que me deram duas netas, Julieta e Luiza, um neto, José Francisco, e duas bisnetas, Clara e Julia – podem vangloriar-se: foram as únicas crianças da era republicana que sempre comeram em louça azul de Macau.

Com a Revolução de 30, um dos primeiros atos do governo foi a nomeação de novos diretores na área de Educação e Cultura: a de Rodolfo Garcia para o Museu Histórico ou Biblioteca, a de Luciano Gallet para o Instituto de Música e a minha para as Belas Artes.

Colhido de surpresa, recebi em Correias um recado de Rodrigo M. F. de Andrade, que eu ainda não conhecia, pedindo o favor do meu comparecimento ao Ministério, então instalado no edifício da Assembleia, na Praça Floriano.

Vi-me assim, da noite para o dia, diante da tarefa de reorganizar o ensino das chamadas Belas Artes no país.

Olhando para trás e resumindo, a minha atividade profissional teve, a partir do período eclético-acadêmico já referido, várias fases:

1ª. A da intervenção fracassada no ensino – fracassada porque resultou no desmantelo do que, bem ou mal, havia, sem ter deixado nada em troca; felizmente foi rematada com a realização do extraordinário Salão de 31, que lamento não ter sido fotografado. Essa aventura teve ainda,

Sobrevivente da louça de Macau.

como complemento, uma curta e feliz colaboração com o querido Gregório Warchavchik.

2ª. A de disponibilidade e estudo, quando fiz uma série de projetos residenciais avulsos para lotes urbanos – 12 x 36 m – intitulada *Casas sem dono* e duas casas de campo, que nunca vi, uma para o meu fiel amigo Fábio Carneiro de Mendonça e outra para o querido e também médico Pedro Paulo Paes de Carvalho. A convite de Celso Kelly fui então professor – pela única vez – juntamente com Prudente, Gilberto Freyre, Portinari e tantos outros da lamentavelmente extinta Universidade do Distrito Federal, curso consolidado no estudo *Razões da nova arquitetura* – razões de ordem social, de ordem técnica e de ordem artística.

3ª. Aquela em que a gorada reforma do ensino da ENBA afinal se materializou fora dela, quando o fabuloso ministro Capanema resolveu me confiar a elaboração do projeto para a construção do edifício-sede do Ministério. Edifício projetado por um grupo de arquitetos escolhido por mim e baseado num belíssimo risco feito, para outro terreno, por Le Corbusier quando aqui esteve por quatro semanas, convocado pelo ministro, por insistência minha, como nosso consultor. Nesta fase ocorreu a sumária rejeição, por Inácio Amaral e Ernesto Souza Campos, do meu projeto elaborado para a Cidade Universitária, bem como o importante caso do Pavilhão do Brasil na New York World's Fair, de 1939, quando levei comigo o Oscar, visando a elaboração de um novo projeto baseado na ideia original dele de ti-

rar partido, na construção, da curva ondulada do terreno, resultando daí um belo edifício que foi muito louvado pela crítica internacional.

Incluem-se ainda, nesta fase, o Parque Guinle, realizado graças à interferência de Armando de Faria Castro, e o Park Hotel de Friburgo, fruto da mútua dedicação e empenho – do proprietário, dr. César Guinle, e minha. Basta dizer que todo fim de semana eu saía correndo de madrugada, no bairro então muito deserto, ao ouvir o ronco do bonde Jardim-Leblon que me levaria às Barcas para, atravessada a baía, subirmos a serra de gasogênio. Mas valeu a pena. São também dessa época as casas Hungria Machado e Saavedra.

4ª. A do início da minha participação, por indicação de Raymundo Castro Maya, na arrastada obra, onde interferiram vários arquitetos, da sede do Jockey Club, primeiro na administração Mário Ribeiro, depois na de Francisco Paula Machado. Esse difícil parto só chegou a bom termo graças à feliz intervenção "cesariana" de Jorge Hue. A minha principal contribuição foi conseguir que o prédio *engolisse* mais de 700 carros, bem como garantir a bela comodulação das fachadas laterais. Participei também da obra do antigo Banco Aliança para os irmãos Coutinho. Obra levada a cabo graças à dedicação e colaboração – nascida no Parque Guinle e continuada em Brasília – de Augusto Guimarães Filho. Nessa época viajei, com as meninas, a Nova York a convite da Parsons School of Design, que comemorava seu cinquentenário, e a Paris e Veneza a convite da UNESCO.

5ª. De permeio com as demais fases houve a do Patrimônio, onde sempre funcionei apenas como consultor do Rodrigo, esse Mello Franco de Andrade que se dedicou de corpo e alma à defesa, recuperação e divulgação de nosso patrimônio histórico e artístico. Mesmo quando mais tarde, reorganizado o Serviço, tive de figurar, *pro forma*, como diretor de uma Divisão, era ele, o diretor geral, que fazia tudo; eu simplesmente o assessorava. Só então, aos poucos, conheci e compreendi, com ele e dª. Lygia, em toda a sua monumental grandeza, a obra de Antônio Francisco Lisboa que, como estudante, por ignorância, de certo modo menosprezara. A primeira incumbência, em 1937, foi ir de hidroavião ao Rio Grande a fim de examinar *in loco* e decidir o que fazer com as ruínas dos chamados Sete Povos da província jesuítica espanhola, que ficaram encravados do lado de cá. Projetei então o pequeno museu, construído por Lucas Mayerhofer, que também realizou a difícil tarefa de desmontar e reconstruir a torre arruinada. Em 1948, numa viagem de estudo, conheci finalmente Portugal, a metrópole de que fomos, como colônia, gigantesca província.

6ª. Depois de tudo isso veio a fase de Brasília. A presença de William Holford na comissão julgadora foi decisiva. Era personalidade muito considerada em seu país, tanto que foi feito *sir*, tornando-se em seguida membro da Câmara dos Lords. Muito culto, falando correntemente italiano, francês e ainda um pouco de espanhol, ele me disse ter lido a Memória Descritiva do Plano Piloto três vezes: na primeira não entendera suficientemente; na segunda entendera, e na terceira – "*I enjoyed*".

Apesar de todas as críticas e restrições, preconceituosas ou não, entendo que Brasília valeu a pena e com o tempo ganhará cada vez mais conteúdo humano e consistência urbana, firmando-se como legítima capital democrática do país. Ela foi concebida e nasceu como capital democrática e a conotação de cidade autocrática que lhe pretenderam atribuir, em decorrência do longo período de governo autoritário, passará.

Tenho uma natural tendência a querer sempre compreender e justificar o ponto de vista dos outros e, apesar do tranco cruel que o destino me reservou – que, este, não tem perdão –, a desculpar os trancos que eventualmente levo. Certa vez, um primo em segundo grau, que há muito não me via, ao chegar em casa disse à mãe: "Esbarrei hoje numa pessoa que acho que era o Lucio, ele até pediu desculpas". "O tranco foi seu, e ele se desculpou? Então era ele mesmo."

Assim, compreendo o ponto de vista daqueles que entendem que a sociedade evoluída prescinde de símbolos e gostariam que as capitais fossem cidades diluídas e terra a terra, des-

pojadas de qualquer vislumbre de grandeza. Mas me permito discordar. Imanente ou transcendente, há uma intrínseca grandeza no homem e na sua obra, ainda quando aparente a sua negação, como num símbolo de repouso – a rede – que propus a Jayme Maurício para a XIII Trienal de Milão.

7ª. Quanto à fase da Barra as críticas, na sua maioria, procedem de pessoas que, no fundo, gostariam de uma ocupação *rarefeita* na baixada de Jacarepaguá, de tal forma que os edifícios altos fossem definitivamente banidos. Ora, é evidente que essa enorme área agora acessível, tanto da Zona Norte como da Zona Sul, destina-se a ocupação intensiva, cumprindo ao urbanista, portanto, não se iludir e encarar esta fatalidade. Assim, em vez de uma ocupação por etapas, como ocorreu em Copacabana, Ipanema e Leblon – primeiro casas, depois pequenos prédios de apartamentos, seguidos por outros, sucessivamente maiores, até chegar ao que lá está –, começar por eles, mas definindo, de saída, onde implantá-los e onde impedir sua presença. Mas o desmantelo tomou conta da área – a coisa já foi muito explicada, é melhor ficar por aqui. Fora o mar e a paisagem, o que me dá prazer de olhar é a minha caixa d'água da SUDEBAR, assim como, no Leblon, a cobertura do prédio onde moro.

Sou sócio honorário de instituições profissionais de vários países, entre as quais a Académie d'Architecture, o Royal Institute of British Architects e o American Institute of Architects; em 1960 fui agraciado Doutor Honoris Causa pela Universidade de Harvard, e em 1970 recebi, do presidente Pompidou, a Legião de Honra, no grau de *Commandeur*.

"Minha" caixa d'água da SUDEBAR.

Finalmente, numa como que volta às origens, dei o risco da casa que, em Barreirinha, no coração da Amazônia, o poeta nativo constrói com zelo e amor.

PS – Aproveito a ocasião para agradecer, embora tardiamente, a Geraldo Mayrink pela impecável reportagem que escreveu em 1993, na Veja.

ENBA 1917-22

Nas extensas galerias povoadas do testemunho em gesso de obras imortais, ainda parece ressoar o passo cadenciado do velho diretor Baptista da Costa, sempre sombrio e cabisbaixo, mãos para trás, e a esconder tão bem a alma boníssima sob o ar taciturno, que a irreverência acadêmica o apelidara *Mutum*.

Como tudo isso já parece distante...
E, no entanto, apenas vinte anos depois, construía-se o edifício do Ministério da Educação e Saúde.
A arquitetura jamais passou, noutro igual espaço de tempo, por tamanha transformação.

MADONA
Aula de Desenho Figurado de Lucílio de Albuquerque, 1917-20.

Lembrança de Ismael Nery

De 1918 a 22 convivi, na ENBA, com Ismael Nery – ele "aluno livre", eu regularmente matriculado – na aula do chamado *Desenho Figurado* de Lucílio de Albuquerque: desenho a carvão sobre papel *Ingres* de moldagens de esculturas, em gesso, importadas diretamente do Louvre, por sábia iniciativa de Rodolfo Bernardelli quando diretor da Escola – o primeiro no novo prédio da avenida Rio Branco. Coisa que ele não conseguia fazer, ao passo que reproduzia com perfeição as garotas seminuas da revista *Vie Parisienne*, ou pintava aquarelas, inclusive inspiradas nas belas pinturas esfumadas do italiano Tranquillo Cremona.

Convívio interrompido por uma viagem dele à Europa. Fui esperá-lo na volta, quando o vi descer de bordo, no cais, de braço com uma francesinha que trazia, preso pela coleira, um caniche preto devidamente tosqueado.

Ele tinha um irmão mais novo, João, estudioso aluno de São Bento, dado à filosofia, que morreu cedo. Ismael, pelo contrário, não era voltado a leituras, mas, muito inteligente, intuía e assimilava tudo nas conversas e debates teóricos dos amigos. Daí, depois, já então casado com Adalgisa, a amizade dele com Murilo Mendes e o seu grupo – o engenheiro Burlamaqui e Carlos Frederico, escritor com a sua pelerine preta, entre outros – e a nova modalidade de surrealismo que então inventaram e antecedeu à sua fase mística, quando aos 30 anos, tuberculoso, morreu.

Concurso promovido pela Sociedade Brasileira de Belas Artes, 1920.

Interior da Igreja do Carmo.

Diamantina

Em 1924, comissionado pela Sociedade Brasileira de Belas Artes, conheci Diamantina. Foram trinta e tantas horas de trem com baldeação em Corintho. Na estação percebi ao meu lado a figura empertigada do poeta Alberto de Oliveira, o *Príncipe*, que sentenciava a um amigo: "chegar... partir... – eis a vida".

Lá chegando, caí em cheio no passado no seu sentido mais despojado, mais puro; um passado de verdade, que eu ignorava, um passado que era novo em folha para mim. Foi uma revelação: casas, igrejas, pousada dos tropeiros, era tudo de pau a pique, ou seja, fortes arcabouços de madeira – esteios, baldrames, frechais – enquadrando paredes de trama barreada, a chamada taipa de mão, ou de sebe, ao contrário de São Paulo onde a taipa de pilão imperava.

Pouca vegetação em torno, dando a impressão de que a área de mata nativa, verdadeiro oásis encravado no duro chão de minério, fora toda transformada em casas, talha, igrejas, e que nada sobrara a não ser conjuntos maciços de jabuticabeiras, bem como roseiras debruçadas sobre a coberta telhada dos portões, nas casas mais afastadas do centro urbano.

A janela do meu quarto, no hotel Roberto, dava para a rua e deparei, então, com a figura de um antigo conhecido de vista, do Rio, senhor grisalho de cavanhaque, sempre vestido de preto que, recurvado, examinava atentamente o espelho de ferro recortado da porta travessa da antiga Sé, lamentavelmente agora substituída por pesada igreja pseudo-barroca de feição mais bávara do que ouro-pretana. Um piano distante tocava quando desci e me pus a caminhar pelas *capistranas*, trilha de lajes maiores no meio das ruas empedradas: no alto de uma ladeira os dois sobrados do colégio de freiras, um ainda setecentista, o outro já do Império, ligados por um elegante passadiço; no largo fronteiro a uma igreja o típico cruzeiro de madeira guarnecido dos símbolos do martírio, com uma figueira enroscada, nascida do seu pé. Depois a fachada da casa de Chica da Silva, a famosa amante do contratador, resguardada por extenso muxarabi, e, defronte, a capela do Carmo, construída para ela, cuja chave o sacristão Zacarias – com sua bonita mulher de pés no chão – me confiara para que ficasse à vontade, na solidão da igreja fechada, pintando uma aquarela do seu lindíssimo interior.

No último dia, já tarde, subi ao campanário para me despedir da cidade e lá fiquei, olhando os telhados, até escurecer.

E mal sabia que, 30 anos depois, iria projetar nossa capital para um rapaz da minha idade nascido ali.

É portador deste o jovem architecto patricio D. Lucio Costa, commissionado pela Escola de Bellas Artes do Rio de Janeiro para estudar a architectura dos edificios publicos e particulares desta cidade. Apresentado o illustre hospede á culta população diamantinense, es-

pero do cavalheirismo e gentileza dos meus conterraneos lhe seja dispensado o mais cordial acolhimento, facilitando-se-lhe tudo o que fôr necessario ao

Juscelino Kubitschek da Fonseca
Presidente da Camara

desempenho de sua missão.

10-5º-924.

DIAMANTINA

Colégio com passadiço e janela de treliça no térreo.

CASA ARNALDO GUINLE, TERESÓPOLIS
"Estilo inglês".

Ecletismo acadêmico
1922-28

EMBAIXADA DO PERU, 1927-28
Equívoco "neocolonial".

EMBAIXADA ARGENTINA, 1927-28
Ilusão "florentina".

Anos 1920
Alienação do pós-guerra. MODA

Cartas
1926-27

Em 1926, induzido por questões sentimentais, resolvi viajar, aproveitando a passagem de ida e volta à Europa que o Lloyd generosamente então concedia a alunos da Escola de Belas Artes como prêmio.

Bahia
15-9-26

Queridos pais e irmãos,

Escrevo da Bahia. Cheguei ontem. Fiz boa viagem. A princípio triste. A partida apressada, atrapalhada, atordoada, de última hora, deixou em mim qualquer coisa de vazio.

E de fato deixei tanta coisa! Sentia-me como que suspenso, no ar, incapaz de sentir direito, de pensar. Partida...

Dia de bruma, dia chuvoso. Tudo fora de foco, impreciso – turvo. O cais que se afastava, aqueles lenços. O "Minas", um *scout*, *destroyers*. Laje num círculo de espuma, o forte de Santa Cruz. Depois a barra e as praias que fugiam... E fugia a terra, fugiam os entes queridos – fugiam Lieta e Leleta – fugia tudo.

E no entanto era apenas eu que fugia.

Dentro em pouco nada mais se via. Mar alto. Água, água, sempre água e céu. A proa escura mergulhava no branco da espuma, aos poucos subia, e de novo em cadência bruscamente descia. E aumentando o vento, aumentavam as ondas. O navio pequeno, estreito e comprido, jogava. Jogava de lado e jogava de frente. Mal se podia andar. Ninguém resistia, todos aos poucos sumiam. O almoço tocou. Sentei-me, tonto, e num esforço tentei comer.

Bordo do "Bahia"
22-9-26

Queridos,

Amanhecemos hoje em Maceió. A cidade não tem cais, o navio está ancorado. Cheguei ainda há pouco de terra. É uma cidade pequena, feia, sem interesse – sem expressão. O desembarque é pitoresco, barcos a vela sem conta vêm ao navio; aglomeram-se junto à escada e imploram dos passageiros a preferência para conduzi-los à terra. "Aviador" foi o nome do meu bote. Junto à escada, subia e descia com o mar, e eu na escada esperava que subisse para nele saltar. Tentei em vão duas vezes, na terceira consegui. O marujo afastou do navio com o remo, içou a vela, que logo cresceu, cheia de vento. O barco deslizou, ligeiro, rasgando a ondulação calma das águas com um barulho seco e quase imperceptível. Para aproveitar o vento, eles dão uma grande volta. Vão primeiro em linha reta, com o pano cheio, até uma cadeia escura de recifes. Chegam perto, bem perto das pedras, dando-nos a impressão de que vão bater. Aí, ligeiro, numa manobra precisa e rápida, mudam a vela de bordo, quebram bruscamente o rumo em ângulo reto, e seguem em direção à praia.

Construídos sobre estacas de madeira há grandes trapiches rústicos que vêm à frente, compridos, como grandes pontões, e projetam sobre a água muito verde e transparente uma sombra escura, arroxeada e ondulante, que ainda mais faz ressaltar a luminosidade do mar, do céu e de tudo o mais banhado pelo radioso sol da manhã.

Girei pela cidade. Olhei para tudo e nada vi, nada que prendesse a atenção. Nada sobressai do resto, é tudo apagado, tudo segundo plano, tudo suburbano. Felizmente tomei um bonde que me levou para fora – "Ponta da Terra", chamam o lugar. Gostei, gostei muito mesmo. Deu-me a perfeita impressão dessas cenas de naufrágio, de ilha deserta, de que os filmes americanos tanto gostam. Algumas casinholas de terra batida e cobertas de sapé, redes, gente sonolenta. E uma praia, mas uma praia diferente de todas as outras praias. Muito plana, muito larga, cheia de coqueiros, desses coqueiros sinuosos e esguios, que balançam e cantam com o vento. E o mar muito calmo, sem arrebentação, sem ondas. Muito calmo e muito verde, um verde lindo, verde esmeralda, ora mais claro, ora mais escuro, com manchas azuladas de recifes à flor d'água. Perto, ancorado, um veleiro de três mastros. E longe, bem longe, as jangadas que deslizam, leves, com as velas em triângulo, muito brancas, cheias de vento. Velas que brilham, velas de porcelana.

E uma viração suave, um céu azul e um sol resplandecente. Paisagem de ilha abandonada, apesar dos pescadores e das velas, calma, sonolenta. Paisagem de aquarela.

Bordo do "Bagé"
6-10-26

Querida Mãe,

Quando embarquei no "Bagé" corri ao comissário a ver se havia alguma carta para mim. Entretanto de casa nada encontrei, nada recebi; fiquei desapontado. Naturalmente não lhes passou pela mente aproveitar esse meio de dar-me notícias – suas, Mamãe, de tudo e de todos. Agora só em Paris. Já mandei três cartas, uma da Bahia e duas de Recife, não sei se receberam. É triste escrever assim, quase sem esperança de uma resposta; é tudo tão incerto. É como um grito sem eco. Assim que chegar a Lisboa lançarei esta ao correio; vou escrever também de bordo ao Papai e às meninas.

Os dias aqui são todos iguais. Quase ninguém, nenhuma animação e muita intriga. O dia de hoje foi mais movimentado; quando subi ao convés de manhã avistava-se longe – infinitamente longe, no horizonte – uma sombra, uma silhueta suave e esbatida: terra. Uma ilha. Estamos na altura de São Vicente, manhã clara, vento forte.

Abriguei-me a "meia-nau", como eles chamam aqui, estirei-me sobre a cadeira, mergulhei num romance. Quase meio-dia chamaram-me; era a sr.ª Moniz Aragão, senhora muito distinta: "Já viu como estamos perto?". Levantei-me entre atencioso e aborrecido. Fiquei encantado! Que deliciosa impressão, que surpresa. Tinha um quadro diante dos olhos. Era a ilha de Maio que se estirava comprida, esguia, espreguiçando-se sobre o horizonte.

É uma ilha curiosa. Nasce à flor-d'água numa linha baixa, chata, de terra que se prolonga como uma língua comprida, muito comprida, subindo devagar numa rampa suave, imperceptível quase. Quebra ligeiramente, desenha um cume. Depois desce um pouco. Ondula, mantém-se um momento indecisa e de novo sobe; sobe mais, sobe bastante até que, marcado e preciso, acentua-se um pico. Aí desce bruscamente, espalha-se numa planície verde claro, e termina numa praia amarela banhada de sol.

Lugar ermo, ilha deserta, nua, sem vegetação. Lisa, macia, aveludada. De um veludo verde sujo, gasto, pálido. O céu muito claro estava todo malhado de nuvens esbatidas, imprecisas, nuvens que se esgarçavam. E o mar muito crespo, de um azul muito escuro, todo malhado de sombras e de carneiros brancos de espuma.

Por fim avistamos uma última ilha, já era tarde, aproximava-se o crepúsculo. Era Boa Vista, passamos longe. Lembra a primeira, as mesmas elevações fortes, bruscas, ligadas entre si pelas mesmas baixadas extensas.

Alto ainda, nuvens escuras escondiam o sol, e a luz por trás se derramava, tingindo a atmosfera de um amarelo suave, lavado, transparente. Sentia-se no ar o alvoroço comovido que precede os grandes acontecimentos. Tinha-se a impressão que as nuvens todas se arrumavam no céu, distribuíam-se no espaço para a cerimônia imponente e divina do ocaso. Tudo se doura. Desce aos poucos o sol. E o ouro aos poucos sobre tudo se espalha.

Querido Pai,

Ontem a viagem seguia monótona – na monotonia de bordo, monotonia azul – quando alguém gritou: "Uma fumaça a boreste!". Uma fumaça – todos corremos. Era um ponto apenas no horizonte. Um ponto que crescia lento e aos poucos se aproximava.

Já se distinguia, era um navio. Casco preto, convés branco, preta a boca da chaminé. Era um navio brasileiro, do Lloyd também. Era o "Poconé". Em alto mar, em pleno oceano, dois navios brasileiros que se cruzavam, que se saudavam. Uma sensação estranha de força, de poder, se apoderou de todos. Sentia-se em todas as faces um sorriso altivo, de satisfação, de orgulho. Patriotismo que vinha à tona de repente.

Foi içada a bandeira, o pano se desdobrou, estalando ao vento. E o orgulho que todos nós sentíamos, a bandeira pareceu também sentir. E ficamos a olhar, em silêncio. Foi um momento apenas de emoção, apenas um instante.

O navio foi aos poucos se afastando – de novo, só se via uma fumaça – para logo depois nada mais se ver...

E a viagem continuou monótona. Monotonia de bordo, monotonia azul...

Querido Pai, um grande abraço do filho que
lhe pede a bênção.

Le Havre

Uma onda de frio... O ar úmido, nevoento. No cais, bem perto, casas perfiladas, casas escuras, de um vermelho sombrio e de um branco cinzento. Chaminés, fumaça. Terra de França. Enfim, Europa de verdade.

Cantei de alegria. Vesti-me às pressas e às pressas tomei um café, o último café brasileiro. Subi.

No convés molhado não havia ninguém. O navio andava devagar, rebocado; junto ao rebocador seguia um barco. Os homens de azul-marinho e capas pretas de oleado tinham as faces coradas, esticadas e reluzentes como maçãs.

Fui à proa. Lá encontrei de pé, junto ao mastro da bandeira, a figura calma, alta e morena do imediato – belo tipo de brasileiro.

É uma sensação estranha. Normalmente, quando se viaja em navio inglês, francês ou italiano, o ambiente, o cheiro, as vozes, as caras, a língua, são logo diferentes, já se está no estrangeiro. Ao passo que viajando em navio do Lloyd, o "Bagé", ex-alemão, talvez o mesmo "Cap-Vilano" que nos levou, em 1910, a Southampton, é o próprio Brasil – com goiabada, biscoito maria e tudo mais – que se desloca, atravessa o oceano e atraca. Arreiam a escada e pronto – você desce do Brasil diretamente na França.

Lisboa
(*carta perdida*)

Em Lisboa, onde ainda não se atracava, o "Bagé" ancorou cedo para largar ao anoitecer rumo ao Havre. A minha estada na cidade teve um remate engraçado, e como não encontro a carta onde relatei esse aventuroso episódio, vou tentar reconstruir o que aconteceu.

Depois de visitar o belíssimo Jerônimos, o incrível Museu dos Coches e o das "Janelas Verdes" onde está o famoso tríptico de Nuno Gonçalves, impressionante no seu realismo, fui almoçar naquele restaurante onde Columbano retratou na parede, em tamanho natural, os seus badaladíssimos frequentadores.

Daí, descendo, já tarde, a ladeira que leva da Praça Luís de Camões ao cais, deparei com uma loja de antiguidades. Não resisti – entrei. Impressionou-me desde logo a fartura do acervo no confronto com o dos nossos antiquários, e como os preços fossem convidativos me animei e fui comprando: uma mesa com pés de bolacha – então erradamente conhecidas como "manuelinas" –, uma pequena arca entalhada – linda –, duas cadeiras, uma de sola, outra de gracioso desenho d. José, e mais umas tantas quinquilharias e, nesse empenho, me atrasei. Quando o carregador levou a tralha até as lanchas no cais, com o sol se pondo, foi que me dei conta do risco: o "Bagé" ancorado longe na embocadura do Tejo já apitava a partida e, tornando a situação ainda mais angustiante, os guardas começaram a criar dificuldades para autorizar a saída. Felizmente, diante da minha aflição e da insistência cadenciada dos apitos, eles se compadeceram com o inusitado da cena e permitiram o embarque.

A meio caminho cruzamos com as autoridades e os representantes do Lloyd que voltavam, e ao nos aproximarmos do navio constatei que as escadas já haviam sido suspensas, bem como as âncoras, e que estava pronto para zarpar. A lancha contornou-o, passando por baixo da popa escura contra o sol poente, e finalmente parou a balançar de encontro ao altíssimo costado negro, à vista divertida dos passageiros e da tripulação, debruçados à amurada, até que, enquanto içavam as peças, jogaram uma escada de corda com degraus de madeira entalados para que eu subisse. Só que toda vez que fincava o pé ela se afastava do casco e era preciso fazer força para voltar ao prumo e prosseguir na penosa escalada. Apesar do grotesco da cena ou por causa dele, fui muito aplaudido quando, afinal, galguei o peitoril e pisei "terra firme".

Arona
21-11-26

Querida Mãe,

Já desde ontem piso território italiano. Numa companhia cosmopolita onde além de um brasileiro – que era eu – havia uma argentina, um italiano, duas britânicas – sendo uma da Nova Zelândia – e um egípcio, atravessei o Simplon e aqui me acho em Arona, no extremo sul do Lago Maggiore.

Sigo amanhã, ainda não sei para onde ao certo – talvez Turim, talvez Milão – mas seja como for escrevam sempre para Paris, pois breve lá estarei de novo.

Tenho uma carta para Dinah, escrita em Montreux, que só agora vou mandar. Escrevi a Magui de Lisboa e a você e Papai do Havre, espero que tenham recebido. E assim, querida Mãe, vou conversar consigo sobre Paris, de onde nada falei, embora tenha estado quase um mês. Mas é que Paris absorve, prende. É egoísta, tudo exige e não deixa tempo para nada. Só poucos dias antes de partir foi que tive o prazer – há tanto tempo esperado – de receber as primeiras notícias daí. Que contentamento! Saí do consulado com o coração batendo de alegria – enfim notícias.

Era um pacote de cartas, reconheci logo as letras – duas suas, três de Magui e duas de Dinah. Entrei num café do boulevard des Italiens, mesmo na esquina da rue Drouot, e por algum tempo tive a ilusão de ter todos bem perto de mim. Muito senti não receber a carta que você mandou para o "Bagé" – é triste uma carta carinhosa, uma carta amiga que se perde, e fica abandonada, inutilmente à espera.

Gostei de Pernambuco, mas não me lembrava que você lá estivera tanto tempo feliz. Teria gostado mais; muito mais. Estive dois dias no Havre, como já mandei dizer. Ignorava os endereços, e assim olhei não somente para as ruas em que você morou, mas para todas, pensando em você recém-casada passeando, *bras dessus, bras dessous*, com Papai. Como preciso voltar a Paris, é possível que embarque no Havre; irei então vê-las por você, querida – será um prazer para mim, assim como em Toulon a Villa Dorothée Louise, as glicínias e os jasmins.

Paris é sempre a mesma, única no gênero. Os primeiros dias que lá estive, tinha a impressão que não estava, que era mentira. Não sei se me compreende – ou melhor, não sei se me explico bem. "So this is Paris" – era o que, como os ingleses, a todo momento eu pensava...

Assim que cheguei, já tarde, meti-me num táxi – táxi vermelho do mesmo gênero dos antigos – com o *chauffeur* "meio sentado meio em pé" – exatamente como dantes. Entramos num labirinto de ruas e, de repente, um grande espaço se abriu: Concorde! Saltei. O obelisco de Luxor pareceu-me mais baixo, as fontes mais juntas, as grades das Tulherias mais perto e as grandes colunatas um pouco menores. Mas apesar dessa primeira impressão, como tudo é largo, amplo, grande. Senti-me perdido como uma criança de um ano que, no meio de um salão, todos chamam e fica parada, o olhar vago, tolo, sem saber o que fazer, para onde ir. Vendo aqueles carros todos que giravam em torno como enormes brinquedos – fiquei *cloué sur place*, com ares de jeca.

Afinal decidi-me, e com a cabeça a rodar de um lado para outro numa rapidez vertiginosa, atirei-me sobre o asfalto em busca da outra calçada – como quem se atira a um rio em busca da margem oposta. Enrolado na minha querida capa *tête de nègre*, as mãos duras, o nariz escarlate, os lábios rachados, gelado da cabeça aos pés, eu fumegava como um sorvete. Era uma onda de frio (6ºC) que, vim a saber depois, caíra na véspera de repente, inesperada. É sempre assim quando se chega a um lugar, acontecem logo mil coisas extraordinárias, nunca dantes acontecidas.

Já era noite. Subi os Champs Élysées num passo apressado. Do meio do caminho, olhando para trás, tive impressão original e grandiosa. A metade da avenida estava em sombra, eram os carros de costas que desciam. A outra metade pulverizada de pequenas luzes como uma faixa incandescente – uma esteira luminosa – eram os carros que subiam. Mas o deslumbramento começou do Rond-Point em diante: as vitrines, que vitrines! Que riqueza, que luxo, que gosto. Vitrines de modas, de antiguidades, de automóveis. E que automóveis. Vi um Mercedes que era uma obra de arte digna do Louvre. E a entrada dos dancings, o *Claridge*, o *Hermitage*, os grupos elegantes encapotados que entravam e saíam, e desciam e subiam pelas imensas calçadas. Era o *footing* elegante das tardes – pelo menos parecia, eu não sabia ao certo ainda, pois só de uma coisa ao certo sabia – era que ante aquela magnificência toda eu parecia um mendigo, um maltrapilho, na minha pobre e querida *tête de nègre*. Só então, naquele brusco contraste, foi que compreendi e dei razão ao Papai.

Tive sempre dias de chuva, essa chuva rala de outono. Dias úmidos, nevoentos, molhados. Crepúsculos desbotados, lentos, quietos. As perspectivas fugiam esbatidas. As formas dos grandes edifícios se diluíam e se apagavam imprecisas. E as árvores quase nuas pareciam sentir frio. As tardes descem depressa, depressa anoitece.

Gostava de apreciar essa hora defronte à Ópera, ou em qualquer outro ponto de grande movimento. É sempre a mesma cena. As luzes se acendem; os cartazes se iluminam; o asfalto se espelha. Um rumor surdo contínuo começa, continua incessante e vai aos poucos crescendo... E uma multidão enorme que se movimenta apressada, que corre e se atira em todos os sentidos. Autos e ônibus que se cruzam e baralham às centenas. Homens e mulheres que se precipitam, inclinados, a olhar para frente como se nada vissem. Uns cansados de trabalho em busca de repouso, outros cansados de repouso em busca de alegria. E tudo sem gritos, apitos ou buzinas estridentes. Cada ruído em si é rouco, abafado, mas a soma de todos dá essa impressão de um grande grito sufocado, de um prolongado gemido em surdina.

Na fachada da Ópera – negra e impassível – os grupos do embasamento, as esculturas de Carpeaux representando a Dança e a Tragédia, tomam proporções disformes, e como que se põem em comunhão com as paixões que animam toda aquela multidão anônima que aumenta e se renova sem cessar, toda aquela vida que fervilha e, crescendo, parece transbordar.

É como se o fim do mundo se aproximasse, e cada qual procurasse satisfazer um último desejo antes que a vida toda de todo se extinguisse. E temos a impressão que dentro e fora de nós tudo roda e tudo gira como o imenso carrossel de uma feira estranha, sombria e monumental.

Oh! Grande cidade! Cidade imensa – é tanta coisa que ver, tanta coisa que fazer, que se fica tonto querendo fazer tudo e tudo ver à uma. E os dias vão passando e o dinheiro se vai gastando e quando se pensa – nada se viu e ainda nada se fez. Tudo em excesso. Tudo em fartura. É grande demais a cidade, e grande demais a escolha. Fica-se atrapalhado. Precisa-se comprar uma coisa – os preços são tantos, tantas as lojas, tão grande

a variedade que afinal, cansados de tanto escolher para comprar o melhor pelo preço menor, acaba-se por comprar o pior pelo preço mais caro.

E a infinidade de *autobus* de linhas diferentes, e bondes e metrô. E são letras, e são números, e são setas que indicam – uma complicação verdadeiramente algébrica. Dizem que essa complicação toda é para facilitar, assim como dizem que a álgebra simplifica, mas para mim nada facilitava, pelo contrário, tudo complicava. E ao final das contas o resultado da "equação" era sempre o mesmo: um *taxi* – com acento no "i". O que vale é que são baratíssimos, apesar das gorjetas.

É verdade – as gorjetas! É incrível. E não são dez ou vinte cêntimos, o mínimo são cinquenta, um franco. E é para tudo – não se pode lavar as mãos, beber um copo d'água, comprar um programa num teatro que é logo: "Quelque chose pour moi, monsieur?". Então nos teatros é um horror. Para chegar da porta da rua ao *fauteuil* é uma luta. Começa que em geral são dois ou mais os *bureaux de location* e se é complicada a classificação dos lugares, ainda mais complicados são os preços, com frações, taxas etc. Mas a posse do bilhete não é nada – apesar do gendarme que fica à porta do guichê para manter a ordem – depois é que começa a função. É preciso marcar o bilhete – numerá-lo – o que é feito com toda a solenidade num estrado diante de uma banca onde se acham três cavalheiros encasacados, imponentes como juízes. Entrega-se timidamente o bilhete como um condenado a ficha e espera-se, até que depois de uma série de maquinações misteriosas devolvem-no marcado em azul com um número incompreensível. Então entra em função o vestiário. Um preço para os chapéus, outro para os sobretudos, ainda outro às bengalas e, além de tudo, a gorjeta. Aí, antes de começar a cerimônia da locação propriamente dita, há ainda o ato da compra do programa. Resume-se num cidadão de smoking, que responde quando se pergunta o preço: "Le prix marqué est trois francs..." deixando uma reticência envolta num sorriso, o que significa gorjeta, que aliás eu nunca dava – aguentava firme a careta sem reticência em que o sorriso se transformava.

E só então é que se está apto a penetrar na sala. Uma criaturinha toma o bilhete, decifra com uma facilidade espantosa o número indecifrável e num "par ici monsieur" muito amável mostra uma cadeira que quase sempre está mesmo ao nosso lado. E ao nosso lado ela fica esperando, num gracioso cinismo, o prêmio do seu inestimável auxílio. De paciência aliviada e bolso também aliviado vai-se respirar: "Até que enfim...". Mas eis que surge a rapariga dos bombons e fica pela redondeza a murmurar numa voz metálica e monótona como uma matraca: "Chocolat glacé", "Pochette à surprises" etc. E começa o páreo da resistência entre ela e o pobre espectador, que, quase sempre acompanhado, acaba perdendo. E depois no intervalo – o bar, os cigarros e gorjeta, sempre gorjeta.

Isso tudo pode ser muito interessante, muito prático, mas... Enfim, cada terra com seu uso – e nesse ponto prefiro mil vezes o uso da minha terra.

O que vale, o que compensa e logo tudo faz esquecer, são os programas que em geral são bons. A comédia leve, o teatro não propriamente ligeiro, mas sem grandes gestos dramáticos, sem paixões excessivas, e sem excesso de emoções, tende a invadir todas as casas de espetáculos de Paris. É o teatro de bom humor, o teatro que faz sorrir – pensar um pouco – e que não cansa. O que se exige antes de tudo, o que se deseja, é originalidade e imprevisto. Todas as crises e todas as situações críticas que se aproximam da tragédia se desfazem sem esforço, como por encanto – e como por encanto se transformam num sorriso. Teatro onde o marido enganado esquece, ou se afasta sem estrondo; onde o revólver é objeto de luxo, bibelô de salão... "vieux jeu", "on ne se fait pas du mauvais sang". Sente-se que cada personagem tem a intenção de viver intensamente a

vida, talvez mesmo apaixonadamente como em outros tempos se vivia – mas não pode, não tem força para levar as coisas ao extremo, a peito. Em vez de matar, aceita, perdoa, sorri e passa – menos por piedade ou altruísmo que por falta da necessária energia e também por achar inúteis e ridículos os grandes rasgos, os grandes gestos, as grandes atitudes. Teatro essencialmente antidramático.

Pelo menos foi o que senti em quase todas as peças que vi, com exceção talvez de *La Prisonnière*, de Édouard Bourdet, peça audaciosa que tem feito grande sucesso e já está há quase um ano em cartaz. O mais, como *Triplepatte*, *Maître Bolbec et son mar*, *As tu du coeur?*, *Le Joueur de banjo*, *Vive l'Empereur* etc., e mesmo na Comédie Française, *Le Bon roi Dagobert*, é de um *reposant* delicioso. E o próprio Bernstein, com *Félix*, peça que começa de maneira bastante original e não menos original se termina, foge ao seu antigo estilo.

O gênero revista domina – cresce e se estende. E são negros, americanos, russos. Girls às dezenas, pernas às centenas, nus e danças exóticas. E a mulata Josephine Baker se desdobra num charleston trepidante no Folies Bergères. E Rendall que continua com a sua elegância londrina e malícia parisiense a divertir a plateia de Montmartre: "Il y a des choses qui n'arrivent jamais, on les suppose, mais ce n'est pas vrai". E são cenas da China com seus dragões e pagodes e cenas da Espanha com xales e mantilhas... Enfim, um cosmopolitismo impressionante e intempestivo, uma algazarra e uma policromia alucinantes, uma febre de originalidade que, sempre se transformando e inventando, não sabe mais em que se transformar, nem o que mais inventar para divertir uma plateia que, com o abuso do sal e da pimenta, perdeu o gosto dos temperos suaves, das comidas finas... É justamente por isso que o *Porte St. Martin* estreou há pouco *Une Revue*, de Henri Duvernois, revista nacionalista, genuinamente francesa. Uma espécie de reação à invasão estrangeira – tanto do palco como da plateia – que tem feito grande sucesso. São quadros que fazem reviver com espírito e com graça cenas da vida francesa, desde 1830 – nos tempos de Monsieur de Balzac – vindo numa sucessão bem conduzida de números bem musicados até os nossos dias, levando-nos mesmo a 1930 para, num arranjo imprevisto, criticar de maneira um tanto pesada, e de sensível mau gosto, os estrangeiros, principalmente americanos, que se aproveitam do câmbio para visitar a França e ver e comprar os tesouros que ela contém.

A má vontade – misto de despeito e inveja – que os franceses agora alimentam para com os turistas aí transborda, e a plateia não se contém – como não se conteve o autor ao escrevê-la – e, entusiasmada, exulta e aplaude. Não resta dúvida que eles no fundo têm a sua razão. Mas os estrangeiros também não têm culpa. Duvernois querendo com a sua revista fazer reviver o *esprit*, o *charme*, a suave malícia – enfim, o gosto francês que agoniza – mostrou-se incapaz de manter até o fim a linha elegante dos seus antepassados – aquilo justamente que elogiava – e desmanchou todo o seu trabalho inteligente e bem intencionado com o final, um tanto excessivo, pouco delicado e quase grosseiro. Nada "francês", afinal...

Querida Mãe, conto essas coisas todas – escrevendo cartas assim quase sem fim – porque espero que isto lhe dê prazer, e porque quero que você, embora de longe, me acompanhe e sinta também um pouco aquilo que sinto. Vou aproveitar o resto da noite e tagarelar ainda um pouco.

As tardes, passava-as nos museus e visitando monumentos. Adorei principalmente Cluny, com a sua maravilhosa coleção de porcelanas, as suas armas medievais e os seus móveis Renascença. São lindas de delicadeza as suas rendas de Veneza, e os seus brocados italianos de uma riqueza de desenho e colorido que encanta.

Levei dias para me aclimatar com o Louvre. Que mundo, que inestimável tesouro. Pena é ser tão "francamente" museu – prefiro apreciar as obras de arte em palácios ou antigos "hotéis". É menos catalogado, menos arrumado, empilhado. Por maior que seja o prazer que se tenha de ver cada quadro de per si, o conjunto, assim em massa, amontoado, cansa, aborrece. A vizinhança destrói, a quantidade desvaloriza. As diferentes escolas e os diferentes mestres como que se devoram uns aos outros, brigando e se criticando numa eterna e silenciosa polêmica, entre as paredes frias e solenes das infindáveis galerias.

E os velhos guardas que se arrastam naquela atmosfera de catacumba, de "coisa morta". E toda aquela gente que desliza num passo cansado, parecendo cumprir uma obrigação, um dever, como que acovardada e com medo de falar, a boca meio aberta, o olhar imbecil, esmagado ante tanta tela sombria e desconhecida, sem compreender a razão do valor de tudo aquilo e sem ousar confessá-lo. Aquela gente toda que para com um suspiro de alívio ante a Gioconda ou a Vênus de Milo e solta a exclamação triunfante de quem, sentindo-se abandonado num ambiente estranho, encontra afinal um amigo. E os alemães de catálogo em punho, numerando e anotando. E os americanos de roupas complicadas que, com ar superior e voz estridente que arranha o ouvido da gente, explicam às amigas ingênuas e inocentes, recém-chegadas do Kentucky ou Ohio, as belezas ignotas de um Sandro, um Fra Angelico, ou qualquer outro primitivo florentino.

E as mocinhas elegantes que em grupo estudam arte como quem aprende a dançar ou a dirigir automóvel – por dever social – e com pequenos lápis de prata anotam com letra miúda em ricos cadernos as bobagens sem conta que um entendido qualquer – professor de polainas – recita com nomes e datas, descobrindo no menor defeito mil razões transcendentes, mil motivos de espírito e de sentimento, mil intenções sutis, em que o pobre diabo que o pintou, séculos atrás, nunca pensou – nem sequer sonhou...

Mas o pior, o verdadeiro crime, o que devia ser proibido por lei, são os copistas, os velhos ou as velhas e moças que sem ter o que fazer, de cavalete armado e paleta em punho, deformam as linhas, deturpam as formas, sujam as cores das maravilhas que copiam, e fria e impiedosamente transformam a beleza leve, espiritual, incomparável de um Botticelli, por exemplo, numa coisa que não é nada. Botticelli, o meu querido Botticelli – tive vontade de gritar!

Maravilhas que representam vidas de esforço, de estudo contínuo, de lutas, de trabalho, de emoção, apenas merecem daquela multidão incolor, que cumpre a obrigação de ter visto o Louvre, um sorriso de aprovação, um olhar de quem não vê ou um ar de desdém...

É tudo muito bem arranjado, as escolas se sucedem, e para um estudo comparativo é esplêndido. Em horas, percorrendo as galerias, percorrem-se séculos de civilização, confrontam-se em salas vizinhas países longínquos e lado a lado compara-se tendências opostas, temperamentos diversos.

Além da pintura, são muito interessantes as galerias do Egito, Assíria etc. Embora esperada, sempre impressiona a impassibilidade estática das formas egípcias cheias de eternidade e mistério. E a escultura atormentada e guerreira da Assíria inspira uma espécie de terror com os seus touros alados, barbas frisadas, músculos salientes e caças sangrentas, que tanto diferem do espírito irrequieto e contraditório da Pérsia, tão bem representado na complicação monumental dos seus capitéis com cabeças de touro, e na interminável monotonia dos seus arqueiros em marcha – friso que existe reproduzido no Assírio do nosso Teatro Municipal.

Mas o que realmente deslumbra é a Grécia incomparável, que cinco séculos antes de Cristo já conseguira a perfeição absoluta da forma. Que equilíbrio, que serenidade, que beleza calma e harmoniosa. Entretanto é curioso observar – com a perfeita segurança de técnica que possuíam – que durante séculos os tipos das suas esculturas não variavam, conservavam as mesmas expressões, quase que as mesmas atitudes. Sempre a mesma beleza tranquila. Nunca tiveram a curiosidade ou o desejo de traduzir no mármore um sentimento qualquer inferior, fosse prazer, fosse dor. Era como se vivessem sem grandes sofrimentos e sem grandes alegrias, numa eterna contemplação impassível do belo.

Vê, Mamãe, falando de Paris fala-se do Egito. É que Paris é uma cidade que tudo contém, onde tudo se vê e que faz pensar em tudo. Paris é como um cofre encantado onde cabe o mundo todo e cabem todos os tempos. Sem sair de Paris, dá-se a volta da Terra. É uma cidade divina, que só tem um inconveniente, um defeito: não deixa tempo para nada, nem mesmo para se escrever uma carta à criatura que mais se estima... É por isso que só falo de Paris agora, aproveitando a chuva que cai em Arona, já em terras da Itália, no extremo sul do Lago Maggiore.

Um grande abraço no Papai, saudades a
todos e um beijo do filho que pede a bênção.

Florença
22-12-26

Queridos,

Já desde Paris viajo sem esperança de notícias. Assim que chegar a Roma mandarei vir do consulado toda a minha correspondência. Espero então desabafar num grande maço de cartas toda essa grande saudade que de quando em quando se faz sentir.

Há vários dias que estou em Florença, em pleno coração da Itália. Nesta Itália tão falada e tão cantada. Nesta terra lamacenta e horrível quando chove, dourada e divina quando faz sol. Onde a vida parece deslizar feliz – entre cantos, gritos e blasfêmias – entre becos imundos e mármores resplandecentes. Terra de contrastes. Terra de vida.

Aqui nada dorme, nada repousa. Tudo vive e vibra. Senti-me de pedra, comparado àquela gente toda vestida de nervos. Como que meio morto e meio vivo. No estado vago e suspenso do agonizante que sentindo a vida fugir já vê as coisas de longe.

Mulheres bonitas encaram a gente sem temor. Todas pequenas e de pernas finas. A italiana alta e gorda é conto de fadas, não existe. Nada de olhares rápidos, tímidos ou falsamente pudicos. Olham sem receio, francamente – *carrément*, quase com ar de desafio. E todos que se cruzam se encaram, inclusive os militares de passo firme e amplas capas até o chão.

Agora que já o observei melhor, faço do italiano uma ideia mais precisa. A sua eterna alegria e a sua eterna disposição para tudo têm um não sei quê de superficial. Praguejaja e reza com sinceridade idêntica. Diverte-se e trabalha com o mesmo prazer. Mas é justamente aí que está a sua força, uma espécie de força elástica, que sempre se renova. É o que explica o mistério da grandeza romana, o esplendor da Renascença e o ressurgimento que se sente na Itália moderna. Foi blasfemando, rindo e cantando que o roma-

no fez o Império, é assim também que o italiano de amanhã há de escrever outra página na História. E não será última.

Agora é Mussolini e o fascismo. Tudo aqui é fascista, ou pelo menos o que não o é silencia. Não aparece. Não conta. E a adoração em que é tido Mussolini tem qualquer coisa de grandioso e de ridículo. Em última análise, o ideal do povo italiano, como de todos os povos, é ter alguém que pense por si. Alguém que seja capaz de agir, de arriscar. Ou de fingir que age e arrisca, pouco importa. O essencial é que esse alguém tenha a formidável coragem de se declarar o único responsável de tudo e por tudo que possa acontecer, e que a sua sombra nítida e precisa seja sempre presente e visível. É o que importa e o que basta. Sentindo aquela sombra protetora, o povo está contente. Não mais se preocupa. Deixa o barco correr. É como a criança que não tem medo porque sente a sombra da mãe na sala vizinha. E brinca, e ri, e se esquece. Sabe que terá comida à hora certa, sabe que à hora certa terá o berço, o beijo que absolve e o sorriso que abençoa. É quanto lhe basta, dorme tranquila. O italiano, meio perdido, encontrou uma sombra, encontrou Mussolini. E agarrou-se a Mussolini como a criança às saias da mãe. Para que o *Duce* continue com prestígio, basta que fique quieto, que nada faça. A fraqueza do povo o ampara, a necessidade o protege, a imaginação o petrifica. Já não é um homem com uma ideia – é um símbolo, um semideus.

Mesmo que ele não se preocupasse em fazê-la, o povo se encarregaria de criar a sua lenda para as gerações futuras. Os jornalistas – girassóis do poder – cantam o seu prestígio. Os artistas – eternos serviçais de celebridades – o estilizam misturando César com Napoleão. E os fotógrafos transformam a sua vida num romance ilustrado, numa variedade de poses e de indumentárias que parece ridícula aos olhos do estrangeiro. É como se fosse um herói de cinema, um rival de Valentino – com quem, aliás, lado a lado, cobre as vitrines dos jornaleiros em atitudes inúmeras. É simplesmente caricato – de calça de flanela, de cartola, a cavalo, rindo, sério, de frente e de perfil. Enfim, Mussolini de todos os jeitos, tamanhos e feitios... Se fosse no Rio, com a malícia destruidora do carioca, ele não teria resistido três meses ao ridículo. Já estaria em mãos de J. Carlos e Kalixto divertindo os leitores da *Careta* – e ondulando em estribilhos ao som das cançonetas...

Continuo sempre viajando, sempre mudando de hotel, e mudando de trem. As estações desconhecidas não mais me intimidam, nem as locomotivas ofegantes, nem os apitos estridentes. Viajo tranquilo, sem sustos e sem pressa – com calma. Essa calma necessária e indispensável ao gozo integral do momento presente.

Cansado de ver tanta coisa interessante em tão pouco tempo, já quase nada sinto e quase nada me emociona. Procuro em vão ter aquela sensação de alegria sincera, profunda e ingênua que eu sempre tinha, e me fazia tanto bem. Era como uma onda de ar fresco e puro que respirasse. Quando visitava um monumento de arte, um monumento antigo, a minha imaginação me auxiliava e me auxiliava a história – e eu revivia todo o antigo esplendor. E era viva e forte a emoção que sentia. Agora atravesso galerias, admiro igrejas, percorro museus, visito monumentos e nada sinto de verdadeiramente profundo. E me enervo. E sigo sempre e procuro, e vou sempre procurando qualquer coisa, que não sei ao certo, que não encontro, qualquer coisa que deve existir pois que eu dantes sentia, pois que ainda sinto em torno, mas que já não sinto *em mim*.

E há momentos em que tenho ímpetos de fugir, de esconder-me num país bem estúpido, que nada tenha de arte, onde a inteligência e o espírito possam espreguiçar-se numa despreocupação sã e animal. Um lugar ideal como o Rio, por exemplo, que pouco tendo que preste – nesse sentido, já se vê – faz com que se dê um valor inestimável e com que se aprecie plenamente qualquer pequeno objeto de arte por mais insignificante que

seja. Onde não havendo essa quantidade excessiva de coisas de valor, qualquer pequena *trouvaille* é um grande prazer, um tesouro.

Mas voltemos à viagem, voltemos às impressões. O que estraga um pouco a Itália é a quantidade de inglesas e americanas que perambulam com ares desapontados de quem pensava encontrar uma aventura em cada canto – em cada esquina um punhal ou uma guitarra – e entretanto nada encontra. É exatamente como os europeus que vão à América pensando encontrar ouro pelas ruas, enriquecer em três dias... e trabalham e lutam para não morrerem de fome.

De Turim segui a Milão, que é uma grande cidade, cidade moderna, que agrada. Com policiais em todo canto. Bem uniformizados, fortes e corteses – tão corteses que às vezes pedia informações que já sabia só para ter o prazer de ouvi-los responder. Bom comércio, belas gravatas. Ótimos restaurantes. Seria uma cidade agradável se os táxis não fossem tão vermelhos, de um vermelho assim tão gritante e excessivo que desafina com o resto. Tão vermelhos que podem dispensar a buzina, pois de longe e de costas sente-se uma espécie de halo escarlate quando um deles se aproxima. O Duomo – "pelote couverte d'aiguilles" – gótico de segunda mão, com as suas portas de estilo clássico, pouco vale e muito deixa a desejar. Prefiro o interior, são belos os pilares, mas é incrível a abóbada pintada a óleo imitando estuque. Enfim, para quem já viu o verdadeiro gótico, não passa de uma caricatura. Há em Milão galerias importantes de pintura, como La Brera, Poldi, Pezzoli, Ambrosiana etc. E a célebre *Ceia* de Da Vinci, que deve ter sido muito bela, mas está em péssimo estado, quase nada se vê.

Adorei Verona, embora tivesse sempre tido mau tempo. Com sol – o sol que aqui é artista, que é a metade da beleza da Itália e que tudo transfigura – deve ser um encanto de cidade. De um adorável pitoresco a Piazza delle Erbe com todas aquelas barracas, com aquela balbúrdia de couves e de frutas, e aquela algazarra sonora e colorida ao pé do mármore dos antigos monumentos. Bela e tranquila a Piazza della Signoria com a estátua de Dante e a *loggia* de Fra Giocondo. Esplêndida a chamada *Arca Scaligera* – pequeno monumento funerário – com uma riquíssima grade em ferro batido do *Quattrocento*, contendo os túmulos dos últimos Scaligere. E o anfiteatro e as ruínas do teatro romano, o rio que tudo abraça numa carícia envolvente, o Castelvecchio sombrio e todas aquelas torres. É bela, tem qualquer coisa que fala e que prende. Fez-me bem. Gostei de Verona.

Padova deixou-me frio. Apesar do esplêndido *cortile* da universidade, todo bordado de emblemas e brasões, apesar da Basilica del Santo (Santo Antônio) com o seu riquíssimo tesouro, e dos maravilhosos bronzes de Donatello. Donatello é impressionante. A estátua equestre do Gattamelata defronte ao templo é de um realismo e de uma vida que a todos espanta menos às pombas, que são de uma profunda irreverência aqui na Itália: nem o cavalo fogoso, nem a armadura de guerra, nem a ferocidade, nem o orgulho, nem a espada as intimidam. Voam e revoam, dando livre expansão aos mais íntimos desejos. Pousam com graça sobre a anca e sobre a crina do cavalo de batalha; sobre o braço poderoso e a cabeça altiva do homem ilustre e, em silêncio, adormecem sobre a bravura eterna do guerreiro de bronze...

Depois Veneza, com São Marcos e o Grande Canal. Vocês não calculam como é esquisita a impressão – misto de desilusão, de espanto e de prazer – que se tem ao ver de repente – real, nítido, preciso – um lugar muito conhecido através de pinturas, desenhos e descrições. Uma imagem que existia assim informe e vaga no fundo da nossa retina, da nossa memória, como uma coisa vista há muitos anos, numa outra vida – em sonho – que se acreditava uma coisa irreal, uma visão de conto... e de repente, uma noite, cami-

nhando por vielas e becos estreitos e sombrios, ao passar uma arcada, toda essa visão que se julgava fantástica, como uma figura inventada, surge inesperada, real, concreta, tangível. Foi o que aconteceu comigo em Veneza, quando de repente surgiu brusca e imprevista, na sombra da noite, a Praça de São Marcos. A Praça de São Marcos já tão minha conhecida, com a sua basílica lá no fundo, baixa, como que deitada, dormindo o seu sono eterno e tumultuoso na abundância multicor de suas arcadas, colunas e cúpulas. E, reconstituído, o Campanile ao seu lado, como sempre, liso e seco, altivo e simples na sua nudez de tijolo, impassível como um guarda, sentinela em vigília sobre a cidade que dorme. E o belíssimo Palácio Ducal, o Palácio dos Doges, com a sua parede sem vãos, os seus pilares sem conta e os seus trevos de pedra.

E tudo surgiu assim de repente, e eu olhava para tudo com espanto, e me sentia triste, e me sentia contente. Numa sensação ao mesmo tempo de prazer e desencanto. Era como se dentro de mim qualquer coisa desmoronasse ou se partisse para logo se transformar – ressurgir – numa metamorfose imprevista. E esse momento de transição, esse rápido instante em que a realidade substitui o sonho é de um prazer doloroso, de uma alegria triste. Assim Veneza, essa cidade de romance, é uma coisa que existe, que tem vida, uma cidade como outra qualquer... E, de fato, nos dias que se seguiram vi que Veneza, embora diferente de todas as outras, é, no fundo, uma cidade como outra qualquer. Desagradável para se viver, pois deve cansar. Falta espaço, falta vegetação. É difícil o transporte e difíceis são as comunicações. Os pequenos canais e as pequenas *calles*, sendo quase sempre sujos e feios, nem sempre são pitorescos. Enfim, quando se fala de Veneza, fala-se é da Praça de São Marcos (a mais imponente sala de recepções do mundo, como querem que Napoleão tenha dito), da Piazzetta, do Grande Canal, do Rialto e de um ou outro canal secundário.

A verdade é que Veneza é realmente bela. Para a compreender e amá-la é preciso vê-la durante o dia e às tardes. Que sonho, que hino de cores, que céu! Não é também esse céu distante, "fundo de cenário", dos outros países da Europa. Não. Sem ser intrometido como o nosso e sem ser indiferente como o das outras terras, é um azul que tudo envolve, que está em tudo e paira sobre todas as coisas. É um céu voluptuoso. Um céu que sorri.

Mas é à tarde que é preciso ver Veneza. À tarde quando o sol se esconde do outro lado do canal, por detrás da cúpula barroca da Santa Salute, quando sua luz dourada acende os mosaicos bizantinos da Basílica, as colunas de pedra roxa e as cúpulas verdes, de cobre, e tinge de laranja o Campanile de São Marcos, e banha de luz o Palácio Ducal. Quando as gôndolas negras em silêncio deslizam, quando as pombas todas voam numa última revoada e o bronze dos sinos enche os espaços de sons. É então que se sente no ar qualquer coisa de mágico e de pagão, que seduz e embriaga. E que se compreende e se penetra toda a beleza das telas de Ziem, o pintor que durante toda a sua vida só pintou aquele céu e aqueles canais – o apaixonado das tardes de Veneza, o escravo da sua luz...

Como difere de Florença! É extraordinária, aqui na Itália, a diferença que existe de uma cidade à outra. Sempre viveram independentes, livres, formando pequenas repúblicas à parte. Daí esse caráter próprio e pessoal que as marca e define. São inconfundíveis. Se Veneza é a cor, Florença é a forma e a linha. Florença com seus palácios quadrados e maciços, severos, de pedra rústica, com enormes beirais que quase se beijam deixando apenas adivinhar uma nesga de céu. Com as suas ruas estreitas e as suas janelas verdes. Com os seus negros ciprestes e jardins sombrios é, apesar do sol e do céu, uma cidade cinzenta – cinzenta porém alegre, de uma alegria sã e feliz, essa alegria que emana

das coisas onde a arte natural e espontânea nasce sem esforço, como nascem as flores. Sinto estar com a sensibilidade gasta, e não poder assim gozar plenamente tudo o que de belo eu sinto sem alcançar, tudo o que de belo ela contém.

Já tagarelei demais, falarei de *Firenze* depois, com mais calma. A tarde já se aproxima. Vou tomar um carro – *una vettura* –, prefiro andar de carro aqui, tem mais cor local, gosto da cartola reluzente do cocheiro e da sua amabilidade característica, vermelha e sorridente – e vou tomar chá (chá-chocolate) em Fiesole. É a refeição que prefiro. Fiesole é um arrabalde distante, encantador, de onde se vê toda a cidade. Tem uma casa de chá muito rústica e muito elegante, com cadeiras baixinhas e uma grande varanda. E ali, na luz dourada do poente, "on s'oublie" até a hora em que o sol desaparece do outro lado dos montes. Hora em que o ar se desfaz em sons, límpidos, sonoros, tristes como a voz do silêncio. Sons que se desdobram e se prolongam no além... O ar que se respira é leve e puro. A cidade se perde na bruma da tarde, e o espírito se perde numa profunda calma e numa infinita paz.

Saudades.

De volta ao Rio, 1927.
Com minha irmã Alina.

Mary Houston
Registro de viagem

Numa tarde de começo dos anos 1920, notei na esquina da rua Sete de Setembro com a Avenida, à espera de condução, uma bonita moça. Quando dei por mim, estava num bonde da Tijuca, atrás do banco dela, saboreando na diagonal o seu perfil. Mas como tinha o que fazer, adiante saltei.

Em 1927 – quatro anos depois – no Havre, embarco no "Bagé" de volta ao Brasil. Na primeira refeição o maître me conduz à mesa. Só havia uma pessoa – era ela. Sentado em frente, vencido o espanto, notei que, discretamente, chorava – tratava-se do "Jean".

Em Lisboa, de carro aberto e vendo a trêmula folhagem na copa das árvores, tive a comprovação do seu firme propósito de manter intacta aquela íntima presença até o Rio. Assim nos tornamos bons companheiros de bordo.

Mary Houston, este é o seu nome, era intelectualizada. Aragon e Breton *en tête* seduzia-lhe o surrealismo que então grassava; mas, vez por outra, entremeava aquela sua obsessão da ultrapassagem do real com gratuitos passatempos. É assim que outro dia tomei conhecimento, através de Vera, amiga de minha neta Julieta e de uma neta dela, de um incrível episódio ocorrido então comigo, e de que não tinha a menor lembrança. Brincando de *forca* ela propôs um nome começado por L, e a coisa foi indo até que me enforcou: tratava-se, simplesmente, de "Le Corbusier". E pensar que, três anos depois, na minha reforma do ensino, aconteceria o que aconteceu.

Mary tinha uma irmã, Elsie, cantora de puríssima voz, que, em Nova York, se matou. Conheci mais tarde, apenas de vista, sua mãe: senhora de aparência distinta revelando nas feições certa saudade africana, coisa que, na filha, o Houston eliminou.

Quando o "Bagé" tocou em Recife ela quis ver o seu amigo de antes de *Casa-grande e senzala*, Gilberto Freyre, então chefe de gabinete do governador Estácio Coimbra. Como não se encontrasse em Palácio, fomos procurá-lo, num distante arrabalde, em casa dos pais, prédio feio e isolado num ligeiro aclive agreste.

Em Salvador, embarcou Godofredo Filho, que só vim a conhecer mais tarde, no Patrimônio, quando, referindo-se ao fato e guiado pelas aparências, segredou reticente, que eu estava "muito bem acompanhado".

No Rio, à espera dela, no cais, Manuel Bandeira, Villa-Lobos com a mulher e vários outros intelectuais e artistas. Desembarcou e a perdi de vista.

Soube mais tarde que casara com o homem que a merecia – Mário Pedrosa.

Bandeira

O fato de ter passado a infância fora do país faz com que me sinta mais integralmente, mais "equilibradamente" brasileiro, livre das baldas regionalistas daqueles outros, de filiação portuguesa, nativa ou africana, nascidos aqui e ali; ou daqueles brasileiros de outras ascendências: europeias – nórdicas ou mediterrâneas –, muçulmanas, israelenses ou asiáticas. Sinto-me assim *em casa*, das orlas do Atlântico à Chapada dos Guimarães, do Oiapoque ao Chuí, como se diz.

No entanto, quando moço, tinha certa prevenção tola contra a nossa bandeira, achando-a complicada e de ingrato confronto e convívio com as demais. Hoje acho-a linda. As suas cores são a própria imagem do país, e por isso precisam estar vivas. Quando nova dá-me imenso prazer encará-la contra o céu. A ausência do vermelho faz dela uma bandeira eminentemente pacífica. "Ordem e Progresso" – integração perfeita: *conservadora e progressista*.

O que constrange e deprime é quando é exposta à vista de todos desbotada, como é comum acontecer. Certa vez, cansado de vê-la assim descorada até mesmo no monumento aos mortos, não me contive e telefonei para o Ministério da Guerra. No dia seguinte ela tremulava luminosa e radiante no sol da manhã. E assim deverá ser mantida, para sempre.

Entendo, contudo, que em se tratando de fins esportivos, comerciais ou mesmo culturais, seria de toda conveniência a adoção de uma variante simplificada, mais fácil de fazer e, por isso mesmo, capaz de maior impacto e de comunicação mais direta e dinâmica, graças a uma triangulação amarela alongada – o oposto, portanto, da contenção do desenho que lhe deu origem.

De fato, a nossa bandeira imperial, graças a Debret, nasceu "neoclássica", inspirada como foi no estandarte militar francês criado na fase heroica, quando o então ainda Bonaparte, ou já Napoleão, enfrentou e venceu a coligação das monarquias obcecadas no empenho de liquidar com as sobras da Revolução: quadrado branco – com o "*Honneur et Patrie*" e a relação das batalhas de que o regimento participara – disposto de quina entre campos triangulares, azul e vermelho; só que, no caso, triângulos verdes enquadrando campo amarelo com as armas do novo Império. Com a República, essa nitidez geométrica se perdeu.

Correreias
Leleta

1929-31

CASA MODESTO GUIMARÃES, 1928
Correias.

Esta casa foi construída para a mudança da família do dr. Modesto Guimarães, meu sogro, de Petrópolis para Correias por causa da doença de uma filha que morreu antes da conclusão das obras, depois de uma trágica e rápida sequência de mortes de irmão e irmãs.

Casa de campo Fábio Carneiro de Mendonça
1930

2,80

0,15

MESMO NIVEL

3,25 5,25 3,25

22

23

Casa E. G. Fontes
1930

Última manifestação de sentido eclético-acadêmico

TÉRREO

ANDAR

HALL ENTRADA

LADO NORTE

LADO SUL

SALA – VARANDA

Casa E. G. Fontes
1930

Primeira proposição de sentido contemporâneo

HALL ENTRADA

HALL ESCADA

SALA DE JANTAR

BIBLIOTECA

QUARTO

Prezado Senhor Ernesto G. Fontes.

Respeitosos cumprimentos.

De acordo com a nossa conversa de 20 do corrente, não podendo levar avante os estudos para a construcção de sua residencia da Tijuca, nem aceitar a fiscalização que me propoz, autorizo-o a utilizar, como melhor lhe parecer, as soluções por mim apresentadas até a presente data, exceptuando-se, naturalmente, o ante-projecto completo executado a seu pedido, e que representa minha opinião definitiva a respeito.

Esperando continuar a merecer a sua sympathia, subscrevo-me agradecido e com elevado apreço

Lucio Costa

Itamaraty

O Itamaraty está, para mim, indissoluvelmente associado à transição dos anos 1920 e 30 e à marcante personalidade do seu então secretário geral, Maurício Nabuco, que nessa época, amparado no seguro e apurado gosto de Rodolfo Siqueira – profundo conhecedor do nosso mobiliário antigo – empreendeu a recuperação do palácio, acrescentando-lhe aos fundos, para a mapoteca, nova edificação projetada em estilo neoclássico por Floderer, arquiteto austríaco aqui radicado, e construída por Cesar Mello Cunha. É que ele, Nabuco, com a sua herdada e experimentada vivência, pressentiu a necessidade de ter no Ministério o assessoramento constante de um arquiteto, convidando-me para o cargo e providenciando desde logo uma sala para que ali me instalasse.

Pouco depois, porém, ocorreu a Revolução de 30 e com ela mudaram-me de sala e de casa: fui ocupar na Escola Nacional de Belas Artes o grande salão da diretoria. Enquanto isso, no Itamaraty, com o correr do tempo, a semente então plantada frutificou e o nosso tão querido Olavo Redig de Campos passou a exemplarmente desempenhar, em caráter permanente, a função que me havia sido inicialmente destinada.

Concomitantemente surgira, entre os diplomatas da casa, um raro e providencial personagem que reunia na sua pessoa aquele refinado e seguro gosto pela ambientação arquitetônica, do Siqueira, e a inata e sempre pronta capacidade administrativa que caracterizava Nabuco: Wladimir Murtinho. Ele soube não só recuperar e dar vida nova ao tradicional edifício, precocemente "aposentado", graças à criação de valioso museu entregue à dedicação e competência de Luiz Antônio Ewbank, como também, quando da instalação do magnífico Palácio dos Arcos, transferir para Brasília, transfigurada, a mesma correta e eficiente beleza do Itamaraty.

As sombras do arquiteto Jacintho Rebello, bem como dos donos da casa, Francisco José da Rocha e sua bela mulher, cedo enviuvada, revivem neste palácio onde mal puderam morar, mas que, miraculosa e paradoxalmente, com o tempo rejuvenesceu.

ENBA 1930-31
Situação do ensino na Escola de Belas Artes

Entrevista concedida em dezembro de 1930.

Embora julgue imprescindível uma reforma em toda a Escola, aliás como é pensamento do governo, vamos falar um pouco de arquitetura. Acho que o curso de arquitetura necessita uma transformação radical. Não só o curso em si, mas os programas das respectivas cadeiras e principalmente a orientação geral do ensino. A atual é absolutamente falha. A divergência entre a arquitetura e a estrutura, a construção propriamente dita, tem tomado proporções simplesmente alarmantes. Em todas as grandes épocas, as formas estéticas e estruturais se identificaram. Nos verdadeiros estilos, arquitetura e construção coincidem. E quanto mais perfeita a coincidência, mais puro o estilo. O Parthenon, Reims, Santa Sofia, tudo construção, tudo honesto, as colunas suportam, os arcos trabalham. Nada mente. Nós fazemos exatamente o contrário – se a estrutura pede cinco, a arquitetura pede cinquenta. Procedemos da seguinte maneira: feito o arcabouço, simples, real, em concreto armado, tratamos de escondê-lo por todos os meios e modos; simulam-se arcos e contrafortes, penduram-se colunas, atarraxam-se vigas de madeira às lajes de concreto. Pedra fica muito caro? Não tem importância, o pó de pedra aparelhado com as regras da estereotomia resolve o problema. Fazemos cenografia, "estilo", arqueologia, fazemos casas espanholas de terceira mão, miniaturas de castelos medievais, falsos coloniais, tudo, menos arquitetura.

A reforma virá aparelhar a Escola de um ensino técnico-científico tanto quanto possível perfeito, e orientar o ensino artístico no sentido de uma perfeita harmonia com a construção. Os clássicos serão estudados como disciplina; os estilos históricos como orientação crítica e não para aplicação direta.

Acho indispensável que os nossos arquitetos deixem a Escola conhecendo perfeitamente a nossa arquitetura da época colonial – não com o intuito da transposição ridícula dos seus motivos, não de mandar fazer falsos móveis de jacarandá – os verdadeiros são lindos –, mas de aprender as boas lições que ela nos dá de simplicidade, perfeita adaptação ao meio e à função, e consequente beleza.

Quanto às outras artes plásticas, o mal não é o menor. O "Salão", por exemplo – que exprime sobejamente o nosso grau de cultura artística – diz bem do que precisamos. De ano para ano, tem-se a impressão que as telas são sempre as mesmas, as mesmas estátuas, os mesmos modelos, apenas a colocação ligeiramente varia. Apesar do abuso da cor (ter colorido gritante, julgam muitos, é ser moderno), sente-se uma absoluta falta de vida, tanto interior como exterior, uma impressão irremediável de raquitismo, de inanição. O alheamento em que vive a grande maioria dos nossos artistas a tudo o que se passa no mundo é de pasmar. Tem-se a impressão que vivemos em qualquer ilha perdida no Pacífico, as nossas últimas criações correspondem ainda às primeiras tentativas do impressionismo. Todo esse movimento criador e purificador pós-impressionista, de Cézanne para cá, é desconhecido e renegado, sob o rótulo ridículo de "futurismo". É preciso que os nossos pintores, escultores e arquitetos procurem conhecer sem *parti-pris* todo esse movimento que já vem de longe, compreender o momento profundamente sério que vivemos e que marcará a fase "primitiva" de uma grande era. O importante é penetrar-lhe o espírito, o verdadeiro sentido, e nada forçar. Que venha de dentro para fora e não de fora para dentro, pois o falso modernismo é mil vezes pior que todos os academismos.

BAUHAUS
+ TALIESIN

Com Frank Lloyd Wright e Gregori Warchavchik, 1931.
Na casa Nordschild, rua Tonelero, Copacabana.

Salão—1931-1981, 50 anos ignorados
Lúcio Costa é o modernismo-tenentista atuante
Jayme Maurício

Janeiro 1982.

Lúcio Costa e o Salão de 1931

SALÃO 31

Lucia Gouvêa Vieira

MEC SECRETARIA DA CULTURA FUNARTE

Agosto 1984.

Salão de 31

O Salão de 31 foi o "canto do cisne" da tentativa de reforma e atualização do ensino das artes no país, e, no que se refere à arquitetura, da reintegração plástica – ou seja, da arte – na nova tecnologia construtiva.

Daí a ideia de romper com a já cansada monotonia das mostras anteriores convocando a participar do Salão Oficial aqueles artistas de certo modo comprometidos com a Semana de 22, cujo verdadeiro propósito, no fundo, fora de entrosar a nossa mais autêntica seiva nativa, as nossas raízes, à seara das novas ideias oriundas do fecundo século XIX, já então, na Europa, na terceira fase da sua eclosão. Objetivava-se com isto realizar aqui, conquanto tardia, uma lúcida e necessária renovação.

Essa convocação foi formalizada em São Paulo no adequado ambiente do pavilhão-museu de Dona Olívia Penteado. De modo que o Salão de 31, organizado à revelia do patrocínio do Conselho Nacional de Belas Artes, consequentemente sem premiações, foi um simples *intermezzo*, embora oficial, na sequência tradicional dos Salões. Excepcional não só por isso, mas também pela qualidade do acervo exposto e por sua apresentação.

Lamentavelmente, não foram fotografados os vários setores da parte moderna da exposição, definidos por painéis forrados com aniagem, os quadros apresentados individualmente, em vez de amontoados uns sobre os outros como nos Salões anteriores, disposição esta mantida na arrumação da parte dita "acadêmica", tal como se vê nas fotos da inauguração.

Nunca pensei que, mais de meio século depois, fosse alguém desencavar do fundo do tempo este meu Salão de 31, trazendo penosamente à tona – como destroços de um naufrágio – várias peças então expostas, para nova apresentação.

Louvadas sejam, pois, Lucia Gouveia Vieira e sua colaboradora, Maria Cristina Burlamaqui, pelo generoso empenho e pelos inesperados frutos dessa apaixonada peregrinação.

Todo esse meu sofrido e malogrado esforço visando à reintegração das artes, tanto na Escola como no Salão, teve, afinal, o seu *aboutissement* cinco anos depois, na elaboração do projeto e efetiva construção do edifício-sede do Ministério da Educação e Saúde. A sua pureza arquitetônica é a expressão materializada do impossível sonho dos anos 1930 e 31.

Gregori Warchavchik

Quando casei com Leleta, em 1929, fomos morar em Correias. Foi lá que, numa revista chamada *Para Todos* tomei conhecimento da existência de Gregori Warchavchik. A nota trazia uma fotografia da casa "modernista" exposta em São Paulo.[1] Apesar da minha congênita ojeriza pela expressão, gostei da casa.

Ao assumir a direção da ENBA, em 1930, resolvi convidá-lo para professor. Fui especialmente a São Paulo com esse propósito e, através de Mário de Andrade, que também me levou às casas de Paulo Prado e de Olívia Penteado, conheci finalmente o "Gregório". Ele já estava então construindo uma residência no Rio para o sr. Nordschild, na rua Tonelero, e assim prontificou-se a passar um ou dois dias por semana aqui com vencimentos de um conto de réis. Fracassada a experiência em fins de 1931, depois do salão de Belas Artes que organizei com Manuel Bandeira, Candido Portinari e Celso Antônio e do qual participaram Brecheret, Tarsila, Segall, Gobbis, Cícero Dias, Di Cavalcanti, Anita Malfatti, Ismael Nery etc., formamos uma firma construtora (escritório no edifício *A Noite*, na Praça Mauá) com assessoramento jurídico de Prudente de Morais Neto e colaboração de Carlos Leão, ficando a parte comercial a cargo de Paulo, irmão do Gregório.

A firma construiu as seguintes obras: duas casas na chácara do sr. Cesário Coelho Duarte na Gávea; duas pequenas casas geminadas na rua Rainha Elizabeth, para a srª. Maria Gallo; uma vila operária na Gamboa, para o sr. Fábio Carneiro de Mendonça; um apartamento na cobertura do edifício de propriedade do sr. Manoel Dias e uma varanda para o sr. Julio Monteiro, ambos na avenida Atlântica; e finalmente uma casa para o sr. Alfredo Schwartz à rua Raul Pompeia, todas de empreitada, variando os preços, por m², de 280 a 370 mil réis. Os primeiros operários trazidos especialmente de São Paulo, e chefiados pelo esplêndido mestre Carlos, ficaram de início hospedados no térreo da casa de meu sogro, o médico dr. Modesto Guimarães, na rua Gustavo Sampaio 58. Nos prédios da Gamboa e da Raul Pompeia usamos a cor pela primeira vez externamente: havana e verde no primeiro, havana e rosa salmão no segundo. A primeira obra por administração, no Largo do Boticário, no Cosme Velho, para o querido casal Sylvia e Paulo Bittencourt, apesar de engenhoso bate-estacas improvisado por mestre Carlos, resultou em briga porque os proprietários se queixavam da falta de eficiência, e os arquitetos da falta de numerário. Felizmente, com o tempo, a velha amizade renasceu.

E com isto a firma acabou. Mas acabou também porque, apesar de certa balda propagandista a que não estávamos afeitos, o trabalho escasseava e ainda porque o tal "modernismo estilizado" que às vezes aflorava já não parecia – ao Carlos Leão e a mim – ajustar-se aos verdadeiros princípios corbusianos a que nos apegávamos, desencontro este que culminou com os móveis de feição "decorativa" da casa Schwartz – sofás com cadeiras articuladas, na mesma estrutura cromada, por exemplo – quando já então havia aquela série impecável de cadeiras para as várias funções, idealizada por Le Corbusier, Charlotte Perriand e Pierre Jeanneret.

Mas a nossa estima continuou inalterada, como inalterada permaneceu a minha admiração pela sua obra, para nós precursora, tão bem marcada pela presença ruiva da sua nobre e sólida figura, serena e acolhedora, e por sua indumentária sempre sóbria embora avivada por inovações de pormenor de extremo bom gosto. Gregori Warchavchik, grande coração, personalidade inconfundível – marcou uma época.

[1] *Em 1929, quando da sua passagem por São Paulo, a caminho de Buenos Aires, Le Corbusier foi levado a visitar essa primeira casa então em exposição; as paredes e tetos dos vários cômodos eram pintados de cores diferentes internamente. Ele entrou, olhou e disse: "Il vous manque du blanc". Foi o próprio Gregório que me contou.*

Inauguração do apartamento de Manoel Dias, numa cobertura na avenida Atlântica, posto 6, reformada por Gregori Warchavchik.

José Cortez, Dr. Dias, irmão de Cícero Dias, Rodrigo M. F. de Andrade, Manuel Bandeira, eu, Gilberto Trompowski, Fernando Valentim, Brasil Gerson, Gregori Warchavchik; Odette Monteiro, sr.ª Dias, dona da casa, Mina Klabin, Leleta.

Gamboa
Apartamentos proletários

1932

Vila operária em contrafeito e exíguo terreno da Gamboa, então de propriedade do médico e amigo Fábio Carneiro de Mendonça.

Construída com exemplar apuro – piso corrido de ipê-tabaco, portas folheadas de sucupira, ferragens La Fonte e panos externos de paredes contrastantes verde e havana, com passadiço branco de trama metálica – está hoje irreconhecível de tão desfigurada.

Projeto meu.
Construção Warchavchik & Lucio Costa.

Clima de época
Alcides da Rocha Miranda, Guilherme Leão de Moura,
Paulo Warchavchik, Carlos Leão, Cícero Dias, João Lourenço, Álvaro Ribeiro da Costa;
Mário Pedrosa, Pedro Paulo Paes de Carvalho, Gregori Warchavchik, eu, Portinari, Cesário Coelho Duarte.

Pedro Paulo Paes de Carvalho, filho do antigo governador do Pará, cirurgião formado na França, grande médico e amigo. Minhas duas filhas, Maria Elisa e Helena, nasceram pelas suas mãos. Pretendeu construir uma casa de saúde no aterro da exposição do Centenário – mais ou menos onde está agora o MAM e onde, em 1936, Le Corbusier quis construir o Ministério – e para isso convidou três arquitetos franceses, Rendu, Sajou e Charpentier, que acabaram ficando por aqui.

Casa Schwartz
1932

Rua Raul Pompeia (*não existe mais*).

Pintura externa rosa salmão e havana.

Projeto meu.
Construção Warchavchik & Lucio Costa.

COBERTURA
Primeiro jardim de Roberto Burle Marx.

Charlotte Perriand

No volume correspondente aos anos 1929-34 das *Obras completas* de Le Corbusier e Pierre Jeanneret vê-se, integrando o equipamento para o novo *habitat* apresentado no Salon d'Automne de 1929, o impecável conjunto de móveis concebido e executado em colaboração com Charlotte Perriand. Sua jovem figura aparece numa foto, reclinada sobre a *chaise-longue*, a cabeça virada para esconder o rosto. Esta imagem tornou-se, para mim, a expressão palpável – síntese humanizada – de toda a genial elucubração de ordem técnica – "base d'un nouveau lyrisme" –, artística e social que Le Corbusier estava então em vias de formular em teoria e de aplicar na prática da arquitetura e do urbanismo.

As novas gerações, que receberam de mão beijada a revolução arquitetônica, já como fato consumado, não têm a menor ideia do que foi a violência da ruptura desse mobiliário com a compostura e os usos e costumes da época – ou seja, a aceitação da nova tecnologia de ambientação de interiores.

Charlotte Perriand, com seu sentido da arte, da vida e da essência das coisas, soube realizar, desde então, uma espécie de interação desta nova tecnologia e da tradição artesanal válida.

Em 28 de agosto de 1965, quando morreu Le Corbusier, partimos no mesmo avião – ela morava então aqui: Rio-Paris, Paris-Nice, Nice-Roquebrune, Roquebrune-Menton. Viagem penosa. Numa parada de ônibus a vi, exausta, deitar-se – mas desta vez num tosco banco de madeira, tarde da noite.

CHARLOTTE PERRIAND

UN ART DE VIVRE
1925–1985

Em 1928, Le Corbusier, Pierre Jeanneret e Charlotte Perriand criaram uma série de cadeiras para vários modos de sentar: ativo, meio repouso, máximo conforto e repouso reclinado.

Tomada de consciência
Anos 1930

Palavra feia

Conheci Carlos Leão – colega de turma de Cícero Dias – quando, ainda diretor da ENBA, fomos levados certa noite com Manuel Bandeira à casa da mãe dele, dona Tita, frequentadora assídua, como Leleta, do ateliê dos irmãos Bernardelli na bela casa murada da avenida Atlântica, então uma simples pista asfaltada ao alcance do espraiar da arrebentação. Essa proximidade das ondas e do ar saturado de maresia, esse contato direto com o vento e o estrondo do mar encapelado ao longo de quatro quilômetros de brancura eram a marca ímpar e de imemorial beleza da Copacabana que o excesso de areia, no aterro, matou.

Eu então morava no fim da praia, no Leme, no "porão habitável" da casa do meu sogro dr. Modesto Guimarães, e como trabalhava comigo, primeiro no escritório que tive com Warchavchik, depois no edifício Portella na avenida, e eu tinha carro – uma Lancia-Lambda –, comumente levava o Carlos a almoçar, já que o tempo dava para ir em casa e voltar. É que o ritmo de vida era diferente. Assim também, no verão, quando subia todas as tardes de trem para Petrópolis: bastava deixar o escritório às 5 horas, que o ônibus cinza da Light, de dois andares como em Londres, apontava na altura do obelisco – às 5h e 25 min estava na Leopoldina, era só comprar o bilhete e embarcar. Mas era constrangedor, na mesma plataforma, o confronto: de um lado os veranistas vestindo seus leves guarda-pós de palha de seda e se aprontando para o joguinho na volta às mansões da serra; do outro, o trem de subúrbio apinhado de suarentos operários se pendurando de qualquer jeito na volta do trabalho para os casebres. Depois, já no escuro do Alto da Serra, o grito agudo dos menininhos louros acompanhando aflitos os cadenciados solavancos dos trens na cremalheira: *nique e náu! nique e náu!* Jornais não só para vender, como principalmente para tampar as frestas e forrar os barracos no frio das madrugadas.

Entretanto, já se reclamava "dos tempos" e da falta de respeito. Certa vez, quando esperava com o Carlos o elevador, o porteiro, digna figura, desabafou: "Imaginem os senhores que o meu servente, ainda há pouco, teve a petulância de se declarar *comunista*! Que ele se dissesse socialista, aliancista, ainda vá, mas usar assim de uma expressão tão baixa!".

"Eva?"

Os anos que antecederam a construção da sede do antigo Ministério da Educação e Saúde – 1932, 33, 34, 35 – foram anos de penúria. Eu só era procurado por pessoas desejosas de morar em casas de "estilo", estilos ingleses – elisabetano ou Tudor –, franceses – dos Luíses ao basco e normando –, e ainda "missões" ou "colonial" –, contrafações que, depois do meu batismo contemporâneo, já não conseguia perpetrar. Era a chamada arquitetura "eclética" da segunda metade do século XIX e começo deste, vertente acadêmica, ou *beaux-arts*, que se contrapunha ao surto das estruturas metálicas e ao *art-nouveau* nascente.

Assim sem trabalho, estávamos o Carlos e eu postos em sossego no escritório, quando se apresentou uma simpática moça suíça com certificado de Le Corbusier atestando que ela frequentara com proveito o seu ateliê do 35 rue de Sèvres, tal como sempre fazia quando, por um ou outro motivo, os estagiários partiam ou eram dispensados. E é curioso, a propósito, assinalar que dessas levas de colaboradores eventuais, procedentes dos quatro cantos do mundo, não constou nenhum brasileiro, pelo contrário, foi ele que veio "estagiar" conosco, e foi precisamente aqui que sua obra criou raízes e frutificou.

Expliquei então que estávamos também sem trabalho e não podíamos admiti-la. Ela ainda insistiu de um jeito que me tocou, mas como não era possível, apenas lamentei. Ela guardou o papel e se retirou.

O Carlos ainda observou que as unhas dela estavam sujas, o que, ponderei, era comum em artistas que lidam com *crayon* ou carvão. Só guardei o primeiro nome, *Eva*.

Dois dias depois leio no jornal: "Moça suíça se enforca no quarto de uma pensão em Santa Teresa".

Ao entardecer, na volta para casa, paro no cemitério. Dão-me a quadra e o número. Custei a encontrar, ficava longe, no fundo. Nas letras douradas da fita preta da modesta coroa, apenas um nome – EVA –, e uma interrogação.

Constatação
1932 (há mais de meio século, portanto)

Morei no interior, nesse interior desproporcionado do nosso país. E vi fazendas e sítios. Vi de perto o homem do campo no seu trabalho de enxada. Acompanhei-o légua e meia até o cercado onde mora por favor; entrei na casa onde ele vive: chão de terra batida, paredes de taipa, telha-vã; conheci a família dele: a mulher, os filhos – aquela porção de filhos de olhar espantado. Assisti a janta, vi o que eles comem. À noite, senti o vento soprar pelas frestas, a umidade subir do chão e vi como dormem, todos juntos. Sei, no fim do mês, quanto ele "ganha".

Morei nos subúrbios da cidade, nos quartos sublocados e nas favelas onde o operário vive. Segui-o, muito cedo, na caminhada à estação; no trem apinhado, no "caradura"; presenciei à chamada, ao reinício do trabalho interrompido na véspera. Vi como ele come, sentado na calçada da fábrica ou encostado aos andaimes, o almoço requentado. Depois, à tarde, ainda o "caradura", o trem apinhado, a caminhada e por fim, de novo, o quarto sublocado ou, lá em cima, a favela. É o que se convencionou chamar o "dia de oito horas". Trabalha a vida toda – ganha apenas para sobreviver.

Morei nas casas de cômodo da cidade. Conheci costureirinhas que almoçam média com pão, sonham com meias de seda, e se suicidam, por amor, em Paquetá. "Crime ou suicídio?" – perguntam os jornais. É tudo que elas ganham.

Como se vê, nada mudou, salvo o bonde de segunda classe, e o quarto sublocado – as favelas cresceram. Quanto às "costureirinhas" – continuam a sonhar, mas já não se matam mais por amor, em parte alguma.

Não existe excesso de produção, apenas o número dos que estão em condições de adquirir o necessário ao conforto material é mínimo. E este desequilíbrio mostra, de modo expressivo, como a realidade industrial a que chegamos está em completo desacordo com a realidade social em que vivemos. De fato, se a indústria pode fabricar em quantidade e qualidade sempre crescentes, por que não o fazer? Se a lavoura está aparelhada a produzir com fartura a preços menores, por que impedi-la? De quem é a culpa: da capacidade realizadora do homem, que pode e não faz – ou do regime econômico-social, que se compraz e não quer?

O que é preciso é quebrar este falso equilíbrio em que vivemos, esta consentida e chocante convivência "normal" da miséria absoluta com a desmedida fartura. É dar poder de compra à massa anônima que trabalha – nas fábricas, nas construções, no comércio, no campo – a fim de ampliar o mercado interno.

CLUBE MARIMBÁS

Chômage
1932-36

A clientela continuava a querer casas de "estilo" – francês, inglês, "colonial" – coisas que eu então já não conseguia mais fazer. Na falta de trabalho, inventava casas para terrenos convencionais de 12 x 36 m – "Casas sem dono".

E estudei a fundo as propostas e obras dos criadores, Gropius, Mies van der Rohe, Le Corbusier – sobretudo este, porque abordava a questão no seu tríplice aspecto: o social, o tecnológico e o artístico, ou seja, o *plástico*, na sua ampla abrangência.

Casas sem dono

1

ANDAR

TÉRREO

2

ANDAR

QUARTO

SALA

ANDAR

TÉRREO

MONLEVADE...

Monlevade
1934

Projeto rejeitado

À guisa de introdução:

"The village was built for companionship, for human warmth." (Roy Nash, *The Conquest of Brazil*)

"A willing worker must be able to live, himself and his family, healthfully and comfortably." (John Nolen, *The Subdivision of Land*)

"The demands of beauty are in large measure identical with those of efficiency and economy, and differ mainly in requiring a closer approach to perfection in the adaptation of means to ends than is required to meet the merely economic standard. So far as the demands for beauty can be distinguished from those of economy, the kind of beauty most to be sought in the planning of cities is that which results from seizing instinctively, with a keen and sensitive appreciation, the limitless opportunities which present themselves in the course of the most rigorously practical solution of any problem, for a choice between decisions of substantially equal economic merit, but of widely differing aesthetic quality.
Regard for beauty must neither follow after regard for the practical ends to be obtained nor precede it, but must inseparably accompany it." (F. Law Olmsted, "City planning")

"Construiu-se a aldeia para o convívio e o calor humano." (Roy Nash, A conquista do Brasil*)*

"Um trabalhador participante precisa ter condições de vida sadia e confortável para ele próprio e para sua família." (John Nolen, O parcelamento da terra*)*

*"Os requisitos da beleza são, em larga escala, idênticos aos da eficiência e da economia; a principal diferença é que exigem abordagem mais acurada – no sentido da adaptação dos meios aos fins – do que é necessário para atender a um padrão meramente econômico. Na medida em que os requisitos da beleza podem ser diferenciados dos da economia, o tipo de beleza desejável no planejamento de cidades é aquele que resulta da apreensão instintiva – com avaliação aguda e sensível – das ilimitadas possibilidades de opção que surgem, no decurso da mais rigorosa solução prática de qualquer problema, entre decisões de mérito econômico equivalente, mas de qualidade plástica muito diversa.
A beleza não deve ser considerada nem depois nem antes das finalidades a serem atingidas – a abordagem deve ser simultânea." (F. Law Olmsted, "Planejamento urbano")*

Não nos tendo sido possível visitar o local (embora conheçamos a região), nem tampouco dispor de elementos que permitissem uma estimativa – ainda que aproximada – do custo das diferentes obras a realizar, procuramos na solução adotada, levando na devida conta a acentuada aclividade do terreno, atender ao seguinte:

1 – Evitar os inconvenientes, difíceis sempre de remediar, dos delineamentos rígidos ou pouco maleáveis, procurando, pelo contrário, aquele delineamento que se apresentasse como mais solto, tornando assim fácil uma implantação melhor ajustada às particularidades topográficas locais.

2 – Reduzir ao mínimo estritamente necessário as despesas com movimentos de terra que, supérfluo se torna frisar, tanto poderiam encarecer o custo global da obra.

3 – Prejudicar o menos possível a beleza natural do lugar a que se refere, muito a propósito, o programa.

Tais requisitos aconselham, de maneira inequívoca, a adoção do sistema construtivo há cerca de vinte anos preconizado por Le Corbusier e P. Jeanneret, e já hoje, por assim dizer, incorporado como um dos princípios fundamentais da arquitetura moderna – os *pilotis*: "Não se estará mais *na frente* ou *atrás* da casa, mas *embaixo* dela".

Com efeito, no caso em apreço, o emprego dos pilotis se recomenda, ou melhor, se impõe, por vários motivos:

a) dispensa, para a implantação da obra, movimentos de terra – seja qual for a aclividade local;

b) reduz de 90% a abertura das cavas e respectivas fundações;

c) permite o emprego, acima da laje – livre, portanto, de qualquer umidade –, de sistemas construtivos leves, econômicos e independentes da subestrutura, como, por exemplo – sem nenhum dos inconvenientes que sempre o condenaram –, aquele que todo o Brasil rural conhece: o *barro-armado* (devidamente aperfeiçoado quanto à nitidez do acabamento, graças ao emprego de madeira serrada, além da indispensável caiação); uma das particularidades mais interessantes do nosso anteprojeto é, precisamente, essa de tornar possível – graças ao emprego da técnica moderna – o aproveitamento desse primitivo processo de construir, quiçá dos mais antigos, pois já era comum no Baixo Egito, e que tem, ainda, a vantagem de simplificar extraordinariamente a armação da cobertura, aliviada pelos *pés-direitos* da própria estrutura das paredes internas;

d) torna fácil manter para todas as casas – em razão dos poucos pontos de contato com o terreno – orientação vantajosa uniforme;

e) restitui ao morador – protegido do sol e da chuva – toda a área ocupada pela construção, assim transformada em espaço útil, o mais agradável talvez para trabalhos caseiros, recreio, repouso etc.; importando essa aquisição, efetivamente, numa sensível valorização locativa do imóvel.

Tais vantagens: economia nos movimentos de terra, economia nas fundações, economia na construção das paredes, tanto externas quanto divisórias, economia na armação da cobertura, melhor orientação, aumento no valor locativo e ainda, *de quebra*, a economia de uma porta – a da cozinha – compensam de sobra o pequeno aumento inicial de despesa que representariam: primeiro, apenas o ferro necessário à armação da laje, porquanto o concreto nela empregado (8 cm) teria sido forçosamente gasto no lençol impermeabilizador (10 cm), caso assentassem as casas, como é usual, sobre o próprio terreno; segundo, os poucos pilares e vigas necessários, estas reduzidas ao mínimo, graças ao aproveitamento racional dos respectivos balanços; e terceiro, uma escada extraordinariamente simples, com pisos soltos de concreto sem revestimento e cujo traçado obedece ao das escadas de bordo.

Assim fixado o partido geral, examinemos as plantas. Os modelos apresentados junto ao programa, a título de esclarecimento, sugeriam, para as casas, a adoção do seguinte sistema, aliás muito em voga: quartos em comunicação direta para a sala comum, a fim de evitar *espaço perdido*. Ora, tal solução aparentemente razoável resulta na prática, por vezes, inconvenientíssima – no presente caso, por exemplo. Para nos certificarmos disto, bastará atentar no seguinte: primeiro, a sala para a qual se abrem diretamente tantas portas é de pequenas dimensões; segundo, é a

TYPO A.

TYPO B.

ETERNITE

R. TACOARA

CAIAÇÃO

BARRO AC° LISO

CONCRETO SEM REVESTIMENTO

TELA

única da casa, deverá servir, portanto, de sala de jantar e estar a um tempo; daí se deduz que, além da impossibilidade de uma arrumação conveniente das peças, toda e qualquer intenção de sossego – já não diremos aconchego – se acharia de antemão comprometida pelo vaivém da circulação obrigatória, abertura de portas, ruídos etc. O emprego, dentro do limite estritamente necessário, de um espaço interno para *dégagement* dos quartos e banheiro é, nestes casos, não apenas legítimo, mas indispensável ao conforto dos moradores – mesmo *operários* – porquanto, longe de ser *perdido*, será, de todos, o mais *servido*, com a vantagem de restituir, além do mais, à sala comum – que, de outra forma, se teria transformado ela toda em corredor – a sua principal finalidade, ou seja: um lugar onde se possa estar, ao menos, tranquilamente.

Ousamos prever banheiro *mínimo* indiferentemente para todas as casas. O acréscimo de despesa que tal *inovação* (!) representa sobre o clássico metro quadrado com latrina e chuveiro por cima – os moradores que se arranjem – é tão pequeno que um aumento insignificante no aluguel mensal terá coberto, em certo número de anos, o capital empregado e respectivos juros. Não se diga que, por estarem os nossos operários pouco habituados a esse *conforto*, ele não se justifica: a prevalecer tal argumento, deveríamos todos abdicar dos benefícios da civilização e retroceder, coerentemente, ao primitivismo mais rudimentar.

Quanto às plantas dos demais edifícios – armazém, escola, clube, cinema, igreja –, desnecessário se torna aqui apreciá-las: os desenhos dizem melhor; chamaremos apenas a atenção para a *simplicidade* e *clareza* de todas elas, qualidades que, logicamente, se refletem nos cortes e elevações. Embora atribuindo a cada edifício o caráter próprio à sua finalidade, procuramos manter, em todos, aquela unidade, aquele *ar de família* a que já nos temos referido e que, repetimos, caracteriza os verdadeiros estilos.

Notemos, a seguir, certas particularidades do projeto.

Seria empregada, em todas as construções, cobertura uniforme de Eternit não somente devido à leveza, durabilidade e apreciáveis qualidades isotérmicas desse material, como por ser ele de procedência belga e de aquisição possivelmente vantajosa para a Companhia (isenção de direitos e outras). Constando de uma água apenas a cobertura das casas e de duas as dos demais edifícios, as calhas e condutores foram reduzidos ao mínimo.

O concreto armado em todos os prédios – inclusive nos mais importantes – não deveria levar qualquer revestimento, mas simples caiação ou pintura adequada.

Para os forros, seria adotado o seguinte critério: cinema e igreja, laje de concreto com espessura mínima e trabalhando à face inferior das vigas; armazém e clube, caiação direta sob as chapas de Eternit; escola e casas, *taquara* convenientemente esticada sob barroteamento de 1" x 3", afastado cerca de 0,5 m de eixo a eixo, tendo, para o remate com a parede e à guisa de mata-junta, uma simples ripa de 4 x 1 cm.

Quanto às esquadrias, a distribuição seria a seguinte:

a) casas – elementos uniformes de 1 x 1 m, caixilho e veneziana trabalhando externamente, tipo *guilhotina* (peitoris a 0,95 m); seriam previstas, em todos os cômodos, saídas de ar junto ao forro; portas de cedro folheado sem pintura, apenas enceradas (folhas de 0,75 x 1,95 m);

b) clube – venezianas fixas na parte superior dos vãos e caixilhos na parte inferior (guilhotina);

c) escola – caixilhos basculantes;

d) armazém e igreja – caixilhos de concreto Casa Sano, de 0,3 x 0,3 m, com vidros fixos ou lâminas formando venezianas; na igreja tais vidros poderiam ser de cor azul, para fazer contraste com as paredes caiadas de branco, contribuindo, além disso, para criar uma certa atmosfera de recolhimento – aconselhável nesse gênero de edifícios; excluídas as venezianas, todos os demais caixilhos destinados à ventilação seriam tratados à maneira das janelas de rótula, tão comuns nas antigas casas da região.

O clube e a escola foram estudados de forma a permitir o acesso por níveis diferentes, tornando assim fácil adaptá-los ao lugar, conforme se vê na sugestão apresentada; o coreto acha-se localizado de maneira a poder servir simultaneamente ao clube e à praça; o salão de festas seria todo

CLUBE

caiado de branco, com os alisares pintados de azul, conservando-se as venezianas e caixilhos na cor natural do cedro, com acabamento apenas de óleo fervido. A ornamentação para festas seria feita com flores de papel, formando grandes festões pendurados ao teto, bandeirolas, etc., procurando-se assim conservar aquele *charme* um tanto desajeitado, peculiar às festanças da roça.

IGREJA

ESCOLA

ARMAZÉM

CINEMA

Passemos, agora, às indicações complementares e considerações de ordem geral.

Apresentamos, incorporado ao estudo, porém como simples sugestão, um tipo econômico de mobiliário, adequado às casas projetadas e composto de peças de grande simplicidade de execução (na verdade, quase que exclusivamente trabalho de carpinteiro). Aproveitar-se-ia para tanto, possivelmente, a instalação que tivesse servido, durante as obras, ao fabrico de esquadrias etc. e, a título de propaganda e educação dos futuros moradores da vila, seriam expostas – por ocasião da inauguração das primeiras casas – uma mobiliada com os móveis standard recomendados, e outra com o mobiliário disparatado de que habitualmente se entulham as casas operárias à imitação dos não menos entulhados interiores burgueses. A arrumação da *casa modelo* poderia ser completada com utensílios de uso doméstico, econômicos e despretensiosos, vendidos no armazém local: esteiras ou tapetes de corda, linon com desenhos simples de pintas ou xadrez, louça *toda branca*, vasos de barro etc., etc. Neste particular, seria de toda conveniência a administração da vila simplesmente *proibir* a venda, no referido armazém, de *setinetas*, *falsos brocados*, e toda essa quinquilharia de mau gosto com que indústrias baratas costumam inundar os subúrbios e o interior. E, a fim de estimular o interesse pela conservação – não pelo enfeite – da casa, seria curioso aplicar-se em Monlevade o exemplo da SKF na Suécia: todos os anos, em dias não estabelecidos previamente, uma comissão examina as casas, conferindo como prêmio, às mais bem conservadas, dispensa de aluguel por prazo que varia de um a 12 meses.

Quanto à vegetação, além do aproveitamento das árvores existentes – previsto no edital –, seria de toda vantagem um plano completo que não se limitasse às ruas e praças, mas incluísse nos seus cuidados os próprios jardins das casas, contribuindo assim para a harmonia do conjunto. A administração da vila deveria também proibir terminantemente a poda das árvores ou arbustos em formas bizarras ou geométricas, pois constitui um dos preceitos da urbanização moderna o contraste entre a nitidez, a simetria, a disciplina da arquitetura e a imprecisão, a assimetria, o imprevisto da vegetação. Ao longo da via férrea seriam plantadas, de ambos os lados, touceiras contínuas de bambus, formando-se assim, artificialmente e sem maiores despesas, um verdadeiro túnel que atenuaria o ruído, eliminaria a poeira, melhoraria o aspecto.

As *ruas* pedidas deveriam conservar, tanto quanto possível, aquela feição despretensiosa peculiar às *estradas* – fazendo-se, em vez de calçadas, simples caminhos de placas de concreto fundidas no lugar e com juntas de grama, para se evitarem as trincas futuras: atualização das velhas *capistranas*.

A área restante – reservada para o desenvolvimento futuro da vila – poderia ser, desde logo, aproveitada em benefício dos moradores, nela instalando-se horta e pomar. Não se podendo razoavelmente pretender que os próprios operários tenham ânimo ou disposição para os cuidados que uma plantação dessa natureza requer, os seiscentos ou mais inquilinos formariam uma cooperativa, confiando-se as plantações a certo número de hortelãos.

As casas foram agrupadas de duas a duas, de cada lado de uma parede meeira de alvenaria de pedra ou tijolo, sem revestimento, apenas caiada como todo o resto da construção – tanto por motivos de ordem econômica, evidentes, como também de ordem plástica, porquanto soltas umas das outras, pequenas demais como são, poderiam parecer mesquinhas na paisagem. Assim, aquela fila de casas que serpenteia *ombro a ombro* ao longo das ruas e que tão bem caracteriza as cidades do nosso interior foi voluntariamente quebrada para permitir maior intimidade, relativo isolamento – pois talvez já não tenha sentido, para os operários de uma indústria tão ruidosa, aquele gosto de vizinhança de que Roy Nash soube dizer tão bem: "Por que colocar minha casa no meio de um jardim, quando posso construí-la tão perto da de meu amigo João, a ponto de poder aconselhar-me com ele sobre o gado e as colheitas, sem sair da minha rede?... Deus sabe quanto silêncio e solidão existem no sertão!".

Finalmente procuramos, com particular empenho, respeitar o edital no ponto em que determina, referindo-se ao conjunto da vila: "Deverá transpirar a alegria de viver e o contentamento de seus habitantes... dar uma impressão risonha e clara" e isto, não que tivéssemos em vista a Leica dos turistas bem nutridos e apressados que poderão vir a percorrer, acaso, as ruas, mas a única felicidade possível daqueles que, certamente, nela terão de viver todos os seus dias, contribuindo em silêncio ao bem-estar de tantos outros e colaborando, de maneira decisiva, para a prosperidade sempre crescente da Companhia Siderúrgica Belgo-Mineira S.A.

Projetos esquecidos
Anos 1930

Casa Carmem Santos

Nos anos 1930, Carmem Santos, atriz portuguesa da primeira fase do cinema, e o seu simpático e rico amigo Seabra, bela e discreta pessoa, levaram-me certa vez a ver um terreno do outro lado da baía, além da praia de São Francisco, onde pretendiam construir uma casa.

No caminho, a cavaleiro do mar, havia na amurada uns bancos antigos de alvenaria com estes azulejos de dimensões aqui inusitadas – um palmo quadrado –, assim como raros também são o engenhoso desenho, amarrado apenas em dois pontos em cada canto, – e a cor.

101

Casa Maria Dionésia

Interior de uma casa em pequeno terreno, perto do Largo dos Leões, para essa moça bonita. Ela sumiu – nunca mais a vi.

Casa Álvaro Osório de Almeida

Casa com pátio envidraçado para proteger do vento, no terreno de esquina da Vieira Souto com o canal, onde está o posto de gasolina.

Casa Genival Londres

Genival Londres, colega de turma de Chico, irmão de Leleta, e criador da Clínica São Vicente, mostrou-se sempre meu amigo. Até me permiti caçoar com ele num dos desenhos do projeto da casa que, nos anos 1930, me pediu.

INTERIORES

Chácara Coelho Duarte

Hernani Coelho Duarte, meu cunhado, propôs construir três casas na chácara do seu pai, sr. Cesário: uma para sua filha Dora, outra para o sogro dr. Modesto, e outra projetada para Leleta – já contando com os nossos móveis antigos.

Estudos de implantação
Casa Hamann, rua Saint Roman

Projeto que não passou da fase de ambientação.

Razões da nova arquitetura
1934

Programa para um curso de pós-graduação do Instituto de Artes dirigido por Celso Kelly na antiga Universidade do Distrito Federal, criada por Anísio Teixeira, com a participação ainda de Mário de Andrade, Gilberto Freyre, Prudente de Morais Neto, Sérgio Buarque de Holanda, Portinari, Celso Antônio e outros.

Transcrevo este longo texto como um documento de época que revela o clima de "guerra santa" profissional que marcou aqui o início da revolução arquitetônica.

Na evolução da arquitetura, ou seja, nas transformações sucessivas por que tem passado a sociedade, os períodos de transição se têm feito notar pela incapacidade dos contemporâneos no julgar do vulto e alcance da nova realidade cuja marcha pretendem sistematicamente deter. A cena é, então, invariavelmente a mesma: gastas as energias que mantinham o equilíbrio anterior, rompida a unidade, uma fase imprecisa e mais ou menos longa sucede, até que, sob a atuação de forças convergentes, a perdida coesão se restitui e novo equilíbrio se estabelece. Nessa fase de adaptação, a luz tonteia e cega os contemporâneos – há tumulto, incompreensão: demolição sumária de tudo o que precedeu; negação intransigente do pouco que vai surgindo – iconoclastas e iconólatras se degladiam. Mas, apesar do ambiente confuso, o novo ritmo vai, aos poucos, marcando e acentuando a sua cadência, e o velho espírito – transfigurado – descobre, na mesma natureza e nas verdades de sempre, encanto imprevisto, desconhecido sabor, resultando daí formas novas de expressão. Mais um horizonte então surge, claro, na caminhada sem fim.

Estamos vivendo, precisamente, um desses períodos de transição, cuja importância, porém, ultrapassa – pelas possibilidades de ordem social que encerra – todos aqueles que o precederam. As transformações se processam tão profundas e radicais que a própria aventura humanística do Renascimento, sem embargo do seu extraordinário alcance, talvez venha a parecer à posteridade, diante delas, um simples jogo de intelectuais requintados.

A cegueira é ainda, porém, tão completa, os argumentos "pró" e "contra" formam emaranhado tão caprichoso, que se afigura a muitos impossível surgir, de tantas forças contrárias, resultante apreciável; julgando outros simplesmente chegado – pois não perde a linha o pessimismo – o ano mil da arquitetura. As construções atuais refletem, fielmente, em sua grande maioria, essa completa falta de rumo, de raízes (*1934*). Deixemos, no entanto, de lado essa pseudoarquitetura, cujo único interesse é documentar, objetivamente, o incrível grau de incompreensão a que chegamos, porque ao lado dela existe, já perfeitamente constituída em seus elementos fundamentais, em forma, disciplinada, toda uma nova técnica construtiva, paradoxalmente ainda à espera da sociedade à qual, logicamente, deverá pertencer. Não se trata, porém, evidentemente, de nenhuma antecipação miraculosa. Desde fins do século XVIII e durante todo o século passado, as experiências e conquistas nos dois terrenos se vêm somando paralelamente – apenas, a natural reação dos formidáveis interesses adquiridos entravou, de certo modo, a marcha uniforme dessa evolução comum: daí esse mal-estar, esse desacordo, essa falta de sincronização que por momentos se

observa, e faz lembrar as primeiras tentativas do cinema sonoro, quando, com a boca já falando, o som ainda corria atrás.

Conquanto seja perfeitamente possível – como o provam tantos exemplos – adaptar a nova arquitetura às condições atuais da sociedade, não é, todavia, sem constrangimento que ela se sujeita a essa contrafação mesquinha. Esta curiosa desarticulação mostra aos espíritos menos prevenidos quão próximos, na verdade, já nos achamos, socialmente, de uma nova *mise au point*, pois o nosso "pequeno drama" profissional está indissoluvelmente ligado ao grande drama social – esse imenso *puzzle* que se veio armando pacientemente, peça por peça, durante todo o século passado e, neste começo de século, se continua a armar com muito menos paciência, não nos permitindo as peças que ainda faltam a segurança de afirmar se é mesmo de um anjo sem asas que se trata, como querem uns, ou, como asseveram outros igualmente compenetrados, de um demônio imberbe.

Paira, com efeito, nos arraiais da arte, como nos demais, grande preocupação. Os grunhidos do lobo se têm feito ouvir com desoladora insistência, correndo a propósito boatos desencontrados, alarmantes. A atmosfera é de apreensões, como se o fim do mundo se aproximasse, cada qual se apressando em gozar os últimos instantes de evasão: escrevendo, pintando, esculpindo as últimas folhas, telas ou fragmentos de emoção desinteressada, antes da opressão do curral que se anuncia com a humilhação do mergulho "carrapaticida".

Em momentos como este, pouco adianta falar à razão: não apenas porque nenhuma atenção será prestada a quem não grite, como porque – alguém acaso escutando – muito se arrisca ser vaiado. Ninguém se entende: uns, impressionantemente proletários, insistem em restringir a arte aos contornos sintetizadores do cartaz de propaganda, negando interesse a tudo que não cheire a suor; outros, eminentemente estetas, pretendem conservá-la em atitude equívoca e displicente entre nuvens aromáticas de incenso.

Como sempre, no entanto, a verdade não se vexa: além da bênção do sorriso branco, todos têm o seu bocado no colo opulento e acolhedor da boa babá. Ponhamos, pois, os pontos nos ii. É livre a arte; livres são os artistas; a receptividade deles é, porém, tão grande quanto a própria liberdade: apenas estoura, distante, um petardo de festim, e logo se arrepiam, tontos de emoção. Esta dupla verdade esclarece muita coisa. Assim, todas as vezes que uma grande ideia acorda um povo ou, melhor ainda, parte da humanidade – senão, propriamente, a humanidade toda – os artistas, independentemente de qualquer coação, inconscientemente quase, e precisamente porque são artistas, captam essa vibração coletiva e a condensam naquilo que se convencionou chamar obra de arte, seja esta de que espécie for. São antenas, embora nem sempre sejam as melhores, os que de melhor técnica dispõem. Não há como recear pela tranquilidade das gerações futuras. As "revoluções" – com os seus desatinos – são, apenas, o meio de vencer a encosta, levando-nos de um plano já árido a outro, ainda fértil. Conquanto esse fato de vencê-la em luta possa constituir, àqueles espíritos irrequietos e turbulentos, que avocam a si a pitoresca condição de "revolucionários de nascença", o maior – quiçá mesmo o único – prazer, a nós outros, espíritos normais, aos quais o rumoroso sabor da aventura não satisfaz, interessa exclusivamente como meio penoso de alcançar outro equilíbrio, conforme com a nova realidade que, inelutável, se impõe.

Atingida a necessária estabilidade, estará cumprida a sua única missão: vencer a encosta. Postos de lado os petrechos vermelhos da escalada, a nova ideia, já então suficientemente difundida, é o próprio ar que se respira, e, no gozo consciente da nova alegria conquistada, uníssona, começa, em coro, a verdadeira ascensão: movimento legítimo, de dentro para fora, e não o inverso, como se receia. Nesses raros momentos felizes, densos de plenitude, a obra de arte adquire um rumo preciso e unânime: arquitetura, escultura, pintura formam um só corpo coeso, um organismo vivo de impossível desagregação. Continuando, porém, a subida, a tensão comungadora se afrouxa, os espíritos e os corpos pouco a pouco relaxam, até que o ar rarefeito não mais satisfaz, forçando ao recurso extremo dos balões de oxigênio da vida interior – onde tudo, exasperadamente, se consome.

Então, pintura e escultura se desintegram do conjunto arquitetônico: das vigorosas afirmações murais cheias de fôlego, a pintura aos poucos se isola nas indagações sutis da tela; da massa contínua e anônima dos baixos-relevos a figura gradualmente se afasta, até se soltar, livre de qualquer amparo, pronta para os requebros e desvarios do drama.

Desde os tempos primitivos vem a sociedade sofrendo modificações sucessivas e periódicas, numa permanente adaptação das regras do seu jogo às novas circunstâncias e condições de vida. Essa série de reajustamentos, todas essas arrumações sociais mais ou menos vistosas tiveram, porém, a marcá-las um traço comum: esforço muscular e trabalho manual. Esta constante em que se baseou toda a economia até o século passado também limitou as possibilidades da arquitetura, atribuindo-se, por força do hábito, aos processos de construção até então necessariamente empregados, qualidades permanentes e todo um formulário – verdadeiro dogma – a que a tradição outorgou foros de eternidade.

É, entretanto, fácil discernir, na análise dos inúmeros e admiráveis exemplos que nos ficaram, duas partes independentes: uma, permanente e acima de quaisquer considerações de ordem técnica; outra, motivada por imposições desta última, juntamente com as do meio social e físico. Quanto à primeira, prende-se a nova arquitetura às que já passaram – indissoluvelmente; e nenhum contato com elas tem quanto à segunda, porquanto variaram completamente as razões que lhe davam sentido, e o próprio fator físico-ambiente – último traço de união que ainda persistia com ares de irredutível – já hoje a técnica do condicionamento de ar neutraliza, e, num futuro muito próximo, poderá anular por completo.

Dos tempos mais remotos até o século XIX, a arte de construir – por mais diversos que possam ter sido os seus processos, e embora passando das formas mais rudimentares às mais requintadas – serviu-se invariavelmente dos mesmos elementos, repetindo, com regularidade de pêndulo, os mesmos gestos: o canteiro que lavra a sua pedra, o oleiro que molda o seu tijolo, o pedreiro que, um a um, convenientemente os empilha. As corporações e famílias transmitiam, de pai a filho, os segredos e minúcias da técnica, sempre circunscrita às possibilidades do material empregado e à habilidade do artífice, por mais alado que possa ter sido o engenho.

A máquina – com a grande indústria – veio, porém, perturbar a cadência desse ritmo imemorial, tornando a princípio possível, já agora, sem rodeios, o alargamento do círculo fictício em que, como bons perus cheios de dignidade, ainda hoje nos julgamos aprisionados. Assim, a crise da arquitetura contemporânea, como a que se observa em outros terrenos, é o efeito de uma causa comum: o advento da máquina. É pois natural que, resultando de premissas tão diversas, ela seja diferente, quanto ao sentido e à forma, de todas aquelas que a precederam, o que não a impede de se guiar – naquilo que elas têm de permanente – pelos mesmos princípios e pelas mesmas leis. As classificações apressadas e estanques que pretendem ver nessa metamorfose, naturalmente difícil, irremediável conflito entre passado e futuro, são destituídas de qualquer significado real. Se ainda não é fácil, porém, a espíritos menos avisados apreender, na arquitetura, o verdadeiro sentido dessa transformação a que não poderemos fugir; a evolução dos meios de transporte, impelida pela mesma causa, mostra toda a sua significação, de maneira clara e sem sofismas, nos resultados surpreendentes a que chegou, muito embora já nada disso nos espante, tão familiarizados estamos com essa forma corriqueira de "milagre".

Convém, todavia, insistir, não pelo fato em si – cuja importância é evidentemente relativa –, mas pelo extraordinário alcance humano que encerra. Desde o dia memorável em que o homem conseguiu domar a primeira besta, até o dia – igualmente memorável – em que se conseguiu locomover com a simples ajuda do próprio engenho, a arquitetura dos carros e barcos, embora variasse, passando da mais tosca e incômoda à mais elegante e confortável, conservou-se subordinada ao argumento de possibilidades limitadas, embora convincente, do chicote, e aos favores incertos da brisa. No entanto, em menos de cem anos de trabalho, a máquina nos trouxe das primeiras tentativas, ainda presas à ideia secular do animal e da vela, aos espécimes atuais já completamente libertos de qualquer saudosismo, e aos

quais nossa vista prontamente se habitua e identifica – ainda que seja de bom tom, nestes assuntos, certa atitude de afetada displicência.

O nosso interesse – como arquitetos – pela lição dos meios de transporte, a teimosa insistência com que nos voltamos para esse exemplo, é porque trata de criações onde a nova técnica, encarando de frente o problema e sem qualquer espécie de compromissos, disse a sua palavra desconhecida, desempenhando-se da tarefa com simplicidade, clareza, elegância e economia.

A arquitetura terá que passar pela mesma prova. Ela nos leva, é verdade, além – é preciso não confundir – da simples beleza que resulta de um problema tecnicamente resolvido; esta é, porém, a base em que se tem de firmar, invariavelmente, como ponto de partida.

De todas as artes é, todavia, a arquitetura – em razão do sentido eminentemente utilitário e social que tem – a única que, mesmo naqueles períodos de afrouxamento, não se pode permitir, senão de forma muito particular, impulsos *individualísticos*. Personalidade, em tal matéria, se não propriamente um defeito, deixa, em todo caso, de ser uma recomendação. Preenchidas as exigências de ordem social, técnica e prática a que necessariamente se têm de cingir, as oportunidades de evasão se apresentam bastante restritas; e se, em determinadas épocas, certos arquitetos de gênio revelam-se aos contemporâneos desconcertantemente originais (Brunelleschi, no começo do século XV, atualmente Le Corbusier), isto apenas significa que neles se concentram em um dado instante preciso, cristalizando-se de maneira clara e definitiva em suas obras, as possibilidades, até então sem rumo, de uma nova arquitetura. Daí não se infere que, tendo apenas talento, se possa repetir a façanha: a tarefa destes, como a nossa – que não temos nem um nem outro –, limita-se em adaptá-las às imposições de uma realidade que sempre se transforma, respeitando, porém, a trilha que a mediunidade dos precursores revelou.

Ainda existe, no entanto, presentemente, completo desacordo entre a arte, no sentido acadêmico, e a técnica: a tenacidade, a dedicação, a intransigente boa-fé com que tantos arquitetos – moços e velhos – se empenham às cegas por adaptar num impossível equilíbrio a arquitetura que lhes foi ensinada às necessidades da vida de hoje e possibilidades dos atuais processos construtivos, causa pena; chega mesmo a comover o cuidado, a prudência pudica, os prodígios de engenho empregados para preservar, no triste contato da realidade, a suposta reputação da donzela arquitetura. Um verdadeiro reduto de batalhadores apaixonados e destemerosos se formou em torno à cidadela sagrada, e, penacho ao vento, pretende defender, contra a sanha bárbara da nova técnica, a pureza sem mácula da deusa inatingível.

Todo esse augusto alarido resulta, porém, de um equívoco inicial: aquilo que os senhores acadêmicos – iludidos na própria fé – pretendem conservar como a deusa em pessoa não passa de uma sombra, um simulacro; nada tem a ver com o original do qual é apenas o arremedo em cera. Ela ainda possui aquilo que os senhores acadêmicos já perderam, e continua a sua eterna e comovente aventura. Mais tarde, enternecidos, os bons doutores passarão uma esponja no passado e aceitarão, como legítima herdeira, esta que já é uma garota bem esperta, de cara lavada e perna fina.

É pueril o receio de uma *tecnocracia*; não se trata do monstro causador de tantas insônias em cabeças ilustres, mas de animal perfeitamente domesticável, destinado a se transformar no mais inofensivo dos bichos caseiros. Especialmente no que diz respeito ao nosso país, onde tudo ainda está praticamente por fazer – e tanta coisa por desmanchar –, e tudo fazemos mais ou menos de ouvido, empiricamente, profligar e enxotar a técnica com receio de uma futura e problemática hipertrofia, parece-nos, na verdade, pecar por excesso de zelo. Que venha e se alastre, despertando com a sua aspereza e vibração este nosso jeito desencantado e lerdo, porquanto a maior parte – apesar do ar pensativo que tem – não pensa, é mesmo, em coisa alguma.

Seja como for, não sendo ela um fim, mas, simplesmente, o meio de alcançá-lo, não lhe cabe a culpa se os benefícios porventura obtidos nem sempre têm correspondido aos prejuízos causados, mas àqueles que a têm nas mãos. E, neste particular, o exemplo dos EUA – onde, num res-

peitoso tributo à *Arte*, as estruturas mais puras deste mundo são religiosamente recobertas, de cima a baixo, por simulacros de todos os detritos do passado – é típico. (*1934*)

Enquanto os engenheiros americanos elevam a uma altura nunca dantes atingida as impressionantes afirmações metálicas da nova técnica, os arquitetos americanos – vestindo as mesmas roupas, usando os mesmos cabelos, sorrisos e chapéus, porém desgostosos com o passado pouco monumental que os antepassados legaram, e sem nada compreender do instante excepcional que estamos vivendo – embarcam para a Europa, onde tranquilamente se abastecem das mais falsas e incríveis *estilizações* modernas, dos mais variados e estranhos documentos arqueológicos, para grudá-los – com o melhor cimento – aos arcabouços impassíveis, conferindo-lhes assim a desejada dose de "dignidade".

No entanto, os "velhos" europeus, fartos de uma herança que os oprime, caminham para a frente, fazendo vida nova à própria custa, aproveitando as possibilidades do material e da prodigiosa técnica que os "jovens" americanos não souberam utilizar.

Assim, com vinte séculos de intervalo, a história se repete. Os romanos – admiráveis engenheiros –, servindo-se de alvenaria e concreto, ergueram, graças aos arcos e abóbadas, estruturas surpreendentes: não perceberam que a dois passos estava a arquitetura; apelaram para a Grécia decadente, revestindo a nudez sadia dos seus monumentos com uma crosta de colunas e platibandas de mármore e travertino – vestígios de um sistema construtivo oposto. E foram precisamente os gregos, em Bizâncio – Santa Sofia –, que aproveitaram, tirando-lhe todo o partido da extraordinária beleza, a nova técnica.

Aliás, existem outras curiosas afinidades entre americanos e romanos, esses dois povos tão afastados no tempo: a coragem de empreender, a arte de organizar, a ciência de administrar; a variedade das raças; a opulência dos centros cívicos; os estádios e certa ferocidade esportiva; o pragmatismo; o mecenismo; o gosto da popularidade, a mania das recepções triunfais e, até mesmo, o próprio jeitão dos senadores – tudo os aproxima. Tudo o que o romano tocava, logo tomava ares romanos; quase todos que atravessam o continente saem carimbados: "USA".

A nova técnica reclama a revisão dos valores plásticos tradicionais. O que a caracteriza, e de certo modo comanda a transformação radical de todos os antigos processos de construção, é a *ossatura independente*. Tradicionalmente, as paredes, de cima a baixo do edifício, cada vez mais espessas até se esparramarem solidamente ancoradas ao solo, desempenharam função capital: formavam a própria estrutura, o verdadeiro suporte de toda a fábrica. Um milagre veio, porém, libertá-las dessa carga secular. A revolução, imposta pela nova tecnologia, conferiu outra hierarquia aos elementos da construção, destituindo as paredes do pesado encargo que lhes fora sempre atribuído. A nova função que lhes foi confiada – de simples *vedação* – oferece, sem os mesmos riscos e preocupações, outras comodidades.

Toda a responsabilidade foi transferida, no novo sistema, a uma ossatura independente, podendo tanto ser de concreto armado como metálica. Assim, aquilo que foi – invariavelmente – uma espessa parede durante várias dezenas de séculos, pode, em algumas dezenas de anos, transformar-se (quando convenientemente orientada, bem entendido: sul no nosso caso) em uma simples lâmina de cristal.

Parede e suporte representam hoje, portanto, coisas diversas; duas funções nítidas, inconfundíveis. Diferentes quanto ao material de que se constituem, quanto à espessura, quanto aos fins, tudo indica e recomenda vida independente, sem qualquer preocupação saudosista e falsa superposição. Fabricadas de materiais leves, à prova de som e das variações de temperatura, livres do encargo rígido de suportar, deslizam ao lado das impassíveis colunas; param a qualquer distância, ondulam acompanhando o movimento normal do tráfego interno, permitindo outro rendimento ao volume construído.

É este o segredo de toda a nova arquitetura. Bem compreendido o que significa essa independência, temos a chave que permite alcançar, em todas as suas particularidades, as intenções do arquiteto moderno: porquanto foi ela o trampolim que, de raciocínio em raciocínio, o trouxe às soluções atuais – e não apenas no que se relaciona

à liberdade de planta, mas, ainda, no que respeita à fachada, já agora denominada "livre": pretendendo-se significar com essa expressão a nenhuma dependência ou relação dela com a estrutura. Com efeito, os balanços impostos pelo aproveitamento racional da armação dos pisos teve como consequência imediata transferir as *colunatas* – que sempre se perfilaram muito solenes, do lado de fora – para o interior do edifício, deixando assim às fachadas (simples vedação) absoluta liberdade de tratamento: do fechamento total ao pano de vidro; e como, por outro lado, os cantos aparentes do prédio não têm mais responsabilidade de amarração – o que motivara, tradicionalmente, a criação dos cunhais reforçados –, os vãos, livres de qualquer impedimento, podem vir a morrer de encontro ao topo dessas paredes protetoras – fato este de grande significação, porquanto a beleza em arquitetura, satisfeitas as proporções do conjunto e as relações entre as partes e o todo, se concentra nisto que constitui propriamente a expressão do edifício: o jogo dos cheios e vazios. Conquanto esse contraste e confronto, de que depende, em grande parte, a vida da composição, tenha constituído uma das preocupações capitais de toda a arquitetura, ele se teve sempre que pautar, na prática, aos limites impostos pela segurança, que assim, indiretamente, condicionavam os padrões usuais de beleza às possibilidades do sistema construtivo.

A nova técnica, no entanto, conferiu a esse jogo imprevista liberdade, permitindo à arquitetura uma intensidade de expressão até então ignorada: a linha melódica das janelas corridas, a cadência uniforme dos pequenos vãos isolados, a densidade dos espaços fechados, a leveza dos panos de vidro, tudo deliberadamente excluindo qualquer ideia de esforço, que todo se concentra, em intervalos iguais, nos pontos de apoio; solto no espaço, o edifício readquiriu, graças à nitidez das suas linhas e à limpidez dos seus volumes de pura geometria, aquela disciplina e "retenue" próprias da grande arquitetura; conseguindo mesmo um valor plástico nunca dantes alcançado e que o aproxima – apesar do seu ponto de partida rigorosamente utilitário – da arte pura.

É essa seriedade, esse *quê* de impassível sobriedade e altivez, a melhor característica dos verdadeiros exemplos da nova arquitetura e o que a distingue, precisamente, do *falso modernismo*, cujos ares brejeiros de trocadilho têm qualquer coisa de irresponsável.

Entretanto, tais soluções características e de grande beleza plástica chocam aqueles que, armados de preconceitos, e não convenientemente esclarecidos das razões e do sentido da nova arquitetura, procuram analisá-la baseados não somente nos princípios permanentes – que estes ela os respeita integralmente – mas naqueles que resultaram de uma tecnologia diferente, pretendendo assim descobrir-lhe "qualidades" que ela não pode nem deve possuir.

Todavia, muito poucos entre nós (1934) compreendem em seu verdadeiro sentido essas transformações. Conquanto a estrutura seja, de fato, independente, o material empregado no enchimento das paredes externas e divisórias é pesado e impróprio para tal fim, obrigando-as assim, naturalmente, a não perder de vista as vigas e nervuras, para evitar um reforço antieconômico das respectivas lajes; daí a preocupação de interpenetrar – numa identificação impossível e estéril – a espessura contraditória das colunas e paredes; e, como ainda procuramos recompor as fachadas reproduzindo as ideias mentirosas de embasamento e parede-suporte, atribuindo-se assim aos nossos edifícios certas aparências próprias a construções de outro sistema, todas as possibilidades da nova técnica são praticamente anuladas – carecendo de significação a maior parte das tentativas, apesar das grotescas feições *modernísticas* e outras incongruências. (1934)

É preciso, antes do mais, que todos – arquitetos, engenheiros, construtores e o público em geral – compreendam as vantagens, possibilidades e beleza própria que a nova técnica permite, para que então a indústria se interesse, e nos forneça – economicamente – os materiais leves e à prova de ruído que a realidade necessita. Não podemos esperar que ela tome a si todos os riscos da iniciativa, empenhando-se em produzir aquilo que os únicos interessados ainda não lhe reclamaram.

Além do ar-condicionado, que já é uma realidade e o complemento lógico da arquitetura moderna (é expressiva a anedota-reclame do mé-

dico que recomenda ao doente frequência assídua ao Cassino da Urca), é imprescindível que a indústria se apodere da construção, produzindo, convenientemente apurados, todos os elementos de que ela carece.

Entretanto, apesar das sedutoras possibilidades econômicas que tal aventura sugere, ela ainda se abstém de uma intromissão desassombrada em tão altos domínios, justamente receosa de incorrer em atitude sacrílega. E, também, porque para se empreender alguma coisa é preciso inicialmente saber-se, com a possível exatidão, aquilo que se pretende, para, então, mobilizar os meios necessários: é nessa obra grandiosa de abrir o caminho conveniente à indústria que, em todo o mundo, inúmeros arquitetos se empenham com fé, alguns com talento, e um – com gênio. Todos, porém, de acordo com o seguinte princípio essencial: *a arquitetura está além* – a tecnologia é o ponto de partida. E, se não podemos exigir de todos os arquitetos a qualidade de artistas, temos o direito de reclamar daqueles que não o forem, ao menos a arte de construir.

Embora desmascare os artificialismos da falsa imponência acadêmica, a nova arquitetura não se pretende furtar – como levianamente se insinua – às imposições da "simetria", senão encará-la no verdadeiro e amplo sentido que os antigos lhe atribuíam: *com medida* – com metro – tanto significando o rebatimento primário em torno de um eixo, como o jogo de contrastes sabiamente valorizados em função de uma linha definida e harmônica de composição, sempre controlada pelos *traçados reguladores*, esquecidos dos acadêmicos e tão do agrado dos velhos mestres.

Ela caracteriza-se, aos olhos do leigo, pelo aspecto industrial e ausência de ornamentação. É nessa uniformidade que se esconde, com efeito, a sua grande força e beleza: casas de moradia, palácios, fábricas, apesar das diferenças e particularidades de cada um, têm entre si certo ar de parentesco, de família, que – conquanto possa aborrecer àquele gosto (quase mania) de variedade a que nos acostumou o ecletismo diletante do século passado – é um sintoma inequívoco de vitalidade e vigor, a maior prova de já não estarmos mais diante de experiências caprichosas e inconsistentes como aquelas que precederam, porém, de um todo orgânico, subordinado a uma disciplina, um ritmo – diante de um verdadeiro estilo enfim, no melhor sentido da palavra.

Porque essa uniformidade sempre existiu e caracterizou os grandes estilos. A chamada arquitetura *gótica*, por exemplo, que o público se habituou a considerar própria apenas para construções de caráter religioso, era, na época, uma forma de construção generalizada – exatamente como o concreto armado hoje em dia – e aplicada indistintamente a toda sorte de edifícios, tanto de caráter militar como civil ou eclesiástico.

Da mesma forma com a arquitetura contemporânea. Essa feição industrial que, erradamente, lhe atribuímos tem origem – além daqueles motivos de ordem técnica, já referidos, e social, a que as regras atuais da *bienséance* não permitem alusão – num fato simples: as primeiras construções em que se aplicaram os novos processos foram, precisamente, aquelas em que, por serem exclusivamente utilitárias, os pruridos *artísticos* dos respectivos proprietários e arquitetos serenaram em favor da economia e do bom senso, permitindo assim que tais estruturas ostentassem, com imaculada pureza, as suas formas próprias de expressão. Não se trata, porém, como apressadamente se conclui – incidindo em lamentável equívoco –, de um estilo reservado apenas a determinada categoria de edifícios, mas de um sistema construtivo absolutamente geral.

É igualmente ridículo acusar-se de monótona a nova arquitetura simplesmente porque vem repetindo, durante alguns anos, umas tantas formas que lhe são peculiares – quando os gregos levaram algumas centenas trabalhando, invariavelmente, no mesmo padrão, até chegarem às obras-primas da acrópole de Atenas. Os estilos se formam e apuram, precisamente, à custa dessa repetição que perdura enquanto se mantêm as razões profundas que lhe deram origem.

Tais preconceitos têm cedido um pouco à convivência e, conquanto ainda aceitos pela maioria, tenderão, todavia, a desaparecer.

Quanto à ausência de ornamentação, não é uma atitude, mera afetação como muitos ainda hoje supõem – parece mentira –, mas a consequência lógica da técnica construtiva, à sombra da evolução social, ambas (não será demais insis-

tir) condicionadas à máquina. O ornato no sentido artístico e humano que sempre presidiu à sua confecção é, necessariamente, um produto manual. O século XIX, vulgarizando os moldes e formas, industrializou o ornato, transformando-o em artigo de série, comercial, tirando-lhe assim a principal razão de ser – a intenção artística –, e despindo-o de maior interesse como documento humano.

O "enfeite" é, de certo modo, um vestígio bárbaro – nada tendo a ver com a verdadeira arte, que tanto se pode servir dele como ignorá-lo. A produção industrial tem qualidades próprias: a pureza das formas, a nitidez dos contornos, a perfeição do acabamento. Partindo destes dados precisos e por um rigoroso processo de seleção, poderemos atingir, como os antigos, a formas superiores de expressão, contando para tanto com a indispensável colaboração da pintura e da escultura, não no sentido regional e limitado do ornato, porém num sentido mais amplo. Os grandes panos de parede tão comuns na arquitetura contemporânea são verdadeiro convite à expressão pictórica, aos baixos-relevos, à estatuária como expressão plástica pura, integrada ou autônoma.

Além daquela aparente uniformidade, daquele "tom de conversa" que predomina nas construções contemporâneas tanto de caráter privado como público – em contraste com o tom de discurso exigido para estas últimas pelos nossos avós –, ainda se quer atribuir à nova arquitetura outro pecado: o internacionalismo.

Acreditamos que tal receio seja, no entanto, tardio, pois a internacionalização da arquitetura não começou com o concreto armado e o pós-guerra; quando começou – omitindo as arquiteturas românica e gótica, eminentemente internacionais, no pressuposto que se possa alegar, como justificativa, a influência catalisadora da Igreja – ainda havia índios nas nossas praias virgens do suor português: começou com a viagem turístico-militar de Carlos VIII à Itália, na primavera de 1494, a que se seguiram as de Luís XII e Francisco I. Foi então que se derramou pela Europa inteira – cansada de malabarismos góticos – o novo entusiasmo que, com a expansibilidade de um gás, penetrou todos os recantos do mundo ocidental, intoxicando todos os espíritos. E a nova arquitetura, mesclando-se de início às caturrices góticas, foi, aos poucos, simplificando, suprimindo os "barbarismos", impondo ordenação, ritmo, simetria, até culminar no classicismo do século XVII e no academismo que se lhe seguiu. Nada se pode, com efeito, imaginar *tão absolutamente internacional* como essa estranha maçonaria que "supersticiosamente" – de Viena a Washington, de Paris a Londres ou Buenos Aires –, com insistência desconcertante, repetiu, até ontem, as mesmas colunas, os mesmos frontões, e as mesmíssimas cúpulas, indefectíveis.

Assim, o internacionalismo da nova arquitetura nada tem de excepcional, nem de particularmente *judaico* – como, num jogo fácil de palavras, se pretende –, apenas respeita um costume secularmente estabelecido. É mesmo, neste ponto, rigorosamente *tradicional*.

Nada tem tampouco de germânica – conquanto na Alemanha, mais do que em qualquer outro país, o pós-guerra (1914-18), juntando-se às verdadeiras causas anteriormente assinaladas, criasse atmosfera propícia à sua definitiva eclosão, pois, apesar da quantidade, a qualidade dos exemplos deixa bastante a desejar, acusando mesmo, a maioria, uma ênfase "barroca" nada recomendável. Com efeito, enquanto nos países de tradição latina – inclusive as colônias americanas de Portugal e Espanha – a arquitetura barroca soube sempre manter, mesmo nos momentos de delírio a que por vezes chegou, certa compostura, até dignidade, conservando-se a linha geral da composição, conquanto elaborada, alheia ao assanhamento ornamental, nos países de raça germânica, encontrando campo apropriado, frutificou, atingindo mesmo, em alguns casos, a um grau de licenciosidade sem precedentes.

Ainda agora é fácil reconhecer no *modernismo* alemão os traços inconfundíveis desse barroquismo, apesar das exceções merecedoras de menção, entre as quais, além da de Walter Gropius, a da obra verdadeiramente notável de Mies van der Rohe: milagre de simplicidade, elegância e clareza, cujos requintes, longe de prejudicá-la, dão-nos uma ideia precisa do que já hoje poderiam ser as nossas casas.

Nada tem, ainda, de eslava, como se poderia confusamente supor, baseado no fato de ser a

Rússia, de todos os países, o mais empenhado na procura do novo equilíbrio – consentâneo com a noção mais ampla de justiça social que a grande indústria, convenientemente orientada e distribuída, permite, e cujas necessidades e problemas coincidem com as possibilidades e soluções que a nova técnica impõe. Para comprová-lo, basta que se note a maneira pouco feliz com que os russos – apesar das experiências iniciais do "construtivismo" – dela se têm servido, o que atesta uma estranha incompreensão. Torna-se mesmo curioso observar que a Rússia – como as demais nações – também reage, presentemente, contra os princípios da nova arquitetura, procurando em Roma inspiração às obras de caráter monumental com que pretende *épater* turistas beócios e camponeses recalcitrantes. Não passará este fato, possivelmente, de uma crise de fundo psicológico e de fácil explicação. Era, na verdade, industrialmente, esse país um dos menos preparados para embarcar na aventura comunista; não obstante, em menos de vinte anos de trabalho (*1934*), o resultado já obtido – embora o padrão de vida ainda seja baixo, com relação ao de certos países capitalistas – surpreenda os espíritos mais céticos. É, pois, natural que, depois de tantos séculos de exploração sistematizada e miséria, o otimismo transborde e se derrame em aparatosas manifestações exteriores, numa escolha nem sempre feliz de formas de expressão.

Essa falta de medida resultante de uma crise de crescimento, e portanto temporária, é, porém, tão humana, tem um gosto tão forte de adolescência, que faz sorrir, porquanto repete – com acentuada malícia – a pequena tragédia do "novo rico" burguês, com a agravante de ser, desta vez, coletiva.

Filia-se a nova arquitetura, isto sim, nos seus exemplos mais característicos – cuja clareza nada tem do misticismo nórdico – às mais puras tradições mediterrâneas, àquela mesma razão dos gregos e latinos, que procurou renascer no Quatrocentos para logo depois afundar sob os artifícios da maquiagem acadêmica – só agora ressurgindo, com imprevisto e renovado vigor. E aqueles que, num futuro talvez não tão remoto quanto o nosso comodismo de privilegiados deseje, tiverem a ventura – ou tédio – de viver dentro da nova ordem conquistada, estranharão, por certo, que se tenha pretendido opor criações de origem idêntica e negar valor plástico a tão claras afirmações de uma verdade comum.

Porque, se as formas variaram – o espírito ainda é o mesmo, e permanecem, fundamentais, as mesmas leis.

PS 1991

Depois de uma coisa, vem *outra*; ser moderno é – conhecendo a fundo o passado – ser atual e prospectivo. Assim, cabe distinguir entre *moderno* e "modernista", a fim de evitar designações inadequadas.

A arquitetura dita moderna, tanto aqui como alhures, resultou de um processo com raízes profundas, legítimas, e, portanto, nada tem a ver com certas obras de feição afetada e equívoca – estas sim, "modernistas".

Ao contrário do que ocorreu na maioria dos países, no Brasil foram justamente aqueles poucos que lutaram pela abertura para o mundo moderno, os que mergulharam no país à procura das suas raízes, da sua tradição, tanto em São Paulo nos anos 1920, como no Rio, em Minas, sul e nordeste nos 1930, propugnando pela defesa e preservação do nosso passado válido (SPHAN).

Interessa ao estudante

Interessa ao estudante, antes de mais nada, conhecer como, em condições idênticas ou diferenciadas de época, de meio, de material e de técnica ou de programa, os problemas da construção foram *arquitetonicamente* resolvidos no passado.

A consciência do sentido verdadeiro dessa preciosa experiência acumulada é necessária para que então o aluno, profundamente imbuído do espírito novo de sua época, se familiarize com as condições particulares do meio em que vive, se assenhoreie dos novos recursos de material e de técnica, se informe das particularidades específicas dos programas contemporâneos, se exercite e apure nos segredos da comodulação e da modenatura, a fim de, por sua vez, habilitar-se a resolver, *arquitetonicamente*, os problemas atuais da construção.

Assim, portanto, de uma parte, história e teoria da arquitetura, de outra, teoria e prática da profissão de arquiteto, atividades consubstanciadas na disciplina que se convencionou denominar, com certa redundância, Composição de Arquitetura, e onde se aprende a arte de compor tecnicamente os edifícios e de ambientá-los, ou seja, simplesmente, a *arquitetar*.

A composição arquitetônica é, por conseguinte, a finalidade mesma da profissão do arquiteto, é para onde convergem e onde se corporificam todas as demais disciplinas do curso, que se deverão dispor no currículo, antes do mais, em função dela.

Compreendida assim nos seus fundamentos funcionais, vê-se como a composição de arquitetura abrange, por si só, o planejamento integral do edifício – ou do conjunto de edifícios –, incluindo-se na sua didática a análise do programa, os estudos preliminares, o anteprojeto, o partido estrutural, a trama esquemática das instalações e o projeto definitivo de execução com os respectivos pormenores e especificações, porquanto em todas essas fases do planejamento estão sempre em jogo a concepção inicial e a modenatura efetiva do edifício ou do conjunto projetado. Trata-se, em suma, de uma sucessão de *escolhas* que se inicia com a do *partido* arquitetônico e de cujo somatório e devida "dosagem" resultará a *qualidade* final da obra realizada.

É, pois, necessário que o futuro arquiteto tenha, desde cedo, uma perfeita noção do que sejam proporção, comodulação e modenatura (ou modinatura): *proporção* é o equilíbrio ou a equivalência no dimensionamento das partes; *comodulação* é o confronto harmônico das partes entre si e com relação ao todo; *modenatura* é o modo peculiar como é tratada, plasticamente, cada uma dessas partes.

Exemplificando: todas as cartas obedecem ao mesmo *partido* – nariz entre os olhos e a boca; no entanto elas variam, porque no mútuo confronto dessas partes entre si e no seu relacionamento com o todo, ou seja, na *comodulação* do rosto, elas diferem; ainda assim, caras de comodulação idêntica podem ter aparências opostas, num caso rude,

grosseira, vulgar; no outro, graciosa, delicada, senão mesmo "divina" – é que no modo peculiar como foram "modelados" os pormenores, ou seja, no seu acabamento, a respectiva *modenatura* mudou.

E importa também ao arquiteto, naqueles sucessivos processos de escolha a que afinal se reduz a elaboração do projeto, ter sempre presente, como "lembrete", o seguinte:
arquitetura é coisa para ser exposta à *intempérie e a um determinado ambiente*;
arquitetura é coisa para ser encarada na medida das *ideias e do corpo do homem*;
arquitetura é coisa para ser concebida como um todo *orgânico e funcional*;
arquitetura é coisa para ser pensada *estruturalmente*;
arquitetura é coisa para ser sentida em termos de *espaço e volume*;
arquitetura é coisa para ser *vivida*.

Assim como importa ter noção das características das diferentes escalas: na escala "plástica" ou *ideal*, a unidade de medida – o módulo – é uma determinada parte da coisa construída;
na escala *humana*, ou funcional, a unidade de medida – a polegada, o palmo, o pé – é uma determinada parte do corpo humano;
na escala *teórica*, ou abstrata, a unidade de medida – o metro – é a quadragésima milionésima parte do quadrante terrestre, ou seja, uma abstração, perdendo-se portanto qualquer relação com o homem ou com a coisa fabricada.
O *modulor* de Le Corbusier, vinculado à escala plástica, ou ideal, e à escala humana, tornou possível restabelecer, apesar do sistema métrico, o perdido sentido de proporção.

Finalmente, convirá acentuar a importância da *intenção*, porquanto a expressão final da obra dependerá do fiel e constante apego a essa intenção original. Assim, por exemplo, as chamadas ordens clássicas – dórica, jônica, coríntia – correspondem pura e simplesmente à expressão plástica de intenções diferentes, acrescidas àquela intenção maior de sereno equilíbrio, peculiar à arte grega: no dórico, força contida; no jônico, graça e elegância; no coríntio, requinte e riqueza; ordens estas a que os romanos acrescentam a toscana, de intenção mais utilitária, e, no sentido oposto, a hiperbólica ostentação da ordem "compósita" – fusão da coríntia com a jônica.

E agora, à guisa de "trabalho de campo", duas experiências práticas de *arquitetura*:
1 – Atenas, Acrópole: no último piso do embasamento escalonado, minha filha, encostando-se à coluna, sentiu que a concavidade das caneluras do fuste – que eram simples riscos nos desenhos da aula de Arquitetura Analítica – ajustava-se às suas costas; aí "sentiu" o tamanho da coluna que subia para receber os enormes blocos da arquitrave – e o Parthenon então surgiu para ela, do fundo do tempo (25 séculos!), na sua verdadeira grandeza.
2 – Florença, em 1926, num pequeno hotel à beira do Arno: uma velha senhora inglesa ao me saber arquiteto vira-se e diz: "Eu *também* sou sensível à altura e largura dos cômodos e dos vãos". Nenhum professor, na escola, me falara assim.

Interessa ao arquiteto

Arquiteto não "rabisca", arquiteto *risca*.

A concepção arquitetônica tanto pode resultar de uma intuição instantânea como aflorar de uma procura paciente. Seja como for, porém, para que seja verdadeiramente *arquitetura* é necessário que, além de satisfazer às imposições de ordem técnica e funcional e de atender ao programa proposto e, consequentemente, à conveniência dos futuros usuários, uma intenção de outra ordem e mais alta acompanhe *pari passu* a elaboração do projeto em todas as suas fases. Não se trata de sobrepor à precisão de uma obra tecnicamente perfeita a dose julgada conveniente de "gosto artístico" – aquela intenção deve estar sempre presente desde o início, escolhendo, nos menores detalhes, entre duas ou três soluções possíveis e tecnicamente corretas, aquela que não desafine, antes pelo contrário, melhor contribua, com a sua parcela mínima, para a intensidade expressiva da obra total.

Enquanto satisfaz apenas às exigências técnicas e funcionais, não é ainda arquitetura; quando se perde em intenções meramente formais e decorativas, tudo não passa de cenografia; mas quando – popular ou erudita – aquele que a ideou para e hesita ante a simples escolha de um espaçamento de pilares ou da relação entre a altura e a largura de um vão, e se detém na obstinada procura da justa medida entre cheios e vazios, na fixação dos volumes e subordinação deles a uma lei, e se demora atento ao jogo dos materiais e seu valor expressivo, quando tudo isso se vai pouco a pouco somando em obediência não só aos mais severos preceitos da técnica construtiva, mas, também, àquela intenção superior que seleciona, coordena e orienta em determinado sentido toda essa massa confusa e contraditória de pormenores, transmitindo assim ao conjunto ritmo, expressão, unidade e clareza – o que confere à obra o seu caráter de permanência: isto sim, é *arquitetura*.[1]

Arquitetura e música são irmãs, manipulando, uma e outra, o tempo e o espaço. Na arquitetura a ferramenta que dá forma ao encantamento é a proporção.

A quarta dimensão parece ser o momento daquela *ilimitada evasão* provocada por uma consonância excepcionalmente justa dos meios plásticos postos em ação e por eles desencadeada. Então, uma profundidade incontida se abre, desfaz os muros, afasta as presenças contingentes, realiza o milagre do "espaço indizível".[2]

Desconheço o milagre da fé, mas vivo muitas vezes o do espaço indizível, coroamento da emoção arquitetônica.

[1] Citação de *Considerações sobre arte contemporânea*, Rio de Janeiro, MEC, 1952.

[2] A comovente revelação de Notre-Dame-du-Haut, em Ronchamp, ainda não existia.

Ministerio.

O milagre da moderna architectura brasileira — phenomeno que se estendeu, na sua fase inicial, da vinda de Le Corbusier, em 36, ao pós-guerra — se constituiu, no dizer de Walter Gropius, numa surpresa para o mundo profissional renascido do pesadelo, tal como o foi a criatividade de Alvar Aalto, na Finlandia.

Esta segunda vinda dele ao Brasil não decorreu de um conjunto de circumstancias favoraveis e da acção conjugada de varias pessoas interessadas, — ella foi obra exclusivamente minha —

S'app, embora retardatario, pois tomei conhecimento da existencia de Le Corbusier somente em 1927, accidentalmente, e só estudei a fundo a sua densa mensagem, escripta e construida, durante os quatro annos de "chômage", depois que deixei a direcção da Escola, — esse encontro - essa revelação — me deixou, como que, em "estado de graça."

Dahi o impeto e vigor da minha acção actuação quando julguei imperativa a intervenção dele no caso do Ministerio, inclusive providenciando a intervenieverz de Monteiro de Carvalho nos primeiros contactos, — isto através de Carlos Leão, amigo de um engenheiro da firma Monteiro & Aranha. E tanto fiz, nesse empenho, que o ministro — "dr. Capanema", como então o tratavam — acabou me levando ao Catete para que pleiteasse pessoalmente a causa —

Quando considero e rememoro as tremendas conse- quencias decorrentes desse meu insolito proceder, (em dado momento, na audiencia, o Ministro até puxou a aba do meu paletó para que moderasse a exortação, — me dou por gratificado —

L.
31/X/87.

Ministério da Educação e Saúde
1936

Em colaboração com Oscar Niemeyer, Affonso Eduardo Reidy,
Jorge Moreira, Carlos Leão e Ernani Vasconcellos

Não apenas marco de uma época mas de um
excepcional *momento* de idealismo e de lucidez,
no confuso quadro dessa época.

O que não foi possível realizar na reforma da Escola, foi feito aqui, cinco anos depois: a adequação da arquitetura à nova tecnologia construtiva do aço e do concreto armado.
Em 1938, com o prédio do Ministério já em construção, ainda não havia em Nova York nenhum arranha-céu com fachada envidraçada – a curtain wall *ou* mur rideau – *surgiram todos depois.*

Risco inicial de Le Corbusier para outro terreno, mas que serviu de base à elaboração do projeto definitivo.

Desenho recente que fiz do projeto efetivamente construído.

FACHADA SUL

PILOTIS
Retomada da tradição do azulejo.

LIPCHITZ

FACHADA NORTE
Quebra-sol.

PORTINARI
Jogos infantis

 Diante deste magnífico mural de Portinari, geralmente considerado um "subproduto" de *Guernica*, permito-me retificar: sim, surgiu, de fato, no rastro da sua trágica sombra, mas como o seu *oposto*.
 Num caso a demência, o horror, a brutalidade, a mutilação, – a matança. A insopitável veemência plástica da denúncia.
 No outro, o seu reverso, a graça dos *Jogos infantis*, – belo e plástico embalo de puro amor.
 Trata-se, pois, de um deliberado e consciente confronto. Este mural é o "anti-*Guernica*", é a *resposta*.

 E agora, repetindo o que pretendi dizer:
 Este prédio, esta nobre "casa", este *palácio*, concebido em 1936 – há, portanto, mais de meio século –, é duplamente simbólico: primeiro porque mostrou que o gênio nativo é capaz de absorver e assimilar a inventiva alheia, não só lhe atribuindo conotação própria, inconfundível, como antecipando-se a ela na realização; segundo, porque foi construído lentamente, num país ainda subdesenvolvido e distante, por arquitetos moços e inexperientes mas possuídos de convicta paixão e de fé, quando o mundo, enlouquecido, apurava a sua tecnologia de ponta para arrasar, destruir e matar com o máximo de precisão.

BRUNO GIORGI
Juventude

CELSO ANTÔNIO
Moça reclinada

ANDAR TIPO

2º ANDAR

SOBRELOJA

PILOTIS

130

Pós-escrito
A origem de tudo

Carta-convite do ministro Capanema

Anulado o concurso havido, pagos os prêmios, o ministro me encomendou um projeto. Convidei então o Carlos, meu amigo, o Reidy e o Jorge, que haviam concorrido, grupo depois acrescido com a inclusão do Ernani e do Oscar; e assim os honorários mensais ficaram irmãmente divididos por seis – um conto para cada um.

Nessa mesma época, em 1937, fui ao sul cuidar das Missões Jesuítas, iniciando então a minha colaboração com o SPHAN.

Gabinete do Ministro

MINUTA

Rio, 25 de março de 1936.

Illmº Sr. Architecto
Lucio Costa :

Confirmando nossos entendimentos anteriores sobre o assumpto, solicito-vos a elaboração de um projecto de edificio para séde desta Secretaria de Estado, tendo em vista o plano de reorganização dos serviços do Ministerio da Educação e Saude Publica, apresentado ao Poder Legislativo, em dezembro do anno passado.

Desejo, igualmente, que me declareis qual o preço pelo qual o Ministerio poderá adquirir esse vosso trabalho.

Saudações attenciosas.

(a) GUSTAVO CAPANEMA

Esclarecimento

(*ao ministro da Fazenda a pedido do ministro Capanema*)

JORGE M. MOREIRA · LUCIO COSTA
CARLOS LEÃO · AFFONSO E. REIDY
ERNANI MENDES DE VASCONCELLOS
OSCAR NIEMEYER SOARES FILHO

ARCHITECTOS

EDIFICIO CASTELLO · AV. NILO PEÇANHA N. 31 · 7º ANDAR · SALAS ... · TELEPHONE · 42-0630

Rio de Janeiro, 27 de Outubro de 1939.

Senhor Ministro.

Ao encaminharmos a V. Excia. as informações pedidas sobre o custo provavel do edifício em construção destinado á sede dêsse Ministério, desejariamos fazer a respeito algumas considerações que nos parecem oportunas.

Na construção de edifícios públicos de significação não apenas utilitária, mas tambem representativa, não se deve ter em vista "principalmente" a economia, senão, antes do mais, a necessidade de traduzir de forma adequada a ideia de prestígio e dignidade logicamente sempre associada á noção de coisa pública.

Não é, comtudo, pelo tratamento luxuoso das instalações internas ou da aparência exterior, e, menos ainda, pelas engenhações artificiosas e de aparato, em desacordo com as boas normas de economia que o governo se traçou, que essa ideia se manifesta, mas, tão somente, por uma certa nobreza de intenção revelada nas proporções monumentais da obra e na simplicidade e boa qualidade do seu acabamento.

Um edifício da natureza dêste que se constroe, não pode razoavelmente apresentar acabamento inferior ao dos prédios comerciais da cidade, construidos por iniciativa privada.

Edifício desta classe, ou faz-se convenientemente - como em toda a parte - ou então, não se faz de todo.

Aliás, a boa qualidade do material de acabamento, além de satisfazer ás conveniências de uma aparência digna, resulta afinal, com o tempo, em economia, porquanto sendo ele melhor, maior será tambem a sua duração, conservando sempre o bom aspeto próprio das coisas de qualidade, - o que é capital quando se trata de obras empreendidas para o serviço de mais de uma geração.

A construção do novo edifício destinado á sede dêsse Ministério não é, por conseguinte, uma construção barata. Procuramos dar-lhe o acabamento normal de um edifício da sua categoria. E, para esclarecer melhor o que pretendemos significar com essa expressão, citaremos aqui, a título de exemplo, dois edifícios que, embora diferentes sob vários aspetos, apresentam êsse grao de acabamento que consideramos normal: a Biblioteca e Mapoteca do Itamaratí e a nova Estação de Hidros do Aeroporto Santos Dumont.

Acresce ainda que, no caso em apreço, não se trata de uma construção do tipo usual. A estrutura, as esquadrias, os revestimentos, a proteção contra o sol, etc., tudo obedece a processos ainda não admitidos como de uso corrente, o que certamente tambem concorre para elevar o preço global de construção.

Sob êsse aspeto convem acentuar ser esta a primeira vez que se empregam em obra de tal importância e de forma assim tão clara e precisa, os princípios da nova técnica de construir, ha tantos preconizado pelos Congressos Internacionais de Arquitetura Moderna.

Ainda não existe, com efeito, nem na Europa, nem na America ou no Oriente, nenhum edifício público com as caraterísticas dêste agora em vias de conclusão. É certo que os nosso críticos divergem nesse particular: ha os que consideram as soluções de ordem geral adotadas em todos os demais paises sempre inadmissiveis em nosso meio, em virtude das "condições locais" e da nossa "formação particularissima"; e ha os que só entendem acertado reproduzir-se de segunda mão aquilo que se faz no estrangeiro, os erros inclusive - E.U.A., Italia, França, Alemanha, variando as preferências de acôrdo com o itinerário de cada um. O fato, entretanto, é que, neste caso, não estamos, Snr. Ministro, a imitar aqui o que já se fez em outros paises, nem tão pouco a improvisar coisa alguma. Estamos simplesmente a aplicar, com consciência, os princípios reconhecidos pelos arquitetos modernos do mundo inteiro como fundamentais da nova técnica de construção, muito embora nenhum governo ainda os tivesse oficialmente adotado em obra de tama-

nho vulto.

Trata-se, assim, de um empreendimento de repercussão internacional e que como tal terá o seu lugar na história da arquitetura contemporânea. Prova disto é o interesse que vêm demonstrando pela obra as melhores revistas técnicas e estrangeiras. E coube ao nosso país dar êsse passo definitivo: mais um testemunho bem significativo de que já não condicionamos as nossas iniciativas a beneplácitos de fóra.

Outro motivo que faz elevar o preço da construção é a importância nela atribuida ás obras de arte: pintura e escultura. Não se compreenderia, na verdade, que o Ministério a cujo cargo estão a proteção e o desenvolvimento das artes plásticas no país se abstivesse de, na construção do edifício destinado á própria sede, apresentá-las condignamente.

Finalmente, têm concorrido para escarecer desnecessariamente a obra, as demoras e dificultadades havidas no desembaraço das verbas indispensáveis, e a consequente paralisação parcial ou total dos serviços.

Eram estas, Snr. Ministro, as considerações que desejavamos fazer.

Relato pessoal
1975

> *A pedido de Maria Luiza Carvalho,*
> *para o nº 40 da revista* Módulo.

O projeto do edifício-sede do Ministério da Educação data de 1936. A sua construção, iniciada no ano seguinte, foi lenta. Em 1944 já estava praticamente concluído, mas só foi inaugurado em 1945. Se considerarmos, portanto, como referência, a sua concepção, já tem quase quarenta anos, mas apesar da marca da época não perdeu, nem perderá jamais, a força e carga expressiva que lhe são inerentes.

É difícil ao arquiteto de hoje perceber a significação dessa obra e aquilatar o que ela representou de paixão, de esforço, de sacrifício.

Os novos conceitos arquitetônicos, formulados na década anterior, ainda não haviam sido assimilados pela opinião culta e popular e eram violentamente refutados. Mas para mim, que tinha dedicado o *chômage* de 1932 a 35 ao estudo da obra teórica de Le Corbusier, o problema arquitetônico parecia então indissoluvelmente entranhado no problema social, porquanto oriundos da mesma fonte – a Revolução Industrial do século XIX –, e esse vínculo de origem conferia sentido ético à tarefa em que estávamos empenhados, exigindo-nos dedicação total, como se fôssemos, na nossa área, moralmente responsáveis pelo bom encaminhamento da meta comum.

Isto explica porque, tendo um projeto já pronto e aprovado, em vez de darmos logo início à obra como seria normal e faria qualquer arquiteto hoje em dia, resolvemos considerar o dito por não dito e recomeçar tudo da estaca zero. É que, apesar de se tratar de um belo projeto, tínhamos as nossas dúvidas e deliberamos submetê-lo ao veredito do mestre.

Esse projeto inicial compunha-se de um bloco mais alto na posição do atual edifício, já com a fachada sul envidraçada e quebra-sol na fachada norte, mas dispondo de pavimento térreo com saguão ligado ao auditório, construção esta solta do bloco principal ao qual se articulavam, do lado oposto, ou seja, norte, duas alas de menor altura, sobre pilotis baixos, enquadrando a entrada com pórtico carroçável precedido por um espelho d'água e pela escultura do Celso Antônio intitulada *Homem em pé* cujo modelo já estava pronto. Nas salas de trabalho dessas alas laterais, orientadas para leste, as janelas eram corridas, enquanto as galerias de acesso, voltadas para o poente, dispunham apenas, em cada tramo, de uma pequena janela quadrada, prevendo-se revestimento externo com granito rosa do Joá.

Mas não foi fácil conseguir a vinda de Le Corbusier, porquanto no ano anterior já aqui estivera Piacentini – o arquiteto de Mussolini – contratado pelo governo para ajudá-lo no problema da implantação da Cidade Universitária (a escolha então oscilava entre a Praia Vermelha e a área existente aos fundos da Quinta da Boa Vista, onde se acha atualmente o Jardim Zoológico) –, e o ministro Capanema não se sentia em condições de pleitear nova contratação. Mas tanto fiz que me levou ao Catete, e o dr. Getúlio, en-

tre divertido e perplexo diante de tamanha obstinação, acabou por aquiescer, como se cedesse ao capricho de um neto. Recorremos então ao Monteiro de Carvalho que conhecia pessoalmente Le Corbusier, ficando estabelecido que viria por quatro semanas para examinar o problema da Cidade Universitária, fazer uma série de conferências (realizadas no então Instituto Nacional de Música, sempre lotado) e, finalmente, para dar parecer sobre o projeto do Ministério.

Ele viajou pelo "Graf Zeppelin", que fazia em quatro a cinco dias a rota do Atlântico Sul, pousando em Santa Cruz. E fomos todos de madrugada esperá-lo em companhia de Hugo Gouthier, então do gabinete do ministro, chefiado por Carlos Drummond de Andrade.

Tínhamos escritório no edifício Castelo, na avenida Nilo Peçanha 151, onde ele se instalou, mantendo inicialmente certa reserva para conosco, pois ignorando as circunstâncias da sua convocação julgava-se convidado por iniciativa do próprio ministro, desejoso de seu parecer sobre a construção projetada.

Considerou, de saída, o terreno impróprio porque estaria dentro em pouco cercado por prédios inexpressivos. Parecia-lhe que o edifício deveria ficar voltado para o mar e o Pão de Açúcar, fixando-se na área correspondente, antes do segundo aterro, àquela onde agora se encontra o MAM, e para ela elaborou, com extrema espontaneidade, o belo risco de um edifício de partido baixo e alongado que serviu depois de base ao projeto definitivo. "J'ai simplement ouvert les ailes de votre bâtiment", disse ele então num generoso *understatement*. Mas a troca do terreno já na posse do governo federal por outro de propriedade municipal implicaria delongas, e não se efetivou. Ele ainda tentou adaptar a sua concepção ao terreno original, surgindo então um impasse, porque sendo o lote mais estreito na desejada orientação sul não haveria como dispor, nessa orientação, a metragem total de piso requerida pelo programa, uma vez que então as autoridades da aeronáutica limitavam o gabarito a dez pavimentos. Teve assim que implantar o bloco no sentido norte-sul, com fachadas para leste e oeste, o que resultou numa composição algo contrafeita que não agradou nem a ele nem a nós. Contudo, apesar dessa frustração final, ele ainda nos deixaria de quebra, sem querer – além dos planos para a Universidade, das aulas ao vivo e daquele risco fundamental –, uma dádiva: foi durante esse curto mas assíduo convívio de quatro semanas que o gênio incubado de Oscar Niemeyer aflorou.

Depois de sua partida nos atribuímos a tarefa de fazer novo projeto baseado na sua proposição inicial, ou seja, orientado mesmo para o sul e com a altura necessária, determinando desde logo a Emílio Baumgart, engenheiro responsável pelo cálculo estrutural, a previsão de fundações capazes de suportar a carga definitiva, isto porque eu, como bom carioca, entendia que, com o tempo, a coisa se resolveria. E assim de fato ocorreu.

Elaborado o projeto, enviamos um jogo de cópias acompanhado de fotografias da maquete à rue de Sèvres 35, e ele respondeu congratulando-se conosco: "Il est beau, votre projet".

Éramos todos ainda moços e inexperientes – Oscar Niemeyer, Carlos Leão, Affonso Eduardo Reidy, Jorge Moreira, Ernani Vasconcellos; o mais velho e já vivido profissionalmente era eu. Entretanto agimos como donos da obra, construída sem a interferência de um empreiteiro geral, pela própria Divisão de Obras do ministério, chefiada então por Souza Aguiar, e tivemos como técnico principal para as instalações Carlos Ströebel. Foi uma experiência difícil, tanto mais que a concepção arquitetônica do prédio era tida pela crítica e opinião pública como exótica, imprópria para a ambientação local, além de "absurda" por deixar o térreo em grande parte vazado. Aliás, o próprio

Auguste Perret, de passagem aqui, menosprezou, na presença do ministro, o risco original de Le Corbusier, declarando que o edifício estaria dentro de pouco tempo sujo "devido à falta de cornijas" – mas apesar desse sombrio prognóstico as suas belas empenas continuam impecavelmente limpas.

Com o início da guerra os contatos eventuais se interromperam de todo, e Le Corbusier só teve notícias da obra concluída quando, terminado o pesadelo, revistas especializadas em todos os países começaram a divulgar, como revelação, a chamada arquitetura brasileira, despertando assim o interesse de arquitetos que aqui vinham unicamente para conhecer o Ministério, a ABI, a Pampulha, o Parque Guinle etc., enquanto daqui partiam grupos de estudantes em excursão pela Europa, orientados por professores nem sempre suficientemente informados mas que faziam palestras sobre o assunto. E como tanto as revistas como os improvisados divulgadores omitissem pormenores da participação pessoal de Le Corbusier no caso, e os contatos diretos conosco ainda não houvessem sido restabelecidos, ele passou a interpretar tais ocorrências como usurpação da parte que, de direito, lhe cabia, estado de espírito que o levou, numa espécie de revide, à *défaillance* de publicar como risco original seu para o edifício efetivamente executado um croquis calcado sobre aquela fotografia da maquete que lhe havíamos em tempo enviado junto com o projeto, desenho este feito sem muita convicção e sem data (ele sempre datava todo e qualquer risco que fizesse). Evidentemente a sua intenção fora simplesmente evidenciar o vínculo – melhor, a filiação – de uma coisa com a outra.

Esse risco figurou maliciosamente numa exposição havida em São Paulo, por volta dos anos 1950, quando eu já havia escrito aos organizadores da mostra alertando para o fato de se tratar de um *falso testemunho* que deveria ser substituído pelo risco original da edificação baixa e alongada destinada à beira-mar que, este sim, serviu de base ao novo projeto.

Informado do que ocorria, escrevi-lhe então precisando os fatos e as circunstâncias e remetendo, inclusive, fotografia da inscrição gravada na própria parede do saguão de edifício e redigida por mim em substituição ao texto omisso que me fora submetido, pois já estava prevendo as possíveis consequências do caso. E a coisa assim se desfez, tanto mais que nos sucessivos encontros em Paris passou a me conhecer melhor e logo compreendeu que o empenho de todos nós fora unicamente contribuir para a consolidação da sua obra e fazer, tanto quanto possível, na sua ausência, o que fosse do seu agrado. Assim, acatamos as suas recomendações no sentido do emprego de "azulejôs" nas vedações térreas e do gnaisse nos enquadramentos e nas empenas, bem como a preferência assinalada no seu risco por outra escultura de Celso Antônio que não a escolhida por nós – o *Homem sentado*.

A propósito dessa figura monumental, de vários metros de altura, cabe aqui, num parêntese, o registro da cena trágica que presenciei no ateliê improvisado no próprio canteiro de obras onde o escultor trabalhou anos a fio. Certa tarde o ministro – tal como Lorenzo de Medici ou Julio II, ele acompanhava amorosamente o trabalho dos seus artistas, mormente os de Portinari e do Celso – pediu que mostrássemos a obra a Aníbal Machado. O escultor, que já havia recoberto a enorme massa de alto a baixo com panos umedecidos para a devida preservação do barro, determinou ao seu auxiliar que a descobrisse novamente, e, na luz mortiça da tarde e de uma lâmpada que lhe avivava a forte modenatura, a estátua foi aos poucos surgindo; mas, quando a tarefa ia a meio, a possante figura com seu olhar parado foi-se inclinando lentamente para trás e desmoronou num estrondo.

Seja como for, porém, a verdade é que depois daquelas quatro semanas de 1936 não houve mais qualquer interferência de Le Corbusier, que só veio a conhecer o edifício já pronto poucos anos antes da sua morte, quando aqui retornou para projetar a embaixada da França em Brasília.

Esse belo edifício do Ministério é, conforme já tenho dito, um marco histórico e simbólico. Histórico porque foi nele que se aplicou, pela primeira vez, em escala monumental, a adequação da arquitetura à nova tecnologia construtiva do concreto armado, inclusive a fachada totalmente envidraçada, o *pan de verre*; as experiências anteriores haviam sido todas em edifícios de menor porte. Quando, com a sua estrutura já adiantada, fui com Oscar Niemeyer cuidar do Pavilhão do Brasil na Feira Internacional de 1939, não havia em Nova York *nenhum* edifício com essas fachadas translúcidas que caracterizam a cidade, as agora chamadas *curtain walls* ou *murs rideaux*. Vieram todos depois. E simbólico porque, num país ainda social e tecnologicamente subdesenvolvido, foi construído com otimismo e fé no futuro, por arquitetos moços e inexperientes, enquanto o mundo se empenhava em autoflagelação.

Assim, as marchas e contramarchas, os obstáculos, as contrariedades, tudo valeu a pena. Mesmo a difícil deliberação de me afastar da obra quando senti que já perdia o poder de decisão e que, portanto, a minha presença tolhia os demais; tudo valeu a pena porque, assim, o grupo não traiu a confiança do extraordinário ministro e do nosso poeta maior que, na sua condição de eficiente mortal, lhe chefiava o gabinete.

A minha última intervenção, já no final da obra e depois do ostracismo que me impusera, foi quanto à cor dos peitoris da fachada norte, que o Oscar pretendia azuis como as lâminas do quebra-sol. Juntos descemos pela avenida Graça Aranha, a fim de ajuizar à distância, e me pareceu melhor fazê-los cinza, conforme felizmente ficaram.

E com essa pequena e derradeira escolha, dei por encerrado esse capítulo da minha vida profissional.

Mise au point
1949

Cher Le Corbusier,

On m'a parlé hier soir de votre attitude envers un journaliste à propos de l'affaire du Ministère de l'Éducation et Santé Publique, et je voudrais bien savoir de qui il s'agit, car votre interprétation actuelle des faits, à ce qu'on me dit, n'est plus celle de 1937.

En effet, le 13 septembre 1937, après avoir pris connaissance des plans définitifs du nouveau projet, vous m'écriviez: "Votre palais du Ministère de l'Éducation et de la Santé me paraît excellent. Je voudrai autant dire: animé d'un esprit clairvoyant, conscient des buts – servir et émouvoir. Il n'a pas de ces hiatus ou barbarismes qui souvent, ailleurs, dans les ouvres modernes, montrent qu'on ne sait ce qu'est l'harmonie. Il se construit, ce palais? Oui? Tant mieux alors, et il sera beau. Il sera comme une perle dans le fumier agachique. Mes compliments, mon 'OK' (comme vous le demandez)".

Nonobstant cette manifestation précise de votre part quant à la procédence légitime du projet, à l'acte inaugural de l'édifice, pendant la guerre, lorsque nous n'avions pas de nouvelles de vous, nous avons voulu rattacher ce projet finalement construit, à celui qui vous avez pris l'initiative de concevoir et esquisser pour un autre terrain dans le voisinage de l'aéroport, et qui nous avait servi de boussole et de point de repère. Car nous tenions à associer définitivement votre nom à ce bâtiment, désormais historique, dû surtout à Oscar N. Soares, mais où s'appliquaient pour la première fois, en échelle monumentale et avec noblesse d'exécution, les principes constructifs que vous avez su établir et ordonner comme fondements de la technique architecturale et urbanistique nouvelle, créé par vous.

Je vous remets ci joint une photo de l'inscription gravée sur le revêtement de pierre des murs du vestibule, vous signalant seulement que l'ancien mot portugais *risco* a le même sens que le mot anglais *design*, différent de *drawing*, dessin.

D'ailleurs, nous n'avons jamais cessé de rattacher directement à vous l'admirable essor de l'architecture brésilienne: si la frondaison est belle, vous devriez vous en réjouir, puisque le tronc et les racines – c'est vous.

Mais si c'est d'argent qu'il s'agit, permettez de vous faire savoir que pendant les quatre semaines de votre séjour ici vous avez touché d'avantage que nous autres pendant les six ans que l'affaire a durée, car nous étions six architectes et quoique les contributions individuelles fussent inégales, les honoraires ont toujours été partagés également parmi nous.

Bien à vous, LC

PS – L'esquisse faite après coup, basée sur les photos du bâtiment construit et que vous avez publié comme s'il s'agissait d'une proposition originale nous a fait à tous une pénible impression.

Acerto

Caro Le Corbusier,

Falaram-me ontem à noite da sua atitude insólita com um jornalista a respeito do caso do edifício do Ministério da Educação e Saúde Pública, e gostaria muito de saber do que se trata, pois sua interpretação atual dos fatos, segundo o que me dizem, não é mais aquela de 1937.

De fato, em 13 de setembro de 1937, depois de haver tomado conhecimento das plantas definitivas do novo projeto, você me escrevia: "Seu palácio do Ministério da Educação e Saúde Pública me parece excelente. Quero dizer com isso: animado de um espírito clarividente, consciente dos objetivos – servir e emocionar. Ele não tem desses hiatos ou barbarismos que frequentemente, nas obras modernas alhures, revelam que não se sabe o que seja harmonia. Ele se constrói, esse palácio? Sim? Tanto melhor, então; e ele será belo. Será como uma pérola em meio à mediocridade agáchica. Meus parabéns, meu 'OK' (como vocês pedem)".

Não obstante esta manifestação precisa de sua parte quanto à legítima procedência do projeto, na inauguração do edifício, durante a guerra, quando não tínhamos notícias suas, fizemos questão de vincular o projeto finalmente construído àquele que você tomou a iniciativa de conceber e esboçar para outro terreno, nas proximidades do aeroporto, e que nos serviu de bússola e ponto de referência. Porque nós queríamos associar definitivamente o seu nome a este edifício, doravante histórico, que se deve principalmente a Oscar N. Soares, mas onde se aplicavam, pela primeira vez em escala monumental e com nobreza de execução, os princípios construtivos que você soube estabelecer e ordenar como fundamentos da técnica arquitetônica e urbanística nova, criada por você.

Envio junto foto da inscrição gravada no revestimento de pedra da parede do vestíbulo, assinalando apenas que a antiga palavra portuguesa risco *tem o mesmo significado da palavra inglesa* design, *diferente de* drawing, *desenho.*

Aliás, nunca deixamos de vincular diretamente a você o admirável impulso da arquitetura brasileira: se a floração é bela, deveria lhe dar prazer, pois o tronco e as raízes – são você.

Mas, se é de dinheiro que se trata, permito-me levar ao seu conhecimento que durante as quatro semanas de sua estadia aqui recebeu mais de que nós outros durante os seis anos que durou o trabalho, pois éramos seis arquitetos e, apesar das contribuições individuais serem desiguais, os honorários sempre foram divididos igualmente entre nós.

Bien à vous, LC

PS – O esboço feito a posteriori, *baseado em fotos do edifício construído, e que você publicou como se se tratasse de proposição original, nos causou a todos uma penosa impressão.*

No ano seguinte recebi de
Le Corbusier um exemplar
do *Modulor* com esta dedicatória.

> SENDO PRESIDENTE DA REPÚBLICA GETÚLIO VARGAS E MINISTRO DE ESTADO DA EDUCAÇÃO E SAÚDE GUSTAVO CAPANEMA, FOI MANDADO CONSTRUIR ÊSTE EDIFÍCIO PARA SEDE DO MINISTÉRIO DA EDUCAÇÃO E SAÚDE, PROJETADO PELOS ARQUITETOS OSCAR NIEMEYER, AFONSO REIDY, JORGE MOREIRA, CARLOS LEÃO, LUCIO COSTA E HERNANI VASCONCELOS, SEGUNDO RISCO ORIGINAL DE LE CORBUSIER. 1937-1945

O "risco original" referido nesta inscrição é aquele proposto por Le Corbusier para outro terreno, à beira-mar.

Para os meus amigos do Brasil

Despeço-me hoje dos meus amigos do Brasil. E, para começar, do próprio Brasil, país que conheço desde 1929.

Para o grande viajante que sou, há no planisfério áreas privilegiadas, entre as montanhas, sobre planaltos e planícies onde os grandes rios correm para o mar, o Brasil é um desses lugares acolhedores e generosos que se gosta de chamar amigo.

Brasília está construída; vi a cidade apenas nascida. É magnífica de invenção, de coragem, de otimismo; e fala ao coração. É obra dos meus dois grandes amigos e (através dos anos) companheiros de luta – Lucio Costa e Oscar Niemeyer. No mundo moderno, Brasília é única. No Rio há o Ministério de 1936-45 (Educação e Saúde), há as obras de Reidy, há o monumento aos mortos da guerra. Há muitos outros testemunhos.

Minha voz é a de um viajante da terra e da vida. Meus amigos do Brasil, deixem-me que lhes diga obrigado!

<div style="text-align: right;">
Le Corbusier
29 de dezembro de 1962
Rio de Janeiro
</div>

Alerta
1986

Carta ao ministro Celso Furtado

Permita-me, agora que este edifício concebido em 1936 (precisamente há meio século, portanto) para sede do então Ministério da Educação e Saúde, conjugação de propósitos que muito tocou Le Corbusier quando aqui esteve, a meu chamado, na dupla condição de "inseminador e parteiro" para ajudar a criança a nascer – permita, repito, pedir-lhe que este *palácio* continue sob a vigilante "guarda" e efetiva manutenção de Augusto Guimarães, assessorado por Sérgio Porto, incumbidos que foram de recuperá-lo e preservá-lo.

Isto porque a continuidade dessa atuação será a garantia deste já agora *monumento tombado* ser, de fato, mantido tal como deve, ou seja, não apenas como marco de uma época, mas de *um excepcional momento de idealismo e lucidez*, no confuso quadro dessa época.

Esta minha total confiança na competência, na honradez e no discernimento do engenheiro Augusto Guimarães Filho, bem como no desempenho do arquiteto Sérgio Porto, já vem desde a construção do conjunto residencial do Parque Guinle, do Banco Aliança, e da implantação urbanística de Brasília.

Nesta fase crítica de mudança de uso, só mesmo a prestigiada e atuante presença deles, que conhecem a fundo a gênese do prédio, poderá frear e conter os ímpetos inovadores dos novos usuários.

A título de exemplo:
o auditório destina-se a palestras, conferências, debates, recitais e música de câmara – não a shows e badalações sonoras que exijam ampliação do palco em detrimento da plateia, como se pretende;
a iluminação original tem que ser mantida, há densa trama de tomadas no piso para reforço dela onde e quando se desejar; as divisões de sucupira, formando *casiers*, podem ser deslocadas com facilidade de acordo com as necessidades de uso do espaço, não há porque mudá-las;
a ventilação natural foi devidamente estudada, antecipando-se, pois, ao atual movimento internacional no sentido da retomada do conceito de "arquitetura bioclimática", em boa hora assumido por Joaquim Francisco de Carvalho: de fato, graças à caixilharia movediça em todos os vãos do prédio, quando a viração for leve pode-se deixar o caixilho menor descer externamente no peitoril; quando ventar, basta deixar apenas uma nesga aberta de cerca de 6 cm junto ao teto, isto para impedir o tilintar das lâminas soltas das venezianas: é quanto basta para estabelecer corrente de ar com os vãos livremente abertos da fachada norte protegida por "quebra-sol" que, conquanto velhos de meio século, não devem ser substituídos, como se pretende, pois ainda funcionam normalmente e podem ser recuperados; apenas nos gabinetes extremos, onde a prumada dos elevadores bloqueia essa ventilação cruzada, cabe instalar – como aliás em alguns casos já ocorre – ar-condicionado.

O palácio nasceu assim – é o "je suis comme je suis", da canção – e assim deve permanecer: está *tombado*. Os novos ocupantes que se conformem e adaptem, internamente, à intencional sobriedade dele, ao seu digno e severo despojamento.

Tão antes de tudo, Lucio ter nos dado – e dado ao Corbusier – o Ministério, foi uma coisa mágica e misteriosa. O homem que sabia dos antigos, dos detalhes mais incríveis de coisas já naquele tempo talvez sendo esquecidas, abre uma janela para o novo, para um futuro ainda não imaginado.

Para o mundo, que não viu ainda, é uma surpresa inesperada que tenha acontecido tudo aquilo aqui, naquela época. O espaço vazio, a praça onde se circula em paz, ignorando o prédio como quem corta caminho, ou sentindo aquela presença magnífica sobre nós: as pedras, as colunas, as largas esquadrias da fachada sul e o brise da norte, a estrutura solta, os caminhos livres das instalações fora das paredes e do concreto, a planta aberta – são coisas até hoje difíceis de serem aceitas.

Tudo isso nunca foi feito tão ao pé da letra como ali. Hoje ainda não se constrói assim por aqui, mas este prédio esquecido e mal conhecido nas escolas permaneceu como um fantasma do inconsciente, permitindo que toda uma architectura se manifestasse pelo Brasil afora, desde os pequenos "dominós" da baixada e os pilotis por todas as partes, até as obras dos nossos arquitetos consagrados, dando a eles uma coerência que talvez eles próprios desconhecessem, mas que já estava neles arraigada pela simples existência daquele prédio.

Paulo Jobim, 1995

PS – Tais conceitos só viriam a aparecer na América em 1954, com a Lever House de Nova York, primeira fachada com pano de vidro por lá e raro exemplo de implantação mais solta de um prédio naquela cidade.

Presença de Le Corbusier

Entrevista concedida a Jorge Czajkowski, Maria Cristina Burlamaqui e Ronaldo Brito em 1987.

Dr. Lucio, foi fácil trazer Le Corbusier ao Brasil em 1936?

Não, houve muitos problemas. O primeiro foi conseguir convencer o ministro da necessidade da presença de Le Corbusier... Depois a própria vinda dele para cá. Ele ficou exatamente um mês, quatro semanas. Isto mesmo, quatro semanas.

E os outros problemas eram de que ordem?

Havia problemas de várias naturezas, Le Corbusier recebeu o convite através do Monteiro de Carvalho, que estava lá na Europa e o conhecia, de modo que ele interpretou o convite como tendo sido iniciativa do ministro querendo se aconselhar com ele, e não como uma iniciativa dos próprios arquitetos, implorando ao ministro para que ele viesse... Era completamente diferente. Quando ele chegou, tinha a impressão de ter sido convidado pelo ministro e achou que os arquitetos estavam se imiscuindo um pouco demais, receosos com aquela consulta.

Ele ficou na defensiva o tempo todo?

Não, foi só de início. Depois entendeu e tudo se afinou. Mas ficou naquela aflição de querer deixar alguma coisa dentro do tempo que iria passar aqui, aflito de embarcar e deixar um trabalho sem continuidade. Ele era convidado para mil coisas em toda parte e nunca saía nada e, compreende, já estava com aquele complexo...

De iniciar alguma coisa...

Sim, de iniciar. De pôr em prática sua teoria.

O sr. nunca tinha tido um contato com ele antes?

O primeiro contato foi no enorme hangar em Santa Cruz, de madrugada.

Desembarcando do Zeppelin...

Existe um importante texto que ele escreveu a bordo. Eu propus que o publicassem na *Revista* do Patrimônio, no primeiro número da nova série, mas saiu com algumas deficiências de tradução. Vale a pena lê-lo.

Ele já havia estado aqui antes, para uma conferência na Escola de Belas Artes, não é?

Sim, quando foi a Buenos Aires, em 1929, na ida ou na volta, não me lembro, ele parou aqui e em São Paulo. Aqui demorou-se alguns dias e fez uma conferência. O belo registro dessa estada consta do *Précisions*: "Corolário brasileiro".

Desta conferência o sr. não participou? Não chegou a assisti-la?

Eu era inteiramente alienado nessa época, mas fiz questão de ir até lá. Cheguei um pouco atrasado e a sala estava toda tomada. As portas do salão da Escola estavam cheias de gente e eu o vi falando. Fiquei um pouco, depois desisti e fui embora, inteiramente despreocupado, alheio à premente realidade.

Dr. Lucio, porque Le Corbusier e não Gropius? Foi uma coisa importante a vinda de Le Corbusier para cá e às vezes a gente se pergunta... Gropius, por exemplo, também era muito conhecido na época.

Gropius era uma figura excepcional e de uma qualidade excepcional também. Muito culto, era casado com uma mulher muito inteligente e bonita. Durante a Primeira Guerra ele foi da cavalaria, foi ulano, ele mesmo me contou. Era uma figura esplêndida. Estive com ele longamente em Paris, e depois aqui, lá em casa. Gostou muito de Leleta, que o levou ao Jardim Botânico. Mas Le Corbusier era o único que encarava o problema de três ângulos: o sociológico – ele dava muita importância ao social –, a adequação à tecnologia nova e a abordagem plástica. Isso é o que mais me marcou, que o diferenciava de todos, embora Gropius lá na Bauhaus tivesse organizado uma coisa estupenda. Muita gente vê hoje aquele movimento da Bauhaus como uma coisa muito rígida e restritiva, mas não podemos es-

quecer a estrutura fabulosa que foi, na época, a Bauhaus – Kandinsky, Klee etc. Mas a abordagem de Le Corbusier seduzia mais. Depois ele tinha o dom da palavra e o texto das publicações, com diagramação diferente, aliciava. Era aquela fé na renovação no bom sentido, aquela força que se comunicava com as pessoas jovens.

Também um grande esteta.
Corbusier era um homem do ofício da pintura, a ponto de ir logo de manhã cedo para o ateliê no seu próprio apartamento, trabalhar em pintura e desenho. Só depois do almoço é que ele ia para a rue de Sèvres e ficava até tarde lá.

Além dos arquitetos que estavam esperando a visita de Le Corbusier, existiam outras pessoas interessadas que percebiam a importância do seu trabalho?
No Rio, na primeira conferência que fez, em 1929, a sala estava cheia, abarrotada. Pessoas interessadas, assim como em qualquer parte onde ele fosse, porque tinha a palavra fácil e precisa. Outro dia encontrei um papelzinho que ele me tinha deixado, dizendo o que precisava para as conferências. Era o seguinte: não sei quantas folhas de papel branco e dois pregos. Ele pregava na prancheta aquelas 12 folhas de papel grande e ia desenhando com uma espécie de giz de cor. Desenhava com muita desenvoltura, ilustrando o que ia dizendo, arrancava a folha desenhada e a jogava no chão. Depois aqueles papéis eram muito procurados. Naquela famosa escola de moças lá nos Estados Unidos, Vassar, chegaram a estraçalhar os desenhos. Cada um queria um *pedaço* como lembrança.

Mas a pintura de Le Corbusier? Ela tem alguma relevância?
Muita. São densas, têm carga. Pintura, desenhos – inclusive as tapeçarias –, chapas esmaltadas. Ele preparava os cartões e fazia tapeçarias fabulosas. Eu estive vendo, outro dia, aquele volume, o último da série *Obras completas*, publicado depois da morte dele, onde foram reproduzidas algumas tapeçarias que ele fez para Chandigarh, de uma beleza extraordinária.

No Centro Le Corbusier, em Zurique, sua última obra, existem muitas pinturas e gravuras dele, e também os móveis...
Aliás, a Charlotte Perriand é que deveria ter editado esses móveis... porque ela participou do projeto de execução da primeira série. De modo que teria sido muito mais lógico, e ela teria usado riscos mais fiéis aos originais do que os que foram empregados na Itália. As poltronas eram mais *souples*, menos rígidas. Mas Le Corbusier tinha, ao que parece, certa prevenção contra a Charlotte desde o tempo que ela namorou o primo dele, o Pierre Jeanneret. Depois ele foi para a Índia e ela para o Japão, morou muitos anos lá e casou com o superintendente da Air France, sr. Martin, que depois foi transferido para o Rio e moraram algum tempo aqui.

Le Corbusier, como pessoa, era simpático?
Muito.

Socialmente também?
Era muito variável, porque dependia das circunstâncias. Quer dizer, comigo só posso falar bem, porque sempre tive contatos ótimos com ele, salvo quando ele chegou e os papéis não estavam claros. Ele estava nervoso, meio áspero. Depois disso, não. O que aconteceu com ele foi o seguinte: ficou uma pessoa numa evidência excessiva do ponto de vista profissional. De modo que era muito procurado no seu ateliê. Todas as pessoas interessadas que passavam por Paris queriam vê-lo. Era bombardeado seguidamente por pessoas de qualidade, que mereciam atenção adequada, mas isto, *à la longue*, o saturava. Ele então perdia a paciência, não queria receber, recebia mal. E criou assim um clima de homem áspero, intratável, o que realmente não era. Era muito sensível, carinhoso. A começar pela mulher, era carinhosíssimo com a Yvonne, moça muito bonita quando se casaram.

Ela esteve aqui com ele?
Não, não. Eu tomei um susto quando a conheci. Ele gostava muito dela, mas ela parece que já então era assim meio *détraquée*, meio esclerosada. Fazia umas piadas, gostava de brincar. Por exemplo, tinha uma faca – uma coisa que eu me

lembro de um jantar na casa dele é essa faca. Era uma faca igualzinha a qualquer outra, mas a lâmina era mole. Então você pegava a faca e...! Uma vez nós estivemos lá com o Gropius e havia uma porção de coisas que ela arranjava, assim de pregar peças. Então aquilo me chocou, uma figura tão respeitável, uma figura tão densa, casado com uma criatura assim meio... Mas, como disse, ela foi muito bonita e ele estava com ela todos os dias. Foi de um apego tocante. Ele sempre a tratava como se ela fosse normal, a deixava livre. Era assim também com a mãe dele. Quando fomos a Montreux íamos passar por Vevey e queríamos ver a casa que ele fez para ela e está naquele livro adorável, *Une petite maison*. Um encanto de casa à beira do lago, e ele escreveu então um bilhete apresentando *la tribu Costá*. A "tribo Costa" éramos Leleta, eu e as meninas, que estavam sempre conosco, e viajávamos muito. Mas, voltando a Le Corbusier, é engraçado que na rue de Sèvres ele recebeu gente de todos os continentes, de todos os países, ingleses, japoneses, alemães, mas nenhum brasileiro.

Para trabalhar com ele?

Para trabalhar, estagiar, aquela coisa. Depois de algum tempo ele dava um papel dizendo que a pessoa tinha estagiado lá. Mas nenhum brasileiro foi estagiar com ele. E é engraçado porque afinal esteve aqui e a receptividade foi maior. Quer dizer, como que se inverteram os papéis, ele é que ficou estagiando aqui.

O sr. acha que a estadia de Le Corbusier no Brasil também resultou em algum benefício para ele?

Bem, com aquela sensibilidade terrível dele, em qualquer país que fosse sempre absorvia alguma coisa. A riqueza dele era exatamente essa – era sensível ao regionalismo e era cosmopolita ao mesmo tempo. De modo que era uma pessoa muito rica.

No edifício do Ministério da Educação e Saúde, o uso dos azulejos e do granito foi sugestão dele?

É, foi sugestão dele. Eu pretendia usar aquele arenito de Ipanema, de São Paulo. É o material da mapoteca do Itamaraty, aquele edifício neoclássico de 1930. É uma pedra cor de palha queimada. Mas ele disse, olhando o gnaisse dos enquadramentos antigos: "Este granito é tão bonito, parece pele de onça. Vocês deveriam botar aí". E era uma pedra assim meio desprezada, essa *pedra-de-galho*. E o mais curioso é que os portugueses do tempo da colônia nunca o usavam, porque julgavam os outros granitos mais nobres, com maior afinidade com os granitos de Portugal. De modo que no período colonial ele só vai aparecer já no final, com o Mestre Valentim, que o aplicou no portão do Passeio Público, na igreja da Cruz dos Militares e no chafariz da praça XV. É uma coisa típica do período dª. Maria misturar granito com calcário, pedra de lioz.

Mas então onde Le Corbusier viu esse granito pela primeira vez?

Nas calçadas e nas sequências contínuas de enquadramentos de portas do século XIX. Nessa época, havia muitas calçadas de pedra-de-galho, pedras enormes, e ele ficava encantado. O Grandjean de Montigny também se encantou por essa pedra, aplicava muito. Só no período colonial é que quase não há.

E os azulejos?

Os azulejos eram uma tradição. Aqueles silhares enormes nas igrejas dos séculos XVII e XVIII, em toda parte, salvo em Minas. No norte, muito principalmente no Maranhão, mas aí já no século XIX. E Porto Alegre? Eu me surpreendi quando fui às Missões para restaurar e instalar aquele museu. Eu não conhecia Porto Alegre e lá havia muitas casas forradas de azulejos, e até com muito cuidado porque encomendavam azulejos especiais, para guarnecer as pilastras, plintos e platibandas.

Imitando a feição neoclássica.

É, adoçando o neoclássico, porque a introdução do neoclássico no Brasil foi uma certa violência. A nossa tradição era o barroco, o rococó que estava já se esgotando. Mas a imposição do neoclássico pelo Montigny e pelos portugueses anteriores a ele, o Domingos e os outros cujos nomes eu não recordo, foi uma ruptura *importada*.

De modo que houve um choque, certa frieza, assim um pouco como na introdução do modernismo. Era uma coisa muito seca, séria demais, em contraste com aquela liberdade anterior, aqueles ornatos, aquela coisa toda. Então foram os azulejos e a cerâmica que resolveram o problema. Tornou-se moda revestir os paramentos dos edifícios – inclusive os neoclássicos – com azulejos, coroando-se as platibandas com peças de cerâmica: vasos, estatuetas e pinhões, tudo importado. De modo que verifiquei, quando estive em Portugal, que o grosso da produção da fábrica Santo Antônio, lá no Porto, destinava-se à exportação para cá. Os telhões de louça lá são raríssimos. No Porto andei procurando e encontrei apenas umas cinco casas com beiral de telha azul e branco. Quer dizer, tudo era para exportação. Isto não só adoçou aquela frieza neoclássica como propiciou a convivência das casas de platibanda com as de beiral... Um prédio de linhas neoclássicas, mas com esses revestimentos, adquiria uma certa graça e se entrosava na paisagem, nas chácaras. Dessa maneira criou-se uma ambientação e uma atmosfera peculiar, valeu a pena.

Isso vinha dos próprios arquitetos ou era uma solução dos donos?
Foi de parte a parte. Era diferente, na época: havia uma consciência arquitetônica, uma aceitação generalizada, não era como agora. Era uma coisa mais natural; e também por causa da umidade.

Não precisava ficar pintando...
É, a umidade escurecia as paredes. Com o revestimento de azulejos aguentavam mais tempo, aí pegou.

E dá sempre aquela sensação de diminuir o calor.
E o volume denso do prédio também. Tipo de solução adequada e prática e Corbusier ficou tocado com essa coisa, gostou.

E quando ele esteve aqui havia muitas dessas fachadas, hoje são poucas. Na cidade uma grande parte dos sobrados era revestida de azulejos.

Uma grande parte, acho que a maioria. Tinham uma presença mais ostensiva. Quem vem de fora é sempre mais sensível e repara. Nós não estávamos pensando nisso, aquilo era tão só um revestimento que existia ali. E ele já veio com outra riqueza de abordagem.

Foi assim então que o granito e o azulejo foram se integrar na arquitetura moderna brasileira... É uma pena que o prédio do Ministério esteja contido no quarteirão onde se encontra.
No terreno escolhido por Le Corbusier teria ficado muito melhor. Seja como for, resultou num belo projeto que ele só viu em 1962. Três anos antes de morrer, ele veio para conhecer o terreno da embaixada que o governo francês ia confiar a ele. Só então conheceu o prédio. Do aeroporto fomos direto para lá.

E ele falou alguma coisa?
Ele ficou tocado, batendo assim com a mão no piloti. "*C'est beau, c'est beau*". Foi engraçado...

Dr. Lucio, Grandjean e Le Corbusier são intervenções da mesma natureza, ambos trazem um sistema arquitetônico...
Exatamente.

A partir dessas intervenções que os arquitetos locais assimilaram, a nossa arquitetura se desenvolveu com grande criatividade...
A intervenção passa a ser uma coisa natural, aliás isto eu citei naquele artigo do cinquentenário do *Correio da Manhã*: "A dívida foi saldada no espaço vencido de um século".

E o projeto da orla marítima? Ele percebeu que a cidade estava crescendo...
Projeto então considerado uma extravagância... Foi na primeira viagem, em 1929. Teria sido uma obra de tal porte que seria impossível levar avante com as administrações se sucedendo. Teria que haver uma grande convicção para dar seguimento.

Era praticamente uma cidade nova, sobre o Rio de Janeiro.

Sim, a ideia era deixar tal qual o que havia e fazer uma cidade nova, uma cidade alta que não afetasse a existente. Fazer aquele viaduto a cerca de 15 m de altura, com uma estrutura robusta, e sobre essa estrutura uma estrutura de concreto ou metálica, leve, para criar os *terrenos artificiais*. Depois cada um faria dentro desse arcabouço arquitetonicamente definido o que bem entendesse. Existe um desenho em perspectiva, você vê os andares, cada apartamento com a sua fachada, recuada do paramento externo, tinha até uma mourisca! Cada um podia fazer como quisesse, sem prejudicar o conjunto, estava tudo entalado, enquadrado na estrutura. E dava a possibilidade tanto à iniciativa privada quanto à municipalidade de atacarem a obra, por segmentos. Um empresário qualquer tomava a iniciativa, construía uma sequência de 10 a 15 prumadas. A altura não era muito grande, acho que 12 andares de *terrenos artificiais* para fazer apartamentos.

Era um projeto caríssimo?
A questão era a seguinte: ele viu logo que fatalmente o problema da habitação iria surgir. A cidade ia crescendo, todo mundo querendo ter vista livre, afluindo para a Zona Sul. Então era preciso conciliar as duas coisas. Com esse empreendimento se resolvia também parte da ligação viária, era como se fosse um metrô aéreo tendo de espaço em espaço as descidas, as prumadas, com aqueles elevadores de grande porte, elevadores em estações que estivessem de 500 em 500 m ou de 1 em 1 km, dependendo da conveniência, e várias rampas de acesso.

Na verdade não executaram nem esse plano nem nenhum outro. Ele estava falando isso em 1929, quando não havia nenhum prédio alto no Rio.

Sim, não havia então nenhum prédio de apartamentos. Era uma visão prospectiva, proposta de poeta, uma coisa lírica. E a cidade acabou crescendo de qualquer jeito. Era uma fatalidade, a força viva é enorme de modo que cada administração tinha que ir resolvendo os problemas.

Essa proposta, do arcabouço, da estrutura dada pelo arquiteto, com o recheio feito à vontade pelo cliente, parece ser uma das propostas mais extraordinárias da arquitetura, uma coisa extremamente revolucionária.

Ele tinha pensado numa visão para o mar e outra para a montanha. O desenho é muito bonito, muito sugestivo.

Ele fez o projeto sem pedido, sem encomenda?

Sim, foi ele que bolou espontaneamente essa

ideia louca e bonita, coisa teórica, coisa lírica. Para tornar-se praticável, o tráfego na *cidade alta* devia ser todo eletrificado – bondes e metrô aéreo – e, junto com o comércio, instalado na primeira plataforma e nunca na cobertura. Os carros ficariam em estacionamentos térreos e subterrâneos, nas prumadas de acesso. Não haveria automóveis nem ônibus na cidade alta; não haveria poluição...

Dr. Lucio, o sr. acompanhou a evolução toda da arquitetura de Le Corbusier?
Depois, sim.

A partir do convívio aqui no Rio, em 1936?
Só vim a ter outro contato direto com ele em 1948, depois da guerra. Fiz uma viagem com as meninas e Leleta. Ali justamente eu tive o meu primeiro contato com a obra de Le Corbusier. Antes de encontrar com ele, fui visitar a Villa Savoye, em Poissy.

O sr. não tinha estado com ele na Europa, só aqui?
Eu tinha estado na Europa em 1926. Fui ver o que estava acontecendo. Ele já tinha feito uma porção de coisas, já tinha feito aquela exposição do *Esprit Nouveau*, mas eu, que passei quase um ano lá, estava inteiramente por fora, inteiramente alienado. Foi só depois que deixei a direção da Escola de Belas Artes, com aquele período de *chômage* de quatro anos, antes do Ministério, que fui estudar mais a fundo todos esses movimentos modernos. Aí fiquei apaixonado, com aquela coisa diferente e nova, uma revelação!

E a Villa Savoye?
A Villa Savoye era bela e era solta. Retangular e solta no campo sobre pilotis e tinha uma rampa interna que levava até o terraço e umas formas bonitas, curvas, que protegiam o solário. Custei a encontrar, era um arrabalde. Parava e perguntava. Finalmente uma indicação, um portão e uma grade diferente. Entrei e fui avançando e de repente aquela casa, solta, completamente solta – era a sensação que ela dava, como já disse. Estava transformada num depósito agrícola, as salas cheias de batatas, cenouras, toda a colheita, mas tinha dignidade... aquelas portas de correr, e batatas empilhadas...

O espaço arquitetônico estava todo íntegro?
Sim, depois em poucos anos estava integrada na cidade. A cidade chegou e eles recuperaram a casa toda, mas agora está como se fosse dentro de um terreno.

É, perdeu aquela paisagem natural em volta. Em 1948 ele já estava desenhando a unité d'habitation *de Marselha, não é?*
Já tinha feito o projeto, a construção foi mais tarde. Só visitei depois, não sei se cheguei a contar. Eu estava em Portugal, e de Lisboa fui para Roma de trem para visitar um dominicano que eu tinha conhecido aqui no Rio. Parei em Marselha de madrugada, para ver o prédio. Era tarde e só havia bonde de hora em hora. Esperei que chegasse o tal bonde e expliquei ao condutor onde queria ir, pedi para que me deixasse perto. Saltei no meio de uma neblina espessa. Não vi prédio nenhum e fiquei meio perdido naquele longo *boulevard* vazio. Comecei a andar no meio da neblina e de repente senti ao meu lado um vulto enorme, assim como se fosse um navio encalhado, o costado do navio era a *unité d'habitation* surgindo no meio daquela névoa. Supus que houvesse algum guarda, mas como o objetivo era ver a obra, fui entrando: o vigia devia estar dormindo. Tinha um portão de madeira e comecei a percorrer, a dar a volta, admirando aquela massa robusta, sólida. Finalmente, lá nos fundos – eu estava cansado – encontrei um caixote e sentei para esperar amanhecer e fiquei ali. Foi aos poucos clareando e comecei a ouvir barulho, gente acendendo o fogo, eram de fato os operários chegando, estavam começando o trabalho.

Ainda estava em construção?
Adiantada. Adiantada, mas ainda em construção, e eu ali com aquela atitude, inteiramente desprendida. Apareceu um sujeito e perguntou: "*Qu'est-ce que vous faites là, monsieur, s'il vous plaît!*". Era o mestre de obras. Eu sou da América do Sul e tal... "Não pode! Só com autorização. *Sortez*!" Eu quis então sair dando a volta, mas ele não deixou, mandou sair diretamente.

E esse impacto da unité d'habitation *em relação à obra antiga? O sr. estava acostumado com a obra antiga, da qual o Ministério da Educação é um marco.*

Estava, estava. O Ministério da Educação não tinha estrutura brutalista.

Como é que foi esse confronto?

Aquilo, para todos nós, depois de ter visto as primeiras fotografias daqueles pilotis, foi um susto. Fiquei desarmado, sem saber o que dizer. Pensando e exigindo dos calculistas que reduzissem o diâmetro dos pilotis, e de repente vieram os pilotis enormes, aquela massa toda. E depois ainda tive muita discussão lá no ateliê de Le Corbusier com um rapaz que colaborava com ele, o Xenakis, que também era compositor, dentro dessa linha de renovação musical. A prancheta dele ficava logo à direita, acho que tomava conta para o pessoal não ir entrando direto. Então, depois de muitos anos, percebi que era uma coisa humanista, como concepção.

Tem essa relação com arquitetura?

É, é. Está integrado. Eu me lembro que tive uma conversa com Michel mais tarde, justamente quando eles estavam fazendo as casas Jaoul, de modo que eu ficava impressionado, discutindo que isso era um absurdo, usar concreto como massa, uma coisa pré-histórica, uma maneira tão primitiva, quando na realidade o concreto armado subentende uma especulação intelectual, de tirar partido da estrutura, das possibilidades da estrutura, da economia, e nunca empregar concreto como massa. Mas era um movimento que estava surgindo. Nós não estávamos preparados para aquilo, mas depois que vi lá em Marselha comecei a procurar compreender. Aqueles pilotis! Também é preciso perceber que esse prédio sendo isolado no meio do terreno, sem nada em volta, não tinha sentido contar com o comércio de rua, com aquelas lojas tão agradáveis. Então ele teve a ideia de fazer um andar para o comércio, uma rua interna, com boutiques, lojas, escritórios. A pessoa ficava protegida durante o inverno, podia ficar à vontade. E os apartamentos eram uma graça, muito bem construídos, com paredes divisórias fixas isoladas com lã de vidro. Ficavam assim os apartamentos silenciosos, e todo o mundo se fechando para a sua intimidade.

Não se ouvia os vizinhos apesar do tamanho do prédio.

O espaço dos apartamentos era reduzido e se ficasse tudo no mesmo piso ficaria muito desagradável. Então, Le Corbusier desenvolveu aquela ideia de sempre haver um espaço pegando duas alturas, ainda que o apartamento fosse térreo. Um espaço tinha uma altura de sobreloja e o resto variava. Essa sensação, esse jogo de alturas, dava uma riqueza espacial, diferente do apartamento comum. E estavam sendo pintados com uma pintura requintada, aliás aqueles tons, a escolha das cores, tudo uma coisa estupenda, civilizada. Isso foi desmantelado depois que os burgueses se instalaram lá indiscriminadamente. Querer botar lustresinho porque é *bonito* ou coisas assim! Me disseram que vão fazer uma exposição lá em Paris, para comemorar os 100 anos de Le Corbusier, lá no Beaubourg. Vai ser um negócio enorme e vão reproduzir um apartamento da *unité d'habitation*. Espero que reproduzam com as cores originais.

Essa fase pós-guerra de Le Corbusier vai resultar em Ronchamp...

É, esse movimento dele que estava desabrochando vai culminar em Ronchamp. O que é marcante é o contraste de Ronchamp com La Tourette, onde pernoitei quando estava levando o corpo dele para Paris. Em La Tourette, a igreja é uma igreja conventual, muito impressionante, uma beleza, parece românica. É completamente diferente de Ronchamp, que é aquela religiosidade, aquela coisa fantástica que ele chamou de *espaço indizível*, uma beleza! Minha neta foi batizada lá. Mas esse movimento, na obra de Le Corbusier...

De certa forma inesperado...

Inesperado, exatamente, pois que antes era uma linha muito estrutural, muito industrial do produto. A linha mais normal aliás, para a época, a integração da nova tecnologia construtiva. Então foi uma virada de fôlego. Só mesmo um artista plástico para fazer aquelas formas todas com segurança total. Outro dia eu estava vendo

umas fotos de Chandigarh, é uma coisa impressionante, e com aquelas tapeçarias lá dentro do Supremo Tribunal, aquele negócio todo... E aqueles hindus, muçulmanos, aquelas mulheres de pulseiras, subindo a rampa do Secretariado com cimento na cabeça...

A famosa foto do Cartier-Bresson. Essa reviravolta de Le Corbusier teria sido em resposta a alguma influência vinda de fora, à absorção de alguma reação crítica à própria arquitetura dele?

Não creio, ele sempre esteve atento a certas coisas rudes...

Teria sido uma transformação cíclica, depois do cubismo?

É o seguinte, a arquitetura, na primeira fase, era bem racionalista, em contraste com a Academia, então ele extravasava essa parte barroca na pintura. Ele era dividido, sua personalidade desabrochava no sentido da liberdade na pintura e no da contenção na arquitetura. Na segunda fase as duas coisas se tocam, compreende? É a plástica livre não só na pintura como nas esculturas pintadas que ele fazia com aquele carpinteiro normando e nas tapeçarias também. E a arquitetura se transformou.

O sr. esteve com Le Corbusier em Brasília?

Não. Quem esteve com ele em Brasília foi o Oscar, e o Ítalo Campofiorito, que o ciceroneou.

E o que ele falou de Brasília?

Gostou muito. O Oscar sempre cita frases dele assim: "Aqui há invenção, isso faz bem".

E o Le Corbusier urbanista?

Como urbanista tinha sempre concepções tão amplas, tão marcadas, como se fosse possível realizar um arcabouço como aquele esboçado para o Rio. Eram sempre coisas de uma visão assim grandiosa, de modo que ele traduzia em maquete essas intervenções teóricas, buscando localizá-las em áreas secundárias de Paris. Ele respeitava muito o eixo nobre da cidade, onde estavam as coisas que não deveriam ser tocadas. Mas havia áreas muito grandes em *quartiers* pobres – os *îlots insalubres* – e é nessas áreas que ele imaginava todas essas intervenções. Coisas que evidentemente seriam impraticáveis, uma cidade com aquela rigidez, aquele vulto, aquele porte. Hoje fica muito fácil criticar e achar que a coisa está passada, mas, no fundo, é preciso considerar que era uma fase de combate ao academismo. É como se fosse uma artilharia pesada, demonstrações teóricas.

Uma coisa utópica.

Utópica, bem utópica, com essa proporção. E eram as perspectivas, os dioramas, aquilo tudo concentrado nos Congressos Internacionais de Arquitetura Moderna. Hoje em dia esses arquitetos novos passaram todos a *snobar*, a achar uma coisa ridícula, fazendo pouco caso, sem levar em conta que isso foi uma etapa e que sem essa etapa eles não estariam com a possibilidade de fazer tanta coisa diferente.

Na arquitetura atual, do ponto de vista formal, pouca coisa tem a potência da obra de Le Corbusier, pouca coisa se presta aos desdobramentos que a obra dele permitia.

Era um renovamento permanente, com uma segurança total. Na época, nós todos estávamos convencidos que essa nova arquitetura que nós estávamos fazendo, essa nova abordagem, era uma coisa ligada à renovação social. Parecia que o mundo, a sociedade nova, assim como a arquitetura nova, eram coisa gêmeas, uma vinculada à outra. De modo que havia uma ética, havia uma seriedade no que se fazia, ninguém estava brincando. Depois tudo isso passou, deixou de ser aquela coisa coesa, aquela geometria mental desandou. A arquitetura se desenvolveu mais no mundo capitalista do que no mundo socialista, por mais facilidades, mas as experiências do começo, na Rússia, foram muito interessantes. Os russos eram muito talentosos, criativos, tiveram aquele movimento construtivista, eram arquitetos muito idealistas. Naquela primeira fase fizeram muita coisa, mas foi um fracasso. Nada funcionava – fazia frio no inverno, calor no verão, entrava vento, aquela coisa de tecnologia inexperiente. Aí os acadêmicos russos tomaram conta, o ensino acadêmico tomou conta de novo.

Dr. Lucio, e Le Corbusier no Rio? Como foi a estadia dele aqui? É verdade que ele era muito namorador?

Não era bem namorador, gostava de experiências. Estava num país tropical e queria conhecer as mulatas. Mas tinha muito medo de doença.

Alguém contou que ele ia nos cabarés da Lapa carregando debaixo do braço um jornal com a foto dele, para mostrar às moças, na hora de tirar para dançar. Uma história que revela um certo senso de humor e parece contradizer a fama de carrancudo que ele sempre teve. Como era isso? Ele era do tipo que levava tudo a sério ou não?

Levava a sério mas era inteligente, aberto, sem fronteiras, não era um sujeito tacanho.

No Rio, Le Corbusier trabalhou onde? No seu escritório?

É, no escritório do edifício Castelo, onde o nosso meticuloso e querido Jorge era como que o dono da casa. E ele logo se instalou. Em quatro semanas fez um projeto para a Cidade Universitária, ali atrás da Quinta, fez seis ou sete conferências, fez um projeto para o Ministério, num terreno à beira-mar, e ainda procurou adaptar o projeto ao terreno definitivo, sem conseguir. E além de tudo nos deixou de quebra o Oscar Niemeyer. Porque ele não existia antes da vinda do Le Corbusier, não existia absolutamente. E veio a questão do trabalho no Ministério, depois eu o levei a Nova York, para o Pavilhão da Feira Internacional de 1939, veio a Pampulha. Foi a presença de Le Corbusier que o deixou, de quebra.

O Le Corbusier achava Niemeyer um jovem promissor?

Não. Ele gostava do Oscar porque ele às vezes o ajudava a fazer os desenhos, ajudava a fazer as figuras que aparecem nas perspectivas. Dos vários arquitetos tinha um – o Oscar – que toda hora estava à mão e pronto a fazer qualquer coisa. Mas o Leão, o Carlos, ele gostava muito do Carlos. Ele sempre perguntava: "*Et Léon, comment va-t-il?*". O Carlos era o mais inteligente, uma pessoa muito culta, de boa base. O Oscar, na época, era tímido, não tinha a menor comunicação e recebeu aquilo em cheio, aquele oxigênio todo. Aí é que revelou o que era de fato, o que estava incubado.

Trabalhando com tantas equipes diferentes, Le Corbusier conseguia trabalhar em colaboração?

Não, ele era inteiramente pessoal. Mesmo a Casa do Brasil, em Paris, que é dada como um projeto em colaboração comigo, é uma coisa toda dele. Eu fiz um anteprojeto e, como tinha que desenvolver o projeto, me lembrei de entregar não a ele, mas ao ateliê dele, ao Wogenscky que chefiava o escritório. Então disse a ele para desenvolver com toda a liberdade. Mas um belo dia estava no hotel e recebo um telefonema do sul da França, do Corbusier, que me diz: "Como você entregou ao ateliê, o ateliê sou eu, não tem cabimento entregar ao ateliê". Então eu disse: "Achei desproposital entregar a você para desenvolver um projeto meu, achei falta de sensibilidade". E ele: "Não, não, eu é que vou ficar por trás disso" e fez um projeto novo. Houve muita exigência do pessoal da administração, então ele fez um projeto completamente novo, diferente.

Dr. Lucio, e a visita de Frank Lloyd Wright ao Brasil em 1931? Passou em brancas nuvens?

Ele só veio para julgar o concurso do Farol de Colombo com outros arquitetos importantes. Foi uma oportunidade de estar com o grande, o único americano reconhecido na época na Europa e nos Estados Unidos. Era uma figura engraçada, mozarlesca, exótico na maneira de ser, no jeito de prima-dona, mas com talento excepcional. A bobagem foi quererem julgar as teses de Frank Lloyd Wright como sendo *organicistas*, e as outras *racionalistas*, jogar o orgânico contra o racional. Na verdade Le Corbusier sempre raciocinou em termos inteiramente de organicidade. Você pega o projeto do Palácio da Liga das Nações, aquela coisa fantástica de liberdade de projeto – não tem nada que dizer que é uma arquitetura toda prismática e geométrica. Também o projeto para o monumento ao Vaillant Couturier, uma coisa fantástica para a época – toda a liberdade de um sujeito que sabia o que estava querendo fazer.

E o Mies van der Rohe?
O Mies era mais sóbrio, puro e requintado.

Menos artista, talvez?
Não. Mas era artista, digamos, de uma só nota. Visava sempre a contida elegância e a qualidade. O Mies eu conheci aqui, quando ele veio julgar uma Bienal. Nós estávamos com um escritório na sobreloja do Ministério da Educação, desenvolvendo o plano de Brasília. Como ele estava olhando aquelas plantas assim calado, eu então me lembrei que um auxiliar do Oscar havia feito uma maquete muito bonita da praça dos Três Poderes. A maquete estava no Leblon, numa casa alugada, numa esquina perto de onde eu moro e eu disse: "O senhor querendo eu tenho uma maquete que dá uma ideia melhor, posso levá-lo onde está". Então peguei o carro e o levei até lá. Me lembro muito bem. Ele entrou, era no térreo. Ele se agachou para apreciar melhor, a maquete na altura dos olhos, ele olhava para o horizonte como se estivesse chegando lá, e olhou com muita atenção. Depois, na saída disse apenas: "Muito obrigado por me ter trazido aqui". Foi o máximo que ele conseguiu dizer.

Era uma figura assim...
Sóbria.

Meio soturna, talvez?
Fechada e enigmática. Agora ficam considerando as últimas obras dele, aqueles prismas envidraçados, mas os projetos iniciais não são tão regulares, são como aqueles jarros de flores do Aalto, e depois aquela casa fantástica – a Tugendhat – e o pavilhão de Barcelona. Mas a fase americana dele foi fundamental porque desenvolveu a tecnologia da construção metálica para fazer fachadas de *curtain wall*, que ele resolve de uma maneira impecável, com mainéis sacados. O ITT, aqueles pavilhões para a Universidade, intencionalmente contidos. Era uma grande figura.

Le Corbusier tinha alguma ligação com o Mies?
Acho que com o Mies quase não houve. Houve com o Gropius, no tempo da UNESCO, porque os dois faziam parte do grupo dos cinco. O tal grupo dos cinco, Le Corbusier, Walter Gropius, Ernesto Rogers, Sven Markelius e eu, que era para orientar a UNESCO com relação à sua sede em Paris. O Corbusier não tendo sido escolhido para fazer o projeto, como queria o Paulo Carneiro, o nosso impecável representante na UNESCO – os americanos vetaram, disseram que não admitiriam –, então o Paulo Carneiro exigiu que ele fizesse parte do chamado "Grupo dos Cinco". Os americanos, não satisfeitos com isso, resolveram botar um representante deles, independente, com livre acesso ao grupo. Esse representante deles foi o Saarinen.

O Eero? O filho que morreu moço?
É. Ele começou a vida profissional com aquele episódio engraçado, não sei se vocês estão a par. Houve um concurso numa daquelas cidades do interior dos Estados Unidos, St. Louis, para fazer o monumento-símbolo da cidade. A esse concurso o velho Saarinen, que já estava radicado nos Estados Unidos, concorreu. E quando estavam a jantar em casa entra uma pessoa anunciando: "Saarinen, você ganhou o prêmio". Ele não sabia que o filho tinha entrado também, com uma proposta muito singela e muito bonita, e foi ele o vencedor e não o pai. Era uma grande parábola de aço inoxidável, apenas, com não sei quantos metros de altura, gigantesca, que vai afinando, muito bonita. Mas o fato é que esse Saarinen filho era uma figura estranha. Ele era canhoto e vivia desenhando. Mas uns desenhos sem graça, ao contrário de qualquer desenho de Le Corbusier, de qualquer desenho do Oscar, que por mais insignificantes que sejam têm sempre uma carga, são sempre expressivos. É uma coisa que é intuitiva porque é um gesto. E os do Saarinen, não. Nessa época ele tinha acabado de construir a General Motors, esplêndido conjunto em estilo puramente miesiano, inclusive com aquela caixa d'água bonita de invenção dele, que é uma esfera de aço inoxidável. Então, na época da UNESCO, ele ainda estava muito preso a essa linguagem e ficava querendo insinuar sugestões de partido, essas coisas geométricas, envidraçadas, e Corbusier achava uma intromissão a presença dele e implicava com ele. E quando convidou o

grupo de arquitetos do Conselho para uma visita ao ateliê da rue de Sèvres naturalmente não convidou o Saarinen, que não tinha nada a ver com a história. Era justamente a época em que estava projetando Ronchamp e havia uma maquetesinha de trabalho que aparece nos livros, e eu me lembro o pasmo do Gropius, do Rogers, diante daquela coisa estranha, fora das normas, ficaram sem saber o que dizer. Depois disso, quando o Saarinen voltou para os Estados Unidos, acabou fazendo aquele aeroporto de concreto e plástica livre, o oposto da GM.

Deste grupo, o convívio mais caloroso era com o senhor, com certeza?

Nesse dia da visita eu cheguei atrasado. Já estavam todos lá reunidos e na porta de entrada havia várias fotografias pregadas – inclusive do Ministério, que tinha um cartão preso com uma tacha: *Vive Costá*. Então quando entrei, Gropius me perguntou: "Have you seen the card?".

E como foi que o sr. soube da morte dele?

Aqui no Rio. No dia seguinte embarquei em companhia de Charlotte Perriand que estava então aqui. Ele morreu em Roquebrune, uma prainha de pedras perto de Menton. Eu escrevi sobre isso – vocês talvez tenham lido – e explicando que havia uma casa perto do cemitério, uma casa burguesa que era justamente utilizada para as cerimônias de velório. Nós chegamos lá, estava fechada. Havia também dois dominicanos esperando para entrar. Subimos então, a Charlotte Perriand, eu e os dois dominicanos, uma escada típica burguesa, aquele mau gosto, aquela coisa, e chegando em cima havia uma sala vazia, iluminada por velas, e o caixão onde ele estava, um caixão horrível. Uma coisa tão chocante, aquele ambiente negativo, que eu fiquei com aquilo atravessado. Mas felizmente na viagem para Paris pernoitamos em La Tourette e aí a cerimônia que houve na igreja, naquela nave solene, foi uma coisa tocante. A igreja fica numa encosta em declive, e quando chegamos os padres dominicanos vieram ao nosso encontro. Estava chuviscando, era noitinha, e eles vieram devagar, naquele passo lento, eterno, de religioso. Passo que não faz barulho. Puseram o caixão nos ombros e desceram o caminho no talude para a entrada. Na nave ficaram todos alinhados e o Superior leu o elogio do arquiteto que tinha feito o convento deles e que agora estava ali. Cerimônia simples e digna, que apagou aquela impressão horrível lá de Menton.

Le Corbusier era um homem religioso?

Justamente, ele não era religioso. Mas uma vez, quando um repórter perguntou como é que ele, sendo ateu, podia projetar uma igreja como aquela de Ronchamp, ele respondeu: "Je ne suis pas religieux, mais j'ai le sens du sacré". Finalmente, chegamos a Paris. Estavam todos lá, naquele corredor, com a escada ao fundo, embaixo do ateliê. Porque o ateliê era uma antiga casa de jesuítas, era como se fosse uma galeria de quatro a cinco metros de largura, mas muito comprida, e embaixo dela era o corredor de acesso. Quando nós chegamos estavam todos lá, uma multidão, e no fundo puseram uma bela tapeçaria dele, preta e vermelha, e armaram a essa para botar o caixão. E depois houve no Louvre a cerimônia oficial que muitos dos seus colaboradores não compreendem: desconheciam de fato o que ele tinha feito pelo país, pela França. Ainda hoje há quem insista em tratá-lo como arquiteto suíço em vez de francês. Ele já explicou muito isso. A família dele toda emigrou da França no tempo dos confrontos de religião, mas continuou cultivando a tradição francesa, apesar de radicada na Suíça. De modo que foi apenas uma *retomada* da nacionalidade original. Ele levava muito em conta o louvor mundial, fazia muita questão de ser admirado, ser querido, ser amigo. Mas isso não o satisfazia, ele queria o louvor do país dos seus ancestrais, dos seus antepassados, dos franceses que sistematicamente o ridicularizavam e combatiam. Até que chegou o momento dele ser reconhecido e homenageado com a *Grand-Croix* da Legião de Honra. Diante desse louvor, da cerimônia do Louvre, do discurso de Malraux, os amigos dele, os colaboradores, começaram a se perguntar: "Foi combatido a vida toda e agora essa pompa, como é que pode, depois de tanta coisa". Na realidade eles o desconheciam, porque, no fundo, era apenas isso que ele queria: *reconhecimento* – é a palavra.

Duas lembranças – primeira e última – que Le Corbusier me deu.

AUGUSTE HENRI VICTOR GRANDJEAN DE MONTIGNY

Muita construção, alguma arquitetura e um milagre
1951

Depoimento de um arquiteto carioca

A pedido de Carlos Drummond de Andrade e Paulo Bittencourt para a edição comemorativa do cinquentenário do Correio da Manhã.

Corpo central da Academia de Belas Artes construído por Grandjean de Montigny e transferido pelo SPHAN para o Jardim Botânico, quando o prédio foi demolido para a construção do Ministério da Fazenda. O terreno continua vazio até hoje, como estacionamento.

No segundo quartel do século XIX, o arquiteto francês Auguste Henri Victor Grandjean de Montigny, formado na prestigiosa tradição acadêmica então em voga, conseguia finalmente, depois de longos anos de penosas atribulações e mal disfarçada hostilidade, dar início ao ensino regular da arquitetura no próprio edifício construído por ele para sede da recém-fundada Academia de Belas Artes.

Integrava-se assim, oficialmente, a arquitetura do nosso país no espírito moderno da época, ou seja, no movimento geral da renovação inspirado, ainda uma vez, nos ideais de deliberada contenção plástica próprios do formalismo neoclássico, em contraposição, portanto, ao dinamismo barroco do ciclo anterior, já então impossibilitado de recuperação, ultrapassadas que estavam as suas últimas manifestações, cujo "desenho irregular de gosto francês" – segundo expressão da época – motivara, pejorativamente como de praxe, o qualificativo de *rococó*.

Neste segundo quartel do século XX, apenas encerrado, aportou à Guanabara um compatriota do ilustre mestre, procedente como ele da mesma *École des Beaux-Arts*, velha matriz das instituições congêneres espalhadas pelo mundo – mas, desta vez, simples aluno e especialmente credenciado pelo presidente do Diretório Acadêmico da referida escola – o *Grand Massier* – para coligir material relacionado com a nossa arquitetura moderna, a fim de organizar uma exposição no recinto daquele tradicional estabelecimento de

ensino, e de assim corresponder ao excepcional interesse ali despertado pelas realizações da arquitetura brasileira contemporânea.

Para que a dívida contraída com o velho professor pudesse ser tão fiel e honrosamente saldada no prazo vencido de um século – muito embora as vicissitudes decorrentes da incompreensão e da hostilidade enfrentadas fossem porventura maiores – tornou-se, porém, necessária a intervenção de outro francês, mas este, autodidata de gênio: Charles-Edouard Jeanneret, dito *Le Corbusier*. No entanto, e o fato é significativo, quando ele aqui esteve pela primeira vez em 1929, a caminho do Prata onde realizaria um curso de conferências verdadeiramente fundamentais, reunidas depois no volume *Précisions*, o Rio, conquanto retificado no seu delineamento primitivo e já modernizado, ainda se apresentava, quanto *à escala*, nos moldes da sua feição tradicional, pois então – e durante muito tempo – existia na cidade um *único* prédio de apartamentos, infelizmente já demolido, o edifício Lafont, na esquina da avenida Central com Santa Luzia, projetado pelos arquitetos Viret & Marmorat, mas que, pelas peculiaridades do estilo, dir-se-ia mandado vir, já pronto, de Paris.

Tal circunstância teria contribuído, em parte, para a sensação de pasmo e escandalizada apreensão provocada pelo fôlego genial da concepção lírico-urbanística do Rio sugerida por esse renovador do conceito tradicional de cidade, no seu impacto com a terra carioca, sugestão então reputada simplesmente louca.

É que impressionado pela beleza diferente da paisagem nativa e convencido de que o desenvolvimento iminente da cidade, comprimida entre o mar e a montanha, iria comprometer sem remédio o seu esplendor panorâmico, criando, por outro lado, problemas insolúveis de tráfego e ainda o desconforto da habitação, como decorrência do seu acúmulo e crescimento em altura sobre loteamento impróprio, concebeu, com aquela facilidade e falta de inibição próprias do gênio, uma ordenação arquitetônica monumental capaz de absorver no seu bojo a totalidade das inversões imobiliárias em perspectiva, bem como os capitais interessados nas futuras obras de viação metropolitana, tudo a ser levado a cabo por iniciativa e com a participação direta da municipalidade.

Tratava-se, em síntese, de um extenso viaduto de percurso sinuoso conforme a topografia local, construído a cavaleiro das edificações de poucos andares então existentes, e destinado à comunicação rápida dos bairros distantes, tanto para tráfego de automóveis como de coletivos. Sobre essa possante estrutura de ponte, uma superestrutura de pisos de concreto armado ou metálica, servidos de água e esgoto, gás, luz e força – os *terrenos artificiais*, como os denominava com muita propriedade – *todos com frente desimpedida para vista da serra ou do mar* e destinados à venda avulsa ou em lotes para construções de renda ou de incorporação (o que tornaria a obra do arcabouço em parte autofinanciável), evitando-se assim, como contrapartida, a valorização indevida dos *terrenos de verdade*, destinados apenas a construções de outra natureza e às casas isoladas, as quais poderiam então dispor de área ajardinada compatível com a área construída, ficando igualmente livres de se verem inopinadamente bloqueadas por edifícios de apartamentos, limitação de valor que viria ainda facultar a eventual recuperação de determinadas quadras para arborização e recreio coletivo.

Semelhante empreendimento, verdadeiramente digno dos tempos novos, no dizer do autor, e capaz de valorizar a excepcional paisagem carioca por efeito do contraste lírico da urbanização monumental, arquitetonicamente ordenada, com a liberdade telúrica e agreste da natureza tropical, foi qualificada como irreal e delirante, porque em desacordo com as possibilidades do nosso desenvolvimento; porque o brasileiro, individualista por índole e tradição, jamais se sujeitaria a morar em apartamentos de habitação coletiva; porque a nossa técnica, o nosso clima... enfim, a velha história da nossa *singularidade*: como se os demais países também não fossem cada qual "diferente" à sua maneira.

Isto há pouco mais de vinte anos. (*1951*) E, no entanto, como se empreendeu, como se projetou, como se construiu! Se juntássemos umas sobre outras as peças avulsas dessa mole edificada que sepultou em vida o carioca, o seu volume já daria para a empresa e ainda teríamos os viadu-

LE CORBUSIER

tos de quebra. Houve procura; houve capitais; houve capacidade técnica e houve, até mesmo, nalguns casos, *qualidade* arquitetônica. Faltou apenas a necessária visão.

Mas como explicar um tal milagre? Milagre, por assim dizer, *double face* – como explicar que, de um lado, a proverbial ineficiência do nosso operariado, a falta de tirocínio técnico dos nossos engenheiros, o atraso da nossa indústria e o horror generalizado pela *habitação coletiva*, se pudessem transformar a ponto de tornar possível, num tão curto prazo, tamanha revolução nos "usos e costumes" da população, na aptidão das oficinas e na proficiência dos profissionais; e que, por outro lado, uma fração *mínima* dessa massa edificada, no geral de aspecto vulgar e inexpressivo, pudesse alcançar o apuro arquitetônico necessário para sobressair em primeiro plano no mercado da reputação internacional, passando assim o arquiteto brasileiro, da noite para o dia e por consenso unânime da crítica estrangeira idônea, a encabeçar o período de renovação que vem atravessando a arquitetura contemporânea, quando ainda ontem era dos últimos a merecer consideração?

Há certa tendência – agora que o louvor de fora a consagrou, e o hábito da vista e do uso já lhe vai assimilando as formas e percebendo a intenção – de pretender-se encarar essa floração de arquitetura como processo natural, fruto de umas tantas circunstâncias e fatores propícios, e, consequentemente, demonstrável por a + b. Nada menos verdadeiro, entretanto.

Se, com respeito ao surto edificador e ao modo de morar, os fatos se explicam como decorrência mesma de umas tantas imposições de natureza técnica e econômico-social, outro tanto não se poderá dizer quanto à revelação do mérito excepcional daquela porção mínima do conjunto edificado, já que a febre construtora dos últimos vinte e cinco anos não se limitou, apenas, às poucas cidades do nosso país mas afetou toda a América, a África branca e o Extremo Oriente, sem que adviesse daí qualquer manifestação com iguais características de constância, maturidade e significação; e, ainda agora, a reconstrução europeia não deu lugar, ao contrário do que fora de esperar, senão a raros empreendimentos dignos de maior atenção, como, por exemplo, o caso excepcional de Marselha.

Convirá, pois, rememorar a nossa atividade arquitetônica deste meio século, ainda quando apenas referida à cidade do Rio de Janeiro, a fim de precisar melhor os antecedentes do movimento restrito e autônomo, mas persistente, que, por suas realizações, teve o dom de despertar o interesse dos arquitetos estrangeiros a ponto de lhes merecer a visita e o empenho espontâneo da divulgação.

O desenvolvimento da arquitetura brasileira ou, de modo mais preciso, os fatos relacionados com a arquitetura no Brasil nestes últimos cinquenta anos não se apresentam concatenados num processo lógico de sentido evolutivo; assinalam apenas uma sucessão desconexa de episódios contraditórios, justapostos ou simultâneos, mas sempre destituídos de maior significação e, como tal, não constituindo, de modo algum, estágios preparatórios para o que haveria de ocorrer.

Dois fatores fundamentais, ambos originários do século XIX, condicionaram a natureza das transformações por que passaram entre nós, nesta primeira metade do século, tanto o programa da habitação, quanto a técnica construtiva e a expressão arquitetônica decorrente dela.

O primeiro, de alcance limitado ao país e conquanto de consequências imediatas para a vida rural, de efeito lento, embora progressivo, na economia doméstica citadina: a *abolição*.

A *máquina* brasileira *de morar*, ao tempo da Colônia e do Império, dependia dessa mistura de coisa, de bicho e de gente, que era o *escravo*. Se os casarões remanescentes do tempo antigo parecem inabitáveis devido ao desconforto, é porque o negro está ausente. Era ele que fazia a casa funcionar – havia negro para tudo, desde negrinhos sempre à mão para recados, até negra velha, babá. O negro era esgoto; era água corrente no quarto, quente e fria; era interruptor de luz e botão de campainha; o negro tapava goteira e subia vidraça pesada; era lavador automático, abanava que nem ventilador.

Mesmo depois de abolida a escravidão, os vínculos de dependência e os hábitos cômodos da vida patriarcal de tão vil fundamento perduraram, e, durante a primeira fase republicana, o custo baixo da mão de obra doméstica ainda permitiu à burguesia manter, mesmo sem escravos oficiais, o trem fácil de vida do período anterior, tanto mais assim porquanto, além da água encanada, era então iniciada aqui a exploração dos serviços de utilidade pública – *City Improvements*, *Compagnie du Gaz*, *Light & Power* – capazes de tornar menos rude a faxina caseira.

Só mais tarde, com o primeiro pós-guerra, a pressão econômica e a consequente valorização do trabalho despertaram nas "domésticas" a consciência da sua relativa libertação, iniciando-se então a fase da *rebeldia*, caracterizada pelas "exigências absurdas" (mais de 100 mil réis!) e pela petulância no trato ao invés da primitiva humildade.

Aliás, a criadagem negra e mestiça foi precursora da *americanização* dos costumes das moças de hoje: as liberdades de conduta, os *boy-friends*, os *dancings* e certos trejeitos vulgares já agora consagrados nos vários escalões da hierarquia social.

Essa tardia valorização afetou o modo de vida e, portanto, o programa da habitação. Em vez de quatro ou cinco criados – duas empregadas ou apenas uma, senão mesmo prescindir de todo da ajuda mercenária. Daí a manutenção das casas requerer desdobrada diligência das "patroas", tornando-se incômoda e até mesmo penosa, devido às distâncias, à altura e ao excesso de cômodos ou espaço perdido; enfim, a "máquina" já não funcionava bem.

Data de então, além da construção de casas minúsculas em lotes exíguos, os pseudobangalôs, a brusca aparição das casas de apartamentos – o antigo espantalho da habitação coletiva – solução já corrente alhures, mas retardada aqui em virtude precisamente daquelas facilidades decorrentes da sobrevivência tardia da escravidão.

Doutra parte, o afluxo sempre crescente dos antigos brasileiros e de brasileiros novos, de variada procedência do ultramar, bem como os hábitos salutares da vida ao ar livre, determinaram a expansão da cidade no sentido das praias da Zona Sul, então ainda meio despovoadas, provocando assim, de forma desordenada, o surto acelerado das incorporações imobiliárias que se tornaria, dentro em pouco, febril devido à desenfreada especulação.

O segundo fator, de ação ainda mais prolongada e tremenda repercussão internacional, porque origem da crise contemporânea, cujo epílogo parece cada vez mais distante, foi a Revolução Industrial do século XIX.

Poderá parecer fora de propósito, tratando-se aqui de um tema restrito, alusão a ocorrência tão distante no tempo, mas é que, apesar da sua remota origem, ela se faz cada vez mais presente e está na raiz dos grandes e pequenos problemas atuais, não apenas os que afetam o nosso egoísmo, porventura legítimo, e nos afligem cada dia a consciência e o coração, mas também aqueles de cuja solução depende a própria feição material da cidade futura.

Se, numa perspectiva mais ampla, o desajuste provocado pelo advento da industrialização se agravou devido à circunstância de o espírito agnóstico se haver antecipado ao espírito religioso na inteligência do seu verdadeiro sentido e alcance, no caso particular das relações da técnica com a arte, fundamental para a arquitetura, esse desajuste e os efeitos da sua ação retardada também se tornaram mais vivos por causa da incompreensão e hostilidade do pensamento oficial acadêmico, inconformado.

A técnica tradicional do artesanato, com os seus processos de fazer *manuais*, e, portanto, impregnados de contribuição *pessoal*, pois não prescindiam, no pormenor, da iniciativa, do engenho e da invenção do próprio obreiro, estabelecendo-se assim certo vínculo de participação efetiva entre o artista maior, autor da concepção mestra da obra, e o conjunto dos artífices especializados que a executavam – os artesãos –, foi bruscamente substituída pela técnica da produção industrializada, onde o processo inventivo se restringe àqueles poucos que concebem e elaboram o modelo original, não passando a legião dos que o produzem de autômatos, em perene jejum de participação artística, alheios como são à iniciativa criadora.

Estabeleceu-se, desse modo, o divórcio entre o artista e o povo: enquanto o *povo artesão* era parte consciente na elaboração e evolução do *estilo* da época, o *povo proletário* perdeu contato com a arte. Divórcio ainda acentuado pelo mau gosto burguês do fim do século, que se comprazia, envaidecido, no *luxo barato* dos móveis e alfaias da produção industrial sobrecarregada de enfeites pseudoartísticos, enquanto a arquitetura, hesitante entre o funcionalismo neogótico do ensino de Viollet-le-Duc e as reminiscências do formalismo neoclássico do começo do século, se entregava aos desmandos estucados dos cassinos e aos espalhafatosos empreendimentos das exposições internacionais, antes de resvalar para as belas estilizações, embora destituídas de conteúdo orgânico estrutural, no *art-nouveau* de novecentos.

Mas ao lado de tão generalizado aviltamento do gosto oriundo dos focos industriais, e cuja vulgaridade o comércio se incumbira de levar aos confins da terra, essa mesma indústria e essas mesmíssimas exposições internacionais, utilizando novos materiais e novos processos, tanto no fabrico dos utensílios quanto na construção das estruturas, provocaram, simultaneamente àquela onda de falso brilho, um surto de formas funcionais de proporções inusitadas e singular elegância, muito embora não lhes assistisse o propósito deliberado da quebra das formas consagradas, pois na maioria dos casos sempre diligenciaram por disfarçar a beleza incipiente, escondendo a pureza do *achado* sob a maquiagem do gosto equívoco de então. Sem embargo, porém, desse empenho, a nova *intenção*, o espírito novo – ou seja, precisamente, o *espírito moderno* – já se desprendia com surpreendente desenvoltura: desde o mundialmente famoso Palácio de Cristal, da exposição de Londres de 1851 (velho de um século, e ainda se invoca a "precipitação" do modernismo!), do elegante molejo das caleches e do tão delicado e engenhoso arcabouço dos guarda-chuvas – versão industrializada do modelo oriental –, até as cadeiras de madeira vergada a fogo, ou de ferro delgadíssimo, para jardim, e as estruturas belíssimas criadas pelo gênio de Eiffel.

Esse o quadro de fundo, quando se iniciou aqui a era republicana. Já então se haviam definitivamente perdido, tanto o apego às formas de feição tradicional, quanto a fecunda experiência neoclássica dos numerosos discípulos de Montigny e, de permeio, a modalidade peculiar de estilo própria do casamento dessas duas tendências opostas.

Os beirais com telhões de louça azul e branca ou policrômica, característicos da metade do século, e as platibandas azulejadas com remate de pinhões ou estatuetas da fábrica Santo Antônio, do Porto, eram substituídos pelos lambrequins de madeira recortada ou pelos acrotérios sobrecarregados de ornamentação; e o gracioso e variado desenho da caixilharia das vidraças de guilhotina, que haviam tomado o lugar das primitivas gelosias de treliça, cediam por seu turno a vez aos vidros das esquadrias de abrir à francesa.

Conquanto a planta da casa ainda preservasse a disposição tradicional do Império, com sala de receber à frente, refeitório com puxado de serviço aos fundos e duas ordens de quartos ladeando o extenso corredor de ligação, cuja tiragem garantia a boa ventilação de todos os cômodos, o seu aspecto externo modificara-se radicalmente; não só devido à generalização dos porões habitáveis, de pé-direito extremamente baixo em contraste com a altura do andar, e que se particularizavam pelos bonitos gradeados de ferro fundido e malha miúda (como defesa contra os gatos), mas por causa da troca das tacaniças do telhado tradicional, de quatro águas, pela dupla empena do chalé, na sua versão local algo contrafeita por pretender atribuir certo ar faceiro ao denso retângulo edificado.

É que prevalecia, então, o gosto do pitoresco: os jardins, filiados ainda aos traçados românticos de Glaziou, faziam-se mais caprichosos, com caramanchões, repuxos, grutas artificiais, pontes à japonesa e fingimentos de bambu; os elaborados recortes de madeira propiciados pela nova técnica de serragem guarneciam os frágeis varandins e as empenas, cujos tímpanos se ornavam em estuques estereotipados, enquanto os vidros de cor ainda contribuíam para maior diferenciação.

Por outro lado, construções "apalaçadas" de estilo bastardo e aparência ostensivamente *rica*, com altas esquadrias de guarnecer nas aduelas, sacadas de fundição pré-fabricada, fingimentos de escariola e reluzentes parquetes, também vinham acentuar a quebra definitiva da velha tradição. Essa quebra não se deveu apenas aos caprichos da moda, foram as condições econômicas decorrentes da nova técnica industrial e das facilidades do comércio com o ultramar que impuseram a mudança nos processos de fazer e, como consequência, o novo gosto: as couçoeiras e frisos de pinho-de-riga para o madeiramento dos telhados e vigamento dos pisos e respectivo soalho chegavam aqui mais baratos e mais bem aparelhados que a madeira nativa; as telhas cerâmicas *Roux-Frères*, de Marselha, eram mais leves e mais seguras; os delgados esteios e vigas procedentes dos fornos de Birmingham ou de Liège facilitavam a construção dos avarandados corridos de abobadilhas à prova de cupim. Vidraças inteiriças *Saint-Gobain*, papéis pintados para parede, forros de estamparia, mobílias já prontas, lustres para gás e arandelas vistosas, lavatórios e vasos sanitários floridos – tudo se importava, e a facilidade relativa das viagens aumentava as oportunidades do convívio europeu.

Assim, pois, a força viva avassaladora da idade da máquina, nos seus primórdios, é que determinava o curso novo a seguir, tornando obsoleta a experiência tradicional acumulada nas lentas e penosas etapas da Colônia e do Império, a ponto de lhes apagar, em pouco tempo, até mesmo a lembrança.

A distinção entre transformações estilísticas de caráter *evolutivo* embora por vezes radicais, processadas de um período a outro na arte do mesmo ciclo econômico-social – e, portanto, de superfície –, e transformações como esta, de feição nitidamente *revolucionária*, porquanto decorrentes de mudança fundamental na técnica da produção – ou seja, nos modos de fabricar, de construir, de viver –, é indispensável para a compreensão da verdadeira natureza e motivo das substanciais modificações por que vem passando a arquitetura e, de um modo geral, a arte contemporânea, pois, no primeiro caso, o próprio "gosto", já cansado de repetir soluções consagradas, toma a iniciativa e guia a intenção formal no sentido da renovação do estilo, ao passo que, no segundo, é a nova técnica e a economia decorrente dela que impõem a alteração e lhe determinam o rumo – o gosto *acompanha*. Num, simples mudança de cenário; no outro, estreia de peça nova em *temporada* que se inaugura.

Não foi pois, em verdade, sem propósito que o começo do século se revestiu, no Rio de Janei-

ro, das galas de um autêntico espetáculo. O urbanismo providencial do prefeito Passos, criador das belas avenidas Beira-Mar e Central, além de outras vias necessárias ao desafogo urbano, provocara o surto generalizado de novas construções, dando assim oportunidade à consagração do ecletismo arquitetônico, de fundo acadêmico, então dominante.

É comovente reviver, através dos artigos do benemérito Araújo Viana, a inauguração, a 7 de setembro de 1904, do eixo da avenida, iluminado com "setenta lâmpadas de arco voltaico e 1.200 lâmpadas incandescentes", além dos grandes painéis luminosos, quando o bonde presidencial a percorreu de ponta a ponta, aclamado pelo cândido entusiasmo da multidão.

Em pouco tempo brotava do chão, ao longo da extensa via guarnecida de amplas calçadas de mosaico construídas por calceteiros importados, tal como o calcário e o basalto, especialmente de Lisboa, toda uma série de edificações de vulto e aparato, para as quais tanto contribuíram conceituados empreiteiros construtores, de preferência italianos, como os Januzzi e Rebecchi, quanto engenheiros prestigiosos que dispunham do serviço de arquitetos anônimos, franceses ou americanos, – os *nègres*, da gíria profissional – e finalmente arquitetos independentes, a começar pelo mago Morales de los Rios, cuja versatilidade e mestria não se embaraçavam ante as mais variadas exigências de programa, fosse a nobre severidade do próprio edifício da Escola – então dirigida por Bernardelli e exemplarmente construída, embora hoje, internamente desfigurada –, ou o gracioso Pavilhão Mourisco de tão apurado acabamento e melancólico destino.

Enquanto tal ocorria nas áreas novas do centro da cidade, nos arrabaldes o chalé caía de moda, refugiando-se pelos longínquos subúrbios, e, nos bairros elegantes de Botafogo e Flamengo, onde, mesmo antes do fim do século, construíam-se formalizados "vilinos" de planta simétrica, poligonal ou ovalada, e aparência distinta (como, por exemplo, à rua das Laranjeiras, 29) e, noutro gênero e com outra intenção, toda uma série de casas irmãs, combinando sabiamente a pedra de aparelho irregular com as cercaduras e cornijas de tijolos aparentes, protegidas por amplos beirais acachorrados, de inspiração a um tempo tradicional e florentina (ruas Cosme Velho, Bambina, Álvaro Chaves), já começava a prevalecer nova orientação.

É que, em meio ao ostensivo mau gosto da arquitetura corrente dos mestres de obras, cuja despreocupação no entanto soube casar tão bem a bela tradição dos enquadramentos de pedra com soluções de acentuado sentido moderno, tais como envidraçamento dos "jardins de inverno", as varandas esbeltas e as escadas externas vazadas, avultam dois outros movimentos distintos, ambos de feição erudita: de uma parte, numerosos exemplos do mais apurado e sóbrio *art-nouveau*, tanto na versão praieira da casa na avenida Atlântica, esquina de Prado Júnior, onde morou Tristão da Cunha, agora desmantelada e inerme à espera do fim, e que ainda ostenta no cunhal o timbre do arquiteto Silva Costa, quanto na versão mais elaborada da casa já demolida onde residiu, também no Leme, d.ª Lucia Coimbra; e, de outra parte, toda uma sequência de edificações proficientemente compostas nos mais variados estilos históricos, do gótico às várias modalidades do Renascimento italiano ou francês (tais, por exemplo, o tão simpático ateliê dos irmãos Bernardelli, afoitamente demolido, e a casa saudosa do vale do Loire ainda existente à esquina das avenidas Flamengo e Ligação), bem como a versão *Beaux-Arts* dos estilos Luís XV e XVI, reveladora, desde o *rendu* dos projetos até o último pormenor de acabamento, de uma exemplar consciência profissional acadêmica. Período este marcado principalmente pela personalidade de Heitor de Mello, cujo bom gosto e *savoir faire* tão bem se refletem no pequeno prédio Luís XV da avenida Rio Branco, 245, ou na sede social do Jockey Club, anteriormente ao acréscimo de 1925 que lhe desfigurou em parte a entrada, e ainda no Luís XVI modernizado do Derby Club contíguo. Conquanto se alegasse maliciosamente que o estilo do mestre variava conforme mudasse de arquitetos, na verdade, o senso de medida e propriedade, o *tempero*, eram de fato dele, pois na obra dos seus vários colaboradores, o *paladar* inconfundível se perdeu.

Com o primeiro pós-guerra, duas tendências vieram a manifestar-se. O sonho do *art-nouveau*

se desvanecera, dando lugar à "arquitetura de barro", modelada e pintada por aquele prestidigitador exímio que foi Virzi, artista filiado ao "modernismo" espanhol e italiano de então, ambos igualmente desamparados de qualquer intenção orgânico-estrutural e, portanto, destituídos de significação no sentido racional contemporâneo. Contudo, não se deve ajuizar da obra dessa *ovelha negra* da crítica da época pela fama de mau gosto que lhe ficou e pelo aspecto atual das construções lamentavelmente despojadas pelos moradores, ao que parece envergonhados, dos complementos originais indispensáveis: as folhagens entrelaçadas às caprichosas volutas de ferro batido do Pagani, e, principalmente, o elaborado desenho da pintura decorativa de sábia composição cromática que as recobria, atribuindo ao conjunto a aparência irreal de um fogo de artifício à luz do dia.

Assinale-se igualmente, desde logo, como antídoto, certa arquitetura de aspecto neutro e sóbria de intenção, que, por isto mesmo, resistiu melhor às mutações do gosto oscilante da época, tal seja, o antigo 700 da avenida Atlântica, projetado pelo arquiteto Gastão Bahiana para o sr. Manuel Monteiro e construído pelo engenheiro Graça Couto.

Simultaneamente ocorria também a arquitetura residencial cem por cento tedesca de Riedlinger e seus arquitetos (construtores do típico hotel Central), caracterizada pelo deliberado contraste do rústico pardo ou cinza – "vassourinha" – das paredes, com o impecável revestimento claro dos grandes frontões de contorno firme; pelo nítido desenho da serralheria e pelos caixilhos brancos e venezianas verdes da esquadria de primorosa execução. O apuro germânico da composição se completava com o sólido mobiliário de Laubisch Hirth, e era ainda realçado pela pintura esponjada à têmpera, com medalhões e enquadramentos de refinado colorido, obra dos pintores austríacos Vendt e Treidler – este, renomado aquarelista.

Por outro lado, a tendência anglo-saxônica também se fazia valer na sua feição ortodoxa, acadêmica, por intermédio dos arquitetos Preston & Curtiss, seguidos pela dupla austro-britânica de Prentice e Floderer, e, na interpretação livre nativa dos bangalôs de Copacabana, com telhados postiços, pé-direito exíguo, alegres cretones e móveis de Mappin Stores, por intermédio da firma Freire & Sodré na sua efêmera fase "romântica" que antecedeu à construção em série de casas sólidas demais. E, como se já não bastasse, prosseguia ainda, como anteriormente, a escola francesa, diga-se assim, do pseudo Luís XVI (arquiteto Armando Teles) com mobiliário e *boiserie* de Bethenfeld e Leandro Martins, bem como dos pseudobasco e normando da preferência de certas firmas construtoras idôneas, cuja clientela tinha o pensamento sempre voltado para Deauville e Biarritz. Só mais tarde ocorreria a sobriedade decorativa de Sajou e Rendu.

Foi contra essa feira de cenários arquitetônicos improvisados que se pretendeu invocar o artificioso revivescimento formal do nosso próprio passado, donde resultou mais um pseudoestilo, o neocolonial, fruto da interpretação errônea das sábias lições de Araújo Viana, e que teve como precursor Ricardo Severo e por patrono José Mariano Filho.

Tratava-se, no fundo, de um retardado *ruskinismo*, quando já não se justificava mais na época o desconhecimento do sentido profundo implícito na industrialização, nem o menosprezo por suas consequências inelutáveis. Relembrada agora, ainda mais avulta a irrelevância da querela entre o falso colonial e o ecletismo dos falsos estilos europeus: era como se, no alheamento da tempestade iminente, anunciada de véspera, ocorresse uma disputa por causa do feitio do toldo para o *garden party*. Equívoco ainda agravado pelo desconhecimento das verdadeiras características da arquitetura tradicional e consequente incapacidade de lhe saber aproveitar convenientemente aquelas soluções e peculiaridades de algum modo adaptáveis aos programas atuais, do que resultou verdadeira salada de formas contraditórias provenientes de períodos, técnicas, regiões e propósitos diferentes.

Assim como a avenida Central marcou o apogeu do ecletismo, também o pseudocolonial teve a sua festa na exposição comemorativa do Centenário da Independência, prestigiado como foi pelo prefeito Carlos Sampaio, o arrasador da primeira das quatro colinas – Castelo, São

Bento, Conceição, Santo Antônio – que balizavam o primitivo quadrilátero urbano, arrasamento aliás necessário e já preconizado desde 1794, segundo apurou o arquiteto Edgard Jacinto, por d. José Joaquim da Cunha de Azeredo Coutinho, "Bispo que foi de Pernambuco e Elvas e Inquisidor-Geral" – apenas não se levou na devida conta a criteriosa recomendação para que se orientassem as ruas no sentido da viração da barra.

Período marcado pela atividade profissional dos arquitetos Memória e Cuchet – herdeiros do escritório de Heitor de Mello –, Nereu Sampaio, Angelo Bruhns, José Cortez, Armando de Oliveira, Cipriano de Lemos, Santos Maia e tantos outros, inclusive Edgar P. Viana, diplomado nos Estados Unidos, de onde trouxe o gosto do chamado estilo *Missões* (tratado de modo pessoal e com extremado carinho, como poderá ser constatado na pequena casa da encosta de Santa Teresa) e a quem caberia, mais tarde, a culpa de uma derradeira manifestação plástica inconsequente e inorgânica: a extravagância do "estilo arquitetônico" *marajoara*, pretensamente inspirado na arte puríssima da cerâmica indígena. E assinalado ainda pela ação de Nestor de Figueiredo, espírito tutelar das sociedades de classe, e de Adolfo Morales de los Rios Filho, o incansável paladino da *regulamentação* profissional.

Conquanto se possa discordar, com fundamento, da justeza dessa delimitação entre arquitetos de verdade e de mentira, quando a proficiência pode estar na ordem inversa – os franceses, por exemplo, ficariam privados dos seus dois arquitetos mais representativos, embora de tendências opostas, Le Corbusier e Auguste Perret –, do ponto de vista restrito dos interesses da classe justificava-se então a medida.

É que, na época, ainda persistia na opinião leiga certa tendência no sentido de considerar o engenheiro civil uma espécie de faz-tudo, cabendo-lhe responder por todos os setores das atividades liberais que não se enquadrem na alçada do médico ou do bacharel.

Além de teórico do cálculo e da mecânica e especialista de estruturas, hidráulica, eletrotécnica e viação, presumiam-no ainda – ao fim do currículo de cinco anos – químico, físico, economista, administrador, sanitarista, astrônomo e arquiteto.

Se, na generalidade dos casos, a especialização dependia apenas do deliberado propósito de futuro aperfeiçoamento no rumo escolhido, valendo então o sentido amplo da formação como preventivo contra os riscos latentes da *burrice especializada* a que pode eventualmente conduzir a fragmentação cada vez maior dos vários setores do conhecimento profissional, com referência à arquitetura o caso era diferente, pois que se tratava, e se trata, de *outra coisa*.

Conquanto seja de fato, e cada vez mais, ciência, ela se distingue, contudo, fundamentalmente, das demais atividades politécnicas porque, durante a elaboração do projeto e no próprio transcurso da obra, envolve a participação constante do *sentimento* no exercício continuado de *escolher* entre duas ou mais soluções, de partido geral ou pormenor, igualmente válidas do ponto de vista funcional das diferentes técnicas interessadas – mas cujo teor plástico varia –, aquela que melhor se ajuste à intenção original visada. Escolha que é a essência mesma da arquitetura e depende, então, exclusivamente, do *artista*, pois quando se apresenta, é porque já o *técnico* aprovou indistintamente as soluções alvitradas.

A distinção entre *essência* e *origem* é, no caso, fundamental e, nisto, a lição abrange a generalidade das artes plásticas: se é indubitável que a origem da arte é *interessada*, pois a sua ocorrência depende sempre de fatores que lhe são alheios – o meio físico e econômico-social, a época, a técnica utilizada, os recursos disponíveis e o programa escolhido ou imposto –, não é menos verdadeiro que na sua *essência*, naquilo por que se distingue de todas as demais atividades humanas, é manifestação *isenta*, pois nos sucessivos processos de escolha a que afinal se reduz a elaboração da obra, escolha indefinidamente renovada entre duas cores, duas tonalidades, duas formas, dois partidos igualmente apropriados ao fim proposto, nessa escolha última, ela tão só – *arte pela arte* – intervém e opta.[1]

[1] Citação de *Considerações sobre arte contemporânea*, Rio de Janeiro, MEC, 1952.

Entretanto a nossa engenharia civil estava, no que respeita à técnica das estruturas arquitetônicas, às vésperas de uma fase nova que se desenvolveria em dois tempos distintos: o primeiro de iniciação e *aprendizado*, provocado pelo surto cego de construções incaracterísticas devidas à especulação comercial imobiliária; o segundo, de autossuficiência e de procura por conta própria, embora a princípio a contragosto, de soluções capazes de atender à insistência apaixonada dos arquitetos de espírito moderno empolgados pelas possibilidades plásticas inerentes à técnica nova do concreto armado, cuja beleza formal imatura ainda escapava à percepção da grande maioria dos engenheiros, alheios, precisamente pelo caráter científico da própria formação, à natureza artística do fenômeno em causa, pois não é comum a ocorrência de técnicos criadores – tais, por exemplo, Eiffel, Maillart, Freyssinet – nos quais a mentalidade científica privilegiada se casa ao apuro de uma sensibilidade artística inata.

Essa feliz conjugação de capacidades e intenções complementares de procedência diversa, levou a nossa técnica do concreto armado a adiantar-se a ponto de constituir, a bem dizer, escola autônoma, capaz de orientar, pelo exemplo da sua prática, a técnica estrangeira sob tantos aspectos menos experimentada.

A aplicação em grande escala do novo processo que vinha substituir a técnica norte-americana dos arcabouços de aço (empregada na construção dos imponentes edifícios da antiga avenida Central: *Jornal do Brasil* e *Jornal do Comércio*, entre outros), iniciou-se aqui nos terrenos do antigo convento da Ajuda – cuja memória sobrevive na bela fonte dita das Saracuras, preservada na Praça General Osório –, graças à audácia empreendedora de Francisco Serrador, lamentavelmente desajudado de orientação urbanística adequada, pois de outra forma não se teria aventurado a construir, com a inexplicável complacência municipal, os becos sombrios do infeliz quarteirão. Foi no louvável intuito de evitar a repetição de semelhantes aberrações que a administração Prado Júnior recorreu ao urbanista Alfred Agache, de cuja colaboração, porém, já agora, pouco resta, além do livro publicado, das calçadas cobertas e do simpático convívio do autor. É que às vésperas do desenvolvimento definitivo da cidade, o pensamento de todos ainda se voltava para trás.

A anomalia do quarteirão Serrador foi de certo modo compensada, a seguir, pelo empreendimento levado avante no outro extremo da mesma avenida e igualmente quanto ao critério e validez da concepção. Mas ainda aqui, a despeito da alta classe do arquiteto Gire – a cujo traço se deve igualmente a bela planta do hotel e cassino de Copacabana, articulada pelos eixos de composição, segundo o princípio acadêmico –, e não obstante também as proporções elegantes da massa arquitetônica, o acabamento comprometeu sem remédio a monumentalidade da estrutura. Faltou-lhe, além do mais, a devida *encadernação*, ficou no estado de brochura exposta à intempérie.

Construído pela firma Gusmão & Dourado, já então integrada por Baldassini, a cujo espírito rude de aventura e simpática vivacidade coube o patrocínio do pseudomodernismo, que se foi juntar à ciranda dos demais "estilos" cariocas, e de que a criminosa demolição do Teatro João Caetano assinalaria o clímax – o edifício de *A Noite* pode ser considerado o marco que delimita a fase experimental das estruturas adaptadas a uma "arquitetura" avulsa, da fase arquitetônica de elaboração consciente de projetos já integrados à estrutura e que teria, depois, como símbolo definitivo, o edifício do Ministério da Educação e Saúde.

Significativamente, tanto uma quanto outra estruturas foram calculadas pelo mesmo engenheiro, Emílio Baumgart, cujo engenho, intuição e prática do ofício, a princípio mal vistos pelo pensamento catedrático dos doutos, acabaram por consagrá-lo, tal como merecia, mestre dos novos engenheiros especializados na técnica do concreto armado. O seu imenso escritório, instalado no próprio edifício da Praça Mauá, onde levas de engenheiros recém-formados se exercitavam nos segredos da nova técnica, capitalizando precioso cabedal de conhecimentos, embora, por vezes, se presumissem lesados, preencheu honrosamente as funções de uma verdadeira escola particular de aperfeiçoamento.

Posto que referência a nomes, lembrados ao acaso do convívio pessoal, fosse de veteranos, como Fragoso, Ness, Bidard, Froufe, Holmes, ou de mais novos como Sidney Santos e Sylvio Rocha, não se enquadre aqui, pois implicaria necessariamente omissões injustas, cabe, contudo, especial referência a outro espírito singular, procedente não de Santa Catarina, como mestre Baumgart, mas da terra dos cajueiros: o poeta, engenheiro, artista e *olindense* Joaquim Cardoso, que há cerca de vinte anos, a princípio com Luiz Nunes, agora com Oscar Niemeyer e José Reis, vem dando a colaboração do seu lúcido engenho às realizações modernas da arquitetura brasileira, devedora, ainda, a dois engenheiros, além dos que, na faculdade, contribuem decisivamente para a formação do arquiteto: Carmen Portinho, traço vivo de união, desde menina, entre Belas Artes e Politécnica, e Paulo Sá, dedicado desde a primeira hora ao problema arquitetônico fundamental da orientação e insolação adequadas dos edifícios.

Conquanto o movimento modernista de São Paulo já contasse desde cedo com a arquitetura de Warchavchik (o romantismo simpático da casa de Vila Mariana data de 1928), aqui no Rio somente mais tarde, depois da minha tentativa frustrada de reforma do ensino das Belas Artes, de que participou o arquiteto paulista e que culminaria com a organização do Salão de 1931, foi que o processo de renovação, já esboçado aqui e ali individualmente, começou a tomar pé e organizar-se.

O Albergue da Boa Vontade, risco original dos arquitetos Reidy e Pinheiro, as casas Nordschild, de Warchavchik, e Schwartz, minha, os apartamentos das ruas Senador Dantas e Lavradio, de Luiz Nunes – transferido depois para o Recife, onde, na Diretoria de Arquitetura, contaria com a colaboração de Joaquim Cardoso –, a primeira série de casas de Marcelo Roberto, já então preocupado com o problema da sombra, as obras do engenheiro Fragelli, as de Paulo Camargo, as varandas em balanço das construções cuidadas de Paulo Antunes, a surpresa da presença, em São Paulo, do autônomo e solitário Vital Brazil; e ainda a primeira fornada dos projetos do autor deste escorço, de Carlos Leão, Jorge Moreira, José Reis, Firmino Saldanha, seguidos da iniciação de Oscar Niemeyer, Alcides da Rocha Miranda, Milton Roberto, Aldary Toledo, Ernani Vasconcellos, Fernando de Brito, Hélio Uchôa, Hermínio Silva e todos os demais.

O registro de reminiscências traz à lembrança prioridades específicas: o primeiro rebelado modernista da Escola, já em 1919, na aula de pequenas composições de arquitetura, foi Attilio Masieri Alves, filho do erudito Constâncio Alves, ex-aluno da Politécnica, entusiasta da cenografia de Bakst e da mímica de Chaplin – mentalidade privilegiada que a boemia perdeu –; o primeiro a assinalar em aula o aparecimento da revista *L'Esprit Nouveau*, foi o então aluno Jaime da Silva Teles; o primeiro edifício construído sobre *pilotis*, onde moro desde 1940, data de 1933 ou 34, e foi projetado por Paulo Camargo; o primeiro quebra-sol foi obra de Alexandre Baldassini, no edifício de apartamentos de uma rua transversal do Flamengo, e era constituído de lâminas verticais basculantes e contraíveis, repetindo-se nas varandas de todos os andares.

Nesse conjunto de profissionais igualmente interessados na renovação da técnica e expressão arquitetônicas, constituiu-se porém, de 1932 a 35, pequeno reduto purista consagrado ao estudo apaixonado não somente das realizações de Gropius e de Mies van der Rohe, mas, principalmente, da doutrina e obra de Le Corbusier, encaradas já então, não mais como um exemplo entre tantos outros, mas como o "Livro Sagrado" da arquitetura.

Foi o conhecimento e a demorada e minuciosa análise dessa tese monumental nos seus três aspectos – o econômico-social, o técnico e o artístico –, foi o dogmatismo dessa disciplina teórica autoimposta, e o intransigente apego, algo ascético, aos princípios de fundo moral que fundamentavam a doutrina – atitude que faz lembrar a dos positivistas –, foi esse estado de espírito predisposto à receptividade, que tornou possível resposta instantânea quando a oportunidade de pôr a teoria em prática se apresentou.

As atitudes *a priori* do "modernismo oficial", cujo rígido protocolo ignoravam, jamais os seduziram. Tornaram-se modernos sem querer, preocupados em conciliar de novo a arte com a

técnica e dar à generalidade dos homens a vida sã, confortável, digna e bela que, em princípio, a Idade da Máquina *tecnicamente* faculta.

Os edifícios da Associação Brasileira de Imprensa, de Marcelo e Milton Roberto, da Obra do Berço, de Oscar Niemeyer Soares, e da Estação de Passageiros, destinada originalmente aos hidroaviões, no qual Renato Soeiro, Jorge Ferreira, Estrella e Mesquita colaboraram com Attilio Corrêa Lima – de cuja perda até hoje se ressente o meio profissional, como de Luiz Nunes e, ainda, Washington Azevedo –, edifícios projetados e construídos durante o longo e acidentado transcurso da obra do edifício do Ministério da Educação e Saúde, já atestam, de modo inequívoco, o alto grau de consciência, capacidade e aptidão então alcançados.

Contudo, o marco definitivo da nova arquitetura brasileira, que se haveria de revelar igualmente, apenas construído, padrão internacional e onde a doutrina e as soluções preconizadas por Le Corbusier tomaram corpo na sua feição monumental pela primeira vez, foi, sem dúvida, o edifício construído pelo ministro Gustavo Capanema para sede do novo Ministério.

Baseado no risco original do próprio Le Corbusier para outro terreno, motivado pela consulta prévia, a meu pedido, tanto o projeto quanto a construção do atual edifício, desde o primeiro esboço até a sua definitiva conclusão, forma levados a cabo sem a mínima assistência do mestre, como espontânea contribuição nativa para a pública consagração dos princípios por que sempre se bateu.

Estão, de fato, ali codificados, numa execução primorosa e com apurada modenatura, todos os postulados da doutrina assente: a disponibilidade do solo apesar de edificado, graças aos pilotis, cuja ordenação arquitetônica decorre do fato de os edifícios não se fundarem mais sobre um perímetro maciço de paredes, mas sobre os pilares de uma estrutura autônoma; os pisos sacados para sua maior rigidez; as fachadas translúcidas, guarnecidas – conforme se orientem para a sombra ou não – de "quebra-sol" para amortecer a luminosidade segundo a conveniência e a hora, e motivadas pela circunstância de já não constituir mais a fachada elemento de suporte, senão simples membrana de vedação e fonte de luz, o que faculta melhor aproveitamento, em profundidade, da área construída; a livre disposição do espaço interno, utilizado independentemente da estrutura; a absorção dos vigamentos para garantir a continuidade calma dos tetos; a recuperação ajardinada da cobertura.

Construído na mesma época, com os mesmos materiais e para o mesmo fim utilitário, avulta, no entanto, o edifício do Ministério, em meio à espessa vulgaridade da edificação circunvizinha, como algo que ali pousasse, serenamente, apenas para o comovido enlevo do transeunte despreocupado, e, vez por outra, surpreso à vista de tão sublimada manifestação de pureza formal e domínio da razão sobre a inércia da matéria.

É belo, pois. E não apenas belo, mas simbólico, porquanto a sua construção só foi possível na medida em que desrespeitou tanto a legislação municipal vigente, quanto a ética profissional e até mesmo as regras mais comezinhas do saber viver e da normal conduta interesseira.

A lei exigia o limite de sete pavimentos alinhados em quadra com área interna – os pisos concentraram-se em altura no centro do terreno devolvido ajardinado para gozo dos contribuintes –; a ética profissional mandava que a obra fosse atribuída a um dos premiados no concurso havido, ainda que fossem sacrificados os melhores princípios da arte de construir – os prêmios foram efetivamente pagos –, mas venceu a arquitetura; feita pessoalmente a encomenda, o egoísmo determinava limitação da partilha – o número dos associados se ampliou –; aprovado o primeiro projeto, mandava o comodismo e a eficiência fosse a obra atacada sem tardança – reclamaram os próprios autores a sua revisão e, como consequência, foi necessário recomeçar da estaca zero –; prevenia a experiência que não se devia confiar a arquitetos novos, sem tirocínio, a responsabilidade de tamanha empresa – a obra resultou sólida e de esmerada execução –; alertava o instinto político de autopreservação e a prática da vida, no sentido da transigência ante a crítica dos grandes, a insinuação malévola dos medíocres e o divertido sarcasmo dos demais – tanto a autoridade quanto os profissionais mantiveram-se intransigentes em favor da realização da obra tal como

fora originalmente concebida –; finalmente, insinuava a vaidade, amparada na verdade dos fatos, discrição quanto à participação pessoal de Le Corbusier – ela não foi apenas destacada, mas acrescida, em atenção ao vulto da sua obra criadora e doutrinária, e a inscrição comemorativa deixa intencionalmente presumir a participação do mestre no risco original do edifício construído, quando se refere a risco diferente, destinado a outro local, mas que serviu efetivamente de guia ao projeto definitivo.

O episódio vale como *lição e advertência*. Lição de otimismo e esperança porque, à vista da repercussão alcançada no exterior, deve-se admitir a possibilidade do engenho nativo mostrar-se apto, também noutros setores de atividade profissional, a apreender a experiência estrangeira não mais apenas como eterno caudatário ideológico, mas antecipando-se na própria realização; e também por demonstrar que, entre as deformações para cima do sr. Conde de Afonso Celso e o retrato de corpo inteiro como de fato somos, mas de ângulo forçado para baixo, do sr. Paulo Prado, é igualmente possível colher, quando menos se espera, flagrantes despreocupados como este, capazes de revelar-nos tal como também sabemos ser. E advertência, pois parece insinuar que, quando o estado normal é a doença organizada, e o erro, lei – o afastamento da norma se impõe e a ilegalidade, apenas, é fecunda.

Entretanto, o êxito integral do empreendimento só foi assegurado devido à circunstância de estar incluída entre os seus legítimos autores a personalidade que se revelaria a seguir decisiva na formulação objetiva, pelo exemplo e alcance da própria obra, do rumo novo a ser trilhado pela arquitetura brasileira contemporânea.

Pois se o sentido geral dos acontecimentos é, de fato, determinado por fatores de ordem vária cuja atuação convergente assume num determinado momento, aspecto de ineluctabilidade, ocorre ponderar que, na falta eventual da personalidade capaz de captar possibilidades latentes, a oportunidade pode perder-se e o rumo da ação irremediavelmente alterar-se, devido ao fracasso no momento decisivo da primeira prova.

A personalidade de Oscar Niemeyer Soares Filho, arquiteto de formação e mentalidade genuinamente cariocas – conquanto, já agora, internacionalmente consagrado – soube estar presente na ocasião oportuna e desempenhar integralmente o papel que as circunstâncias propícias lhe reservaram e que avultou, a seguir, com as obras longínquas da Pampulha. Desse momento em diante o rumo diferente se impôs e a nova era estava assegurada.

Assim como Antônio Francisco Lisboa, em circunstâncias muito semelhantes, nas Minas Gerais do século XVIII, ele é a chave do enigma que intriga a quantos se detêm na admiração dessa obra esplêndida e numerosa, devida a tantos arquitetos diferentes, desde o impecável veterano Affonso Reidy e dos admiráveis irmãos Roberto, de sangue sempre renovado, ao civilizado arquiteto Mindlin, transferido para aqui de São Paulo, e às surpreendentes realizações de todos os demais, tanto da velha guarda quanto da nova geração e até dos últimos conscritos. Obra cuja divulgação, em primeira mão, é avidamente disputada pelas revistas estrangeiras de arquitetura, e que se enriqueceu pela contribuição paisagística do pintor Roberto Burle Marx, que soube renovar a arte da jardinagem, introduzindo-lhe na concepção, escolha e traçado, os princípios da composição plástica erudita de sentido abstrato.

Sem embargo dessa feição internacional que lhe é própria, como também o fora na arte da Idade Média e do Renascimento, a arquitetura brasileira de agora, como então as europeias, já se distingue no conjunto geral da produção contemporânea e se identifica aos olhos do forasteiro como manifestação de caráter local, e isto, não somente porque renova uns tantos recursos superficiais peculiares à nossa tradição, mas fundamentalmente porque é a própria personalidade do gênio artístico nativo. Conquanto se antecipasse ao desenvolvimento cultural ambiente, ela se ajusta e integra facilmente ao meio, porque foi conscientemente concebida com tal propósito.

Não se trata da procura arbitrária da originalidade por si mesma, ou da preocupação alvar de soluções "audaciosas" – o que seria o avesso da arte –, mas do legítimo propósito de inovar, atingindo o âmago das possibilidades virtuais da nova técnica, com a sagrada obsessão, própria

dos artistas verdadeiramente criadores, de desvendar o mundo formal ainda não revelado.

Conquanto exista como contraponto a essa atitude tensa de permanente anseio de revelação, certa corrente racionalista refratária por natureza aos rasgos da pura intuição, posição louvável mas, se levada ao extremo, sujeita aos riscos opostos da paralisia por inibição, vem-se ultimamente observando, no acervo edificado, graves sintomas de doença latente que importa conjurar para que a obra dos verdadeiros arquitetos não se veja envolvida na onda crescente de artificialismo que, mormente fora do Rio, vem sendo assinalada.

Não se trata, ainda, de novo e precoce academismo, pois seria macular palavra de tão nobre ascendência, mas do arremedo, inepto e bastardo, caracterizado pelo emprego avulso das receitas modernistas desacompanhadas da formulação plástica adequada e da sua apropriada função orgânica. É, sem dúvida, louvável que as construções se pareçam e as soluções se repitam, porquanto o estilo de cada época se funda precisamente nessa mesma repetição e parecença, mas é imprescindível que a aplicação renovada e desejável das fórmulas ainda válidas se processe com aquela mesma propriedade que originalmente as determinou.

Este grave desajuste ocorre em parte por culpa das intervenções indevidas dos que se poderiam chamar *pingentes* do modernismo, a tal ponto se dispõem a apear ao primeiro contratempo, passando então a maldizer dos objetivos da viagem que não chegaram a empreender – mas tem como verdadeira causa a circunstância de o movimento de renovação arquitetônica haver-se desenvolvido à revelia do ensino oficial, colhido de surpresa, no seu deliberado alheamento circunspecto, pela súbita repercussão e renome dos brasileiros nos meios profissionais mais autorizados e nos próprios centros universitários, de índole conservadora.

Não podendo já então reagir no sentido da orientação "pseudoclássico-modernizada", que consistiria numa vã pretensão estilística ainda baseada no apego à técnica de compor acadêmica e à comodulação convencional, mas de aparência hirta porque despojada da molduração e dos ornatos integrantes do organismo original, passou a adotar o ensino oficial o regime da liberdade desamparada do indispensável esclarecimento, como se a arquitetura contemporânea dita moderna fosse mera questão de licença ou de improvisação do capricho pessoal. Não por estrita incapacidade dos mestres, sempre dedicados e idôneos, mas porque a falta de convicção e experiência própria, senão mesmo certa natural repulsa, os impedia de transmitir a lição moderna com a indispensável objetividade e clareza, resultando daí prevalecer no espírito dos alunos certa pretensão pueril de autossuficiência e a tola presunção de que o ensino acadêmico apropriado é dispensável à boa formação profissional. Quando o exercício continuado e oportuno da crítica adequada haveria de torná-los, senão imunes, ao menos refratários a toda e qualquer atitude leviana e a refrear a adoção de soluções formais impróprias por sua gratuidade fora de propósito ou porque antifuncionais.

Como é porém de tradição, no ensino artístico, a existência de vários *ateliês* autônomos para opção do aluno segundo sua preferência ou natural inclinação, cabe renovar aqui o apelo feito por ocasião da inauguração do edifício do Ministério da Educação e Saúde: nomeiem-se (*amanhã*, que as calendas já estão abarrotadas) catedráticos, *hors-concours*, de composição de arquitetura e pintura, respectivamente, o arquiteto Oscar Niemeyer Soares e o pintor Candido Portinari, pois se temos à mão dois artistas de tamanha projeção internacional pelo vulto e qualidade da obra realizada, não se compreende por que privar, oficialmente, as novas gerações da mútua lição insubstituível de tão exercitada experiência.

Esta medida singela e sensata viria sanar o mal na própria raiz e, sem quebra de sua atual feição, reconciliar a Escola com a vida, restabelecendo-se novamente o equilíbrio, perdido desde 1930, para maior proveito do ensino e maior prestígio e renome da secular instituição, pois, embora separadas e com propósito de montar casa própria, para os alunos da antiga escola, Belas Artes e Arquitetura serão sempre uma coisa só.

E a esta voz, a saudade de um ex-discípulo revê e rememora – ainda vestido de menino inglês – os velhos mestres de 1917, já agora ausentes, por sua interinidade, porque se aposentassem

ou porque nos tenham deixado de vez: o erudito Basílio de Magalhães, os pintores Lucílio de Albuquerque e Rodolfo Chambelland, o escultor Petrus Verdié, o venerando arquiteto Morales de los Rios, Heitor Lira, Álvaro Rodrigues, Gastão Bahiana, sempre irrepreensíveis, Graça Couto, Cincinato, Chalréo. E mais Luís, o porteiro fidalgo, e o querido Caetano, no imenso salão da biblioteca encostado nos barrancos vermelhos do Castelo.

Nas extensas galerias, povoadas do testemunho em gesso de obras imortais, ainda parece ressoar o passo cadenciado do velho diretor Baptista da Costa, sempre sombrio e cabisbaixo, mãos para trás, e a esconder tão bem a alma boníssima sob o ar taciturno, que a irreverência acadêmica o apelidara *Mutum*.

Como tudo isso já parece distante... E, no entanto, apenas vinte anos depois, construía-se o edifício do Ministério da Educação e Saúde. A arquitetura jamais passou, noutro igual espaço de tempo, por tamanha transformação.

Levantamento do terreno então destinado à Cidade Universitária, hoje ocupado pelo Jardim Zoológico do Rio, atrás da Quinta da Boa Vista.

Cidade Universitária
1936-37

Tendo sido rejeitada pela comissão de professores a proposição de Le Corbusier, solicitou-me o ministro Capanema novo projeto que ocupasse ao máximo a área plana do terreno.

Baseia-se o presente projeto no programa elaborado pela comissão de professores que coordenou as propostas de várias congregações. Dele conclui-se que a organização dada às diferentes escolas (sistema departamental) impôs a todas elas – sem embargo das diferenças e particularidades que lhes são próprias – muita semelhança. É assim que, por exemplo, quase todos os serviços departamentais e parte dos serviços gerais (administração etc.) comportam um sistema contínuo de estrutura, cuja unidade aproximada foi-nos mesmo recomendada, ao passo que certos elementos destes últimos serviços escapam, em razão das áreas exigidas, a essa subordinação, embora se repitam com as mesmas características em todas as escolas: salas de congregação, de aula teórica, de prova etc. Graficamente teríamos para todas, indistintamente, a seguinte disposição esquemática:

Fixada essa importante particularidade do programa – ou seja, a padronização das escolas –, examinemos, em tese, os princípios de ordem geral a que se deverá submeter cada uma delas. Uma vez anotados, à guisa de referência, esses objetivos "ideais", veremos então como e em que medida nos foi possível – de acordo com o programa e presos ao terreno previamente escolhido – atingi-los.

Para maior clareza, convirá, porém, dividir tais objetivos em duas séries: primeiro, aqueles que interessam ao partido geral; segundo, aqueles que dizem respeito propriamente às escolas.

a) *Orientação*
Aceita como vantajosa determinada orientação, a solução ideal seria aquela que permitisse, não apenas para todas as escolas, mas a todos os compartimentos de cada escola, as vantagens dessa orientação – o que se pode resumir graficamente:

b) *Circulação*
Com referência ao acesso às diferentes unidades universitárias e à ligação destas entre si, seria ideal a solução que em um mesmo circuito e no menor percurso atendesse a todas elas – graficamente, portanto:

c) *Localização dos edifícios centrais*
Sob esse aspecto, a solução ideal seria a que reunisse estas duas exigências de aparência contraditória: 1) a localização desses edifícios no centro da composição; 2) localizá-los de forma a permitir pronto acesso e escoamento de grandes massas – ou seja, graficamente:

Assim fixados, examinemos agora o terreno: dois milhões de metros quadrados, de um lado o morro dos Telégrafos (M), do outro a Quinta da Boa Vista (Q), ao fundo pequena colina (C) e,

cortando a parte restante, as linhas da Estrada de Ferro Central do Brasil e da Leopoldina Railway.

Nesse terreno, o partido a ser adotado deverá inicialmente ainda atender – além daqueles três objetivos – ao seguinte: 1) às recomendações do programa quanto à localização do hospital (H) – sossego, acesso independente etc; 2) à conveniência de se aproveitar, tanto quanto possível, a parte plana e desimpedida do terreno (D); 3) à necessidade de situar definitivamente a entrada principal da Universidade, porquanto a entrada pela Quinta – aparentemente razoável – teria de ser logo posta de lado em razão da própria topografia do lugar; com efeito, teria sido necessário contornar a elevação onde se acha atualmente o museu para então chegar-se ao centro da Universidade, que ficaria assim, permanentemente, aos fundos da Quinta – solução, fora de dúvida, inaceitável.

Resumindo, teremos portanto três pontos de partida a *dirigir* a composição: a localização do hospital; o aproveitamento da zona D e a orientação julgada conveniente para as escolas.

Impõe-se, antes do mais, por conseguinte, fixar qual seja essa orientação. O seu objetivo? Evitar-se a presença do sol durante as horas de trabalho, sendo, no entanto, conveniente um mínimo de insolação pela manhã. Para que houvesse tal insolação em todos os meses do ano – junho e julho inclusive – teria sido necessária uma inclinação de, pelo menos, 60º sobre a linha norte-sul.

Isso, porém, elevaria o número de horas de sol nos outros meses (de acordo com o gráfico do professor Domingos da Silva Cunha) a: 2¼ h em maio e agosto, 3½ h em abril e setembro, 4¾ h em março e outubro e 5½ h em fevereiro e novembro. Ora, tendo começado os trabalhos escolares às oito e meia, verifica-se que justamente nos meses mais quentes, março e novembro – os exames costumam prolongar-se até fins de dezembro –, a insolação teria sido excessiva, isto sem levar em conta que os trabalhos extraescolares (pesquisas etc.) se processam sem interrupção, talvez mesmo com maior incremento durante as férias – janeiro e fevereiro. Conclusão: entre o sacrifício da insolação nos meses mais frescos – porém mais secos – ou dos trabalhos nos meses mais quentes, pareceu-nos acertado optar pelo primeiro, e de toda conveniência, portanto, aumentar aquela inclinação sem todavia ultrapassar o limite de 80º para garantir, nos meses mais úmidos, a necessária insolação.

Resta verificar se, com relação aos ventos, essa orientação se apresentará desvantajosa. O ângulo de incidência da orientação SO com a fachada é de 35º; fora da barra teria sido necessário reduzi-lo ainda mais, se não de todo eliminá-lo.

No caso em apreço, porém, naturalmente protegido como se acha o terreno, tal exposição não oferece maiores inconvenientes, mormente se levarmos em conta a adoção de janelas do tipo "guilhotina" que garantem, combinadas com as janelas basculantes das galerias, a ventilação superior transversal necessária sem comprometer o conforto de quem trabalha. E se, em casos de excepcional mau tempo, possa vir a causar algum prejuízo, será ele certamente menor do que o desconforto diário da presença do sol, seguidamente, durante quase toda a manhã.

Assim fixada a orientação geral das escolas – a normal a essa orientação deverá ser, logicamente, o eixo principal da composição. Ora, desejando-se aproveitar a parte sã do terreno, é evi-

dente que esse eixo não se poderá afastar dos limites da mesma, "a" e "b"; por outro lado, como o hospital, previamente situado, deverá, em razão do seu volume, dominar todo o conjunto, é natural que a composição convirja para ele. Vamos assim encontrar em E – bissetriz do ângulo cÊd, formado pela avenida Maracanã e rua Derby – o outro extremo da composição, ou seja, aquilo de que se precisava: a entrada principal da Universidade.

Teremos, pois, da entrada (E) um eixo principal (E-H) que alimentará naturalmente as escolas no seu percurso até o hospital, fecho da composição, e um braço secundário (E-S) conduzindo ao setor esportivo, também previamente localizado, o que forma uma composição em L, tendo como centro natural a interseção dos seus dois braços, principal e secundário – ponto em que se vêm arrumar logicamente os edifícios centrais.

Falta apenas, para completar todo o sistema, localizar as escolas de Música e de Enfermeiras para as quais se pedia situação especial, e, finalmente, a zona residencial com os clubes etc. Para a primeira, recomendava o programa relativa independência em razão da natureza do ensino, e, principalmente, por ser frequentada também por alunos de pouca idade, devendo por isso ter acesso fácil e direto. Julgamos razoável aproveitar para tal fim a zona já reservada para o setor de esporte justamente por esses motivos, e também porque nos pareceu conveniente a vizinhança do estádio em vista do desenvolvimento que se vem dando às demonstrações espetaculares de canto orfeônico. Quanto à escola de Enfermeiras, reclamava-se situação diversa das demais em virtude das condições especialíssimas de sua organização – a um tempo escola, residência etc. Ora, existindo um caminho (C) de palmeiras que conduz diretamente da Quinta a um grande platô (P), pareceu-nos acertado aproveitá-lo para localização da referida escola, e isto pelos motivos seguintes: 1) acesso franco desde a Quinta; 2) possibilidade de comunicação coberta com o hospital e todas as demais clínicas; 3) dispor na parte dos fundos de um grande espaço topograficamente isolado que convenientemente arranjado e apesar da pedreira se poderá transformar, com piscina, campos de jogos etc., em uma zona de recreio privativa das moças e independente daquela a ser criada para o conjunto universitário; 4) vista desimpedida sobre a Quinta; 5) orientação para o nascente.

Finalmente, descendo-se com uma estrada (a) aos poucos pela encosta do morro até o setor de música e esporte, ter-se-á, desenvolvida naturalmente ao longo da mesma e esplendidamente situada, a zona residencial (R), toda também orientada para o nascente e formando conjunto com clubes e campos de recreio (J), independentes – conquanto contíguos – do setor destinado propriamente às competições, com estádio, ginásio etc. Outro braço (b) faria a ligação direta com o eixo principal da composição.

Assim fixado o partido geral, voltemos ao exame do seu elemento básico – a escola. E, conforme ficou anteriormente recomendado, vejamos primeiro os objetivos a ter em vista.

a) *Orientação uniforme*
Aquela considerada preferível e já estabelecida.

b) *Isolamento das escolas*

Sob os pontos de vista administrativo e disciplinar, seria de toda a conveniência isolar as atividades de cada escola dentro dos limites de um mesmo recinto.

c) *Independência entre departamentos*

Estabelecido o sistema de departamentos, a solução escolhida deveria garantir a cada um deles a maior independência, sem prejuízo, contudo, das facilidades de articulação que as afinidades entre alguns deles impõem.

d) *Elasticidade de planta*

Havendo departamentos de áreas diversas, embora afins, a solução adotada deveria atender a essa importante circunstância, sem que daí resultassem quaisquer contratempos tanto no que diz respeito à regularidade da estrutura, como no que se refere à harmonia do aspecto.

e) *Articulação entre departamentos e aula teórica*

O menor percurso possível.

f) *Independência de circulação*

Seria de toda a conveniência separar a circulação interna do departamento da circulação de massa.

g) *Acessos*

Uma vez garantida a fácil fiscalização da entrada principal, deveria haver acessos verticais independentes para professores e alunos, bem como um acesso fácil e direto à biblioteca, diretoria, secretaria e sala da congregação.

A primeira dificuldade na aplicação prática desses princípios teóricos surgiu logo de início: como conciliar, com efeito, a conveniência de uma orientação uniforme – o que só pode admitir uma planta contínua – com as vantagens de isolamento que subentende uma planta fechada? E, por outro lado, como aplicar o aspecto atraente dos pátios tradicionais, quando essas áreas internas vêm sendo há muito condenadas, e com razão, em toda parte? É que o *pátio*, construção de pouca altura – quase sempre vazada no térreo – perde esse caráter de aconchego e recolhimento que lhe é peculiar à medida que se aumenta o número de pavimentos, adquirindo, então, esse aspecto fechado e sombrio da *área interna*. Essa observação vai nos trazer a solução desejada: deixar os corpos principais das escolas contínuos, com orientação uniforme e naturalmente abertos ao rés do chão, fechando-se, porém, todo o perímetro da área destinada a cada uma delas com construções e pórticos murados de ligação.

Convém aqui, antes de prosseguirmos, abrir um parêntese. O anteprojeto preconiza, de um modo geral, a adoção de uma arquitetura consentânea com os sistemas atuais de construção. Torna-se, portanto, necessário esclarecer esse ponto, uma vez que a respeito ainda perdura certa confusão. Trata-se do seguinte: as construções apoiavam-se tradicionalmente sobre as paredes; paredes essas indispensáveis – condição *primeira* da existência do prédio. Como, porém, o rés do chão apresentasse inconvenientes, foi o piso útil transferido para certa altura, surgindo assim, logicamente, os chamados porões, mais ou menos *habitáveis* – aproveitamento racional desses grandes espaços obrigatoriamente fechados (a segurança estrutural do prédio impunha poucas aberturas) entre o terreno e o pavimento. Mas, como eram grandes demais para simples depósitos, ne-

les se foram, pouco a pouco, entulhando serviços e utilidades merecedores de melhor destino. O exemplo, recente e bem nosso conhecido, da Escola de Belas Artes é típico. Amplas escadas conduzem ao primeiro pavimento, pois, como sempre, não havia qualquer vantagem na permanência ao rés do chão; por toda a área construída estende-se assim o imenso porão. E, como existe, nele se foram gradativamente instalando serviços e mais serviços; ateliês de restauração, de modelagem, até mesmo aulas de desenho – não que tais dependências devessem por qualquer particularidade situar-se ali, muito pelo contrário, mas, simplesmente, porque existindo por uma espécie de *fatalidade construtiva* o tal porão – forçoso tornou-se aproveitá-lo.

As construções atualmente, porém, quando com mais de dois pavimentos – e isso tanto no Rio como em toda a parte – apoiam-se não sobre paredes mas sobre pilares regularmente espaçados. Não mais se impõe, portanto, esse fechamento sistemático do rés do chão que se precisava fechado em razão de segurança, muito embora dele se procurasse sempre fugir, remediando de qualquer jeito. Basta fechar doravante o espaço necessário àqueles serviços que, por sua natureza, reclamem tal situação (na escola de Engenharia, por exemplo, várias seções o exigem). Não se trata de suspender a construção – ela já é suspensa – mas, tão somente, de vedar apenas o indispensável.

A grande maioria, no entanto, ainda não tomou conhecimento dessa realidade e continua às cegas, tapando obstinadamente com muros de frontal revestidos de placas de mármore ou granito, com dois ou três centímetros de espessura, esses espaços livres. Por quê? Porque é o *embasamento*, e o embasamento precisa dar uma *impressão de robustez*. Aquilo que os antigos faziam a contragosto, mas honestamente, por não terem outro remédio – faz-se agora para fingir. Nunca se viu, em toda a história da arquitetura, semelhante aberração. E aqueles que se insurgem contra este estado de coisas positivamente anormal, são olhados com estranheza. Quando estranhável é o exigir-se do arquiteto de hoje explicações pela *extravagância* de deixar o edifício apoiado sobre seus próprios apoios naturais – tão estranhável, em verdade, como reclamar-se dos arquitetos de ontem satisfações por terem ousado apoiar os edifícios deles sobre as próprias paredes.

Construir significava sempre obstruir a paisagem. Com o sistema atual, o horizonte (1,6 m) continua desimpedido, a vista se prolonga sob as construções, contribuindo, assim, para maior sensação de espaço e, em consequência, bem-estar.

A razão fundamental, porém, do emprego dos *pilotis* está no próprio sistema construtivo corrente e no desejo de uma arquitetura conforme – como no passado – com esse mesmo sistema construtivo.

As vantagens – como aquela, e tantas outras sempre referidas – são uma consequência, não a causa. E em cada problema particular, outras surgem, imprevistas. Agora, por exemplo. Com efeito, vencida a entrada, a massa de alunos não está ainda dentro da escola, mas embaixo, no pátio, entre vegetação. São centenas de estudantes; essa massa tem um destino: os departamentos, as salas de aula teórica etc. – escadas de um só lance, largas de três metros e completamente abertas, conduzem-na, nos andares, a saguões igualmente abertos, ligados entre si por varandas. Esta é uma das interessantes particularidades do projeto: aproveitar, em determinados casos, soluções ainda comuns entre nós há trinta anos e agora em desuso, banidas inexplicavelmente – como essas varandas empregadas aqui para circulação de massa. Portanto, até aqui, tudo aberto. A primeira porta que o aluno encontra é a do próprio departamento, com circulação *interna* independente da algazarra, do atropelo, das correrias da circulação *externa*. No departamento, todas as peças uniformemente orientadas – com exceção dos vestiários e depósitos, protegidos, porém, pelas referidas varandas. E o professor? Não o devemos obrigar, evidentemente, ao mesmo percurso: guardado o carro no interior do pátio – abrigado, portanto – tem logo à mão, junto à portaria, elevador e escada privativos que o conduzem indiferentemente à biblioteca, à diretoria, à sala de congregação, à administração ou ao próprio departamento – existindo, além deste, ao centro de cada corpo, outro elevador, também privativo, e respectiva escada. Tal disposição permite ao professor dirigir-se ao seu departamento ou retirar-se dele com a máxima independência, como

FACULDADE DE DIREITO -- SCHEMA

FACHADA SUL

PAVIMENTO TERREO

2.º PAVIMENTO

3.º PAVIMENTO

TERRAÇO

4.º PAVIMENTO

1 — Aula theorica — 2 Medicina legal — 3 Serviços geraes — 4 Departamento — 5 Bibliotheca e Museu — 6 Congregação — 7 Directoria — 8 Administração — 9 Restaurante — 10 Terraço-jardim.

AULA THEORICA — CIRCULAÇÃO

CORTE TRANSVERSAL

179

Projeto estrutural das Escolas, Paulo Fragoso.

se dispusesse de um pequeno edifício isolado para seu uso exclusivo.

Exigindo as salas de aula teórica estrutura especial, foram logicamente soltas dos corpos principais do edifício e apenas ligadas a ele pelas varandas e saguões abertos, o que permite o escoamento das grandes massas, reduzindo ao mínimo o percurso do departamento. De forma apropriada – sobre o quadrado – dispõe de estrado inclinado, iluminação bilateral protegida do sol para não incomodar o professor ou os alunos, sala anexa etc.

Obedecendo os programas das escolas, de um modo geral, a dois tipos – são dois os tipos esquemáticos apresentados: um correspondente às escolas cujos departamentos comportam três peças apenas (seminário, salas de professor e assistente) – escola de direito, por exemplo; e outro, que é o tipo corrente, para as demais – aquelas em que o organismo constituído pelo departamento adquire o seu desenvolvimento normal.

Essa padronização, resultante do programa, conforme vimos, impõe – com grandes vantagens – um sistema uniforme de estrutura. O adotado tem as seguintes características: laje dupla com nervuras em um mesmo sentido, formando de cada lado e em toda a extensão do prédio um canal de 0,5 x 0,5 m para a tubulação das instalações – visitável pela parte superior, internamente; ausência de vergas ou vigas aparentes, o que permite a maior elasticidade na distribuição interna –

com independência completa da estrutura – podendo ser o espaçamento entre as divisões bastante reduzido e estas alteradas de acordo com as vantagens e desdobramentos dos serviços – dispondo os caixilhos de mainéis apropriados para recebê-las. E, graças ao princípio adotado de soltar-se do corpo do edifício todos aqueles compartimentos que não se enquadrassem em um sistema contínuo de estrutura – tais como salas de aula teórica, de provas, congregação etc., o seu desenvolvimento se pode, a bem dizer, processar automaticamente e sem quaisquer limitações que não as da própria conveniência.

Vejamos, finalmente, e antes de voltarmos às apreciações de conjunto, o problema do hospital. Conforme ficou de início acentuado, a localização prévia do hospital foi um dos pontos de partida de toda a composição: ocupa, na cota 20, precisamente o local onde se acha atualmente a pequena colina (cortes A-A e C-C). Resta determinar qual a orientação que melhor convém, para poder então fixar nos seus devidos limites os principais elementos que o deverão compor.

O objetivo principal a ter em vista – e que se impõe – é a insolação das enfermarias pela manhã todos os dias do ano, sem que possa, contudo, vir a incomodar os doentes.

Conforme ficou anteriormente esclarecido, para que haja tal insolação, a orientação da respectiva fachada sobre a linha N-S deverá ser pelo menos de 60° – ou seja, 40° ou 45° a média aconselhável. Se levarmos, porém, em conta a existência da varanda, tal inclinação será exces-

Projeto do Hospital, Affonso Eduardo Reidy.

siva; torna-se então necessário reduzi-la a 30º ou mesmo 20º, sempre em função da profundidade da referida varanda. Ora, o eixo da composição, normal à orientação estabelecida como favorável para todas as escolas, é de 10º NNO. Como conciliar a necessidade de uma orientação de 20 ou 30º NNE com a conveniência, no que diz respeito à unidade do conjunto universitário, da orientação 10º NNO? Muito simplesmente, mantendo-se o bloco com esta última orientação, porém corrigindo todos os vãos de acordo com a largura da varanda e o afastamento do primeiro leito, dentro – rigorosamente – daquela orientação julgada necessária.

Resulta desta engenhosa disposição que todos os doentes terão luz pela esquerda e a vista desimpedida sobre a Quinta.

Igual orientação teria a parte destinada ao ensino e anexa a cada clínica.

O tipo adotado foi o monobloco em altura com planta em I recomendado por George Holderness em razão das facilidades de orientação, controle e administração. Dispõe-se de duas enfermarias por pavimento com acessos independentes do acesso central, o que garante maior autonomia. A parte térrea dos serviços gerais obedece a conveniências de isolamento. Os ambulatórios formam um conjunto independente com acesso pela rua Luiz Gonzaga. A clínica de psicopatas, com jardim privativo convenientemente murado, foi afastada das demais, conforme recomendava o programa; procuramos, todavia, fugir à *área interna* por julgarmos dever ser penosa, mesmo para os doentes, tal disposição. O serviço de ambulâncias permite deixar o doente abrigado e próximo ao elevador em todas as clínicas. O centro cirúrgico acha-se situado no último pavimento e com os janelões das salas de operação convenientemente retificados. O serviço de cadáveres dispõe de ligação subterrânea com ca-

pela próxima à rua e com a seção de anatomia da escola de Medicina. Não se tratando de um anteprojeto de hospital, mas simplesmente de um esquema incorporado ao anteprojeto de uma Cidade Universitária, fixamos a nossa atenção particularmente nos acessos e circulação, tanto horizontal como vertical, de forma a garantir a todo o conjunto absoluta independência e perfeito funcionamento.

E agora, para terminar, detenhamo-nos a ver como todo esse conjunto universitário, que verificamos atender às conveniências orgânicas do programa, reagirá como expressão arquitetônica.

Examinemos pois, sob esse novo ângulo, o anteprojeto.

Primeiro, um conjunto de edifícios de caráter monumental, ricos de expressão plástica; a seguir, entre a Quinta e o morro, em cadência, as escolas, e, fechando a composição, a massa imponente do hospital.

Diante de um partido tão simples, poder-se-ia recear certa monotonia. Tal não se dá, porém, porque, sem embargo da uniformidade do conjunto – e na paisagem atormentada do Rio a maior sobriedade plástica, com o predomínio da horizontal, se impõe – a variedade de impressões para quem percorre a Universidade desde o pórtico até o hospital é grande. Vejamos, por ordem, essas impressões. A esquina da avenida Maracanã com a rua Derby é, evidentemente, mesquinha para dar acesso à Cidade Universitária. Torna-se necessário criar ali uma grande praça, ao fundo da qual será então erguido o pórtico de grandes proporções e singeleza, marcado apenas por uma figura de caráter monumental. Já nos foi perguntado o que significa tal figura. Pode significar qualquer coisa – desde todo o Brasil até "um homem", simplesmente – é-nos completamente indiferente, e se entramos nesses detalhes é porque ilustram considerações já expostas: o que nos interessa como arquitetos é que naquele ponto – precisamente naquele ponto e não em outro qualquer – exista determinado volume marcando a entrada; e como o pórtico é, em razão mesma de sua função, leve e vazado, impõe-se que tal volume seja denso, coeso, compacto. É esta a linguagem da arquitetura – aquela figura não está ali

apenas para enfeitar, como um simples objeto, mas porque não se pode dela prescindir.

Vencido o pórtico, estamos na grande praça, onde sobressaem o edifício da Reitoria e o da Biblioteca, e o grande Auditório de Le Corbusier e P. Jeanneret, vendo-se no último plano a horizontal das primeiras escolas. A impressão de serenidade e grandeza que se tem revela, ainda aqui, a presença da arquitetura. É que as duas concepções opostas em que sempre se baseiam todas as suas manifestações, ou seja, o espírito gótico-oriental e o greco-latino, ou melhor, *mediterrâneo*, aqui se encontram e completam. De um lado, o Auditório com seu teto acústico suspenso à estrutura aparente – expressivo, quase "dramático" como as velhas catedrais (ao contrário das demais obras de Le Corbusier, sempre vazadas no mais lúcido espírito mediterrâneo); do outro, a Reitoria – prisma impecável, pura geometria; e, ainda aqui, uma escultura, mas de aspecto diverso, se não mesmo oposto, ao da primeira. Por quê? Porque está desta vez na vizinhança de uma superfície unida, contínua, fechada, e também porque, para completar o equilíbrio do conjunto, ela deve se subordinar aos mesmos princípios a que obedeceu a composição do Auditório, repetindo assim, em outra escala, o mesmo acorde.

Começamos então a percorrer o grande passeio central ladeado pelas escolas. São cem metros de largura, dos quais reservamos vinte metros de cada lado, ao longo do muro dos pátios, para vegetação frondosa, e duas faixas de nove metros para os veículos; o espaço restante foi então tratado de várias maneiras, no exclusivo intuito de enriquecer o percurso com impressões sempre renovadas. Neste primeiro trecho, por exemplo, sugerimos a plantação, ao longo daquelas faixas, de renques de palmeiras, fazendo-se ao centro e em toda a extensão um espelho d'água para "grifar" uma a uma a presença de todas elas.

Subimos, a seguir, o amplo viaduto cuja largura, necessária ao aspecto do conjunto, é contudo excessiva para o tráfego: excluídas as faixas de circulação para veículos e pedestres e, também, as escadas de acesso à parada, toda a parte restante foi tratada como um tapete de floração. Evitamos, ao longo da linha férrea, a construção de muros refletores; reservamos, porém, de cada um dos seus lados e em todo o percurso, duas faixas de 50 m para formar a indispensável cortina contínua de touceiras de bambus gigantes, como ocorre nas divisas de propriedades rurais, o que muito atenuará os inconvenientes do ruído – motivo ainda do afastamento das escolas.

Vamos agora à quinta e penúltima impressão. Trata-se do mesmo passeio já referido, com os seus cem metros de largura, as suas faixas de arborização e, uniformemente espaçadas, sempre na mesma cadência, as escolas. Resolvemos, então, tratar a parte central de forma imprevista: plantando seis renques de palmeiras imperiais, afastadas 8 m umas das outras – afastamento que elas têm na rua Paissandu. Teríamos assim, portanto, cinco vezes a rua Paissandu e, sem maiores despesas, um elemento arquitetônico de primeira ordem para fazer o necessário contraste com a atitude *humilde* das escolas, porquanto essas árvores, em razão do seu porte, têm o dom de conferir ao lugar onde são plantadas indisfarçável cunho de estabilidade e nobreza. Os antigos compreendiam isso muito bem e com elas marcavam a entrada de suas chácaras: as casas ruíram, as palmeiras ficaram, atestando ter havido ali intenção outra que apenas servir.

E por fim, sobre o grande platô – situado no mesmo lugar onde se acha atualmente a colina – com o seu muro de arrimo de alvenaria de pedra aparente, a grande rampa de acesso, degraus de 20 m de extensão e amplo patamar – a massa imponente do hospital: última impressão, que se vinha anunciando desde o pórtico e aos poucos impondo, com a insistência sempre mais forte de um motivo musical, a sua presença sempre mais nítida – até se revelar inteiramente, ao se vencerem as últimas palmeiras do passeio central, como o próprio fecho de toda a composição.

E, antes de concluir, ainda uma observação: não procuramos imitar a *aparência exterior* das universidades americanas, vestidas à Tudor, ao jeito das missões ou à florentina – ridículo contra o qual a nova geração em boa hora reage; nem tampouco as universidades europeias, instituições seculares que se foram completando com o tempo e, quando modernas – enfáticas, como a de Roma, ou desarticuladas, como a de Madri – não

PÓRTICO

AULA MAGNA – AUDITÓRIO
Projeto a ser confiado a Le Corbusier.

Ampliações desenhadas por Oscar, então colaborador da equipe, com auxílio de epidiascópio segundo indicações minhas.

ALAMEDA CENTRAL
Sequência das escolas.

Prenúncio do Eixo Monumental de Brasília.

HOSPITAL

nos podiam servir de modelo; obedece o projeto à técnica contemporânea, por sua própria natureza eminentemente internacional – poderá no entanto adquirir, naturalmente, graças às particularidades de planta, como as galerias abertas, os pátios etc., à escolha dos materiais a empregar e respectivo acabamento (muros de alvenaria de pedra rústica, placas lisas de gnaisse, azulejos sob os pilotis, caiação ou pintura adequada sobre o concreto aparente etc.) e graças, finalmente, ao emprego de vegetação apropriada, um caráter local inconfundível, cuja simplicidade, derramada e despretensiosa, muito deve aos bons princípios das velhas construções que nos são familiares.

MUSEU — SCHEMA PERSPECTIVA

PAVIMENTO TERREO 2.º PAVIMENTO

1 — Hall
2 — Serviços geraes
3 — Circulação
4 — Galeria de exposição
5 — Sala de exposição
6 — Salão de exposição.

ESCOLA DE MÚSICA

CLUBE UNIVERSITÁRIO
Projeto elaborado pessoalmente por Oscar Niemeyer
e marco inicial de sua carreira.

188

Tal como a anterior, de Le Corbusier, a proposta foi sumariamente recusada pelos professores Inácio do Amaral e Ernesto de Souza Campos. Lembro que, na volta para casa, estacionei a Lancia no Jardim Botânico e, com o sol a pino, fiquei a caminhar pelas alamedas dando assim vazão à minha revolta e ao meu desencanto.

Chegada a Nova York a bordo do "Pan America", abril de 1938.
Oscar, eu, Leleta e Maria Elisa, Anita e Ana Maria.

 Levei o Oscar comigo para Nova York a fim de elaborarmos novo projeto para o Pavilhão do Brasil na Feira Mundial de 1939, porque foi depois da vinda de Le Corbusier em 36, por iniciativa minha, que a sua criatividade se revelou subitamente, com grande força inventiva; entendi então que era o momento dele desabrochar e ser reconhecido internacionalmente.

 O meu objetivo na época era *contribuir* fazendo o melhor possível, naquilo que dependesse de mim, para o bom êxito da adequação arquitetônica às novas tecnologias do aço e do concreto. O que estava em jogo era a *boa causa da arquitetura*.

 Com o irrestrito apoio do comissário-geral Armando Vidal, consegui a colaboração de Portinari – três grandes painéis – e de Celso Antônio – réplica da escultura *Moça reclinada*. O primoroso agenciamento da ambientação interna e o impecável display dos mostruários se devem a Paul Lester Wiener.

 O Pavilhão resultou uma *obra-prima*, compensando assim o sacrifício, inclusive doméstico, que me impus.

Pavilhão do Brasil
Feira Mundial de Nova York de 1939

Colaboração e lançamento mundial de Oscar Niemeyer

Texto esclarecedor redigido por solicitação do comissário-geral

Um pavilhão de exposições deve apresentar características de construção provisória e não simular artificiosamente obra de caráter permanente.

Em uma terra industrial e culturalmente desenvolvida como os Estados Unidos, e numa Feira em que tomam parte países mais ricos e "experimentados" que o nosso, não se poderia razoavelmente pensar em sobressair pelo aparato, pela monumentalidade ou pela técnica. Procurou-se interessar de outra maneira: fazendo-se um pavilhão simples, pouco formalístico, atraente e acolhedor, que se impusesse não pelas suas proporções, que o terreno não é grande, nem pelo luxo, que o país ainda é pobre, mas pelas suas qualidades de harmonia e de equilíbrio e como expressão, tanto quanto possível pura, de arte contemporânea.

Por outro lado, diante da massa pesada, mais alta e muito maior do Pavilhão Francês, nosso vizinho, impôs-se a adoção de um partido diferente, leve e vazado, que, em vez de se deixar absorver, contrastasse com ele. Daí, também, o recuo do corpo principal da construção e o aproveitamento da curva graciosa do terreno. Desse recuo resultou o jardim interno, e do jardim, a conveniência de se deixar grande parte do pavimento térreo envidraçado para atrair a curiosidade dos transeuntes. E, como o sol castiga a fachada lateral, ela foi vedada, deixando-se, pelo contrário, completamente aberto o lado da sombra, isto é, do jardim.

O ritmo ondulado do terreno, que o corpo maior da construção acentua, repete-se na marquise, na rampa, nas paredes de proteção do pavimento térreo, na sobreloja, no auditório etc..., concorrendo para dar ao conjunto uma feição original inconfundível e extremamente agradável.

TÉRREO ANDAR

Carta caseira

Nova York
18-7-38

CORREIAS, 1952
Dª. Julieta com Regina, irmã de Leleta.

Dª. Julieta,

A sua carta foi uma surpresa para mim. Tanto tempo já passou – parece mentira. Perto da casa velha. Me lembro bem do ar severo da senhora e da voz, essa voz grave e simpática que a senhora tem. Mas o que foi dito não recordo. Esqueci pouco depois: eu estava tão ocupado em gostar de Leleta!

E o tempo foi passando. Agora, nove anos depois, esta carta tão boa para mim.

Vai ver que, posto o preto no branco, a senhora tinha razão. Mas é tão difícil de se julgar estas coisas. A razão sozinha, coitada, não dá conta do recado. A gente inventa umas regras e pronto – fica presa a elas se torturando: caiu fora da linha, está errado! Mas se o outro queria, quem sabe, alcançar justamente pra lá da linha e se sente feliz? Então continuará errado? Estará certo?

Quanto a mim, não sei como foi, sei é que acertei em cheio – porque sua filha tem sido a boa companheira que eu esperava. Até me deu, de quebra, Maria Elisa.

E agora que também estou do lado dos pais, vou ver se ensino bem direitinho as "minhas" regras... Mas deixarei, se possível, ela sentir que existem outras maneiras de jogar. E se mais tarde ela cismar de jogar diferente, à moda dela, torcerei (caso ainda não tenha caído da arquibancada) do mesmo jeito para que ela ganhe a partida.

Dª. Julieta, muito obrigado pelas suas palavras tão boas. Estas, pode estar certa, não esquecerei.

Muitas saudades para a senhora e para o dr. Modesto.

Oscar Niemeyer
Prefácio para o livro de Stamo Papadaki

1950

O alcance e a significação da obra de Oscar Niemeyer – apesar do amplo reconhecimento público – não têm sido suficientemente compreendidos como clara evidência das ilimitadas possibilidades artísticas propiciadas pelas novas técnicas construtivas. Isto porque, apesar de Le Corbusier, desde o início, considerar a qualidade plástica como característica definidora da arquitetura, muitos arquitetos ainda encaram com certa reserva esse condicionamento, e tentam justificar esta "eventual" ocorrência como resultado meramente acidental de exigências programáticas e funcionais, e não como consequência lógica de uma maneira de pensar que naturalmente conduz a soluções que possuam um inerente valor plástico.

Em virtude desta abdicadora atitude profissional, a arquitetura contemporânea (*1950*), se pôde resolver os aspectos utilitários dos programas enfrentados, tem se mostrado menos apta a satisfazer à sua mais nobre aspiração – a expressão artística – tal como sempre ocorreu no passado. Oscar Niemeyer mostrou, pela primeira vez, o quanto esta atitude carece de validez.

É impressionante que um talento tão raro tenha permanecido assim tanto tempo ignorado; na verdade não foi senão em 1936, quando trabalhou por apenas quatro semanas sob a orientação direta de Le Corbusier, que a sua verdadeira estatura artística se revelou. Antes desta experiência decisiva, não houve o menor indício de sua iminente trajetória.

Nem eu nem outros arquitetos que conviviam com ele àquela época poderíamos imaginar o que estava por acontecer. Da mesma forma, o meu amigo – e, na ocasião, sócio – Gregório Warchavchik, sendo de São Paulo, nunca tomou conhecimento, nas suas breves, mas frequentes, visitas ao Rio, da presença do Oscar no escritório. Apenas alguns episódios e incidentes, aparentemente incompreensíveis naquele tempo, vistos agora adquirem o seu verdadeiro significado e mostram que o aprendiz daquela época já era consciente do seu valor e tinha um vago e confuso pressentimento do seu destino.

Por exemplo, quando me procurou pela primeira vez, trazendo uma carta de apresentação, e tentei dissuadi-lo de trabalhar comigo uma vez que o serviço era pouco e não lhe daria a necessária remuneração, ele, invertendo os papéis, propôs "pagar" para ter direito de participar de algum modo do meu dia a dia profissional. Se levarmos em conta que já era casado e tinha uma filha, e que a sua família, originariamente abastada, atravessava, nessa época, uma fase difícil, essa atitude, aparentemente impensada, revelava de forma incisiva o seu desejo de seguir a orientação que, no seu entender, era a mais acertada. Qualquer outra pessoa, em tais circunstâncias, teria sacrificado a carreira em favor das obrigações domésticas, o que teria sido sensato, porém errado.

Outro episódio ocorreu quando me foi confiado por Gustavo Capanema, então ministro da Educação e Saúde, o projeto da sede do Ministério. Inicialmente não convidara o Oscar para colaborar no projeto, mas como Jorge Moreira me solicitasse a partici-

pação de Ernani Vasconcellos, seu sócio, ele reclamou a sua inclusão também, em igualdade de condições com os demais. Tal atitude, provinda de um rapaz conhecido como modesto, generoso e desprendido, não poderia decorrer, evidentemente, de nenhuma preocupação subalterna. É que estava em jogo a sua dignidade profissional, e ele reagia espontaneamente contra aquilo que considerava uma injusta exclusão. Se levarmos em conta a proeminente contribuição dele no projeto, será fácil perceber, nesse seu comportamento, o ímpeto inconsciente de uma personalidade fora do comum em busca de afirmação.

Há ainda outro caso semelhante: o da construção do Pavilhão do Brasil na Feira Mundial de Nova York. A despeito de o mero fato de o ter convidado para trabalhar comigo em um novo projeto (no qual sua própria orientação viria a ser predominante) já ser suficiente prova de distinção, as suas suscetibilidades teriam ferido profundamente qualquer outra pessoa menos desejosa de compreender a verdadeira origem de tais atitudes: a vaidade artística e o orgulho profissional que, velados, geralmente marcam o início das grandes vocações.

Oscar Niemeyer, tendo assimilado os princípios fundamentais e a técnica de planejamento formulados por Le Corbusier, foi capaz de enriquecer de maneira imprevista essa experiência adquirida. Imprimindo às formas básicas um novo e surpreendente significado, ele criou variantes e novas soluções cuja graça e requinte eram inovadores; repentinamente, os arquitetos de todo o mundo viram-se obrigados a tomar conhecimento da obra desse brasileiro anônimo que era capaz de transformar, sem nenhum esforço aparente – como que por um passe de mágica –, qualquer programa estritamente utilitário numa expressão plástica de puro refinamento.

Com ele, entretanto, a purificação da forma não se realiza em detrimento das soluções funcionais. Pelo contrário, graças ao seu método próprio de trabalho, as duas intenções – plástica e utilitária – fundem-se nas primeiras fases da abordagem do programa. Graça e elegância, bem como a solução adequada para cada problema funcional, são o resultado natural do seu modo de conceber.

A habilidade e a clareza com que organiza as linhas gerais da composição, seja em planta, corte ou fachada, e a segurança com que seleciona, purifica e leva à sua forma final cada parte do edifício ou do conjunto de edifícios, são o segredo da sua arte. Apesar de ser um artista, no sentido mais estrito da palavra, Oscar Niemeyer, tanto por formação como por atitude mental, não é nem pintor nem escultor, mas cem por cento arquiteto.

Uma vez que vivemos num momento em que os valores plásticos da arquitetura estão ainda em processo de formação, devemos estimular com o nosso irrestrito apoio àqueles arquitetos capazes de enriquecer o vocabulário plástico atual. O seu trabalho pode parecer individualista no sentido de não corresponder exatamente às condições particulares locais, ou no de não expressar fielmente o grau de cultura de uma determinada sociedade. Este é, entretanto, o tipo de individualismo que se deve considerar produtivo e fecundo, pois representa um salto à frente e revela o que a arquitetura pode significar para a sociedade do futuro.

Armado deste enfoque, o artista contribui para a causa do povo, para a causa da cultura. Porque, embora atualmente os interesses da *intelligentsia* e do povo pareçam não coincidir, dia virá em que, em virtude da inclusão das massas populares no processo natural de seleção, o surgimento de valores individuais legítimos inevitavelmente ocorrerá. Teremos então, finalmente, após um período crepuscular estéril, uma renascença cultural de fundo social sem precedentes na história da civilização.

Oscar 50 anos
1957

Oscar, cinquenta anos: pelo volume da obra realizada, poderia ter setenta, mas, na verdade, continua com os mesmos trinta e tantos da época da Pampulha. E pelo jeito será sempre assim. Não se trata, contudo, de nenhum pacto com o diabo. O segredo de sua juventude decorre simplesmente desse exercício cotidiano a que se entrega, de proceder à síntese e depuração de complexos problemas arquitetônicos.

Começa como se estivesse brincando com o tema. Às vezes, o *partido* – isto é, a escolha da disposição geral e consequente subordinação das partes – é tomado, quase diria, de assalto, logo na primeira investida; outras vezes, o jogo prossegue e começa então a ronda implacável: é de manhã à noite, fora de hora – até que quando menos o espera, abordado de vários ângulos, o cerco se define, e o tema, acuado, como que afinal se rende, se entrega, oferecendo ao arquiteto a almejada *solução*. Deste momento em diante, tudo se ordena sem esforço, como decorrência mesma da clareza do partido adotado e da intenção que lhe presidiu à escolha.

Resulta daí uma certa euforia interior, um estado peculiar de beatitude artística. Ele convive com os amigos, brinca com os outros, assume compromissos da maior gravidade, mas já está longe – paira solto do chão, em pleno Parnaso. As horas e os dias não contam mais; não há o desgaste: pelo contrário, recebe carga, acumula *vida*.

Isto que para nós outros sucede uma vez ou outra, dá-se com Oscar Niemeyer, a bem dizer, todos os dias, e assim, feitas as contas com o devido rigor, ao completar cinquenta anos, ele ainda andará por volta dos trinta.

Depoimento
1948

> *Resposta a uma interpelação motivada pela qualificação a mim atribuída de "pioneiro" da arquitetura contemporânea no país.*

O meu depoimento não será demasiadamente longo. Ninguém jamais contestou a meu bom amigo Gregório Warchavchik a prioridade de haver construído as primeiras casas modernas do Brasil, nem que tais casas foram edificadas primeiro em São Paulo e depois aqui; ninguém tampouco desconhece a saudável ação demolidora do Flávio de Carvalho, nem o quanto foi dura e ingrata para todos nós – pois que, embora retardatário, também recebi o meu quinhão – a tarefa de implantar num meio alternadamente desinteressado ou hostil, a nova maneira de conceber, projetar e construir.

Movimentos semelhantes e igualmente penosos ocorreram por essa época, a bem dizer, em todos os países, como consequência da campanha mundial movida pelos Congressos Internacionais de Arquitetura Moderna, os CIAM. Essa "verdade histórica" não está, nem poderia estar, em jogo. O que está em jogo e aguça a curiosidade perplexa dos arquitetos e críticos de arte europeus e americanos, não é propriamente saber quando, nem como ou por quem a nova concepção arquitetônica foi trazida para o nosso país, mas, sim, por que motivo, enquanto por toda a parte a arquitetura nova conservou-se mais ou menos limitada às fórmulas do conhecido ramerrão, ela irrompeu aqui, bruscamente, cerca de doze anos depois de haver sido experimentada pela primeira vez, sem maiores consequências, com tamanha graça e segurança de si, com feição tão peculiar e tão desusado e desconcertante vigor?

Essa a questão que importa e para cujo esclarecimento a obra pioneira do nosso querido Gregório e a personalidade singular do Flávio de nada podem adiantar, porquanto o que se passou então aqui teria ocorrido, sem alteração sequer de uma linha, ainda quando o primeiro houvesse realizado a sua obra alhures, e o segundo espairecesse exilado, desde bebê, em Paris ou na Passárgada. E isto porque as realizações posteriores ao "advento" do arquiteto Oscar de Almeida Soares – que se assina Oscar Niemeyer – e que alcançaram tamanha repercussão no estrangeiro têm vínculo direto com as fontes originais do movimento mundial de renovação tendente a repor a arquitetura sobre bases funcionais legítimas. Não foi de segunda ou terceira mão, através da obra do Gregório, que o processo se operou: foram as sementes autênticas, em boa hora plantadas aqui por Le Corbusier, em 1936, que frutificaram.

Foi efetivamente a presença desse criador de gênio, especialmente convidado, a meu pedido, pelo ministro Capanema e o seu convívio diário, durante quatro semanas, com o talento excepcional, mas até então ainda não revelado, daquele arquiteto, por assim dizer predestinado, que provocaram a centelha inicial, cujo rastro logo se expandiu graças à circunstância feliz de se haverem podido aplicar imediatamente os benefícios decorrentes de tão proveitosas experiências: primeiro, na elaboração do projeto definitivo e na construção do edifício do Ministério da Educação e Saúde, e, logo depois, em Nova York, no ano de 1938, no risco em colaboração comigo do projeto para o Pavilhão do Brasil na Feira Mundial daquela cidade. Foram esses os fatores determinantes do surto avassalador que se seguiu.

Pois, sem pretender negar ou restringir a qualidade, em certos casos verdadeiramente original e valiosa, da obra dos nossos demais cole-

gas, ou o mérito individual de cada um, é fora de dúvida que, não fora aquela conjugação oportuna de circunstâncias e a espetacular e comovente arrancada do Oscar, a arquitetura brasileira contemporânea, sem embargo da sua feição diferenciada, não teria ultrapassado o padrão da estrangeira, nem despertado tão unânime louvor, e não estaríamos nós, agora, a debater tais minúcias. Não adianta, portanto, perderem tempo à procura de pioneiros – arquitetura não é *Far-West*; há precursores, há influências, há artistas maiores ou menores e Oscar Niemeyer é dos maiores; a sua obra procede diretamente da de Le Corbusier, e na sua primeira fase sofreu, como tantos outros, a benéfica influência do apuro e elegância da obra escassa (*1948*) de Mies van der Rohe, eis tudo. No mais, foi o nosso próprio gênio nacional que se expressou através da personalidade eleita desse artista, da mesma forma como já se expressara no século XVIII, em circunstâncias, aliás, muito semelhantes, através da personalidade de Antônio Francisco Lisboa, o Aleijadinho.

Ambos encontraram o novo vocabulário plástico fundamental já pronto, mas de tal maneira se houveram casando de modo tão desenvolto, e com tamanho engenho e graça, o refinamento e a inventiva que, na respectiva obra, os conhecidos elementos e as formas consagradas se transfiguraram, adquirindo um estilo pessoal inconfundível, a ponto de poder-se afirmar que, neste sentido, há muito mais afinidades entre a obra de Oscar, tal como se apresenta no admirável conjunto da Pampulha, e a obra do Aleijadinho, tal como se manifesta na sua obra-prima que é a igreja de São Francisco de Assis, em Ouro Preto, do que entre a obra do primeiro e a do Warchavchik – o que, a meu ver, é significativo.

Quanto à minha contribuição para a formação dele, foi bastante discreta. Conforme tive ocasião de esclarecer certa vez ao barão de Saavedra, limitou-se ao jardim da infância profissional, e nunca se viu professor de primeiras letras pretender participar da glória dos grandes homens. A que atribuir então o título indevido e impróprio conferido, à minha revelia, por alguns arquitetos, ex-alunos da antiga Escola Nacional de Belas Artes, responsáveis pela publicação que dá motivo ao presente depoimento? Sem falsa modéstia, e uma vez que a lisonja deve ser desprezada, atribuo aquela iniciativa à posição um tanto especial que ocupo no quadro geral dos acontecimentos que então sucederam e ao propósito de quererem assinalar, de alguma forma, essa minha participação no processo de que resultou a evidência da arquitetura brasileira contemporânea. Participação que também assinalo para evitar qualquer interpretação menos exata e que teria consistido nisto que passo a enumerar:

1 – Na tentativa efêmera e fracassada de reformar o ensino oficial das Belas Artes, muito particularmente o da arquitetura.

2 – Na iniciativa de convencer o ministro Capanema, com o apoio discreto mas decisivo de Carlos Drummond de Andrade, então seu diretor de gabinete, da imperiosa necessidade da vinda de Le Corbusier, numa época quando tudo parecia concorrer para tornar inviável semelhante empresa.

3 – Na disposição de procurar sempre favorecer a evidência dos novos valores, ainda quando tal atitude não fosse, então, devidamente apreciada pelos principais interessados; e no fato de haver sabido afastar-me quando percebi que a minha presença já pesava e tolhia a iniciativa dos demais.

4 – Na possível influência que, mesmo de longe, o meu apego igual e constante aos monumentos antigos autênticos e às obras novas genuínas – pois que são em essência a mesma coisa – teria exercido sobre o espírito dos alunos, contribuindo assim, talvez, para neutralizar o complexo "modernista", vício de que jamais deram mostra os verdadeiros mestres europeus, mesmo nas fases mais acesas da contenda, e contra o qual é necessário insistir agora, à vista de certos maneirismos afetados e de mau gosto, e de uns tantos clichês repetidos fora de propósito, pecado "neomodernista" em que vêm incidindo alguns representantes menos avisados ou amadurecidos, senão apenas mais afoitos, da nova escola.

5 – Na rejeição do critério simplista que pretende considerar a arquitetura moderna como simples ramo especializado da engenharia, e no consequente reconhecimento da legitimidade da intenção plástica, consciente ou não, que toda

obra de arquitetura, digna desse nome – seja ela erudita ou popular – necessariamente pressupõe.

E agora, finalmente, antes de concluir, devo ainda abordar a sua referência à publicação *Brazil Builds* do sr. Goodwyn: da única vez que recebi a visita desse benemérito senhor, prestei-lhe as informações que me ocorreram no momento, tendo dado o devido destaque à obra do Warchavchik, bem como indicado a casa da rua Tonelero, havendo até referido a propósito, se não me engano, a visita de Frank Lloyd Wright àquela casa e assinalado a impressão forte que parece lhe haver causado certo balcão em balanço, pois esse pequeno pormenor teria, de algum modo, talvez sugerido a concepção da espetacular casa que construiu logo a seguir.

São estes os esclarecimentos que me cumpria prestar em atenção ao seu apelo. Amigo pessoal do Gregório e, de longa data, admirador de sua obra, teria preferido nunca tratar desse assunto, tanto que sempre me abstive de abordá-lo, mesmo em conversa particular. Mas já que me exigem a "verdade histórica", aí a têm. Compreendo a sua veemência de amigo e aprecio seu zelo policial de guarda dessa verdade, pois do pouco ou muito que fazemos é o que perdura; apenas lamento que a falta de informação adequada o haja levado a umas tantas insinuações descabidas, e ao mau vezo de pretender reavivar, sem motivo, certo ranço de bairrismo dantes justificável e natural devido à crise de crescimento, mas já agora (*1948*) inconcebível numa cidade adulta como São Paulo.

Com Flávio de Carvalho e Gregori Warchavchik.

Desencontro
1953

Rebate a uma descabida provocação.

Quando a arquitetura brasileira contemporânea se tornou conhecida num mundo ainda ferido e embrutecido pela autoflagelação da guerra, a sua graça desprevenida e pacífica – onde a intenção plástica e o sentido funcional se casam harmonicamente – pareceu anunciar nova era política, na qual a arte retomaria ainda uma vez o comando da técnica.

Com o correr dos anos, porém, a nossa experiência arquitetônica passou a ser encarada, nalguns meios filiados ao funcionalismo purista da primeira fase do modernismo, com certa reserva, se não mesmo acentuada prevenção.

Reserva e prevenção perfeitamente cabíveis, quando se considera o gosto equívoco de tantas contrafações arquitetônicas atuais de aparência embonecada, mas improcedentes quando se trata da obra dos verdadeiros arquitetos, "velhos" e moços – estes felizmente já agora numerosos –, cujo teor é são, pois sem embargo de um ou outro devaneio romântico e da liberdade de invenção que lhe é própria, ela se pauta, quase sempre, na escrupulosa observância dos legítimos princípios da melhor técnica funcional.

As reações externadas por Max Bill, ou melhor, os seus preconceitos, pois já os trazia consigo quando embarcou, são típicos desse estado de espírito prevenido.

Deve-se, porém, ter presente que o conhecido artista não é, a rigor, nem arquiteto, nem pintor ou escultor, mas sim fundamentalmente um *delineador de formas* (*designer*), cujo campo de ação não se limita, contudo, apenas às aplicações de sentido funcional e alcance utilitário, mas se estende igualmente à procura de harmonias formais geometricamente geradas sob o patrocínio pessoal, diga-se assim, da sua inspiração.

Se a sua ação se limitasse a essa valiosa contribuição – da qual já resultaram belíssimos achados – estaríamos todos de acordo. Sucede, porém, que, empolgado pelo jogo engenhoso e sedutor do ritmo e da harmonia plástica *in abstracto*, incide, quando pontifica, em grave equívoco, pois o objetivo fundamental da arte não se pode limitar apenas à concretização de harmonias formais aplicadas ou ideias vinculadas ou não ao número, mas deve consistir principalmente na criação de formas significativas em função de uma determinada intenção, interessada ou gratuita, e através das quais a nossa paixão *humana* se manifeste.

Se, por exemplo, na arte de Leonardo, aquela procura idealizada de uma serena e envolvente harmonia formal está sempre presente, na arte de Michelangelo, ela cede o lugar a formas plásticas ditadas por outra intenção e que transpostas em termos de confronto seriam consideradas impuras.

Ora, o que caracteriza a arte contemporânea é precisamente a tendência à superação desse dualismo antagônico à cuja sombra nasceu a Idade Moderna, e isto graças à incorporação de um e outro conceitos no mesmo corpo de doutrina.

A pretensa contenção das artes plásticas no mundo atual dentro dos exíguos limites de uma senda balizada *a priori* dá o que pensar. Será que a pintura terá de resignar-se indefinidamente às belas e variadíssimas harmonias de um sábio grafismo colorido? Será que, tal como irreverentemente se perguntou, os polidos berloques da joalheria moderna devidamente ampliados resultarão em esculturas monumentais? E uma e outra estarão mesmo definitivamente condenadas, tal como se pretende, ao ostracismo arquitetônico?

Para nós, as artes plásticas têm no fundo algo em comum e, sem embargo das crescentes

complexidades da técnica contemporânea, ainda consideramos a arquitetura uma das Belas Artes, porque nela, como nas demais, o sentimento tem sempre a última palavra na escolha entre duas e mais soluções válidas quanto às várias acepções de funcionalidade em causa mas cujo teor plástico difere. Escolha que se repete a cada passo durante a elaboração do projeto e o próprio transcurso da obra e que assim define a arquitetura como arte.

O alegado *divórcio* das artes é tão artificioso quanto a sua fusão. A *integração* delas, tal como se assinalou em Veneza, é que talvez corresponda melhor à sua natureza a um tempo diferenciada e afim. A questão é, porém, fundamental, e no modo de encará-la está a chave da divergência que nos afasta agora de Max Bill. Aliás, tal como observou um engenheiro arguto, o subconsciente talvez o tenha traído quando, no intuito de definir a natureza da elaboração artística, irmanou a arte ao *hobby*: para nós, é precisamente o oposto.

Se é certo que na arquitetura cada pormenor tem a sua razão de ser e comporta explicação, o mesmo se dá com a crítica arquitetônica: não basta dizer – "não gosto", há que precisar por que. Ora, no caso do edifício do Ministério da Educação, as razões invocadas são de natureza acintosamente alvar. O edifício público mais acolhedor do país, concebido em função do homem e à sua escala, sem embargo da intenção monumental que se impunha, é tido como falho de sentido e proporção humana e como opressivo do pedestre, esse mesmo pedestre a quem se restituiu o chão depois de edificado e dele dispõe a seu bel-prazer.

Tal desafogo, devido ao partido de implantação adotado e aos pilotis, é, porém, contraditoriamente condenado em favor da área interna. O pátio num edifício térreo ou de sobrado pode ser encantador, mas numa estrutura de quinze pavimentos se transforma num poço inóspito e sombrio: no próprio Castelo há exemplos edificantes – o poeta Manuel Bandeira que o diga.

Acha também inúteis e prejudiciais os azulejos. Ora, o revestimento de azulejos no pavimento térreo e o sentido fluido adotado na composição dos grandes painéis têm a função muito clara de amortecer a densidade das paredes a fim de tirar-lhes qualquer impressão de suporte, pois o bloco superior não se apoia nelas, mas nas colunas. Sendo o azulejo um dos elementos tradicionais da arquitetura portuguesa que era a nossa, pareceu-nos oportuno renovar-lhe a aplicação.

Quase me envergonho de abordar tais pormenores para rejeitar uma crítica viciosa e carregada de velhos recalques pueris contra os princípios básicos da doutrina de Le Corbusier. O edifício do Ministério, malgrado o desamor com que é tratado pelo crítico e pelos encarregados da sua conservação, há de ser sempre considerado, pela opinião profissional isenta de prevenção, um dos marcos fundamentais da arquitetura contemporânea.

Num ponto, porém, estamos de inteiro acordo. É quando põe na devida evidência a esplêndida realização do Pedregulho. Mas ainda aqui as segundas intenções do crítico se revelam quando, como contrapartida, desmerece a Pampulha. Ora, sem Pampulha, a arquitetura brasileira na sua feição atual – o Pedregulho inclusive – não existiria. Foi ali que as suas características diferenciadas se definiram. Aliás, os argumentos que traz à baila no caso são dignos da Beócia. Trata-se de um conjunto de edificações programadas para a burguesia capitalista – um cassino, um iate clube, uma casa de baile. Cada qual foi traduzido arquitetonicamente com o seu caráter próprio inconfundível, a belíssima entrada, a sábia conexão das salas de jogos e do teatro, tudo agenciado com maestria; no iate, a linha distendida puríssima; no baile, o dengue gracioso que lhe convém. Nada disto coube na visão estreita do mestre de Ulm, apenas lamentou o espírito individualista da obra – melhor diria do programa – que não corresponderia ao puro conceito de coletividade, como se tal conceito só se coadunasse com o terra-a-terra. Aliás, referindo-se aos apartamentos do Parque Guinle, lamenta igualmente – e neste particular me solidarizo com ele – "não se destinarem à habitação popular".

Pedregulho
Affonso Eduardo Reidy

> *Quando completei 80 anos, Carlos Drummond de Andrade publicou este velho texto meu – rematando com esta angustiada indagação: "Sim, até quando?". O reli como coisa nova, pois já não me lembrava de o haver escrito.*

Trata-se de um conjunto residencial destinado a funcionários municipais de baixo padrão econômico. Consta de apartamentos de três tipos diferentes (quarto e sala conjugados ou sala, varanda e dois ou três quartos com cozinha e banheiro), lavanderia, mercado, centro médico, creche, jardim de infância, escola maternal, escola primária, campo de jogos, ginásio e piscina, tendo-se em vista atender não apenas aos moradores da unidade, mas do próprio bairro que é desprovido de tais comodidades.

Esse empreendimento singular – pois não se enquadra, por seu programa social ou sua feição artística nem muito menos pela persistência requerida para garantir-lhe continuidade, nos nossos moldes habituais de planejar e fazer – se deve a duas pessoas cujo trato bem-humorado, cortês e discreto não trai, à primeira vista, as reservas de paixão, de fibra, de engenho e de malícia de quem tem sabido dar prova, durante anos a fio, a fim de assegurar, nos altos e baixos das sucessivas administrações, indiferentes ou hostis, a sobrevivência da obra encetada: Carmen Portinho, administradora que idealizou e conduz nos mínimos detalhes o empreendimento – inclusive ensinando a morar – e Affonso Eduardo Reidy, que concebeu arquitetonicamente o conjunto e o realizou, ambos assistidos por um corpo técnico dedicado e capaz.

Poderá parecer ilógico que numa cidade onde o problema da habitação de padrão popular é premente a municipalidade se dê ao luxo de construir um conjunto residencial com as características do Pedregulho. E de fato este só se fez em função daquelas duas personalidades, pois logicamente não deveria existir. Logicamente, os dinheiros ali empregados estariam diluídos noutros programas de alcance limitado sem que tal diluição houvesse alterado no seu conjunto, de forma mínima que fosse, o quadro geral da situação em que vive o grosso da população.

É que o problema tem fundo econômico-social e só terá solução quando o poder público e a iniciativa privada se capacitarem de que nesta nova fase da era industrial, caracterizada em todos os setores pela produção em massa, os empreendimentos já não podem mais ter em mira apenas o lucro no sentido negativo, digamos assim, mas o lucro fecundo, ou seja, aquele que se apoia precisamente na difusão do bem-estar individual e coletivo, porque a sua multiplicação decorre desse mesmo bem-estar e do seu maior poder de compra. O homem criou os meios de produzir em massa, cabe-lhe agora enfrentar sem subterfúgios o reverso da medalha e tornar as massas capazes de adquirir aquilo de que têm precisão.

A Revolução Industrial já está ficando velha – tem mais de um século – e não é sem tempo que as empresas privadas, o poder público e o próprio poder eclesiástico, cuja responsabilidade no caso é tremenda, se compenetrem da nova realidade, pois não se trata, no caso, de nenhuma questão de ideologia política, senão de simples decorrência na-

tural das novas técnicas industriais que acabarão por impor este paradoxo: o bem-estar coletivo unicamente para satisfazer a crescente capacidade de produção.

Do ponto de vista técnico, todos já poderiam ter casa, mas o anacronismo perdura e não está apenas nas nossas favelas, está nos *slums*, nos *ilôts insalubres* que proliferam por toda parte. Os sem-teto e os *mal-logés* se contam aos milhões e a paróquia do Abade Pierre precisaria ter a escala do próprio Vaticano.

É encarado a essa luz que o Pedregulho adquire a sua verdadeira significação. Construído em espaço restrito, de topografia ingrata e em uma vizinhança arquitetônica desvalida, ele surge de repente à vista como uma revelação. Dominados pela linha sinuosa do corpo principal que se estende à feição da encosta, vazado a meia altura (tal como sugeriu Le Corbusier, em 1931, para Argel), os demais elementos do conjunto foram sabiamente dispostos no espaço arborizado, entabulando-se assim entre as várias formas desiguais que o constituem o diálogo plástico necessário ao convívio harmonioso – que a isto se reduz a arquitetura, por cuja graça um programa estritamente utilitário e funcional, como o da habitação popular, se transmuda em beleza, adquirindo sentido urbanístico e monumental. Monumentalidade prenunciadora de uma nova era, de maior equilíbrio, mais senso comum e lucidez.

O Pedregulho é pois simbólico – o seu próprio nome agreste atesta a vitória do amor e do engenho num meio hostil, e a sua existência mesma é uma interpelação e um desafio, pois o dinheiro do povo não foi gasto em vão: em vez de se diluir ao deus-dará sem plano, foi concentrado, foi objetivado, foi humanizado ali para mostrar-nos como poderia morar a população trabalhadora.

Se tal não ocorre, nem parece tão cedo tornar-se possível, cabe-nos então perguntar – por quê?

Sim, por quê?

Com Reidy e Mário Pedrosa.

Parque Guinle
Anos 1940

Numa tarde do começo dos anos 1940, fui procurado, no escritório do Castelo onde o *Ministério* "nasceu", por Armando de Faria Castro, que conhecera em Ouro Preto quando ele era estudante e fazia parte, com outros "bem-nascidos" do Rio, de Minas e de São Paulo, da "República dos Lindos". A cidade ainda não era turística, mas apenas vetusta e universitária – as igrejas e os estudantes é que tomavam conta dela e lhe davam vida.

Disse-me então que os herdeiros de Eduardo Guinle – o visionário e gastador – encaravam a contingência de ter que abrir uma rua no parque da mansão para obter renda, e já estavam com um projeto de prédios de estilo *afrancesado* para "combinar" com o palácio; ele, desconfiado, entendeu que deviam me consultar.

E, de fato, ponderei que a vinculação de uma coisa com a outra resultaria numa espécie de "casa-grande e senzala", relação de dependência que talvez não agradasse aos futuros moradores.

Aconselhei então uma arquitetura contemporânea que se adaptasse mais ao parque do que à mansão, e que os prédios alongados, de seis andares, fossem soltos do chão e dispusessem de *loggias* em toda a extensão das fachadas, com vários tipos de quebra-sol, já que davam para o poente. Foi o primeiro conjunto de prédios construídos sobre pilotis e o prenúncio das superquadras de Brasília.

Lamentavelmente, os corretores da época não souberam "vender" as inovações e assim os proprietários, a meio caminho, foram levados a fazer outra coisa na parte restante do terreno.

Lembro que no primeiro prédio, com frente para a rua Gago Coutinho, os vidros fixos dos peitoris das janelas de guilhotina, que descem até o piso, foram pintados, na sua face interna, com um bonito azul sobre o cobalto, cuja escolha me dera muito trabalho.

Na volta de uma viagem, anos depois, passando por ali um belo dia, tomo um susto: com a melhor das intenções e grande dispêndio, haviam trocado os "meus" vidros pintados por vidros azuis de verdade, só que, desta vez, de um intenso azul *shocking*.

O Parque Guinle está na origem das superquadras de Brasília.

Este remanso urbano, construído por iniciativa de Cesar Guinle, foi a primeira experiência de um conjunto residencial de apartamentos destinados à alta burguesia, e também onde primeiro se aplicou, de forma sistemática, depois de tantas tentativas frustradas, o partido de deixar o térreo vazado, os pilotis de Le Corbusier, que se tornariam de uso corrente na cidade.

Mas houve ali outra particularidade que passou despercebida aos próprios usuários, ou seja, o propósito de fazer reviver, nas plantas de apartamento, uma característica da casa brasileira tradicional: as duas varandas, a social e a caseira – dois espaços, um à frente, para receber, outro aos fundos, ligado à sala de jantar, aos quartos e ao serviço. E isto merece uma explicação.

A cultura aborígene só influiu na casa inicial brasileira em uma coisa – a sua planta. As feitorias foram as primeiras casas, eram verdadeiros alpendrados, onde se cozinhava e dormia. O fogo na parte central, os catres ou redes em volta, ou seja, o próprio partido da casa indígena.

Com o fechamento dessa área coberta, para resguardo e defesa, conservam-se dois segmentos abertos, um à frente, outro aos fundos, correspondentes precisamente às duas bocas da oca nativa.

À medida que o programa social evolui e a casa adquire sentido familiar, a planta se define. O centro do primitivo retângulo de quatro águas passa a ser amplo recinto fechado, de telha-vã e chão de terra batida ou piso de lajotas de barro, contido por duas varandas, uma à frente, outra aos fundos, e por sua vez entaladas entre corpos laterais compartimentados.

É nesse *foyer* ou hall, de cunho ainda medieval, que se dispõem os cavaletes com pranchões à guisa de mesa e bancos corridos, e se armam as trempes e assam as caças, a fumaça saindo por entre as telhas.

No século XVII, o esquema se apura; a capela ocupa um dos compartimentos extremos, contíguos à varanda da frente, servindo o outro de camarinha para hospedagem dos forasteiros que assim não participavam da intimidade da casa. Os exemplos de taipa de pilão, que o Patrimônio (SPHAN) salvou em São Paulo, onde o clima é justamente mais frio, são preciosos testemunhos dessa fase.

No transcurso do século XVIII, a varanda dos fundos passa a ser sala de jantar, envidraçada ou não, conforme a região, surgindo então os puxados de serviço com cozinha e demais dependências. Já no século XIX, as casas de arrabalde se alongam em profundidade, e extensos corredores, para os quais se abrem os quartos, ligam a sala da frente, de visitas, e seu terraço de chegada, à sala de jantar e à varanda caseira, aos fundos, com escada de acesso ao quintal.

Foi a essência deste esquema tradicional que se pretendeu reviver nos apartamentos do Parque Guinle: uma espécie de jardim de inverno contíguo à sala de estar, e um cômodo sem destino específico ligado aos quartos e ao serviço; um mais formal, outro mais à vontade, correspondendo assim à varanda caseira. Mas os corretores não souberam vender a ideia, e assim a oportunidade de recuperar esse partido ainda válido, e restabelecer o vínculo, se perdeu.

1º, 3º e 5º PAVIMENTOS

3ème, 5ème et 7ème étages, au 1/500

2º, 4º e 6º PAVIMENTOS

2ème, 4ème et 6ème étages, au 1/500

PILOTIS

213

Park Hotel
Friburgo

1940

A construção desta pousada, pois se destinava apenas à hospedagem de eventuais compradores de terrenos num loteamento das áreas supérfluas do Parque São Clemente, em Nova Friburgo, muito me tocou o coração.

Primeiro, porque foi concebida e inaugurada num prazo mínimo; segundo, porque fruto da comunhão de propósitos do arquiteto e do proprietário, Cesar Guinle: todos os fins de semana eu saía de casa no silêncio ainda escuro da madrugada – o bairro era então ainda deserto – ao apelo do ronco distante do bonde "Jardim Leblon" que vinha de Ipanema, a fim de encontrá-lo, a postos, no cais, para atravessarmos a baía com o carro rumo a Niterói, e de lá subirmos a serra, com duas paradas para dar carvão de comer ao "gasogênio", que o clima, então, era de guerra.

Pronta a construção a cargo de Arnaldo Monteiro, assistido por Sylvio Santos, colega de turma do dono do empreendimento, fomos, o dr. Cesar e eu, comprar louça, na rua Camerino, grossos cobertores de padrão escocês de um lado e lisos do outro, espessas toalhas brancas de banho – grandes, que disto fazia questão –, além de lençóis e cortinas, na *Notre Dame* da rua do Ouvidor.

Assim, uma noite, entregue aos cuidados de um hoteleiro suíço, a pousada se iluminou para o nosso comovido e mútuo enlevo.

TÉRREO

ANDAR

Casa Hungria Machado

No começo dos anos 1940, quando estava no seu fim a demorada construção do edifício do Ministério, surgiu, de repente, no nosso escritório do Castelo, a simpática e até então desconhecida figura risonha de dª. Clara Hungria Machado pedindo-me um projeto para a residência que pretendia construir num terreno de esquina da avenida do canal (Visconde de Albuquerque), no Leblon. Resultou desse espontâneo gesto inicial, além de uma amizade para a vida toda, esta serena e bela casa que ela soube ambientar e mobiliar com peças autênticas e prataria antiga, enquadrando o conjunto num sóbrio e envolvente jardim dos primórdios de Roberto Burle Marx.

ANDAR

TÉRREO

PORTINARI
Divina pastora

Casa Saavedra
Anos 1940

Quando Carmem Proença perdeu um de seus filhos, Bento Oswaldo Cruz, seu cunhado, desejoso de contribuir, de algum modo, para tentar amortecer-lhe o desespero, propôs ao marido, barão de Saavedra, a construção de uma casa de campo em Correias, sugerindo que o projeto fosse meu, o arranjo interno de Henrique Liberal, então entronizado "papa" cosmopolita da decoração, e os jardins do Burle Marx, item este que não ocorreu, porque o barão, sempre carinhosamente cordato comigo e obviamente sabedor do meu apreço pelo Roberto, não sei por que, – vetou.

221

PORTÃO

Casa de Heloísa

Planta de uma casa, também em Correias, para Heloísa, filha de Bento Cruz e amiga de longa data; nos anos 1940 já havia projetado para ela outra casa no Rio, em amplo terreno fronteiro à antiga Sears.

Casa de Brasília
1960

Projeto não construído para minhas filhas.

Delfim Moreira 1212, cobertura
1963

Nunca fui dado a formalidades e cerimônias. Casei em casa, no Leme, o escrivão compareceu com o livro, Odette Monteiro, prima de Leleta, e Fernando Valentim foram os padrinhos.

Quando Maria Elisa casou com Eduardo Quintiliano da Fonseca Sobral, eu estava na Europa; recebi então dela uma carta comovente que durante muito tempo ficou guardada, com outros papéis, entre as páginas do *Di Architettura* de Alberti, tardia edição de 1784. Um belo dia achei que devia estar melhor guardada e a retirei dali. Agora não sei onde estará. Foram morar na ladeira do Ascurra, no Cosme Velho. Habituada desde pequena ao convívio direto com a praia – primeiro no Leme, depois no Leblon –, ela teve a ideia de aproveitar o terraço do prédio onde moro desde 1940 para construir uma cobertura: "três quartos, varanda na frente e pátio interno", foram as únicas recomendações.

Debruçado sobre a praia, com toldo verde acompanhando o caimento do forro da sala, e os pisos escalonados impostos pela estrutura, o apartamento de tal forma "captura" o mar que a presença dele passou, de fato, a *fazer parte da casa*.

Na sua área relativamente pequena de implantação os espaços internos contínuos são ampliados graças às visadas longas, avivadas pela surpresa da cor em determinados – e precisos – momentos.

Em 1964, quando foram para a França exilados – ele era então responsável pelo departamento econômico da Petrobras e intransigente defensor do monopólio estatal –, a obra, a cargo da firma de Paulo Santos – que não quis receber nada pela administração confiada ao engenheiro Sérgio, seu sobrinho –, prosseguiu.

Assim, quando voltaram, com Julieta pequenina, o mar já estava dentro de casa, azul, – à espera.

Caio Mário, 200
1982

Nos anos 1970, Helena casou com Luiz Fernando Gabaglia Moreira Penna, num belo ato quase ao ar livre na casa de Correias, oficiado por d. Clemente Isnard, monge de São Bento.

Algum tempo depois, projetei para eles a casa onde moram numa encosta da Gávea; a parte da frente solta do chão para abrigar a chegada, a de trás assentada no terreno com pátio interno como Helena pediu, assim como pedira sala ampla e mais sobre o largo, e trama inovada de treliça, além da comum. Obra difícil, levada a cabo graças à atuação do bacharel-proprietário improvisado em mestre e construtor.

Resultou esta casa branca, de partido paladiano, aconchegante e espaçosa, onde as pessoas sentem-se bem e gostam de ficar.

Casa francamente contemporânea, mas com pinta e saudade do nosso passado. Casa *brasileira* – aquilo que o neocolonial não soube fazer.

227

Caio Mário, 55
1988

Na mesma rua da casa de Helena e Luiz Fernando, ajudei a fazer, de quebra, outra casa, esta para Edgar M. M. Duvivier, músico, compositor (Berklee), artista plástico, dons que herdou dos pais, casado com Olivia Byington, da incrível voz.

A casa é toda branca, muro inclusive, e coberta com telhas antigas. Vista da rua, é térrea, mas para trás despenca sobre o abismo, onde, aproveitando a estrutura, instalei o estúdio do artista; a casa tem ainda a particularidade de dispor de pequenas sacadas alpendradas, privativas dos quartos, voltadas para a copa próxima das árvores ou para a deslumbrante vista aberta do Corcovado distante.

Barreirinha
Amazonas, 1978

Casa do Estudante
Cité Universitaire, Paris

1952

Carta a Rodrigo

Em 1952, enquanto eu estava em Portugal a serviço do Patrimônio, a família permaneceu quase um ano no hotel St. Georges, em Montana, na Suíça, onde Maria Elisa foi tratada pelo dr. Küchler, responsável pelo moderno sanatório do cantão de Berna, de apurada arquitetura e preço mínimo.

Rodrigo,

Mando-lhe aqui, para ser encaminhado ao nosso ministro, o anteprojeto elaborado depois da última reunião da UNESCO quando me comprometi com o dr. Péricles de fazer o que me fosse possível a fim de deixar a coisa encaminhada antes de partir, pois conforme me disse não se deveria perder a oportunidade, tantas vezes gorada, de construir finalmente em Paris a *casa do estudante brasileiro*, ou a *Casa do Brasil*, porque "pavilhão", além de antipático, me parece impróprio.

E tive acidentalmente confirmação dessa necessidade. Na estação do metrô em Paris, quando me dirigia à reitoria, percebi duas mocinhas de aparência modestíssima e inadequadamente agasalhadas para o tempo que fazia, falando o nosso português. Indaguei se moravam ali mesmo; elas disseram que não havia lugar, moravam num "hotel" – sabe lá como – e se foram na tarde fria em direção ao pavoroso edifício internacional, sem saber que eu levava comigo estes riscos destinados à casa delas. Eram de Minas Gerais.

Não repare a qualidade dos desenhos, pois, além de me sentir muito fora de forma, foram feitos com material escolar de Helena e nanquim velho em condições extremamente desfavoráveis, com luz baixa para não incomodar Leleta à noite, pois ficamos num quarto pequeno a fim de não aumentar as despesas durante a temporada de inverno quando os preços são mais altos e além do *chauffage* ainda preciso pagar garage o tempo todo que estiver ausente. É que depois das minhas extensíssimas viagens de carro – cada ida e volta são 5 mil km – achei prudente não me aventurar nestes dias curtos de inverno, com neve nas serras e *verglas* nas baixadas, tanto mais que terei de fazer a viagem definitiva em março.

Tive muita pena de passar o ano longe dos meus num quarto andar e janela sobre área sombria, no mesmo hotel Austin onde estive em 1926 e para onde sempre vou quando sozinho, parte por economia e parte por impulso invencível da minha índole conservadora. Mas não podia perder mais tempo porquanto o meu trabalho em Portugal já tem sido muito sacrificado e em meados de fevereiro deverei estar novamente em Fran-

ça. A viagem de trem até Lisboa foi bastante cansativa mas sempre consegui lugar sentado e não me posso queixar porque da outra vez, embora viajando em 1ª com lugar reservado pela Cook, quando chegamos à fronteira espanhola já não havia mais "butacas" e passei a noite no corredor juntamente com outros passageiros, primeiro sentado na valise e por fim deitado no chão.

Depois do céu cinzento, da neve rala e das ruas lamacentas de Paris, foi com prazer que revi Lisboa ensolarada e colorida com seu ar lampeiro e risonho de sempre, ordenada e limpa de fazer gosto.

Quanto às viagens pelo interior, terei de fazê-las de "comboio" ou "autocarro" e, nos casos de pequeno percurso para ver coisas menos acessíveis, poderei recorrer aos carros de aluguel que são muito mais baratos que aí, paga-se por quilômetro de modo que se pode saber antecipadamente quanto custará a corrida.

Mas voltemos à Casa do Estudante. Conforme dr. Péricles preferiu e eu concordei, pois me pareceu a única forma praticável, o projeto definitivo e todos os pormenores de construção, inclusive estrutura e instalações, deverão ser feitos lá mesmo, tal como o indispensável controle da fiel interpretação do projeto durante a construção, e, autorizado por ele a fazer a escolha, já deixei a coisa apalavrada em princípio com o sr. Wogenscky do ateliê Le Corbusier, pois me pareceu justo caber a incumbência ao velho ateliê da rue de Sèvres 35, onde nasceram as ideias que foram dar vida nova à arquitetura brasileira contemporânea. Tenho as melhores referências quanto ao caráter e à correção do sr. Wogenscky, francês há muitas gerações, mas de ascendência polonesa.

Com referência aos honorários, aqui tudo é previsto na lei que regula o exercício da profissão e teremos de nos conformar com as normas estabelecidas, apenas me preocupei em garantir que tais despesas ficassem incluídas dentro da verba total de 200 milhões de francos prevista para a construção pela reitoria na base do número de leitos e da experiência adquirida nas construções recentemente concluídas ou em andamento, total que abrange ainda o mobiliário e foi aceito em princípio pelo dr. Péricles.

Espero que o Paulo Carneiro, cuja atuação na UNESCO, diga-se de passagem, é de fato excepcional, traga instruções definitivas a respeito e venha armado com plenos poderes para levar a coisa adiante no clima de normalidade desejável. Quanto a mim, adiantei nos dias que lá estive as instruções então cabíveis e espero quando voltar em fevereiro deixar definitivamente assentado tudo que respeite à arquitetura.

Só recebi os documentos que o dr. Carneiro deixou para me serem entregues quando o estudo já estava concluído; entre estes havia uma expressiva exposição de motivos do ministro João Neves baseada no memorial da comissão do Instituto Brasileiro de Educação, Ciência e Cultura incumbida de estudar o assunto, um anteprojeto de lei, várias fotografias encaminhadas por dª. Ana Amélia e por fim uma papeleta cuja procedência ignoro, com várias recomendações criteriosas, mas duas sugestões que não me parecem praticáveis. A primeira refere-se à eventual duplicação do número de quartos. Ora, cem quartos já me parecem excessivos, apenas o reitor entende tal quantidade necessária para que as despesas gerais sejam compensadas. Cem brasileiros estudando em Paris já é muita gente, pois haverá outros estudando noutros centros de cultura e não nos devemos iludir e perder o senso de medida. A segunda diz respeito à instalação de chuveiros nos quartos, o que não me parece aconselhável não só porque, tratando-se de quartos individuais pequenos, tais chuveiros, necessariamente acanhados e incômodos, atravancam o armário e o lavatório, como porque são úmidos e desagradáveis. Já me foi difícil conseguir que os técnicos da reitoria aceitassem lavatórios nos quartos, pois preferem o sistema de lavatórios comuns, imagine-se um chuveiro para cada estudante. A solução

dos chuveiros independentes dispondo de espaço individual necessário além da ducha propriamente dita, em número suficiente juntamente com os WC, é muito mais razoável e resulta, na prática, mais confortável. Previ também em cada andar, além das salas de estudo, duas cabines para passagem a ferro individual, como a bordo, e duas quitinetes, porque, com exceção do café da manhã, as refeições são feitas no restaurante triste e sombrio do edifício internacional. Aliás, a Cidade Universitária em si não oferece nenhum encanto, e, apesar do aspecto aparatoso de algumas instalações, ela se apresenta de um modo geral desordenada e feia; além disso, a mentalidade dos responsáveis não me parece nem conservadora nem progressista, e sim mal informada e retrógrada. E o digo com toda a isenção, pois você sabe o quanto a França e o povo francês me são caros.

O projeto prevê 41 quartos para moças, cinquenta para rapazes e seis para casais, perfazendo assim o total de 103 estudantes. Os acessos às diferentes seções são autônomos e o isolamento é completo. Como o elevador, de acordo com as normas estabelecidas, não é para os estudantes, mas para a administração e serviço, principalmente o transporte de roupa de cama etc., localizei os casais e as moças nos andares inferiores e os rapazes nos últimos. E como o pé-direito dos quartos é reduzido para maior aconchego e as escadas são suaves, com patamares amplos, não haverá de fato inconveniente. No pavimento térreo foram localizados a sala de estar, a cafeteria para o serviço da manhã, a administração e o apartamento do diretor. Como há, de parte da reitoria, o louvável propósito de considerar o diretor o *dono da casa* e de criar oportunidades para o seu convívio mais íntimo com os estudantes, dei ao gabinete dele o caráter de uma ampla biblioteca, com uma parte separada por estantes e destinada à consulta eventual dos alunos, que já dispõem de salas apropriadas para seminário, debates ou simples bate-papo nos andares e numa das alas do pavimento térreo. Assim, a atmosfera do amplo gabinete parecerá mais digna e aquele convívio desejável do diretor com os estudantes se fará em terreno propício. Arranjei ainda duas *clôtures* ou pátios, um para os quartos do

Risco original que serviu de base à elaboração do projeto definitivo, por mim confiado –
com carta branca – ao ateliê da rue de Sèvres e efetivamente construído, a título compensatório
por sua decisiva interferência no caso do Ministério da Educação e Saúde, em 1936.

apartamento do diretor, outro maior que dá também para a biblioteca, mas igualmente privativo, pois só tem acesso pela sala dele. Procurei, além disto, isolar um pouco os diferentes núcleos de atividades distintas dos estudantes. As salas térreas de estudo, por exemplo, são situadas numa das extremidades e dispõem ainda de um avarandado, pois a Cité já é nos arrabaldes da cidade e o terreno dá para um estádio, de modo que essa parte menos formal ligada ao jardim poderá atribuir ao conjunto certa graça nativa, sem contudo destoar da atmosfera local. Aliás prevalecem no colorido da fachada sobre o *boulevard* meio deserto o cinza, o azul, o vermelho e o branco, que são as cores que predominam em França. O ateliê, que poderá ser subdividido em seções, dispondo de parte alta, claraboia e jirau, e as pequenas câmaras "insonorizadas" para os músicos ficam na outra banda e, apesar de organicamente articulados ao bloco principal, também contribuem para derramar um pouco a composição no sentido da graça crioula referida acima. Além dessas câmaras silenciosas os músicos disporão ainda nos topos de cada andar, isto é, já naturalmente isolados, de quartos com saleta anexa toda forrada de material absorvente. A utilização do subsolo obedece ao programa que me foi fornecido. Há uma garagem para bicicletas que servirá também para os jogos barulhentos, pingue-pongue etc.; há, mais, o quarto do porteiro, um depósito para malas, a lavanderia e o que chamam de *chauffage d'été* com *échangeurs* etc. – não sei bem do que se trata, limitei-me a reservar a área e a disposição pedidas. O aquecimento de inverno é fornecido pela instalação central que alimenta o quarteirão. Esquecia-me de assinalar a existência de um aqueduto subterrâneo, cavalgado pela estrutura, mas que obriga a separação do subsolo em duas seções, sem maiores inconvenientes, aliás. Na seção contígua há a adega, vestiários para o pessoal do serviço e dois quartos, podendo um deles ser utilizado eventualmente pela empregada do diretor. Só adotei a orientação do prédio depois de consultar vários estudantes moradores de outras casas e que foram unânimes: norte, nem se fala; sul é bom no inverno, mas muito quente no verão; oeste venta com chuva; sudeste ou leste-sul ideal. Orientei então os quartos assim. Eles dispõem de uma entrada, com lavatório e armário amplo, separada da parte de estar por uma placa de madeira encerada, alta de cerca de 1,8 m, e contra a qual será encostada a cama-divã, porque esta posição contrária ao sentido da profundidade contribui para o desafogo do quarto. Tal divisão servirá ainda para as moças e rapazes pregarem coisas livremente sem o receio de estragar as paredes. As janelas só terão 1,05 m de altura, mas vão de fora a fora, sendo metade de abrir e metade fixa com vidro opaco; na metade de abrir, haverá uma pequena persiana externa de enrolar para fora, do tipo econômico e muito prático de uso corrente aqui em Lisboa e que nunca vi noutro lugar; na parte fixa, haverá cortina. No peitoril estarão a estante e o radiador. Preferi esse sistema mais antiquado de aquecimento em vez do outro, pelo piso, adotado em alguns edifícios mais modernos, porque, por experiência própria, sei que é muito conveniente, quando se chega molhado da rua, ter onde botar a capa e os sapatos para secar (e também a roupa leve, habitualmente lavada no quarto). Quanto à cor, estabeleci o esquema seguinte a fim de garantir a variedade sem prejuízo da uniformidade: os tetos e a parede da janela, inclusive cortina, serão brancos; as paredes do lado de quem entra serão cinza ou havana; quando a parede for cinza o chão será havana e vice-versa; as paredes opostas poderão ser azul, rosa, verde-água ou amarelo-limão; quanto às capas das camas e poltroninhas serão todas cinza ou havana por conveniência de conservação e troca; serão cinza como a parede quando o piso for havana, e havana no caso contrário; nos corredores a parede dos quartos será sempre cinza e a parede oposta, bem como a do patamar, mudarão de cor conforme o andar, porque fica mais agradável e ajuda a identificar o piso de chegada. Previ igualmen-

te um painel de 3,2 m por 7 m mais ou menos, na sala de estar, para o nosso Portinari, e me permito sugerir o tema que julgo apropriado e poderá ser resumido assim: o homem, na sua justa medida, é o traço *lúcido* de união do infinitamente grande com o infinitamente pequeno.

Para esse efeito a superfície disponível poderia ser dividida em dois campos desiguais mas vinculados pela proporção áurea dos antigos. Na confluência desses dois campos seria então figurado o homem. Ele estaria caminhando, o olhar para a frente, e um dos pés solidamente apoiado no chão. O gesto dos braços abertos também seria desigual, como se uma das mãos recebesse e a outra entregasse, e haveria como que um resplendor a atestar-lhe a lucidez. Aos pés dele uma concha, um verme e uma flor. No mais, os elementos da composição seriam as formas *reais* do mundo "oculto" revelado pela aparelhagem técnica que a sua inteligência criou. No campo menor, e porque se presta menos à figuração plástica, o espaço sideral com as suas constelações e alucinantes ne-

bulosas; no campo maior, as pequenas abstrações e formas variadíssimas desse abismo orgânico que é o microcosmo, inclusive a energia nuclear tal como costuma ser esquematicamente representada. Energia *cósmica*, energia *nuclear*, energia *lúcida*, trindade que constitui, tal como a trindade mística, uma coisa só.

Tudo isto parecerá, talvez, um tanto literário, mas acredito que, expresso com a consciência e a valentia plástica adequadas, poderá resultar numa obra significativa, tanto mais quanto a natureza mesma do tema impõe a fusão dos conceitos formais abstrato e realista. O perigo maior seria da interpretação resvalar para o precioso simbolismo do cansado Dalí, mas desse risco o Portinari me parece imune.

Escrevi hoje de manhã em resposta à sua carta do dia 3 para não atrasar o documento pedido e para explicar igualmente o caso da Mala Real. Espero que tenha recebido, pois é grande o meu empenho de resolver isto logo. Quero acrescentar agora, ainda a propósito de dinheiro, que o dr. Péricles teve a bondade de me oferecer uma ajuda para as despesas extraordinárias relacionadas com este trabalho. Aceitarei qualquer auxílio e antecipadamente me declaro gratíssimo, apenas é preciso que venha já.

Obrigado a você. Desculpe a extensão desta carta, mas achei necessário esclarecer a coisa pormenorizadamente.

Um abraço, que já é tarde demais, Lucio.

Era este o ambiente idealizado para a Casa do Brasil, mas o projeto definitivo resultou outra coisa.

Arquitetura bioclimática
1983

> *Introdução a um texto destinado a comemorar os 70 anos da invenção do ar-condicionado por Willis Haviland Carrier.*

Este seminário, em boa hora promovido pelas Companhias de Energia de São Paulo – CESP, CPFL e Eletropaulo –, tendo como sereno mentor o atuante e competente Joaquim Francisco de Carvalho, veio mostrar que, pelo menos no Rio Grande do Sul, estamos em dia com as experiências que vêm sendo realizadas por toda parte, no sentido de viabilizar a tecnologia do aproveitamento da energia solar. Ainda recentemente, o jornal do RIBA – Real Instituto dos Arquitetos Britânicos – dedicou um número especial ao assunto.

Só que nesse louvável propósito, a arquitetura, tal como se desenvolveu no pós-guerra, foi severamente ironizada como dócil subproduto da indústria do vidro mancomunada com o intensivo uso industrial, comercial e caseiro do ar-condicionado, quando teria havido meios e modos – até mesmo aproveitando a lição da arquitetura dos povos ditos primitivos – de reduzir o excessivo gasto de energia requerido pelo partido arquitetônico então universalmente adotado nas edificações de grande porte.

Na verdade, essa culpa não cabe exclusivamente a diabólicas maquinações da Pilkington, da Saint-Gobain e da Carrier; houve simplesmente uma coincidência, uma concomitância: a indústria vidreira, depois de atender à premente demanda das cidades arrasadas pela insânia da guerra, viu-se também solicitada pelas novas teorias arquitetônicas resultantes de impacto inédito – *a fachada suporte deixara de existir*.

Ocorrera efetivamente um milagre: em vez da fachada tradicional – onde a abertura de cada vão representava uma violência à sua integridade estrutural – não se tratava mais de abrir buracos nos muros de sustentação; concluído o arcabouço do prédio, a "fachada" se oferecia toda ela vazada, *aberta*, livre de qualquer comprometimento estrutural. Daí a tentação de não fechá-la com alvenaria, mas de, simplesmente, empregar nessa vedação chapas de vidro plano, dramatizando-se assim o contraste: no exterior, a intempérie; internamente, o ambiente climatizado, ou a sensação de frescor e bem-estar com o sol escaldante do lado de fora; a límpida visão do sol nascente, o crepúsculo; a natureza inclemente domada, contida de encontro a tênues placas duplas ou singelas, translúcidas ou transparentes. E ainda com a possibilidade de se poder graduar a contento, com leves venezianas internas basculantes, conforme a hora – assim como numa objetiva fotográfica –, os eventuais inconvenientes decorrentes do excesso de luminosidade ou de visão.

Daí a opção de aceitar, sem rodeios amenizadores, o desafio. Pois, com efeito, se nos países nórdicos o aquecimento central durante o inverno é considerado coisa natural e não um desperdício, por que nas terras de clima tórrido ou de castigado verão não se admitir a contrapartida capaz de neutralizar o *handicap* que impossibilita ali atividade em condições normais de bem-estar? E por que, em vez de revestir os arranha-céus de alto

a baixo com espessas placas de arenito ou calcário, como no Centro Rockefeller, por exemplo, não admitir que a indústria produza, em série, fortes painéis de aço ou de bronze, para que, fixados à estrutura dos pisos, neles se prendam as lisas chapas de vidro plano, transformando-se assim, nesse passe de mágica, a densa massa edificada num imponderável prisma cristalino a refletir as nuvens e o céu?

Nascia aí a *curtain wall* ou o *mur-rideau* que, não obstante os prenúncios da escola de Chicago, não é criação americana, como o público supõe, mas europeia, de Behrens, de Gropius, de Le Corbusier e, principalmente, de Mies van der Rohe, que, já então radicado nos EUA, definiu e consolidou, no conjunto e no pormenor – com a classe e o apuro que lhe eram peculiares –, o tratamento arquitetônico consentâneo com a nova tecnologia. E importa, no ensejo, ressaltar, como já tenho assinalado, que a primeira aplicação, em escala monumental, dessa inovadora técnica construtiva ocorreu precisamente aqui, no edifício-sede do então Ministério da Educação e Saúde, cujo projeto data de 1936.

De fato, quando fui com Oscar Niemeyer a Nova York para construir o Pavilhão do Brasil na Feira Internacional de 1939, não havia ali nenhum edifício envidraçado desses que agora identificam as cidades americanas. Vieram todos depois, a começar pelo edifício Lever, cujo partido de implantação inspirou-se, aliás, no do nosso Ministério.

Com o correr do tempo, contudo, "mudaram-se as vontades". A divulgação e comercialização dessa abordagem arquitetônica "miesiana", a repetição em termos nem sempre adequados desse modo de fazer virou "modismo" e, como reação natural, a prevalência da volumetria tectônica voltou a competir, ostentando as suas concentradas massas estruturais já então entrosadas com os *pans de verre*, concepção esta que, na verdade, subsistira latente tanto no chamado brutalismo de Smithson, como nas realizações da segunda fase de Le Corbusier e na arquitetura do extraordinário, conquanto tardio, Louis Kahn e ainda na dos impecáveis japoneses, isto sem falar nos novos projetos, já de intenção especulativo-estrutural, do nosso Oscar Niemeyer.

O campo está pois aberto e chegou o momento de dar ênfase a esse *approach* bioclimático na elaboração dos projetos arquitetônicos, tal como recomenda textualmente o mentor deste seminário no seu texto introdutório: "Cabe agora aos arquitetos, engenheiros e demais profissionais da construção manter vivo o assunto, para que a arquitetura brasileira encontre novos caminhos, compatíveis com a era atual, em que todo esforço deve ser feito para se economizarem materiais de construção e, sobretudo, energia. Para isso, acreditamos que as técnicas bioclimáticas devem constituir-se em tema obrigatório de ensino e pesquisa nas faculdades de arquitetura, e que os professores militantes devem informar-se sobre o assunto, seja através de publicações especializadas, seja mediante a realização de seminários específicos, nos quais se apresentem, em detalhe, técnicas arquitetônicas em que as condições ecológicas e bioclimáticas entrem, efetivamente, como variáveis de projeto e construção".

E isto não só no que diz respeito à promissora senda da utilização da energia solar, embora as almanjarras necessárias à sua captação ainda sejam de molde a desencorajar usuários e arquitetos, mas também no que se refere à retomada de velhas experiências visando ao conforto ambiental.

É evidente que muitos dos engenhosos recursos de aeração usados na arquitetura popular ou primitiva dos climas quentes, e ainda de aplicação possível entre nós da Bahia para cima, seriam impraticáveis do estado do Espírito Santo para baixo ou para o interior, devido às dificuldades de vedação, necessária em grande parte do ano por causa da friagem. Contudo, havendo da parte dos arquitetos essa preocupação pelo conforto am-

biental, é sempre possível a adaptação de recursos simples que possibilitem ventilação cruzada nos aposentos, complementada, no caso dos edifícios de apartamentos ou de escritórios, pela criação de poços de tiragem, inclusive com frestas abertas em cada andar na prumada dos elevadores, bem como na entrada de cada apartamento ou escritório, garantindo-se desse modo a circulação forçada do ar do térreo (pilotis) à cobertura, tal como ocorria nas casas de arrabalde do século passado, onde os extensos corredores da sala de entrada à sala de jantar, sempre localizada nos fundos e dando para o quintal, possibilitavam a necessária tiragem, inclusive para as duas ordens de quartos dispostos em sequência ao longo deles. Importa, igualmente, propiciar a circulação do ar entre os cômodos. Para tanto, basta que determinadas paredes no seu encontro, de topo, com paredes que lhe sejam ortogonais não encostem nelas, deixando assim frestas do teto ao chão, vedadas com simples tábuas pivotantes, de arestas ligeiramente boleadas e de preferência esmaltadas de cor; e que, ainda, se abram em paredes externas ou internas pequenos postigos complementares de ventilação.

Le Corbusier nas suas chamadas Unidades de Habitação, bem como na Casa do Brasil na Cité, aplicou renques contínuos de *loggias*, ou seja, de varandas inseridas no corpo da construção, ficando as esquadrias, assim protegidas da ação direta do sol, decompostas em três segmentos: num dos extremos, a fresta vertical de ventilação; no meio, placa fixa de vidro até o peitoril e, no outro extremo, a porta de acesso à *loggia*, portanto, elemento também de aeração; e como as *loggias* são acessíveis, o sistema permite ao usuário a visão lateral da rua, o que não ocorre com as estruturas de quebra-sol apostas à fachada. Assim, resguardada a fachada norte e protegida, externamente, a fachada voltada para os raios rasteiros do poente por quebra-sol de lâminas verticais basculantes, evita-se o desperdício de energia nas instalações individuais, centrais ou setoriais de ar-condicionado.

Permito-me lembrar aqui, a título de curiosidade, que a primeira instalação doméstica de ar-condicionado, no Rio, foi a do então comandante Álvaro Alberto, numa casa da rua Barata Ribeiro, projetada por mim no início dos anos 1920, sendo responsável pela aplicação do recém-inventado sistema Carrier o comandante Lomba, professor, como o proprietário, da Escola Naval.

E ainda a propósito dessa invenção que tanto beneficiou as regiões castigadas pelo calor permanente ou de estação, desejo relembrar, como remate a estas considerações, o que havia dito no texto que redigi, a pedido, em 1977, ao serem comemorados os 75 anos dessa dádiva do benemérito Willis Haviland Carrier, onde encaro o desenvolvimento científico e tecnológico sob outro prisma que não o usual, ou seja, como *outra face, outra modalidade de natureza*, fora do alcance dos nossos sentidos, mas ao alcance da nossa inteligência, que por sua vez, nada mais é senão a manifestação última – o *aboutissement*, o remate – da própria natureza como um todo.

Com a ajuda de Dorothy Taylor, minha professora de desenho. Newcastle, 1911.

THE
PRACTICE & SCIENCE
OF
DRAWING

BY

HAROLD SPEED

Associé de la Société Nationale des Beaux-Arts, Paris; Member of
the Royal Society of Portrait Painters, &c.

With 93 Illustrations & Diagrams

LONDON
SEELEY, SERVICE & CO. LIMITED
38 GREAT RUSSELL STREET
1913

Do Desenho
1940

Programa para a reformulação do ensino de desenho no curso secundário, por solicitação do ministro Capanema – primeiros e último parágrafos

> *Clive Bell define arte como* significant form.
> *O rabisco não é nada, o risco – o traço – é tudo. O risco tem carga, é desenho com determinada intenção – é o "design". É por isto que os antigos empregavam a palavra* risco *no sentido de "projeto": o "risco para a capela de São Francisco", por exemplo.*
> *Trêmulo ou firme, esta carga é o que importa. Portinari costumava dar como exemplo a assinatura, feita com esforço, pelo analfabeto (risco), com o simples fingimento de uma assinatura (rabisco).*
> *O arquiteto (pretendendo ser modesto) não deve jamais empregar a expressão "rabisco" e sim risco.*
> *Risco é desenho não só quando quer* compreender *ou* significar, *mas "fazer", construir.*

Duas dificuldades se apresentam fundamentais, quando se considera o problema do ensino do desenho no curso secundário. Primeiro, é que as aulas serão muitas vezes ministradas por pessoas pouco esclarecidas, ou mal esclarecidas sobre o que de fato importa, convindo assim restringir ao mínimo indispensável a intervenção do professor, a fim de que a própria estruturação do programa atue por si mesma, de forma decisiva, na orientação do ensino. Deste modo, sendo o professor pessoa inteligente e mais bem informada, o ensino dará o seu maior rendimento; no caso contrário, a ação dele tornar-se-á menos nociva. A segunda dificuldade é que os objetivos do ensino do desenho, nesse curso, são de natureza contraditória. Contradição que os programas não costumam levar na devida conta, estabelecendo-se em consequência no espírito dos alunos uma certa confusão que se vai agravando com o tempo a ponto de comprometer irremediavelmente, mais tarde, no adulto, a capacidade de discernir e apreender no seu sentido verdadeiro o que venha a ser, afinal, obra de arte plástica.

De uma parte, com efeito, o ensino do desenho visa desenvolver nos adolescentes o hábito da observação, o espírito de análise, o gosto pela precisão, fornecendo-lhes os meios de traduzirem as ideias e de registrarem as observações graficamente, o que, além de os predispor para as tarefas da vida prática, concorrerá, também, para dar a todos melhor compreensão do mundo de formas que nos cerca, do que resultará, necessariamente, uma identificação maior com ele.

Mas, por outro lado, tem por fim reavivar a pureza de imaginação, o dom de criar, o lirismo próprios da infância, qualidades geralmente amortecidas quando se ingressa no curso secundário, e isto, tanto devido à orientação defeituosa do *ensino* do desenho no curso primário, como devido mesmo à crise da idade, porque, então, esses *novos* adolescentes, atormentados pelas críticas inoportunas e inábeis dos mais velhos, já perderam a confiança neles mesmos e naquele seu mundo imaginário onde tudo era possível e tinha explicação:

sentem-se inseguros, acham os desenhos que fazem ridículos, têm medo de "errar". Ora, precisamente aquelas qualidades é que irão constituir, por assim dizer, o fundo comum de onde brotarão, mais tarde, as manifestações artísticas quaisquer que elas sejam. Importa, assim, cultivá-las a fim de que os mais capazes, neste particular, possam encontrar naturalmente o seu caminho, ao invés de vê-lo obstruído por um ensino absurdo que ainda apresenta o grave inconveniente de estimular as falsas vocações. O seu objetivo, entretanto, não é só esse de reavivar, em benefício principalmente dos mais dotados, tais qualidades; é, também, o de permitir que, ao terminarem o curso aos quinze ou dezesseis anos de idade, todas as moças e rapazes, indistintamente, tenham, senão a perfeita consciência – o que só a experiência, depois, poderá trazer –, ao menos noção suficientemente clara do que venha a ser uma obra de arte plástica, não como simples *cópia*, mais ou menos imperfeita, da natureza, mas como criação à parte, autônoma, que dispõe dos elementos naturais livremente e os recria a seu modo e de acordo com suas próprias leis.

Dessa diversidade de objetivos resultam modalidades diferentes de desenho, o que se poderia resumir, para maior clareza, da seguinte maneira:

a – para o inventor quando concebe e deseja construir – o desenho como meio de fazer, ou *desenho técnico*;

b – para o curioso quando observa e deseja registrar – o desenho como documento, ou *desenho de observação*;

c – para o ilustrador quando imagina uma coisa ou uma ação e deseja figurá-la – o desenho como comentário, ou *desenho de ilustração*;

d – para o decorador quando inventa e combina arabescos – o desenho como jogo e devaneio, ou *desenho de ornamentação*;

e – para o artista quando, motivado, utiliza em maior ou menor grau essas diferentes modalidades de desenho, visando realizar obra plástica autônoma e expressar-se – o desenho como arte, ou *desenho de criação*.

Ou seja, esquematizando ainda mais para facilitar a aplicação didática:

1 – para a inteligência quando concebe e deseja construir, o desenho como meio de fazer, ou *desenho técnico*;

2 – para a curiosidade quando observa e deseja registrar, o desenho como documento, ou *desenho de observação*;

3 – para o sentimento quando se toca; para a imaginação quando se solta; para a inteligência quando "bola" a coisa ou está diante dela e deseja penetrar-lhe o âmago e *significar* – o desenho como meio de expressão plástica, ou *desenho de criação*.

. .

O presente programa foi elaborado precisamente com esse intuito de integrar a educação artística, da mesma forma que a literária e a científica, no quadro geral da educação secundária, a fim de possibilitar, aos poucos, um nível *coletivo* de simpatia, compreensão, discernimento e, como consequência, um grau generalizado de acuidade capaz de tornar a arte do nosso tempo de âmbito popular, pois é de lamentar-se que tantas criaturas que poderiam gozar dessa fonte puríssima de vida na sua plenitude se vejam privadas dela tão somente por falta de uma iniciação adequada; iniciação que deve constituir, portanto, a finalidade última do ensino do desenho no curso secundário. E seria bom o professor fazer, nesse sentido, um apelo ao aluno para que não encare a série final do curso como uma porta que se fecha, mas, pelo contrário, como uma abertura que o predisponha a intuir, num simples traço ou numa elaborada e complexa obra, a presença dessa coisa misteriosa chamada *arte*.

Desenho de Julieta com 8 anos.

Por que certas coisas,
aqui exemplificadas casualmente,
– *são boas de olhar?*

Considerações sobre arte contemporânea
Anos 1940

Publicado apenas em 1952 nos Cadernos de Cultura do Ministério da Educação.

Quando se considera, no seu conjunto, o desenvolvimento atual da arquitetura moderna, a contribuição dos arquitetos brasileiros surpreende por seu imprevisto e sua importância.

Imprevisto porque, de todos os países, o Brasil sempre parecera, a este respeito, dos menos predispostos; importância porque veio pôr na ordem do dia, com a devida ênfase, o problema da qualidade plástica e do conteúdo lírico e passional da obra arquitetônica, aquilo por que haverá de sobreviver no tempo, quando *funcionalmente* já não for mais útil. Sobrevivência não apenas como exemplar didático de uma técnica construtiva ultrapassada, ou como testemunho de uma civilização perempta, mas num sentido mais profundo e permanente, – como criação plástica ainda válida, porque capaz de comover.

O reconhecimento e a conceituação dessa *qualidade plástica* como elemento fundamental da obra arquitetônica – embora sempre sujeita às limitações decorrentes da própria natureza eminentemente utilitária da arte de construir – é, sem dúvida, neste momento, a tarefa urgente que se impõe aos arquitetos e ao ensino profissional.

Com efeito, restabelecida sobre bases funcionais legítimas graças à ação decisiva dos CIAM, a arquitetura moderna, salvo poucas exceções, mormente a da consciência plástica inerente a toda a obra de Le Corbusier, e a da apurada elegância da obra escassa de Mies van der Rohe, ainda se ressentia, então, da falta de uma *intenção* mais alta e generosa, do menosprezo do fato plástico e de certa pobreza puritana de execução – o que não se deve confundir com o ascetismo plástico, poderoso e digno, de algumas das suas realizações mais significativas e do melhor timbre arquitetônico, como, por exemplo, a Bauhaus, de Gropius.

O apelo insistente e lúcido de Le Corbusier, desde a primeira hora, visando situar a arquitetura além do utilitário, não fora, ao que parece, compreendido. As qualidades plásticas e líricas de sua obra admirável eram mesmo encaradas com prevenção e aceitas unicamente, o mais das vezes, em consideração à lógica implacável do seu raciocínio doutrinário.

Já é tempo, portanto, de se reconhecer agora, de modo inequívoco, a legitimidade da intenção plástica, consciente ou não, que toda obra de arquitetura, digna desse nome – seja ela erudita ou popular –, necessariamente pressupõe.

E para determinar-se devidamente a natureza e o grau de uma tal participação no complexo processo do qual resulta a obra arquitetônica definitiva, é necessário começar-se por definir, com a desejável objetividade, o que seja arquitetura.

Arquitetura é, antes de mais nada, *construção*; mas construção concebida com o propósito primordial de ordenar e organizar o espaço para determinada finalidade e visando a determinada intenção. E nesse processo fundamental de ordenar e expressar-se ela se revela igualmente *arte plástica*, porquanto nos inumeráveis problemas com que se defronta o arquiteto desde a germinação do projeto até a conclusão efetiva da obra, há sempre, para cada caso específico, certa margem final de opção entre os limites – máximo e mínimo – determinados pelo cálculo, preconizados pela técnica, condicionados pelo meio, reclamados pela função ou impostos pelo programa, – cabendo então ao sentimento individual do arquiteto, no que ele tem de *artista*, portanto, escolher, na escala dos valores contidos entre tais limites extremos, a forma plástica apropriada a cada pormenor em função da unidade última da obra idealizada.

A *intenção plástica* que semelhante escolha subentende é precisamente o que distingue a arquitetura da simples construção.

Por outro lado, a arquitetura depende ainda, necessariamente, da *época* da sua ocorrência, do *meio* físico e social a que pertence, da *técnica* decorrente dos materiais empregados e, finalmente, dos objetivos e dos recursos financeiros disponíveis para a realização da obra, ou seja, do *programa* proposto.

Pode-se então definir a arquitetura como *construção concebida com a intenção de ordenar e organizar plasticamente o espaço, em função de uma determinada época, de um determinado meio, de uma determinada técnica e de um determinado programa.*

Estabelecidos, assim, os vínculos *necessários* da intenção plástica com os demais fatores fundamentais em causa, e constatada a *simultaneidade* e constância dessa múltipla presença na própria origem e durante o transcurso da elaboração arquitetônica, o que lhe justifica a classificação tradicional na categoria das Belas Artes, pode-se então abordar mais de perto a questão no propósito de elucidar, com o apoio do testemunho histórico e da experiência contemporânea, como procede o arquiteto ao conceber e projetar.

Constata-se desde logo a existência de dois conceitos distintos e de aparência contraditória a orientá-lo: o conceito *orgânico-funcional*, cujo ponto de partida é a satisfação das determinações de natureza funcional, desenvolvendo-se a obra como um organismo vivo onde a expressão arquitetônica do todo depende de um rigoroso processo de seleção plástica das partes que o constituem e do modo como são entrosadas, e o conceito *plástico-ideal*, cuja norma de proceder im-

plica senão o estabelecimento de normas plásticas *a priori*, às quais se viriam ajustar, de modo sábio ou engenhoso, as necessidades funcionais (academismo), em todo caso, a intenção preconcebida de ordenar e organizar racionalmente as conveniências de natureza funcional, visando a obtenção de formas livres ou geométricas *ideais*, ou seja, *plasticamente puras*.

No primeiro caso a beleza *desabrocha*, como numa flor, e o seu modelo histórico mais significativo é a arquitetura dita "gótica", ao passo que no segundo ela *se domina e contém*, como num cristal lapidado, e a arquitetura chamada "clássica" ainda é, no caso, a manifestação mais credenciada.

As técnicas construtivas contemporâneas – caracterizadas pela independência das ossaturas em relação às paredes e pelos pisos balanceados, resultando daí a autonomia interna das plantas, de caráter "funcional-fisiológico", e a autonomia relativa das fachadas, de natureza "plástico-funcional" – tornaram possível, pela primeira vez na história da arquitetura, a perfeita fusão daqueles dois conceitos dantes justamente considerados antagônicos: a obra, encarada desde o início como um organismo vivo, é, de fato, concebida no todo e realizada no pormenor de modo estritamente funcional, quer dizer, em obediência escrupulosa às exigências do cálculo, da técnica, do meio e do programa, mas visando sempre igualmente alcançar um apuro plástico ideal, graças à unidade orgânica que a autonomia estrutural faculta e à relativa liberdade no planejar e compor que ela enseja.

É na fusão desses dois conceitos, quando o jogo das formas livremente delineadas ou geometricamente definidas se processa espontâneo ou intencional – ora derramadas, ora contidas –, que se escondem a sedução e as possibilidades virtuais ilimitadas da arquitetura moderna.

Essa dualidade de concepção na qual assenta a nova técnica da composição arquitetônica prende-se, aliás, do ponto de vista restrito da expressão plástica, a uma dualidade formal mais profunda, que se manifesta igualmente nos demais setores das Belas Artes, independentemente de outras tantas particularidades por que também se possam conjuntamente caracterizar.

Dualidade figurada, de um lado, pela concepção *estática* da forma, na qual a *energia plástica* concentrada no objeto considerado parece atraída por um suposto núcleo vital, donde a predominância dos volumes geométricos e da continuidade dos planos de contorno definido e a consequente sensação de densidade, de equilíbrio, de contenção (arte mediterrânea); e, do outro lado, pela concepção formal *dinâmica*, onde aquela energia concentrada no objeto parece querer liberar-se e expandir – seja no sentido unânime de uma resultante ascendente (arte gótica), seja em direções contraditórias simultâneas (arte barroca), seja revolvendo-se e voltando sobre si mesma (arte hindu), seja rodopiando à procura de um vértice (arte eslava), seja fragmentando-se aprisionada dentro de limites convencionais (arte árabe), seja ainda abrindo-se em elegantes ramificações (arte iraniana), ou finalmente recurvando-se para cima num ritmo escalonado (arte sino-japonesa) –, donde a fragmentação dos planos e a predominância das massas de aparência arbitrária e silhueta pontiaguda, irregular, torturada, retorcida, intricada, graciosa ou ondulada, conforme o caso, e como consequência, inversamente, as sensações de embalo, de encantamento, de prestidigitação gráfica, de vertigem, de angústia, de impulso extravasado e de serenidade ou exaltação.

A cada uma dessas concepções formais, tanto a estática quanto as diferentes modalidades da dinâmica, corresponde portanto, originalmente, um *habitat* natural, muito embora as trocas culturais e as vicissitudes próprias do desenvolvimento histórico as hajam seguidamente confundido a ponto de se apagarem muitas vezes os traços de ligação a esses focos de origem.

A delimitação de tais focos e o restabelecimento esquemático das linhas gerais de penetração e de influências recíprocas tornam-se indispensáveis à perfeita compreensão da arte moderna em geral, porquanto a sua principal característica é, precisamente, a predisposição a aceitar e assimilar a contradição daqueles conceitos, paradoxalmente englobados num mesmo corpo de doutrina.

Procure-se pois resumir a fim de reconstituir mentalmente, dentro dos limites objetivos do quadro geográfico e da perspectiva histórica, os

caminhos percorridos por essas correntes plásticas fundamentais.

Considere-se, primeiro, a arte das diferentes civilizações que se sucederam ao longo da bacia do Mediterrâneo – egípcia, grega, etrusca, romana, bizantina – e a esta simples enumeração logo se adivinha aí o berço do conceito *estático* da forma, conceito cuja pureza geométrica ainda se manifesta na arquitetura popular mediterrânea, tanto a do sul da Europa, quanto a do norte da África, das Cíclades às Baleares, das costas da Síria às costas da Catalunha.

Encare-se, em seguida, a arte norte-europeia, já liberta das peias românicas, e se há logo de reconhecer, na espontaneidade e exuberância da maravilhosa floração gótica, a presença latente de uma concepção plástica peculiar que não é outra coisa senão a revelação do conceito formal nativo, *dinâmico*, até então contido pelos complexos culturais latinos mas, finalmente, emancipado.

E se a memória visual for levada agora a vagar na direção do Oriente, se há de constatar igualmente, nas manifestações da arte hindu, búdica e bramânica, a mesma seiva telúrica profunda expressa segundo o conceito dinâmico da forma, embora num sentido plástico diametralmente oposto ao da concepção nórdica, ocidental. A arte khmer, da Indochina, tão bem sintetizada nos recortes monumentais do Angkor Wat, também participa dessas mesmas características fundamentais.

E já que se chegou tão perto, assinale-se, para concluir a volta empreendida, a arte refinada do Extremo Oriente. Não obstante a regularidade simétrica da implantação dos templos e palácios chineses, e a massa imponente das muralhas que os enquadram, a sua plástica – onde predomina o gracioso capricho dos telhados escalonados – desenvolve-se igualmente, em elevação, segundo as normas da intenção formal dinâmica. O que também se aplica à arte, sob outros aspectos tão diferenciada, dos seus herdeiros culturais, os japoneses.

Mas, para que o delineamento destas duas coordenadas gerais se possa precisar melhor, torna-se necessário voltar atrás a fim de considerar ainda a arte das diferentes culturas milenares que se sucederam ao longo do Tigre e do Eufrates: de uma parte, a arte dos sumerianos, dos acades, dos caldeus, ou seja, a arte da Mesopotâmia propriamente dita, que se pode considerar, com fundamento, uma das raízes da concepção estática da forma; e de outra parte, a arte que resultou do desenvolvimento cultural das aguerridas populações montanhesas descidas do norte – arte assíria –, a qual já participa, por seus caracteres peculiares de expressão, da concepção plástica dinâmica.

Ter-se-ão desse modo estabelecido, finalmente, dois eixos culturais bem definidos quanto à concepção plástica da forma: o eixo mesopotamo-mediterrâneo, correspondente à concepção estática, e o eixo nórdico-oriental, correspondente às concepções dinâmicas.

Contudo, para melhor se apreenderem os caracteres diferenciadores desse dualismo formal básico – ao qual se vieram apegar outros conceitos autônomos que, em diferentes regiões, culturas ou circunstâncias, puderam encontrar, nalguma das variadíssimas expressões dessa dualidade, a forma plástica apropriada a lhes traduzir o conteúdo racial, ideológico ou cultural – prossiga-se com a enumeração sucinta dos casos mais significativos de trocas e predominâncias temporárias das duas correntes, constatando-se, de passagem, os estilos nacionais onde a presença delas é simultânea ou o seu equilíbrio manifesto.

1 – A arte helenística – reconhecida como o barroco da antiguidade – não é senão a consequência lógica do contágio do conceito formal estático, já então predisposto à ruptura da contenção plástica, com o conceito que lhe é oposto, isto é, o dinâmico, daí a deflagração dramática que se seguiu.

2 – A pureza geométrica da arte da antiga Bizâncio, tão bem definida no sereno esplendor de Santa Sofia, resultou – quando do seu contato com as correntes profundas da concepção plástica dinâmica eslava, e apesar da intervenção de artistas italianos – no bizantinismo espetacular da igreja do Bem-Aventurado Basílio, em Moscou.

3 – As peculiaridades da arte veneziana decorrem da situação geográfica especial da repú-

AXE NORDIQUE-ORIENTAL

AXE MESOPOTAMO-MEDITERRANÉEN

ART GOTHIQE

ART BAROQUE

ART MEDITÉRRANÉEN

ART SLAVE

ART IRANIEN

ART INDIEN

ART SINO-JAPONAIS

ART ARABE

blica, empório comercial para onde convergiam e se cruzavam as correntes nórdicas e orientais da concepção formal dinâmica com a corrente nativa toscana, de concepção estática, mediterrânea.

4 – A arte árabe, situada, tal como a iraniana, na confluência de dois cursos, sofreu-lhes a ação recíproca. É assim que, por exemplo, da sua irrupção vitoriosa na Síria, no norte da África e na Península Ibérica, decorreram expressões estilísticas de concepção estática, onde a graça e a firmeza plástica se casam harmonicamente, ao passo que da sua infiltração no Irã e no Paquistão resultou um estilo próprio, cujo encanto e elegância, de inspiração dinâmica, são bem a expressão refinada de uma cultura de raízes embebidas no lastro profundo das velhas civilizações orientais.

5 – O "ultrabarroco" manuelino de Portugal – anterior portanto a Michelangelo e ao barroco *histórico* –, estilo tão bem simbolizado na bravura plástica da famosa janela capitular do mosteiro de Tomar, não é senão a manifestação sensível do conceito formal dinâmico do Oriente, revelado de chofre ao olhar deslumbrado dos portugueses ainda mal saídos da concepção estática românica da forma – já que a penetração ogival ibérica só adveio tardiamente.

Assim, portanto, a constância do ciclo "clássico-barroco", observada pela acuidade intelectual do sr. Eugenio D'Ors, teria outro fundamento, e significação ainda mais profunda, porquanto já não se trataria apenas, em essência, dos tempos sucessivos de um pêndulo, mas, principalmente, da ocorrência simultânea de duas correntes bem definidas de conceitos plásticos antagônicos e dos seus contatos e trocas, senão mesmo da sua eventual fusão.

6 – O Renascimento significa o restabelecimento da concepção estática da forma nos seus próprios domínios. É, portanto, a reação contra os extravasamentos da concepção dinâmica ogival além do leito natural do seu curso.

O contragolpe dessa reação formal, manifestação objetiva de um novo conteúdo ideológico – o humanismo individualista –, empolgou a sociedade culta, passando-se então a refugar por toda parte, na Europa, sob o patrocínio pedante dos cortesãos, o conceito dinâmico da forma, identificado, já então, como confuso e bárbaro, indigno pois do ideal plástico reconquistado de ordenação e clareza.

Conquanto na Itália essa legítima recuperação dos direitos de cidadania ocorresse com espontâneo desembaraço desde as primeiras revelações, seguidas da plenitude do Quatrocentos, até a eloquência da alta Renascença, na Europa do norte a nova concepção formal provocou, de início, perplexidades, adquirindo gradações bem definidas segundo o caráter nacional dos diferentes povos afetados pela febre renovadora.

Nos países germânicos e eslavos, por exemplo, depois da primeira fase, quando a interpretação gótica das formas novas conduziu a imprevistos *achados* estilísticos, ela se caracterizou pelo desmedido das proporções e pelo exagero das massas tectônicas, prenunciadoras da ênfase e desenvoltura barrocas que dentro em pouco haveriam de prevalecer ali.

Na Inglaterra, o novo conceito formal baniu, de vez, a feição espontânea das nobres residências rurais com grandes halls envidraçados e alas assimétricas agenciadas à topografia e às conveniências funcionais – partido ainda em voga durante a Renascença Elisabetana –, em favor de fachadas regulares e de comodulação uniforme, e com platibandas e balaustradas para esconder os telhados. Todavia, a instintiva reserva britânica, guiada pela erudição de Sir Christopher Wren e pela feliz influência paladiana, soube conferir a tais estruturas uma distinção natural inconfundível que resultou, mais tarde, na apurada elegância georgiana e na modenatura algo seca dos irmãos Adam, repercutindo igualmente na agradável arquitetura das mansões coloniais da Virgínia ou da Nova Inglaterra.

Ao passo que em França, cadinho onde se fundiram e temperaram, através dos séculos, as duas correntes de influências formais que a atravessam (a estática, do eixo mesopotamo-mediterrâneo, e a dinâmica, do eixo nórdico-oriental), pode-se sempre notar – seja na primeira Renascença, quando os mestres-pedreiros arquitetos interpretavam a seu modo o novo vocabulário im-

portado da Itália, seja quando o novo estilo já se desenvolvia seguro de si, graças ao amestramento do Primaticcio em Fontainebleau e às judiciosas lições de Philibert de l'Orme –, pode-se observar, repito, a expressão do equilíbrio e maturidade intelectual reconhecidos como características do senso de medida peculiar ao gosto francês e do qual se fez tão mau uso na chamada "arte decorativa" e no "classicismo modernizado" do primeiro pós-guerra.

7 – A virulência do alastramento da reação barroca na Alemanha, na Tchecoslováquia, na Hungria etc. deveu-se à circunstância de haver sido a corrente formal dinâmica, latente nesses países, muito bruscamente abafada pelo formalismo estático renascentista. Por outro lado, a assiduidade do comércio com as Índias Orientais contribuiu, sem dúvida, para o florescimento da arte barroca em Flandres e na Península Ibérica.

Quanto à arquitetura colonial da América espanhola e portuguesa, cabe reconhecer que participa da corrente formal estática devido à tradição mediterrânea de suas culturas de origem, mas depende fundamentalmente da corrente formal dinâmica, já que o seu desenvolvimento principal se enquadra em cheio no ciclo barroco dos séculos XVII e XVIII.

É curioso, aliás, assinalar a respeito que, das culturas autóctones asteca e inca, uma, a mexicana, participa do conceito formal dinâmico, enquanto que a do Peru se ajusta melhor ao conceito formal estático, circunstância que não deixou de influir no ulterior desenvolvimento da arte colonial dos dois países. Quanto à arte dos maias, da América Central, ela tanto sofreu a ação de uma quanto de outra corrente. E ainda se poderá acrescentar, a título de conclusão, outro exemplo significativo: o confronto da cerâmica indígena de Marajó com a de Santarém, no norte do Brasil, uma fabricada segundo os princípios da "forma fechada", própria da concepção estática, e a outra baseada nos azares caprichosos da "forma aberta" que caracteriza a concepção plástica dinâmica – indício, portanto, de origens diversas e não etapas distintas de evolução.

Reconhecida a constância desse jogo de ações e reações, de contatos e trocas, de equilíbrios e predominâncias no passado, há de ser fácil perceber que a arte moderna, tal como se define através da obra de Picasso, de Braque, de Léger, de Chagall, de Lipchitz, de Laurens etc., se abebera nessas duas fontes distintas de onde procede a criação plástica original, e que, portanto, participa ao mesmo tempo dos conceitos formais estático e dinâmico, nas suas gamas variadíssimas de expressão. Repete-se, assim, o fenômeno anteriormente assinalado a propósito da arquitetura moderna, quando se constatou igualmente a fusão de dois conceitos de aparência contraditória: o conceito *plástico-ideal* e o conceito *orgânico-funcional*.

Contudo, essa amplitude no conceber e intentar de que se beneficia a arte contemporânea não resultou de uma atitude excepcionalmente receptiva e generosa da parte dos artistas, mas tão somente das facilidades e do tremendo alcance dos processos modernos de registro, transmissão e divulgação do conhecimento: informação no tempo – as obras criadas na mais remota idade são-nos familiares nos seus mínimos pormenores; informação no espaço – as realizações de maior significação, elaboradas onde quer que seja, vêm-nos ao alcance quase instantaneamente através da publicação nos periódicos especializados, com abundância de texto elucidativo e de reproduções fidelíssimas, ou diretamente, por meio de exposições individuais ou coletivas, dos cursos de conferências e da literatura específica.

Esse acúmulo de conhecimentos faz com que o artista moderno viva, a bem dizer, saturado de impressões provenientes de procedências as mais imprevistas, o que o impede de conduzir o seu aprendizado e formação no sentido único e com a candura desprevenida dos antigos, pois, queira-o ou não, ele se há de revelar precocemente erudito.

Não obstante – e esta é a senha da arte moderna – o artista não se aproveitará dessa aluvião de impressões que a um tempo o seduzem e desarvoram, como de um manancial eclético de maneirismos e de inspiração, mas o utilizará como matéria-prima de trabalho destinada a ser refundida com as sensações pessoais da própria expe-

riência e recriada – segundo novos processos e novas técnicas – ao calor de uma nova emoção.

Daí a presença na sua obra desse surpreendente amálgama de conceitos contraditórios, e a sua aparência inusitada, senão para muitos rebarbativa, tal, por exemplo, a última fase de Picasso, classificada como monstruosa segundo críticos eminentes que pretenderiam reconhecer nessa suposta "monstruosidade" o reflexo das condições caóticas do mundo contemporâneo, como se semelhante *bill* de identidade fosse capaz de eximir a arte moderna apanhada em flagrante delito contra a beleza. E por onde igualmente se conclui que a presumem doente, tal como já pretenderam doentia a exuberância plástica da arte barroca, medida pelos cânones restritos do academismo.

Ora, não é, de modo algum, de monstros que se trata, e nada há de caótico nem de artisticamente "feio" ou "doentio" nessas criações picassianas concebidas e ordenadas segundo os imperativos de uma consciência plástica excepcionalmente sã e lúcida, e das quais se desprende, graças à pureza da cor e do desenho, uma euforia travessa, ou se expande um otimismo heroico contagioso, quando não é o caso de se conterem, pelo contrário, no mais sereno equilíbrio. Vale o exemplo para mostrar o quanto ainda é viva certa incompreensão.

Semelhante equívoco sobreveio também a propósito da pseudoquerela entre partidários da arte "figurativa" e da arte "não figurativa", distinção destituída de sentido do ponto de vista plástico, mas retomada por ocasião da exposição da obra significativa de Portinari, em Paris, e ultimamente avivada.

Evidentemente, a arte moderna, desprendida da contingência *representativa*, libertou-se, até certo ponto, da *imaginária*, e tanto pode utilizar-se da figura como lhe dar *conformação diferente* ou mesmo dispensar-se dela, sem que tal atitude possa implicar juízo de valor. Esta falta de coação não se refere apenas, aliás, à figura, mas igualmente aos símbolos, porquanto, em consequência do alargamento do campo do conhecimento e da vulgarização científica, os símbolos, tal como os mitos da antiguidade, já perderam, em parte, a força sugestiva e a sua condição de estimuladores das artes plásticas: o avivamento contemporâneo da arte religiosa – não obstante o engenho das comoventes transposições de Rouault, e a honrosa contribuição de Portinari no retábulo, na Via-Sacra e nos azulejos da belíssima capela da Pampulha, aliás, menosprezada pela Igreja – é testemunho eloquente. (A coletânea de obras reunidas pelo dominicano Couturier, na capela de Assy, resultou inconclusa por falta de arquitetura que as integrasse organicamente, ao passo que o caráter excepcional do recente e belo devaneio decorativo-religioso de Matisse apenas confirma a crise latente.)

Por outro lado, o impasse onde desembocou o movimento muralista mexicano, já agora vazio de conteúdo revolucionário, evidencia o equívoco fundamental da sua origem artificiosa – o *muro*, elemento *supérfluo* da arquitetura contemporânea, quando no Renascimento a presença estrutural das paredes impunha, por assim dizer, o afresco.

Em conclusão, o artista moderno, no limiar dos tempos novos decorrentes da revolução industrial e tecnológica em curso, tem o campo livre diante de si e, nesse sentido, pode-se afirmar haver recuperado, apesar do peso da erudição adquirida, o estado de inocência diante da criação que lhe surge na sua mesma pureza original desprendida de qualquer entrave, o que não o impedirá, caso lhe enseje, de recorrer novamente às formas representativas, ou de enriquecer eventualmente a sua obra de novos símbolos místicos rejuvenescidos.

Isto posto, pode-se então abordar a segunda questão inicialmente enunciada: a da *arte pela arte como função social*, nova conceituação capaz de desfazer o pseudodilema que preocupa a tantos críticos e artistas contemporâneos, ou seja, o da gratuidade ou militância da obra de arte.

Importa, no caso, antes de mais nada, a distinção entre *essência* e *origem*, porque nessa discriminação preliminar reside a chave do problema proposto. Se é indubitável que a origem da arte é *interessada*, pois a sua ocorrência depende sempre de fatores que lhe são alheios – o meio físico e econômico-social, a época, a técnica utilizada, os recursos disponíveis e o programa escolhido ou imposto –, não é menos verdadeiro que

na sua *essência*, naquilo por que se distingue de todas as demais atividades humanas, é manifestação *isenta*, porquanto nos sucessivos processos de escolha a que afinal se reduz a elaboração da obra, escolha indefinidamente renovada entre duas cores, duas tonalidades, duas formas, dois partidos *igualmente apropriados ao fim proposto*, nessa escolha última, ela tão só – *arte pela arte* – intervém e opta.

Conquanto manifestação *natural* de vida e, como tal, parte integrante e significativa da obra conjunta elaborada pelo corpo social a que pertence, esse caráter *sui generis* da criação artística dificulta a sua abordagem pelas sistematizações filocientíficas e a torna, por vezes, refratária aos enquadramentos filopartidários.

É que, enquanto a criação científica é *parcela* revelada de uma totalidade sempre maior que se furta às balizas da delimitação inteligível, não passando portanto o cientista de uma espécie de *intermediário* credenciado do homem com os demais fenômenos naturais, donde o fundo de humildade, afetada ou verdadeira, peculiar à sua atitude, – a criação artística, ou melhor, o conjunto da obra criada por um determinado artista, constitui um todo autossuficiente, e ele – o próprio artista – é legítimo *criador* desse mundo à parte e *pessoal* pois não existia antes, e idêntico não se refará jamais. Daí a vaidade inata, aparente ou velada, que constitui o fundo da personalidade de todo artista autenticamente criador.

Não cabe indagar, com intenções discriminatórias, "para quem o artista trabalha", porque, a serviço de uma causa ou de alguém, por ideal ou por interesse, ele trabalha sempre apenas, no fundo – quando verdadeiramente artista –, para si mesmo, pois se alimenta da própria criação, muito embora anseie pelo estímulo da repercussão e do aplauso, como pelo ar que respira.

A presunção de ser a *arte pela arte* antítese da *arte social*, é tão destituída de sentido como a antinomia *arte figurativa-arte abstrata*, não passando, em verdade, de uma deformação teórica inexplicavelmente aceita pela crítica de arte, a título de tabu, assim como se fosse, por exemplo, ato condenável a prática do bem só por bondade.

Toda arte plástica verdadeira terá sempre de ser, antes de mais nada, *arte pela arte*, pois o que a haverá de distinguir das outras manifestações culturais é o impulso *desinteressado* e *invencível* no sentido de uma determinada forma plástica de expressão.

Quando todos os demais fatores direta ou indiretamente necessários à sua manifestação estejam presentes – inclusive o social – e esse impulso desinteressado e invencível faltar, a obra poderá ser documento do que se queira, mas não terá maior significação como *arte*. É ele, portanto, o resíduo a que, em última análise, a obra se reduz. Não se trata de uma quintessência, como tantos supõem, mas da própria substância do fato artístico, ou seja, o seu *germe vital*. É o que garantirá – tal como foi dito anteriormente – a permanência da obra no tempo, quando aqueles demais fatores que lhe condicionaram a ocorrência já houverem deixado de atuar sobre ela, e isto não apenas como testemunho de uma civilização peremta, mas como manifestação ainda viva e, para sempre, atual.

O sentido social das obras de arte no passado nunca se manifestou como intervenção deliberada de *sentido artístico*, senão como decorrência das determinações de um programa – religioso, civil ou militar – bem definido, entendendo-se por aí não somente a discriminação pormenorizada dos requisitos, como a intenção que os preside e ordena, e das naturais limitações de tempo e lugar pelo próprio caráter restrito do meio físico e social. Em consequência, o amadurecimento das soluções apropriadas para cada caso se processava por etapas, e a unanimidade e constância da aplicação artística num sentido determinado perdurava até quando se lhe exaurissem as possibilidades expressivas, e adviesse a introdução de novos elementos formais suscetíveis de provocar a quebra daquela unanimidade consentida, servindo, ainda, de incentivo às faculdades criadoras no sentido estimulante da descoberta, único capaz de produzir novo surto generalizado de expressão.

Essa unanimidade, comprovada até princípios do século XIX, decorria do fato de as manifestações artísticas não se limitarem à obra dos mestres e seus discípulos, mas abrangerem também a totalidade dos ofícios, isto é, o conjunto das atividades operárias manufatureiras.

A perda desse sentido *totalitário* que sempre prevaleceu nas manifestações artísticas do passado – definindo o estilo de cada época – não se deveu nem a caprichos individualistas exacerbados, nem a maquinações diversionistas das classes dirigentes ou à especulação comercial, tal como se pretende agora, confundindo alguns dos seus efeitos mais evidentes com a verdadeira causa. Ela resultou da mesma fatalidade histórica inelutável que deu origem à socialização contemporânea: a Revolução Industrial do século passado. Pois desde então, e devido à produção mecânica sempre mais apurada de artefatos, a arte não só desgarrou das atividades industriais, dantes seu legítimo domínio, como também, no que se refere à pintura, perdeu a exclusividade como processo de historiar pela imagem ou de representar objetos, cenas e pessoas, função a que sempre estivera associada no passado, mas já agora igualmente absorvida pela técnica mecanizada de alta precisão, que, por sua vez, deu origem a nova modalidade mais complexa de expressão plástica – o cinema.

Despojados do que sempre lhes parecera inalienável, insulados no seu desajuste cada vez maior com a sociedade, viram-se assim os artistas, desde meados do século XIX, na contingência de reconsiderar os problemas fundamentais da arte, partindo de novo, como os povos primitivos, da estaca zero. Não foi pois o seu apregoado *individualismo* que provocou o desencontro com a opinião pública, mas a própria crise do ofício e a consequente incompreensão e hostilidade do meio social – cujos preconceitos impediam de alcançar o sentido verdadeiro da revolução plástica em curso, tal como não deixavam perceber o sentido profundo da revolução social latente –, que os forçaram ao isolamento. A culpa não cabe aos artistas, porquanto, apesar de repudiados pela burguesia, souberam sempre afirmar, com acintoso desdém e insopitada paixão, a legitimidade de sua arte renovada.

Os conceitos modernos de arte – desde Courbet até Picasso – não são, portanto, na sua essência, invenções arbitrárias do capricho individual ou manifestações de decadência da sociedade burguesa conservadora, mas sim, pelo contrário, irmãos legítimos da renovação social contemporânea, pois que tiveram origem comum e, como tal, ainda haverão de encontrar-se.

Precisamente esse poder de invenção desinteressada e de livre expansão criadora, que tanto se lhes recrimina, é que poderá vir a desempenhar, dentro em breve, uma função social de alcance decisivo, passando a constituir, de modo imprevisto, o fundamento mesmo de uma arte vigorosa e pura, de sentido otimista, digna, portanto, de um proletariado cada vez mais senhor do seu destino.

Trata-se da utilização dessa concepção renovada das artes plásticas como derivativo providencial ou, melhor, como *complemento lógico*, para compensar a monótona tensão e a rudeza opressiva do trabalho cotidiano nas indústrias leves e pesadas, ou nas duras tarefas do desbravamento e da construção, pois que ela viria dar vazão aos naturais anseios de fantasia individual e livre escolha, reprimidos devido à regularidade dos gestos impostos pelo trabalho mecânico, quando, dantes, encontravam aplicação obrigatória e escoadouro normal no próprio desempenho de cada ofício, graças ao fundo de iniciativa e critério pessoal inerente às técnicas manuais do artesanato.

A aplicação social desses novos conceitos de arte como forma de evasão e reabilitação psicológica individual e coletiva, e visando, como o esporte, o recreio desinteressado da massa anônima do proletariado nas suas horas de lazer, proporcionaria então à arte moderna, sempre pronta na sua permanente disponibilidade à aceitação de qualquer disciplina, precisamente o que lhe falta, e que não é, tal como geralmente se pretende, "sentido popular", mas *raiz popular*, o que é muito diferente.

E não só raízes populares, mas participação do proletariado no seu processo de evolução, o que lhe viria conferir conteúdo humano mais rico e sentido plástico diferente, pois da mesma forma que a prática dos esportes, visando, originalmente, apenas o bem-estar individual através do exercício físico (com repercussão no comportamento moral do indivíduo perante a sociedade), – criou, depois, graças ao conhecimento generalizado das *regras do jogo* e ao natural desenvolvimento do espírito de competição, a paixão

coletiva pelas demonstrações individuais ou associadas de excepcional perícia – assim, também, a prática desinteressada das artes plásticas (nas suas várias modalidades ditas modernas, aparentemente mais acessíveis por prescindirem do lento aprendizado acadêmico e da sua rígida disciplina), visando apenas, inicialmente, o bem-estar psíquico de cada um através do exercício de suas faculdades criadoras, acabaria por estabelecer, pela convergência da curiosidade e o encantamento da descoberta dessa nova forma de linguagem, ou seja, pelas regras do seu jogo – e pelo mesmo espírito natural de competição, o clima indispensável de comunhão de interesses, bem como os conhecimentos técnicos adequados ao surto eventual de uma arte verdadeiramente popular.

Mas como é preciso semear para colher, caberia mobilizar os velhos mestres, criadores geniais da arte do nosso tempo, a fim de que dedicassem o resto de suas vidas preciosas à tarefa benemérita de plantar no meio agreste dos centros industriais e agrícolas as sementes de uma tal renovação.

Da massa indistinta de homens e mulheres absorvidos nessa experiência generalizada haveriam de surgir, com o tempo, os mais dotados de intuição plástica, e destes, progressivamente, os artistas possuídos de paixão criadora e capazes não só de entusiasmar as multidões como os campeões olímpicos e os acrobatas de circo mas de comovê-las com as suas obras, seja por sua feição monumental, seja pela intenção íntima e pessoal limitadíssima de sua concepção, já que é esse, tantas vezes, o caminho mais curto para o coração das massas, predispostas sempre a captar o sentido secreto da confissão dos homens, pois há algo de transmissível na experiência individual de cada um.

O que ficou acima exposto poderá constituir, então, a síntese da seguinte antinomia calcada nos fatos da realidade contemporânea: tese – a arte moderna é considerada, por certa crítica de lastro conservador, como arte revolucionária, patrocinada pelo comunismo agnóstico no intuito de desmoralizar e solapar os fundamentos da sociedade burguesa; antítese – a arte moderna é considerada, por determinada crítica de lastro popular, como arte reacionária, patrocinada pela plutocracia capitalista com propósitos diversionistas a fim de afastar os intelectuais da causa do povo; síntese – a arte moderna deve ser considerada como o complemento lógico da industrialização contemporânea, pois resultou das mesmas causas, e tem por função, *do ponto de vista restrito da aplicação social*, dar vazão natural aos anseios legítimos de livre escolha e fantasia individual ou coletiva da massa proletária, oprimida pela rudeza e monotonia do trabalho mecanizado imposto pelas técnicas modernas de produção.

Consequentemente, no que respeita à atualidade política, o estímulo às modernas concepções de arte pode ser reputado *diversionista* ou *construtivo* conforme a posição do observador e o campo onde a experiência seja praticada: será diversionista, para determinado ponto de vista, quando aplicada no campo oposto, porquanto poderá concorrer para desviar a paixão política reivindicadora das massas, num ou noutro sentido; e construtivo quando posta em prática no campo interessado, pois há de contribuir com a sua parcela para o equilíbrio coletivo e o bem-estar individual.

Constatado assim, de modo imprevisto, o verdadeiro sentido social da arte moderna que, apesar dos seus antecedentes fundamentalmente desinteressados, passaria a atuar em termos funcionais de estrita utilidade, e assentadas igualmente, desse modo, bases fecundas para o seu ulterior desenvolvimento – pois já não se trataria mais de atribuir a uma pseudoelite o papel intermediário de intérprete perante as massas, e sim de provocar a participação direta do próprio povo no processo geral da formação de uma consciência artística contemporânea capaz de produzir por si mesma porta-vozes mais credenciados –, há que deixar os artistas seguirem cada qual o seu caminho, confiando na genialidade dos eventuais precursores, no talento dos mestres e na acuidade compreensiva dos demais porque, havendo tais qualidades, todos os rumos serão válidos, tanto os que conduzem ao neorrealismo, já agora enriquecido pelas aquisições definitivas da experiência moderna, como os que levam à pureza plástica autossuficiente do neoformalismo,

predomine a concepção lírica da forma ou o seu conteúdo expressionista, trate-se da interpretação renovada dos temas consagrados ou da possível glorificação épica dos fastos do porvir. É da multiplicidade de tais contribuições, aparentemente contraditórias, que haverão de se constituir do modo mais natural, no momento oportuno, os vários estilos dignos de marcar, no tempo, as fases sucessivas do desenvolvimento cultural da era da industrialização intensiva, naquilo que respeita aos meios plásticos de expressão.

Comprovada desse modo a *utilidade social do moderno conceito de arte pela arte*, retome-se agora a questão formulada de início e já fundamentada em termos precisos, ou seja, a do *reconhecimento da legitimidade da intenção plástica no conceito funcional da arquitetura moderna*, a fim de acentuar a necessidade da atuação simultânea dessa intenção com os demais fatores determinantes da elaboração arquitetônica, porquanto da perfeita e generalizada compreensão dessa premissa, bem como do alcance social implícito naquela elaboração, dependerá a feliz solução do problema da "monumentalidade", impasse que se afigura crítico a tantos espíritos esclarecidos, afligindo o arquiteto contemporâneo, tantas vezes ainda mal ajustado culturalmente, devido aos vícios da formação profissional – "belas-artes-acadêmica" ou "politécnico-funcionalista" –, ao espírito novo da *Idade da Máquina*, cujo segundo ciclo apenas começou.

Insista-se, portanto, pois é preciso não confundir: se, por um lado, arquitetura não é coisa *suplementar* que se use para "enriquecer" mais ou menos os edifícios, não é tampouco a simples satisfação de imposições de ordem técnica e funcional. Para que seja verdadeiramente *arquitetura* é preciso que, além de satisfazer rigorosamente – e só assim – a tais imperativos, uma intenção de outra ordem e mais alta acompanhe *pari passu* o trabalho de criação em todas as suas fases. Não se trata de sobrepor à precisão de uma obra tecnicamente perfeita a dose julgada conveniente de "gosto artístico", essa intenção deve estar sempre presente desde o início, selecionando, nos menores detalhes, entre duas e três soluções possíveis e tecnicamente válidas, aquela que não desafine – antes, pelo contrário, melhor contribua com a sua parcela mínima para a intensidade expressiva da obra total.

Enquanto satisfaz apenas às exigências técnicas e funcionais – não é ainda arquitetura; quando se perde em intenções meramente decorativas – tudo não passa de cenografia; mas quando – fruto instantâneo de inspiração, ou de procura paciente – aquele que a ideou para e hesita ante a simples escolha de um espaçamento de pilares ou da relação entre a altura e a largura de um vão, e se detém na procura da justa medida entre "cheios" e "vazios", na fixação dos volumes e subordinação deles a uma lei, e se demora atento ao jogo dos materiais e seu valor expressivo – quando tudo isso se vai pouco a pouco somando, obedecendo aos mais severos preceitos técnicos e funcionais, mas, também, àquela intenção superior que seleciona, coordena e orienta em determinado sentido toda essa massa confusa e contraditória de pormenores, transmitindo assim ao conjunto ritmo, expressão, unidade e clareza –, o que confere à obra o seu caráter de permanência: isto sim é *arquitetura*.

Uma vez que os arquitetos, a par do aprendizado técnico cada vez mais complexo e apurado, se dediquem igualmente ao estudo dos problemas da expressão arquitetônica e participem dos debates artísticos contemporâneos, a fim de se capacitarem do fundamento plástico comum a todas as artes e se deixem possuir, tal como os pintores e escultores nos seus respectivos domínios, pela paixão de conceber, projetar e construir, então, em virtude da intenção superior que os anima e da consciência técnica adquirida, as suas obras, cem por cento funcionais, se expressarão em termos plásticos apropriados, adquirindo assim, sem esforço, graças à própria comodulação e modenatura, certa feição nobre e digna, capaz de conduzir ao desejável sentido monumental.

Monumentalidade que não exclui a graça, e da qual participarão as árvores, os arbustos e o próprio descampado como complementos naturais, porquanto o que caracteriza o conceito moderno do urbanismo, que se estende da cidade aos arredores e à própria zona rural, é, precisamente, a abolição do "pitoresco", graças à *incorporação efetiva do bucólico ao monu-*

mental.[1] Monumentalidade cuja presença não se limitará, portanto, àqueles locais onde já se convencionou dever-se encontrá-la – tais, por exemplo, os centros cívicos e de administração governamental – mas se estenderá igualmente àquelas estruturas onde a sua manifestação decorre do próprio tamanho e volume das massas construídas e do sentido plástico peculiar às formas funcionais utilizadas: barragens, usinas, estabelecimentos industriais, estações, pontes, autoestradas etc.; e, ainda, ali até onde não seria de se lhe prever a ocorrência: nos silos, galpões e edifícios de administração de fazendas industrializadas, conjuntos esses acrescidos das edificações dos centros sociais de recreio e cultura com que já se visa dar combate ao êxodo das populações rurais.

Eis porque a tarefa que se impõe aos arquitetos não se pode limitar aos apelos à *autoridade* no sentido de melhor adaptar o *status* social e os regulamentos edilitários vigentes às possibilidades atuais da tecnologia, a fim de tornar desde logo possível, dar solução efetiva aos problemas sociais mais prementes; ela implica também o apelo às autoridades *profissionais* responsáveis – tanto nos setores da administração como nos do ensino universitário – porquanto, chegado o momento, o poder público, seja qual for a sua natureza política, há de lhes recorrer ao parecer e de agir em consequência; donde se conclui que se as referidas autoridades ainda não se acharem então imbuídas da espontaneidade inventiva do espírito moderno, nem conscientes das possibilidades arquitetônicas postas ao seu dispor graças aos recursos sempre renovados das técnicas contemporâneas, correrão o risco de malbaratar os planos estabelecidos por iniciativa do legislador ou da administração e de fazer assim fracassar ou, pelo menos, retardar lamentavelmente a livre expansão da arquitetura *de verdade*.

E para levar a bom termo essa tarefa urgente, dever-se-á eleger – sem desmerecimento para a contribuição de cada um dos mestres aos quais se deve decisivamente (da pureza da Bauhaus e da elegância de Tugendhat, aos caprichos de Taliesin) a conquista do estilo da nossa época – a obra genial de Le Corbusier como o fundamento doutrinário definitivo para a formação profissional do arquiteto contemporâneo, porquanto abarca, no seu conjunto, integrando-os indissoluvelmente, os três problemas distintos que a interessam e constituem, na verdade, um problema único: o problema *técnico* da construção funcional e do seu equipamento; o problema *social* da organização urbana e rural na sua complexidade utilitária e lírica; o problema *plástico* da expressão arquitetônica na sua acepção mais ampla e nas suas relações com a pintura e a escultura. Integração doutrinária imbuída do novo espírito e vazada, de extremo a extremo, de um sopro poderoso de paixão e de fé nas virtudes libertadoras da *produção em massa* – esse dom mágico atribuído pela máquina ao homem –, porquanto implica, como contrapartida, a *distribuição em massa*, distribuição em massa de equipamentos e utilidades, quer dizer, a possibilidade material de curar, instruir e educar *em massa* – o que significa a recuperação do corpo e do espírito das populações desprovidas e o estabelecimento, finalmente, para *as massas* de normas de vida *individual* dignas da condição humana.

O alcance do problema ultrapassa, portanto, o âmbito estritamente profissional, pois que são os próprios gestos cotidianos e o bem-estar físico e moral de populações imensas – constituídas, não se esqueça, de "*multidões de indivíduos*" – que estão na dependência da sua solução.

Cabe, por conseguinte, informá-las para que cada um saiba, no seu estrito interesse pessoal, que, do ponto de vista do desenvolvimento tecnológico contemporâneo, é perfeitamente possível lhes dar, a todos, condições de habitação, de transporte, de trabalho e de lazer verdadeiramente ideais – apenas a complexidade dos direitos "adquiridos" e dos interesses em jogo, e a obstinação implacável da sua reação, apoiada nos dogmas sacrossantos de um status social obsoleto – obsoleto porque baseado ainda no primitivo arcabouço social decorrente das possibilidades limitadas da produção artesanal, e não nos quadros da produção e distribuição em massa –, o impedem.

[1] Este texto foi escrito dez anos antes de Brasília.

Aliás essa espécie de advertência não se deveria dirigir apenas aos mais velhos, tantas vezes amortecidos de vontade pelas vicissitudes do dia a dia, e desencantados de esperança, mas igualmente à mocidade e à própria infância, a fim de lhes despertar a consciência obliterada e de lhes restituir a confiança e o otimismo capazes de predispor às tarefas, certamente penosas, que se antepõem no caminho da superação das contradições atuais e de uma ordenada, integral e generalizada industrialização.

Industrialização capaz de transferir o imemorial anseio de justiça social do plano utópico para o plano das realidades inelutáveis.

Formes et fonctions
Para o anuário *Architecture, Formes, Fonctions*
de Anthony Krafft, Lausanne (nº 13)

1967

Indépendamment de la fonction, il y a, *in abstracto* et sous-jacente, une intention qui commande la création architecturale – soit un objet, un bâtiment, une ville –, de sorte que l'adaptation de la forme à la fonction peut conduire – toutes données, par ailleurs, égales – à des résultats singulièrement différenciés.

Je vous donne un exemple historique brésilien. Au XVIII siècle, l'extraction de l'or créa, dans la région de Minas, des conditions propices au développement de villes et de villages où toute l'activité artisanale se concentrait dans la construction d'églises paroissiales ou d'ordres tertiaires, telle qu'au Moyen Âge dans les cathédrales.

Et bien, quoique dans la première et la seconde moitié du siècle les conditions du milieu physique et social fussent les mêmes, quoique le programme et le parti se soient maintenus invariables – la pompe de l'office religieux catholique

–, et quoique les matériaux et la technique mises en oeuvre se conservassent identiques, les résultats formels furent, pour ainsi dire, opposés. Et pourquoi? Simplement parce que *l'intention* que guidait la mise au point du problème, c'est-à-dire, *l'approach*, avait changé.

Dans la première moitié du siècle dominait encore l'esprit d'ostentation et d'opulence à la Louis XIV – courbes et contre courbes lourdes, de l'or, du bleu foncé, du rouge et du noir; dans la seconde période c'était déjà l'élégance et la grâce de l'esprit Louis XV qui prévalait: courbes et contre courbes acquièrent de la souplesse, l'emploi de l'or se fit moins ostensif, le bleu devint clair, le rouge, rose, le blanc et le gris remplacèrent le noir. Cela montre que la relation *forme-fonction* doit être envisagée en tenant compte de *l'intention* qui commande le processus d'intégration formelle.

D'une part, et encore indépendamment de la fonction spécifique de l'objet considéré, il y a deux conceptions formelles distinctes fondamentales: celle ou l'énergie plastique semble converger vers un noyau virtuel, et celle ou cette même énergie semble vouloir diverger.

Or, il ne s'agit là uniquement du fatal mouvement de pendule qui veut qu'après une période d'obsession *statique* se suive une période d'obsession *dynamique*, dans un jeu permanent entre l'esprit apollinien et l'esprit dionysiaque, entre classicisme et romantisme, etc. (Eugenio d'Ors). À mon avis, il y a là aussi des raisons telluriques plus profondes; on peut même constater l'existence d'un axe *mésopotamo-méditerranéen* comme le berceau de la conception formelle statique, et un axe *nord-oriental* qui serait le berceau des différentes manifestations de la conception formelle dynamique.

L'idéal de clarté et de pureté formelle géométrique de la Renaissance a refoulé en Europe la conception formelle dynamique (gothique). Aujourd'hui, grâce à la technologie moderne, qui permet des structures où la tension prédomine, on observe, un peu partout, le retour au dynamisme formel. Il y a même les prétentieux de l'art dit prospectif qui prétendent ensevelir, dès maintenant, avec son corps, l'oeuvre de Le Corbusier. Ils oublient sa belle structure (gothique) du toit suspendu de la grande salle du Palais des Soviets, le Pavillon improvisé de *L'Esprit Nouveau* (1927), le Pavillon Philips de Bruxelles et, surtout, Ronchamp. Le Corbusier avait l'esprit ouvert à tous les vents. Dans sa première phase la conception statique prévalait, avec le contrepoint dynamique de sa peinture; après Ronchamp l'intégration des deux concepts s'établit. Intégration qui est le fondement même de l'art des temps nouveaux.

Il est juste de dire que ce thème est de grande actualité et qu'il intéresse les nouvelles générations d'architectes. En réalité, des voies différentes s'ouvrent à elles et l'option se fait parfois difficile. Non seulement les structures où les efforts de tension prédominent auxquelles mention a été faite, et le neo-brutalisme métallique, mais de même, les structures à poutres de béton précontraint – comme des pièces de bois géantes – et qui permettent une architecture de montage aux appuis concentrés et organisée à la manière de jeu d'enfants; et aussi: le structuralisme savant qui, par sa soumission consentie aux efforts, empêche, parfois, l'épanouissement du lyrisme architectural (Nervi), et puis il y a le purisme rendu propice par la technologie de l'acier et la production industrielle (Mies) et "l'idéalisme formel" où le béton moulé est soumis aux caprices de l'invention (Niemeyer). A titre de conclusion je dirai donc ceci:

La forme doit être une résultante de la fonction, mais dans ce processus il faudra tenir compte de la préexistence d'une intention plus ou moins consciente – de sobriété, de précision, de grâce, d'élégance, de dignité, de force, de rudesse, etc. – qui dûment dosée conduit à une variété presque infinie de résultats possibles, parmi lesquels se trouvent les résultats valables en vue du but envisagé. Et c'est précisément l'acceptation de ces nuances, c'est-à-dire, la reconnaissance de cet état d'esprit conducteur – indépendant de la fonction elle-même – qui différencie la vie de la "pétrification" (mentale) mortelle.

Formas e funções

Independentemente da função, existe sempre, in abstrato e subjacente, uma intenção orientadora da criação arquitetônica – de um objeto, de um edifício, de uma cidade – que faz com que a adaptação da forma à função, mesmo quando idênticos todos os demais dados, conduza a resultados singularmente diferenciados.

Um exemplo histórico brasileiro: no século XVIII, a extração do ouro criou, na região de Minas, condições propícias ao desenvolvimento de cidades e vilas onde toda a atividade artesanal se concentrava na construção de igrejas paroquiais e de ordens terceiras, tal como na Idade Média nas catedrais.

Pois apesar das condições do meio físico e social serem as mesmas na primeira e na segunda metade do século, apesar do programa e do partido se terem mantido inalterados – a pompa do ofício religioso católico – e apesar dos materiais e técnicas utilizados se terem conservado idênticos, os resultados formais foram, por assim dizer, opostos.

E por quê? Simplesmente porque a intenção que guiava a abordagem do problema, ou seja, o approach, havia mudado.

Na primeira metade do século dominava ainda o espírito de ostentação e de opulência à maneira de Luís XIV – curvas e contracurvas pesadas, ouro, azul escuro, vermelho e preto; no segundo período, era já a elegância e a graça do espírito Luís XV que prevalecia, e curvas e contracurvas adquiriram sutileza, o emprego do ouro ficou menos ostensivo, o azul tornou-se claro, o vermelho, rosa, o branco e o cinza substituíram o preto. Isto mostra que a relação forma-função deve ser vista levando em conta a intenção que comanda o processo da integração formal.

Por outro lado, e ainda independentemente da função específica do objeto considerado, há dois modos fundamentais distintos de conceber a forma: aquele em que a energia plástica parece convergir para um núcleo virtual, e aquele onde esta mesma energia parece querer se expandir.

Ora, não se trata aí unicamente do fatal movimento pendular, que afirma que a um período de obsessão estática segue-se necessariamente um período de obsessão dinâmica, jogo permanente entre o espírito apolíneo e o espírito dionisíaco, entre classicismo e romantismo etc. (Eugenio d'Ors). A meu ver, existem também razões telúricas mais profundas; pode-se mesmo constatar a existência de um eixo mesopotamo-mediterrâneo como berço da concepção formal estática, e de um eixo nórdico-oriental que seria o berço das diferentes manifestações da concepção formal dinâmica.

O ideal de pureza e clareza formal do Renascimento fez recuar na Europa a concepção formal dinâmica (gótica). Hoje, graças à moderna tecnologia que permite estruturas onde a tensão predomina, observa-se, um pouco em toda parte, uma volta à dinâmica formal. Há mesmo os pretensiosos da arte dita prospectiva que pretendem enterrar desde já, com o seu corpo, a obra de Le Corbusier. Eles esquecem sua bela estrutura (gótica) da cobertura suspensa da grande sala do Palácio dos Sovietes, o pavilhão improvisado do L'Esprit Nouveau (1927), o pavilhão Philips de Bruxelas e, sobretudo, Ronchamp. Le Corbusier tinha o espírito aberto a todos os ventos. Na sua primeira fase, a concepção estática prevalecia, com o contraponto dinâmico da sua pintura; depois de Ronchamp, a integração dos dois conceitos estabeleceu-se. Integração que é o próprio fundamento da arte dos novos tempos.

É justo dizer que este tema é de grande atualidade e que interessa às novas gerações de arquitetos. Na realidade diferentes caminhos se abrem a eles, e a opção fica às vezes difícil. Não apenas as estruturas onde os esforços de tensão predominam, já mencionadas, e o neobrutalismo metálico, mas também as estruturas com vigas de concreto protendido – como gigantescas peças de madeira – que permitem uma arquitetura montada em apoios concentrados e organizada como um jogo de criança; e ainda: o estruturalismo sábio que por sua submissão consentida aos esforços impede, às vezes, o desabrochar do lirismo arquitetônico (Nervi); o purismo, tornado propício pela tecnologia do aço e pela produção industrial (Mies); e o "idealismo formal", onde o concreto moldado é submetido aos caprichos da invenção (Niemeyer).

A título de conclusão, eu diria portanto o seguinte:

A forma deve ser uma resultante da função, mas nesse processo é necessário levar em conta a preexistência de uma intenção mais ou menos consciente – de sobriedade, de precisão, de graça, de elegância, de dignidade, de força, de rudeza etc. – que devidamente dosada conduz a uma variedade quase infinita de resultados possíveis entre os quais se encontram os resultados válidos para atender ao propósito visado. E é precisamente a aceitação dessas nuanças, quer dizer, o reconhecimento desse estado de espírito condutor – independente da função em si mesma – que diferencia a vida da "petrificação" (mortal) da mente.

Art, manifestation normale de vie

Para o anuário *Architecture, Formes, Fonctions*
de Anthony Krafft, Lausanne (n° 14)

1968

Sauf peut-être pour le cinéma – produit des nouvelles techniques industrielles et, partant, expression artistique légitime du cycle social nouveau –, on observe maintenant, un peu partout, parmi les artistes et les critiques d'art, une pénible sensation de perplexité, voire même de frustration. Et la cause fondamentale de ce malaise généralisé est toujours la même: la brusque coupure advenue en conséquence de la révolution industrielle qui, d'une part, a crée des nouveaux moyens d'enregistrement, de reproduction et de divulgation intensives de l'oeuvre d'art, qu'il s'agisse d'oeuvres musicales, plastiques ou littéraires, et, d'autre part, a dérogé l'ordre social séculairement établi en créant un public plus vaste constitué en deux parties inégales: une minorité en quête permanente de nouveautés et qu'on dirait artificiellement surexcité et malade, et une immense majorité encore insuffisamment évoluée et culturellement incapable d'assimiler les oeuvres les plus significatives de l'art moderne.

Il faudra reconnaître que la crise artistique contemporaine est, avant tout, un problème d'origine économique et sociale, et que, par conséquent, les solutions spécifiques qu'on pourrait envisager sont encore sous la dépendance de la solution – quelle qu'elle soit – de ce problème fondamental.

Il s'ensuit que les solutions possibles ne seront toujours qu'un pis-aller face à des solutions définitives que le problème comporte. Mais, nonobstant ce caractère d'émergence, elles peuvent être néanmoins très importantes, car, d'ores et déjà, on pourra délimiter le terrain et définir les valeurs essentielles en jeu, afin d'assurer des bases valables à la solution effective du problème, lorsque la normalité féconde aura définitivement supplanté le désarroi où nous sommes.

D'autre part, il faudra reconnaître également que, dans les circonstances actuelles, il ne peut-être question de l'intensification de la production artistique: il y a déjà trop d'artistes médiocres – architectes, peintres, sculpteurs, musiciens, littérateurs – qui nous ennuient avec leurs doutes, leurs angoisses ou leur suffisances et dont la production est encombrante; mais il s'agit, en revanche, d'intensifier l'intelligence du fait artistique dans le public, soit que l'on ait en vue les classes déjà favorisées par la culture, soit qu'il s'agisse des masses en voie de l'atteindre, car la production industrielle intensive force d'envisager les problèmes du bien-être individuel et, par conséquent, de la culture, non plus en échelle restreinte comme auparavant, en raison de la capacité limitée de la production artisanale, mais en échelle massive.

Le moyen de le faire? Voilà la question. Il s'agit évidemment, avant tout, de bien réviser les normes actuelles de l'enseignement et de l'éducation primaire et secondaire, car c'est par là qu'il faudra commencer. Non pas par le dessein de fabriquer des petits artistes précoces, mais avec l'intention de transmettre aux enfants et aux adolescents en général la conscience du fait artistique comme *manifestation normale de vie*.

En ce qui concerne les arts plastiques, on observe actuellement deux catégories d'artistes: ceux qui savent ce qu'ils veulent et poursuivent leur chemin avec acharnement ou sérénité, c'est à dire, ceux qui "ne cherchent pas, mais qui

trouvent", selon la boutade de Picasso, et l'immense majorité des *chercheurs* ou des "partisans" dont l'activité n'est pas moins légitime, car il s'agit là aussi de véritables tempéraments d'artistes, éclairés, sensibles et passionnés.

Je suis d'avis qu'au lieu de plaider pour ces artistes une vie artificielle entretenue par une législation de faveur et des commandes d'État, on devrait plutôt établir des lois dans le sens de leur présence obligatoire dans toutes les écoles, a fin d'assurer, non pas uniquement l'enseignement du dessin, mais surtout la culture artistique rudimentaire indispensable, ayant recours à cet effet aux reproductions et aux projections suivies d'explications et de démonstrations graphiques. Et non pas seulement dans les écoles, mais de même dans les usines et les chantiers, pour tâcher de remplir le vide survenu en conséquence de l'industrialisation, entre l'artiste et le peuple ouvrier. Car, tandis qu'auparavant l'artisan des différents métiers participait lui aussi, tout comme les peintres, les sculpteurs et les architectes, à l'élaboration du style de l'époque, la production industrielle a retranché au prolétaire la part d'invention et d'initiative inhérente aux techniques manuelles de l'artisanat. Ainsi, donc, l'apparente gratuité de l'art moderne et la marge relative d'autodidactisme qui lui est propre peuvent contribuer efficacement à une double fonction sociale: alimenter ce désir naturel d'invention et de libre choix dont l'artisan a été dépossédé, et réduire peu à peu la distance qui sépare actuellement l'artiste de l'ouvrier.

Il y a d'ailleurs tout un immense secteur de la planification industrielle qui pourrait absorber l'activité des artistes dont la vocation plastique, quoique réelle, n'est tout de même pas de nature à justifier la création artistique autonome. Il ne s'agit nullement des arts "décoratifs", propres à la technique d'artisanat et capables de survivre uniquement par exception et en échelle très limitée, mais des arts industriels même, car tous les objets utilitaires que l'on produit – des plus grands aux plus petits – ont des formes, de la matière et des couleurs, et le principe fonctionnel les rend susceptibles d'une grande épuration plastique, ce qui les rapproche en essence de l'architecture. Nous voici donc arrivés au sujet du plus vif intérêt pour les artistes, car ce qu'on a convenu d'appeler la *synthèse* des arts devrait modestement commencer toujours par là.

Mais, pour qu'une telle communion puisse s'établir, il faudrait d'abord que l'architecture attire davantage les jeunes vocations d'artistes, puisque la plupart des étudiants en architecture est encore lamentablement dépourvue de sensibilité artistique. Et, d'autre part, l'idée que les peintres et les sculpteurs se font d'une telle synthèse me paraît erronée: à les entendre, on dirait qu'ils considèrent l'architecture comme une sorte de *background* ou de scénario bâti exprès pour la mise en valeur de l'oeuvre d'art véritable; ou bien qu'ils aspirent à une *fusion* des arts quelque peu scénographique, dans le sens, par exemple, de l'art baroque.

En vérité, cependant, pour que la communion s'établisse, l'important est que l'architecture même soit conçue et exécutée avec conscience plastique, c'est-à-dire que l'architecte lui-même doit être artiste. Car alors seulement l'oeuvre plastique du peintre et du sculpteur pourra s'intégrer dans l'ensemble de la composition architecturale comme l'un de ses éléments *constitutifs*, quoique dotée de valeur plastique intrinsèque autonome. Il s'agirait donc d'*intégration* plutôt que de "synthèse". La synthèse sous-entend l'idée de *fusion*: or, une telle fusion, quoique possible et même désirable dans des circonstances très spéciales, ne serait pas la voie la plus sûre et naturelle à l'architecture contemporaine. Du moins pour les premières étapes, car cet aboutissement prématuré pourrait conduire à la décadence précoce.

Là-dessus, on aurait beaucoup à discuter, puisqu'il y a nombre de thèses, apparemment bien fondées, dont l'énoncé même est équivoque. La peinture murale, par exemple. Pendant la Renaissance, le mur était l'élément fondamental de l'architecture, d'où s'ensuivirent logiquement la fresque et les autres procédés de peinture murale. Mais l'architecture moderne peut, à la rigueur, se passer des murs; elle se constitue d'une structure et de cloisons montées après coup. Le mur – élément très beau de construction dont on peut faire encore un usage savant – n'en est pas moins un accessoire de l'architecture moderne, et il serait évidemment illogique de fonder la synthèse voulue sur un élément architectural superflu.

Il y aura sans doute toujours des grandes surfaces de plafonds et de cloisons continues susceptibles d'être peintes dans un sens symphonique, de même que des grands panneaux détachés comme des retables, mais il s'agit là de conceptions spatiales d'un autre esprit et qu'il vaudrait mieux désigner sous le nom de *peinture architecturale* – de même que *sculpture architecturale* – en contrepartie de ce qu'on pourrait appeler peinture et sculpture *de chambre*. Car ces ouvres d'art de dimensions réduites et d'intention "intimiste" ne sont pas des manifestations caduques et sans objectif social, comme on est enclin à le supposer. Au contraire, elles constitueront une nécessité d'autant plus pressante que l'imposition sociale d'étendre au plus grand nombre les bénéfices du confort élémentaire – rendu possible grâce aux procédés modernes de construction et à la *mass production* – s'accentue. Quoique maintenant encore, en vue du désarroi général, l'usager moyen, troublé par les opinions contradictoires des artistes mêmes, qui se nient mutuellement toute valeur, préfère se procurer des belles reproductions d'oeuvres qu'il a déjà appris à aimer, le jour viendra où, dans les innombrables foyers groupés en "unités d'habitation" autonomes, les oeuvres contemporaines, libérées du marché artificiel et rendues accessibles, auront leur place.

Finalement, en admettant que la crise artistique contemporaine n'est au fond qu'un corollaire de la crise économique et sociale advenue en conséquence de la révolution industrielle, il me semble naturel que nous devrions tous aspirer au dénouement de ce processus – vieux déjà de plus d'un siècle – qu'il s'opère dans un sens ou dans l'autre, car alors seulement l'art pourra reprendre sa fonction normale dans la société.

Par conséquent, toutes les actions et toutes les attitudes tendant à faciliter cet aboutissement désirable devraient être considérés bienvenues par les artistes, par ceux surtout qui sont dépourvus d'idéologie politique.

Mais comment reconnaître, face aux contradictions du monde actuel, le chemin qui nous mènera finalement à l'âge industriel véritable? À mon avis, le point de repère est très simple: toute action qui tendrait à s'opposer fondamentalement au bien-être et au développement intellectuel et social des masses ouvrières, tel qu'il s'impose en conséquence de la prodigieuse capacité de production de l'industrie moderne ou même simplement à le retarder devrait être considérée comme nocive aux intérêts de l'art, car elle contribuerait à ajourner indûment l'avènement de l'équilibre nouveau, indispensable à son épanouissement. Toutefois, il faudra reconnaître également que cet avènement des masses, déterminé par l'intensification de la production industrielle, impliquera nécessairement l'avilissement temporaire du goût artistique, car, de même que le nouveau-riche se complaît d'abord dans l'ostentation de son nouvel état, le "nouveau-richisme" collectif devra aussi être soumis à la même épreuve, avant qu'il puisse surmonter cette crise de croissance inévitable et atteindre la maturité.

Il ne s'agit nullement de la prétendue supériorité des élites vis-à-vis des masses, puisque l'expérience de chaque jour nous montre que, pour les élus de l'art, fussent-ils d'origine la plus rustique, l'*enlightment* est instantané, tandis que pour le gros de la population non artiste – aristocrate ou plébéienne, peu importe – l'appréciation de l'art s'opère par étapes graduelles d'assimilation.

Si le sacrifice temporaire de l'art est le prix qu'il nous faudra payer pour que la justice sociale s'établisse – puisque nous avons déjà les moyens techniques et matériels de la rendre faisable –, il nous faudra être préparés à le subir, d'autant plus que, dans les circonstances actuelles, ce jeûne forcé pourra s'avérer fécond. L'art renaissant, établi sur des bases plus vastes, reprendra bien son cours, vivace comme toujours, car, manifestation normale de vie, il vivra autant que l'homme.

Em 1952, estando em Montana, contígua a Crans, no Valais, desci no funicular para embarcar em Sierre rumo a Veneza onde participaria, a convite, do encontro da UNESCO, apresentando este texto como introdução à tese O arquiteto e a sociedade contemporânea. *Com o mesmo destino, vindo de Paris, ia no trem Le Corbusier. Ao atravessarmos o Simplon dei a ele o texto a ler. Trinta e cinco minutos depois, ao sair do túnel, me disse: "Parfait, não trocaria uma vírgula".*

Arte, manifestação normal de vida

Com exceção talvez do cinema – produto das novas técnicas industriais e, portanto, expressão artística legítima do novo ciclo social – observa-se hoje em dia por toda a parte entre os artistas e os críticos de arte uma penosa sensação de perplexidade, mesmo de frustração.

E a causa fundamental desse mal-estar generalizado é sempre a mesma: a brusca ruptura decorrente da Revolução Industrial que, por um lado, criou novos meios de registro, reprodução e divulgação intensivos das obras de arte, sejam obras musicais, plásticas ou literárias, e por outro derrogou a ordem social secularmente estabelecida, criando um público cada vez maior, constituído de duas partes desiguais: uma minoria em permanente busca de novidades, e que se diria artificiosamente superexcitada, quase doentia, e uma imensa maioria ainda insuficientemente evoluída culturalmente e assim inapta a assimilar as obras mais significativas da arte moderna.

É preciso portanto reconhecer que a crise artística contemporânea é, antes de mais nada, um problema de origem econômico-social e que, consequentemente, as soluções específicas que se poderiam antever estão ainda na dependência da solução – seja qual for – desta questão fundamental.

Daí, as eventuais soluções transitórias nunca passarem de meros paliativos diante das soluções definitivas que o problema comporta. No entanto, apesar desse caráter emergencial, elas podem ser muito úteis, porque ajudariam a balizar desde logo o terreno e a definir os valores essenciais em jogo, a fim de garantir bases válidas para soluções efetivas, quando a normalidade fecunda tiver suplantado definitivamente o desnorteio em que estamos.

Por outro lado, há que reconhecer igualmente que nas circunstâncias atuais não se pode cogitar da intensificação da produção artística: já existem demasiados artistas medíocres – arquitetos, pintores, escultores, músicos, literatos – que nos aborrecem com suas dúvidas, suas angústias ou sua suficiência, e cuja produção nos afoga; importa, isso sim, intensificar a inteligência do fato artístico no público, seja considerando as classes já favorecidas pela cultura, seja quando se trata das massas que ainda não lhe tem acesso, porque a produção industrial intensiva obriga a encarar os problemas do bem-estar individual e, por conseguinte, da cultura, não mais em escala restrita como anteriormente – por causa da capacidade limitada da produção artesã –, mas em escala maciça.

O meio de fazê-lo? Eis a questão. Trata-se evidentemente, antes de tudo, de rever as normas atuais do ensino e da educação primária e secundária, pois é por aí que se deve começar. Não com a ideia de fabricar pequenos artistas precoces, mas com a intenção de transmitir às crianças e aos adolescentes em geral a consciência do fato artístico como manifestação normal de vida.

No que diz respeito às artes plásticas, observam-se hoje duas categorias de artistas: os que sabem o que querem e seguem seu caminho, com serenidade ou obstinação, ou seja, aqueles "que não procuram mas encontram" no dizer perspicaz de Picasso, e a imensa maioria daqueles que levam a vida "procurando", ou seja, dos adeptos, cuja atividade não é por isso menos legítima, já que também se trata de verdadeiros temperamentos de artistas, lúcidos, sensíveis e apaixonados.

Acho que, em vez de se pleitear para estes artistas uma vida artificial mantida por uma legislação de favor e encomendas do Estado, deveriam ser criadas leis no sentido de propiciar sua presença em todas as escolas, a fim de assegurar não apenas o ensino do desenho mas sobretudo a cultura artística rudimentar indispensável, recorrendo para tanto a reproduções e a projeções acompanhadas de demonstrações gráficas. E não apenas nas escolas, mas nas fábricas e canteiros de obras, buscando preencher o vazio surgido entre o artista e o povo operário em consequência da industrialização.

Porque enquanto anteriormente o artesão dos vários ofícios participava ele próprio, tanto quanto os pintores, escultores e arquitetos, da elaboração do estilo da época, a produção industrial retirou do proletário a parte de invenção e iniciativa inerente às técnicas manuais do artesanato. Assim, pois, a aparente gratuidade da arte moderna e a relativa margem de autodidatismo que lhe é própria podem contribuir eficazmente para uma dupla função social: satisfazer ao natural desejo de invenção e livre escolha de que o artesão foi privado, e reduzir pouco a pouco a distância que separa atualmente o artista do operário.

Existe por outro lado todo um imenso setor do planejamento industrial que poderia absorver a atividade dos artistas cuja vocação plástica, apesar de real, não chega a justificar criação artística autônoma.

Não se trata absolutamente das "artes decorativas" próprias à técnica artesanal, e apenas capazes de sobreviver como exceção e em escala limitada, mas de artes industriais propriamente ditas, já que todos os objetos produzidos – dos maiores aos menores – têm forma, matéria e cor, e o princípio funcional os torna suscetíveis de grande apuro plástico, o que os aproxima, em essência, da arquitetura. Chegamos assim a um assunto do maior interesse para os artistas, porque o que se convencionou chamar de síntese das artes deveria começar modestamente por aí.

Mas para que tal comunhão venha a existir, seria antes necessário atrair para a arquitetura maior número de jovens vocações artísticas, já que a maioria dos estudantes de arquitetura é ainda lamentavelmente des-

provida de sensibilidade plástica. E, por outro lado, a ideia que pintores e escultores fazem de uma tal síntese é, a meu ver, errônea: parecem às vezes considerar a arquitetura como uma espécie de background *ou de cenário, construído apenas para valorizar a obra de arte "verdadeira"; ou então aspirar a uma fusão das artes um pouco cenográfica, no sentido, por exemplo, da arte barroca.*

Na verdade, entretanto, para que a comunhão se estabeleça, o importante é que a própria arquitetura seja concebida e executada com consciência plástica, vale dizer, que o arquiteto seja, ele próprio, artista. Porque só então a obra do pintor e do escultor terá condições de integrar-se no conjunto da composição arquitetônica como um de seus elementos constitutivos, *embora dotado de valor plástico intrínseco autônomo.*

Trata-se portanto de integração *mais que de síntese. A síntese subentende a ideia de* fusão: *ora, uma tal fusão, apesar de possível, e mesmo desejável em circunstâncias muito especiais, não seria o caminho mais seguro e natural para a arquitetura contemporânea, pelo menos nas primeiras etapas, pois tal propósito, por prematuro, poderá conduzir à decadência precoce.*

Sobre este assunto, a discussão é longa, já que existem teses aparentemente bem fundamentadas cujo próprio enunciado é equívoco. A pintura "mural", por exemplo. Durante o Renascimento, a parede – o muro – era o elemento fundamental da arquitetura, daí decorrendo logicamente, o afresco e os outros processos da pintura mural. Mas a arquitetura moderna pode, a rigor, prescindir das paredes; ela é constituída por uma estrutura e vedações que lhe são acrescentadas. A parede – belo elemento construtivo a ser ainda sabiamente utilizado – não passa, portanto, de um acessório da arquitetura moderna, e seria evidentemente ilógico basear a síntese desejada em um elemento arquitetônico supérfluo.

Sem dúvida, existirão sempre grandes superfícies de tetos e de vedações contínuas passíveis de serem tratadas pictoricamente no sentido sinfônico, como ainda painéis isolados, como retábulos; mas nestes casos, trata-se de concepções de espaço de um outro espírito, e seria mais adequado designá-lo como pintura arquitetônica *– da mesma forma que* escultura arquitetônica *– em contraposição ao que se poderia chamar de pintura e escultura* de câmera. *Estas obras de arte de pequenas dimensões e de intenção "intimista" não são manifestações caducas e sem objetivo social, como se fica inclinado a supor. Pelo contrário, elas serão uma necessidade tanto mais presente quanto mais se acentue a imposição social de estender ao maior número os benefícios do conforto elementar – no seu amplo sentido – o que se tornou possível graças aos modernos processos construtivos e à produção industrial em massa.*

Apesar de ainda hoje o usuário padrão, diante do generalizado desnorteio, e perturbado pelas opiniões contraditórias dos próprios artistas que se negam mutuamente qualquer valor, preferir comprar belas reproduções de obras que já aprendeu a gostar, dia virá em que, nas inúmeras moradias agrupadas em "unidades de habitação" autônomas, as obras contemporâneas, livres do mercado artificial e tornadas acessíveis, terão o seu lugar.

Finalmente, admitindo que a crise artística contemporânea não passa, no fundo, de um corolário da crise econômico-social decorrente do advento da Revolução Industrial, me parece que deveríamos todos aspirar pelo desenlace desse processo já velho de um século – seja num ou noutro sentido –, pois somente assim a arte poderá retomar sua função normal na sociedade.

Portanto, todas as ações e todas as atitudes que tendam a propiciar o resultado desejado deveriam ser consideradas bem-vindas pelos artistas, sobretudo por aqueles desprovidos de ideologia política.

Mas como reconhecer, diante das contradições do mundo atual, o caminho que nos levará, finalmente, à idade industrial verdadeira? Para mim, a referência é muito simples: toda ação que tenda a se opor fundamentalmente ao bem-estar e ao desenvolvimento intelectual e social das massas obreiras (desenvolvimento que se impõe em consequência da prodigiosa capacidade de produção da indústria moderna), ou mesmo simplesmente retardá-lo, deverá ser considerada nociva aos interesses *da arte, já que contribuirá para o adiamento indevido do novo equilíbrio indispensável ao seu florescimento.*

Todavia, é preciso reconhecer igualmente que este advento das massas, determinado pela intensificação da produção industrial, implicará necessariamente o aviltamento temporário do gosto artístico, pois da mesma forma que o novo-rico se compraz primeiro na ostentação do seu novo estado, o "novo-riquismo" coletivo deverá também passar pela mesma prova, antes que possa atravessar esta crise de crescimento inevitável e atingir a maturidade.

Não se trata aqui absolutamente da pretensa superioridade das elites em relação às massas, já que a experiência de cada dia nos mostra que, para os eleitos da arte, sejam eles da mais modesta origem, o enlightment *é instantâneo, enquanto para o grosso da população não artista – aristocrata ou plebeia, pouco importa – a apreciação da arte se processa por etapas gradativas de assimilação.*

Se o sacrifício temporário da arte é o preço a pagar para que a justiça social se estabeleça – já que dispomos dos meios técnicos e materiais para torná-la viável –, é bom estarmos preparados para aceitar tal fato, tanto mais que, nas circunstâncias atuais, esse jejum poderá resultar fecundo. A arte renascente, estabelecida em bases mais amplas, retomará seu curso, vivaz como sempre, porque, manifestação normal de vida, ela viverá enquanto o homem viver.

O arquiteto e a sociedade contemporânea
1952

Texto solicitado pela UNESCO para a Conferência de Veneza, cuja parte final incorpora trechos de Considerações sobre arte contemporânea.

Os dois temas sucessivamente propostos para o presente *rapport* – primeiramente um tema restrito, *Unidade de habitação*, em seguida o tema definitivo de amplíssimo alcance, *O arquiteto e a sociedade contemporânea* – são, por assim dizer, complementares, pois o objetivo implícito no moderno conceito de "unidade de habitação", ou seja, da habitação conjunta concebida não em função do lucro imobiliário, mas em função da vida harmoniosa e melhor do homem e sua família, constitui, no fundo, a parte primordial da tarefa que incumbe ao arquiteto, cuja missão, na sociedade contemporânea, é precisamente delimitar e ordenar o espaço construído tendo em vista não somente a eficiência da sua utilização, mas, principalmente, o *bem-estar individual* dos usuários, bem-estar que não se limitará apenas à comodidade física, mas há de abranger igualmente o conforto psíquico na medida quanto possa depender das contingências do planejamento arquitetônico.

Não será, portanto, descabido considerar-se aqui, inicialmente, o problema das chamadas "unidades de habitação", problema cuja atualidade é indiscutível, porquanto o contato prévio com a realidade cotidiana, através de um exemplo objetivo e preciso, dará fundamento adequado e devida significação às considerações de maior alcance relacionadas com o tema geral uniformemente proposto para os relatórios das várias seções desta conferência.

O novo conceito de "unidade de habitação", ou seja, o princípio geral da concentração residencial *em altura*, em blocos isolados de construções bastante grandes para possibilitarem a instalação de serviços gerais e demais comodidades requeridas pelos núcleos de famílias que os constituem, e capazes de libertar, por essa mesma concentração, grandes áreas de terreno arborizado em torno, garantindo assim uniformemente a *todas* as residências maior desafogo visual e, como consequência, maior sensação de intimidade, apesar da contiguidade que as irmana em unidades de uma nova ordem de grandeza, é uma decorrência, ou melhor, tal como se demonstrará a seguir, uma *aquisição* da técnica industrializada moderna, e foi concebido pela primeira vez, na sua integridade, pela intuição precursora de Le Corbusier, há mais de vinte anos, conquanto só fosse realizado agora, ainda por ele e pela primeira vez, no empreendimento de Marselha.

Mesmo que essa experiência de excepcional significação deixasse a desejar sob determinados aspectos, tais restrições (decorrentes não propriamente de falhas de programação, planejamento ou execução, mas da circunstância de a obra haver sido concebida para moradores de um determinado padrão de vida e achar-se agora unicamente ao alcance de um público de pretensões sociais diferentes) não implicariam de modo algum a condenação da doutrina em causa, porquanto ela assenta em princípios de validade indiscutível.

Não se trata, diga-se logo, de contrapor a tese da residência individual *isolada* à tese das residências individuais *conjuntas*. Naturalmente que, posto o confronto em termos assim primários, todos haveriam de preferir morar numa bela casa confortável, cercada de jardim privativo, com garagem e pomar. Trata-se, sim, de reconhecer pre-

liminarmente que a solução do problema da habitação, posto em termos individuais de uma minoria privilegiada, não coincide com as soluções possíveis ao mesmo problema quando posto em termos *igualmente individuais* das grandes massas da população.

Ainda quando fosse possível a disseminação de residências individuais autônomas de limitado padrão para a totalidade das populações metropolitanas, a amplitude das áreas requeridas, as distâncias a percorrer e a extensão das vias de acesso e das redes de instalações fariam logo avultar a inépcia de semelhante desperdício para, no final das contas, acumular desconfortavelmente a população em lotes exíguos de zonas remotas e casas mínimas se devassando mutuamente. A solução corrente dos prédios de apartamentos construídos sobre loteamentos impróprios e sem a comodidade dos serviços gerais, nem as demais facilidades de interesse comum, ainda se revela mais nociva, pois suprime os pequenos benefícios da casa mínima, conquanto devassada e distante, sem lhes dar nada em troca.

A reconsideração do problema em termos estritamente técnicos e humanos (que se revelarão igualmente válidos do ponto de vista econômico-financeiro quando encarados na devida escala) conduzirá logicamente a preferência no sentido das chamadas "unidades de habitação", à vista das excepcionais vantagens que oferecem para o equilíbrio e bom êxito da vida em família, pois permitem conciliar a autonomia individual e o apego caseiro.

Com efeito, enquanto nas "casas mínimas" suburbanas os interesses contraditórios próprios das várias idades que constituem normalmente a família – as crianças, os adolescentes, os pais, os avós – e a falta de espaço "vital" e locais apropriados para lhes dar satisfação adequada criam fatalmente o clima de irritação familiar e a consequente saturação causadora da progressiva dispersão, na habitação conjunta a alta concentração residencial permite a construção de locais especialmente planejados para atender de modo mais conveniente a essa diversidade de interesses e atividades, dando-se assim vazão aos legítimos anseios de autonomia e expansão segundo as idades ou preferências de cada um, e isto na própria unidade residencial, ou seja, num desdobramento da própria casa.

Esses complementos ou extensões do lar propriamente dito possibilitam a convivência caseira num clima bem-humorado e propício, porquanto liberto dos habituais recalques domésticos, e restituem ao *domus* o seu caráter insubstituível de foco natural de atração e espontânea convergência familiar.

Há pois fundados motivos para serem encaradas com simpatia as vantagens que esse novo conceito de habitação conjunta oferece.

Primeiramente, admitido o princípio da concentração em altura, a área normalmente requerida para o loteamento de algumas centenas de casas destinadas a moradores de um determinado padrão econômico pode ser grandemente reduzida, conquanto se preserve ampla extensão arborizada em torno do bloco edificado, a fim de assegurar a todos os moradores perspectiva desafogada e benéfica sensação de isolamento, ao passo que a uniforme superposição dos pisos permite atribuir a todas as residências igual orientação vantajosa quanto a aeração e insolação aconselhável segundo o clima local. Assim, pois, a área suburbana, conquanto sensivelmente reduzida, parecerá muito mais espaçosa graças à continuidade dos gramados e da arborização de onde emergem, afastadas umas das outras, as "unidades" residenciais autônomas, ou seja, *os quarteirões de pé*.

Por outro lado, a experiência revela, de uma parte, a existência de famílias extrovertidas que se comprazem no movimento e apreciam a sonoridade ambiente, e famílias introvertidas, às quais a agitação constrange e o ruído desconforta; e, de outra parte, a ocorrência de igual disparidade de preferências dentro dos quadros de uma mesma família, tanto por questões de temperamento pessoal, quanto pela circunstância natural das diferenças de idade, o que dá motivo a constantes atritos e generalizado mal-estar. No primeiro caso o isolamento acústico dos pisos e das paredes meeiras, fácil de obter-se quando tecnicamente encarado, garante a necessária proteção; mas é na hipótese da contradição intramuros que a unidade de habitação conjunta vem trazer a solução definitiva, porque verdadeiramente ideal: a cria-

ção no próprio corpo do imóvel ou em puxados que se alonguem livremente por entre o arvoredo do parque circundante, ao nível da sobreloja ou do térreo, ou ainda no terraço da cobertura, de locais apropriados para as diferentes categorias e modalidades de expansão e convívio, ou para a eventual segregação ou confinamento privado. Desde o ar livre dos gramados e bosques do condomínio circunvizinho, com piscina e campos de jogos, aos espaços internos e semi-internos de variado destino e facilmente acessíveis: salão de recreio para as crianças; clube de adolescentes; ginásio; sala aconchegada para mútuo convívio dos moradores idosos; sala de leitura, com cabinas privativas para trabalho individual; oficina e ateliê com várias seções de ofícios para a distração domingueira; creche, jardim de infância, escola primária; ambulatório, enfermaria, farmácia, bar, confeitaria, restaurante e ainda as pequenas lojas de mercadorias fundamentais, tal como ocorre nos quarteirões de bairro – padaria, venda, açougue, charutaria, quitanda etc.

Desse modo, a progressiva redução da área residencial familiar, imposta pela necessidade social de estender a camadas sempre mais densas de população o direito ao conforto essencial e possibilitada pela técnica industrializada moderna, criou condições adequadas ao surto de uma nova modalidade de habitação, cujas vantagens levarão as próprias camadas favorecidas e habituadas a um padrão de conforto autossuficiente a preferir também, por iniciativa própria, a habitação conjunta organizado em bases cooperativas de condomínio em vez dos atuais apartamentos desprovidos daquelas facilidades que a nova concepção, realizada em ampla escala, pode oferecer.

É que a técnica moderna da produção industrial de alto teor de planejamento e execução torna rapidamente obsoletos os aparatosos objetos de uso e as complexas instalações devidas ao privilégio, porque o manejo dos equipamentos produzidos em série é tão mais eficiente e cômodo que impõe o progressivo abandono do elaborado e oneroso arsenal confeccionado na véspera sob encomenda.

Assim, pois, a simples consideração de um caso particular e atual como este das "unidades de habitação" evidencia claramente a função primordial do arquiteto na sociedade contemporânea. Técnico, sociólogo e artista, o arquiteto, pela natureza mesma do ofício e pelo sentido da formação profissional, é o indivíduo capaz de prever e antecipar graficamente, baseado em dados técnicos precisos, as soluções desejáveis e plasticamente válidas à vista de fatores físicos e econômico-sociais que se impõem.

Pelo que tem de *técnico*, deve mostrar como é praticamente possível resolver de modo verdadeiramente ideal para a *totalidade* da população, graças aos processos industriais da produção em massa, os problemas da habitação e da urbanização citadina e rural.

Pelo que tem de *sociólogo*, cumpre-lhe mostrar – igualmente isento de paixão ou inibição – as causas do desajuste, os motivos da generalizada incompreensão e por que o remédio, já tecnicamente manipulado em todos os seus pormenores, ainda tarda.

Pelo que tem de *artista*, cabe-lhe fazer entender como os novos dados funcionais, em que o problema construtivo assenta e a plástica decorrente dessa renovada integração arquitetônica, possibilitam a recuperação da beleza do pormenor, da harmonia do conjunto e do sentido urbanístico global.

Com efeito, conquanto o prodigioso desenvolvimento da tecnologia moderna ainda não haja dedicado à solução dos problemas da construção civil a mesma implacável proficiência aplicada aos demais setores da atividade industrial, e isto por se sentir inibido diante do fato arquitetônico, pressentindo tratar-se de uma arte maior, cujo alcance final lhe escapa da alçada (cabendo pois ao arquiteto determinar a justa medida dessa intervenção para que os engenheiros e demais técnicos possam efetivamente produzir, a preços econômicos e em escala sempre crescente, tanto os novos materiais e partes pré-fabricadas, quanto o equipamento fixo e móvel que a edificação necessita), mesmo assim, a técnica atual da construção civil e do planejamento arquitetônico já alcançou, de há muito, o estágio de poder resolver plenamente todos os problemas relacionados com o bem-estar e o conforto individual ou coletivo em escala universal.

É, portanto, *tecnicamente* viável dar-se progressivamente à *totalidade* da população, num prazo relativamente curto, condições de habitação e de urbanização verdadeiramente *ideais* – contudo não se o pode fazer. E por quê?

Se motivos de natureza vária contribuem decisivamente, como se verá adiante, para retardar a pronta aplicação das novas técnicas na sua expressão funcional e artística mais pura, há contudo, para esse impedimento, uma causa fundamental que não se deve perder de vista.

Conquanto hoje, tal como há vinte anos, quando primeiro nos foi dado tratar do assunto, as regras da *bienséance* ainda recomendem cautelosa discrição ao se abordar certo tema, não vemos por que, tratando-se aqui de uma reunião de pessoas adultas, se deva omitir a consideração da causa principal da crise arquitetônica e urbanística contemporânea, tanto mais assim quando não se trata, afinal, no caso, de referência a questões vinculadas a alguma *ideologia* filosófica ou política, mas tão somente da constatação de fatos de natureza técnica, decorrentes do desenvolvimento industrial contemporâneo, bem como as soluções que esse mesmo desenvolvimento impõe, e que terão fatalmente de ser levadas em conta pelas ideologias ou regimes políticos destinados a sobreviver.

De um modo simples e direto, senão mesmo algo cândido – pois não há de ser mal um pouco de candura quando prevalece, em tantos setores da vida moderna, certa tendência para a sofisticação erudita –, a questão se pode resumir ao seguinte: a cadência lenta do reajustamento social que se vem processando no mundo contemporâneo não acompanhou o ritmo acelerado da brusca transição ocorrida em consequência da Revolução Industrial, quando a técnica tradicional da manufatura de artesanato cedeu o passo à técnica industrial da produção em massa.

Enquanto, durante milênios, as possibilidades limitadas da produção manual só permitiam satisfazer o bem-estar de pequeno número – minoria consequentemente privilegiada –, cabendo à grande maioria da população trabalhar nos vários ofícios a fim de produzir essa quantidade *necessariamente restrita* de utilidades, fabricadas com o apuro possível e segundo o gosto elaborado peculiar da técnica artesã nos vários estágios de sua evolução, limitação cuja inelutabilidade tornava *a priori* utópicas quaisquer veleidades sociais de sentido igualitário que não fossem o retorno puro e simples à vida primitiva – enquanto isto, pois, em apenas alguns decênios, as possibilidades a bem dizer ilimitadas da produção industrial em massa inverteram bruscamente essa ordem milenar e *aparentemente* "natural". Em vez da necessidade do esforço de todos para o benefício exclusivo de alguns, bastam, muitas vezes, apenas alguns e a maquinária adequada para se poder produzir em benefício de todos. Essa milagrosa capacidade de fabricar em massa as utilidades e o equipamento já agora indispensáveis ao bem-estar do homem civilizado impõe, porém, como contrapartida, a necessidade de uma distribuição em escala igualmente maciça. Mas a hierarquia vigente do poder aquisitivo, baseada ainda, fundamentalmente, no *status* social nascido das limitações inerentes à técnica tradicional da produção artesã, não dispõe – conquanto distendida ao extremo – da capacidade necessária para absorver o que se é capaz de produzir; não que possa verdadeiramente haver *superprodução* do que quer que seja, senão simplesmente porque é na verdade excessivo o número dos que não podem adquirir aquilo de que têm precisão. Portanto, o próprio arcabouço social, impossibilitando a indispensável distribuição, impede o pleno desenvolvimento da capacidade moderna de produção. Neste ponto, porém, o problema se transfere do plano técnico para o plano econômico e social e, consequentemente, escapa da alçada desta conferência. Nem por isto, contudo, deixa de afetar diretamente os técnicos cuja função é planejar na previsão do desenvolvimento futuro. O generalizado empenho dos arquitetos e urbanistas no sentido de que tais problemas se resolvam de um modo ou de outro é, pois, perfeitamente compreensível, já que todo planejamento racional do ponto de vista técnico e humano, no sentido amplo desejável, esbarra sempre com as limitações decorrentes da sobrevivência de uma ordem social há muito superada pelas possibilidades efetivas de realização e que, portanto, já não condiz com a época, pois que lhe tolhe o ritmo normal de expansão.

Mas se este é o quadro de fundo cuja significação deve estar sempre presente, motivos de outra ordem contribuem igualmente, tal como já foi assinalado, para retardar, senão mesmo impedir, a *mise en oeuvre* generalizada da nova concepção urbanística e arquitetônica.

Primeiramente, as próprias populações interessadas ignoram tanto os princípios gerais nos quais se funda essa nova concepção urbanística, quanto as soluções de conjunto e pormenor que a técnica contemporânea oferece para resolver o problema da habitação, e desconhecendo-os não estão em condições de antever com a necessária objetividade e clareza o estilo diferente de vida, equilibrada e serena – o oposto precisamente da agitação febril erroneamente associada à ideia de "vida moderna" –, que ela enseja. E se não anteveem não o podem aspirar; se não aspiram não terão motivos para reclamar o que de direito já lhes é devido. Ora, essa falta de pressão da opinião pública propicia o alheamento dos responsáveis pelo planejamento e execução das obras tanto de iniciativa das entidades governamentais quanto das empresas particulares.

Para essa tarefa capital de elucidação haveria possibilidade de atuação proveitosa na utilização de campos de ação ainda não explorados com tal objetivo, mas que o poderão vir a ser agora sob o patrocínio desta mesma UNESCO e a supervisão pessoal, entre outros, do próprio Le Corbusier: o *cinema* e os *brinquedos*.

Por um lado a elaboração de uma série de filmes baseados em dados técnicos precisos, mas concebidos não tanto com propósitos "educativos" senão com intuição poética e intenção *reveladora*, para despertar nas massas populares o anseio por alcançar essa vida cotidiana de aparência idealizada, mas, de fato, *possível*.

Por outro lado, brincando, as novas gerações já poderiam ir se familiarizando com o novo estilo de vida graças a maquetes ou jogos de armar fabricados em diferentes escalas segundo o *Modulor* e abrangendo desde a urbanização das cidades, aldeias e fazendas industrializadas, com miniaturas de árvores, autoestradas, viadutos, aeroportos etc., às próprias "unidades de habitação" de tamanho adequado, com os respectivos "pilotis", pisos, divisões internas e panos de fachada desmontáveis, em madeira, matéria plástica ou metal; e ainda, em escala maior, os próprios apartamentos individuais e as dependências sociais peculiares desse gênero de habitação, tudo devidamente equipado com móveis e *casiers* fixos, e pintados de cores – capazes, portanto, de interessar igualmente às meninas. Desse modo, em vez de se embrutecerem precocemente com os odiosos brinquedos bélicos, as crianças se habituariam desde cedo a conceber a cidade e o lar de outra maneira, já naturalmente integrados no verdadeiro espírito moderno da idade industrial.

Mas outro fator, mais grave que o desconhecimento e consequente alheamento popular, contribui, hoje em dia, para frustrar lamentavelmente a oportuna aplicação dos novos princípios funcionais de conceber, projetar e construir, impedindo assim o natural desenvolvimento do gosto, ou seja, o reconhecimento generalizado da nova *intenção* capaz de renovar o conceito plástico da beleza arquitetônica. É que grande parte do corpo profissional, e com ele a maioria da opinião culta, ainda não aceita ou descrê da validade de tais princípios, assumindo, em consequência, atitude desinteressada quando não refratária e hostil.

Tais atitudes, justificáveis em parte, diante da onda crescente das grosseiras ou sutis manifestações do falso modernismo, todas igualmente aborrecidas, decorrem, as mais das vezes, do conhecimento apenas superficial e parcelado dos verdadeiros fundamentos, intenções e alcance do processo de renovação em curso. Ora, a nova integração arquitetônica e urbanística constitui um todo indivisível; não se lhe podem dissociar as partes para aceitação ou refutação parcelada, porquanto as últimas conclusões se prendem, num encadeamento lógico ininterrupto, às premissas fundamentais. É necessário ter à mão todos os dados do complexo problema para que os seus aspectos aparentemente contraditórios ou desconexos se componham com precisão e adquiram sentido inteligível: desprendidos do conjunto, valem tanto quanto as peças avulsas de um *puzzle*.

Tratando-se quase sempre de profissionais idôneos e de pessoas leigas ilustres e de boa-fé, já é tempo de se apurar a causa verdadeira da per-

sistência de semelhante incompreensão, porquanto a presença de tais personalidades nos postos de comando, consulta ou deliberação da administração pública ou das empresas governamentais ou privadas cria condições capazes de deturpar, senão mesmo impedir de todo, a livre manifestação das expressões arquitetônicas cuja feição decorre do modo peculiar de fazer da era industrial, e constitui afinal, precisamente, o *estilo* da nossa época.

Essa posição negativa resulta, entre outros motivos, das seguintes alegações ou restrições principais: primeiro, a aparência marcadamente diferenciada da arquitetura moderna seria contrária às leis naturais da evolução; segundo, ela não respeitaria o acervo das tradições nacionais, e, finalmente, o seu caráter eminentemente utilitário e deliberadamente funcional seria incompatível com a procura da expressão artística e incapaz de expressar qualquer sentido "monumental".

Com efeito, os vários "estilos" do passado, sem embargo das diferenças tão marcadas e mesmo por vezes radicais que os distinguem quanto à intenção plástica, aos sistemas estruturais ou aos processos construtivos, apresentam sempre algo de comum que de certo modo os identifica: a natureza geral dos ofícios e a técnica artesã; ao passo que a arquitetura contemporânea resultou, no que respeita à sua própria estrutura e estabilidade, do emprego de novos materiais e de técnicas construtivas originadas dos processos novos de fazer impostos pela *Revolução* Industrial, os quais, portanto, nada têm a ver com a *evolução* das técnicas tradicionais – assim como o avião e o automóvel tampouco evoluíram da carruagem. Uns e outros são na verdade outra coisa. E precisamente por serem *outra coisa* a sua aparência há de ser diferente.

Por outro lado, a universalidade das soluções industriais leva não apenas à criação de um vocabulário plástico fundamental uniforme, como ocorreu na Idade Média com o românico e o gótico, ou com as ordens clássicas durante o Renascimento, mas também ao progressivo e fatal abandono das soluções técnicas regionais. Apesar, porém, dessa sua índole universal, já se podem observar manifestações "nativas" de arquitetura moderna, de feição sensivelmente diferenciada embora obedientes aos mesmos princípios básicos e utilizando materiais e técnicas comuns. Não somente porque, a conselho do próprio Le Corbusier, já se observa a deliberada procura de fazer reviver, devidamente integrada à nova concepção, a expressão de umas tantas reminiscências de partido geral ou pormenor de fundo tradicional ainda válidas, como principalmente porque a própria personalidade nacional se expressa através da elaboração arquitetônica dos autênticos artistas, preservando-se assim o que há de imponderável mas genuíno e irredutível na feição diferenciada de cada povo.

É nesse particular, tal como no que se refere à consciência, no arquiteto moderno, da sua condição de *artista*, que o episódio singular da arquitetura brasileira contemporânea (1936) e a presença aqui de uma testemunha dessa experiência distante devem ser considerados importantes, pois vêm pôr na ordem do dia, com a devida ênfase, o problema da qualidade plástica e do conceito lírico e passional da obra arquitetônica, aquilo por que haverá de sobreviver no tempo, quando *funcionalmente* já não for mais útil. Sobrevivência não apenas como exemplar didático de uma técnica construtiva ultrapassada ou como testemunho de uma civilização perempta, mas, num sentido mais profundo e permanente – como criação plástica *ainda viva*, porque capaz de comover.

O reconhecimento e a conceituação dessa *qualidade plástica* como elemento fundamental da obra arquitetônica – embora sempre sujeita às limitações decorrentes da própria natureza eminentemente utilitária da arte de construir – é, sem dúvida, neste momento, a tarefa urgente que se impõe aos arquitetos e ao ensino profissional, a fim de esclarecer definitivamente os mal-entendidos responsáveis pela sobrevivência, em tantos setores, daquela prevenida incompreensão.

Com efeito, restabelecida sobre bases funcionais legítimas, graças à ação decisiva dos CIAM, a arquitetura moderna, salvo poucas exceções, mormente a da consciência plástica inerente a toda a obra de Le Corbusier, cujo apelo insistente e lúcido, desde a primeira hora, visando situar a arquitetura além do utilitário, não fora, ao que parece, compreendido, – já é tempo de se reconhe-

cer, de modo inequívoco, a *legitimidade* da intenção plástica, consciente ou não, que toda a obra de arquitetura, digna desse nome – seja ela erudita ou popular –, necessariamente pressupõe.

Não se trata da procura arbitrária da *originalidade por si mesma*, ou da preocupação alvar de soluções "audaciosas" – o que seria o avesso da arte –, mas do legítimo propósito de inovar, atingindo o âmago das possibilidades virtuais da nova técnica, com a sagrada obsessão, própria dos artistas verdadeiramente criadores, de desvendar o mundo formal ainda não revelado.

Assim, pois, conquanto seja de fato, e cada vez mais, ciência, a arquitetura se distingue contudo, fundamentalmente, das demais atividades politécnicas porque, durante a elaboração do projeto e no próprio transcurso da obra, envolve participação constante do *sentimento* no exercício continuado de *escolher*, entre duas ou mais soluções, de partido geral ou pormenor, *igualmente válidas do ponto de vista funcional das diferentes técnicas interessadas – mas cujo teor plástico varia –*, aquela que melhor se ajuste à intenção original visada. Escolha que é a essência mesma da arquitetura e depende então, exclusivamente, do *artista*, pois quando se apresenta nesse grau derradeiro e isento, é porque já o *técnico* aprovou indistintamente as soluções alvitradas.

Este reconhecimento da *legitimidade da intenção plástica no conceito funcional da arquitetura contemporânea*, e da sua atuação *simultânea* com os demais fatores determinantes da elaboração arquitetônica, poderá contribuir decisivamente para desfazer o pseudodilema que preocupa a tantos críticos e artistas contemporâneos, ou seja, o da *gratuidade* ou *militância* da obra de arte, porque se o princípio exposto é válido para a mais utilitária das artes, há de sê-lo igualmente, com mais forte razão, para a pintura e a escultura cuja autonomia relativa é maior, e, consequentemente, o moderno conceito de *arte pela arte* não é incompatível com o conceito de *arte social*.

A moderna superação de contradições como a contida na pseudoantinomia *arte pela arte* ou *arte social*, tal como, por exemplo, a fusão dos dois conceitos arquitetônicos, tradicionalmente antagônicos, representados pela síntese *plástico-ideal* ou *orgânico-funcional*, não são episódios acidentais, mas participam de um processo geral de polarização tendente a superar o emaranhado de velhas contradições de variada índole, todas, porém, igualmente oriundas de limitações impostas pela técnica da produção artesã. Processo cuja origem é de natureza econômico-social, pois existe tão somente em função da capacidade produtiva desta era industrial apenas começada, na qual se faculta ao homem, pela primeira vez, desde quando iniciou sua penosa peregrinação, a possibilidade material de resolver o dilema básico do interesse individual em face do interesse coletivo, graças à técnica da produção industrial em massa, a qual, não somente permite, mas impõe que o problema do bem-estar individual seja encarado não mais em escala restrita, tal como o era por motivo da limitada capacidade da técnica artesã de produção, mas em termos de *totalidade*, sob pena de se ver impedida de dar o pleno rendimento de que é capaz, e a tal ponto que o conceito de interesse coletivo já não implica a ideia de *sacrifício de cada um*, visando-se a algum remoto objetivo, mas se confunde paradoxalmente com o próprio *interesse individual* permanente *de todos*.

Esse traço definidor da verdadeira idade industrial que se há de estabelecer, não em termos facultativos de solidariedade humana e caridade, mas por imposição *material* da técnica moderna da produção em massa e sempre perceptível, quando se dispõe de reservas suficientes de isenção para alcançar além e acima do alarmismo dirigido do noticiário cotidiano, prenuncia, precisamente quando as contradições do mundo contemporâneo parecem avultar e atingir o clímax, a próxima tendência para uma nova composição de forças estabelecida em obediência a um processo gradativo de superação, fenômeno que talvez se pudesse designar, com propriedade, *Teoria das Resultantes Convergentes*.

Assim, por exemplo, o gênio empreendedor norte-americano, o imenso esforço soviético, o zelo da Igreja em defesa das suas prerrogativas espirituais, a experiência e o senso comum dos britânicos, o discernimento francês, o lastro cultural e a acuidade dos povos latinos, a extraordinária capacidade germânica de recuperação e o natural equilíbrio dos nórdicos, o ressurgimento is-

lâmico e oriental, todos estes lugares comuns por que se podem definir os vários "isolacionismos" contemporâneos, todos estes esforços contraditórios que, num ou noutro sentido, se pretendem opor, ou absorver, ou isolar, tenderiam afinal, apesar das aparências de conciliação impossível, para um estuário comum e para uma nova síntese de amplitude universal.

E a *evolução* retomaria então, já noutro plano, o ritmo sereno de um ciclo histórico sem precedente, porque mais fecundo e, desta feita, verdadeiramente humano.

Sou solidário com as aspirações do povo, mas nosso relacionamento é cerimonioso.

Urbanismo

1 – Cidade é a expressão palpavel da humana necessidade de contacto, communicação, organização e troca, – numa determinada circumstancia physico-social e num contexto histórico.

2 – Urbanizar consiste em levar um pouco da cidade para o campo e trazer um pouco do campo para dentro da cidade.

3 – Nas tarefas do engenheiro, o homem é principalmente considerado como ser colectivo, como "numero", prevalecendo o criterio de quantidade; ao passo que nas tarefas do architecto, o homem é encarado, antes de mais nada, como ser individual, como "pessoa", predominando então o criterio de qualidade.

Por outro lado, os interesses do homem como individuo nem sempre coincidem com os interesses desse mesmo homem como ser colectivo; cabe então ao urbanista procurar resolver, na medida do possivel, esta contradição fundamental.

Lucio Costa

Brasília, cidade que inventei

Plano Piloto
10 de março de 1957

Inauguração
21 de abril de 1960

A criança é Julieta, minha neta, filha de Maria Elisa e Eduardo Sobral.

AS TRILHAS FUNDAMENTAIS
Fotos Fontenelle

"Ingredientes" da concepção urbanística de Brasília

1º – Conquanto criação original, nativa, brasileira, Brasília – com seus eixos, suas perspectivas, sua *ordonnance* – é de filiação intelectual francesa. Inconsciente embora, a lembrança amorosa de Paris esteve sempre presente.

2º – Os imensos gramados ingleses, os *lawns* da minha meninice – é daí que os verdes de Brasília provêm.

3º – A pureza da distante Diamantina dos anos 1920 marcou-me para sempre.

4º – O fato de ter então tomado conhecimento das fabulosas fotografias da China de começo do século (1904 ±) – terraplenos, arrimos, pavilhões com desenhos de implantação – contidas em dois volumes de um alemão cujo nome esqueci.

5º – A circunstância de ter sido convidado a participar, com minhas filhas, dos festejos comemorativos da Parsons School of Design de Nova York e de poder então percorrer de "Greyhound" as autoestradas e os belos viadutos-padrão de travessia nos arredores da cidade.

6º – Estar desarmado de preconceitos e tabus urbanísticos e imbuído da dignidade implícita do programa: *inventar* a capital definitiva do país.

Memória Descritiva do Plano Piloto
1957

> ... *José Bonifácio, em 1823, propõe a transferência da capital para Goiás e sugere o nome de* BRASÍLIA.

Desejo inicialmente desculpar-me perante a direção da Companhia Urbanizadora e da Comissão Julgadora do concurso pela apresentação do partido aqui sugerido para a nova capital, e também justificar-me.

Não pretendia competir e, na verdade, não concorro – apenas me desvencilho de uma solução possível, que não foi procurada mas surgiu, por assim dizer, já pronta.

Compareço, não como técnico devidamente aparelhado, pois nem sequer disponho de escritório, mas como simples *maquisard* do urbanismo, que não pretende prosseguir no desenvolvimento da ideia apresentada senão eventualmente, na qualidade de mero consultor. E se procedo assim candidamente é porque me amparo num raciocínio igualmente simplório: se a sugestão é válida, estes dados, conquanto sumários na sua aparência, já serão suficientes, pois revelarão que, apesar da espontaneidade original, ela foi intensamente *pensada* e *resolvida*; se não o é, a exclusão se fará mais facilmente, e não terei perdido o meu tempo nem tomado o tempo de ninguém.

A liberação do acesso ao concurso reduziu de certo modo a consulta àquilo que de fato importa, ou seja, a concepção urbanística da cidade propriamente dita, porque esta não será, no caso, uma decorrência do planejamento regional, mas a causa dele: a sua fundação é que dará ensejo ao ulterior desenvolvimento planejado da região. Trata-se de um ato deliberado de posse, de um gesto de sentido ainda desbravador, nos moldes da tradição colonial. E o que se indaga é como no entender de cada concorrente uma tal cidade deve ser concebida.

Ela deve ser concebida não como simples organismo capaz de preencher satisfatoriamente e sem esforço as funções vitais próprias de uma cidade moderna qualquer, não apenas como *URBS*, mas como *CIVITAS*, possuidora dos atributos inerentes a uma capital. E, para tanto, a condição primeira é achar-se o urbanista imbuído de certa dignidade e nobreza de intenção, porquanto dessa atitude fundamental decorrem a ordenação e o senso de conveniência e medida capazes de conferir ao conjunto projetado o desejável caráter monumental. Monumental não no sentido da ostentação, mas no sentido da expressão palpável, por assim dizer, consciente, daquilo que vale e significa. Cidade planejada para o trabalho ordenado e eficiente, mas ao mesmo tempo cidade viva e aprazível, própria ao devaneio e à especulação intelectual, capaz de tornar-se, com o tempo, além de centro de governo e administração, num foco de cultura dos mais lúcidos e sensíveis do país.

Dito isto, vejamos como nasceu, se definiu e resolveu a presente solução.

1 – Nasceu do gesto primário de quem assinala um lugar ou dele toma posse: dois eixos cruzando-se em ângulo reto, ou seja, o próprio sinal da cruz (fig. 1).

2 – Procurou-se depois a adaptação à topografia local, ao escoamento natural das águas, à melhor orientação, arqueando-se um dos eixos a fim de contê-lo no triângulo que define a área urbanizada (fig. 2).

3 – E houve o propósito de aplicar os princípios francos da técnica rodoviária – inclusive a eliminação dos cruzamentos – à técnica urbanística, conferindo-se ao eixo arqueado correspondente às vias naturais de acesso a função circulatória tronco, com pistas centrais de velocidade e pistas laterais para o tráfego local, e dispondo-se ao longo desse eixo o grosso dos setores residenciais (fig. 3).

4 – Como decorrência dessa concentração residencial, os centros cívico e administrativo, o setor cultural, o centro de diversões e o centro esportivo, o setor administrativo municipal, os quartéis, as zonas destinadas à armazenagem, ao abastecimento e às pequenas indústrias locais, e, por fim, a estação ferroviária foram-se naturalmente ordenando e dispondo ao longo do eixo transversal que passou assim a ser o eixo monumental do sistema (fig. 4). Lateralmente à interseção dos dois eixos, mas participando em termos de composição urbanística do eixo monumental, localizaram-se o setor bancário e comercial, o setor de escritórios de empresas e profissões liberais, e ainda os amplos setores do varejo comercial.

5 – O cruzamento desse eixo monumental, de cota inferior, com o eixo rodoviário-residencial impôs a criação de uma grande plataforma liberta do tráfego que não se destine ao estacionamento ali, remanso onde se concentrou logicamente o centro de diversões da cidade, com os cinemas, os teatros, os restaurantes etc. (fig. 5).

6 – O tráfego destinado aos demais setores prossegue, ordenado em mão única, na área térrea inferior coberta pela plataforma e entalada nos dois topos mas aberta nas faces maiores, área utilizada em grande parte para o estacionamento de veículos e onde se localizou a estação rodoviária interurbana acessível aos passageiros pelo nível superior da plataforma (fig. 6). Apenas as pistas de velocidade mergulham, já então subterrâneas, na parte central desse piso inferior que se espraia em declive até nivelar-se com a esplanada do setor dos ministérios.

7 – Desse modo e com a introdução de três trevos completos em cada ramo do eixo rodoviário e outras tantas passagens de nível inferior, o tráfego de automóveis e ônibus se processa tanto na parte central quanto nos setores residenciais *sem qualquer cruzamento*. Para o tráfego de caminhões estabeleceu-se um sistema secundário autônomo com cruzamentos sinalizados mas sem cruzamento ou interferência alguma com o sistema anterior, salvo acima do setor esportivo, e que ascede aos edifícios do setor comercial ao nível do subsolo contornando o centro cívico em cota inferior, com galerias de acesso previstas no terrapleno (fig. 7).

8 – Fixada assim a rede geral do tráfego automóvel, estabeleceram-se, tanto nos setores centrais como nos residenciais, tramas autônomas para o trânsito local dos pedestres a fim de garantir-lhes o uso livre do chão (fig. 8), sem contudo levar tal separação a extremos sistemáticos e antinaturais pois não se deve esquecer que o automóvel, hoje em dia, deixou de ser o inimigo inconciliável do homem, domesticou-se, já faz, por assim dizer, parte da família. Ele só se "desumaniza", readquirindo vis-à-vis do pedestre feição ameaçadora e hostil, quando incorporado à massa anônima do tráfego. Há então que separá-los, mas sem perder de vista que, em determinadas condições e para comodidade recíproca, a coexistência se impõe.

FORUM DE PALMEIRAS IMPERIAES
PROPOSTO EM 1936 POR LE CORBUSIER

Veja-se agora como nesse arcabouço de circulação ordenada se integram e articulam os vários setores.

9 – Destacam-se no conjunto os edifícios destinados aos poderes fundamentais que, sendo em número de três e autônomos, encontraram no triângulo equilátero, vinculado à arquitetura da mais remota antiguidade, a forma elementar apropriada para contê-los. Criou-se então um terrapleno triangular, com arrimo de pedra à vista, sobrelevado na campina circunvizinha a que se tem acesso pela própria rampa da autoestrada que con-

duz à residência e ao aeroporto (fig. 9). Em cada ângulo dessa praça – Praça dos Três Poderes, poderia chamar-se – localizou-se uma das casas, ficando as do Governo e do Supremo Tribunal na base e a do Congresso no vértice, com frente igualmente para uma ampla esplanada disposta num segundo terrapleno, de forma retangular e nível mais alto, de acordo com a topografia local, igualmente arrimado de pedras em todo o seu perímetro. A aplicação, em termos atuais, dessa técnica milenar dos terraplenos garante a coesão do conjunto e lhe confere uma ênfase monumental imprevista (fig. 9). Ao longo dessa esplanada – o *Mall* dos ingleses – extenso gramado destinado a pedestres, a paradas e a desfiles, foram dispostos os ministérios e autarquias (fig. 10). Os das Relações Exteriores e Justiça ocupando os cantos inferiores, contíguos ao edifício do Congresso e com enquadramento condigno, os ministérios militares constituindo uma praça autônoma, e os demais ordenados em sequência – todos com área privativa de estacionamento –, sendo o último o da Educação, a fim de ficar vizinho ao setor cultural, tratado à maneira de parque para melhor ambientação dos museus, da biblioteca, do planetário, das academias, dos institutos etc., setor este também contíguo à ampla área destinada à Cidade Universitária com o respectivo Hospital das Clínicas, e onde também se prevê a instalação do Conservatório. A Catedral ficou igualmente localizada nessa esplanada, mas numa praça autônoma disposta lateralmente, não só por questão de protocolo, uma vez que a Igreja é separada do Estado, como por uma questão de escala, tendo-se em vista valorizar o monumento, e, ainda, principalmente, por outra razão de ordem arquitetônica: a perspectiva de conjunto da esplanada deve prosseguir desimpedida até além da plataforma onde os dois eixos urbanísticos se cruzam.

10 – Nesta plataforma onde, como se viu anteriormente, o tráfego é apenas local, situou-se então o centro de diversões da cidade (mistura em termos adequados de Piccadilly Circus, Times Square e Champs-Élysées). A face da plataforma debruçada sobre o setor cultural e a esplanada dos ministérios não foi edificada, com exceção de uma eventual casa de chá e da Ópera, cujo acesso tanto se faz pelo próprio setor de diversões como pelo setor cultural contíguo, em plano inferior. Na face fronteira foram concentrados os cinemas e teatros, cujo gabarito se fez baixo e uniforme, constituindo assim o conjunto deles um corpo arquitetônico contínuo, com galeria, amplas calçadas, terraços e cafés, servindo as respectivas fachadas em toda a altura de campo livre para a instalação de painéis luminosos de reclame (fig. 11). As várias casas de espetáculos estarão ligadas entre si por travessas no gênero tradicional da rua do Ouvidor, das vielas venezianas ou de galerias cobertas (arcadas) e articuladas a pequenos pátios com bares e cafés, e *loggias* na parte dos fundos com vista para o parque, tudo no propósito de propiciar ambiente adequado ao convívio e à expansão (fig. 11). O pavimento térreo do setor central desse conjunto de teatros e cinemas manteve-se vazado em toda a sua extensão, salvo os núcleos de acesso aos pavimentos superiores, a fim de garantir continuidade à perspectiva. E os andares se previram envidraçados nas duas faces para que os restaurantes, clubes, casas de chá etc. tenham vista, de um lado, para a esplanada inferior, e do outro para o aclive do parque no prolongamento do eixo monumental e onde ficaram localizados os hotéis comerciais e de turismo e, mais acima, para a torre monumental das estações radioemissoras e de televisão, tratada como elemento plástico integrado na composição geral (figs. 9, 11 e 12). Na parte central da plataforma, porém disposto lateralmente, acha-se o saguão da estação rodoviária com bilheteria, bares, restaurantes etc., construção baixa ligada por escadas rolantes ao hall inferior de embarque separado por envidraçamento do cais propriamente dito. O sistema de mão única obriga os ônibus na

saída a uma volta, num ou noutro sentido, fora da área coberta pela plataforma, e que permite ao viajante uma última vista do eixo monumental da cidade antes de entrar no eixo rodoviário-residencial – *despedida* psicologicamente desejável. Previram-se igualmente nessa extensa plataforma destinada principalmente, tal como no piso térreo, ao estacionamento de automóveis, duas amplas praças privativas de pedestres, uma fronteira ao teatro da Ópera e outra, simetricamente disposta, em frente a um pavilhão de pouca altura debruçado sobre os jardins do setor cultural e destinado a restaurantes, bar e casa de chá. Nestas praças, o piso das pistas de rolamento, sempre de sentido único, foi ligeiramente sobrelevado em larga extensão, para livre cruzamento dos pedestres num e noutro sentido, o que permitirá acesso franco e direto tanto aos setores do varejo comercial quanto ao setor dos bancos e escritórios (fig. 8).

11 – Lateralmente a esse setor central de diversões, e articulados a ele, encontram-se dois grandes núcleos destinados exclusivamente ao comércio – lojas e *magasins* – e dois setores distintos, o bancário-comercial e o dos escritórios para profissões liberais, representações e empresas, onde foram localizados, respectivamente, o Banco do Brasil e a sede dos Correios e Telégrafos. Estes núcleos e setores são acessíveis aos automóveis diretamente das respectivas pistas, e aos pedestres por calçadas sem cruzamento (fig. 8), e dispõem de autoportos para estacionamento em dois níveis, e de acesso de serviço pelo subsolo correspondente ao piso inferior da plataforma central. No setor dos bancos, tal como no dos escritórios, previram-se três blocos altos e quatro de menor altura, ligados entre si por extensa ala térrea com sobreloja de modo a permitir intercomunicação coberta e amplo espaço para instalação de agências bancárias, agências de empresas, cafés, restaurantes etc. Em cada núcleo comercial, propõe-se uma sequência ordenada de blocos baixos e alongados e um maior, de igual altura dos anteriores, todos interligados por um amplo corpo térreo com lojas, sobrelojas e galerias. Dois braços elevados da pista de contorno permitem, também aqui, acesso franco aos pedestres.

12 – O setor esportivo, com extensíssima área destinada exclusivamente ao estacionamento de automóveis, instalou-se entre a praça da Municipalidade e a torre radioemissora, que se prevê de planta triangular com embasamento monumental de concreto aparente até o piso dos *studios* e mais instalações, e superestrutura metálica com mirante localizado a meia altura (fig. 12). De um lado o estádio e mais dependências tendo aos fundos o Jardim Botânico; do outro o hipódromo com as respectivas tribunas e vila hípica e, contíguo, o Jardim Zoológico, constituindo estas duas imensas áreas verdes, simetricamente dispostas em relação ao eixo monumental, como que os pulmões da nova cidade (fig. 4).

13 – Na Praça Municipal, instalaram-se a Prefeitura, a Polícia Central, o Corpo de Bombeiros e a Assistência Pública. A penitenciária e o hospício, conquanto afastados do centro urbanizado, fazem igualmente parte deste setor.

14 – Acima do setor municipal foram dispostas as garagens da viação urbana, em seguida, de uma banda e de outra, os quartéis, e numa larga faixa transversal o setor destinado ao armazenamento e à instalação das pequenas indústrias de interesse local, com setor residencial autônomo, zona esta rematada pela estação ferroviária e articulada igualmente a um dos ramos da rodovia destinada aos caminhões.

15 – Percorrido assim de ponta a ponta esse eixo dito monumental, vê-se que a fluência e a unidade do traçado (fig. 9), desde a Praça do Governo até a Praça Municipal, não excluem a variedade, e cada setor, por assim dizer, vale por si como organismo plasticamente autônomo na composição do conjunto. Essa autonomia cria espaços adequados à escala do homem e permite o diálogo monumental localizado sem prejuízo do desempenho arquitetônico de cada setor na harmoniosa integração urbanística do todo.

16 – Quanto ao problema residencial, ocorreu a solução de criar-se uma sequência contínua de grandes quadras dispostas, em ordem dupla ou singela, de ambos os lados da faixa rodoviária, e emolduradas por uma larga cinta densamente arborizada, árvores de porte, prevalecendo em cada quadra determinada espécie vegetal, com chão gramado e uma cortina suplementar intermitente de arbustos e folhagens, a fim de resguardar

melhor, qualquer que seja a posição do observador, o conteúdo das quadras, visto sempre num segundo plano e como que amortecido na paisagem (fig. 13). Disposição que apresenta a dupla vantagem de garantir a ordenação urbanística mesmo quando varie a densidade, categoria, padrão ou qualidade arquitetônica dos edifícios, e de oferecer aos moradores extensas faixas sombreadas para passeio e lazer, independentemente das áreas livres previstas no interior das próprias quadras.

Dentro destas "superquadras" os blocos residenciais podem dispor-se da maneira mais variada, obedecendo porém a dois princípios gerais: gabarito máximo uniforme, talvez seis pavimentos e pilotis, e separação do tráfego de veículos do trânsito de pedestres, mormente o acesso à escola primária e às comodidades existentes no interior de cada quadra (fig. 8).

Ao fundo das quadras estende-se a via de serviço para o tráfego de caminhões, destinando-se ao longo dela a frente oposta às quadras à instalação de garagens, oficinas,

depósitos de comércio em grosso etc., e reservando-se uma faixa de terreno, equivalente a uma terceira ordem de quadras, para floricultura, horta e pomar. Entaladas entre essa via de serviço e as vias do eixo rodoviário, intercalaram-se então largas e extensas faixas com acesso alternado, ora por uma, ora por outra, e onde se localizaram a igreja, as escolas secundárias, o cinema e o varejo do bairro, disposto conforme a sua classe ou natureza (fig. 13).

O mercadinho, os açougues, as vendas, quitandas, casas de ferragens etc., na primeira metade da faixa correspondente ao acesso de serviço; as barbearias, cabeleireiros, modistas, confeitarias etc., na primeira seção da faixa do acesso privativo dos automóveis e ônibus, onde se encontram igualmente os postos de serviço para venda de gasolina. As lojas dispõem-se em renques com vitrinas e passeio coberto na face fronteira às cintas arborizadas de enquadramento dos quarteirões e privativas dos pedestres, e o estacionamento na face oposta, contígua às vias de acesso motorizado, prevendo-se travessa para ligação de uma parte à outra, ficando assim as lojas geminadas duas a duas, embora o seu conjunto constitua um corpo só (fig. 14).

Na confluência das quatro quadras localizou-se a igreja do bairro, e aos fundos dela as escolas secundárias, ao passo que na parte da faixa de serviço fronteira à rodovia se previu o cinema a fim de torná-lo acessível a quem proceda de outros bairros, ficando a extensa área livre intermediária destinada ao clube da juventude, com campo de jogos e recreio.

17 – A gradação social poderá ser dosada facilmente atribuindo-se maior valor a determinadas quadras como, por exemplo, as quadras singelas contíguas ao setor das embaixadas, setor que se estende de ambos os lados do eixo principal paralelamente ao eixo rodoviário, com alameda de acesso autônomo e via de serviço para o tráfego de caminhões comum às quadras residenciais. Essa alameda, por assim dizer privativa do bairro das embaixadas e legações, se prevê edificada apenas num dos lados, deixando-se o outro com a vista desimpedida sobre a paisagem, excetuando-se o hotel principal localizado nesse setor e próximo ao centro da cidade. No outro lado do eixo rodoviário-residencial, as quadras contíguas à rodovia serão naturalmente mais valorizadas que as quadras internas, o que permitirá as gradações próprias do regime vigente; contudo, o agrupamento delas, de quatro em quatro, propicia num certo grau a coexistência social, evitando-se assim uma indevida e indesejável estratificação. E seja como for, as diferenças de padrão de uma quadra a outra serão neutralizadas pelo próprio agenciamento urbanístico proposto, e não serão de natureza a afetar o conforto social a que todos têm direito. Elas decorrerão apenas de uma maior ou menor densidade, do maior ou menor espaço atribuído a cada indivíduo e a cada família, da escolha dos materiais e do grau de requinte do acabamento. Neste sentido deve-se impedir a enquistação de favelas tanto na periferia urbana quanto na rural. Cabe à Companhia Urbanizadora prover dentro do esquema proposto acomodações decentes e econômicas para a *totalidade* da população.

18 – Previram-se igualmente setores ilhados, cercados de arvoredo e de campo, destinados a loteamentos para casas individuais, sugerindo-se uma disposição em cremalheira, para que as casas construídas nos lotes de topo se destaquem na paisagem, afastadas umas das outras, disposição que ainda permite acesso autônomo de serviço para todos os lotes (fig. 15). E admitiu-se igualmente a construção eventual de casas avulsas isoladas de alto padrão arquitetônico – o que não implica tamanho –, estabelecendo-se

porém como regra, nestes casos, o afastamento mínimo de um quilômetro de casa a casa, o que acentuará o caráter excepcional de tais concessões.

19 – Os cemitérios localizados nos extremos do eixo rodoviário-residencial evitam aos cortejos a travessia do centro urbano. Terão chão de grama e serão convenientemente arborizados, com sepulturas rasas e lápides singelas, à maneira inglesa, tudo desprovido de qualquer ostentação.

20 – Evitou-se a localização dos bairros na orla da lagoa, a fim de preservá-la intacta, tratada com bosques e campos de feição naturalista e rústica para os passeios e amenidades de toda a população urbana. Apenas os clubes esportivos, os restaurantes, os lugares de recreio, os balneários e núcleos de pesca poderão chegar à beira d'água. O clube de golfe situou-se na extremidade leste, contíguo à residência e ao hotel, ambos em construção, e o Iate Clube, na enseada vizinha, entremeados por denso bosque que se estende até a margem da represa, bordejada nesse trecho pela alameda de contorno que intermitentemente se desprende da sua orla para embrenhar-se pelo campo que se pretende eventualmente florido e manchado de arvoredo. Essa estrada se articula ao eixo rodoviário e também à pista autônoma de acesso direto do aeroporto ao centro cívico, por onde entrarão na cidade os visitantes ilustres, podendo a respectiva saída processar-se, com vantagem, pelo próprio eixo rodoviário-residencial. Propõe-se, ainda, a localização do aeroporto definitivo na área interna da represa, a fim de evitar-lhe a travessia ou o contorno.

21 – Quanto à numeração urbana, a referência deve ser o eixo monumental, distribuindo-se a cidade em metades *Norte* e *Sul*: as quadras seriam assinaladas por números, os blocos residenciais por letras, e finalmente o número do apartamento na forma usual, assim, por exemplo, N-Q3-L ap. 201. A designação dos blocos em relação à entrada da quadra deve seguir da esquerda para a direita, de acordo com a norma.

22 – Resta o problema de como dispor do terreno e torná-lo acessível ao capital particular. Entendo que as quadras não devem ser loteadas, sugerindo, em vez de venda de *lotes* a venda de *quotas* de terreno, cujo valor dependerá do setor em causa e do gabarito, a fim de não entravar o planejamento atual e possíveis remodelações futuras no delineamento interno das quadras. Entendo também que esse planejamento deveria de preferência anteceder a venda de quotas, mas nada impede que compradores de um número substancial de quotas submetam à aprovação da Companhia projeto próprio de urbanização de uma determinada quadra, e que, além de facilitar aos incorporadores a aquisição de quotas, a própria Companhia funcione, em grande parte, como incorporadora. E entendo igualmente que o preço das quotas, oscilável conforme a procura, deveria incluir uma parcela com taxa fixa, destinada a cobrir as despesas do projeto, no intuito de facilitar tanto o convite a determinados arquitetos como a abertura de concursos para a urbanização e edificação das quadras que não fossem projetadas pela Divisão de Arquitetura da própria Companhia. E sugiro ainda que a aprovação dos projetos se processe em duas etapas – anteprojeto e projeto definitivo, no intuito de permitir seleção prévia e melhor controle da qualidade das construções.

Da mesma forma quanto ao setor de varejo comercial e aos setores bancário e dos escritórios das empresas e profissões liberais, que deveriam ser projetados previamente de modo a se poderem fracionar em subsetores e unidades autônomas, sem prejuízo da

integridade arquitetônica, e assim se submeterem parceladamente à venda no mercado imobiliário, podendo a construção propriamente dita, ou parte dela, correr por conta dos interessados ou da Companhia, ou ainda conjuntamente.

23 – Resumindo, a solução apresentada é de fácil apreensão, pois se caracteriza pela simplicidade e clareza do risco original, o que não exclui, conforme se viu, a variedade no tratamento das partes, cada qual concebida segundo a natureza peculiar da respectiva função, resultando daí a harmonia de exigências de aparência contraditória. É assim que, sendo monumental, é também cômoda, eficiente, acolhedora e íntima. É, ao mesmo tempo, derramada e concisa, bucólica e urbana, lírica e funcional. O tráfego de automóveis se processa sem cruzamentos e se restitui o chão, na justa medida, ao pedestre. E por ter arcabouço tão claramente definido, é de fácil execução: dois eixos, dois terraplenos, uma plataforma, duas pistas largas num sentido, uma rodovia no outro, rodovia que poderá ser construída por partes – primeiro as faixas centrais com um trevo de cada lado, depois as pistas laterais, que avançariam com o desenvolvimento normal da cidade. As instalações teriam sempre campo livre nas faixas verdes contíguas às pistas de rolamento. As quadras seriam apenas niveladas e paisagisticamente definidas, com as respectivas cintas plantadas de grama e desde logo arborizadas, mas sem calçamento de qualquer espécie, nem meios-fios. De uma parte, técnica rodoviária; de outra técnica paisagística de parques e jardins.

BRASÍLIA, capital aérea e rodoviária; cidade parque. Sonho arquissecular do Patriarca.

1 PRAÇA DOS TRES POPERES
2 ESPLANADA DOS MINISTERIOS
3 CATEDRAL
4 SETOR CULTURAL
5 CENTRO DE DIVERSÕES
6 SETOR DE BANCOS E ESCRITORIOS
7 SETOR COMERCIAL
8 HOTEIS
9 TORRE EMISSORA RADIO & TV
10 SETOR ESPORTIVO
11 PRAÇA MUNICIPAL
12 QUARTEIS
13 ESTAÇÃO FERROVIARIA
14 ARMAZENAGEM & PEQUENAS INDUSTRIAS
15 CIDADE UNIVERSITARIA
16 EMBAIXADAS & LEGAÇÕES
17 SETOR RESIDENCIAL
18 CASAS INDIVIDUAIS
19 HORTICULTURA, FLORICULTURA & POMAR
20 JARDIM BOTÂNICO
21 JARDIM ZOOLOGICO
22 CLUB DE GOLF
23 ESTAÇÃO RODOVIARIA
24 YATCH CLUB
25 RESIDENCIA
26 SOCIEDADE HIPICA
27 AREA DESTINADA A FEIRAS, CIRCO, ETC.
29 CEMITERIO
28 AEROPORTO

Saudação aos críticos de arte
1959

A cidade nova e a síntese ou a integração das artes, eis o belo tema que vos congrega aqui. Partindo de considerações de outra ordem, visando dar ao país a base industrial e os meios de comunicação indispensáveis à criação da riqueza e à autonomia econômica, plano geral de metas no qual se veio engastar como chave de uma abóbada a transferência da capital – eis que nos encontramos a mil quilômetros do mar, neste planalto onde há pouco mais de dois anos ainda era o deserto, o ermo e a solidão. Encontro simbólico e de alta significação porquanto demonstra que o futuro tecnológico, econômico e social desta nação não se fará à revelia do coração e da inteligência, como tantas vezes ocorreu no passado e ainda sucede no presente, mas sob o signo da arte, pois foi assim que Brasília nasceu.

Já se disse que isso que vedes, esse mourejar, essa dedicação, esse esforço – esta criação tirada do vazio num gesto de mágica –, é obra de loucos. Se isto é loucura, bendita seja. Lidais com arte, sabereis me compreender. Rejeitamos o baldão, como rejeitamos conscientemente a farsa da "austeridade", pois há momentos na ascensão econômica dos povos subdesenvolvidos – como este que o Brasil atravessa – quando é preciso aceitar novamente o desafio das circunstâncias conferindo sentido atual ao brado histórico de 1822 – "industrialização ou morte!". Industrializar-se ainda que o preço seja a inflação, ainda que se imponha emitir, a fim de vencer a encosta e alcançar a almejada estabilidade noutro plano, com maior produção, mais riqueza, maior poder de compra. A alternativa seria a pobreza sem esperança e a estagnação. Enganam-se os que atribuem o desenvolvimento dos Estados Unidos no século passado, por exemplo, à austeridade do seu governo. O desenvolvimento se processou, pelo contrário, como luta livre, à revelia dele, que atuou apenas como guardião das liberdades fundamentais. Foi o *catch as catch can* da aventura, da audácia, da concorrência desenfreada e da especulação na primeira fase do capitalismo, foi esse vale-tudo que criou – apesar do governo – a riqueza e o poderio da grande nação.

Tudo tem a sua lógica e o seu devido tempo. Propiciamos ao futuro governo os meios de beneficiar-se do nosso esforço comum, e de proceder à estabilização econômico-financeira, já então em bases seguras, capazes de garantir mais alto padrão de vida para o povo. E ainda lhe daremos, de quebra, uma capital. Esta capital – Brasília.

Várias coisas me agradam nesta cidade que, em dois anos apenas, se impôs no coração do Brasil: a singeleza da concepção e o seu caráter diferente, a um tempo rodoviário e urbano, a sua escala, digna do país e da nossa ambição, e o modo como essa escala monumental se entrosa na escala humana das quadras residenciais, sem quebra da unidade do conjunto, e me comove particularmente o partido adotado de localizar a se-

de dos três poderes fundamentais não no centro do núcleo urbano mas na sua extremidade, sobre um terrapleno triangular como palma de mão que se abrisse além do braço estendido da esplanada, onde se alinham os ministérios, porque assim sobrelevados e tratados com dignidade e apuro arquitetônicos, em contraste com a natureza agreste circunvizinha, eles se oferecem simbolicamente ao povo: votai que o poder é vosso. A dignidade de intenção que lhe presidiu o traçado, e tão fundo tocou a André Malraux, é palpável, está ao alcance de todos. A Praça dos Três Poderes é a Versalhes do povo.

Discuti, discordai à vontade. Sois críticos, a insatisfação é o vosso clima. Mas de uma coisa estou certo – e a vossa presença aqui é testemunho disto – com Brasília se comprova o que vem ocorrendo em vários setores das nossas atividades; já não exportamos apenas café, açúcar, cacau – damos também um pouco de comer à cultura universal.

Em 1987 a UNESCO, por iniciativa do governador José Aparecido de Oliveira, incluiu Brasília no acervo dos bens considerados Patrimônio Cultural da Humanidade.

Brasilia
architecture

Images | **Texte**

BRASILIA
ARCHITECTURE

[handwritten sketches and annotations of Rio landscape, Corcovado, Copacabana, Pão de Açúcar, favelas, and Brasília's Praça dos Três Poderes with architectural notes — illegible in detail]

musique — Villa-Lobos

musique

À mil mètres d'altitude, à mil kilomètres de Rio — l'ancienne capitale, vieille déjà de 4 siècles —, les brésiliens ont construit, en trois ans, leur nouvelle capitale — Brasilia

(faire coïncider la parole avec l'image)

Brasilia n'est pas un geste gratuit, elle couronne un grand effort collectif voué au développement national : sidérurgie, pétrole, barrages, réseau routier, industries automobilistes, constructions navales —, elle se présente ainsi comme la clef d'une voûte, et par sa singularité conception urbanistique et expression architecturale, elle atteste la maturité intellectuelle du peuple qui l'a conçue.

Sons

Le dix mars dix-neuf cent cinquante-sept la compétition originale était soumise, le vingt et un avril dix-neuf cent soixante, la ville était officiellement inaugurée.

Pendant qu'un jury international, présidé par Sir William Holford, lisait la mémoire descriptive et examinait les croquis, ...

O urbanista defende sua cidade
1967

> *Cabe aqui lembrar as palavras de Le Corbusier quando de sua primeira viagem à América do Sul, em 1929, às quais eu procurei corresponder em 1936, com a construção do edifício do Ministério da Educação no Rio de Janeiro e, vinte anos depois, com a concepção de Brasília:*
>
> *"Em alguns meses uma nova viagem me conduzirá a Manhattan e aos Estados Unidos. Eu apreendo afrontar o campo do trabalho duro, as terras da seleção na violência dos negócios, os lugares alucinantes da produção em excesso... Nós de Paris somos abstraidores de quintessência, criadores de motores de corrida, possuídos do equilíbrio puro.*
>
> *Vocês, da América do Sul, de países velhos e jovens, vocês são povos jovens de raças antigas. Vosso destino é agir agora. Agirão vocês sob o signo despoticamente sombrio do hard-labour? Não, eu espero que vocês ajam como latinos, que sabem ordenar, apreciar, medir, julgar e sorrir."*

Fruto embora de um ato deliberado de vontade e comando, Brasília não é um gesto gratuito de vaidade pessoal ou política, à moda da Renascença, mas o coroamento de um grande esforço coletivo em vista ao desenvolvimento nacional – siderurgia, petróleo, barragens, autoestradas, indústria automobilística, construção naval; corresponde assim à chave de uma abóbada e, pela singularidade da sua concepção urbanística e da sua expressão arquitetônica, testemunha a maturidade intelectual do povo que a concebeu, povo então empenhado na construção de um novo Brasil, voltado para o futuro e já senhor do seu destino.

Assim, a mil metros de altitude e a mil quilômetros do Rio de Janeiro, os brasileiros, não obstante a fama de comodistas e indolentes, construíram, em três anos, a sua nova capital. E se foi construída em tão pouco tempo, foi precisamente para assegurar-lhe a irreversibilidade apesar das mudanças de administração e de governo. E de fato já resistiu, nos seus sete anos de existência, a quatro novos presidentes e vários prefeitos, e a acontecimentos de ordem política e militar imprevistos, prova de sua boa constituição.

Mas é natural que Brasília tenha os seus problemas, que são em verdade as contradições e os problemas do próprio país ainda em vias de desenvolvimento não integrado, onde a tradição recente de uma economia agrária escravagista e uma industrialização tardia não planejada deixaram a marca tenaz do pauperismo. A simples mudança da capital não poderia resolver estas contradições fundamentais, tanto mais que poderosos interesses adquiridos beneficiam-se desse *status quo* de "anomalia crônica" que, na periferia da cidade, já readquiriu os seus direitos.

Contudo, apesar desses problemas de ordem política, econômica e social – aos quais se vieram juntar agora outros de natureza institucional –, a verdade é que Brasília existe onde há poucos anos só havia deserto e solidão; a verdade é que a cidade já é acessível dos pontos extremos do país; a verdade é que a vida brota e a atividade se articula ao longo dessas novas vias; a verdade é que seus habitantes se adaptam ao estilo novo de vida que ela enseja, e que as crianças são felizes, lembrança que lhes marcará a vida para sempre; a verdade é que mesmo aqueles que vivem em condições anormais na periferia sentem-se ali melhor que dantes; a verdade é que a sua arquitetura, despojada e algo abstrata, se insere com naturalidade no dia a dia da vida privada e administrativa, o que confere à cidade um caráter irreal e *sui generis* que é o seu atrativo e o seu encanto; a verdade, finalmente, é que Brasília é verdadei-

ramente capital e não cidade de província uma vez que por sua escala e intenção ela já corresponde, apesar de todas as suas deficiências atuais, à grandeza e aos destinos do país.

A cidade foi, de fato, concebida em função de três escalas diferentes: a escala coletiva ou monumental, a escala cotidiana ou residencial e a escala concentrada ou gregária; o jogo dessas três escalas é que lhe dará o caráter próprio definitivo. No momento, essa terceira escala que corresponde ao centro social e de diversões, ou seja, ao coração da cidade, não existe. Localizada ao longo da extensa plataforma, no cruzamento dos eixos rodoviário e monumental, compõe-se de dois enquadramentos edificados de 250 x 100 m e cinco andares cada um destinados a escritórios para profissões liberais, representações comerciais etc., com cafés e restaurantes no rés do chão ligados entre si por galerias e terraços em contato direto com a plataforma e com vista livre para a Esplanada dos Ministérios. No interior desses enquadramentos estão os teatros, cinemas e pequenas lojas, conjunto esse servido por um duplo sistema de ruelas e pracinhas para pedestres, acessíveis ao tráfego de automóveis e ônibus pela referida plataforma e aos caminhões de serviço pelo extremo oposto, em nível inferior.

Esse foco urbano de congestão foi deliberadamente concebido para fazer contraponto aos espaços desafogados e serenos das superquadras residenciais ao longo do eixo rodoviário, e a criação destas quadras, que se queriam emolduradas por uma densa faixa verde de árvores de porte, objetivou, inicialmente, articular a escala residencial à monumental, a fim de garantir a unidade da estrutura urbana.

Cada conjunto de quatro dessas superquadras tem acesso comum às vias de tráfego local contíguas ao eixo rodoviário, e constitui uma área de vizinhança com os seus complementos indispensáveis – escolas primária e secundária, comércio, clube etc. – entrosando-se assim umas às outras em toda a extensão do referido eixo. Propunha o plano piloto – esta era a sua característica mais importante do ponto de vista social – reunir em cada uma dessas áreas de vizinhança as várias categorias econômicas que constituem, no regime vigente, a sociedade, a fim de evitar a estratificação da cidade em bairros ricos e bairros pobres. Lamentavelmente, esse aspecto fundamental da concepção urbanística de Brasília não pôde ser realizado. De uma parte, o "falso realismo" da mentalidade imobiliária insistiu em vender todas as quadras a pretexto de tornar o empreendimento autofinanciável; de outra parte, a abstração utópica só admitia um mesmo padrão de apartamentos, como se a sociedade atual já fosse sem classes. E, assim, a oportunidade de uma solução verdadeiramente racional e humana, para a época, se perdeu. A feliz criação do Banco Nacional da Habitação pareceu, a princípio, iniciativa capaz de corrigir esta falta de visão, mas até hoje nada se fez; muito pelo contrário, persistem a incompreensão e, como consequência, a dispersão periférica em detrimento do plano original. Quem trabalha em Brasília deve morar *em Brasília* e não a 20 km de distância nas "pseudocidades-satélites". As verdadeiras cidades-satélites deveriam vir depois de completa a área metropolitana e não assim, antes, numa antecipação irracional.

A ênfase dada ao eixo rodoviário-residencial é outra particularidade de Brasília; normalmente, a escala generosa e a técnica impecável das autoestradas se detêm às portas da cidade, diluindo-se numa trama de avenidas e ruas que se cruzam. Em Brasília a autoestrada conduz ao próprio coração da cidade e prossegue de um extremo ao outro nos dois sentidos, norte-sul e leste-oeste, sem perda de *élan*, porque a aplicação metropolitana da técnica rodoviária dispensa sinalização e garante o fluxo normal do tráfego urbano principal. Ao passo que nas quadras o motorista, advertido pela própria modalidade restritiva do acesso, reduz instintivamente a marcha e o carro se incorpora com naturalidade – por assim dizer, "domesticado" – à vida familiar cotidiana. Quanto ao sistema secundário de serviço (a W-3 faria parte desse sistema), o plano previa a necessidade de sinalização, mas sempre reduzida ao mínimo indispensável.

Por outro lado, os níveis diferentes das vias laterais desse eixo rodoviário, a sua ligeira curvatura e o fato dele se adaptar, na ala norte, ao declive e aclive da topografia local, contribuem para animar a sequência das grandes massas edifi-

cadas, estruturas soltas do chão e de gabarito intencionalmente baixo (seis andares), a fim de contrastar, por sua contida horizontalidade, com o centro urbano.

Quanto à parte administrativa e coletiva da cidade, ou seja, o seu eixo monumental, ela se caracteriza por diferentes níveis escalonados: 1) o terreno agreste; 2) o terrapleno triangular onde se assentam os três poderes autônomos da democracia, espaço tratado com a largueza e o apuro de uma "Versalhes do povo"; 3) a esplanada dos ministérios e o setor cultural; 4) a grande plataforma no cruzamento em três níveis dos eixos da cidade e onde será construído o centro urbano referido acima; 5) o terreiro da torre de TV. Este escalonamento em platôs sucessivos decorre dos movimentos de terra impostos pelo extenso corte em níveis diferentes, e assim reincorpora ao urbanismo contemporâneo uma tradição milenar.

Normalmente, urbanizar consiste em criar condições para que a cidade aconteça, com o tempo e o elemento surpresa intervindo; ao passo que em Brasília tratava-se de tomar posse do lugar e de lhe impor – à maneira dos conquistadores ou de Luís XIV – uma estrutura urbana capaz de permitir, num curto lapso de tempo, a instalação de uma Capital. Ao contrário das cidades que se conformam e se ajustam à paisagem, no cerrado deserto e de encontro a um céu imenso, como em pleno mar, *a cidade criou a paisagem*.

Embora ainda se trate de um arquipélago urbano – o centro da cidade não existe e há vazios por toda parte –, todo brasileiro, mesmo aqueles que habitam as metrópoles do Rio e São Paulo, ao chegar a Brasília, já tem, verdadeiramente, a sensação de estar na sua capital. É que a intenção de serena dignidade está ali presente. A ordenação geométrica das quadras e a largueza dos espaços no eixo monumental permitiram integrar os "velhos" princípios corbusianos da cidade radiosa e a lembrança das belas perspectivas de Paris em um todo organicamente articulado. A Praça dos Três Poderes, praça aberta à maneira da Concórdia, é a única praça contemporânea digna das praças tradicionais.

No que concerne à sua expressão arquitetônica, Brasília obedece a um conceito ideal de pureza plástica, onde a intenção de elegância – firme e despojada – está sempre presente. Embora se trate de uma concepção formal livre e, neste sentido, oposta ao conteúdo estritamente estrutural de Nervi, por exemplo, e embora tenha sofrido restrições mais ou menos preconcebidas da parte de certos críticos desconhecedores do texto e riscos originais, Brasília, tanto por sua planificação como por sua arquitetura, corresponde a uma realidade e a uma sensibilidade brasileiras, e assim representa – conquanto de filiação intelectual francesa – uma contribuição válida nativa que o tempo consolidará.

Eixo Monumental

Monumental não no sentido de ostentação, mas no sentido da expressão palpável, por assim dizer, consciente, daquilo que vale e significa.

O monumento, no caso de uma capital, não é coisa que se possa deixar *para depois*: o *monumento* ali é o próprio conjunto da *coisa em si*.

Ocorre que na elaboração do projeto inicial de Brasília tive em mãos dois volumes de autoria de um fotógrafo alemão sobre arquitetura chinesa – de 1904, se não me engano. Eram fotos fabulosas, mostrando as extensas muralhas, os terraplenos e aquela arquitetura secular de uma beleza incrível, tudo acompanhado com desenhos e levantamentos da apuradíssima implantação das várias construções isoladas.

Aquilo me marcou, e como o cruzamento dos eixos em três níveis na plataforma rodoviária – 700 m de extensão, ou seja, precisamente, a medida do lado da Praça dos Três Poderes – impunha a retirada de muita terra, veio a ideia de aproveitá-la recriando essa solução milenar dos terraplenos, tirando assim partido do escalonamento do chão em níveis diferentes, em patamares sucessivos: 5 m acima do terreno natural, emergindo do cerrado, um primeiro terrapleno, triangular e equilátero, destinado aos três poderes autônomos da democracia; 5 m acima deste, outro terrapleno, agora retangular e extenso – uma esplanada para os ministérios – que reencontra o chão natural nos setores culturais, seguindo-se, em franco desnível, 7 ou 8 m acima, a estrutura da plataforma rodoviária; e por último, mais adiante, no terreno em aclive, o embasamento da torre de TV.

E isto misturado com a amorosa lembrança de Paris, daquela urbanização ainda dos séculos XVII, XVIII, XIX, com seus eixos e belas perspectivas sabiamente centradas – tradição, digamos, "clássico-barroca" – e com os gramados ingleses da minha infância.

A despreocupação com os tabus e a indiferença aos "modismos" permitiram integrar essas referências – graças ao ordenamento verde das quadras e já que se tratava de uma capital – aos "velhos" princípios dos CIAM, do urbanismo aberto, da *cidade-parque*.

Contribuição arquitetônica de Oscar Niemeyer para a praça que projetei – e batizei.

PRAÇA DOS TRÊS PODERES
Desenho original do Plano Piloto, 1957.

Eixo Rodoviário-Residencial

Para conciliar a escala monumental, inerente à parte administrativa, com a escala menor, íntima, das áreas residenciais, imaginei as superquadras – grandes quadrados com 300 m de lado – que propus cercadas em toda a volta por uma faixa de 20 m de largura plantada com renques de árvores cujas copas se tocam, que mexem com o vento e respiram, formando assim, em vez de muralhas, enquadramentos vivos, abrindo para amplos espaços internos. Creio que houve sabedoria nesta concepção: todos os prédios soltos do chão sobre pilotis, no gabarito médio das cidades europeias tradicionais – antes do elevador –, harmoniosas, humanas, tudo relacionado com a vida cotidiana; as crianças brincando à vontade ao alcance do chamado das mães, com a escola primária na própria quadra; no acesso a cada quatro delas, um núcleo comercial com "lojas de bairro", e nas demais entrequadras, alternando-se, escola secundária, igreja, clube, cinema, supermercado. Com isto, as "áreas de vizinhança" justapostas não são estanques – se permeiam.

Assim, do cruzamento dos dois eixos, seis quilômetros para cada lado, duas sequências contínuas de superquadras, geometricamente definidas no espaço pelas cercaduras arborizadas, enfileiradas em cadeia, contíguas às pistas de tráfego mas independentes delas e tendo como fundo o vasto horizonte, o céu e as nuvens do planalto – o monumental e o doméstico entrosam-se num todo harmônico e integrado.

SUPERQUADRAS
Unidades de vizinhança.

Dar morada ao homem – a todos os homens e suas famílias – é o desafio da Era Tecnológica, tal como assinalou, se não me engano, Edgar Graeff. A chamada "massificação" é uma fatalidade histórica decorrente do fato de já ser *tecnicamente* possível dar à *totalidade* das pessoas condições condignas de morar. *A moradia do homem comum* há de ser o *monumento símbolo* do nosso tempo, assim como o túmulo, os mosteiros, os castelos e os palácios o foram em outras épocas. Daí ela ter adquirido – seja de partido horizontal, como nas superquadras das unidades de vizinhança de Brasília, ou vertical, como na fracassada tentativa dos núcleos condominiais da Barra – simplesmente por seu tamanho, pela volumetria do conjunto e pela escala, essa feição de certo modo *monumental*.

Mostrando Brasília a Mies van der Rohe.

Plataforma Rodoviária
Entrevista *in loco*

1984, novembro

Eu caí em cheio na realidade, e uma das realidades que me surpreenderam foi a Rodoviária, à noitinha. Eu sempre repeti que essa Plataforma Rodoviária era o traço de união da metrópole, da capital, com as cidades-satélites improvisadas da periferia. É um ponto forçado, em que toda essa população que mora fora entra em contato com a cidade. Então eu senti esse movimento, essa vida intensa dos verdadeiros brasilienses, essa massa que vive nos arredores e converge para a Rodoviária. Ali é a casa deles, é o lugar onde se sentem à vontade. Eles protelam, até, a volta e ficam ali, bebericando. Eu fiquei surpreendido com a boa disposição daquelas caras saudáveis. E o "centro de compras", então, fica funcionando até meia-noite... Isto tudo é muito diferente do que eu tinha imaginado para esse centro urbano, como uma coisa requintada, meio cosmopolita. Mas não é. Quem tomou conta dele foram esses brasileiros verdadeiros que construíram a cidade e estão ali legitimamente. É o Brasil... E eu fiquei orgulhoso disso, fiquei satisfeito. É isto. Eles estão com a razão, eu é que estava errado. Eles tomaram conta daquilo que não foi concebido para eles. Então eu vi que Brasília tem raízes brasileiras, reais, não é uma flor de estufa como poderia ser, Brasília está funcionando e vai funcionar cada vez mais. Na verdade, o sonho foi menor que a realidade. A realidade foi maior, mais bela. Eu fiquei satisfeito, me senti orgulhoso de ter contribuído.

5

6

Como se pode ver, já é mais que tempo de providenciar os painéis luminosos do lado sul, restabelecendo assim a simetria proposta no Plano Piloto.

Restez chez vous

La construction de Brasilia dans la savane déserte, à mille kilomètres de la côte, provoqua d'abord à l'étranger un mouvement général de sympathie, d'autant plus que son architecture dépouillée, élégante et novatrice, voire même quelque peu insolite, surprenait les gens.

Ensuite, on se mit à "snober" la ville, accusée d'être une occasion perdue parce que – entre autres défaillances – la population pauvre y était mal logée. Comme si par un simple transfert de capitale, l'urbanisme pouvait résoudre les vices d'une réalité économique et sociale séculaire. Comme si le Brésil n'était pas le Brésil, mais la Suède ou n'importe quel autre pays dûment civilisé. Or, chez nous, jusqu'aux dernières années du XIXème siècle, la population ouvrière était constituée d'esclaves. Chaque famille de la petite bourgeoisie avait chez elle deux ou trois esclaves, de sorte qu'après l'abolition, le comportement esclavagiste persista. D'une part, l'ouvrier acceptait comme naturelle son infériorité – l'attitude revendicatrice du prolétariat est récente ici –, d'autre part, les bourgeois, malgré la familiarité de leur comportement vis-à-vis des serviteurs, les maintenaient toujours à part, comme auparavant dans les *senzalas*. Ce qui explique pourquoi on n'a pas accepté ma proposition initiale de prévoir dans chaque unité de voisinage, tout le long de l'axe routier-résidentiel, des logements pour trois niveaux différents de pouvoir d'achat. Cela n'aurait toutefois pas résolu le problème, puisqu'une grande masse de la population ouvrière est encore moins que pauvre. Cette main-d'oeuvre avait afflué de toute part, de sorte qu'autour de chaque chantier s'établirent des *favelas* (bidonvilles) et il a fallu les transférer ailleurs à mesure que le rythme des constructions ralentissait.

NOVACAP – entreprise gouvernementale chargée de construire la capitale – avait envisagé trois éventualités: d'abord, qu'à la fin des travaux, un tiers de cette population rentrerait dans son pays d'origine; un autre tiers serait absorbé par l'activité agricole, et le tiers restant par les services. Mais s'ils étaient mal à Brasilia, ils y étaient encore beaucoup mieux qu'ailleurs. Personne n'a voulu rentrer et, d'autre part, le plan d'installation de fermes-modèle échoua. NOVACAP a alors choisi des sites dans les alentours, et sur des implantations sommaires (car les architectes, n'étant pas d'accord, se sont abstenus de coopérer) a donné des lots de terrain aux familles transférées, et ces noyaux – ces *settlements* improvisés –, libres de contraintes et bénéficiant de toutes sortes de complicités, se sont vite développés au détriment de la ville, qui était encore éparpillée comme un archipel urbain, et sont devenus des sortes de satellites. Il y a eu, par conséquent, une complète inversion des prévisions, qui étaient de créer de vraies villes satellites, une fois atteinte la limite de 500 à 700.000 habitants.

Il faut donc tenir compte en toutes ces circonstances et reconnaître qu'au moins chacun a sa terre et sa maison, ce qui n'était pas le cas auparavant. Plusieurs se sont même enrichis. Tous les enfants vont à l'école et il y a des clubs de sport. L'hôpital de Taguatinga est l'un des meilleurs.

Quant aux particularités de la conception même de la ville, j'ai déjà tenté de les expliquer à plusieurs reprises. L'important, c'est que la ville existe où il n'y avait rien, qu'on y accède de partout, que l'agriculture maintenant y prospère, que toute la région se soit extraordinairement développée, et que, dans ce court délai, Brasilia soit devenue vrai-

ment une capitale, un carrefour où les chemins du pays se croisent, et qu'elle a déjà un caractère différencié et un style non pas uniquement urbain et architectural, mais de vie, qui lui est propre. Ce n'est pas la peine de vous déranger pour visiter Brasilia si vous avez parti pris et des idées civilisées préconçues. Restez chez vous.

Fiquem onde estão

 A construção de Brasília no cerrado deserto, a mil quilômetros do litoral, provocou, de início, um movimento geral de simpatia no estrangeiro, ainda mais que sua arquitetura despojada, elegante e inovadora, até mesmo algo insólita, surpreendia as pessoas.
 Em seguida, começaram a "esnobar" a cidade, acusada de ser uma oportunidade perdida porque – entre outras falhas – a população pobre estava mal alojada. Como se por uma simples transferência de capital o urbanismo pudesse resolver os vícios de uma realidade econômico-social secular. Como se o Brasil não fosse o Brasil, mas a Suécia, ou outro país qualquer devidamente civilizado. Ora, aqui, até os últimos anos do século XIX, a população obreira era constituída de escravos. Cada família pequeno-burguesa tinha em casa dois ou três escravos, de modo que, depois da abolição, o comportamento escravagista permaneceu. Por um lado, o operário aceitava como natural sua condição de inferioridade – a atitude reivindicatória do proletariado aqui é coisa recente – e, por outro lado, os burgueses, apesar da familiaridade no trato com os empregados, sempre os mantinham à distância, como anteriormente nas senzalas. Isto explica porque não foi considerada minha proposição inicial de prever, ao longo de todo o eixo rodoviário-residencial, moradia para três níveis diferentes de poder aquisitivo – o que, entretanto, não teria resolvido o problema, já que grande parte da população trabalhadora é ainda menos que pobre. A mão de obra afluiu de toda parte, de modo que em torno de cada canteiro surgiram favelas, e foi necessário transferi-las para outros lugares, à medida que o ritmo das construções diminuía.
 A NOVACAP – empresa do governo incumbida de construir a capital – havia previsto três alternativas: de início, que, terminadas as obras, um terço da população retornaria ao seu estado de origem; um outro terço seria absorvido pela atividade agrícola e o terço restante pelos serviços. Mas se eles estavam mal em Brasília, estavam lá muito melhor que alhures. Ninguém quis voltar e, por outro lado, o projeto de implantação de fazendas-modelo fracassou. A NOVACAP escolheu então locais na periferia e, em implantações sumárias (porque os arquitetos, não estando de acordo, se abstiveram de colaborar), deu lotes de terreno às famílias transferidas, e esses núcleos – esses assentamentos improvisados – livres de limitações e beneficiando de toda sorte de facilidades, se desenvolveram rapidamente, em detrimento da cidade, ainda dispersa como um arquipélago urbano, e se tornaram como que pseudossatélites. Houve, por conseguinte, uma completa inversão do previsto, ou seja, a criação de cidades-satélites verdadeiras uma vez atingido o limite de 500 a 700 mil habitantes.
 É preciso, portanto, levar em conta essas circunstâncias todas e reconhecer que pelo menos cada um tem a sua terra e a sua casa, o que não acontecia antes. Muitos chegaram mesmo a enriquecer. Todas as crianças vão à escola, e existem clubes esportivos. O hospital de Taguatinga é um dos melhores.
 Quanto às particularidades da concepção da cidade, já tentei por várias vezes explicá-las. O importante é que a cidade exista onde antes não havia nada, que se possa lá chegar vindo de qualquer parte do país, que a agricultura agora prospere, que toda a região se tenha extraordinariamente desenvolvido e que, neste curto período, Brasília se tenha tornado de fato uma capital, um cruzamento dos caminhos do país, e que já tenha um caráter diferenciado e um estilo, não apenas urbano e arquitetônico, mas de vida, que lhe é próprio. Não vale a pena sair de seus cuidados para visitar Brasília se vocês já têm opinião formada e ideias civilizadas preconcebidas. Fiquem onde estão.

Lembrança do Seminário
Senado, Brasília

1974

> *Em agosto de 1974 o senador Cattete Pinheiro, presidente da Comissão do Distrito Federal, realizou o 1º Seminário de Estudos dos Problemas Urbanos de Brasília – fruto exclusivo de sua dedicação e empenho, cujo registro consta de publicação especial de que reproduzo, a título de lembrança, os primeiros e últimos parágrafos da minha intervenção.*

Exmo. Sr. Senador Paulo Torres, Presidente do Senado Federal; Exmo. Sr. Elmo Serejo Farias, Governador do Distrito Federal; Srs. Congressistas:

Atendendo ao apelo do senador Cattete Pinheiro, uma intimação extremamente cortês, que veio somar-se a convite do governador Elmo Serejo Farias, aqui estou, nesta cidade que inventei e que se adensou, que se transformou e agora me surpreende pelo vulto, pelo sentido que adquiriu de verdadeira Capital do país.

É estranho o fato: esta sensação, ver aquilo que foi uma simples ideia na minha cabeça transformado nesta cidade enorme, densa, imensa, viva, que é a Brasília de hoje.

Os senhores me deem um pouco de tempo porque estou emocionado (palmas prolongadas; pausa). Bem sei: o que os preocupa e os congrega aqui não são divagações sobre os antecedentes de Brasília, já conhecidos, ou sobre a história de como tudo ocorreu, mas os problemas atuais e os do futuro de Brasília. Isto é que os traz a este Seminário, oportunamente idealizado e posto em ação pela Comissão do Distrito Federal no Senado.

Tenho a impressão de que, antes de começarem as tarefas do Seminário propriamente dito, será conveniente que todos tenham presente o que foi a realização desta obra comovente, gigantesca e fundamental para o país. Porque, se não tiverem no espírito a consciência desse lastro em que Brasília se apoia, haverá sempre o risco de soluções e proposições improvisadas e capazes de desvirtuar as ideias fundamentais que orientaram o nascimento da cidade e que, tenho a impressão, se impõe sejam preservadas.

E justamente para repor os fatos nessa perspectiva, o meu primeiro pensamento é voltado para aqueles que, de fato, construíram esta cidade. Primeiro, essa massa sofrida do nosso povo, que constitui o baldrame da Nação e que para cá afluiu, a fim de realizar a obra num prazo exíguo, com sacrifícios tremendos e grande idealismo, apesar de ter sido atraída inicialmente pela necessidade do dia a dia, de conseguir algum dinheiro para as suas famílias. Esse lastro, essa população que afluiu e aqui está, não quis voltar, espraiou-se e forçou essa inversão da ordem natural do planejamento que era as cidades-satélites virem depois de a cidade concluída.

Houve essa inversão: a população não quis voltar, apesar de todas as previsões na época estabelecidas e planejadas para que, pelo menos, um terço da população regressasse, outro terço fosse ocupado pela própria atividade local e, finalmente, o terço restante fosse absorvido em atividades agrícolas, pois era uma população de antecedentes rurais.

E a NOVACAP, de início, teve o cuidado de estabelecer convênios com o Ministério da Agricultura para criar granjas-modelo na periferia do Plano Piloto, para absorver exatamente esse contingente populacional, propiciando-se assim a criação do cinturão verde, hortigranjeiro, de Brasília. Sucede que esse plano muito sensato desvaneceu-se, não foi levado avante, lamentavelmente, como tantas vezes ocorre em nosso país.

Mas, além e acima da contribuição dessa mão de obra dos "candangos", desejo relembrar e marcar o meu reconhecimento, que gostaria fosse o reconhecimento de todos os participantes do Seminário, a três personalidades que realmente tornaram viável, num prazo extremamente curto, a criação da nova Capital.

Inicialmente, como todos têm no espírito, o presidente Oliveira (palmas prolongadas). Presidente Oliveira, como era conhecido, então, em Portugal, o que acho extremamente simpático, de modo que tive vontade de lembrar. O segundo, o arquiteto Soares (palmas prolongadas), para homenagear o pai de Oscar Niemeyer. Finalmente, o engenheiro Pinheiro (palmas prolongadas) que, desprendido do prenome bíblico, parece até outra pessoa. Engenheiro Pinheiro soa assim um pouco diferente.

Estas três personalidades excepcionais fizeram Brasília.

. .

Brasília nunca será uma cidade "velha", e sim, depois de completada e com o correr dos anos, uma cidade antiga, o que é diferente, antiga mas permanentemente viva.

O Brasil é grande, não faltarão aos novos arquitetos e urbanistas oportunidades de criar novas cidades.

Deixem Brasília crescer tal como foi concebida, como deve ser – derramada, serena, bela e *única*.

Retificações
Anos 1970 e 80

Prezado Dr. Roberto Marinho,

Tendo *O Globo* de 23 do corrente noticiado, em primeira página, "Lucio Costa: Brasília é um exemplo de como não se deve fazer uma cidade", o que induz o leitor a concluir que desaprovei o modo como Brasília foi feita, quando a minha conclusão foi precisamente no sentido contrário, solicito-lhes a bondade de estampar com igual destaque esta nota retificadora: "Lucio Costa: Brasília é exemplo de como não se deve fazer uma cidade, *mas na circunstância, só podia ser assim – e deu certo*".

Do assíduo leitor agradecido,

Sr. Redator,

O *Correio da Manhã* de ontem (sábado), em nota de sexta página, atribui-me intenções e palavras que nunca tive ou proferi.
Não é verdade haver eu admitido que "os realizadores de Brasília desfiguraram, quase por completo, a minha ideia". Pelo contrário. O que espanta em Brasília não é o que falta, mas o que já tem. E me pergunto como foi possível a estes homens tão diferentes – Israel Pinheiro e Oscar Niemeyer – fazer, em tão pouco tempo e tamanha fidelidade ao risco original, o que lá está.
O que eles e seus colaboradores fizeram não tem preço. Merecem a gratidão de todos os brasileiros, inclusive do dr. Gudin.

Do velho leitor agradecido,

Prezado Dr. Nascimento Brito,

Peço-lhe o favor de incluir nas "Cartas" a seguinte retificação:
Dizer que Brasília foi "apenas desenhada por urbanistas e arquitetos" é uma afirmação falsa. Por outro lado, não houve vários responsáveis pelo planejamento, mas um só.
O plano de Brasília não é apenas um desenho, é uma *concepção* de cidade que só não funciona plenamente porque o centro urbano ainda não existe.

Quanto ao planejamento regional, a Memória Descritiva declarava: a cidade não será, no caso, uma decorrência do planejamento regional, mas *a causa dele*; a sua fundação é que dará ensejo ao *ulterior* desenvolvimento planejado da região.

Atenciosamente,

Revista *Realidade*
1972

A esplêndida edição especial de *Realidade* – "Nossas cidades" – pôs devidamente em foco o problema, mas, no seu deliberado empenho de minimizar a contribuição urbanística de Brasília, incorreu, de início, numa falsa informação, depois numa crítica infundada, para, afinal, concluir as suas elucubrações de forma contraditória.

A concepção de Brasília só "surgiu ao seu planejador poucos dias antes do encerramento do prazo para a apresentação de propostas para o concurso da cidade" (p. 84). À simples leitura da Memória Descritiva um crítico isento teria escrúpulo de repetir tal balela. Se inicialmente, com efeito, não pensei competir, a deliberação em contrário ocorreu em tempo válido, tanto assim que ainda houve uma viagem aos Estados Unidos de permeio, a fim de participar, a convite, das comemorações da Parsons School of Design, de Nova York.

O "plano" de Brasília não levou em conta a metade da população que, no Brasil, vive miseravelmente (p. 84). De acordo, mas a crítica, conforme afirmei, se destina ao próprio país e não ao urbanista, com ou sem aspas. Se os "expertos" de *Realidade* pensam que esse problema pode ser resolvido num passe de mágica pelo "estudo paciente" de um planejamento urbano "integrado" etc., etc., estão muito enganados. O problema é de fundo histórico, econômico e social – portanto de governo e de ideologia política.

De qualquer forma, o plano inovara, criando as superquadras e estabelecendo que em cada área de vizinhança composta de quatro delas fossem atendidas as três faixas econômicas em que se decompõe, grosso modo, no mundo capitalista, a população que trabalha na administração pública e na empresa privada – oferecendo assim solução capaz de diluir, de um extremo ao outro da cidade, as diferenças de classe em vez de estratificá-las em áreas afastadas e estanques. Quanto à população de renda ínfima, não integrada nas tarefas urbanas, ou não disposta a voltar aos pagos porque, bem ou mal, estava melhor ali – a NOVACAP firmara convênio com o Ministério da Agricultura para a criação de granjas-modelo na periferia urbana com a dupla finalidade de absorvê-la e de prover ao abastecimento hortigranjeiro da capital. Só que, num ou noutro caso, logo de saída como se sabe, o Brasil negativo se interpôs.

"Brasília é paralela mas não coincide com a realidade brasileira, deste descompasso etc." (p. 249). Ora, esta conclusão é contraditória, porquanto se a reportagem-libelo sobre as nossas cidades demonstra que a realidade brasileira é precisamente essa contradição, o fato de a capital expressar ao vivo esta verdade demonstra que ela é fiel à realidade. Se em Brasília o contraste avulta isto decorre simplesmente da circunstância da ci-

dade ter nascido para ser capital do país, ou seja, para ter presença simbólica não apenas agora, mas amanhã e sempre, já que a vida das capitais conta-se por centúrias.

Não adianta menosprezá-la. Não se trata de simples "exibição", mas de estrutura de capital já concebida na escala do Brasil definitivo. Teria sido pior que tolice – um crime – planejar a cidade na medida da realidade subdesenvolvida atual, como o redator sugere.

E como, capitalismo ou socialismo, a tendência universal – apesar da contestação desbragada e romântica – é todo mundo virar, pelo menos, classe média, o chamado *Plano Piloto* pode ser considerado uma *antecipação*.

Assim, na realidade futura, quando lá chegarmos, todos indiscriminadamente se sentirão ambientados ao aconchego antigo e condigno da "velha capital".

Jornal do Brasil, Revista de Domingo
1976

Compreendo o seu ponto de vista: não se trataria tanto de deturpações do plano, como da correção de situações ou vícios cuja origem estaria na própria concepção do plano.

Aparentemente você tem razão, mas não tanto quanto presume.

Brasília é, antes de mais nada, uma cidade administrativa, de trabalho. A atividade burocrática começa cedo e se divide em dois períodos porque as facilidades viárias permitem aos funcionários almoçar em casa. O ambiente caseiro das quadras e das áreas de vizinhança – apesar do porte das edificações –, com comércio local, campos de recreio e escola à mão, convida a um estilo de vida menos dispersivo, mais segregado, um pouco à moda antiga.

A cidade foi imaginada visando de preferência o usuário e não o forasteiro, e em função principalmente do binômio trabalho – ou estudo – e vida doméstica, tendo como contraponto os clubes do lago e os pontos de encontro que o turista ignora mas que a mocidade e os adultos bem conhecem e vão aos poucos se multiplicando. E disse *estudo* porque, além das facilidades do ensino primário e secundário, a universidade – com os institutos centralizados ao longo da extensa via interna cheia de vegetação, com a ótima biblioteca, os auditórios, o restaurante e os seus apartamentos para professores em regime de tempo integral – assumiu, apesar de todos os contratempos, grande importância na vida da cidade.

Cidade que, de fato, não propicia a *flânerie* uma vez que as distâncias desestimulam os impulsos deambulatórios iniciais do visitante. Mas onde, mesmo assim, a continuidade do caminhamento dos pedestres – os peões dos portugueses – já está sendo alinhavada a fim de possibilitar alternativas de acesso aos seus vários setores.

Apenas discordo quando você diz que os monumentos dela "não participam da vida cotidiana". Pelo contrário, é a única metrópole moderna em que, como na Itália, a beleza monumental convive com a vida de todo o dia. E é a paradoxal naturalidade des-

se convívio da vida política e administrativa da cidade com a pureza meio abstrata e irreal da sua arquitetura que confere a Brasília o seu caráter diferenciado e o seu estranho encantamento.

Tratando-se porém de uma cidade planejada e imposta, essa beleza não é recôndita, ela se oferece de chofre, daí a falta de surpresas e de opções nesse entrosamento do monumental com o cotidiano, tão do seu agrado quanto do meu, como ocorre nas cidades que foram brotando e se improvisando *au fur et à mesure* das suas conveniências ao longo do tempo. É que o pitoresco ou, melhor, o imprevisto urbano pré-fabricado não funciona, mormente quando se trata de uma capital.

A via W-3, inspirada na tradição das pequenas e médias cidades europeias – onde acaba a cidade começa o agrião –, de um lado serviços, do outro horta e pomar, foi alterada no próprio desenvolvimento do plano, mantendo-se contudo amplo desafogo visual das quadras residenciais. A ligação antecipada da W-3 norte com a sul trará consequências e está a exigir certa cautela.

Quanto à duplicidade de setores resultante da divisão da cidade pelo seu eixo principal em duas metades, o que é, aliás, comum (*rive droite* e *rive gauche*, *east-side* e *west-side*), devo lembrar que a grande plataforma rodoviária com vista livre para a bela esplanada, e que é o traço de união do chamado Plano Piloto com as chamadas satélites, foi sempre entendida, precisamente, como ponto de articulação dos quatro principais quarteirões que constituem o centro urbano, ou seja, o *core* da cidade.

Essa grande estrutura, que esteve até agora abandonada, está sendo finalmente cuidada para tornar-se o ponto natural de encontro e convergência gregária, de acordo com o estabelecido no plano original. É assim que, além do alargamento do passeio transformado em calçadão, com os necessários pontos de táxi e amplas áreas arborizadas para estacionamento, estão sendo construídas duas praças ajardinadas em frente ao Touring e ao Teatro, com água farta e bancos devidamente ambientados por vegetação apropriada (acácias de cacho, espirradeiras, crótons, quaresmas, manacás, jasmim-manga etc., além de folhagem graúda e de porte).

Por outro lado, já está sendo construído um enorme parque público densamente arborizado e com toda sorte de atividades recreativas, projetado por R. B. Marx, o que é garantia de qualidade. Destina-se não só à população local como aos moradores das áreas periféricas que já não são formadas apenas de cidades-dormitórios: as principais têm vida própria e capitalistas nativos muito empreendedores.

E assim, com o correr do tempo e a contínua e crescente pressão da vida, acredito que, dentro de outros 15 anos, a cidade já se torne aprazível, inclusive aos forasteiros, Clarice *compris*; e que essa penosa sensação de monumental necrópole, onde as criancinhas nem ao menos podem brincar pulando de sepultura em sepultura – como no Père Lachaise – desaparecerá.

Finalmente, embora a proposição inicial, constante do plano, no sentido da preservação de quadras destinadas a diferentes padrões econômicos, para que todos os funcionários, bem como os bancários e comerciários, pudessem ali residir, tenha sido, como se sabe, desde logo impugnada pelas autoridades responsáveis, ainda olho para esse "utópico" Plano Piloto com o mesmo otimismo.

Revista *Summa*
1982

Caro Alberto Petrina,

Apesar das suas perguntas serem inteligentes e provocantes, como já seria de se esperar, não me sinto com ânimo de redigir as respostas que a sua pessoa e o alto padrão da revista estariam a merecer.

Não me parece justo considerar Brasília "filha do pensamento mais do que do sentimento". A simples leitura da Memória Descritiva que integra o Plano Piloto prova que o *coração* esteve sempre presente na sua concepção. Em 1950 – antes, portanto, de Brasília –, Le Corbusier deu-me a primeira edição do *Modulor* com a seguinte dedicatória: "Pour L. Costa, l'homme de coeur et l'homme d'esprit, avec mon amitié, L. C.". Este coração estava entranhado na semente de onde a cidade nasceu.

Discordo dessa pecha de "racionalismo *à outrance*" que também se atribui às teses de Le Corbusier, como se toda a sua problemática obsedante, e, portanto, simplificadora, não girasse sempre em torno do homem, do homem integral: dar ao homem – *a todos os homens* – condições materiais *igualitárias* de vida e de tempo disponível, para permitir-lhes, *individualmente*, desenvolvimento multiforme segundo a índole, vocação e capacidade de cada um.

Na época, prevalecia a crença de que a nova arquitetura e as transformações sociais faziam parte de um mesmo processo geral de renovação ética do mundo. Com o correr do tempo, porém, tudo mudou: o capitalismo mostrando-se por demais dinâmico e sempre insatisfeito – inclusive nas artes –, o socialismo revelando-se estático demais, até que os Beatles acabaram com os tabus do modelo ideal do jovem americano e do puro jovem soviético que então predominavam. A partir daí tudo se confundiu e os valores estabelecidos se perderam em troca de novos valores mais objetivos e indagadores – "Mudam-se os tempos, mudam-se as vontades; muda-se o ser, muda-se a confiança; todo o mundo é composto de mudança, tomando sempre novas realidades".

Assim, o processo não para, novas etapas sucederão; a crença latente – já agora esquecida – num mundo mais humano e mais justo voltará a prevalecer, e as proposições de Le Corbusier, visando sempre integrar o coletivo *em grande escala* e o individual *irredutível*, ainda terão vez.

Considerações fundamentais

Digam o que quiserem, Brasília é um milagre. Quando lá fui pela primeira vez, aquilo tudo era deserto a perder de vista. Havia apenas uma trilha vermelha e reta descendo do alto do cruzeiro até o Alvorada, que começava a aflorar das fundações, perdido na distância. Apenas o cerrado, o céu imenso, e uma ideia saída da minha cabeça. O céu continua, mas a ideia brotou do chão como por encanto e a cidade agora se espraia e adensa. E pensar que tudo aquilo, apesar da maquinaria empregada, foi feito com as mãos – infraestrutura, gramados, vias, viadutos, edificações, tudo a mão. Mãos brancas, mãos pardas; mãos dessa massa sofrida – mas não ressentida – que é o baldrame desta Nação.

(*Manchete* nº 1167, 31/8/1974)

Os anseios de reformulação antecipada da proposição urbanística de Brasília partem principalmente de dois setores que, visando embora objetivos opostos, paradoxalmente se encontram. Refiro-me aos empreendedores imobiliários interessados em adensar a cidade com o recurso habitual do aumento de gabaritos; e aos arquitetos e urbanistas que, reputando "ultrapassados" os princípios que informaram a concepção da nova capital e a sua intrínseca disciplina arquitetônica, gostariam também de romper o princípio dos gabaritos preestabelecidos, gostariam de jogar com alturas diferentes nas superquadras, aspirando fazer de Brasília uma cidade de feição mais caprichosa, concentrada e dinâmica, ao gosto das experiências agora em voga pelo mundo; gostariam, em suma, que a cidade não fosse o que é, e sim outra coisa.

(Carta ao senador Cattete Pinheiro, 1974)

Brasília merece respeito. É preciso acabar com esse jogo de "gosto-não-gosto", e com essa balda intelectual de fazer frases pejorativas. O que é preciso agora é compreendê-la. Trata-se de uma cidade não concluída e, como tal, necessitada de muita coisa. O que espanta não é o que lhe falta, mas o que já tem.

O que ocorre em Brasília e fere nossa sensibilidade é essa coisa sem remédio, porque é *o próprio Brasil*. É a coexistência, lado a lado, da arquitetura e da antiarquitetura, que se alastra; da inteligência e da anti-inteligência, que não para; é o apuro parede-meia com a vulgaridade, o desenvolvimento atolado no subdesenvolvimento; são as facilidades e o relativo bem-estar de uma parte, e as dificuldades e o crônico mal-estar da parte maior. Se em Brasília este contraste avulta é porque o primeiro *élan* visou além – algo maior.

Brasília é, portanto, uma síntese do Brasil com seus aspectos positivos e negativos, mas é também testemunho de nossa força viva latente. Do ponto de vista do tesoureiro, do ministro da Fazenda, a construção da cidade pode ter sido mesmo insensatez, mas do ponto de vista do estadista, foi um gesto de lúcida coragem e confiança no Brasil definitivo. E a autonomia e não vassalagem de seu urbanismo e de sua arquitetura, como mundialmente reconheceu a UNESCO ao transformar tão jovem cidade em Patrimônio da Humanidade, é a prova de que trilhamos o caminho certo.

(*O Estado de S. Paulo*, 13/1/1988)

Relendo o texto do Plano Piloto, acompanhado dos quinze desenhos e da planta original, lembrei-me das palavras de William Holford – hoje Lord Holford –, presidente da comissão julgadora: "Socorrendo-me do italiano, do francês e de um pouco de espanhol, li o seu texto três vezes: na primeira vez não entendi, na segunda entendi, na terceira 'I enjoyed'". E cheguei à conclusão de que a divulgação deste documento é a melhor maneira de comemorar os dez anos de Brasília. Mas antes de responder as perguntas direi algumas palavras à guisa de preâmbulo:

Acho extraordinário que essa cidade, há tão pouco tempo simples ideia mentalmente visualizada, já se tenha materializado numa realidade viva e atuante.

Acho extraordinário pensar que há pouco mais de dez anos não havia ali senão deserto e solidão.

Acho extraordinário que nesse lugar ermo e distante, sem vias de acesso, nós brasileiros tenhamos construído sozinhos, em apenas três anos, a nossa capital.

Acho extraordinário que, passado tão pouco tempo, ela já esteja ligada por rodovias aos quatro cantos do país, com vida brotando ao longo destas profundas penetrações.

Acho extraordinário que, hostilizada como tem sido, tenha podido resistir, apenas nascida, a tantas mutações.

Acho extraordinário que essa cidade – nossa capital – apesar dessas vicissitudes ainda preserve, em parte, a sua beleza inicial.

E acho extraordinário que tantos brasileiros dignos persistam em se mostrar insensíveis a tudo isso.

Revista do Clube de Engenharia, nº 386,
março/abril 1970 – "Brasília dez anos"

Brasília 1957-85
Do plano piloto ao "Plano Piloto"

Confronto

Estudo resultante de convênio da Secretaria de Viação e Obras – Tania Batella de Siqueira – com a TERRACAP – Luiz Alberto Cordeiro –, confiado a Maria Elisa Costa e Adeildo Viegas de Lima. Transcrevo dois trechos do texto de Maria Elisa.

Brasília hoje

Em 21 de abril de 1985 Brasília completará 25 anos. Sua presença já se tornou tão natural na vida brasileira que nem mais ocorre às pessoas o quão extraordinário é o simples fato da sua existência, de ter surgido do nada uma cidade-capital, que em tão pouco tempo já consolidou uma maneira de viver que lhe é própria.

O fato é que o plano de Lucio Costa, mesmo antes da viabilização da "escala gregária", contando apenas, nos primeiros tempos, com a escala monumental e a proposta inovadora para a habitação multifamiliar que foi a superquadra, garantiu à cidade, desde o início, não apenas uma individualidade formal mas o embrião de uma forma de viver inteiramente diferente das demais cidades brasileiras. Quando a nova capital era ainda pouco mais que uma semente urbana plantada na vastidão vazia do Planalto Central, sua presença já se impunha em "escala definitiva".

Esta decorrência da concepção do plano piloto ter sido "imbuída de uma certa dignidade e nobreza de intenção" e o fato de ser inovadora – tanto plástica como estruturalmente – e inovadora com raízes profundamente brasileiras, certamente contribuiu para que, ao primeiro entrave, a capital não tenha retornado ao litoral.

Vendo Brasília hoje, não é exagero afirmar-se que o essencial da proposta foi cumprido. E o sabem seus moradores – Brasília é, antes de mais nada, um produto de con-

sumo interno; sua verdadeira especificidade, o *natural* para os que aqui nasceram ou cresceram, só é perceptível visto de dentro, e talvez seja por isto tão frequente a dificuldade que as pessoas de fora têm de avaliá-la corretamente – o essencial escapa.

O objetivo deste trabalho é tão somente observar a Brasília de hoje com os olhos de quem acompanhou o nascimento e o crescimento da cidade; a intenção é identificar, em linhas gerais, quais os ajustes necessários tanto no sentido de contribuir para a solução de problemas atuais como estimular o aproveitamento da capacidade ainda ociosa da proposta original.

Não se deve esquecer que Brasília é uma experiência urbana absolutamente singular – trata-se de uma cidade não só concebida, mas implantada desde o início como se já fosse adulta: a criança cresceu dentro de roupas grandes demais para ela, e só agora, quando sua primeira geração já atingiu a maioridade, é que a vitalidade urbana tem reais condições de usufruir e, por outro lado, de revelar potencialidades e carências da concepção original.

Nas circunstâncias em que Brasília surgiu, como símbolo da própria identidade da nação, quando pela primeira vez tomava coragem de acreditar em si própria, a utopia era mais verdadeira que a realidade: "Brasília, neste momento crítico de nossa angústia brasileira, parecia uma ideia antipática; Lucio ganha o concurso do plano piloto para a construção da futura capital e o seu projeto, lembrando um avião em reta para a impossível utopia, logo dá à iniciativa um ar plausível" (Manuel Bandeira, *Jornal do Brasil*, março 1957).

Brasília tem esta marca de berço, e a força do vínculo entre a proposta urbanística e o momento histórico que a gerou é de tal ordem que a capital permanece – e permanecerá – o símbolo vivo do gesto de fé e vontade, do resultado da união de todos os cidadãos, da nação voltada para o seu horizonte maior.

Superquadras

A superquadra é uma tradução em português do Brasil dos novos conceitos de morar. Talvez seja uma das mais inovadoras e acertadas contribuições atuais para a habitação multifamiliar.

A ideia veio, certamente, do projeto de Lucio Costa para os prédios residenciais do Parque Guinle (anos 1940), no Rio de Janeiro: seis pavimentos sobre pilotis, no meio de uma área verde definida. Até o uso da "claustra" (cobogó) como vedação de uma fachada inteira de edifício residencial ocorreu pela primeira vez no Brasil nesse projeto.

Estruturalmente, uma superquadra é um conjunto de edifícios residenciais sobre pilotis (que têm em Brasília, pela primeira vez, presença urbana contínua) ligados entre si pelo fato de terem acesso comum e de ocuparem uma área delimitada – no caso, um quadrado de 280 x 280 m, a ser cercado dos quatro lados com renques de árvores de copa densa –, e com uma população de 2.500 a 3.000 pessoas. O chão é público – os moradores pertencem à quadra, mas a quadra não lhes pertence – e é esta a grande diferença entre superquadra e condomínio. Não há cercas, nem guardas, e no entanto a liberdade de ir e vir não constrange nem inibe o morador de usufruir de seu território, e a visibilidade contínua assegurada pelos pilotis contribui para a segurança.

É curioso como foi possível, com ingredientes tão outros, criar uma atmosfera de bem-estar, um "à vontade", uma serenidade sem isolamento tão próximos do Brasil de sempre.

Nas cidades mineiras antigas, também a receita básica de moradia era uma só: casas geminadas, mesmo tipo de telhado, de janelas, de portas – as variações decorriam da topografia, de sutilezas de proporção, dos detalhes, do acabamento, da cor nas esquadrias, mas tudo claramente limitado pelo padrão comum da receita única. Talvez seja este o parentesco entre dois resultados urbanos tão diferentes.

O fato é que a população assimilou a superquadra com grande facilidade; os pilotis livres, a presença dos porteiros, o espaço para correr e brincar, os gramados generosos, permitem que as crianças se soltem desde muito pequenas. E as primeiras crianças conviveram de igual para igual com outras crianças desconhecidas, vindas dos mais diversos recantos do país – não havia lugar para os preconceitos que normalmente existem na classe média nas cidades de origem: as pessoas não tinham sobrenome. Na quadra, todos eram pessoas igualmente novas, num ambiente novo. E foi daí que surgiu uma geração nova, uma maneira de viver nova, que começa a gerar uma nova cultura. A superquadra é a verdadeira raiz de Brasília, que fez a árvore crescer e dar frutos.

É de lamentar que a proposta do plano, em nível social (item 17 da Memória Descritiva), tenha sido descartada em princípio. Teria valido a pena, pelo menos nos primeiros tempos, a tentativa de incorporar às unidades de vizinhança (como foi timidamente ensaiado com as quadras 400) camadas sociais francamente diferenciadas, mesmo que com o tempo a realidade social do país levasse os primeiros moradores a alugar ou vender seus apartamentos a pessoas de maior poder aquisitivo, preferindo morar mais longe e aumentar a renda familiar – como acontece em qualquer cidade brasileira.

Por outro lado, é evidente que teria sido impraticável alojar em condições decentes nas superquadras o grosso das populações de baixa renda que acorriam continuamente em busca de trabalho e de um novo horizonte.

A proposição contida no plano, em nível social, partiu, na realidade, de um pressuposto idealista. A intenção era, por assim dizer, nivelar pelo meio, e o momento histórico em que Brasília surgiu justificava tal postura: a própria ideia de Brasília olhava para o futuro, e o importante era deixar claro que do ponto de vista do urbanismo, estritamente, existia a possibilidade teórica de tratar as diferenças sociais de forma condigna. Mas urbanismo sozinho não tem o poder de resolver, num passe de mágica, problemas sociais seculares, da ordem e do vulto dos que existem num país como o nosso. Brasília expõe, com insuperável clareza e sem subterfúgios, nossa verdade social.

"Eu estava com aquela impressão, que recebia pelos jornais e pelos arquitetos, o Oscar inclusive, sempre lamentando que os operários que construíram Brasília foram jogados fora e vivem miseravelmente. Isso é uma espécie de demagogia, de oposição sistemática, e que é, em parte, verdadeira, mas as satélites não são esse quadro de miseráveis favelados que vivem mal. Não são, absolutamente. Eu vi, e fiquei muito satisfeito. São cidades normais do interior do Brasil que têm de tudo e onde se vive de forma bem brasileira. E, como eu repito sempre, a única medalha de ouro nas Olimpíadas veio de um brasiliense de Taguatinga. O que é que vocês querem mais?" (Lucio Costa, entrevista ao *Jornal do Brasil*, novembro 1984).

De qualquer forma, as cidades-satélites, que teoricamente deveriam surgir depois que o Plano Piloto estivesse todo ocupado, surgiram antes, invertendo o processo. As unidades de vizinhança do plano perderam o ingrediente popular que deveriam ter, mas o conjunto urbano, ou seja, Brasília e as cidades-satélites, resultou mais próximo da realidade brasileira, com todas as suas discrepâncias. O convívio entre as diferentes camadas sociais transferiu-se para o centro da cidade, graças à localização da Rodoviária.

As entrequadras têm comércio, com cafés, cadeiras nas calçadas, têm de tudo. Não têm cruzamentos, mas têm esquinas. As pessoas se encontram com os amigos ali. As "esquinas" já estavam no plano, os críticos é que não perceberam.

BRASÍLIA, 1984
Aplaudido no *Moinho*.

Com Aloysio Campos da Paz, criador de hospitais públicos impecáveis, projetados pelo *Lelé*. Como estamos às voltas com eleições, por que gente como ele não se candidata?

Fontenelle
1984

Os meus encontros com Mário Moreira Fontenelle foram poucos e espaçados. Ele surgia de repente, mostrava fotos, esboçava um sorriso, e sumia. Eram fotos preciosas porque registravam os primeiros momentos dessa epopeia contemporânea que foi construir, na solidão do cerrado, Brasília.

Quando na minha penúltima estada na cidade, indagando por ele, tive a confirmação de que estava muito doente num asilo. Fui então vê-lo, com minha filha, no Lar dos Velhos, benemérita instituição espírita. Casa térrea, ampla, clara, bem arejada, limpa. O quarto, de bom tamanho, era compartilhado com dois outros asilados, mas as camas, com anteparo, estavam dispostas de tal modo que garantiam certa privacidade.

Ele estava ali, deitado, encolhido. Quando abriu os olhos e nos viu, o seu rosto envelhecido como que se iluminou. Procurou na bolsa onde guardava o seu tesouro, algumas fotos, mas o diálogo foi difícil, porque, de parte a parte, se interpunha a consciência de que aquele momento era o da despedida – do sumiço definitivo.

Só que, graças às suas fotografias, ele sobrevive e sobreviverá.

Brasília revisitada
1987

> *O Plano Piloto de Brasília não se propôs visões prospectivas de esperanto tecnológico, tampouco resultou de promiscuidade urbanística ou de elaborada e falsa "espontaneidade".*
>
> *Brasília é a expressão de um determinado conceito urbanístico, tem filiação certa, não é uma cidade bastarda. A sua facies é a de uma cidade inventada que se assumiu na sua singularidade.*

Em 1987 apresentei ao secretário de obras Carlos Magalhães e ao governador José Aparecido de Oliveira um conjunto de recomendações relativas a complementação, preservação, adensamento e expansão urbana de Brasília – "Brasília revisitada" –, documento que teve origem no trabalho "Brasília 1957-85", já referido.

Em lugar do texto apresentado, prefiro transcrever aqui parte de um documento escrito em janeiro de 1990, quando Brasília foi tombada, e que resume meu pensamento a respeito da preservação do Plano Piloto:

O mundo está cheio de cidades apenas vivas, que não interessa à Humanidade preservar. Mas, no caso raro dessas cidades *eleitas*, há sempre particularidades que precisam manter-se imunes a inovações e modismos, do contrário o que é válido nelas se perde e se esvai.

Do estrito e fundamental ponto de vista da *composição urbana* chegou o momento de definir e de delimitar a futura "volumetria" espacial da cidade, ou seja, a relação entre o *verde* das áreas a serem mantidas *in natura* (ou cultivadas como campos, arvore-

dos e bosques) e o *branco* das áreas a serem edificadas. Chegou o momento, digo mal – o último momento, diria melhor – de ainda ser possível avivar esse confronto e de assim preservar, para sempre, a feição original de Brasília como cidade-parque, o *facies* diferenciador da capital em relação às demais cidades brasileiras.

Por todos os motivos, só mesmo o tombamento será capaz de assegurar às gerações futuras a oportunidade e o direito de conhecer Brasília tal como foi concebida.

Para mim, como urbanista da cidade, importa principalmente o seguinte:

1 – Respeitar as quatro escalas que presidiram a própria concepção da cidade: a simbólica e coletiva, ou *Monumental*; a doméstica, ou *Residencial*; a de convívio, ou *Gregária*; e a de lazer, ou *Bucólica*, através da manutenção dos gabaritos e taxas de ocupação que as definem.

2 – Respeitar e manter a sua estrutura urbana, que é original e tem garra, a partir da qual se estabelece a relação entre as quatro escalas.

3 – Respeitar e manter as características originais dos dois eixos e do seu cruzamento, ou seja:

manter o caráter *rodoviário* inerente à pista central do eixo rodoviário-residencial;

manter *non-aedificandi* e livre o espaço interno gramado do eixo monumental, da Praça dos Três Poderes até a Torre de TV;

manter a Plataforma Rodoviária como traço de união e ponto de convergência já consolidado do complexo urbano composto pela cidade político-administrativa e pelos improvisados assentamentos satélites;

manter o gabarito deliberadamente baixo do centro de comércio e diversões, sendo as fachadas dos dois conjuntos voltadas para a esplanada recobertas de fora a fora por painéis luminosos de propaganda comercial;

preservar e cuidar das pequenas praças de pedestres fronteiras ao Teatro e ao Touring, com as fontes, bancos e plantas sempre funcionando e em perfeito estado, tal como o grande conjunto de fontes ao pé da Torre.

4 – A preservação do Eixo Monumental, da Praça dos Três Poderes à Praça Municipal. A Praça dos Três Poderes, complementada pela presença dos ministérios do Exterior e da Justiça na cabeceira da Esplanada, se constituiu, desde o nascedouro, numa serena e digna *integração arquitetônico-urbanística*, agora enriquecida pela presença dinâmica do Panteão.

5 – A manutenção do conceito de superquadra como espaço residencial aberto ao público, em contraposição ao de condomínio *privativo* fechado; da entrada única; do enquadramento arborizado; do gabarito uniforme de seis pavimentos sobre pilotis livres, com os blocos soltos no chão.

6 – A manutenção da hierarquização do tráfego nas áreas de vizinhança graças à descontinuidade nas vias de acesso às quadras.

7 – A preservação do grande Parque Público projetado por Burle Marx.

8 – Resgatar e complementar os quarteirões centrais da cidade – o seu *core* – de acordo com as recomendações contidas em "Brasília revisitada".

Como vê, trata-se, em suma, de *respeitar* Brasília. De complementar com sensibilidade e lucidez o que ainda lhe falta, preservando o que de válido sobreviveu.

A cidade, que primeiro viveu dentro da minha cabeça, se soltou, já não me pertence – pertence ao Brasil.

Quadras econômicas
1985

Sempre insisti junto aos responsáveis pelo desenvolvimento de Brasília no sentido de evitar-se por todos os meios o deprimente espraiamento "suburbano" do chamado Plano Piloto em direção a Taguatinga e desta ao encontro dele.

Na minha retomada de contato mais direto com a cidade pela mão do governador José Aparecido, intuí que o modo de evitar tal risco seria a deliberação aparentemente contraditória de ocupar francamente as áreas disponíveis ao longo das vias de conexão na direção das satélites com uma faixa intermitente de quadras econômicas destinadas a funcionários, profissionais liberais em começo de vida, comerciários, bancários, proletários de vários níveis, e inclusive 50% das unidades, constituídas por apartamentos mínimos, de preferência, senão exclusivamente, a ex-favelados, dando a essas pessoas acesso ao modo de viver próprio da cidade, e hoje restrito ao Plano Piloto.

Estes conjuntos urbanística e arquitetonicamente estruturados, já que são servidos de transporte, deteriam o referido espraiamento suburbano desordenado e delimitariam definitivamente o cinturão urbano edificado no encontro com as áreas externas contíguas destinadas não a loteamentos mas tão só à cultura hortigranjeira devidamente planejada.

Lembrei-me então de aproveitar em Brasília esta proposta original destinada, em 1972, aos Alagados da cidade de Salvador, e – não sei por que – não aproveitada.

Alagados
1972

Proposta que encerra um texto contendo proposições para Salvador e que tem como introdução:

> *"Mudam-se os tempos, mudam-se as vontades,*
> *Muda-se o ser, muda-se a confiança,*
> *Todo o mundo é feito de mudança,*
> *Tomando sempre novas qualidades."*

Salvo casos excepcionais, quando o planejamento parte da estaca zero e se processa sob o signo de uma vontade todo-poderosa, capaz de impor limites de prazo fatais à implantação de um arcabouço de cidade (Brasília, por exemplo), nos demais casos, quando se trata de planejar o futuro de um organismo urbano vivo, cujas raízes mergulham na história e na ecologia, não se deve querer abarcar o espaço e o tempo com o estabelecimento, a priori, de estruturas por demais rígidas, destinadas a conter um corpo que se há de conformar e crescer sob a ação de condicionantes variáveis, algumas imprevisíveis. Não se deve pretender engaiolar o futuro.

O que importa é a fixação de uns tantos critérios fundamentais, decorrentes de certas ideias e intenções que se revelarão, em termos de realidade urbanística, através da escolha de determinados partidos de implantação.

Assim, quando os tempos mudarem e a vontade for outra, as proposições originais poderão sempre ser repensadas e atualizadas sem quebra – talvez – daquelas proposições fundamentais que, até certo ponto, servirão para balizar a futura configuração da cidade.

A aceitação passiva pelas administrações e pelo público em geral da existência e do contínuo crescimento dessa aberração urbana, onde o homem convive normalmente com a podridão, é, na verdade, um escândalo. Razão por que pareceu imperativa a apresentação aqui de proposição pormenorizada capaz não só de contribuir para despertar a consciência do problema, como de lhe possibilitar solução pronta e adequada. Impõe-se com a maior urgência levantar os recursos necessários – inclusive com o reforço de campanha pública de coleta – e mobilizar os órgãos responsáveis para que o problema seja afinal enfrentado e resolvido. Mas resolvido de forma exemplar. Tanto do ponto de vista social, como dos pontos de vista técnico, urbanístico e humano.

Não se diga que se trata de população não qualificada e marginal, a ser removida alhures, porquanto, recuperada a área, não terá condições de ali permanecer. Pois se eles ali estão agora, e assim, ali devem continuar. Se puderam coexistir em tais condições, provaram estar em condições de conviver, no mesmo local, *como gente*.

É caso para uma campanha global de recuperação. Saúde, assistência social, educação. Crianças e adultos. Alfabetizar, ensinar ofícios, atribuir tarefas; tratá-los como *pessoas* e não "subpessoas". Dar a cada um e a cada família o que todos devem ter – uma habitação decente –, e fazer com que saibam utilizá-la e preservá-la. Diligenciar para que tenham trabalho continuado – os meninos, as meninas, os pais – a fim de que, no devido tempo e com a devida correção monetária, possam, finalmente, *pagar*, sem juros, o que devem. Este caso dos Alagados poderá servir de exemplo para todo o país, porque está à vista de todos, nessa vitrine que é a cidade de Salvador.

Mas como proceder?

Primeiro importa frear a subindústria imobiliária em curso, impedindo qualquer acréscimo ao que existe no local. Em seguida, providenciar o levantamento das condições de vida de cada família, fazer a necessária triagem e programar um melhor encaminhamento ou a devida recuperação, conforme o caso. Simultaneamente, proceder ao aterro de uma área de 160 x 320 m, ou seja, de dois quadrados justapostos, correspondentes a cinco hectares. Inscrever neste retângulo um losango formado por caminhos oblíquos articulados a pequenas praças em cada vértice; dispor ao longo desses cami-

IDEIA GERADORA

APARTAMENTO PROLETARIO

APARTAMENTO FAVELADO

nhos e nessas pracinhas trinta blocos com pilotis de 2,2 m, três andares de 2,5 m de piso a piso e quatro a oito apartamentos por andar. Os apartamentos maiores (52 m²) seriam destinados às famílias que o levantamento indicasse como melhor habilitadas a uma pronta recuperação; os menores (26 m²), àquelas cujo reajustamento se revelasse mais difícil. Ao contrário do que ocorre em outros países, onde o proletário muda de apartamento (sempre alugado) à medida que a família cresce, aqui, visando a política habitacional estimular o sentido de propriedade, a casa adquirida deverá servir para a vida inteira e, portanto, comportar as várias fases da evolução familiar.

De início, para o casal de ex-favelados, com um ou dois filhos, o apartamento parecerá folgado; mas na medida em que a família aumenta, a exiguidade do espaço se revela; há, então, dois períodos distintos a considerar. No primeiro, os filhos, ainda pequenos, deitam cedo, e o domínio noturno é dos pais que podem dispor livremente da cozinha e da sala; no segundo, já crescidos e voltando tarde, esse domínio noturno passa aos filhos, recolhendo-se os pais novamente ao quarto, até que, com o tempo, ocorre afinal a dispersão e o espaço exíguo cresce de novo.

Para atender a essa dinâmica, foram acrescentadas ao núcleo normal de sala, dois quartos, banheiro e cozinha, duas "camarinhas" de 2 m x 2,4 m, uma articulada à pequena sala e outra integrada à área de serviço, com a finalidade de permitir, além do desafogo, a instalação de sofás-camas. É que, na maioria das famílias proletárias, há uma pessoa idosa – mãe, tia, avó – cuja ação se concentra no serviço doméstico e poderia, então, utilizar este espaço complementar como quarto, enquanto o filho mais velho ocuparia a camarinha contígua à sala. E como para o operário a sala de estar burguesa ampliada em detrimento do serviço não faz sentido, e sim o inverso, uma vez que a refei-

PILOTIS

ção é feita de preferência na própria cozinha, foi previsto um postigo na parede para permitir contato psicológico-visual com a sala quando se está à mesa.

Nos apartamentos mínimos de 26 m², o programa respeita mais de perto o "estilo" de vida do favelado, isto é, as áreas de estar e de trabalho se confundem, mas, ainda assim, a disposição em L desse espaço comum não só permite diferenciá-las como contribui para uma sensação de relativo desafogo.

Quanto à construção, as lajes acima do tabuleiro dos pilotis, de concreto aparente, apoiariam sobre a própria trama das paredes com cintas de amarração; a escada, a faixa corrida de remate e o enquadramento dos corpos avançados das camarinhas seriam também de concreto à vista, sem qualquer tratamento especial; as paredes de tijolo aparente da caixa aberta da escada teriam acabamento de verniz, assim como todas as portas, com aduelas de piso a teto pintadas de preto. Internamente, as paredes levariam apenas emboço, e o fundo das lajes não seria revestido, mas tudo uniformemente caiado de branco. Os pisos seriam de cimento alisado, levando no traço corante terroso para dar acabamento próprio para ser lavado ou encerado. Não haveria centros de luz, apenas uma arandela de louça branca em cada cômodo, afastada cerca de 1,8 m do chão, e as tomadas necessárias. Externamente, as paredes seriam rebocadas e também pintadas de branco para contrastar com o concreto aparente; os vãos seriam de 0,9 m x 1,1 m e teriam uma parte estreita fixa, com tela, e folha taboada com pequena vidraça e postigo.

Mas a tarefa do planejador consciente da sua responsabilidade social deve ir além das edificações e prover para o usuário certas comodidades e facilidades inerentes à vida comunitária civilizada. Assim, além do comércio e das lojas de ofícios localizadas nas

pracinhas, além do serviço de assistência social com pequeno ambulatório e da escola primária, há que prever, no próprio espaço residencial definido por cada losango, áreas próprias para atender às conveniências e ao desafogo das várias faixas etárias, a fim de garantir-se o mútuo entendimento nas horas de convergência familiar. Tratando-se de um bairro proletário, onde as mães na sua grande maioria trabalham fora, a creche deve ser a primeira necessidade; mas, no outro extremo da faixa, deve-se também considerar o problema dos numerosos velhos cuja presença contínua no exíguo espaço doméstico pode tornar-se estorvante. Impõe-se alternativa que não seja necessariamente o botequim. Bastará construir um alpendre provido de sanitário e pequeno cômodo com beliche para ocasional repouso, onde eles possam se encontrar, fazer seu jogo e repetir as velhas histórias, ou simplesmente deixar-se ficar. Este remanso não deverá estar segregado, mas à vista do campo central ou terreiro destinado ao bate-bola e mais jogos da gente moça, que deverá igualmente dispor do seu galpão, com pequena copa e sanitário, para batucadas e convívio, e, ainda, ao alcance de outras duas áreas distintas, uma destinada ao chão de recreio com balanços, gangorras etc., outra delimitada por cerca viva e privativa das crianças menores assistidas por alguém.

Todo esse ambiente deverá ser convenientemente arborizado, mas o chão será de terra batida e capim teimoso, resistente ao pisoteio como nos quintais. As calçadas, simples caminhos estreitos compostos de placas de concreto de um metro por dois, sob os pilotis, e se articulando umas às outras, a céu aberto, na defasagem das edificações, farão nítida a separação da parte verde, ou área interna dos losangos, com a parte ensaibrada e apenas arborizada, onde estarão as vias macadamizadas do acesso carroçável; e se alargarão, formando áreas de convite com bancos resguardados por ripado defronte das escadas, prevendo-se igualmente, diante dos vãos de serviço, ripados verticais devidamente sacados e com altura de um lençol dobrado, para encobrir a roupa pendurada e assim garantir a desejável compostura urbana.

Tudo isto é praticável e muito fácil de fazer; o acréscimo de despesa sobre o orçamento estritamente habitacional e de infraestrutura será mínimo, embora o efeito no sentido da estabilidade doméstica e da aspiração ao bem-estar – e consequentemente em termos de mercado e produção – seja fundamental. Completado e arborizado o primeiro losango, transferidas e instaladas as famílias previamente preparadas por assistentes sociais, com a escola, a creche, os alpendrados e as diferentes áreas de recreio, tudo posto a funcionar, ali ao pé da podridão contígua, ou seja, no próprio meio onde os usuários já vivem – o resultado será de surpreender e a batalha estará ganha. É só prosseguir, que o programa dignificará a administração.

Complementos da moradia

Creche

O problema da habitação popular

O problema residencial das classes operárias, mormente na sua parcela maior de renda familiar insuficiente, nunca terá solução do modo como vem sendo encarado. É necessário reformular fundamentalmente a abordagem da questão repondo-a nos seus termos verdadeiros.

O que está em jogo é o modo de morar da *maioria dos brasileiros*. É saber se essa maioria tem ou não direito a um mínimo de decência na sua vida familiar cotidiana, ou se, pelo contrário, deve-se aceitar como normal que o bem-estar do restante da população tenha como lastro o extremo despojamento dessa maioria.

Posta a questão nestes termos, é evidente que a chamada "casa mínima" deve pelo menos dispor do espaço *mínimo* indispensável a uma família de cinco a oito pessoas. Seja em casas geminadas agrupadas em renques, seja em prédios de apartamentos com três a quatro pisos soltos do chão 2,1 m e dispostos em áreas devidamente arborizadas. O sistema usual, dito "realista", de minúsculas casinholas, com cubículos se devassando lateralmente e enfileiradas a perder de vista como verdadeiros cemitérios residenciais proletários, deve ser *definitivamente* abolido.

Este falso realismo decorre de um certo ranço escravocrata ainda latente no país. A realidade *verdadeira* – já que a abolição data de um século – é a necessidade de se encarar *de frente* esse problema da morada dos herdeiros da escravidão.

Casas geminadas

Em loteamentos mínimos ou econômicos, de um modo geral, a casa nunca deve estar solta das divisas porque as aberturas laterais se devassando sonora e visualmente – rádios, conversas, discussões – comprometem sem remédio a privacidade; elas devem estar sempre geminadas formando conjuntos. As habituais testadas de 5 m, forçando cômodos humilhantemente exíguos, devem ser proibidas; os lotes poderão ser de 7 x 21 m (três quadrados), sendo as entradas sempre alpendradas (o acréscimo é mínimo) e recuadas 5 m do alinhamento, com uma árvore plantada de lado para dar sombra ao provável banco, ficando o outro lado livre para as crianças brincarem ou para dar abrigo ao eventual carro de terceira ou quarta mão.

A extensão da casa em profundidade deverá ser pouco maior que a largura do lote, sobrando assim cerca de 9 m, o que possibilitará, aos fundos, a construção futura de dois quartos adicionais de 9 m² cada, com quintal de 5 a 6 x 7 m.

Esses loteamentos de 7 m de testada têm a vantagem de permitir a construção de casas térreas ou sobradadas, cabendo dois sobrados geminados autônomos em cada lote, com sala na frente, cozinha nos fundos e escada atravessada entre uma coisa e outra para acesso a dois quartos, com banheiro entalado, duplicando-se a densidade de ocupação da área edificada, e podendo assim o filho casado morar com independência no mesmo lote.

Importa assinalar que, tal como nos prédios de apartamentos, as *unidades* componentes de cada conjunto não poderão ser "individualizadas" nem quanto às suas frontarias nem quanto aos muros ou gradis separatórios das calçadas. Os ingleses nas cidades – inclusive aristocratas – moram em renques de casas geminadas iguais.

C&S Planejamento Urbano Ltda.
1987

Desde a primeira hora Maria Elisa, minha filha, participou – e isto por iniciativa do próprio Israel Pinheiro, presidente da NOVACAP – do desenvolvimento do plano piloto de Brasília, e tudo tem feito nesta benemérita administração José Aparecido, tal como no final da anterior ("Brasília 1957-85, do plano piloto ao 'Plano Piloto'"), para que o essencial ali proposto se preserve e perdure.

Nos longos anos de permanência na França, ela e Eduardo moraram no apartamento térreo do 22 rue La Fontaine – ampla peça única com grande vidraça sobre a rua e extenso "serviço-corredor" dando, nos fundos, para uma espécie de cômodo com janela de alto peitoril abrindo para um jardim interno. Da rua via-se a rede, a coluna luminosa de papel branco pendurada do teto ao chão, e um belo pano mexicano na parede. Nesse corredor, Julieta, nascida com todos os favores do governo francês, caminhava para baixo e para cima naquele característico andar meio trôpego de quem se inicia nos mistérios da vida.

Os favores e regalias decorriam do fato dela trabalhar como profissional na *agence* do arquiteto Bernard Zehrfuss, um dos raros Prix de Rome solidários com as teses de Le Corbusier, o mesmo que, por telefone de Paris a Roquebrune, no Cap Martin, me deu uma lição quando da morte dele. Tratava-se de resolver como ambientar a severa Cour Carrée do Louvre, para as solenes exéquias programadas por André Malraux. A lembrança da bela imagem, no Arco do Triunfo, daquela bandeira ondulante, presa apenas a um cabo de aço distendido do alto do arco ao chão me veio à lembrança, e sugeri algo no gênero, ideia que ele prontamente afastou, dizendo simplesmente: "Ça fait trop militaire".

Essa vivência profissional somada à do marido – chefiou o departamento econômico da Petrobras – levou-os, de volta ao país, a abrir um escritório – C&S Planejamento Urbano Ltda. – no próprio prédio da avenida Delfim Moreira onde moramos desde 1940, edifício de quatro andares sobre pilotis (o primeiro da cidade), projetado por Paulo Camargo, com pérgula na cobertura onde avultava enorme buganvília roxa que o fazia destacar na paisagem de casario então ainda rarefeito do Leblon.

Trabalho não faltou: a criação do bairro Patamares (assim batizado por Eduardo), em Salvador, para Joaci Góes e Édio Gantois, inteligente implantação em terreno acidentado; o belo projeto para a praia do Peró, em Cabo Frio, cuja apresentação impecável não deixou memória; o ambicioso sonho de uma improvável cidade para Lúcio Tomé Feteira; casas em Itaipu, Aracaju e Búzios. Na minha condição de consultor nato, compareci em alguns casos como "interveniente".

Mas tudo isso passou, e do fundo desse passado, Brasília ressurgiu. Assim como naquela primeira e incipiente hora, Maria Elisa continua presente, só que agora me dando a mão para que eu continue a ser eu mesmo.

Chapada dos Guimarães
1978

Apresentação do trabalho feito por Maria Elisa Costa e Paulo Jobim para a EMBRATUR.

Elaborada com perfeito conhecimento de causa e com amor, esta é uma proposição fora dos moldes usuais. E isto porque o próprio tema, por suas características inusitadas e suas naturais limitações, não comporta – até mesmo refuga – o brilho fácil e chamativo dos empreendimentos turísticos correntes. Ele exige, pelo contrário, absoluto respeito pela majestade incomum da paisagem circundante e pelos usos e costumes da vida local, cujas raízes mergulham no tempo como a presença da capela setecentista o comprova.

Tornou-se, portanto, imperativo que as intervenções arquitetônico-urbanísticas se restringissem ao estritamente indispensável e se entrosassem com naturalidade a cada ambiente, como produtos atuais mas integrados à tradição da terra.

Só assim, palmilhando detidamente a área e procurando o íntimo conhecimento da vivência e das necessidades da população enraizada ou adventícia, as soluções puderam aflorar com a discrição que se impunha e na sua justa escala e medida.

Quanto à expansão da cidade, já comprometida por extensas áreas loteadas, o que importa é ter presente a imensidão do espaço livre e que o chão urbano seja, portanto, compatível com a disponibilidade do chão rural.

Aqui, a casa do pobre, a casa mínima, deve ter o seu quintal. Aqui, fora o vermelho cinza dos penhascos, o verde deve ser dono da paisagem. Para sempre.

Por tudo isto, a minha intervenção na feitura do projeto foi praticamente nula. Sentindo o apaixonado empenho e a convicção dos arquitetos, procurei atrapalhar o menos possível para que dessem o próprio recado. E valeu a pena.

Barra
1969

Plano piloto para a urbanização da baixada compreendida entre a Barra da Tijuca, o Pontal de Sernambetiba e Jacarepaguá

Proposição urbanística feita durante a administração Negrão de Lima – quando o Rio era estado da Guanabara – de iniciativa do então diretor do DER, Geraldo Segadas Vianna, e do secretário de Obras, Paula Soares, e levada avante por um grupo de trabalho – GTBJ – composto por dedicados e competentes profissionais que introduziram novo estilo, de portas abertas, no trato com as partes interessadas, muito proveitoso então, até que de repente, não mais que de repente, veio o mau destino e fez – da Barra – o que quis. Sobrou apenas este texto que revela a intenção original do urbanista quando deu início à implantação do plano.

O problema do aproveitamento da enorme área que se estende dos Campos e do Pontal de Sernambetiba até a Barra da Tijuca, abrangendo em profundidade a vasta baixada de Jacarepaguá, não é de fácil equacionamento.

Bloqueada pelos maciços da Tijuca e da Pedra Branca, que lhe dificultam o acesso, preservou-se *in natura* enquanto a cidade derramava-se como um líquido pela Zona Norte e se comprimia contida entre os vales e as praias da Zona Sul. À medida, porém, que se tornava acessível, foi pouco a pouco perdendo as características originais e muito do ar agreste que, não obstante, ainda é o seu maior encanto. E, agora, a decisiva ação do DER, criando-lhe via livre de acesso graças a um sistema conjugado de túneis e viadutos a meia encosta, expõe a região a uma ocupação imobiliária indiscriminada e predatória.

Vê-se pois o governo do estado, e, portanto, a SURSAN e o próprio DER, diante de uma série de indagações: qual o destino dessa imensa área triangular (fig. 1) que se estende das montanhas ao mar numa frente de vinte quilômetros de

1 CENTRO METROPOLITANO DA GUANABARA
2 CENTRO CÍVICO
3 PEDRA DA PANELA (TOMBADA)
4 DOIS IRMÃOS
5 CORTINA DE FICUS-BENJAMINA
6 ÁREA DE EXPANSÃO URBANA
7 ÁREA RESERVADA
8 RENQUES DE PALMEIRAS IMPERIAIS
9 AEROPORTO EXECUTIVO
10 BOSQUE
11 EXPO-72 - UNIV. VINC. A'SECRET. DE CAT.
12 MUSEU
13 DER
14 CENTROS DA BARRA E DE SERNAMBETIBA
15 NÚCLEOS RESIDENCIAIS - APARTAMENTOS
16 LOTES RESIDENCIAIS
17 UTILIDADE PÚBLICA OU PRIVADA
18 BR-101
19 NÚCLEOS DE TORRES RESIDENCIAIS
20 NÚCLEOS DE CASAS ISOLADAS
21 PEDRA ITAÚNA - ÁREA PRESERVADA
22 MORRO DO PORTELA - "
23 ÁREAS URBANIZADAS A ARBORIZAR
24 ANCORADOUROS
25 ESTRADA DE GUARATIBA (BANDEIR.)
26 ÁREAS A ESTUDAR
27 GOLF
28 ENGENHO D'ÁGUA (TOMBADO)
29 CAPELA DE N.S. DA PENA
30 BAIRRO PROLETÁRIO A ARBORIZAR
31 INDÚSTRIAS NÃO NOCIVAS
32 FREGUEZIA - JACAREPAGUÁ
33 LARGO PECHINCHA "
34 LARGO DO TANQUE "
35 LARGO DA TAQUARA "
36 METRÔ MEIER-ESTÁCIO-CENTRAL
37 MONO-TRILHO MADUREIRA-GALEÃO
38 ESTRADA DE JACAREPAGUÁ
39 ÁREA AGRÍCOLA - CHÁCARAS E SÍTIOS
40 FUTURA ORLA HOTELEIRA
41 RESERVA BIOLÓGICA
42 AUTÓDROMO EXISTENTE
43 FEIRA PERMANENTE DOS ESTADOS

△ PICO DA TIJUCA 1021

PERFIL A-B

praias e dunas e que, conquanto próxima, a topografia preservou? Em que medida antecipar, intervir? Como proceder? E, consequentemente, diante da necessidade de estabelecer determinados critérios de urbanização capazes de motivar e orientar as providências cabíveis no sentido da implantação da infraestrutura indispensável ao desenvolvimento ordenado da região.

Daí a presente consulta e este plano piloto.

Mas, para perceber devidamente o vulto e alcance do problema, será conveniente, antes de mais nada, encarar o futuro provável dessa área no quadro geral do destino urbanístico da Guanabara.

E como a melhor maneira de prever é olhar para trás, recorde-se aqui, em poucas palavras, como tudo começou.

Primeiro, era só paisagem. Estranha e bela paisagem, marcada por três penhascos inconfundíveis: do mar, a Pedra da Gávea, na barra o Pão de Açúcar, o Corcovado na enseada. Foi nesse cenário paradisíaco que surgiram de repente, das ondas, os primeiros cariocas, os huguenotes de Nicolas Durand de Villegagnon. Do outro lado do oceano, longe do mundo, as disputas doutrinárias recomeçaram e, na solidão estrelada, o sonho da França Antártica esvaneceu (fig. 2).

O português então tomou pé, e os religiosos, abnegados e atuantes, logo se instalaram nas quatro colinas que vão balizar o primitivo quadrilátero urbano: a do Castelo, com os jesuítas, a de São Bento, a franciscana, de Santo Antônio, e a da Conceição (fig. 3). Com o desenvolvimento da colônia a área urbanizada espraia-se na direção dos campos, Rocio, Sant'Ana; do Caju, do Catete; a água da serra da Carioca é trazida no lombo dos arcos; galga-se a encosta de Santa Teresa, ergue-se no Outeiro a Glória que lá está. E a expansão prossegue com a vinda da corte e a instalação do Império – São Cristóvão, Botafogo –; penetram-se os vales, Laranjeiras, Tijuca e vai-se além, até a Lagoa e os postos avançados de Jacarepaguá e Santa Cruz. Esse longo período, quando – apesar de sensíveis mudanças – a cidade evolui como um todo harmônico e organicamente definido, constitui, do ponto de vista urbanístico, a sua primeira fase. O advento da República acentua a expansão urbana iniciada no Império;

CENTRO METROPOLITANO DA GUANABARA.

o centro se renova com as grandes obras, e a abertura dos túneis provoca ocupação maciça da orla de praias então agrestes e saturadas de maresia como a própria Barra. Rompe-se assim a primitiva unidade e a cidade fica dividida em duas porções desiguais (fig. 4): a metade sul, concentrada e densa, e a metade norte, espraiada e difusa, mas se adensando em determinados setores. Dois polos principais, até certo ponto autônomos, se constituem: Copacabana e Tijuca. Esta divisão que caracterizou a vida da cidade no transcurso do presente século marca-lhe a segunda fase.

A criação, agora, da via livre de acesso à Barra da Tijuca e à baixada de Jacarepaguá, articulada às vias de comunicação já existentes – Realengo, o importante eixo Madureira-Penha, Grajaú, Tijuca –, conduzirá ao início da terceira fase, porque, o processo normal de urbanização tomando corpo, o círculo norte-sul se fechará e a perdida unidade será restabelecida. Desta constatação resulta que deverá fatalmente surgir na baixada um novo foco metropolitano norte-sul, beneficiado pelo espaço, pelo acesso às áreas industriais, pelas disponibilidades de mão de obra e por amplas áreas contíguas para residência e recreio, e que não será apenas um novo centro relativamente autônomo à maneira de Copacabana e Tijuca, mas, como se verá adiante, novo polo estadual de convergência e irradiação (fig. 5).

Neste ponto, quando o retrospecto histórico cede o passo à intuição premonitória, convirá examinar o que os planos existentes estabelecem quanto à expansão para oeste.

O plano Agache, primeira abordagem urbanística consistente e de conjunto, depois das obras do extraordinário Pereira Passos, concentrou-se principalmente na ordenação acadêmica das áreas então existentes ou recuperadas. Apenas no estudo esquemático dos transportes rápidos já prevê a ligação com Sepetiba e Santa Cruz através da baixada de Jacarepaguá.

O plano diretor Doxiadis Associados – valiosa compilação e coordenação de dados visando o estabelecimento de um arcabouço de infraestrutura capaz de permitir o crescimento harmônico da cidade –, plano elaborado com a cooperação de técnicos locais, dá a devida ênfase à dupla penetração no sentido da base industrial e portuária de Sepetiba e reconhece a fatalidade da criação de um novo polo CBD (*Central Business District*) para contrabalançar o CBD original, isto é, o atual centro da cidade, mas propõe a sua localização em algum ponto desse eixo, de preferência na altura de Santa Cruz. É que, na ânsia de atapetar o estado de fora a fora para o ano 2000, ou seja, para amanhã, com uma trama esquemática uniformemente urbanizada, talvez subestimassem a carga propulsora representada pela implantação da BR-101, escapando-lhes então que – sem embargo do acerto da previsão de um centro complementar em Santa Cruz, vinculado à área industrial e portuária de Sepetiba – a baixada de Jacarepaguá é o ponto natural de confluência dos dois eixos leste-oeste, o do norte, rodoferroviário, e o rodoviário do sul, através das brechas existentes entre as serras do Engenho Velho,

dos Pretos Forros e o tampão do Valqueire, e que portanto é aí que o novo CBD deverá surgir.

Verifica-se assim que essa planície central, providencialmente preservada, além de possibilitar novamente a união das metades norte e sul da cidade, separadas quando a unidade urbana original se rompeu, está igualmente em posição de articular-se, por esses dois eixos paralelos, àquela área destinada à indústria pesada, no extremo oeste do estado, com foco natural em Santa Cruz, o que lhe confere então condições para ser já não apenas o futuro Centro Metropolitano norte-sul, assinalado anteriormente, mas também leste-oeste, ou seja, com o correr do tempo, o verdadeiro coração da Guanabara (fig. 6).

O problema, portanto, ultrapassa os limites iniciais em que foi posto, pois o que importa aqui não é tão somente dar solução urbanística adequada a um programa de caráter recreativo, residencial e turístico, como talvez se imagine. O que está concomitante e verdadeiramente em jogo é a própria estruturação urbana definitiva da cidade-estado. E constata-se então, paradoxalmente, que a contribuição básica deste plano piloto é precisamente esta, que aflora antes mesmo de ser abordado o conteúdo específico e limitado do problema proposto.

É que são dois problemas distintos, e de escalas diferentes, que se entrosam.

Estabelecida esta preliminar que decompõe e hierarquiza o problema, considere-se inicialmente a questão posta nos seus termos "menores", ou seja, a urbanização da área imensa que se limita ao sul numa orla de praia ligeiramente arqueada, contida a leste pelas Pedras do Focinho e da Gávea, e a oeste pelos morros do Rangel, do Caeté e Boavista, e dividida pelo Pontal em dois segmentos desiguais, área que se espraia plana até o sopé dos maciços da Pedra Branca e da Tijuca, aconchegando-se a eles no caprichoso contorno e formando dois grandes bolsões retalhados por numerosos canais e extensas lagoas: os campos de Sernambetiba e a baixada propriamente dita, limitada ao norte por Jacarepaguá.

A reserva biológica aspirava à preservação de toda essa área como parque nacional. E, de fato, o que atraía irresistivelmente ali e ainda agora, até certo ponto, atrai, é o ar lavado e agreste; o tamanho – as praias e dunas parecem não ter fim; e aquela sensação inusitada de se estar num mundo intocado, primevo.

Assim, o primeiro impulso, instintivo, há de ser sempre o de impedir que se faça lá seja o que for. Mas, por outro lado, parece evidente que um espaço de tais proporções e tão acessível não poderia continuar indefinidamente imune, teria mesmo de ser, mais cedo ou mais tarde, urbanizado. A sua intensa ocupação é, já agora, irreversível.

A primeira dificuldade que se apresenta, portanto, ao urbanista é esta contradição fundamental. A ocupação da área nos moldes usuais, com bairros que constituíssem no seu conjunto praticamente uma nova cidade, implicaria a destruição sem remédio de tudo aquilo que a caracteriza. O problema consiste então em encontrar a fórmula que permita conciliar a urbanização na escala que se impõe, com a salvaguarda, embora parcial, dessas peculiaridades que importa preservar.

O planejamento anteriormente aprovado para a região previa arruamentos paralelos em toda a extensão da baixada, com exclusão de ampla faixa correspondente à área ocupada pelas lagoas geminadas de Jacarepaguá, ou Camorim, e Tijuca, preservada como parque. Portanto a tendência natural seria edificar ao longo de todas essas vias a começar pela própria BR-101 (via nº 3). Impõe-se, pois, como primeiro passo, revogar em parte esse Plano de Diretrizes de Vias Arteriais em favor da adoção do partido urbanístico de se criarem, além daquele futuro grande centro metropolitano NS-LO, dois outros centros urbanos principais, um na Barra, além do Jardim Oceânico, outro em Sernambetiba, contíguo ao Recreio, e numerosos núcleos urbanizados ao longo da BR-101, afastados cerca de 1 km entre si. Do lado da terra, esses núcleos de urbanização diversa e autônoma, projetados e pormenorizados sob a responsabilidade pessoal de arquitetos independentes de firma construtora ou imobiliária, seriam constituídos por um conjunto de edifícios de oito a dez pavimentos, de profundidade limitada a dois apartamentos apenas, a fim de se evitarem massas edificadas desmedidas, dispondo igualmente cada conjunto de certo número de blocos econômicos de quatro apartamentos por piso, com duplo acesso, três pavimentos e pilotis.

Articulado aos edifícios residenciais deverá haver um sistema térreo autônomo de lojas e toda sorte de utilidades, com passeio coberto de seguimento contínuo, como nas ruas tradicionais, embora quebrado por sucessivas mudanças de rumo, criando-se assim pátios, pracinhas e áreas de recreio para crianças, tudo com o objetivo de propiciar a confluência em vez da dispersão. Estes núcleos urbanizados serão ligados diagonalmente a uma via paralela à BR, ao longo do canal Cortado, devidamente alargado e com as margens arborizadas, prosseguindo a pista até cerca de 1 km da Via 11. Nos pontos de articulação poderão se prever conjuntos baixos de edificações, para fins específicos de utilidade pública ou privada.

Na larga faixa, entrecortada de oblíquas, contida entre essas vias paralelas, haverá uma trama sinuosa de alamedas de parque para acesso aos lotes residenciais de tamanho variado, mas com taxa reduzida de ocupação, que seria da ordem de 10% para dois pavimentos, acrescidos da utilização parcial dos pilotis e de metade da cobertura, admitindo-se ainda livremente os alpendrados abertos ou semiabertos, taxa que comportaria variações como, por exemplo, nos casos de construção térrea ou de piso único sobre pilotis, quando a área de ocupação seria dobrada, havendo sempre a possibilidade de aproveitamento parcial do térreo e da cobertura, na base de um terço, e do acréscimo de alpendrados e latadas. As casas poderão ter áreas e pátios murados dispostos de forma regular ou livre, mas não devem ter muros nas divisas nem nos alinhamentos, apenas cerca viva com aramado, portões e eventual pavilhão de caseiro, pois assim, apesar da ocupação, o verde prevalecerá. Os moradores terão acesso ao comércio dos núcleos onde também estarão as escolas primárias, ficando as secundárias possivelmente nas articulações contíguas ao canal. Cinemas e outras comodidades serão igualmente localizados de acordo com a conveniência dos interessados e usuários na vizinhança desses núcleos, e se deverá tirar partido das diferenças de nível que possam ocorrer da estrada para o terreno. Quando a BR for desdobrada, travessias em nível inferior deverão ser estabelecidas para comunicação de veículos e pedestres com a banda oposta.

Na faixa de dunas entre a via e a Lagoa de Marapendi, os núcleos não estariam uniformemente alinhados em relação à estrada; o afastamento entre eles seria igualmente da ordem de 1 km, e as edificações, em número limitado, seriam exclusivamente torres com a altura correspondente a cerca de quatro vezes a maior dimensão em planta baixa, para unidades de 25 a 30 pisos. Estes núcleos disporiam também de comércio térreo, ou em nível inferior, com as demais amenidades e facilidades requeridas e teriam, da mesma forma que os núcleos do lado norte, arquiteto autônomo responsável. Nos largos vazios arenosos circundantes seriam permitidos unicamente agrupamentos espaçados e de afastamento desigual em relação à BR, compostos de um certo número de lotes circulares de 40 a 100 m de diâmetro, ou mais, destinados a mansões ou casas menores, sempre com a taxa de ocupação limitada a 10% e nas mesmas condições referidas anteriormente, acrescidas, porém, da restrição do plantio cingir-se à vegetação local ou a espécies nativas de regiões de certo modo equivalentes. Esses conjuntos estariam ligados à estrada e aos núcleos de torres por meio de simples caminhos entre as dunas. Igual critério seria aplicado na faixa mais estreita compreendida entre a BR e a Lagoa da Tijuca, onde, a partir da ponte, seria apenas permitida a construção de casas ou de clubes em grandes áreas e ainda, talvez, um centro de comércio de gabarito baixo.

Esses conjuntos de torres, muito afastados, além de favorecer os moradores com o desafogo e a vista, teriam o dom de balizar e dar ritmo espacial à paisagem, compensando ainda, por outro lado, o uso rarefeito do chão mantido agreste.

Providência *importante* e *urgente*, do ponto de vista paisagístico, nesta área, é a delimitação de largo espaço em torno da Pedra Itaúna a fim de preservá-la íntegra e devidamente ambientada.

Quanto à faixa propriamente litorânea entre a praia e a lagoa ou o canal de Marapendi – que se reduz, em longos trechos, a uma nesga apenas –, excluídas as áreas maiores, já ocupadas, e aquelas destinadas aos dois centros anteriormente referidos da Barra e de Sernambetiba e a um provável núcleo de poucas torres no alar-

gamento onde desemboca a Via 11, deverá ser conservada no estado, salvo, excepcionalmente, alguma construção de caráter muito especial para a conveniência do público frequentador da região.

As áreas extremas já definidas e parcialmente arruadas, inclusive aquelas onde se instalaram clubes e condomínios horizontais (as coberturas não devem ser pintadas de vermelho, e sim de branco ou verde-escuro) e que muito contribuem para a animação local, embora mantidos, deverão sofrer determinadas restrições. A Lagoinha, no Recreio, terá de ser recuperada; os antigos loteamentos urbanos cerrados precisam abrir clareiras, de área equivalente a 100 x 100 m, densamente arborizadas e com característica de *bosque*, não de praça, na razão de uma para cada 16 hectares, e o gabarito geral será reduzido para dois andares, além dos pilotis e do aproveitamento parcial da cobertura. Apenas na orla litorânea essa disciplina poderá ser quebrada para permitir a eventual construção de hotéis. Quanto às construções existentes nos loteamentos do Tijucamar, Jardim Oceânico, Recreio dos Bandeirantes etc., já que o terreno é arenoso, deverão ser compulsoriamente envolvidos de amendoeiras com a proibição taxativa de qualquer poda. Com o tempo, todos se beneficiarão porque, enriquecidas com o plantio, por iniciativa própria dos moradores, de cajueiros e coqueiros, essas grandes áreas densamente sombreadas e verdes se converterão em oásis acolhedores e contribuirão para a composição paisagística do conjunto.

A mesma providência deverá ser tomada, e com a maior urgência, na chamada "Cidade de Deus" ao norte da área geral a ser urbanizada.

Quanto à interferência da BR-101, que passará aos fundos da igreja em construção, com o sistema viário local, bastará elevá-la sobre aterro com arrimo e duas passagens para manter a mão e contramão existentes sobre o canal, criando-se, em seguida, nova pista em direção à ponte, ficando a pista externa atual para receber o tráfego de bairro.

Estabelecido assim o critério geral de urbanização a prevalecer, de uma banda e de outra, ao longo da BR-101, trata-se agora de precisar a delimitação e o conteúdo dos centros previstos para os extremos desse extenso eixo de cerca de 18 km.

Para o centro da Barra já existe um projeto de autoria do arquiteto Oscar Niemeyer, concepção que contribuiu decisivamente para a adoção aqui, na faixa das dunas, do partido que transformará a praia da Barra na futura praia das Torres. Contudo, esse projeto não poderá ser executado integralmente da forma proposta, porquanto iria criar uma barreira edificada bloqueando ostensivamente o acesso à baixada. Impõe-se a decomposição dele em dois conjuntos, com largo espaço de permeio, um de cada lado do canal.

Da mesma forma com o centro de Sernambetiba, que se deverá compor de duas partes, a primeira entre o canal das Taxas e a praia, apesar da turfa, a segunda constituída, possivelmente, não mais de torres, mas de edifícios de gabarito equivalente ao dos demais núcleos, entre o mesmo canal e a BR-101.

Estes centros não serão integrados apenas por apartamentos, mas por escritórios, comércio, atividades culturais e diversões, recomendando-se de um modo geral, para as torres, paramentos de fachada estriados verticalmente, ou seja, dentados em planta, a fim de permitir a abertura de vãos em várias direções e assim dosar os cheios e vazios conforme as conveniências de orientação, inclusive possibilitando, no caso de apartamentos, a criação de varandas privativas entaladas, ou parcialmente sacadas.

Resta agora considerar o problema do isolamento da praia, cujo acesso é barrado pelos 10 km da Lagoa de Marapendi e pelo canal na parte restante, repetindo-se portanto, como numa segunda linha defensiva, o bloqueio imposto pela BR-101. Tal como ali, onde as passagens de nível inferior se impõem para interligação dos núcleos urbanizados, também aqui, apesar das restrições da reserva biológica, que em boa hora chamou a si a proteção de grande parte da lagoa e de um segmento da praia, torna-se indispensável a criação de, pelo menos, duas pontes-passarelas nos seus trechos mais estreitos e em três pontos do canal, a fim de garantir-se um mínimo de articulação viária.

Esse problema das lagoas e dos canais é fundamental para a valorização da faixa central da baixada, mas é tarefa para ser considerada em conjunto com os especialistas, tanto no que diz respeito à dragagem parcial, como às eventuais ligações com o mar e a navegabilidade. Entre a preservação no estado, preconizada pela reserva biológica, e a medida extrema de transformá-las em rios rebaixados, importa encontrar os meios de torná-las acessíveis à vista e ao recreio graças à abertura de caminhos carroçáveis e discretos, ora afastados, para manter a orla da lagoa ao natural, ora beirando-lhe as margens.

Indicada essa larga faixa como parque no plano inicial do antigo departamento de urbanismo, e assim mantida nos planos subsequentes, não cabe aqui nenhuma restrição a tão louvável critério. Parcialmente ocupada pela aeronáutica e, numa área restrita, pelo próprio distrito local do DER, seria de toda conveniência tratar o amplo espaço livre restante como *bosque rústico*, não só por se tratar de área muito grande para ser mantida como "parque", como porque assim se integrará melhor ao ambiente e servirá de benfazejo contraste para recreio e distensão da população adensada no futuro grande Centro Metropolitano NS-LO que lhe ficará contíguo. Tanto mais que há o propósito de se localizar na parte fronteira, ao longo da Via 11, a Expo-72, planejada com a previsão do aproveitamento parcial das estruturas e do equipamento, condicionalmente doados, para a instalação ali de universidade vinculada ao novo secretariado de Ciência e Tecnologia. Este setor, aliás, por suas dimensões, comportará ainda outras instituições de caráter científico-cultural.

O destino das extensas áreas laterais à várzea onde se localizará o futuro Centro Metropolitano só poderá ser conscientemente definido na segunda etapa prevista para a elaboração do presente plano piloto. É que, se ao longo do eixo longitudinal da BR-101, o partido urbanístico adotado comportava o estabelecimento de critérios de ocupação capazes de permitir, *a priori*, uma definição esquemática das áreas, numa técnica, por assim dizer, de "meia confecção", os espaços que se estendem à esquerda e à direita do eixo transversal da baixada, de um lado até a baixada de Jacarepaguá, e do outro à estrada dos Bandeirantes, estão a exigir implantação urbanística capaz de um perfeito ajustamento às peculiaridades locais, ou seja, "sob medida". As belas várzeas contidas entre a Pedra da Panela e os morros da Muzema e do Pinheiro, ou entre os Dois Irmãos e a Pedra Negra, assim como a ampla área que vai do rio Marinho ao rio Caçambe e aquela compreendida entre os morros Portela e Amorim, embora comportem ocupação residencial, deveriam ser, de preferência, consideradas para finalidades que requeiram espaços abertos e ambientação. Além do autódromo, que já criou raízes, é preciso, por exemplo, reservar lugar para a localização futura de um novo estádio, de novo prado, de nova hípica, de novos campos de golfe, e para a instalação dos clubes que fatalmente surgirão. E, nesse sentido recreativo, deve-se igualmente prever a possibilidade de dois ancoradouros, um na própria Barra, protegido pelo morro da Joatinga, outro no extremo oposto, na embocadura do canal de Sernambetiba, quebra-mar que servirá também para resguardá-lo do assoreamento, reservando-se ainda, ali, o recôncavo do Rangel para os adeptos desse novo devaneio que consiste em acampar.

Quanto às áreas situadas ao norte do futuro Centro Metropolitano, acima do caminho chamado da Caieira e contíguas a Jacarepaguá – que deverá ser mantida com sua personalidade própria –, áreas compreendidas entre a Colônia Juliano Moreira e as estradas do Capão e do Engenho d'Água, poderão ser consideradas zona industrial, não só porque acessíveis aos subúrbios e à trama rodoviária do bojo do estado, como porque já comportam sólido lastro proletário. Ao passo que as Vargens Grande e Pequena e os belos campos de Sernambetiba devem ser incentivados como áreas de cultura, com sítios, granjas e chácaras.

Antes das considerações finais relacionadas com a implantação do Centro Metropolitano norte-sul/leste-oeste e do Centro Cívico, que farão desta baixada, de certo modo, a futura capital do estado, e daquelas referentes à esquematização viária, importa abordar as implicações de ordem turística que a urbanização trará. Acertadamente a CEPE 4 considera que, com os gran-

des hotéis já planejados para a praia da Gávea, o turismo da Barra, pelo menos nessa primeira fase de "colonização", deverá ser principalmente interno. Seja como for, adotado o critério "nuclear" de urbanização e uma vez fixadas as áreas onde é possível construir e o respectivo gabarito, a atividade turística terá livre o campo de escolha e poderá instalar-se onde lhe aprouver para atender aos caprichos mutáveis da clientela. Ao plano piloto cabe apenas dizer onde não o poderá fazer, ou seja, em toda a extensão litorânea fronteira, ou vizinha, à Lagoa de Sernambetiba, salvo no seu entroncamento com a Via 11. Os hotéis deverão pois concentrar-se nos dois extremos, isto é, nos terrenos à beira-mar dos bairros já definidos e dos centros previstos, e dispor de área de estacionamento. Aliás, a Litorânea *não* se deve transformar em avenida de mão dupla, com canteiro central e retorno; deve, pelo contrário, ser mantida rústica para integrar-se no ambiente agreste que importa preservar, e o estacionamento precisa continuar livre na forma atual, com áreas complementares em cota inferior onde o desnível o permitir sem maior dano. Outro ponto de capital importância é proibir – não só aqui, mas em toda a área urbanizada – posteamento para redes aéreas, mesmo a título precário. Todas as instalações deverão ser subterrâneas como em qualquer cidade que se preze.

Atendendo a essa feição interna do turismo inicial, prevê ainda a CEPE 4 a criação de uma Feira Permanente dos Estados que se poderia talvez localizar, com vantagem, na parte não ocupada da península do autódromo, e compor-se de uma sequência de hemiciclos murados, de diâmetro e altura variáveis, caiados de branco e dispostos de acordo com a posição relativa que os estados ocupam no país. O âmbito desses recintos poderá ser aberto, com alpendrados e pavilhões, ou integralmente coberto, garantindo-se assim a unidade do conjunto sem prejuízo da variedade que, no caso, se impõe.

Com esse mesmo propósito de harmonia, será conveniente que, na área a ser urbanizada, os projetos sejam submetidos a uma comissão especial de aferição arquitetônica, com possibilidade de recurso ao IAB. Por outro lado, como são muitos os loteamentos aprovados, o desenvolvimento deste plano piloto acarretará outros tantos reloteamentos de acordo com os novos critérios urbanísticos adotados. Considerando-se, porém, que na maioria dos casos tais áreas foram adquiridas por ínfimo preço, os alegados prejuízos serão relativos, pois não corresponderão ao valor efetivo do investimento senão à limitação dos lucros pretendidos nas futuras transações.

Nesta mesma ordem de ideias, impõe-se a desapropriação da área de cerca de 4 km² onde se prevê a implantação do novo Centro Metropolitano, de cuja fixação, como foco de convergência e irradiação no conjunto de núcleos autônomos, adotado como partido geral para a urbanização da baixada, resulta um sistema viário aberto e esgarçado que deverá ser considerado, juntamente com os demais problemas fundamentais (serviços públicos, abastecimento, saúde, educação etc.), na segunda etapa prevista para a elaboração deste plano, já então a cargo de um grupo de trabalho constituído por elementos dos vários departamentos interessados, sob a chefia de um urbanista do estado, assessorado pelo autor.

Como que a se antecipar à tarefa, o DER, numa feliz intuição de sentido urbanístico, fez desviar a Via 11 ao longo do canal, evitando desse modo que, no encontro, de topo, com a bela planície abraçada pelos arroios Fundo e Pavuna, no coração da baixada, o prosseguimento do seu eixo a cortasse.

Preservou-se assim esta área predestinada à urbanização.

É evidente que a ocupação dela não será para tão cedo. Na vida das cidades as dezenas são frações, a unidade é a centena, ou a sua metade. Durante muito tempo ainda, deixe-se a várzea tal como está, com o gado solto, pastando. E só quando a urbanização da parte restante, da Barra a Sernambetiba, se adensar; quando a infraestrutura, organizada nas bases civilizadas e generosas que se impõem, existir, e a força viva da expansão o impuser – aí então, sim, terá chegado o momento de implantar o novo centro que, parceladamente embora, já deverá nascer na sua escala definitiva.

E como a função do urbanista é ver com antecipação, veja-se então o que esta campina comporta. Nela se inscreve um octógono alongado

que se articula às Vias 5 e 11. Estas duas articulações comandam dois eixos ortogonais, o maior, leste-oeste, paralelo à praia, e o menor na direção de Jacarepaguá e das Zonas Norte e Sul, dividindo-se assim a área em quatro partes, ou quadrantes, que, por sua vez, se podem subdividir em quarteirões compostos de quatro lóbulos cada um.

Desse esquema geométrico resulta a necessidade de uma ampla via de contorno da qual se desprenderiam sucessivamente vias de acesso aos quadrantes, que, por sua vez, os contornariam em sentido único, articuladas aos eixos de mão dupla, repetindo-se o movimento em escala menor nos quarteirões e finalmente nos lóbulos, para o acesso direto aos núcleos de edificação, comportando o sistema, em princípio, três níveis: o nível do terreno para o tráfego, os acessos e estacionamento parcial; o do primeiro subsolo para parqueamento e serviços; e o das plataformas interligadas por passarelas, para uso exclusivo dos pedestres, com terraços de estar e cafés, latadas, canteiros etc. Os segundos e terceiros subsolos, na eventualidade de os haver, seriam privativos das edificações, excluída a parte reservada à estação final do futuro ramal do metropolitano, com parada em Jacarepaguá (Pechincha) e articulação com o Méier pelo túnel do Covanca, e entroncamento em Mangueira e, daí, ao Maracanã, à Central, ao Largo da Carioca e à Glória.

Os quarteirões centrais teriam gabarito mais alto, cerca de 200 m, correspondendo assim a setenta andares e à cota da Pedra da Panela (196 m); os demais, de quarenta e cinquenta pisos; e o conjunto, além do "metrô", estaria igualmente ligado por monotrilho com a Cidade Universitária e o Galeão, através da Cândido Benício e do eixo Madureira-Penha; enquanto a BR-101, integrada ao anel rodoviário que o DER executa, levará à Lagoa e, sempre em via livre, através do túnel Rebouças, à Presidente Vargas, ao Cais do Porto e à ponta do Caju.

Mas, como já se acentuou, é preciso dar tempo ao tempo, e não antecipar a ocupação da área. A princípio poderia parecer conveniente a implantação prévia do sistema viário preconizado para o local, a fim de assim garantir-lhe o futuro já nos moldes concebidos. Este método teria o risco de provocar uma primeira e segunda fases de construções certamente impróprias e numa escala indevida, o que só serviria para aviltar a área, dificultando-lhe a ocupação quando a maturidade urbana a impusesse. Ao passo que a manutenção da campina verde com o seu ar bucólico atual infunde respeito e dignidade à paisagem.

O prolongamento do eixo maior na direção oeste definiria um setor considerado próprio à expansão urbana, e para leste alcançaria a área destinada ao futuro Centro Cívico, que o estado ainda reclama. Trata-se da planície marcada pela presença insólita desse monumento natural que o Patrimônio Estadual, numa antecipação simbólica, recentemente tombou – a "Pedra da Panela".

Para melhor delimitação da área, seria desde já criado ao longo desse eixo, na divisa do bairro Gardênia Azul, uma densa cortina verde de árvores de porte e crescimento livre, de preferência "ficus-benjamina", e as construções, de partido arquitetônico horizontal, seriam dispostas sobre plataformas e espelhos d'água ligeiramente escalonados, conjunto dominado por um edifício-torre da altura da pedra monumental. Deve ser previsto acesso independente a esse "Paço da Panela" – como seria chamado noutros tempos – ao longo do canal do Anil, e todo o ângulo visual compreendido entre esse canal, a Via 11 e a Pedra deverá ser preservado no seu estado agreste natural, sem qualquer "benefício", a fim de garantir ambientação autêntica ao monumento tombado, e de fazer contraste ao apuro arquitetônico do Centro Cívico.

Este problema paisagístico da baixada é fundamental, devendo a tarefa caber, por todos os títulos, a Roberto Burle Marx, senhor de Guaratiba. E a primeira impugnação que ele certamente fará, há de ser a esta sugestão, um tanto contraditória, referente à arborização da Via 11 no trecho reto compreendido entre a BR-101 e o futuro Centro: a importância dessa via nobre, cujas margens deverão levar aterro apropriado, só comporta uma espécie de vegetação – a palmeira imperial. Dirão que ela não vingará, que destoa das dunas e contradiz o que anteriormente se estipula. Pouco importa, deve-se preparar o terreno e plantar. Elas estarão em harmonia com a futura ambientação arquitetônica. E como a exten-

são é grande, o plantio deverá obedecer a um critério de marcada diferenciação quanto à densidade e à cadência. Inicialmente, vários renques simultâneos deverão ser dispostos, em profundidade, de ambos os lados da estrada; no trecho seguinte, depois de um intervalo vazio, duas filas apenas em cada margem; novo intervalo e haveria de cada lado um renque só; em seguida far-se-ia como na baixada do Ródano, no Valais, com os *peupliers*: fileiras solitárias beirando a estrada, ora de um lado, ora do outro e, depois de algum tempo desse jogo alternado, o ritmo ascendente das filas marginais conjugadas seria retomado, primeiro repetidamente singelas e, finalmente, duplas no último tramo antes do canal de Camorim, onde começa a área propriamente urbana.

De volta, assim, no chão do futuro *Centro* da cidade, encerra-se esta *randonnée* urbanística imaginária. Tal como no primeiro século, quando nasceu, com Villegagnon, na Guanabara, também agora, ao renascer na Barra, a presença da França se faz sentir, pois foi provavelmente na praia de Sernambetiba, protegida pelo Pontal, que Du Clerc desembarcou a sua tropa, e não em Guaratiba, onde ancorou, porque, dispondo de uma praia acessível e resguardada, não teria o menor cabimento, já que o propósito era alcançar a cidade, desembarcar do outro lado da serra.

Seja como for, é comovente a lembrança, nesta oportunidade, quando se cogita de urbanizar a região, daquelas centenas de soldados de Luís XIV, de botas e tricórnio, a embrenhar-se terra adentro em busca dos vales, ou a bordejar as faldas da montanha, para evitar as lagoas e os canais, seguindo então a trilha que seria depois a estrada de Guaratiba, atual Bandeirantes, e passando ao largo deste descampado onde um dia afinal surgirá, definitiva, a Metrópole.

Futuro Centro Metropolitano
Esquema de implantação das quadras

A área destinada ao futuro polo urbano é definida pelo cruzamento ortogonal do eixo leste-oeste (2 km) com o eixo norte-sul (1,5 km), decompondo-se assim em quatro lóbulos afastados 100 m entre si e constituído cada um por quatro quarteirões com 50 m de permeio, que por sua vez se subdividem em quatro quadras a 25 m uma da outra. Em cada cabeceira, no sentido leste-oeste, foram acrescentados dois quarteirões em tudo semelhantes aos demais.

Nas vias com gabarito de 100 ou 50 m o tráfego se processa no sistema de mão dupla, e no de mão única nas vias de 25 m delimitadoras das quadras e que dão acesso ao estacionamento e à carga e descarga.

Fora dos eixos principais e dos quatro cruzamentos mais próximos entre as vias de 50 m, todas as demais mudanças de direção se farão por meio de rótulas que terão por função conter o tráfego em toda essa área central em marcha contínua porém lenta, como se se tratasse de um sistema de relojoaria, propiciando-se prontas mudanças de direção, com alívio, portanto, das vias principais, libertas dessa inútil sobrecarga. A futura estação do metrô – diretamente acessível pelos quatro lóbulos – deverá ficar na parte central do conjunto, devidamente entrosada, como convém, à estação rodoviária a fim de articular-se ao sistema de transporte de superfície.

As quadras, com os devidos pontos de parada de coletivos em faixa própria e com dois níveis em subsolo para estacionamento de carros particulares e a carga e descarga de caminhões, deverão ser tratadas como *esplanadas* para uso exclusivo de pedestres, delimitando-se previamente as áreas periféricas destinadas ao estacionamento rotativo eventual.

Está previsto o seguinte sistema básico de implantação para as quadras que não venham a ter tratamento específico e portanto diferenciado: 1º quatro edificações autônomas nascendo do chão da esplanada e com acesso direto ao subsolo; 2º na parte central, construções térreas, com terraços e possíveis sobrelojas, para restaurantes, lanchonetes, drugstores, papelarias e demais lojas avulsas próprias de um quarteirão urbano.

Embora essa implantação possa variar, propõe-se como padrão o partido denominado Arcadas Verdes – *Green Arcades*, já que foi idealizado originalmente para país tropical de língua inglesa: trata-se de sequências duplas de lojas dispostas em esquadro com pórticos arqueados, abrindo para um calçadão gramado com árvores e bancos; o cruzamento desses renques de lojas, marcado com um chafariz, teria cobertura mais alta que a dos pórticos e lateralmente vazada, e estaria articulado a quatro pátios arborizados simetricamente dispostos, destinando-se as lojas de cabeceira a restaurantes, cafés etc; constituindo-se assim o conjunto num foco de convergência e animação, ou seja, o ponto de encontro da quadra.

Os prédios não deverão destinar-se apenas a escritórios e empresas, mas também a hotéis, apart-hotéis e residências urbanas, garantindo-se assim vida permanente na área.

Registro pessoal
1974

Na memória descritiva do plano piloto que deu origem à ocupação da baixada de Jacarepaguá, digo o seguinte: "O que atrai na região é o ar lavado e agreste, o tamanho – as praias e dunas parecem não ter fim –; e aquela sensação inusitada de se estar num mundo intocado, primevo. Assim, o primeiro impulso, instintivo, há de ser sempre o de impedir que se faça lá seja o que for". Em seguida, acrescento: "Mas, por outro lado, parece evidente que um espaço de tais proporções e tão acessível não poderia continuar indefinidamente imune, teria mesmo de ser, mais cedo ou mais tarde, urbanizado. A sua intensa ocupação é, já agora, irreversível".

É pois natural que se encare os aterros, os andaimes, as estruturas, o casario que se vai adensando, e toda essa prevista poluição paisagística gradativa e crescente, com certa dose de constrangimento e pesar – para não dizer com sentimento de culpa –, na esperança de que a futura definição dos núcleos devidamente espaçados, as áreas livres e o denso envolvimento arbóreo confiram ao conjunto coerência urbano-ambiental capaz de compensar, numa certa medida, pelo agreste perdido.

Cabe à SUDEBAR a complexa e por vezes ingrata tarefa de, conscientemente, violentar a ecologia a fim de criar facilidades de acesso, de providenciar infraestrutura e de estimular as empresas, no louvável propósito de acelerar a ocupação dessa área da cidade que é o elo da sua Zona Norte com a Sul, e de oferecer aos futuros usuários uma vida comunitária melhor e maior desafogo, marcado pela presença constante, próxima ou distante, do mar e da montanha.

Mas uma coisa puxa a outra: a região é, no geral, baixa, há que aterrá-la para garantir o necessário escoamento; em consequência, as dunas e certos morros se aplainam em benefício das depressões; as glebas, bem ou mal, têm dono; os empreendimentos avultam e o lucro se impõe, como é natural, já que é a mola propulsora do sistema; apesar da imensidão, todos se apegam a um artificioso valor do metro quadrado de chão; oneram-se assim os projetos e a qualidade arquitetônica se abstém.

É porém de presumir-se que, com o correr do tempo, a oferta premendo sobre a demanda, a economia fará valer a sua lei, mantendo os preços da terra sem que a correção neles incida.

E é igualmente de esperar-se que a arquitetura, ainda esquiva, dê um ar de sua graça na proporção adequada dos edifícios e na serena naturalidade, resguardada ou acolhedora, das casas entremeadas pelo arvoredo.

Só que, então, já não estarei mais aqui.

Postura

Na qualidade de autor do Plano Piloto da Baixada de Jacarepaguá e de Consultor Especial da Superintendência criada para desenvolver a sua concepção geral e dar corpo às ideias nele contidas, solicito sejam encaminhadas à Secretaria de Planejamento estas considerações:

1 – O objetivo do plano piloto, e consequentemente da SUDEBAR, é propiciar o desenvolvimento, tanto quanto possível harmônico, da baixada de Jacarepaguá, e os projetos e proposições apresentados pelas partes interessadas são analisados levando em conta esse propósito fundamental.

2 – Tratando-se de uma região de extraordinária amplitude, com grandes áreas de difícil conceituação urbanística, a previsão *a priori* dos requisitos de ocupação deve ser cautelosa a fim de não tolher a futura manifestação da sua legítima vocação, não passando assim as "instruções normativas", em muitos casos, de simples balizamento suscetível de certa margem de tolerância na sua aplicação, senão mesmo de reajuste de critério e consequente reformulação, tendo em vista o referido objetivo primordial.

3 – Cabe pois à Superintendência sopesar a importância de tais restrições, por vezes mínimas, no seu confronto com as vantagens da proposição em causa para o desenvolvimento global e acelerado do plano, a fim de evitar que exigências secundárias cheguem a ponto de invalidar numa penada empreendimentos merecedores de aprovação.

4 – A região abrangida pelo plano deve continuar a ser considerada como área experimental, uma espécie de "laboratório urbano" – razão de ser, aliás, da criação da SUDEBAR – para que, com o assessoramento do autor do PP, ela se mantenha urbanisticamente viva e capaz de absorver – sob rigoroso controle – as sucessivas inovações propostas pelo espírito empreendedor das partes interessadas.

Parecer

A Pedra da Panela, bem como o entorno dos chamados "Saco Grande" e "Saquinho", formados pelas penínsulas inseridas na lagoa, constituem, por sua inusitada beleza, parte essencial da paisagem da baixada de Jacarepaguá, razão por que estarão sempre a exigir, da parte dos responsáveis pela urbanização da área, maior zelo e cuidado na legislação a seu respeito.

No meu entender, a região deve continuar aberta à proposição de empreendimentos – não industriais – da mais variada natureza, uma vez que o gabarito das edificações seja baixo e o partido de implantação horizontal. Aliás, ao comprar essas glebas, o empreendedor imobiliário já sabia das restrições impostas.

Não se compreende, portanto, que, ao apagar das luzes da administração, uma "tríade" composta do próprio secretário de Planejamento – a pretexto da necessidade de estimular habitação para a classe média de baixa renda –, do empresário interessado no seu jogo de valorizar ao máximo a área para obtenção de empréstimos no exterior, e da representante do Departamento de Edificações, empenhada em servir, resolvesse, mancomunada, considerar essa belíssima área como apropriada para uma ocupação maciça de três centenas de prédios de *18 pavimentos*, além do térreo, e isto graças a uma ardilosa manipulação pseudolegal elaborada a toque de caixa – com despachos favoráveis ocorrendo na mesma data das solicitações – de tal forma urdida que já propiciasse à "justiça", na sua simbólica e conveniente cegueira, dar ganho de causa a tão escandalosa e evidente concessão de favores.

À vista do que me dispenso de discutir, nas suas minúcias, o cabimento ou não do alegado neste processo que, juridicamente, no meu entender, peca pela base: a tramoia, digamos assim, foi tramada às escondidas do Consultor legalmente nomeado para acompanhar a implantação do plano, diariamente no seu posto na SUDEBAR.

Nigéria
1976

A convite dos escritórios Nervi e Lotti de Roma, participei da concorrência para a construção da nova capital da Nigéria, proposta que não foi levada avante.

Theoretical Urban Conception and Regional Grid Scheme for the New Capital City of the Federal Republic of Nigeria

The town is the palpable expression of the human need for contact, communication, organization and exchange, under a peculiar physical and social circumstance, in a historical context.

In the tasks of the engineer man is mostly envisaged as a *collective* being, as a "number", and so a *quantity* criterion prevails; albeit in the tasks of the architect, man is foremost considered as an *individual*, as a "person", prevailing therefore the criterion of *quality*.

On the other hand, the interests of man as an individual do not necessarily coincide with the interests of the same man as a collective being; it is up to the urban designer to try to solve, in the limits of possibility, this fundamental contradiction.

In this specific case he is supposed to consider how should be a regional grid and a master plan for a town to be built from scratch, to serve as capital city for the Federal Government of Nigeria, in a region of 8.000 square kilometres, 200 aerial miles from Lagos.

A tremendous task, indeed. But as scientists and artists well know, intuition and experience can always reduce problems of powerful intrinsic consequences to a small formula or a sketch.

This, in fact, does not exclude the enormous task overhead. It simply reduces waste and time and, making clear the main intents, helps to put some order in the minds of those who confront the challenge and responsibility. So I will try to state objectively and candidly, in a direct, matter of fact, short text, what such a town should be.

According with the hydrological resources of the region and the topographical possibilities of the chosen area, the site should be accessible by railway and highway, with both stations located downtown. Similarly, the airport should be as near as possible to the urbanized area, once considered the normal restrictions of sound and approach involved; and the access from government and military headquarters should be direct.

The core of the town should be composed of three contiguous distinct centres interconnected: the government and administration centre; the central business district; and the cultural and entertainment centre.

The government and administration centre ought to have symbolical character, and, therefore, the urban design and its architectural expression should be imbued with the sense of dignity and command.

A convention-hall with the main hotel and all sorts of conveniences required would secure the proper connection with the central business district, where office buildings, banks, agencies and local and foreign establishments would be concentrated in two distinct areas leaving a large open space in-between, bordered with lower structures – shops, stores, restaurants, cafés, cinemas, theatres etc. – opening to wide sidewalks on a broad boulevard, lined with innumerable rows of shady trees, with water basins and fountains, in order to create a pleasant and active shopping and entertainment link with the cultural centre. This centre, constituted by the public library, the concert hall, a condensed museum

GRAPHIC TRANSLATION OF THE THEORETICAL URBAN CONCEPTION PROPOSED FOR THE NEW CAPITAL CITY OF NIGERIA

SCALE. 1/20000

NCCN

- A GOVERNMENT AND ADMINISTRATION CENTER
 1. SUPREME MILITARY COUNCIL
 2. FEDERAL EXECUTIVE COUNCIL
 3. SUPREME COURT
 4. MINISTERIES (14 COMMISSIONERS)
 5. MAIN HOTEL & CONVENTIONS CENTER
- B CENTRAL BUSINESS DISTRICT
 6. BOULEVARD & ROND-POINT
 7. ENTERTAINEMENT, SHOPS & STORES
 8. GREEN ARCADE, SHOPS & OFFICE BUILDINGS
 9. RAIL ROAD STATION SQUARE
 10. BUS-TERMINAL SQUARE
 11. CATHEDRAL SQUARE
 12. MOSQUE SQUARE
- C MUNICIPAL ADMINISTRATION & SERVICES
- D CULTURAL CENTER
 13. CONCERT HALL & OPERA-HOUSE
 14. PUBLIC LIBRARY
 15. MUSEUM COMPLEX
- E UNIVERSITY CAMPUS
- F CEMITERY
- G WOODS
- H RESID. NEIGBOURHOODS. APARTS. 6 FLOORS (240)
- I ECONOMICAL APARTS. 3 FLOORS (100 000 HAB).
- J INDIVIDUAL HOUSING (10 000 HAB)
- K FOOT-BALL STADIUM
- L HIPPODROME
- M PARKS, CLUBS & SPORTS
- N PRIVATE MANSIONS
- O MARKET & RECREATION AREA
- P DISTRICT HOSPITAL
- Q MILITARY AREA
- R PUBLIC SERVICES
- S PROLETARIAN NEIGBOURHOOD. (100 000 HA
- T STOCK OF PROVISIONS & NON. POL. INDUST
- U AIRPORT
- V RURAL CENTERS & MIGRATION SIFTING
- X RURAL COMPOUNDS
- Y FARMS
- Z EXPANSION AREAS.

complex – ethnology, anthropology, art, science and technology – would also give access to the university campus, institution of utmost importance in a new country in view to guarantee sound basis for development and proper solution and decision on political, administrative and technical levels.

Ample continuous shaded parking spaces should surround each centre, and distinct lanes should be provided for collective and individual vehicles; areas should also be established for what could be called "intimate traffic", where people and cars coexist in agreement, as well as private lanes for bicycles and carts, and areas for the exclusive use of pedestrians.

Peripheral traffic of the urban ensemble should penetrate the free areas between the centres and establish connection with local traffic. Main roads would then irradiate from these articulation points in order to secure prompt access to the residential neighbourhood areas disposed around this urban core, and organized in large blocks with individual housing and apartment buildings, detached from ground level and programmed to attend dwellers of different economic standards – each installed on a separate block to avoid mutual constraint – so as to absorb the whole bureaucratic population and the personnel working in offices, banks and commerce. Primary and secondary schools and facilities for leisure and shopping should be provided in each neighbourhood area, formed by three or four blocks encircled by dense green belts of trees, areas where all the inhabitants of different economical level would then mingle together.

A general clinics hospital connected to the university, and district hospitals on each side of the city should be foreseen, as well as places of worship, and fire and police stations, in accordance with due planning. As for the cemetery it could be properly located behind the campus.

On the lower segment of this large residential ring, confronting the government and administration centre, and gradually expanding downwards and spreading sideways, contained by the two irradiating main accesses – the railroad and the highway –, would be the military zone, contiguous to the airport and to the industrial and the stock of provisions areas, both served by railway and road traffic deviations, and separated from the proletarian residential quarters, with local commerce and market, by a densely wooded band of ground. Every home should have a private backyard with a tree; and recreation facilities, clubs, schools, and social and health services, should be amply provided, including a district hospital. Mass transportation ought to connect this sector with the centre of the town.

Upwards, on both sides of this lower segment, a large area of woods and parks would encircle and frame the whole middle and high class residential sectors, and offer all sorts of equipments for the practice of sports and popular and social entertainment, including hippodrome, football stadium, golf lanes and country clubs. Contiguous to it, space for individual mansions should also be admitted, and, according with hydrological possibilities, lakes and ponds should be insinuated in the area.

Beyond it, another ring of terrain should be preserved as *non aedificandi* for future expansion of the town, and from there on, a regional grid should be properly established to develop agriculture, cattle breeding, and all sorts of farming activities to supply the town, and to act as a drain in vue of future migrations attracted by the capital, and also as a sort of sponge to reabsorb the idle man-power once the building boom declines.

The region, therefore, should be conveniently divided, and subdivided, with limits defined by dense wooded boundaries and eventual topographical accidents, and settlements should be organized in accordance with the Ministry of Agriculture – villages, compounds and farms (private and cooperative), served by a network of main roads, country roads and lanes.

The villages should be planned not only as economic entrepots, but as social units in terms of education and health, and as a sort of luminous rural *foyer* with cinema, popular club, motel inn, where people can meet and relax from day to day work on the field, enjoy themselves and feel "urban" and immune to the city mirage complex.

And so, as it was stated in the beginning, this is how, in simple words, your town – your capital city – could be.

Concepção urbana teórica e esquema de implantação regional para a nova capital da Nigéria

Cidade é a expressão palpável da humana necessidade de contato, comunicação, organização e troca, numa determinada situação físico-social inserida num contexto histórico.

Nas tarefas do engenheiro, o homem é principalmente considerado como ser coletivo, como "número", prevalecendo o critério de quantidade; ao passo que nas tarefas do arquiteto o homem é encarado, antes de mais nada, como ser individual, como "pessoa", predominando então o critério de qualidade.

Por outro lado, os interesses do homem como indivíduo nem sempre coincidem com os interesses desse mesmo homem como ser coletivo, cabendo aí ao urbanista procurar resolver, na medida do possível, esta contradição fundamental.

Neste caso específico ele é solicitado a considerar como deveriam ser a malha regional e o plano piloto de uma cidade a ser construída do nada para servir como cidade-capital da Nigéria, numa região de 8.000 km², a 200 milhas aéreas de Lagos.

Tremenda tarefa, de fato. Mas, como cientistas e artistas bem o sabem, intuição e experiência podem sempre reduzir problemas de consequências intrínsecas poderosas a uma pequena fórmula, ou a um esboço.

Isto, na verdade, não elimina a enorme tarefa adiante – simplesmente reduz a perda de tempo e, deixando claras as intenções principais, ajuda àqueles que enfrentarão o desafio e a responsabilidade a organizar seu pensamento.

Assim, tentarei expor objetiva e candidamente, num texto curto e direto, em linguagem corriqueira, como tal cidade deveria ser.

De acordo com os recursos hídricos da região e com as possibilidades topográficas do sítio escolhido, a área deve ser acessível por ferrovia e rodovia, com ambas as estações localizadas no centro da cidade. Da mesma forma, convém que o aeroporto fique o mais próximo possível da área urbanizada, consideradas as restrições normais relativas a ruído e aproximação, sendo previstos acessos diretos à sede do governo e aos quartéis.

O core da cidade seria composto de três centros distintos, contíguos e interligados: o centro de governo e administração, o centro de negócios e o centro cultural e de entretenimento.

O centro de governo e administração deveria ter caráter simbólico, e, por conseguinte, o traçado urbano e sua expressão arquitetônica devem estar imbuídos de sentido de dignidade e comando.

Um centro de convenções com o hotel principal e toda sorte de facilidades necessárias faria a ligação adequada com o centro de negócios, onde edifícios de escritórios, bancos, agências e estabelecimentos locais e estrangeiros se concentrariam em duas áreas distintas, com espaço aberto generoso entre elas, ladeado por estruturas mais baixas – lojas, magazines, restaurantes, cafés, cinemas, teatros etc. – abrindo para calçadas largas sobre um amplo boulevard, plantado com inúmeros renques de árvores copadas, com espelhos d'água e fontes, de forma a estabelecer uma ligação ativa e agradável de comércio e diversões com o centro cultural. Este centro, constituído pela biblioteca pública, teatro, um complexo condensado de museus – etnologia, antropologia, arte, ciência e tecnologia –, daria também acesso ao campus universitário, instituição de suprema importância em países novos tendo em vista garantir bases sólidas para o desenvolvimento, bem como soluções e decisões compatíveis em nível político, administrativo e técnico.

Cada centro deve ser envolvido por amplas áreas contínuas e arborizadas para estacionamento, e devem ser previstas pistas segregadas para transporte coletivo e veículos individuais, definindo-se ainda áreas para o que se poderia chamar de "tráfego íntimo", onde pessoas e carros coexistem normalmente, bem como caminhos separados para bicicletas e carts, e locais para uso exclusivo de pedestres.

O tráfego periférico do conjunto urbano deverá penetrar nas áreas livres entre os centros, estabelecendo ligações com o tráfego local. Estradas principais irradiariam então desses pontos de articulação, de forma a assegurar acesso rápido às áreas de vizinhança residenciais dispostas em torno deste centro urbano, e organizadas em grandes quadras com casas individuais e edifícios de apartamentos soltos do chão e programados para atender moradores de diferentes padrões econômicos – instalados em quadras separadas para evitar mútuo constrangimento – de forma a absorver a totalidade da população burocrática e o pessoal que trabalha em escritórios, bancos e comércio. Devem ser previstas escolas primária e secundária, além de facilidades para lazer e comércio em cada área de vizinhança, formada por três ou quatro quadras circundadas por densos cinturões verdes de árvores, áreas onde todos os habitantes de diferentes níveis econômicos então conviveriam.

Um hospital geral de clínicas vinculado à universidade e hospitais distritais de cada lado da cidade, bem como edifícios religiosos, postos de bombeiros e de polícia, seriam previstos de acordo com planejamento adequado. No que se refere ao cemitério, ficaria bem localizado atrás do campus.

No segmento inferior deste largo anel residencial, confrontando com o centro de governo e administração, e gradualmente se ampliando para baixo e para os lados, contidos pelos dois acessos radiais principais – a estrada de ferro e a de rodagem – ficariam a zona militar, contígua ao aeroporto, e o setor de indústrias e abastecimento, ambos servidos por ramais das estradas de ferro e rodagem, e separados dos quarteirões residenciais proletários, com comércio local e mercado, por uma larga faixa de bosque denso. Cada casa teria quintal privativo com uma árvore e as facilidades de recreio, clubes, escola e serviços sociais e de saúde seriam fartamente distribuídos, prevendo-se inclusive um hospital distrital. Transporte de massa ligaria este setor ao centro da cidade.

Mais para o alto, de ambos os lados deste segmento inferior, uma área grande de bosques e parques envolveria e emolduraria o conjunto de bairros residenciais de classe média e alta, oferecendo todo tipo de equipamentos para prática de esportes e entretenimento popular e social, inclusive hipódromo, estádio de futebol, campos de golfe e clubes campestres. Contíguo a esta área, deverá ser admitido espaço para mansões individuais, no qual conviria insinuar lagos e açude, de acordo com as possibilidades hídricas.

Mais além, outro anel de terreno deve ser preservado como área *non aedificandi* para futura expansão da cidade e, dali em diante, seria estabelecida malha regional adequada ao desenvolvimento da agricultura, da criação de gado e toda sorte de atividades granjeiras para abastecer a cidade, além de atuar como dreno, tendo em vista futuras migrações atraídas pela capital, e ainda como uma espécie de esponja para reabsorver a mão de obra ociosa quando declinar o ritmo das construções.

A região, por conseguinte, deveria ser convenientemente dividida e subdividida, com limites definidos por divisas densamente arborizadas ou eventuais acidentes topográficos, e assentamentos organizados de acordo com o Ministério da Agricultura – vilas, vilarejos e fazendas (particulares e cooperativas), servidos por uma rede de estradas principais, vicinais e caminhos.

As vilas não devem ser planejadas apenas como entrepostos comerciais, mas como unidades sociais em termos de educação e saúde, e como uma espécie de *foyer* rural, com comércio, clube popular, pousada, onde as pessoas possam se encontrar e relaxar do trabalho do dia a dia no campo, divertir-se e se sentir "urbanas" e imunes à miragem da cidade grande.

E assim, como declarado no início, eis aqui, dito em palavras simples, como sua cidade – sua cidade-capital – poderia ser.

Novo Polo Urbano
São Luís

Em 1979 fui procurado pelo prefeito de São Luís que pretendia criar um novo polo urbano em área afastada do centro da cidade.

O desenvolvimento do esquema proposto para o novo polo urbano de São Luís (NPU-1) revelou a necessidade de sua reformulação no sentido de equacioná-lo em função do grau previsível da demanda, a fim de garantir-lhe o desejável adensamento num lapso razoável de tempo, evitando-se assim a penosa e contraproducente sensação de vazio resultante de um superdimensionamento.

Daí o novo partido agora figurado (NPU-2), onde se observam as seguintes reduções e alterações:

1 – As dimensões do *boulevard* proposto foram reduzidas na largura – de 100 para 80 m – e na extensão – de 1.100 para 640 m – com rótulas de retorno tanto no centro como nos extremos, de onde prosseguem com gabarito normal para se articular à trama viária existente;

2 – Os quarteirões passaram de quatro para dois, sendo que em apenas um deles se manteve a inovação das "arcadas verdes" – renques ortogonais de lojas com calçadas cobertas por arcadas, dispostas de cada lado de um espaço de estar gramado e arborizado para uso exclusivo de pedestres (NPU-3);

3 – Quatro pátios se articulam à praça central com chafariz, destinando-se as lojas contíguas a restaurantes, cafés, confeitarias etc., constituindo-se assim o conjunto num verdadeiro *Centro de Compras* aberto, especialmente conce-

NPU. 2

1. BOULEVARD
2. CENTRO DE COMPRAS - ARCADAS - VERDES
3. SUPER-MERCADO
4. ESCRITORIOS - APARTAMENTOS - HOTEIS, ETC.
5. ESTACIONAMENTO
6. MAGASINS, CINEMAS, TEATROS, APARTAMENTOS ETC. (MAXIMO 5 PAV.) (IMPLANTAÇÃO ARQUITETONICA LIVRE)

BOULEVARD
1/1000

NPU.3

QUARTEIRÃO COMERCIAL.

BOULEVARD

260,00 40,00

ARCADAS-VERDES - PERFIL. ESC. 1/1000.

PERSPECTIVA.

bido para o clima tropical; o acesso de serviço às lojas se fará pelas quadras destinadas a estacionamento arborizado;

4 – Em cada uma dessas quadras estão previstos dois edifícios de altura desigual para escritórios, empresas, hotéis e apartamentos;

5 – No quarteirão fronteiro, além das áreas destinadas a mais quatro edifícios de gabarito alto dispostos simetricamente aos do lado oposto, mas podendo dispor de piso térreo extravasado, com terraços de cobertura, a parte central ficou reservada para um supermercado moderno com amplo estacionamento aos fundos.

Serão assim dois conjuntos centrais bem diferenciados, havendo ainda de cada lado do *boulevard*, num e noutro sentido, lotes destinados a magazines, cinemas, teatros e também apartamentos, devendo, neste caso, o afastamento mínimo entre os edifícios ser da ordem de 20 m; a implantação e a configuração arquitetônica serão livres, limitando-se apenas o gabarito máximo que não deverá ultrapassar cinco pavimentos, mais o piso térreo, cobertura e eventual pilotis, em vez de comércio, nos casos de edificação residencial. É importante prever apartamentos nessa parte central do novo polo urbano, não só porque serão muito procurados, como porque garantirão vida permanente, evitando o esvaziamento quando o horário de trabalho se encerra.

Foram mantidos os círculos residenciais com edifícios baixos de apartamentos – pilotis, dois pisos e cobertura – devendo a circunferência de contorno de cada um ser desde logo densamente arborizada, não somente para uso e gozo dos residentes, como para definir urbanisticamente tais espaços; as áreas desiguais de permeio destinaram-se à instalação de escolas e de clubes para recreio privado ou público, como no Parque do Flamengo, no Rio.

Seria conveniente recomendar aos arquitetos a valorização do contraste do concreto aparente com o branco das paredes caiadas, e a retomada de soluções tradicionais ainda válidas, como, por exemplo, as vedações de variado tratamento – venezianas, caixilharia, treliças – e os grandes beirais típicos dos fundos das casas de São Luís, só que desta vez com os telhados se acomodando a terraços ou soteias com vista desimpedida para o mar e para o coração da cidade, distante apenas quatro quilômetros.

É lá que ela tem as suas raízes, e esse testemunho arquitetônico peculiar e inconfundível precisa ser preservado para sempre. A recuperação dos velhos casarões deve ser racionalmente programada, restaurando-se devidamente as escadas de acesso, os oitões, as fachadas da frente e dos fundos; caiando-se de branco o interior e revisando as instalações de água corrente e de esgoto, para que os moradores atuais ali permaneçam quando o prédio – já que são tantos – não deva ter outro destino.

Casablanca
1980-81

"Corniche"

D'accord avec le convenu lors de l'audience que S.M. a bien voulu nous concéder à son Palais d'Ifrane, en présence de ses dignes Conseillers et de Son Excellence le Ministre de l'Intérieur, je me permets de faire ici quelques considérations sur l'aménagement de la Corniche de Casablanca, et de présenter des suggestions qui pourront éventuellement être utilisées et développées par les urbanistes de la Municipalité et des Ministères concernés.

Il s'agit de propositions théoriques répondant aux impressions obtenues sur place et qui, quoique destinées surtout aux espaces encore dégagés, peuvent aussi s'appliquer partiellement aux terrains libres de grandeur conforme des secteurs déjà urbanisés, dans le cadre des propositions d'aménagement de la Corniche d'août 1980.

1 – D'abord, je suis d'avis qu'il faut rétablir la prédominance du blanc à Casablanca, surtout sur la côte.

2 – Il faudra, ensuite, établir un programme intensif d'arborisation des espaces ou bandes de terrain – quelques-unes assez étroites – encore libres dans la partie déjà occupée de la Corniche, ce qu'ira bénéficier énormément l'ambiance locale, en cachant, au long du parcours, les aspects moins favorables.

3 – L'ancien cimetière ne doit pas être désaffecté. Bien au contraire. Témoignage d'une phase de coexistence harmonieuse et féconde du Maroc avec la France il doit être préservé comme "monument national" ouvert en permanence à la visitation. Dans ce sens il me semble qu'on devrait prévoir un nouvel accès avec une grille du côté de la mer, encadré de cyprès, ainsi que planter à la face intérieure du mur des bougainvilliers et d'autres espèces fleuries tel qu'on voit, un peu partout, dans la banlieue de la ville.

4 – La Corniche doit se poursuivre au delà du périmètre municipal. L'implantation des immeubles résidentiels au bord de la mer, aussi bien dans les espaces encore disponibles dans le Secteur Centre, comme dans l'Extension prévue, devra obéir à une ligne sinueuse vis-à-vis de la voie, de sorte à permettre des reculs cadencés en vue à la création d'espaces destinés aux pelouses et massifs d'arbres d'un parc public. Devant chaque immeuble il y aurait un enclos délimité par un mur blanc continu de forme polygonale ou courbe, formant ainsi un jardin privé. L'accès aux voitures serait fait par la façade postérieure, avec des parkings pour les visiteurs et des garages en sous-sol.

5 – Ces immeubles devraient être de parti de prédominance horizontale et avec des vérandas garnies de treillis et de claustras. À chaque kilomètre, à peu près, du parcours, il y aurait une voie de pénétration en profondeur qui ferait la connexion avec la route intérieure parallèle à la plage. L'entrée de ces axes serait marquée au long de la Corniche par la présence éventuelle d'édifices sur plan carré et de gabarit plus haut que celui des immeubles étendus disposés en guirlande au long de la côte. Il serait en outre prévu dans ces baies ou places d'entrée, des ensembles de boutiques d'appui au quartier, ouvertes sur des portiques en arcades, de même que des cafés et restaurants disposant de patios et de terrasses.

6 – Les grands espaces de terrain – en général plus bas en égard à la côte de la Corniche, dans le périmètre municipal, et de niveau, sinon même surélevés, au delà de cette limite – contenus entre les immeubles longeant la côte et la route intérieure seraient desservis par des voies obliques formant des grands losanges d'environ 320 x 160 mètres, destinés – outre des complexes touristiques et villages ou habitats de loisir signalés dans le texte précité – à des maisons isolées ou à des maisonnettes géminées en groupe de trois et sept unités, en ce cas disposant toutes d'un petit jardin d'entrée et d'une cour de service au fond, ou bien à des édifices de trois étages d'apparte-

ments sur pilotis bas (2,2 m), sans ascenseur, pour des usagers de moindre pouvoir d'achat, et disposés parallèlement à la plage, au long de ces voies obliques, de sorte à préserver l'intérieur des losanges, dûment arborisé, à l'usage des piétons, avec des secteurs destinés aux enfants, au jeunes et aux personnes âgées. L'installation de l'école primaire, des services de santé, et d'autres bâtiments d'intérêt communautaire serait prévue à l'intérieur de certains losanges, et le petit commerce d'appui au quartier pourrait occuper les petites places de 50 x 50 mètres disponibles aux quatre angles du losange, ou s'articule le trafic à sens unique.

Les planches qui suivent illustrent graphiquement ce qui vient d'être ici proposé.

Desenhos feitos a partir de fotografias.

7 CORNICHE
CASABLANCA.

8 CORNICHE
CASABLANCA.

Casablanca
"Corniche"

Conforme acertado por ocasião da audiência que S.M. teve a gentileza de nos conceder em seu Palácio de Ifrane, na presença de seus dignos Conselheiros e de S. Excia. o Ministro do Interior, permito-me fazer aqui algumas considerações sobre o agenciamento da Corniche de Casablanca e apresentar sugestões que poderão eventualmente ser aproveitadas e desenvolvidas pelos urbanistas da Municipalidade e dos Ministérios envolvidos.

Trata-se de proposições teóricas respondendo a impressões obtidas in loco e que, apesar de destinadas principalmente às áreas ainda desocupadas, podem se aplicar parcialmente aos terrenos livres com dimensões adequadas nos setores já urbanizados, no quadro das proposições de agenciamento da Corniche de agosto de 1980.

1 – Em primeiro lugar, sou de opinião que deve ser restabelecida a predominância do branco em Casablanca, sobretudo na orla.

2 – Será necessário, em seguida, estabelecer um programa intensivo de arborização dos espaços ou faixas de terreno – algumas bastante estreitas – ainda livres na parte já ocupada da Corniche, o que beneficiará enormemente a ambientação local, escondendo, ao longo do percurso, os aspectos menos favoráveis.

3 – O antigo cemitério não deve ser desafetado, muito pelo contrário. Testemunho de uma fase de coexistência harmoniosa e fecunda do Marrocos com a França, deve ser preservado como *"monumento nacional"*, permanentemente aberto à visitação. Neste sentido me parece que deveria ser previsto novo portão de grade do lado do mar, ladeado de ciprestes, e ainda o plantio, na face interna do muro, de buganvílias e outras espécies floridas como se vê, por toda parte, nos arredores da cidade.

4 – A Corniche deve prosseguir além do perímetro municipal. A implantação de edifícios residenciais à beira-mar, como também nas áreas disponíveis no Setor Centro e na Extensão prevista, deverá obedecer a uma linha sinuosa em relação à via, de forma a permitir recuos cadenciados tendo em vista a criação de espaços destinados aos gramados e maciços de árvores de um parque público. Em frente a cada edifício haveria um pátio delimitado por um muro branco de forma poligonal ou curva formando assim um jardim privativo. O acesso aos carros seria feito pela fachada posterior, com estacionamento para visitantes e garagens no subsolo.

5 – Esses edifícios deveriam ser de partido arquitetônico com predominância horizontal, com varandas guarnecidas de treliças e claustras. A cada quilômetro, aproximadamente, do percurso, uma via de penetração em profundidade faria a ligação com a estrada interna paralela à praia. A entrada destes eixos seria marcada ao longo da Corniche pela presença eventual de edifícios de planta quadrada e gabarito mais alto que o dos prédios alongados dispostos em guirlanda ao longo da orla. Seriam ainda previstos nesses largos ou praças de acesso conjuntos de lojas de apoio ao bairro, abertas para pórticos em arcadas, e também cafés e restaurantes dispondo de pátios e terraços.

6 – As grandes extensões de terreno – em geral mais baixas que a costa da Corniche no perímetro municipal, e no mesmo nível, senão mesmo sobrelevadas, além desse limite – contidas entre os edifícios ao longo do litoral e a estrada interna seriam servidas por vias oblíquas formando grandes losangos de 320 x 160 m destinados – além dos complexos turísticos e *villages* ou residências de lazer assinaladas no texto supracitado – a casas isoladas ou geminadas em grupos de três e sete unidades, dispondo neste caso todas elas de um pequeno jardim de entrada e pátio de serviço nos fundos, ou ainda a edifícios de três andares de apartamentos sobre pilotis baixos (2,2 m), sem elevador, para moradores de menor poder aquisitivo, dispostos paralelamente à praia ao longo dessas vias oblíquas, de forma a preservar o interior dos losangos, devidamente arborizado, ao uso dos pedestres, com setores destinados às crianças, aos jovens e às pessoas mais velhas. A instalação da escola primária, dos serviços de saúde e outros edifícios de interesse comunitário seria prevista no interior de alguns losangos, e o pequeno comércio de apoio aos quarteirões poderia ocupar as pracinhas de 50 x 50 m disponíveis nos quatro ângulos dos losangos, onde se articula o tráfego em mão única.

Os desenhos a seguir ilustram graficamente o que vem de ser aqui proposto.

Rio de Janeiro
1989

Só tomei conhecimento do Rio de Janeiro aos 14 anos de idade. É que, nascido fora e trazido com poucos meses, meus pais retornaram à Europa em 1910 – Inglaterra, França e Suíça – e lá ficamos até fins de 1916. Assim, a volta definitiva à cidade foi para mim uma revelação: as montanhas diferentes, a mata, o casario, o céu perto, o mar. Então vista de frente nas ressacas, antes do aterro, a "arrebentação" – esse imemorial encontro da onda com a praia – era espetáculo de prender em suspenso a respiração. A onda começava longe, sozinha, apenas insinuada, indecisa; aos poucos se definia, ia crescendo e sempre maior vinha vindo, como que tomando fôlego, até que, reluzente e coroada por uma crina de espuma, se dobrava e rebentava com estrondo numa explosão de brancura. Aí, célere, a água se derramava e espraiava lavando docemente a areia até se extinguir.

 A nossa casa tinha quintal dando para o morro, era o 62, depois 80, Araújo Gondim, rua onde também morava Roberto Burle Marx. Tiveram o mau gosto de trocar o nome do doutor pelo do general, meu tio. A rua Anchieta levava diretamente à praia, onde agora está o hotel, e à parada do bonde. Lá moravam os Tenbrink e, um pouco além, os Ludolf. Era costume levar os amigos ao poste onde se conversava até a condução chegar. Guardo a lembrança, numa dessas esperas, da serena figura de um jovem oficial, amigo de meus pais, de manso e bonito olhar – Djalma Dutra. Fez parte da Coluna Prestes e, por lá, morreu.

 Recém-chegado, a primeira viagem de bonde com minha mãe a Laranjeiras onde moravam meus tios e padrinhos, Noca e Thaumaturgo de Azevedo, também me marcou. Havia palmeiras na rua da Passagem, e baldeação no Largo do Machado, praça arborizada, com estátua de Caxias e, aos fundos, a imponente igreja da Glória, com os enormes fustes das suas colunas jônicas; depois, ao longo do caminho, casas no centro de amplos jardins protegidos por altas grades de ferro, com acácias "chuveiro de ouro" nos portões. O ar luminoso, o cheiro forte dos jasmins nos caramanchões, o riso alto das primas, tudo era novo para mim. Num álbum que já sumiu fazia desenhos. Certa tarde, na praia de Botafogo, esquina da Marquês de Olinda, passei horas em enlevado convívio com uma graciosa francesa de mármore de Carrara, intitulada *Crepúsculo*, que ainda lá está. Mas também experimentei constrangimentos: no morro da Urca fui preso e conduzido à delegacia do Mourisco, porque em plena guerra – a primeira – desenhava os fortes da Laje, de Santa Cruz e São João, na entrada da barra.

 Assim era o Rio de Janeiro quando o conheci.

 Muita gente esquece que os primeiros *cariocas* – branco + casa – foram os huguenotes franceses trazidos em 1555 por um sobrinho de Villiers de l'Isle-Adam, Nicolas

Durand de Villegagnon (essa a versão oficial do seu nome), o mesmo que, anos antes, comandara o navio que transportou a infeliz Maria Stuart e, depois, convenceu Coligny da conveniência de criar a "França Antártica". Assim, com dois navios, fundou a nova colônia, fincando na Guanabara a "flor de lis", bandeira do seu rei. Experiência que – não obstante o reforço da vinda de mais famílias, calvinistas desta vez (mais de trezentas pessoas), trazidas em 1557 por seu sobrinho Bois-le-Comte, e apesar do apoio dos índios, – dez anos depois, devido às disputas na solidão tropical das noites estreladas, como se sabe, fracassou.

Aí, os portugueses tomaram pé e com a fundação da cidade, selada pelo sacrifício do jovem Estácio de Sá, morto em consequência de uma flechada, a Guanabara tornou--se definitivamente parte da colônia. A cidade, logo transferida para o Castelo, dali desceu para a área plana balizada pelos quatro morros ocupados pelos religiosos, ou seja, além dele próprio, pelos jesuítas, e o da Conceição com sua capela seiscentista agora escondida, os de São Bento e Santo Antônio, daí se derramando pelo Caju e São Cristóvão, pela orla da Glória, pelo Catete, Laranjeiras, Botafogo – mão espalmada entre a montanha e o mar, como disse Le Corbusier.

As praias oceânicas, era como se não existissem. Só no começo do século, com a abertura dos túneis e a trama dos bondes é que passaram a atrair, assim mesmo devagar. Quando da Revolução de 30 ainda não havia prédios de apartamentos na cidade. Todos diziam que o carioca, individualista como era, jamais consentiria morar em prédio de habitação "coletiva". Se, em 1936, quando apresentei Le Corbusier a Marques Porto, então secretário de Obras, me tivesse ocorrido propor, pois que já estavam surgindo, a simples medida de só aprová-los na base de quatro a cinco lotes de terreno para cada um, a valorização artificial da terra e a consequente especulação não teriam acontecido e a cidade teria ficado diferente.

Do ponto de vista da volumetria urbana houve então três fases:

1ª – A do predomínio do verde com as construções tradicionais de pouca altura.
2ª – A da brusca transferência e logo predomínio dos prédios altos mas ainda contidos pelo critério dos "gabaritos" impostos pelo plano Agache, e, como decorrência, a continuidade horizontal das massas "brancas" edificadas, valorizando-se, pelo contraste, o fundo dinâmico da paisagem.
3ª – A da ruptura desta contenção e da explosão dessas massas brancas edificadas: primeiro passando a se entrosar no espaço verde, depois a disputá-lo e, finalmente, a absorvê-lo quase que totalmente, contrapondo-se assim à paisagem nativa.

Esta a característica urbana do Rio atual – o definitivo confronto, essa permanente tensão que, vista do alto do Pão de Açúcar ou do Corcovado tem, por vezes, uma dramática beleza: a superposição de dois perfis – o construído e o natural.

Queiram ou não, a cidade agora é isto, e com ela temos de conviver. Só que, justificável embora o seu cotidiano desagrado, o carioca é também, no fundo, um mal-agradecido.
Que seria da cidade, sem os viadutos e os túneis?
Qual a metrópole do mundo que permite a você em cinco minutos (estrada Castorina) passar do tráfego mais denso e ruidoso ao total silêncio em plena mata?
Onde se tem condução altas horas da noite, como aqui?
Antigamente só havia no Rio duas ruas de pedestres, Ouvidor e Gonçalves Dias; agora você vara a pé, sem interferência do tráfego, o centro urbano em todas as direções.
Dantes, na volta do Centro ao Leblon, à tarde, era preciso andar a pé até a Praça Mauá, enfrentar longas filas para, afinal, conseguir lugar num ônibus que iria se arrastar (em fila indiana) pela avenida, Flamengo e Botafogo, até poder rolar normalmente. Foi preciso que eu elaborasse um plano separando os dois fluxos de tráfego que se cruzavam no centro da cidade – adotado por Menezes Cortes e que durou vários anos – para que o nó se rompesse.
No que diz respeito às calçadas esburacadas, basta a Prefeitura exigir, como manda a lei, que o proprietário ou síndico do segmento que lhe for fronteiro o mantenha, e também dispor de serviço próprio incumbido de recuperá-las em áreas de sua alçada. Quando à sujeira dos papéis pelo chão, é só dar a todos, desde o *kick-off* da vida, educação.
Bem sei que o transporte suburbano é difícil, e que morar na favela perto é muitas vezes preferível a morar longe, melhor; que as praias estão poluídas, e as mazelas são muitas. Mas, quando pego o ônibus aqui no Leblon num dia claro como este de céu azul de ponta a ponta, e vou pela praia, pela lagoa, pelo aterro, esqueço tudo – é uma beleza!

Mapa Arquitetural do Rio de Janeiro

"Il y a des choses qui n'arrivent jamais,
On les suppose, mais ce n'est pas vrai,
Car si c'était vrai... etc., etc."

Estas palavras cantadas por Rendall no *Bataclan* dos anos 1920, que alguns cariocas ainda devem lembrar com saudade, vieram-me à tona quando vi pela primeira vez, há muitos anos, no Patrimônio, fotografias deste mapa arquitetônico, com o levantamento das fachadas do quadrilátero central da cidade, verdadeiro retrato do Rio imperial de 1874.

É que, conquanto a documentação referente à primeira metade do século já fosse abundante (culminou com o repositório do admirável Ender descoberto por esse atilado e generoso caçador de documentos que é Gilberto Ferrez), no que se refere à sua segunda metade, ou seja, à fase que antecede a República e à febre renovadora do "Rio civiliza-se", era preciso estar-se à cata de fotografias e desenhos para reconstituir mentalmente "o que poderia ter sido" de modo a preencher as grandes lacunas da primitiva trama urbana – e eis que acontece uma das tais coisas "impossíveis" segundo a velha canção: o antigo centro da cidade de repente ressurge, figurado de corpo inteiro com as suas fachadas perfiladas ombro a ombro, casa por casa, rua por rua, a revelar-nos a unidade arquitetônica e urbanística que para sempre se perdeu.

Agora, um século depois da impressão original, os artistas gráficos Genaro e Guilherme Rodrigues põem de novo ao alcance dos cariocas, com valiosa apresentação de Lygia Fonseca da Cunha, da Biblioteca Nacional, este precioso documentário onde João da Rocha Fragoso, sete anos antes de perder a razão – em 1881 foi "julgado sofrer de alienação mental incurável" –, mostra, com imorredoura precisão iconográfica, como era a cidade ao tempo de Machado de Assis, dando assim razão imprevista e sobrevivência à sua própria vida.

MAPPA ARCHITECTURAL
DA
CIDADE DO RIO DE JANEIRO
—Parte-Commercial—

Nos primórdios do século XVIII, o caminhamento do Castelo a São Bento, no outro extremo da baixada, foi o primeiro eixo da cidade, daí a sua designação inicial de rua Larga, que perdurou até virar 1º de Março, tal como agora é conhecida. E daí também o largo escadório meio escondido que se vê à direita, ao chegar, pela rampa, ao adro. O desafogo desse acesso original à igreja e ao convento é fundamental para que se perceba como o centro da cidade nasceu.

O tráfego nos anos 1940
Menezes Cortes

No Rio dos anos 1940 o congestionamento anormal do tráfego, mormente no centro urbano, era insuportável. Para voltar da cidade para Copacabana, à tarde, era preciso andar até a Praça Mauá e entrar numa enorme fila a fim de conseguir lugar. E havia fila de "em pé" e fila de "sentado": a opção fazia-se na hora, dependendo do tamanho de uma e de outra. Os ônibus, sempre lotados, seguiam então, à indiana – "*fender* contra *fender*" – ao longo de toda a extensão da avenida e das praias do Flamengo e de Botafogo até o Mourisco.

Chocado com essa "crônica anomalia" elaborei um plano objetivando separar os dois fluxos de tráfego procedentes das Zonas Norte e Sul, que se cruzavam no centro da cidade. Assim separei a avenida, então de mão dupla, em dois segmentos de mão única, um no sentido da chamada "Cinelândia", outro no da Presidente Vargas, mantida a dupla direção apenas daí à Praça Mauá, ficando a esplanada do Castelo como ponto final do tráfego da Zona Sul e o Largo da Carioca destinado ao da Zona Norte. A avenida 13 de Maio entrosaria o do norte com o do sul, e o próprio segmento da avenida Rio Branco no sentido da Praça Mauá levaria o tráfego do sul para o norte. A 1º de Março e a Mem de Sá-Riachuelo completariam o sistema, isto em linhas gerais; havia várias plantas e textos com pormenores de agenciamento e a dosagem do peso do tráfego num e noutro sentido.

Aproveitando a nomeação de Menezes Cortes como novo diretor da então Inspetoria, deixei o catatau na sua casa do Leblon.

Depois de algum tempo, naturalmente já tendo estudado a proposição com os seus colaboradores, armou a ação e numa bela manhã, com os guardas devidamente instruídos, mudaram-se as mãos e, por encanto, como se tivessem desentupido um ralo, o tráfego difícil fluiu, civilizadamente.

Assim os cariocas, durante muitos anos, beneficiaram-se, graças à providencial presença do então "major", dessa minha espontânea iniciativa.

Rio, cidade difícil
Anos 1970

De novecentos e trinta para cá, o Rio tem crescido por impulsos, aos arrancos, à mercê dos caprichos das administrações sucessivas, ou premido por circunstâncias que impõem soluções de emergência, geradoras de novos problemas. E o acúmulo desses problemas e o seu emaranhado tornam a situação cada vez mais crítica.

Se, por um lado, o poder público – onde o engenho tantas vezes se associa a uma exemplar dedicação – realizou, nesse período, verdadeiros milagres no sentido de pôr a cidade em dia com seu acelerado crescimento, por outro lado, os eventuais administradores, nos vários escalões, na ânsia de satisfazer os caprichos do momento ou na pressa de atender às tais emergências, foram, por vezes, levados a menosprezar os quadros, agindo à revelia dos seus pareceres, resultando daí capacidade ociosa nas repartições e o desestímulo de profissionais competentes que, marginalizados, assistiam, perplexos e inoperantes, às marchas e contramarchas das improvisações.

A transformação da Secretaria de Governo em Secretaria de Planejamento e Coordenação Geral, assessorada por um Conselho de Planejamento Urbano e capaz de mobilizar os diferentes departamentos e setores interessados, representa o primeiro passo para a abordagem racional e sistemática dos complexos problemas em pauta, objetivando criar, pouco a pouco, não um plano global rígido e pormenorizado, nos moldes usuais, mas as linhas mestras desse plano, amparadas num código de critérios urbanísticos desejáveis, a fim de permitir a elaboração gradual de planejamentos que, embora parcelados e específicos, se entrosem num todo orgânico e articulado. Isto até que, consolidado e adquirida experiência, possa o Conselho desprender-se da Secretaria, constituindo-se na entidade autônoma que os arquitetos e urbanistas, de longa data, reclamam.

A criação inicial do Conselho Superior de Planejamento Urbano foi principalmente louvada porque restringia a liberdade total dos governadores no caso dos projetos especiais, e porque, uma vez institucionalizado, garantiria continuidade e coerência urbanística apesar das mudanças de administração.

Para que tais vantagens não se percam nesta nova fase transitória do Conselho, entendo que lhe deva caber audiência em todos os casos de projetos especiais; que a renovação anual dos seus membros deva ser limitada; e que ele deva ser mantido inalterado por mais um ano quando o governo mudar.

O que a cidade de fato precisa é de um órgão autônomo responsável pelo efetivo controle do seu desenvolvimento urbanístico, e não de um órgão que fique à mercê daqueles eventuais caprichos das sucessivas administrações.

Proposições
1974

O que importa para a cidade é o estabelecimento de uns tantos critérios simples e de ordem geral capazes de lhe conterem e disciplinarem, numa certa medida, a desordenada expansão e o excessivo adensamento.

Assim, além da fixação de um teto virtual para delimitar, de forma topograficamente ajustada, a altura máxima dos edifícios situados fora do centro urbano, resultando daí, com o tempo, o predomínio de massas horizontais descontínuas e escalonadas cuja eventual ruptura no sentido vertical dependerá sempre da prévia audiência deste Conselho, impõe-se ainda o seguinte: a redução da área edificável dos lotes; o condicionamento, em determinadas zonas, do gabarito à taxa de ocupação; e uma generalizada rearborização intensiva e sistemática.

Com efeito, não se justifica mais a liberalidade de permitir-se a ocupação de 70% dos lotes; deve-se reduzir essa taxa para 50%, tal como ocorre nas áreas da Barra de urbanização anterior ao Plano.

Por outro lado, fora dos bairros residenciais já valorizados e das zonas rurais ou de arrabalde, as edificações – sempre excluídos o térreo de uso comercial ou comum (pilotis) e o aproveitamento de metade da cobertura com apartamento-terraço ou mansarda – deverão ter a altura vinculada à redução progressiva daquela taxa inicial (50%) que poderá cair na base de 2% por piso acrescido, até 18%, para edifícios de 18 pavimentos, ou seja, o limite de um modo geral admitido onde não incidam restrições de zoneamento, de PAS ou de caráter paisagístico ou ambiental (SPHAN).

Isso permitirá preservar grande parte do arvoredo de antigos sítios ou chácaras que vão sendo arrasados pelos loteamentos predatórios destinados a casario individual de padrão econômico.

Quanto à arborização da cidade, cabem duas providências fundamentais: primeiro, a criação de um serviço especializado incumbido de proceder ao plantio sistemático e intensivo, de preferência onde não haja interferência de redes aéreas, abolindo-se o hábito das *amputações* periódicas a pretexto de poda; segundo, o recuo obrigatório de 10 m ao longo das estradas e vias, fora das áreas já densamente urbanizadas, para que recebam *pesada* arborização. A cortina contínua formada pela copa dessas árvores é a única solução possível para amortecer a vileza ostensiva da antiarquitetura que se espraia não só pelos subúrbios cariocas como por todo o país.

*O Novo Mundo já não é este lado do
Atlântico, nem tampouco o outro lado do Pacífico.
O Novo Mundo já não está à
esquerda nem à direita, mas ~~em cima~~ acima de
nós; precisamos elevar o espírito para alcançá-lo,
pois já não é uma questão
de espaço, porém de tempo, de evolução
e de maturidade. O Novo Mundo é agora a Nova
Era, e cabe à inteligência
retomar o ~~seu~~ comando.*

Lucio Costa

Revista *Módulo* nº 93, artigo de Arnaldo Carrilho.

Intermezzo político-ideológico
Desvinculação

Arica, 1961

Sr. Presidente Jorge Millas,

Impossibilitado de atender ao seu honroso convite, gostaria, contudo, de testemunhar de algum modo o meu apreço aos organizadores e participantes do Congresso de Arica.

Tratando-se embora de uma reunião cujo objetivo se limita ao estreitamento de vínculos para benefício e mútuo entendimento dos países da América de fala espanhola e portuguesa, a própria consciência dessa nossa autonomia intelectual está a indicar que ela só poderá ser válida se apoiada numa autonomia *política* efetiva, livre da subserviência continental que, a pretexto de uma fictícia defesa de interesses econômico-ideológicos comuns, se lhe quer impor.

Como preliminar dos debates específicos a que se propõe essa oportuna convocação, permito-me, pois, na qualidade de autor do plano urbanístico de Brasília – a nova capital concebida e construída com paixão e fé num novo Brasil, *livre, autônomo e progressista* –, submeter-lhes a seguinte proposição: que a intelectualidade dos países americanos de língua espanhola e portuguesa se una num movimento coletivo tendente a tomar consciência da urgente necessidade de reclamar, dos respectivos governos, que a OEA se desprenda da velada – ou ostensiva – tutela da república dos Estados Unidos da América e passe a designar-se OAEA – Organização Autônoma dos Estados Americanos.

Justificação:

Considerando a desproporção entre o poder da república dos Estados Unidos da América e o das demais repúblicas americanas;

considerando o caráter *intervencionista* assumido pela república dos Estados Unidos da América na sua política mundial de pós-guerra;

considerando a nova modalidade paradoxal de *isolacionismo* dessa política intervencionista mundial, pois consiste em agir de acordo com os interesses específicos da república dos Estados Unidos da América e dar satisfação às nações associadas, e ao mundo, depois do fato consumado, no pressuposto de que, convindo aos interesses da república dos Estados Unidos da América, convirá, *ipso facto*, aos demais países;

considerando que esse deliberado propósito de confundir os interesses econômicos, financeiros e políticos da república dos Estados Unidos da América com os interesses do mundo democrático leva a referida república a agir na OEA como detentora absoluta da verdade e, consequentemente, a encarar com superior e condescendente be-

nevolência as manifestações de opinião das demais repúblicas americanas, sem contudo as levar a sério;

considerando tal atitude uma decorrência do fato de a república dos Estados Unidos da América achar-se imbuída da convicção de que lhe cabe a missão histórica de moldar o mundo à sua imagem e semelhança e de lhe impor – por bem ou por mal – a PAX AMERICANA (os *Peace Corps* – soldados em travesti – são parte dessa ação político-cultural planificada);

considerando que esse estado de espírito coletivo é, até certo ponto, justificado pelo muito que influiu a república dos Estados Unidos da América, com a originalidade, pujança e beleza dos empreendimentos do seu gênio criador na vida contemporânea e no nosso modo atual de ser;

considerando, porém, que tal contribuição, naquilo que ela apresenta de válido e verdadeiramente original, ocorreu de 1860 a esta parte, ou seja, correspondeu significativamente ao centenário do MIT, recentemente comemorado;

considerando que, daqui por diante, não mais se deve esperar do gênio norte-americano algo de verdadeiramente original e novo, capaz de sobrepujar esse muito que já nos deu, senão no sentido do aperfeiçoamento, do apuro e da sofisticação, e que, portanto, sucedeu com o sonhado "*American Century*" o que ocorre, às vezes, com a felicidade – quando se toma conhecimento dela, já passou;

considerando, por outro lado, que o velho conceito de "Novo Mundo" já perdeu sua significação ante o conceito maior de *Nova Era*, caracterizada pelo desenvolvimento científico e tecnológico cuja lógica intrínseca independe de critérios ideológicos ou regionais;

considerando que precisamente esse mesmo desenvolvimento científico e tecnológico, criando meios definitivos de mútuo aniquilamento, tornou a guerra *em escala mundial* impraticável, e que, como decorrência dessa impraticabilidade, o jogo político-militar de poder, no sentido tradicional, tornou-se uma farsa;

considerando que à vista dessa nova realidade a velha noção de "liderança", baseada na chantagem das ameaças, tende a desmoralizar-se, substituída pela nova noção de *contribuição* – contribuir cada nação e cada indivíduo com o máximo das suas possibilidades e do seu engenho para a configuração dessa Nova Era em cujo difícil e sofrido limiar nos achamos, e que traz consigo, no bojo, um novo conceito de humanismo de sentido universal;

considerando que os países da América dita latina, tanto por sua índole, tradição e aspirações, como pela natureza dos seus problemas, estão identificados com esse processo em elaboração, pois, antes de mais nada, fazem parte do mundo como um todo e, como tal, não se desejam ver marginalizados pelos equívocos restritivos da política e dos interesses unilaterais da república dos Estados Unidos da América – proponho, tal como foi dito anteriormente:

que a intelectualidade dos países americanos de língua espanhola e portuguesa se una num movimento coletivo tendente a tomar consciência da urgente necessidade de reclamar, dos respectivos governos, que a OEA se desprenda da velada – ou ostensiva – tutela da república dos Estados Unidos da América e passe a designar-se OAEA – Organização Autônoma dos Estados Americanos.

Opção, recomendações e recado

> *Quando o estado normal é a doença organizada, e o erro, lei – o afastamento da norma se impõe e a ilegalidade, apenas, é fecunda.*

Louvo a beleza da criança – a mãe, americana, vira-se e diz: "Você precisa vê-la no retrato *kodachrome*". Há duas modalidades de *ser*: uma voltada para a imagem, e outra voltada para a *coisa em si* – e esta diferenciação é fundamental.

Assumir e respeitar o nosso lastro original – luso, afro, nativo.
Reconhecer a grande importância para o Brasil de hoje do aporte da migração europeia – mediterrânea e nórdica – bem como a do oriente – próximo e distante.

Aceitar como legítima e fecunda a resultante desse entrosamento, mas reputar fundamental a absorção, nesse aporte, da nossa maneira peculiar, inconfundível – *brasileira* – de ser.

Preservar e cultivar tais características diferenciadoras, originais.

Recusar subserviência, inclusive cultural, mas absorver e assimilar a inovação alheia. Considerar exemplo válido de como proceder a construção do edifício-sede do antigo Ministério da Educação e Saúde (1936-45), episódio que vale como *lição e advertência*. Lição de otimismo e esperança porque revelou a possibilidade do engenho nativo mostrar-se apto, também noutros setores de atividade profissional, a apreender a experiência estrangeira não mais apenas como eterno caudatário ideológico, mas antecipando-se na própria realização; e também demonstrar que, entre as deformações para cima do sr. Conde de Afonso Celso e o retrato de corpo inteiro como de fato somos, mas de ângulo forçado para baixo, do sr. Paulo Prado, é igualmente possível colher, quando menos se espera, flagrantes despreocupados como este capazes de revelar-nos *tal como também sabemos ser*. E advertência, pois parece insinuar que, quando o estado normal é a doença organizada, e o erro, lei – o afastamento da norma se impõe e a ilegalidade, apenas, é fecunda.

No Brasil, desde 1500 até o fim do século XIX, toda a mão de obra era escrava.
Embora abolida a escravidão legal, a massa trabalhadora e proletária do campo e das cidades continuou a se considerar, ela própria, *inferior* à burguesia. Só depois de 1930, com a criação do Ministério do Trabalho, ela passou a ter consciência dos seus direitos e a reivindicá-los.

Geográfica, histórica e socialmente o Brasil – inclusive por suas dimensões e por esse problema da escravidão da raça negra – corresponde, simetricamente no sul, aos Estados Unidos no norte, enquanto a Argentina, o Chile e o Uruguai corresponderiam ao Canadá, e os demais países de tradição pré-colombiana ao México.

Apesar dos contrastes e das circunstâncias, o país, graças à força viva que o impele, está fadado a um grande destino porque não tem vocação para a "mediocridade".

O Brasil não será jamais um país *medíocre*.

Letter to the Americans
On board of S.S. "Rio Tunuyan"

1961 (*há 35 anos*)

Texto escrito no começo dos anos 1960 quando nos Estados Unidos a opinião pública, preocupada com o futuro, estava "down" diante do espantalho comunista.

Back home, I would like to say a few words to you, Americans. Although you have an easy life, I understand you are not happy with the trend of events. You worry, you feel the international flood mounting, you see no issue; the future looks dark, and you are pessimistic. Let me tell you that you are wrong. You are looking in the wrong direction, knocking at the wrong door. Right there behind you the doors are wide open, the path is free, you can walk in security towards the rising dawn.

Two years ago Vice-President Nixon was humiliated on his goodwill trip to South America; a few months later President Eisenhower was cheered everywhere abroad by enormous crowds. Why was this? What had happened between? *Camp David*. It was a spontaneous response from the world to the talks of *Camp David*. The so-called *spirit of Camp David*. And what does this mean? It means the acceptance of facts, of *reality as it is* and not as we would prefer it to be; the willingness to understand and hence to *coexist*.

You may dislike the word – maybe you have heard it too often – but anyhow it is the right word. The first thing to do is to accept the idea of coexistence.

You are capitalists. Profit and success in its widest and purest sense is your main concern. Your freedom, your feelings, your thoughts, your actions somehow spring this basic concept. Well, worldwide war brings no profit whatsoever anymore. *They* are communists. They believe in collectivism as a means to attain individual liberation, just as you believe in mass production as a means to attain individual comfort. They have an ideal, but they are practical men, they intend to survive. The lethal prognostics of war are such that there is no choice for them or for any of us but to *coexist*.

I understand you strive for security. But the means of destruction being what they are, there is only one form of security – it is to *avoid* war. It is not a matter of giving up the fight or surrendering, except simply surrendering to fact. There is no question of option, but merely of fact, blissful fact, imposed – not by moral principles or religious beliefs – but by *scientific knowledge and technological know-how*. And this magnificent, tremendously moving fact is that we are on the threshold of a *New Era*, when the normal process of evolution, violently interrupted through the 19th century and the first half of the 20th by the industrial and technological revolution, will once more resume its course on a different scale (the jet and the rocket are *not* the evolution of the horse and buggy – they are a different thing altogether). A New Era is at hand where scientific and technological development will overcome the technocratic challenge and the Orwellian danger. Scientific and technological development brings with it in its womb a *new concept of humanism* that is not only to benefit certain castes, classes or sectors of the population alone, as in the past, when it was hampered by the natural limitations of the techniques of handicraft production, but is destined to extend to all mankind.

We still live oppressed by limitations, fears and prejudices, contingent or immemorial, superimposed as if it were on our true nature and therefore removable. In developed societies, "masks" are used for self-defense or to try to impress others and "succeed"; in underdeveloped societies, ignorance, disease and hard work for a minimum benefit impede natural growth and expression of personality. Now, in this New Era that encircles us on all sides so closely that you can almost feel and touch it, scientific and technological development, besides freeing man from the bonds of hunger and poverty, will set up conditions capable of freeing him also from vulgarity and sophistication, these two extremes to which he is brought by the contingencies of an artificial social hierarchy, and of leading him back to that authentic life, simple, well-filled and natural, that is really worthy of his condition.

Scientific and technological development has, indeed, a fundamentally immanent coherence. The misuse that is so widely feared is always the result of accidental factors, extraneous therefore to its intrinsic unshakable logic, which, carried to its ultimate consequences, is always in man's *favor* and not to his detriment, inasmuch as we are all an integral part of the process. Scientific and technological development may be represented by a vertical line – an apple falls and that is it. Mystic, philosophical, political, commercial or social speculations may waver to the left or to the right, but they cannot go far astray or they will fail to work and will make no sense.

The final objective of scientific and technological development is the *liberation of man*, and the liberation of man is also the ultimate goal, not only for your society – the *new capitalistic society* – but of collectivist society as well. They are streams that have different watersheds, but both converge to the same estuary. *You* inherited freedom from the very beginning. *They* have inherited despotism and made use of it, but the fundamental Marxist purpose is just that: freedom. And, believe it or not, they are Marxists still. It is wrong to suppose, as most ex-communists do – disturbed as they were by the Trotsky-Stalin feud – that competition between East and West is not ideological anymore, but simply a struggle for power in the Bismarckian style, and that therefore the USSR and China will finally come to clash for leadership. Don't be eluded by this fairy tale. In spite of differences in their approach, they have the same ideal and, strange as it may sound to your ears, they are *honest* people. They *believe* in the New Era. They feel that they are moving in the right direction and in accordance with the historical trend. You, instead, rejecting your progressive tradition, you turn your back on the New Era, you resist the flow of events, and move forward only when forced to do so by circumstances.

I can understand that, things being as they are, you need security, and building for war and peace simultaneously is still an advantage for you *now*. Although you pretend to lament the waste, you profit by it, for thus you maintain the normal rate of employment and avoid depression; at the same time you have that illusion of security. But the fact, the real fact, is that war on a worldwide scale is, from now on, *impracticable*, so, sooner or later you must face the facts, and facts are clear: *you* cannot destroy *them*, as you would like to; *they* cannot destroy *you*, as they wanted; neither of you can count on interior deterioration anymore; you cannot go on forever stockpiling useless destructive rubbish, so you *need* to plan for peace and disarmament, and as a corollary thereto you must face the obsolescence of the notion of "balance of power" and consequently of *leadership*. Sure, competition will continue, but on different terms, on a different level. Instead of "leadership", *contribution*: each individual and each country contributing with the maximum of their abilities and their power to the shaping of the New World

that is no longer on this side of the Atlantic and will not be on the other side of the Pacific either; that is not left or right, but upwards; we must lift our minds to reach it, for it is no longer a question of space, but of time, growth and maturity. The New World now is the New Era. That is the point. You must *accept* and *believe* in the New Era. Then, and only then, the problems that obsess you – Castro's Cuba, neutral Laos, free Berlin, the admission of China, the space lag – will acquire a different perspective. "But this is exactly what they pretend." Precisely. They are *already* reasoning in terms of the New Era, and you too must accept such terms and move forwards, not backwards. The sooner you understand this truth, the further you will participate, benefit and share in the shaping of the New Era. You have a natural right to it; it is a part of your heritage. The American approach and the socialist approach are *twins*, they are both offsprings of the Industrial Revolution. You have already made a tremendous contribution to the New Era: the *American Century*. But you have said the original things you had to say. The rest of the world cannot expect anything *really new* from you, anything that can outdo what you have already done, anything but perfection and refinement. The American Century as a unique historical entity is now coming to an end under your very eyes, which can neither realize nor understand it, and that is the profound cause of your national crisis. The American Century began with the War of Secession and is now drawing to a close – like happiness, you will only realize it when it is already gone. Significantly, MIT has just commemorated its first Centennial, 1861-1961 – *your* century. The next centennial to be commemorated will be the *first* World Century, the first century of the New Era, to the shaping of which the USA, the USSR, the Commonwealth, Europe, Asia, Africa, and Latin America will all contribute, each with its own genius and on its own particular way, so that the new humanism that scientific and technological development brings as an inherent gift may finally grow, boom and flourish.

Americans, you *belong* to the New Era. Look forward – that is your tradition.

Carta aos americanos

Voltando para casa, gostaria de dizer algumas palavras a vocês, americanos. Apesar de terem vida fácil, percebo que não estão felizes com o desenrolar dos acontecimentos. Estão preocupados, sentem a maré internacional subindo, não veem saída; o futuro parece sombrio, vocês estão pessimistas. Permitam-me dizer-lhes que estão enganados. Vocês estão olhando na direção errada, batendo na porta errada. E, bem atrás de vocês, as portas estão completamente abertas, o caminho livre, vocês podem caminhar com segurança em direção ao alvorecer.

Dois anos atrás, o vice-presidente Nixon foi humilhado em sua viagem de boa vontade à América do Sul; poucos meses depois, o presidente Eisenhower foi aplaudido por onde passava no exterior, por enormes multidões. Por que isso? O que aconteceu no intervalo? Camp David. *Foi uma resposta espontânea do mundo às declarações de* Camp David. *O chamado espírito de Camp David. E qual o seu significado? É a aceitação dos fatos, da realidade como ela é e não como preferiríamos que fosse; a predisposição para entender e, assim,* coexistir.

Vocês podem não gostar da palavra – talvez a tenham ouvido demais – mas, de qualquer maneira, é a palavra correta. A primeira coisa a fazer é aceitar a ideia de coexistência.

Vocês são capitalistas. Lucro e sucesso no seu sentido mais amplo são seu objetivo principal. Sua liberdade, seus sentimentos, seus pensamentos, suas ações passam de alguma forma por esse conceito básico. Pois bem, pelo mundo a fora, a guerra, em termos mundiais, não traz mais nenhu-

ma espécie de proveito. Eles são comunistas. Acreditam no coletivismo como meio de atingir a libertação individual, exatamente como vocês acreditam na produção em massa como meio de atingir o conforto individual. Eles têm um ideal, mas são pessoas práticas, que pretendem sobreviver. Os prognósticos letais de guerra são de tal ordem que não resta escolha – para eles ou para qualquer um de nós – senão coexistir.

Compreendo que vocês anseiam por segurança. Mas os meios de destruição sendo o que são, só existe uma forma de segurança – é evitar a guerra. Não se trata de abrir mão da luta ou de rendição, senão de render-se simplesmente aos fatos. Não é questão de opção, mas de mero fato, bendito fato, imposto não por princípios morais ou crença religiosa – mas pelo próprio conhecimento científico e tecnológico. E o fato fabuloso e tremendamente significativo é que nos encontramos no limiar de uma Nova Era, quando o processo normal da evolução, violentamente rompido durante o século XIX e primeira metade do XX pela revolução tecnológica e industrial, vai mais uma vez retomar o seu curso, só que em outro nível e numa diferente escala (o jato e o foguete não são a "evolução" do cavalo e da carroça – são outra coisa). Uma Nova Era estará ao alcance da mão quando o desenvolvimento científico e tecnológico se sobrepuser à incompreensão. O desenvolvimento científico e tecnológico traz em seu bojo um novo conceito de humanismo, que não beneficia apenas algumas castas, classes ou setores da população, como no passado, quando era condicionado pelas naturais limitações das técnicas da produção artesanal, mas se destina a abarcar a humanidade toda.

Nós ainda vivemos oprimidos por limitações, medos e preconceitos, contingentes ou imemoriais, que nos foram impostos como se fizessem parte da nossa verdadeira natureza – mas que são, na verdade, removíveis. Nas sociedades desenvolvidas, usam-se "máscaras" para defesa própria, ou para tentar impressionar os outros e "ter sucesso"; nas sociedades subdesenvolvidas, ignorância, pouco caso e trabalho pesado para um benefício mínimo impedem o crescimento e a expressão natural da personalidade. Mas nessa Nova Era que já nos envolve por todos os lados, tão próxima que podemos quase senti-la e tocá-la, o desenvolvimento científico e tecnológico, além de libertar o homem das "amarras" da fome e da pobreza, criará condições para libertá-lo também da vulgaridade e da sofisticação – estes dois extremos a que é levado pelas contingências de uma hierarquia social artificialmente imposta – e conduzi-lo de volta àquela vida simples, plena e natural, realmente digna da sua condição.

O desenvolvimento científico e tecnológico tem, de fato, uma coerência que lhe é inerente. O seu mau uso tão generalizadamente temido é sempre resultado de fatores acidentais, estranhos por conseguinte à sua lógica intrínseca inelutável, que, levada às últimas consequências, é sempre a favor do homem e não em seu detrimento, posto que somos parte integrante do processo. O desenvolvimento científico e tecnológico pode ser graficamente representado por uma linha vertical: é a "maçã que cai", pois é disto que se trata. Especulações de sentido místico, filosófico, político, comercial ou social podem fazê-la oscilar para a esquerda ou para a direita, mas não afastar-se dela além da conta, pois deixam de funcionar e perdem o sentido.

A consequência final do desenvolvimento científico e tecnológico é a libertação do homem, e essa libertação do homem é a meta última não apenas da sua sociedade – a nova sociedade capitalista – mas da sociedade coletivista também. São ambas rios que têm diferentes cursos, mas convergem para o mesmo estuário. Vocês herdaram a liberdade desde o primeiro momento. Eles herdaram o despotismo e o utilizaram, mas o propósito marxista fundamental é precisamente este: liberdade. E, acreditem ou não, eles ainda são marxistas. É errado supor, como muitos ex-comunistas fazem – perturbados como ficaram pela pendência Trótski-Stalin –, que a competição entre Leste e Oeste não é mais ideológica, mas simplesmente uma luta pelo poder no sentido bismarckiano, e que, portanto, a URSS e a China terminarão por se confrontar pela liderança. Não se iludam com este conto de fadas. Apesar das suas diferenças de abordagem, têm o mesmo ideal e, por mais estranho que isto possa lhes parecer, eles são pessoas honestas. Eles acreditam na Nova Era. Sentem que estão caminhando na direção certa, e de acordo com o momento histórico. Vocês, pelo contrário, rejeitando sua tradição progressista, dão as costas à Nova Era, resistem ao curso dos acontecimentos e só andam para a frente quando premidos pelas circunstâncias.

Compreendo que, estando as coisas no pé em que estão, vocês precisam de segurança, e construir para guerra e paz ao mesmo tempo é ainda vantajoso para vocês agora. Apesar de pretenderem lamentar o desperdício, vocês lucram com ele, porque assim mantêm o nível de emprego e evi-

tam a depressão; ao mesmo tempo, ficam com a ilusão de segurança. Mas o fato, o fato real, é que a guerra em escala mundial é, de agora em diante, impraticável; *mais cedo ou mais tarde vocês terão de encarar os fatos, e os fatos são claros: vocês não podem destruir eles, como gostariam; eles não podem destruir vocês, como desejariam; nenhum de vocês pode mais contar com a deterioração interna; vocês não podem continuar indefinidamente estocando destrutiva sucata, de modo que precisam planejar para a paz e o desarmamento e, como corolário, encarar a obsolescência da noção de "equilíbrio de poder", e consequentemente de* liderança. É claro, *a competição continuará, mas em outros termos, num patamar diferente. Em vez de "liderança",* contribuição: *cada indivíduo e cada país contribuindo com o máximo de suas habilidades e de seu poderio para a formação do Novo Mundo, que não fica mais deste lado do Atlântico, e nem será do outro lado do Pacífico. Que não está mais à esquerda ou à direita, mas acima de nós; precisamos elevar nossas mentes para alcançá-lo, pois não é mais questão de espaço, mas de tempo, desenvolvimento e maturidade. O Novo Mundo é a Nova Era. Este é o ponto. Vocês precisam aceitar e crer na Nova Era. Então, e só então, os problemas que os perseguem – a Cuba de Castro, o Laos neutro, Berlim livre, a aceitação da China, a conquista do espaço – adquirirão perspectiva diferente. "Mas isto é exatamente o que eles pretendem." Precisamente. Eles já estão raciocinando em termos da Nova Era, e vocês também precisam aceitar estes termos e andar para frente, não para trás. Quanto mais cedo vocês entenderem esta verdade, mais participarão, se beneficiarão e partilharão da moldagem da Nova Era. Isto é um direito natural, é parte da sua herança. A abordagem americana e a abordagem socialista são gêmeas, ambas decorrem da Revolução Industrial. Vocês já deram uma tremenda contribuição à Nova Era: o Século Americano. Mas já disseram o que de original tinham a dizer. O resto do mundo não deve esperar de vocês mais nada de realmente novo, nada que vá além do que vocês já fizeram, nada além de aperfeiçoamento e apuro. O Século Americano como entidade histórica única estará terminando agora, sob seus olhos, que não conseguem perceber ou compreender a situação, e é esta a causa profunda de sua crise nacional. O Século Americano começou depois da Guerra de Secessão e está agora se encerrando – é como a felicidade, a gente só se dá conta dela quando já passou. Significativamente, o MIT acaba de comemorar seu primeiro centenário – 1861-1961 – o seu século. O próximo a ser comemorado será o primeiro Século Mundial, o primeiro Século da Nova Era, para cuja conformação os Estados Unidos, a União Soviética, o Commonwealth, a Europa, a Ásia, a África e a América Latina, todos contribuirão, cada um com o seu gênio e de seu modo particular, de maneira que o novo humanismo que o desenvolvimento científico e tecnológico traz como inerente dádiva possa brotar, crescer e florescer.*

Americanos, vocês são parte *da Nova Era. Olhem para a frente – esta é a sua tradição.*

Quando estive com Vasco Leitão da Cunha em Moscou, era a época do confronto entre Kruschev, empenhado na *détente*, e Kennedy, que acabara de introduzir no mobiliário da Casa Branca a *cadeira de balanço*. Dei então ao Vasco esta caricatura que, quando de nosso último encontro, pouco antes dele morrer, me disse ainda guardar.

1957: "A Terra é azul", *Gagarin*.

"*They did it*", cabeçalho do jornal que um passageiro lia no ônibus, à minha frente.

1992: Bush e Yeltsin, na intimidade da Casa Branca.

The day before
Alegoria pessimista
1986

Roteiro para um filme
Título: Suicídio (O mundo resolve se matar)

Começo:
A criação do homem (Michelangelo)
A expulsão do Paraíso (Masaccio)

Logo em seguida:
multidões hostis se confrontando;
multidões famintas;
cidades entupidas;
tráfego congestionado;
e a crescente ameaça de guerra nuclear, bacteriológica, química, espacial.

Diante do impasse e dos sofrimentos que advirão para a humanidade, a Assembleia Geral das Nações Unidas (mostrar cenas acaloradas da ONU deliberando) resolve, por consenso, o "suicídio" universal *indolor*, ou seja, *não mais procriar*. Nesse sentido planeja uma campanha mundial levada avante com apurada tecnologia de propaganda – cabeçalho de jornais, programas de televisão, rádio etc. –, visando a *não concepção*. Aí agenciar, por meio de montagem, aviões despejando – como confete – nuvens de pílulas brancas sobre famintas multidões subdesenvolvidas – negras, indianas, nordestinas. Quanto aos civilizados europeus, americanos, japoneses, soviéticos etc., mostrar mensageiros, devidamente uniformizados, entregando de porta em porta esclarecimentos sobre o plano "indolor" de universal extinção, contraposto aos horrores do iminente holocausto. Depois, cenas de meninos e meninas, moças e rapazes, saindo em massa das escolas, brincando e namorando nos parques; e de ruas e praças movimentadas que se iriam aos poucos esvaziando, com um ou outro veículo ou transeunte e, finalmente, uma criança sozinha num extenso gramado.

Entraria então uma cena do sol nascendo sobre os campos e cidades desertos que se fixaria num único – e último – casal, na dúvida de tomar ou não a derradeira pílula que a serpente, a mesma do Paraíso perdido, insiste em oferecer, e que a mulher, afinal, toma, apesar da esquivança do homem. Aí, laivo de vida na desolação da paisagem e da humanidade extinta, há uma bela cena de amor que se termina com a definitiva depressão do homem ao perceber que a serpente venceu. Ele de perto, a cabeça baixa, ela olhando para o céu (Bruna Lombardi).

Seguindo-se, em sucessivas sequências, a visão da sofisticada sucata: filas infindáveis de bombardeiros lado a lado como a televisão tem mostrado, de tanques e mais tanques, de bombas empilhadas, de vasos de guerra ancorados, casco contra casco. E cenas de ruas e cidades desertas, de manadas de animais vagando pelos campos, de leões-marinhos amontoados nas praias, de bichos miúdos pelo chão, além de ratos, enxames de gafanhotos e, por fim, num lento e crescente *close-up*, a imagem de uma barata que se amplia ocupando a tela toda. Essa imagem aterradora aos poucos se esvai tomada por um fundo verde sombrio de floresta, contra o qual se sobrepõe o voo sincopado de uma borboleta azul.

Carta que não foi

De LUCIO COSTA, urbanista autor do plano de Brasília

ao Presidente da URSS
Mikhail Gorbachev

Diante do fato evidente de que os EUA não desejam agora nenhum acôrdo com a URSS, sugiro que a URSS aproveite esta excepcional ocasião para, numa abordagem direta e cândida - "candid approach" -, botar a opinião mundial a seu favor:

"Senhor Ronald Reagan, a URSS jamais tomará a iniciativa de arrasar os EUA com un ataque atômico, assim como, no nosso entender, os EUA jamais tomarão a iniciativa de arrasar a URSS a sangue frio.

Portanto, todo esse insensato acúmulo de armas e de estruturas defensivas não passa, na verdade, de um louco amontoado, de sofisticada "sucata", quando tão fabuloso dispêndio poderia ser gasto de forma útil, - por nós, melhorando a vida na própria imensidão da URSS, e por vocês - já que o dinheiro agora é posto fora - na melhora de vida do chamado "terceiro mundo", e isto sem prejuizo do "full-employment" e da prosperidade empresarial, mas, pelo contrário, com a vantagem de rehaver assim um pouco daquela espontânea simpatia mundial que, com a sua belicosidade, os EUA estão perdendo."

Lucio Costa
Rio, 18/XI/85

De Gaulle – Gorbachev
1990

"Da Península Ibérica aos Urais", tal como precisava De Gaulle naquela lúcida e inteligente abrangência que lhe era própria.

Agrade ou não à sr². Thatcher, sempre apegada aos privilégios do seu parentesco anglo-saxão com a América, a abertura do túnel tornou afinal a Inglaterra definitivamente país *continental*.

Assim, com a família alemã já reunida e a Rússia com o seu vasto quintal siberiano reintegrada na "velha casa europeia", a OTAN, nascida do risco de uma hipotética invasão militar, já não faz sentido, cabendo agora à inteligência – tal como vislumbrei no texto "O Novo Humanismo Científico e Tecnológico" redigido por solicitação do MIT – retomar o comando, porque o que está ocorrendo no mundo é, de fato, o início de uma *Nova Era*.

> *O repórter a Gorbachev:* "O sr. ainda se considera comunista? O que é ser comunista?"
>
> "Ser comunista é ser fiel ao ideal do socialismo democrático. Sou categoricamente contra abandonar esta ideia." (Folha de S. Paulo, 27/10/90)

Eles elevando a *qualidade de vida* na própria imensidão da ex-União Soviética.

Nós – já que os gastos em armamentos são sabidamente *dinheiro posto fora*, uma vez que tudo não passa de "sofisticada pré-sucata" – aplicando essas verbas astronômicas e sabedoria tecnológica num vasto programa de *iniciação* econômica saudável visando abolir o lastro da miséria "congênita" do chamado Terceiro Mundo.

Desperdício
1991

As fabulosas somas gastas pelos USA e pela URSS com armamentos não têm mais sentido.

O desmantelo da União Soviética fez com que o suposto risco da invasão da Europa, como por encanto, sumisse; e, uma vez que a inversa invasão da *commonwealth* comunista nunca passou pela cabeça do mundo ocidental, os dois atletas ficaram diante do espelho, na grotesca e ridícula posição de não ter *competidor*.

Agora, e para sempre, o assustador pesadelo de uma terceira guerra *em escala mundial* definitivamente *acabou*, e ficou evidente que, com o tempo, esse absurdo e trágico "quiproquó", então *pré-fabricado* por conveniência de um dos confrontantes, se resolverá.

Assim essas enormes somas anualmente destinadas à suposta defesa estarão livres para aplicação alhures, ou seja, naquela imensa parte do mundo ainda carente de ajuda para ingressar na era tecnológica.

O Novo Humanismo Científico e Tecnológico
1961

Texto redigido por solicitação do Massachusetts Institute of Technology por ocasião das comemorações do seu centenário.

Pergunta-se como os *especialistas* de toda sorte, que são membros qualificados na nova sociedade, se poderão entender. E pergunta-se, em seguida, como o impacto do desenvolvimento científico e tecnológico na evolução das sociedades e a sua influência nas relações internacionais devem repercutir na educação.

Perguntas oportunas, pois estamos, efetivamente, no alvorecer de uma era em que o desenvolvimento científico e tecnológico tende a *humanizar-se*, humanização operada, paradoxalmente, não por ação lúcida e racional da nossa consciência ética, individual e coletiva, mas como decorrência lógica, ou melhor, por imposição, do seu próprio processo normal de evolução. Assim, por exemplo, não é por efeito de princípios de ordem moral ou religiosa que a guerra, em escala mundial, torna-se agora impraticável, mas tão só devido ao impasse – esse bendito impasse – a que o apuro científico e tecnológico dos meios de destruição nos conduziu; como também não será por generosidade ou espírito de solidariedade humana que a miséria será um dia abolida e a justiça social finalmente alcançada, mas por simples imposição de técnicas de produção em massa, que forçarão – por bem ou por mal –, como contrapartida, distribuição na mesma escala; e não há de ser por ideologia política, mas por sua habilidade em tornar rapidamente praticável essa distribuição maciça dos bens de consumo e de conforto que os regimes econômico-sociais deverão sobreviver ou perecer.

Os homens de ciência e, de um modo geral, os donos da tecnologia, presos cada qual ao campo restrito do respectivo domínio, subestimam o seu valor conjunto. Serão eles, no entanto, que levarão afinal a humanidade de volta ao "paraíso perdido". A especulação filosófica, religiosa e agnóstica, desta primeira metade do século, tanto menosprezou o cândido otimismo dos enciclopedistas do século XVIII e o "cientificismo" do século XIX, que acabou vítima da própria suficiência. Aqueles que tradicionalmente ocuparam o topo da hierarquia intelectual já não são mais os únicos detentores das chaves do *ser ou não ser* e *do bem e do mal*, e a frustração deles faz lembrar o desencanto do Chantecler de Rostand ao constatar que o sol levantara sem que seu canto o despertasse.

O desenvolvimento científico e tecnológico tem, de fato, uma coerência imanente fundamental. O seu temido desvirtuamento decorre sempre de fatores acidentais, alheios portanto à sua lógica intrínseca e fatal que, levada às últimas consequências, é sempre *a favor*, e não "contra" o homem, porquanto não somente somos parte integrante do processo mas o seu remate. Se a televisão, por exemplo, pode revelar-se aborrecida ou nociva, não é que o deva ser necessariamente, mas porque o critério do seu emprego a torna assim. Mas esse critério deformador decorre do nosso atual sistema econômico-social, fenômeno portanto passageiro, ao passo que o desenvolvimento científico e tecnológico prosseguirá na medida em que perdurar a força viva que o impele, e irá abolindo, gradativamente, toda uma série de preconceitos imemoriais e forçando a solução de velhas contradições, dilemas e antinomias que, alteradas as premissas da sua remota origem, se revelam, afinal, à luz dos novos conhecimentos, fictícios e já agora artificiais. E isto nos mais variados planos, a começar pelo clássico dilema coletivismo-individualismo, que deixou de ser uma questão de ideologia política para tornar-se simples problema de fundo científico e tecnológico, pois da mesma forma que a produção *em massa* conduz à generalização do conforto individual, a última consequência do coletivismo poderá conduzir à *disponibilidade individual* e à efetiva libertação de *todos* em vez da liberdade dos economicamente independentes em detrimento dos demais.

Assim também, no plano artístico, aquela antinomia que opõe a gratuidade da *arte pela arte* ao conceito de *arte social*. O desenvolvimento científico e tecnológico, criando processos mecânicos de fiel reprodução das imagens – inclusive com movimento, som e cor – rompeu o secular tabu que associava a qualidade plástica da obra ao apuro e fidelidade da representação, confundindo-se o conteúdo artístico, isto é, o alimento, com o prato em que era servido – revelação revolucionária de extraordinário alcance social, porquanto esse desprendimento do que é esteticamente válido, reduzindo ao essencial a elaboração da obra de arte, abre novo campo de ação fecunda, para as massas trabalhadoras no lazer que se aproxima como decorrência da crescente automatização. Passaria, assim, a prática da arte como mero exercício *individual* a ter função *social* imprevista, fato este ainda incompreendido naqueles países onde o socialismo se procura implantar, porque se incorre ali no vezo acadêmico de atribuir às novas manifestações artísticas sentido anômalo decadente, vinculando-as então, logicamente, ao suposto declínio da sociedade burguesa capitalista, o que, conquanto verdadeiro em parte, não lhe invalida o processo fundamental de renovação.

Na própria arquitetura, o dualismo representado pela concepção orgânico-funcional em face do conceito plástico-ideal – melhor exemplificado pelo confronto das arquiteturas *gótica* e *clássica* – encontrou agora, graças ao desenvolvimento científico e tecnológico da arte de construir, que reduz por vezes as fachadas a simples invólucros do arcabouço estrutural, o meio natural de finalmente casar a pureza plástica ideal, tal co-

mo era entendida na Grécia Antiga, com o conceito orgânico e funcional comum à Idade Média e à Idade Contemporânea.

Quando Le Corbusier afirmou em 1923 que "a casa é uma máquina de morar", quis significar com isto que ela deveria ser concebida e organizada, antes de mais nada, para funcionar, e não que devesse ter "aparência de máquina", como pretenderam alguns, esquecidos de que no mesmo livro – *Vers une architecture* – afirmava igualmente o seguinte: "Emprega-se a pedra, a madeira, o cimento; fazem-se casas e palácios – é construção. O engenho trabalha. Mas, de repente, algo me toca o coração, sinto-me bem, sou feliz e digo: é belo. Arquitetura é isto. É arte. Minha casa é prática. Sou-lhe grato, tal como sou grato aos engenheiros dos caminhos de ferro e da companhia telefônica. Você não me tocou o coração. Mas os muros sobem contra o céu numa ordem tal que me emociona. Percebo-lhe as intenções. Você quis ser meigo, brutal, gracioso ou digno. As pedras dizem-no. Sinto-me preso a um ponto e meus olhos observam. Observam algo que enuncia um pensamento, um pensamento que se torna claro sem palavras nem sons, mas unicamente através de prismas que têm entre si determinadas relações. Estes prismas são tais que a luz os pormenoriza claramente. Essas relações nada têm de necessariamente prático ou descritivo. São pura criação do espírito. São a linguagem da arquitetura. Com materiais inertes e um programa mais ou menos utilitário que se ultrapassa, estabelecem-se relações capazes de comover. Arquitetura é isto".

Belo texto, e pertinente, uma vez que tanto os espíritos primários quanto as superiores inteligências "prevenidas" tendem a interpretar o desenvolvimento científico e tecnológico no falso sentido de "mecanização" e consequente despojamento da carga espiritual e sensível inerente à vida, sentido *antinatural*, portanto, quando o que se verifica é precisamente o contrário. Com efeito, se há uma parte irredutível de paixão e extrema diversidade, peculiar à natureza humana, vivemos igualmente oprimidos por limitações, receios e preconceitos, contingentes ou imemoriais, por assim dizer sobrepostos à nossa verdadeira natureza, e, portanto, removíveis. E é sobre estes que as possibilidades de recuperação se apresentam agora imprevisíveis, porquanto a resultante do processo em curso não beneficia apenas determinadas castas, classes ou setores da população, como no passado, quando ele era tolhido pelas naturais limitações da técnica da produção artesã, mas alcança a humanidade toda. O desenvolvimento científico e tecnológico, quando não desvirtuado pelos artifícios e equívocos da propaganda comercial e da especulação ideológica, além de libertar o homem da fome e da indigência, cria condições capazes de livrá-lo igualmente da vulgaridade e da sofisticação, estes dois extremos a que é levado pelas contingências da falsa hierarquia social, e de o reconduzir àquela vida autêntica, simples, densa e natural, sensível e inteligente, digna verdadeiramente da sua condição. Por onde se comprova ser a industrialização intensiva a base de um *novo humanismo*.

Mas não se limitam aí as consequências desse estranho processo de superação em cadeia de velhas contradições, característico da *Era* que se inicia; no próprio plano, para tantos *intocável*, da antítese matéria-espírito, o desenvolvimento científico e tecnológico tende cada vez mais a evidenciar que, sem embargo da diferença de estado que lhes é própria, um e outro procedem da mesma fonte, o que não quer dizer que sejam, precisamente, a *mesma coisa*. Porque, mesmo do ponto de vista estritamente material e científico, é lógico e natural admitir que a matéria, no seu processo normal de depuração, deveria alcançar esse último estado – o estado de *lucidez* –, porquanto de outra forma, isto é, se a matéria não tomasse conhecimento de si mesma, seria como se nada existisse. No processo natural de evolução *o espírito* adquire assim o seu lugar, não como um

dom divino, mas como a quintessência mesma da matéria, e o homem, tal como os seres dos demais planetas em igual estado de evolução, seria tão somente o *traço lúcido* dessa união entre os dois mundos – o que se restringe ao infinitamente pequeno, e o que se amplia sem fim. E tal, também, como a sua própria vida consiste em nascer, tomar conhecimento, amar, participar e morrer, a vida universal obedeceria a processo semelhante de evolução, desde as suas manifestações primárias, quando as condições se tornavam propícias, até esse estado de lucidez e o lento processo de tomada de conhecimento, ou seja, a peregrinação histórica. Alteradas aquelas condições, a lucidez se perde e a própria vida orgânica retrai-se gradativamente, definha e se extingue.

É possível que tudo isto pareça simplista e presunçoso aos espíritos sectários, mas é também possível que o simplismo e a presunção estejam com aqueles que se obstinam em não querer ver, e persistem enquadrados no dogma.

Seja como for, a importância e o alcance humano do desenvolvimento científico e tecnológico são tremendos, e seria desejável que seus artífices, sem prejuízo das próprias tarefas especializadas, participassem também com o coração na formação desse mundo novo que lhes sai da cabeça e das mãos.

Neste sentido, conviria que numa universidade eminentemente técnica, como esta, se entremeasse o currículo normal dos vários cursos com conferências sobre os mais variados assuntos: literatura, arte, história, sociologia, filosofia – inclusive política internacional –, pois já não se tratará mais, dentro em pouco, dessa competição mesquinha em que o mundo atual se divide e debate, mas realmente de era concebida *noutra escala* e perante a qual, com o correr do tempo, esta que se encerra terá o sentido remoto de uma outra Idade Média. E transcreverei aqui, para concluir, o trecho final de um apelo redigido em intenção dos alunos da Law School, da Universidade de Harvard, que me haviam convidado para saudá-los por ocasião das cerimônias do ano passado: "O *Novo Mundo* não é mais este lado do Atlântico, nem será tampouco o outro lado do Pacífico. O Novo Mundo não está mais à esquerda ou à direita, mas acima de nós; precisamos elevar o espírito para alcançá-lo, pois não é mais uma questão de espaço, mas de tempo, de evolução e de maturidade. O Novo Mundo agora é a *Nova Era* e cabe à inteligência retomar o comando".

Adenda Trasmontana
(*Resposta à interpelação de um estudante, na Universidade do Porto*)

Pergunta-se, agora, como proceder naqueles países ou lugares onde o desenvolvimento científico e tecnológico é incipiente, ou nem sequer chegou, e pergunta-se, ainda, como cada um de nós individualmente e a *inteligência* se devem ali comportar perante os fatos de cada dia.

Perguntas igualmente atuais e prementes, porque o drama cotidiano nesses países e regiões é precisamente o conflito entre formas primitivas de viver, no sentido tradicional, e o novo primitivismo que o desenvolvimento científico e tecnológico inicialmente impõe, com as deformações decorrentes da sua mútua deturpação, que perdura enquanto o novo estilo de vida não se define e apura.

Deve-se então proceder, nesta fase, de modo a não haver quebra violenta e consequente desmoralização das técnicas anteriores e do modo de ser decorrente delas no trabalho, na indumentária, na habitação – estimulando-se, pelo contrário, a preservação de

tudo que seja válido e cujo lastro de experiência acumulada possa garantir características diferenciadas no processo geral de atualização.

No próprio interesse da eficiência e da economia, essa convivência dos hábitos tradicionais com os novos modos de conceber e fazer as coisas resulta vantajosa, não só porque evita desajustes e desequilíbrios inúteis, contribuindo assim para um rendimento maior, como porque, vencido o período crítico de adaptação, a sobrevivência de costumes e laços tradicionais contribui, por sua vez, para manter vivo nas populações locais aquele sentido de solidariedade humana e dignidade que tem raízes na terra, sentido este não apenas compatível, mas desejável na vida moderna, porque a tempera, diversifica e enriquece.

Quanto ao comportamento individual, nesses países e lugares, daqueles não ideologicamente comprometidos, deve ser o de estar mental e profissionalmente preparados para saber agir com acerto no momento oportuno e de acordo com as circunstâncias, sem contudo precipitar artificialmente os acontecimentos, a fim de evitar sacrifícios desnecessários, uma vez que o processo geral de evolução é, já agora, irreversível e as dificuldades locais se aplanarão à medida que as potências econômicas e industrialmente senhoras do complexo jogo internacional se entenderem. Entendimento que virá seguramente porque o equilíbrio de poder conduz à coexistência. Ela será *imposta* como fatalidade histórica, não por escolha. E, forçada a coexistência, a competição continuará em termos de *contribuição* – contribuir cada indivíduo e cada nação na medida de suas habilidades e da sua força para a configuração desse mundo novo, dessa *Nova Era*, pois tanto de um lado como de outro o objetivo último é o mesmo – o bem-estar do homem, de *todos os homens*. E não só o seu bem-estar como a sua libertação, porque, sem embargo das aparências, a ideia básica de ambos é libertá-lo. Libertá-lo *integralmente*.

Com Pusey e Sert.

Museu de Ciência e Tecnologia
Anos 1970

> *Esta proposta resultou do propósito, na administração Julio Coutinho, de se instalar no Bosque da Barra um museu dedicado, de um modo geral, a ciência e tecnologia.*

O programa proposto para a organização do Museu de Ciência e Tecnologia estabelece, como premissa, que o desenvolvimento científico e tecnológico deverá ser apresentado em função do *homem*, porquanto ele se constitui em origem e fim do processo.

Impõe-se, portanto, que a primeira impressão do visitante deverá ser um ambiente onde se revele de chofre essa identificação, essa presença do HOMEM como centro de convergência dos demais fenômenos naturais que adquirem nele – afinal – consciência da própria existência, sem o que seria como se, para sempre, nada existisse.

Com este propósito, a visita deverá ter início numa espécie de vestíbulo sombrio onde o visitante fosse desde logo alertado – à entrada – pela seguinte inscrição: "O homem é o traço *lúcido* de união entre o infinitamente grande e o infinitamente pequeno".

Ele se veria, então, num recinto circular, alto e hermético, pintado de preto, circundado por galerias sobrelevadas de acesso com plataforma central triangular avançando em direção a uma figura de homem, maior que o natural, luminosa e translúcida, como que solta e parada no ar, um dos braços apenas afastado do corpo, o outro meio erguido; na escuridão ambiente, focos de luz lhe acompanhariam esse duplo gesto, orientado para o teto e para o chão, onde fotomontagens estáticas do espaço sideral, com seus enxames de astros, confrontariam do alto o piso rebaixado e inteiramente forrado com ampliações fotográficas em movimento das surpreendentes estruturas do mundo celular. Este confronto fará com que o visitante, como que perdido entre dois abismos, sinta amparo na presença daquela figura, e na constatação fundamental de ser ele próprio, e não uma abstração, esse elo lúcido entre o microcosmo e o macrocosmo, lúcido c consciente, portanto intransferível, pessoal.

O visitante passaria em seguida a um amplo espaço claro onde esse SER, a um tempo múltiplo e único, seria cientificamente explicado em sucessivas abordagens – antropológica, fisiológica, psíquica, étnica – numa síntese do que se convencionou chamar o "museu do homem".

E daí a outro espaço ainda maior composto de dois ambientes distintos, mas constituindo o conjunto um mesmo todo subordinado a uma designação comum: "As duas metades da natureza".

De uma parte, a natureza ao alcance dos sentidos e do engenho, manipulada pelas técnicas do *artesanato* – natureza ao alcance da mão. Prevalece o sentimento, predomínio das artes.

De outra parte, a natureza ao alcance da *inteligência* e da ciência, revelada através da *tecnologia* – natureza ao alcance do intelecto. Prevalece a razão: predomínio das ciências.

E haveria entre os dois ambientes a seguinte advertência: "O desenvolvimento científico e tecnológico não é o oposto da natureza, mas a própria natureza que, através do seu *estado lúcido* – que somos nós –, revela o lado oculto, virtual".

No primeiro seriam mostrados em grandes ampliações fotográficas aspectos primevos – os rios, as florestas, as montanhas – seguidos por documentários da ação do homem sobre o meio, movido pela necessidade e amparado nos seus progressivos conhecimentos empíricos – habitação, caça, pesca, cultivo –, que resultariam, posteriormente, na evolução dos vários ofícios, as chamadas artes mecânicas, de expressão regional e popular, ainda agora vigentes em grandes áreas. A título de curiosidade e constatação ao vivo, fazer o visitante penetrar numa autêntica maloca xavante, contígua a um diorama do eixo monumental de Brasília – capital ainda contemporânea da era neolítica.

No segundo, seriam formulados os princípios, estabelecidas as leis fundamentais, mostradas as sucessivas descobertas e invenções, ou seja, a evolução do pensamento científico, assinalando-se que as duas abordagens – a movida pela necessidade e pelos sentidos e a motivada pela curiosidade e pelo intelecto – sempre coexistiram em estado latente. O desenvolvimento cultural é a manifestação dessa convivência; o que variou foi e é a *dosagem*.

A Revolução Industrial rompeu, porém, o antigo equilíbrio e num crescendo avassalador desembocou na chamada Segunda Revolução, cuja dose tecnológica e tecnocrática maciça provocou a reação das novas gerações que, num grave, conquanto útil, desencontro, passaram a refutar, em bloco, as suas consequências.

A exposição deveria então ser conduzida no sentido de mostrar que o desenvolvimento científico e tecnológico é uma fatalidade *natural* e só resulta negativa, criando o caos, quando, por interesses econômicos, políticos ou ideológicos, a sua lógica é desvirtuada ou interrompida; e que as rupturas e mutações fundamentais que provoca objetivam tão só conduzir a novo plano de evolução. A brusca ascensão atual não será indefinida; alcançado o ponto de saturação, também se espraiará. A lei que se poderia definir como das *Resultantes Convergentes* há de encaminhar gradativamente o processo para o desejado equilíbrio, porquanto sendo o desenvolvimento científico e tecnológico, como é, simples produto da natureza amestrada, não poderá ser – em última análise, por princípio e em termos coletivos – contra o homem.

Estas quatro unidades viriam a constituir, por assim dizer, o cerne do Museu – a sua primeira etapa – e seriam complementadas por uma circulação envoltória da qual irradiariam outras salas ou galerias dispostas de cutelo e entremeadas por espaços verdes onde o arvoredo do bosque circunvizinho penetraria dando ensejo a aberturas, de espaço em espaço, a fim de amenizar a visitação. Nestes ambientes, ligados por escadas privativas aos depósitos e oficinas localizados no pavimento térreo, seria então apresentado o *desenvolvimento científico e tecnológico* particularizado.

No eixo do conjunto, ou seja, a meio caminho do percurso, haveria uma brecha visual maior sobre o bosque para a instalação do restaurante do museu.

A chegada coberta, a administração, os vestiários ocupariam igualmente o pavimento térreo, com partes semienterradas onde fosse necessário pé-direito maior.

Esta a concepção do museu e este o embrião de partido arquitetônico resultante do programa proposto. Como se poderá concluir, o objetivo primordial visado é a criação de um Museu de Ciência e Tecnologia que não oprima ou angustie e amesquinhe o visitante com o ostensivo aparato de seus miraculosos petrechos, e sim, pelo contrário, contribua para que, ao terminar a visita, ele se sinta mais íntegro e coerente, de certo modo gratificado e engrandecido, na sua limitada condição.

Assim, o museu está pronto: é só criar acervo e construir.

SERVIÇO PÚBLICO FEDERAL

MACROCOSMO

MJT.

HOMEM
Traço lúcido de união
entre o
infinitamente grande
e o
infinitamente pequeno
MICROCOSMO

1

PLANTA

mundo sideral
FOTOMONTAGENS
mundo celular

CORTE
paredes
METAL

5 — o desenvolvimento
scientifico e tecnológico
particularizado

6 — restaurante

Terrea: depósitos
oficinas, administração
auditório etc.

1

As duas metades da
NATUREZA

Natureza ao alcance
dos sentidos e do
encanto

Natureza ao alcance
da inteligência e da
sciencia

O HOMEM

ARTEZANATO

TECNOLOGIA

natureza
ao alcance da
mão

3 & 4

prevalece o
sentimento
(predomínio das artes)

natureza
ao alcance do
intelecto

prevalece o raciocínio
(predomínio das sciencias)

2

Sempre coexistiram e continuarão a coexistir (questão de dosagem)

O desenvolvimento scientífico e tecnológico não é o oposto da natureza, mas a propria natureza que alcança o seu estado lúcido — que somos nós — lado oculto, virtual.

Digam o que quiserem, aconteça o que acontecer, a energia nuclear é um dom de Deus.

Scientific and Technological development is not the opposite to nature, but the secret side of nature itself — with its virtual possibilities — disclosed through man's intelect, that is through nature again in its state of lucidity and consciousness. Man is, therefore, nature's lucid link between two abysses, the micro and the macro cosmos, both natural phenomena whose "elaborated" products are the counterpart of "raw" natural phenomena.

So we have, on one side, nature at the reach of our senses, of our hands, and on the other, nature at the reach of our intelect and technology.

Man's intelect and consciousness are the quintessence of nature as a whole. Everything is, for that reason, tighted together — immanently or transcendentally —, and scientific and technological development when free to persue its own penchant in view of a normal conclusion, cannot be against man, because man is a key-part in the process into which life's drama is inserted.

Of course continuous interventions of all sorts of interests — economical, commercial, political, ideological — act to deviate scientific and technological development from its normal trend. But one cannot maintain indefinetly such deviations; one will be forced back as if attracted by an "imponderable" gravity force and will gradually tend to loose such centrifugal impulses and to adapt to a sort of resultant consensus in obedience to scientific and technological intrinsic command.

If one tries to stop midway, confused by so many contradictions produced by these deviations from rational scientific and technological normalcy, the result is chaos. That is precisely where world affairs, and the world itself, now stand.

But one should not despair, because it is exactly when perplexity attains its climax that new perspectives suddenly open through the intricated and apparently illogical patern of events, and everything seems again clear and easy.

Lucio Costa, Rio 19/1/77

Desenvolvimento científico e tecnológico como parte da natureza

Teoria das Resultantes Convergentes

O desenvolvimento científico e tecnológico não se contrapõe à natureza, de que é, na verdade, a face oculta – com todas as suas potencialidades virtuais – revelada através do intelecto do homem, vale dizer, através da própria natureza no seu *estado de lucidez e de consciência*. O homem é, então, o elo racional entre dois abismos, o micro e o macrocosmos, ambos fenômenos naturais, cujos produtos "elaborados" são a contrapartida do fenômeno natural "palpável".

Assim temos, de um lado, a natureza *ao alcance dos sentidos, ao alcance da mão*, e, do outro, a natureza *ao alcance do intelecto e da tecnologia*. O intelecto e a consciência do homem são a *quintessência da natureza tomada como um todo*. Razão por que tudo se liga e entrosa – imanentemente ou transcendentalmente – e o desenvolvimento científico e tecnológico, quando livre de seguir sua própria tendência em busca de uma conclusão normal, não pode ser "contra" o homem, uma vez que ele é a peça-chave desse processo, no qual o drama da vida se insere. Naturalmente intervenções constantes, devidas a toda espécie de interesses – econômicos, comerciais, políticos, ideológicos –, atuam no sentido de afastar o desenvolvimento científico e tecnológico do seu curso natural. Mas não se podem manter, indefinidamente, tais desvios: o homem é trazido de volta, como que atraído por uma "imponderável" força de gravidade que o faz perder então, gradualmente, aqueles impulsos centrífugos e aceitar, como por *consenso*, a resultante de uma imposição científico-tecnológica intrínseca.

Se, confundido pelas múltiplas contradições decorrentes desses desvios da normalidade racional, científica e tecnológica, o homem tenta deter-se a meio caminho, o resultado é o caos. Este é, precisamente, o estado em que os negócios do mundo – e o próprio mundo – hoje se encontram.

Não se deve, contudo, desesperar. É justamente quando a perplexidade atinge seu clímax que, por efeito do que talvez se pudesse chamar *Teoria das Resultantes Convergentes*, novas perspectivas se abrem de repente em meio à configuração intrincada e ilógica dos acontecimentos, e tudo parece, de novo, fácil e claro. O desenvolvimento científico e tecnológico e a ecologia, inteligentemente confrontados, são sempre compatíveis.

O desenvolvimento científico e tecnológico não é o oposto da natureza, mas a própria natureza que, através do seu estado lúcido, que somos nós, revela o lado oculto, virtual.

Alcunhas patéticas

Tristão de Athayde

Foi em 1915. Levado pelo velho Senador Virgílio de Mello Franco e em companhia do seu neto Rodrigo, fui conhecer Ouro Preto. Uma das consequências imprevistas da Grande Guerra, no ano anterior, fora restituir o Brasil à nossa geração. Principalmente à minha, já com 20 anos ou mais e marcada por um lamentável ceticismo antinacional e antibarroco. Ficamos alarmados. Aquele "buriti" escultoarquitetônico incomparável do nosso passado, que Afonso Arinos povoava a nossa imaginação adolescente, parecia realmente "perdido" para sempre.

Tudo parecia ruir ao peso do desleixo e do ressentimento, pela mudança da Capital para os campos de Curral del Rey. Para Rodrigo, o choque o levou a dedicar a vida inteira à defesa do nosso patrimônio estético colonial e imperial. Em mim se reduziu a um artigo-protesto na Revista do Brasil, de Monteiro Lobato, em 1917, e a um culto secreto também, e pela vida afora, concentrado na mais patética das figuras humanas do nosso passado de Arte e de Fé, Antonio Francisco Lisboa, o Aleijadinho.

Essa furtiva memória de um passado octogenário bastaria para explicar a profunda emoção com que há dias, a convite de Lucio Costa e na presença do próprio filho de Rodrigo, o grande cineasta Joaquim Pedro Mello Franco de Andrade, fui assistir ao filme por ambos dedicado à obra do mártir de nossa independência artística, o Aleijadinho, principalmente na cidade-memória do mártir de nossa independência política, o Tiradentes.

A marca dos artistas geniais é fundirem, em sua obra, o passado e o futuro. O presente e a eternidade. Isso aconteceu com Antonio Francisco Lisboa, como está ocorrendo com o próprio Lucio Costa. O delineador de Brasília, imagem do Brasil no século XXI, é o mesmo que foi restituir beneditinamente o "roteiro" da obra do genial mulato mineiro, nos monumentos do nosso passado colonial. Isso aconteceu há uns 15 anos. Não sei como o cineasta mineiro descobriu este roteiro, no qual Lucio Costa fixou, para sempre, o caminho percorrido pelo escultor mártir e místico, ao longo de sua atormentada vida, hoje considerado pelos maiores críticos de arte do mundo moderno. O fato é que se entenderam entre si e mobilizaram meia dúzia de músicos brasileiros do final do século XVIII e início do século XIX, para que o rigor histórico, a imagem perfeita e a música da época se unissem, e nos dessem uma jóia do cinema moderno e da fidelidade cultural em nossos dias.

E não ficou nisso, o que já bastaria para consagrar esse documentário absolutamente singular. Se o cineasta Joaquim Pedro confirma, com suas imagens da obra de Antonio Francisco Lisboa, a fama que já conquistou com seus outros filmes, Lucio Costa nos revela com seu estudo sobre o Aleijadinho, uma face para mim até hoje oculta, de sua delicadíssima personalidade. Tanto Joaquim Pedro como Lucio, pela imagem e pelo som, restituem a obra de Antonio Francisco Lisboa como a expressão de uma alma, no sentido mais puro da palavra. Esse solitário de gênio, humilhado em vida pelos mais terríveis dos males físicos, pela miséria no sentido mais inumano da palavra e pela solidão a que esse conluio de males o reduziu, ficou retratado de modo mais patético na vasta obra que legou e que os seus dois biógrafos revelam pela imagem e pelo som. Enquanto Lucio Costa completa essa dupla imagem, pelas palavras admiráveis com que interpreta essa personalidade e essa obra sem par do nosso patrimônio intelectual estético. E a extrapolam em seu sentido transcendental.

A página, não sei se inédita mas digna de ser meditada a fundo, com que Lucio Costa revela o seu pensamento do problema atualíssimo das relações entre a tecnologia, a ciência e o mistério, me parece ser o melhor meio de explicar filosoficamente o que foi o sentido mais profundo da arte de Antonio Francisco Lisboa, em sua significação metafísica, em que estética, filosofia e religião se unem em face do mistério do universo. Essa página, das mais belas e profundas que tenho lido sobre as relações de ciência e de cultura, em que espíritos de escol, como José Reis ou Rogério César Cerqueira Leite vêm ultimamente meditando e onde encontrarão, estou certo, o mesmo deleite e ensinamento que encontrei.

"O desenvolvimento científico e tecnológico não se contrapõe à natureza, de que é, na verdade, a face oculta — com todas as suas potencialidades virtuais — revela-se através do intelecto do homem, vale dizer, através da própria natureza no eu estado de lucidez e de consciência. O homem é, então, o elo racional entre dois abismos, o micro e o macrocosmos, ambos fenómenos naturais, cujos produtos "elaborados" são a contrapartida do fenômeno natural "palpável".

Assim temos, de um lado, a natureza ao alcance dos sentidos, ao alcance da mão; e, de outro, a natureza ao alcance do intelecto e da tecnologia. O intelecto e a consciência do homem são a quinta-essência da natureza tomada como um todo. Razão por que tudo se liga e entrosa — imanentemente ou transcendentalmente — e o desenvolvimento científico e tecnológico, quando livre de seguir sua própria tendência em busca de uma conclusão n o r m a l, não pode ser "contra" o homem, uma vez que ele é a peça-chave desse processo, no qual o drama da vida se insere. Naturalmente intervenções constantes, devidas a toda espécie de interesses — econômicos, comerciais, políticos, ideológicos — centram no sentido de afastar o desenvolvimento científico e tecnológico do seu curso natural. Mas não se podem manter, indefinidamente, tais desvios: o homem é trazido de volta, como que atraído por uma "imponderável" força de gravidade que o faz perder, então, gradualmente, aqueles impulsos centrífugos, e aceitar, como por consenso, a resultante de uma imposição científico-tecnológica intrínseca.

Se, confundido pelas múltiplas contradições decorrentes desses desvios da normalidade racional, científica e tecnológica, o homem tenta deter-se a meio caminho, o resultado é o caos. Este é, precisamente, o estado em que os negócios do mundo — e o próprio mundo — hoje se encontram.

Não se deve, contudo, desesperar. É justamente quando a perplexidade atinge seu clímax que, por efeito do que talvez se pudesse chamar "lei das resultantes convergentes", novas perspectivas se abrem de repente, em meio à configuração intrincada e ilógica dos acontecimentos, e tudo parece, de novo, fácil e claro."

Nunca, em meu parecer, foi entre nós tratado, com tanta profundeza e tanta sabedoria, esse problema central das relações entre tecnologia, ciência e cultura transcendental, no mistério do universo. E tudo isso encarnado nessa figura de torturado genial, como foi esse Tiradentes da nossa independência artística, o Aleijadinho.

Depois de tantos séculos de figuração como crucificado "vencido", o Aleijadinho foi o único artista, e crente, que ousou figurá-lo de cabeça erguida, encarando a Eternidade *de frente*.

O crente e o que descrê
Recado a S.S. o Papa

Alceu Amoroso Lima

Cabe lembrar, agora que ele morreu, a sua clara e lúcida intuição daquilo que é, de fato, a *chave* do momento social e econômico que o mundo vive: dada a fabulosa capacidade atual de produzir e distribuir *em massa* bens de consumo, o que dantes não ocorria, impõe-se que o religioso (transcendência) e o ateu (imanência) caminhem lado a lado, na mesma direção, até que se resolva o impasse do já agora imoral confronto dos poucos que tudo possuem com a multidão dos que nada têm.

Corrigida a disparidade – seja qual for a ideologia em causa –, o que descrê já se dará por satisfeito, ao passo que o crente prosseguirá porque sua meta está além, noutro plano, na aceitação em estado de graça do *Mistério* tal como expresso na Santíssima Trindade – o *Pai*, o *Filho* e o *Espírito Santo*. O Espírito Santo é imune a toda razão que não seja a da própria fé, já que se basta como Razão Maior – primeira e final.

Assim, a constelação de igrejas e capelas que há vinte séculos se constroem pelo mundo não se alicerça tão só nos profundos baldrames de pedra, mas, principalmente, na solidez imaterial de uma ideia inteiriça – inconsútil – o Espírito Santo, simbolicamente figurado como "pomba e resplendor".

Michelangelo, *A criação*

Elucubração
Do "nenhum ser" – *nec entem (pas un être)* – ao *ser*

> *"O universo é uma esfera cujo centro está em toda parte e a circunferência em parte alguma."*

O "nenhum ser" é absoluto, o "não ser" é relativo. A transformação da pura energia em matéria – a chamada "poeira cósmica" – e sua progressiva, acidentada e propiciadora consolidação até o lento evoluir – de mutação em mutação – do "nenhum ser" ao *ser* individuado, lúcido, consciente, teria mesmo de ocorrer independentemente da interferência externa ou não de um *Criador* – transcendência – pois que de outra forma, convém insistir, seria como se, para sempre, nada existisse.

Geralmente nos extasiamos diante do beija-flor, da borboleta, da rosa ou dos ínfimos organismos do microcosmo, como incríveis manifestações da natureza, quando afinal o apuro dela somos nós mesmos, esse fabuloso mecanismo de que resultaram – intransferíveis – a lucidez e a consciência de cada indivíduo, como *pessoa*.

Assim, ao encararmos o céu na escuridão da noite estrelada, não nos cabe a generalizada sensação da nossa própria insignificância, ou de nos sentirmos como simples vermes diante daquela imensidão sem fim nem princípio, quando na verdade somos, de fato, o coroamento, o *aboutissement* de tudo isso.

Esse espaço infinito não podendo ser estático, e havendo "correntes", a espiral energia – foi uma simples decorrência, e, assim, o mundo começou.

Não existe mistério.
O "mistério" é uma invenção do homem perplexo e inconformado – desencantado – diante do fato de ser ele apenas – vagabundo, gênio ou santo –, e nada mais, o *remate* da Evolução.

Inconformado desencanto que é, porém, precisamente, o que o engrandece e dignifica.

XIII Trienal de Milão
1964

"Tempo livre"
Pavilhão do Brasil: RIPOSATEVI

Iniciativa: Jayme Maurício
Colaboração: Sérgio Porto
Fotos: Marcel Gautherot
Presença: Helena Costa

O *tempo livre* em termos brasileiros pode ter como símbolo a rede e o violão. Assim, a nossa participação nessa Trienal devendo ser econômica – por força das circunstâncias – poderá também resultar atraente e útil para o público de um modo geral por sua singularidade. Bastará apresentarmos ali um ambiente de estar "mobiliado" apenas com redes – cerca de 14 – e alguns violões dos mais singelos, ambiente este destinado a acolher o inevitável cansaço dos visitantes da exposição, e que, por sua índole, despertará fatalmente a curiosidade de todos.

Os ganchos de suporte destas redes, dispostos em X – cada grupo de quatro constituído por um mesmo vergalhão –, estarão suspensos por cabos finos de aço, retesados horizontalmente por tirantes de arame; assim, o próprio apoio delas estará solto do chão, particularidade que dará maior ênfase ao embalo da rede e ainda acentuará a graça peculiar do seu galbo de gôndola.

O ambiente onde estarão será delimitado por painéis de meia altura entalados entre couçoeiras ou canos de prumo. A modulação em planta assentará sobre uma trama de hexágonos entrelaçados, ou seja, de triângulos equiláteros justapostos. Internamente, dois desses painéis serão ampliações fotográficas; no de face, uma jangada de vela enfunada, assinalando-se que esse utensílio de trabalho – da mesma região de onde procedem as redes – tende a desaparecer, cabendo então transformá-lo em esporte regional para que o artesanato dele se mantenha e a tradição não pereça; no oposto, o sugestivo instantâneo colhido em Brasília no dia da inauguração, onde figuram irmãs de caridade e colegiais brincando de roda, de mãos dadas, na Praça dos Três Poderes. Os quatro painéis restantes serão alternadamente verde-escuro (sombrio) e azul-claro (cobalto); as redes de algodão, da fábrica Filomeno, serão brancas, verdes, azuis, amarelas, cor de abóbora, roxas e vermelhas (tal como são vendidas no Ceará); o chão, de areia. Externamente aqueles mesmos painéis serão pintados de preto (brilhante) e branco (fosco) e cada um levará num canto, sobreposta, uma fotografia de Brasília (a Praça dos Três Poderes, a Plataforma Rodoviária, o Eixo Residencial e uma Superquadra) como a sugerir que essa mesma gente que passa o *tempo livre* na rede, quando o *tempo aperta*, constrói em três anos, no deserto, uma Capital.

Na face externa dos dois outros painéis estará escrito Brasil com letras brancas sobre fundo verde e amarelo em partes desiguais, vendo-se no campo maior – amarelo –, ao alto, um círculo azul.

À guisa de teto ou dossel, haverá um conjunto de faixas amarelas e brancas penduradas, e, sobrepostas a elas, letras altas e verdes convidarão o visitante a repousar: *RIPOSATEVI*.

PS – Os violões, dos mais baratos, comprei-os à última hora, na rua da Carioca.
Ao noticiar a Trienal a revista *Time* publicou uma única foto: a da nossa participação.

Rampas da Glória
Anos 1960

Colaboração Emilio Gianelli

A igreja do Outeiro da Glória é uma das obras-primas da arquitetura portuguesa na colônia. Foi um milagre a sua recuperação feita pelo SPHAN – de fato, a capela estava totalmente desmoralizada, tanto interna como externamente, quando Rodrigo M. F. de Andrade, por insistência minha, empenhou o Patrimônio na elaboração de um programa de recuperação total da igreja, criando também o acesso ao outeiro, cuja perspectiva ficou muito valorizada com a criação da Praça Paris pelo plano Agache. Foram anos e anos de luta e só com muita persistência e a dedicação total do Rodrigo foi possível vencer as dificuldades de toda ordem que se interpunham.

Na parte externa a obra mais importante do restauro e uma das primeiras providências que pedi ao Rodrigo foi a retirada de uma varanda que em meados do século passado tinham construído ligando as janelas umas às outras por fora – essa grade chocava muito porque cortava a prumada dos cunhais maculando completamente a comodulação da igreja.

O interior havia sido completamente desfigurado: o sopedâneo de pedra da capela-mor, do início de setecentos, estava quebrado – felizmente encontramos fragmentos e foi possível recompô-lo, com a colaboração de Paulo Barreto; o estado irrecuperável em que se encontrava o piso original levou à opção de fazê-lo em campas, na forma tradicional, apenas sem numerá-las, o que ficaria artificioso. A beleza que hoje se vê da estrutura de cantaria contrastando com a caiação, os azulejos e a madeira dos retábulos estava toda coberta por uma pintura uniforme, as paredes forradas de tabuletas comemorativas de episódios; a camada de tinta que cobria a apurada talha de todos os retábulos era tão espessa que impediu o restauro da pintura primitiva – deliberou-se então deixá-los na madeira, restituindo o dourado apenas em certos elementos, como os resplendores. E o resultado final ficou perfeito.

Para a criação do acesso impunha-se, antes de mais nada, remover o casario que havia na frente bloqueando a perspectiva vista da Praça Paris – obra dificílima, só levada a cabo à custa de muita tenacidade e empenho.

Outra circunstância importante foi o desmonte do cais do Flamengo com a criação do Aterro – pareceu muito conveniente utilizar uma parte das pedras da amurada para

agenciar o caminhamento. Daí esse risco que dei para o acesso, procurando o percurso natural de rampas e escadas e incorporando os platôs resultantes das demolições. Foi um trabalho enorme, debaixo de sol, fazer esses caminhos; tivemos a sorte de ter à nossa disposição um mestre muito capaz, que trabalhava para o Gianelli, e a minha tarefa foi acompanhar este mestre na escolha e colocação das pedras do antigo cais procurando aproveitá-las no seu tamanho natural e fazer a implantação, de acordo com o risco, em função deste material precioso. E ainda os muros de alvenaria de pedra, tão bem entrosados que parecem antigos, tudo isso só foi conseguido por causa da minha continuada presença junto ao mestre e aos pedreiros.

Com os platôs gramados, bancos – bem espaçados, como sugeria o projeto – e a escolha da vegetação apropriada, a capela, além de recuperar toda a sua integridade e limpidez original, ganhou um acesso condigno.

413

Congresso Eucarístico
1955

Risco original

Estácio de Sá

Este monumento-cripta em memória do fundador, que construí por solicitação do SPHAN, de início com a indispensável ajuda do extraordinário Emilio Gianelli – esse brasileiro-italiano que transfere e manipula monumentos, manuseando toneladas com a graça de um prestidigitador –, merece ser recuperado e concluído.

Nessa cripta, vencida a porta de bronze feita por Honório Peçanha com o relevo do primeiro mapa, quinhentista, da Guanabara, existe, no sopé do obelisco, um espaço rebaixado, já preenchido com areia trazida da área que serviu de *pied-à-terre* inicial aos portugueses – antes da transferência para o morro do Castelo –, onde deverá ser chantado o marco original da fundação da cidade, atualmente exposto numa parede lateral da igreja dos capuchinhos que, na época do desmonte, ocupavam (desde meados do século XIX) a antiga Sé. Essa igreja ainda tinha três naves com arcos sobre colunas da ordem toscana, como era normal na metrópole antes de ser construída a igreja jesuíta de São Roque, em Lisboa, amplo espaço desobstruído de entraves visuais entre o pregador e os fiéis, tal como impunha a Contrarreforma. O fuste inteiriço de uma dessas colunas levou muito tempo jogado no asfalto na área fronteira ao terreno onde seria construída a sede nova do Jockey Club.

Não só o marco deverá ser para ali transferido, mas, também, a elaborada e bela campa de pedra de lioz (*pierre de liais*) da primitiva sepultura, igualmente levada para Haddock Lobo onde não é mais vista, porque foi encoberta por uma réplica em bronze no intuito de protegê-la.

Assim, na igreja dos frades tudo continuará como está, já que o marco seria substituído pela cópia dele existente no Museu da Cidade, ou outra igual, e os supostos restos mortais, aliás duvidosos, não seriam tocados.

A CIDADE DO RIO DE JANEIRO
AO SEU FUNDADOR
ESTACIO DE SA
1565 - 1567

419

Jockey Club do Brasil

Não satisfeitos com o projeto que estava sendo elaborado para a nova sede social do Jockey no centro do Rio, Raymundo de Castro Maya e o então presidente do clube resolveram tentar uma nova solução economicamente mais vantajosa, e me procuraram.

O partido que adotei de destinar à sede a cobertura e a fachada principal, ficando as três outras para renda e o miolo do edifício, em todos os andares, para estacionamento – mais de setecentas vagas – foi muito bem aceito. Aliás, a ideia de utilizar as áreas internas das quadras para garagem em altura é uma solução que deveria ser generalizada.

Para o terraço jardim na cobertura, desenhei este azulejo – em amarelo e em azul, com o mesmo padrão – tornando os panos de parede visualmente mais leves.

Neste edifício, cuja construção foi demorada e difícil, me agrada particularmente a bela comodulação das fachadas comerciais, onde cada vão foi decomposto em uma parte central fixa e duas lâminas laterais estreitas de abrir.

Banco Aliança

Nos anos 1940 os Guinle criaram a Servix Engenharia, que foi incumbida de construir os prédios do Parque Guinle. Numa visita à sede da construtora conheci o engenheiro Augusto Guimarães Filho. Com seu jeito acolhedor, franco, aberto e interessado se destacava dos demais, na frieza daquele ambiente, como uma presença humana – simpatizei com ele. Algum tempo depois passou a atuar como engenheiro-chefe da obra do Parque Guinle.

Em seguida desenvolveu outro projeto meu, desta vez para a sede do Banco Aliança, dos irmãos Coutinho, no centro da cidade.

Desse convívio continuado me ocorreu, quando ganhei o concurso de Brasília em 1957, propor ao dr. Israel Pinheiro que confiasse a ele a direção do Departamento de Urbanismo da NOVACAP, criado para desenvolver o Plano Piloto. O escritório funcionou na sobreloja do Ministério, e o dr. Guimarães deu conta da tarefa com exemplar dedicação.

Lembro que foi o cunhado dele que uma vez me disse: "Fazer a barba só demora três a cinco minutos" – comentário que sempre me vem à mente quando falta disposição.

Dr. Guimarães, Sérgio Porto e Maria Elisa na sobreloja do Ministério.

Quebra-sol.

Instantâneo
1990

Os anos 1980 na arquitetura

> *Perguntas formuladas de improviso por Sonia Ricon Baldessarini, enquanto eu admirava a bela entrevistadora queimada pelo sol.*

1 – *1980 – o que foi?*
 De vale tudo.
 1990 – o que será?
 De volta à beleza e ao social.

2 – *Que obras mais o impressionaram nos anos 1980?*
 Sou mal informado para responder. De qualquer forma, além da continuada criatividade do Oscar (o alado Panteão, o Memorial etc.), e de obras de muitos outros, estaria incluída no lote a bela casa que Maria Elisa, minha filha, fez para Eduardo Duvivier.

3 – *E quais os arquitetos que lhe chamaram a atenção?*
 Vários, que não ouso enumerar por causa das fatais omissões. Contudo, destaco a produção industrial de alto teor arquitetônico e montagem a seco do genial João Filgueiras Lima, o Lelé.

4 – *Em que projetos ou concursos gostaria de ter participado?*
 Nenhum.

5 – *O senhor mesmo fez algum projeto nesta década? Em que diferem de outros mais antigos?*
 Vários. No maior apego à tradição.

6 – *Como o senhor faria hoje uma "arquitetura contemporânea"?*
 Do ponto de vista residencial, como o apartamento de Maria Elisa e as casas de Helena e Edgar Duvivier.

7 – *Que mudanças no mundo atual devem ser "pensadas" ou "assimiladas" pelos arquitetos?*
 Todas.

8 – *No plano mundial que arquitetos e projetos o emocionaram nesta década?*
 Não estou suficientemente informado para opinar.

9 – *O senhor percebe de alguma maneira uma influência da arquitetura brasileira na arquitetura internacional?*
 Não.

10 – *Como o senhor vê a atuação de arquitetos mais da "velha guarda" no panorama atual?*
O "panorama atual" recebeu de mão beijada a adequação arquitetônica às novas tecnologias construtivas.

11 – *Como o senhor vê o futuro da arquitetura no Brasil e no contexto internacional?*
Tomando como referência o nosso Ministério da Educação, velho de meio século.

12 – *De que arquitetos jovens o senhor espera alguma produção significativa?*
Daqueles que forem, de fato, arquitetos.

13 – *O que acha dos trabalhos teóricos ou práticos dos arquitetos ditos "pós-modernos"?*
Acho que o "pós-moderno" começou com Ronchamp e que essa designação não deve ser "autoatribuída", mas conferida pela crítica futura.

Pós-moderno
Equívoco

Na verdade, quem iniciou essa nova postura não ortodoxa vis-à-vis à fase inicial da renovação arquitetônica – o chamado "pós-modernismo" – foi o próprio Le Corbusier com a sua capela de Notre-Dame-du-Haut, em Ronchamp, onde prevaleceu, em vez do espaço geométrico brunelleschiano de apreensão instantânea, o *espace indicible* próprio da concepção dinâmica, barroca. Não sou religioso, "mais j'ai le sens du sacré", respondeu ele certa vez ao repórter que o interpelava.

Aliás, a generalizada tendência a considerar "funcionalista" a concepção arquitetônica de Le Corbusier, em oposição à "organicista" de Frank Lloyd Wright e ao livre jogo da arquitetura atual, é completamente falsa. Essa redundância restritiva – arquitetura "funcional" – é expressão que ele jamais empregou nos seus textos. Já em *Vers une architecture*, além daquele aforismo, dito *en passant*, "la maison est une machine à habiter", consta igualmente, entre tantas outras, a bela página – 123 – onde se lê: "Ma maison est pratique. Merci comme merci aux ingénieurs des chemins de fer et de la compagnie des téléphones. Mais vous n'avez pas touché mon coeur". E, então, ele explica o que vem a ser *arquitetura* – texto que deveria ser lido e relido por todos os arquitetos.

O equívoco é que os arquitetos contemporâneos, no seu afã de não repetir formas consagradas ainda válidas, se arvorem em "pós-modernos". Assimiladas que foram as novas técnicas construtivas, eles deveriam pensar em fazer *arquitetura*, simplesmente. Deixem para os futuros críticos classificarem de "pós-moderna" a arquitetura que se faz hoje em dia. Essa preocupação de estar sempre atento a fazer coisas diferentes daquelas da fase inicial da ruptura com o academismo eclético então prevalente me faz lembrar o espanto do "Bourgeois Gentilhomme" de Molière ao constatar, no seu aprendizado, que ao pedir "Jeanne, porte moi mes pantoufles" estava a fazer "prosa" sem se dar conta.

Parque da Catacumba
1979

Quando a favela da Catacumba foi removida – época em que essas remoções se faziam de forma planejada e, tanto quanto possível, humana –, houve um receio de que a área fosse, com o correr do tempo, ocupada por edificações. Mas felizmente, ao contrário do que geralmente ocorre, o tempo, desta vez, correu a favor e a encosta permaneceu imune.

Não sei como as coisas se passaram. Fui apenas, há dias, convocado pelo prefeito Marcos Tamoyo para ver o novo parque que vai se juntar a tantos outros, já concluídos ou em fase de conclusão, nos quatro cantos da cidade. Empenhado em tais obras até o apagar das luzes, ele tira das nuvens a endeusada "qualidade de vida" e a põe ao alcance da vista e dos pés dos cariocas.

Lá estavam os técnicos municipais responsáveis pela concepção e pelo projeto do novo parque, e as peças de escultura que por sugestão de Jayme Maurício e iniciativa do próprio prefeito – que ainda propiciou as devidas doações – vão se integrar na paisagem e animar o espaço ambiente. E lá estava o engenheiro empreiteiro incumbido das obras, esse extraordinário Gianelli, a quem há pouco aludi.

E percorri os caminhos e recessos afeiçoados pelos antigos favelados aos aclives naturais e às depressões do terreno, tudo já devidamente empedrado e plantado, vegetação que irá se juntar às densas massas arborizadas que delimitavam lateralmente a favela.

Esse parque, destinado principalmente à população da Zona Sul da cidade, terá também possíveis visitantes vindos de áreas distantes, inclusive velhos moradores do lugar, eventualmente crianças que ali nasceram e aprenderam a sobreviver. Vão palmilhar de novo o roteiro transfigurado do seu sofrido dia a dia, ou da sua alegre infância desnutrida.

Assim, a lenda se repete: *a borralheira virou princesa*, só que, desta feita, o Mago Prefeito sustou no ar a última badalada.

Virzi
Proposta de tombamento

1970

Na ENBA.
À esquerda Attilio Masieri Alves, ex-aluno da Politécnica, e eu à direita, segurando a prancheta.

Proponho o tombamento do prédio situado à praia do Russel nº 734, uma das obras-primas da inventiva do arquiteto Virzi. Salvo a perda da pintura externa original, recoberta por caiação creme uniforme, e, provavelmente, da pintura interior primitiva, o prédio ainda está intacto, conservando inclusive os ferros batidos do exímio Pagani.

Concebida *plasticamente*, a construção como que "desabrocha": planta, cortes, elevações; a escada, a varanda, o torreão; o jogo dos planos, os espaços internos, os volumes – tudo se entrosa e integra com graça inventiva e apuro de execução, constituindo, assim, um todo orgânico e vivo de raro poder de sedução.

Trata-se, portanto, de uma preciosidade arquitetônica, obra sem igual no país, cuja preservação importa assegurar.

E dedico a proposta à memória de um colega no antigo curso de arquitetura da ENBA, ex-aluno da Politécnica, – Attilio Masieri Alves, que antecipou, de meio século, este meu juízo.

Protesto
Pão de Açúcar

É UM CRIME CONTRA O RIO

O urbanista Lúcio Costa, em artigo especial para O GLOBO, denuncia que um edifício de 13 andares está sendo construído diante do Pão de Açúcar, "em cota elevada da encosta contígua do sopé do penhasco, dentro da área privativa do Forte de São João". Considerando o fato "escandaloso acinte à população carioca", o urbanista faz um apelo ao Ministro do Exército para que embargue a obra e mande demolir os sete andares finais da estrutura, no seu entender, um atentado ao Pão de Açúcar, "monumento nato" do Rio. "É evidente que a coisa não poderá ficar assim", diz o famoso urbanista de Brasília. (NA PÁG. 3)

O Globo, 2/6/1971.

CIDADE

INCONCEBÍVEL

Lúcio Costa

O Pão de Açúcar é *monumento nato* da cidade. Prescinde de tombamento ou qualquer outra formalidade que lhe ateste a condição. *Está na cara*, como se diz.

No entanto, um enorme edifício de extensa fachada e 13 pavimentos está surgindo diante dêle, visível da Praça Paris e do Parque do Flamengo, num escandaloso acinte à população carioca.

Trata-se de um b l o c o de *apartamentos*, construído em cota elevada da encosta contígua do sopé do penhasco, dentro da área privativa do Forte de São João.

Pelo jeito, o c o m a n d o da Praça exorbitou, subestimando as implicações paisagísticas da sua infeliz iniciativa e, já agora, deve estar chocado e envergonhado como todos nós. E como, por outro lado, não poderia ter havido da parte das autoridades militares superiores o deliberado propósito de escarnecer da antiga capital, é evidente que a coisa não poderá ficar assim.

O belo panorama do Flamengo não pode ficar para sempre conspurcado por causa do ato indevido de um eventual comando militar.

Apelo, pois, ao Senhor Ministro do Exército para que embargue a obra e determine a demolição dos sete pisos finais da estrutura, ficando o edifício com 6 pavimentos — o máximo, como "pis-aller" tolerável ali —, poupando assim ao Senhor Governador o constrangimento de ter de recorrer à autoridade superior do Senhor Presidente da República, que, como Chefe Militar, não pode endossar tamanho despautério.

Roberto Burle Marx

1. Cerca de 430 anos depois de Vaz Caminha, um adolescente, aluno de Belas Artes, descobriu por conta própria no quintal da sua casa que a "terra em tal maneira é graciosa que, em se plantando, dar-se-á nela tudo" e, Quixote imberbe, sozinho investiu contra os importados jardins à inglesa ou à francesa, oriundos ainda do "Rio civiliza-se" de começo de novecentos.

Assim, armado inicialmente apenas de sensibilidade e intuição, tratou de afeiçoar, a seu modo, os caprichosos contornos e as variadas texturas das plantas nativas – ou de longa data aclimadas – para com elas compor, plasticamente, parques e jardins diferenciados dos que estavam então em voga, ou seja, de cunho próprio, local.

2. É um caso verdadeiramente singular. Em plena era espacial e atômica, a pessoa dele e o seu mundo, conquanto falem linguagem contemporânea, confinam com a Renascença.

A sua vida é um permanente processo de pesquisa e criação. A obra do botânico, do jardineiro, do paisagista se alimenta da obra do artista plástico, do desenhista, e vice-versa, num contínuo vaivém.

Começou – enquanto estudava pintura – cultivando e agenciando plantas em função da forma, da textura, do volume, da cor, na encosta do morro no quintal da casa dos seus pais, à rua Araújo Gondim, no Leme, onde, numa atmosfera de extrema comunhão familiar a música já imperava, e, por sua mão, outra arte se instalou.

E pouco a pouco esse pequeno quintal foi se alastrando, crescendo, até que abarcou o país, ultrapassando-lhe as fronteiras.

A casa sumiu, os pais morreram, a idade avançou; possui belo sítio com magníficos viveiros; recebe e é festejado; cria joias e estruturas decorativas vegetais; é desenhista e pintor, botânico e faz jardins; é arquiteto paisagista; defende as matas e conserva a paixão e o entusiasmo de quando começou.

Mas em qualquer tempo, embora *comblé d'honneurs*, vá onde for, haja o que houver, – aquele recanto do Leme continuará intacto e vivo no seu coração.

Raymundo de Castro Maya

Prefácio destinado à introdução do catálogo do Museu da Chácara do Céu.

Conheci Raymundo de Castro Maya por volta de 1920, quando, ainda estudante, fui levado à Tijuca, certa manhã, por Bento Oswaldo Cruz.

Ele apeava do cavalo depois do passeio habitual pela mata, desculpando-se para uma chuveirada enquanto o amigo se anteciparia nas honras da casa.

A imagem me ficou. E não podia então pensar que, meio século depois, ele morto, esse instantâneo visual me viria à tona como introito destas palavras de apresentação, e que tal incumbência afinal me viesse a caber.

Quando pretendeu construir esta casa do Curvelo e me trouxe aqui pela primeira vez, a velha edificação, que servira de sede à legação do Canadá, já havia sido demolida. Manifestou então o propósito de deixar vazia e gramada a área anteriormente ocupada, e de fazer a casa nova no extremo sul da plataforma, debruçada sobre a vista da barra, ficando o amplo espaço coberto resultante, em nível inferior, para o livre acesso dos carros, como na casa de campo dos Saavedra, em Correias, tarefa que, dado o meu impedimento, em boa hora confiou a Wladimir Alves de Souza.

Revelava nessa simples escolha do partido de implantação da casa a sua intuição e o seu bom gosto. Bom gosto sempre presente em tudo o que empreendia, fosse uma festa inesquecível, como a que ofereceu na Tijuca, fosse uma edição limitada ao alcance de certa classe de bibliófilos, fosse enfim a minúcia de um pormenor qualquer de acabamento, pois sempre se interessou pelos ofícios, pelo artesanato e pela decoração.

Esse gosto da perfeição, este saber fazer, tanto nas grandes como nas pequenas coisas, o levaram, na época, a pontificar entre seus pares. Contudo, era sensível à crítica, e quando lidava com alguém que respeitasse, fosse mestre de ofício, arquiteto ou pintor, acatava-lhe o conselho. No seu prolongado trato com Candido Portinari, cuja obra admirava, sempre tolerou os caprichos do mestre. E quando, a propósito da posição da escultura de Mário Cravo, lhe referi a lição onde Choisy mostrou que os gregos não colocaram a estátua monumental de Athena no eixo dos Propileus, ou seja, da entrada da Acrópole – na forma que o academismo tornaria depois imperativa –, e sim à esquerda, no deliberado intuito de permitir sua visão simultânea com o Parthenon e, ao fundo, a tribuna do Erecteion – mandou prontamente deslocar a pesada peça do eixo da porta e do gramado para que assim se integrasse na paisagem em vez de a estorvar.

Por outro lado, a sua consciência social e o seu respeito à comunidade – coisa rara entre nós – levaram-no não somente a colaborar graciosamente com a administração da cidade na recuperação das matas e no restauro de coisas antigas – onde, na sua condição de autodidata e no empenho de que a obra resultasse de boa aparência, podia, por vezes, se permitir liberdades menos compatíveis com os critérios geralmente adotados pela técnica especializada – mas, ainda, a acrescentar, ao acervo já reunido na Tijuca, novas coleções de obras antigas e principalmente modernas, de real valor, resolvendo então construir a casa do Curvelo onde ficariam devidamente ambientadas, para, por sua morte, incorporar-se o conjunto à Fundação que recém-criara.

Com esse gesto, que o dignificou para sempre, restituiu de certo modo ao povo grande parte daquilo que dele recebera através dos seus empreendimentos industriais no castigado Nordeste.

Raymundo Ottoni de Castro Maya soube aliar a um acentuado cosmopolitismo o seu entranhado amor à cidade e ao país. Foi na mais alta acepção um homem de sociedade – de qualidade, diria melhor –, nem sequer lhe faltaram aqueles pequenos defeitos inerentes a todo *gentleman* que se preze e verdadeiramente o seja.

Fernando Valentim

Trabalhando durante o curso e reprovado, perdi dois anos. Assim, em 1922, quando a turma se formou, o meu colega Fernando Valentim me convidou, ainda estudante, para começarmos a carreira juntos.

Ele já estava projetando então uma casa na rua Rumânia, em Laranjeiras, para seus velhos amigos Olga e Raul Pedroza. Como o lote fosse íngreme e a testada extensa, a chegada se fazia por uma rampa afeiçoada ao aclive do terreno.

Soube que depois, quando a casa foi vendida, o novo proprietário construiu uma escada contrafeita para dar acesso direto à entrada, e que, posteriormente, o revestimento rústico original foi refeito de modo grotesco.

Fernando gostava muito de obra. De família abastada, morava em Santa Teresa numa casa meio acastelada, com torreões e mirantes, situada no alto de uma espécie de promontório sobre a rua. Ele resolveu então abrir um túnel ligando a garagem até a prumada do miolo da casa para instalar um elevador, tudo tratado com muito apuro, inclusive reproduções de belas moldagens do friso do Parthenon, compradas na Escola.

E como uma coisa puxa outra, decidiu fazer um grande hall de chegada com arcos de pedra lavrada de feição românica, e vistosa escada de madeira em vários lances, de estilo inglês *jacobean*; só que para isso foi necessário introduzir uma impressionante viga de chapas rebitadas, formando duplo-T, para sustentar as paredes do andar, uma verdadeira loucura, mas tudo enfrentado sempre com tranquilidade e bom humor, como que se divertindo. É que essa generosa boa disposição no trato com as pessoas e no lidar com as coisas era o seu modo natural de ser.

Concomitantemente, o barão Smith de Vasconcellos, que já morava de forma não convencional numa espetacular criação *art-nouveau* de mestre Virzi na avenida Atlântica – estrutura ocre queimado, com varanda em hemiciclo côncavo e alto torreão circular rematado por uma coroa de vigias de intenso azul –, resolvera apelar para outra forma de exibicionismo, oposta a essa legítima fantasia criativa de Copacabana: a aberrante construção de um "castelo medieval".

Assim, enquanto eu concluía a casa *estilo* "missões" do então comandante Álvaro Alberto, embarcando em seguida para a Europa, Fernando valentemente enfrentava, sozinho, a incrível empreitada anacrossurrealista de transplantar a Idade Média para Itaipava. Na minha volta, dado como pseudodoente, fui "convalescer" em Minas – Caraça, Sabará – e ainda comprei, a pedido dele, duas belas peças antigas, uma cama e uma mesa.

Depois cada um foi para o seu lado e os nossos encontros escassearam, tornando-se apenas ocasionais. Soube que casara com Stella, moça de belo olhar meigo que o amava desde menina. Lembro de os ter encontrado atravessando precisamente o pátio do Ministério – marco da nossa mudança profissional de rumos. E o tempo foi passando até que um belo dia, alertado, fui vê-lo lívido numa capela, morto de câncer.

Alcides da Rocha Miranda

Alcides da Rocha Miranda, 80 anos! Artista de nascença. O mais sensível e puro dos nossos arquitetos. O conheci primeiro apenas de vista, quando, no fim dos anos 1920, o notara, ainda muito moço, como algo "diferente" em meio aos demais passageiros que, na estação da Leopoldina, embarcavam às cinco e meia de volta a Petrópolis.

Em 1931, já diretor da ENBA, constatei que ele fazia parte da turma confiada a Gregori Warchavchik que me confidenciou ser o Alcides, entre todos, o mais artista, enquanto o Jorge Moreira era "bom de planta".

Certa vez fui, na minha primeira Lancia, azul de paralamas pretos, visitar a casa dele no fundo de um jardim agenciado e arborizado por Glaziou. Ao passar da luminosidade matinal típica de Petrópolis para o interior penumbroso da casa, a sensação foi inesquecível, como se ao simples transpor de uma soleira retrocedesse de chofre para o "fim do século" europeu: as cortinas, os tapetes, o mobiliário, os lustres, o cheiro – tudo.

Depois conheci a deliciosa casa que construiu para ele na rua Ouro Preto, em Botafogo; acompanhei a sua atuação em Brasília, na Universidade do Darcy; a sua comovente criação mística na solidão do alto da serra do Caeté; e ainda as múltiplas instalações e reformas para o irmão empresário, tão diferente dele, e tão amigos.

Por ocasião do Congresso Eucarístico de 1955, no Aterro, frente à barra, conseguiu integrar a minha sugestão inicial do grande velame amarelo e branco com as armas do Vaticano sobrepostas no corte de ouro – e tendo a grande cruz de madeira, solta, ao lado – à exigência de extenso abrigo horizontal para as autoridades.

E, ainda recentemente em Tiradentes, com o meu beneplácito, soube esconder, num declive, confortável casa nova acoplada à antiga frontaria de frente de rua, tudo para o bem-estar da bem-aventurada filha de Maria do Carmo Nabuco.

Duas casas – Zanine

Certa manhã, Sérgio Rodrigues me levou ao sopé do Joatinga para ver logo à saída do túnel recém-inaugurado, à esquerda, uma casa – a primeira – construída aqui por Zanine.

Eu só o conhecia do tempo quando, ainda artesão, ele fazia maquetes impecáveis e por isto era muito solicitado pelos arquitetos; depois o perdi de vista e ignorava que, deixando de lado as miniaturas de projetos alheios, passara a construir casas de verdade de sua própria concepção e, assim, se fizera arquiteto, com a particularidade de utilizar, nessas suas primeiras obras, materiais de construção já vividos – madeirame, tijolos, telhas, serralheria – de casas demolidas, materiais que já haviam sido estruturados em "aconchegados ambientes", portanto, participado do dia a dia e da intimidade de pessoas já sumidas, mas que, desarticulados da coesão arquitetônica que os unira por tantos anos, jaziam inermes entulhando depósitos de "material de demolição", até que, um dia, a sensibilidade e o engenho de um Zanine os recolhessem e reestruturassem, criando com eles, como que rejuvenescidos, ambientações diferentes daquelas a que estiveram de início afeiçoados.

A casa era, de fato, uma graça de adequação, inventiva e pureza. A ela seguiu-se outra, ainda para ele, um pouco mais além; esta já então maior, de partido "paladiano", como aventou o Saia, devido à particularidade de conter entre panos cheios de paredes o vazio da *loggia* – ou varanda – entalada no corpo da construção, tal como também ocorria nas sedes de "sítios" seiscentistas de São Paulo, ditos dos bandeirantes.

Aliando solidez e leveza, ela se entrosa com naturalidade às escarpas da paisagem composta de rocha, de céu e mar.

Sei que andou depois por toda parte, não só construindo casas e mais casas, como empenhado e atuante na defesa da ecologia e na reabilitação da madeira – sempre dedicado ao fazer.

Contudo, talvez por me ter sido revelado nessas suas duas primeiras obras aqui, é nelas que sinto mais viva e melhor a presença dele, esse raro ser – autêntico, desprendido e livre.

No kick-off da vida, fair play e tempo integral para todas as crianças, indiscriminadamente.

J. F. L. – Lelé
1985

João Filgueiras Lima, técnico e artista, surgiu na hora certa: era o elemento que estava faltando para preencher grave lacuna no desenvolvimento da nossa arquitetura. Arquiteto de sensibilidade artística inata mas fundamentalmente voltado para a nova tecnologia construtiva do "pré-moldado", enfrenta e resolve de forma racional, econômica e com apurado teor arquitetônico os mais variados e complexos desafios que o mundo social moderno programa e impõe.

Em Brasília, em Salvador, em Natal e aqui, monta, ele próprio, instalações para moldagem, fabrico e "cura" de grandes peças manuseáveis de "argamassa armada" destinadas a infraestruturas, arrimos ou equipamentos urbanos, mas, principalmente, à construção de escolas pequenas e médias onde a economia, a durabilidade, o impecável acabamento e a beleza se irmanam; escolas objetivando complementar, por toda parte, nas cidades e no campo, esse fabuloso programa dos CIEPs: propiciar "jogo limpo", com tempo integral – educação e saúde – no começo da vida de *todas* as crianças indistintamente – o mais é decorrência.

Assim, no âmbito da nossa arquitetura onde são tantos os valores autônomos com vida própria, ele e o Oscar se completam. Oscar Ribeiro de Almeida Niemeyer Soares, arquiteto artista: domínio da plástica, dos espaços e dos voos estruturais, sem esquecer o gosto singelo – o *criador*. João da Gama Filgueiras Lima, o arquiteto onde arte e tecnologia se encontram e se entrosam – o *construtor*. E eu, Lucio Marçal Ferreira Ribeiro de Lima e Costa – tendo um pouco de uma coisa e de outra, sinto-me bem no convívio de ambos, de modo que formamos, cada um para o seu lado, uma boa trinca: é que sou, apesar de tudo, o vínculo com o nosso passado, o lastro – a *tradição*.

LC na Repartição

Carlos Drummond de Andrade

1982

> *Foto tirada por um sobrinho do médico Aloysio de Castro na minha sala no NILOMEX, um dos primeiros edifícios construídos no Castelo segundo o partido inovador das calçadas cobertas do plano Agache, e onde o SPHAN funcionou até a transferência para a nova sede no Ministério, depois de 1942. Nesta sala convivia com Prudente de Morais Neto, Luís Jardim e Isaías, o Profeta, cujos dedos, na moldagem feita pelo Tecles, se veem no alto da foto.*

Trabalhei cerca de 12 anos ao lado de Lucio Costa, num canto de sala no Ministério da Educação. Entre a divisão de madeira e uma fila de arquivos de aço, formou-se um corredor com duas mesas. Para chegar à dele, Lucio passava pela minha. Dirigia-me um "olá" quase silencioso e, vez por outra, dava um leve toque no meu ombro. Pouco nos falávamos, mas nos entendíamos bem. Lucio não tinha hora fixa de chegar e sair. Dizia-se mais um consultor de Rodrigo M. F. de Andrade, diretor do SPHAN, do que um burocrata responsável pela Divisão de Estudos e Tombamento.

Eu era seu subordinado, como chefe da Seção de História, mas não sentia qualquer espécie de subordinação. Fomos bons camaradas, dentro da discrição natural dos temperamentos. Ao dirigir-me a palavra, sempre em voz baixa e tom extremamente delicado, deixava transparecer simpatia e compreensão, mas em geral preferia manter-se em silêncio – um silêncio que durava o tempo de permanência no corredor – que eu respeitava como se respeita o silêncio das igrejas.

Não tinha nem de leve ar importante, e parecia mesmo querer se ocultar de todos e de tudo, até do nome de Lucio Costa. Tanto que assinava os seus pareceres com um esmaecido LC, saído do toco de um lápis que era todo o seu equipamento de trabalho. Quando não preferia não assinar nada, o que realmente dava no mesmo, pois todos os seus pronunciamentos, escritos com a mesma ponta de lápis, eram identificáveis à primeira vista. A letra não era das mais fáceis, mas de cunho elegante, e as ideias e opiniões de Lucio vinham iluminadas por um claro raciocínio e um original e livre ponto de vista.

Frequentemente surpreendia, pois se esperava que ele tivesse esse ou aquele ponto de vista, que parecia ser o mais evidente e o mais afeiçoado à sua linha intelectual. Mas ele vinha com alguma coisa totalmente nova, fundamentada com rigor, que nos forçava a considerar aspectos imprevistos do problema. Às vezes chocava pela novidade da colocação; depois, ruminando o texto após mais de uma leitura, o que Lucio propunha era a solução magistral. Expressa em meia lauda que a datilógrafa convertia em papel submetido à consideração do Sr. Diretor, conforme as regras do estilo, depois que um de nós, sigilosamente, falsificava a assinatura de mestre Lucio, já que com LC a lápis não era possível subir ao Conselho do SPHAN ou ao Presidente da República, via Ministro.

Mas ele gostava de opinar também sobre temas avulsos, que aparecessem na imprensa ou fossem objeto de discussão nos meios intelectuais. Certa vez, por exemplo, ao sair, calado como de costume, deixou em minha mesa duas páginas de bloco pequeno com estas palavras:

"Importa distinguir, primeiro, o que se deve entender por *hermetismo*, a fim de evitar confusões.

Quando há *significação poética*, embora falte o sentido literal corrente, não cabe a designação, pois será hermética apenas, quando muito, para os que não entendem de poesia, da mesma forma como a pintura de Picasso é hermética para quem não entende de arte – para nós, ela se apresenta carregada de *significação plástica*, ou seja, daquelas qualidades essenciais que a distinguem e caracterizam como obra de arte, acima e apesar do sentido objetivo formal corrente, ou anedótico.

Quando, além da falta de sentido literal, há também ausência de *significação poética*, aí, então, já não se trata mais de poesia, mas de *antipoesia*, ou simples masturbação e, como tal, deve ser combatida."

Mais raramente, estando fora do país, lembrava-se de transmitir notícias especiais, como nesta carta, sempre a lápis, enviada de Paris em 14-III-1952:

"De passagem por aqui, acabo de assistir, das 8 e meia à meia noite, numa sala quase vazia, ao filme do Marc Allégret sobre Gide. E me lembrei de você quando, passeando no cais com Maria Elisa, vi aquela fotografia – pois para um artista do seu feitio deve ser um verdadeiro deleite intelectual assistir a este documentário.

Todos os diálogos, ou melhor, monólogos, já que os demais figurantes servem apenas de pretexto para ele falar, são perfeitos. Desde o significativo episódio de infância ou o caso da *Nouvelle Revue Française*, até a experiência como jurado, a cena com as crianças e, finalmente, a lição de piano.

Também a visita ao apartamento vazio, acompanhada do comentário lido por ele, e as passagens em que aparecem outros escritores, como Valéry e um *close-up* ótimo de Saint-Exupéry.

E ainda o período da catapora *social* e as suas duas viagens ao Congo, que me interessaram particularmente por causa das curiosíssimas casas indígenas. Sem esquecer a principal parte, com a reprodução de retratos e ambientes da época, e ainda com Pierre Louys, a primeira viagem à África com o filho do Jean Paul Laurens, a doença e o casamento. Começa com o enterro, no campo, e termina com a leitura do discurso aos jovens alemães. E quando saí, sentia certo remorso por me ter cabido a mim – que não concordo nem com as atitudes nem com as conclusões dele –, e não a você ou ao Rodrigo, o privilégio de assistir a tão comovente espetáculo.

Com o abraço de seu vizinho, sempre tão distante, Lucio."

Voltarei a falar sobre ele, um desses dias. Seus gloriosos e discretos 80 anos merecem comemoração, muito embora o mestre, que a considera abominável, fuja a qualquer espécie de discurso, medalha e foguete.

SPHAN
Serviço do Patrimônio Histórico e Artístico Nacional

No Brasil, tanto em 1922 como em 36, os empenhados na renovação foram os mesmos empenhados na "preservação", quando alhures, na época, eram pessoas de formação antagônica e se contrapunham.
Em 1922, Mário, Tarsila, Oswald e Cia., enquanto atualizavam internacionalmente a nossa defasada cultura, também percorriam as cidades antigas de Minas e do norte, na busca "antropofágica" das nossas raízes; em 1936, os arquitetos que lutaram pela adequação arquitetônica às novas tecnologias construtivas foram os mesmos que se empenharam com Rodrigo M. F. de Andrade no estudo e salvaguarda do permanente testemunho do nosso passado autêntico.

Vocação
1970

O problema da recuperação e restauração de monumentos, trate-se de uma casa seiscentista como as de São Paulo ou das ruínas da igreja de São Miguel, no Rio Grande do Sul, é extremamente complexo.

Primeiro, porque depende de técnicos qualificados cuja formação é demorada e difícil, pois requer, além do tirocínio de obras e de familiaridade com os processos construtivos antigos, sensibilidade artística, conhecimentos históricos, acuidade investigadora, capacidade de organização, iniciativa e comando; e ainda, finalmente, desprendimento.

Segundo, porque implica providências igualmente demoradas, como o inventário histórico-artístico do que exista na região, o estudo da documentação recolhida, o tombamento daquilo que deve ser preservado, a eleição do que mereça restauro prioritário, a apropriação de verbas para esse fim, a escolha de técnicos, o estudo preliminar na base de investigação histórica e das pesquisas *in loco*, a documentação e o registro das fases da obra. E, por fim, a manutenção e o destino do bem recuperado.

Apesar da deficiência de meios, o Serviço do Patrimônio Histórico e Artístico Nacional, obra da vida de Rodrigo M. F. de Andrade, tem procedido ao restauro de monumentos em todo o país – talha, pintura, arquitetura. Mas no acervo de cada região há obras significativas e valiosas cuja preservação escapa à alçada federal. É pois chegado o momento de cada estado criar o seu próprio serviço de proteção, vinculado à universidade local, às municipalidades e ao SPHAN, para que participe assim diretamente da obra penosa, e benemérita, de preservar os últimos testemunhos desse passado que é a raiz do que somos, e seremos.

Rodrigo e seus tempos

Prefácio para a publicação Rodrigo e seus tempos *feita pelo SPHAN.*

Ao contrário do que seria apropriado, não me proponho comentar neste prefácio a contribuição crítica e divulgadora dos textos aqui reunidos, nem tratar a obra "ministerial", digamos assim, do Rodrigo no sentido da sua incisiva e constante ação atualizadora da legislação defensiva do nosso patrimônio histórico e artístico, mas tão só relacionar e relembrar as pessoas e personalidades que, no SPHAN, com ele conviveram e atuaram, tendo principalmente a sua querida e singular figura encarada de um ponto de vista estritamente pessoal.

Ainda não conhecia o Rodrigo – Rodrigo M. F. de Andrade – quando, certo dia de novembro de 1930, me telefonou solicitando o favor do meu comparecimento ao gabinete do novo Ministério da Educação e Saúde, então instalado na antiga Assembleia, a chamada "Gaiola de Ouro", palácio projetado e construído quando eu, ainda estudante, trabalhava no Escritório Técnico Heitor de Mello.

Com aquele trato cortês que era o seu modo natural de ser, explicou-me o propósito do governo revolucionário de dar nova orientação aos departamentos culturais do Ministério, já tendo neste sentido convidado, entre outros, Rodolfo Garcia e Luciano Gallet, pedindo-me então que aceitasse a direção da ENBA. Inconformado com a minha pronta recusa, levou-me à presença do professor da Politécnica Lino de Sá Pereira, consultor do ministro. Inteligente e cauteloso, mas preciso nas interpelações, a conversa, a princípio difícil, se prolongou, e ele, ponderando que a oportunidade era excepcional, acabou me convencendo que devia aceitar.

A reforma fracassou, mas o seu objetivo de reintegrar as artes e adequar a arquitetura à nova tecnologia construtiva concretizou-se na edificação da sede do Ministério e na criação do SPHAN; e foi então que, seis anos depois, nos reencontramos. Não que ele me tivesse incluído no elenco inicial dos seus colaboradores, constituído por Carlos Leão, Paulo Barreto e José Reis, mas porque em fins de 1937 me incumbiu de uma tarefa à parte, a de inspecionar e propor o que fazer com as ruínas dos Sete Povos das Missões Jesuíticas no sul do país. A partir daí passei a assessorá-lo na qualidade de consultor técnico contratado, e nunca passei disso. A orientação, os estudos, as pesquisas foram sempre da iniciativa dele. Mesmo quando reestruturado o Serviço e fui *pro forma* feito diretor da Divisão de Estudos e Tombamento, me tranquilizou: "Ficará tudo na mesma, como você quer". Assim, a direção efetiva da Divisão continuou, tal como vinha sendo, da alçada do diretor-geral, ou seja, do próprio Rodrigo.

Acatando embora o meu conselho, nunca dispensou o confronto dele com a opinião de seus demais colaboradores e seu próprio juízo e discernimento quando, finalmente, optava. Inclusive tomou a importante decisão de confiar a Oscar a elaboração do projeto do hotel para Ouro Preto, só me comunicando depois, por telefone.

No início ele tinha uma corte de moças, a começar pela bonita e inteligente Judith Martins, que foi o seu braço direito: além de secretária e colaboradora, discutia de igual para igual todos os problemas da repartição. Hélcia Dias, Maria de Lourdes Pontual, Nair Batista não se limitavam às tarefas burocráticas normais, procediam a estudos e elaboravam trabalhos sugeridos e orientados pessoalmente por ele.

Além dessa plêiade feminina e de Mário de Andrade, parceiro e assíduo colaborador do

SPHAN, havia Luís Jardim, cria de Gilberto Freyre, Alcides da Rocha Miranda, puro como pessoa e apurado ao extremo como artista, Joaquim Cardozo, o sábio engenheiro "expulso" de Pernambuco, o consultor jurídico e amigo de sempre Prudente de Morais Neto – *Pedro Dantas*, o "Prudentinho". Rodrigo era muito chegado ao uso do diminutivo carinhoso como "Afonsinho", o primo cujo fecundo destino o tempo consolidou. No edifício NILOMEX, onde primeiro funcionou o Serviço, tive o privilégio de conviver na mesma sala com Prudente, Cardozo e Isaías, o Profeta, moldado de corpo inteiro pelo Tecles, assim como, já no edifício novo do Ministério, o de compartilhar a mesma "baia" do arquivo com Carlos Drummond de Andrade.

Apesar do lastro desses colaboradores, havia altos e baixos na dedicação às tarefas. Éramos todos ao mesmo tempo dedicados e relapsos, e o peso maior da carga recaía sempre no diretor, que criou uma espécie de bolsa particular de valores onde registrava, no trato, a cotação periódica de cada um, e era comovente de se ver como, depois de semanas e meses negativos, bastava o mínimo favor de um curto período de interesse e dedicação, e a cotação registrava logo uma espetacular ascensão. Assim, ele passava do maior pessimismo e total descrença a uma generosa e desmedida confiança nas pessoas e suas intenções. Apenas a serena, correta e constante dedicação do confiável Soeiro escapou dessas oscilações, daí a escolha dele para sucedê-lo na direção do Patrimônio, tendo Alda Meneses como secretária.

Acontece que fui colhido nos humores desse pendular descompasso quando ele confiou a outrem um estudo da minha afeição e do meu particular interesse. É que, naturalmente, já devia estar saturado de tanta protelação.

O primeiro pesquisador, estimulado pelo próprio Rodrigo, foi o sacristão Manuel de Paiva, de Ouro Preto, seguido por dona Marieta e Carlos Ott, na Bahia; e depois, igualmente em Minas, pelo cônego Raimundo Trindade, diretor do Museu da Inconfidência, restaurado pelo engenheiro Francisco Lopes, também pesquisador, segundo planejamento do Soeiro e ambientação de Simoni. Ali se esconde uma obra-prima arquitetônica concebida por José de Souza Reis que soube, com o mínimo de meios e extrema sensibilidade e apuro, transformar uma simples sala num sóbrio "antimausoléu", digno da memória dos Inconfidentes.

Outra valiosa recuperação foi a da arruinada casa de Sabará, hoje Museu do Ouro, cuja instalação Rodrigo confiou ao civilizado bom gosto de Antônio Joaquim de Almeida. Iniciativa seguida pelo restauro do prédio, criminosamente desmantelado, onde agora funciona o bem equipado Museu Regional de São João del-Rei, e pela sucessiva criação dos museus das Bandeiras, na antiga Casa da Câmara de Goiás Velho, e do Diamante, na casa que ostenta o único *muxarabi-de-sacada* sobrevivente no país. E ainda, como se já não bastasse, pela providência de salvar o antigo Colégio dos Jesuítas destinado ao Museu de Paranaguá, instalado com apuro por José Loureiro Fernandes.

Essa notável constelação de museus, iniciada em Petrópolis com o Museu Imperial, seria afinal rematada por sua inteligente e atuante prima-irmã e grande amiga Maria do Carmo Nabuco, com a inauguração do Museu da Casa do Padre Toledo em Tiradentes, antiga São José del-Rei.

E tudo isso sem descurar dos grandes museus existentes, como o Nacional, o da Quinta e o das Belas Artes. Inclusive com a reformulação do Salão, decorrente ainda da experiência de 1931.

Lamentavelmente o seu propósito de organizar um museu de *escultura arquitetônica*, cedo iniciado com as impecáveis moldagens feitas por mestre Tecles das portadas do Paço do Saldanha e das igrejas do Aleijadinho, acrescidas do medalhão do frontispício de São Francisco de Ouro Preto, frontal do seu altar-mor, púlpitos e lavatórios da sacristia, não foi levado a cabo. E o acervo desgarrou.

Na primeira fase de obras herdou da extinta Inspetoria de Monumentos, criada por Gustavo Barroso, o engenheiro Epaminondas de Macedo, muito dedicado, embora um tanto afoito nas suas intervenções. No restauro da talha e pintura contou com a extraordinária disposição e competência de Edson Mota, sendo impressionantes o vulto e a importância das obras empreendidas, entre elas o completo restauro interno da matriz de Sabará. E também com o surpreendente João

Afonso, seu discípulo, beneficiado com estágio na Europa, que fez renascer na sua resplendente glória o magnífico retábulo franciscano da antiga Vila Rica, do Aleijadinho, cuja obra, no abalizado dizer de Germain Bazin, foi a derradeira manifestação mundial válida de arte religiosa cristã, até que, depois de mais de um século de aviltamento, renascesse em Ronchamp, acrescento eu.

Neste particular, foi decisiva a atuação do Rodrigo no sentido de livrar a imagem de Antônio Francisco Lisboa da emaranhada trama de inverdades e fantasias tecida em torno da sua obra de arquiteto e de escultor que, a partir daí, passou a ser estudada com base na precisão histórica e na competência crítica, sendo esta, sem dúvida, das mais importantes e apaixonantes tarefas levadas a cabo pelo Patrimônio – a de repor, definitivamente, o Aleijadinho na verdadeira dimensão da portentosa e imortal grandeza do seu gênio.

Intelectual e homem de ação, a sua incansável atividade diária era sempre entremeada pela presença na repartição de personalidades do meio cultural, artístico e político, inclusive notáveis estrangeiros, porque o SPHAN foi órgão inovador em termos internacionais. Daí o respeito que sempre mereceu.

Com Rodrigo, o clima no Patrimônio era universitário. Ele orientava, atraía os colaboradores mais qualificados, editava revistas, estimulava vocações. As portas estavam sempre abertas, acolhia a todos, era o *reitor* – e essa irradiação estendia-se a todo o país. No norte, através do veterano e dedicadíssimo Ayrton Carvalho e de Godofredo Filho, morgado de Salvador; no sul, através de Mário de Andrade, desde cedo assessorado por Luís Saia e José Bento, cuidando ele pessoalmente de Minas, sua terra, assistido por Salomão Vasconcelos e seu filho Sílvio, ainda estudante.

Além da continuada atuação de conselheiros como Gilberto Ferrez, tenaz desencavador de documentos e tesouros iconográficos, de mestre Paulo Santos, digno de Robert Smith, de Bazin e de Mário Chicó, e de pioneiros como o "oitocentista" Francisco Marques dos Santos, patrono dos antiquários, Paulo Tedim Barreto, apaixonado de arcaísmos arquitetônicos e verbais – mais tarde beneficiado com a súbita e decisiva presença da culta e competente Lygia Martins Costa – e, ainda, o benemérito beneditino da "Selva Negra", d. Clemente que, com a ajuda do dedicado Moreira, criou o incipiente arquivo, consolidado por Carlos Drummond e agora confiado aos cuidados de Edson Maia.

Com o correr do tempo o número de participantes crescera: Edgard Jacinto, guardião da fidelidade documental, Rusini, brasileiro da Estônia, museólogo, organizador do setor de arqueologia, Augusto Silva Teles, tão integrado no nosso acervo monumental como entrosado com as instituições e os organismos internacionais, assim como o hoje bem informado crítico e erudito divulgador Mário Barata, Ligia Fagundes, organizadora da biblioteca, a serena Belmira, que virou brasiliense, e o casal de arquitetos professores, os queridos Dora e Pedro Alcântara.

Sem esquecer o *dono* do passado, Noronha Santos, meticuloso historiador da cidade, Celso Cunha, anjo da guarda verbal, e o impecável Rafael Carneiro da Rocha, zelador da boa trilha jurídica, presente e futura, nos embates com o município e a igreja.

Enquanto isto, na sua Regional, Ayrton prosseguiu no difícil e penoso trabalho de recuperação de preciosos monumentos, assistido pelo competente Ferrão e depois também pelo arquiteto José Luís de Meneses, quando ressurgiu, na pureza da traça original, a *minha* igreja da Graça desventurada pelo flamengo.

Na Bahia, sob a orientação do Godofredo, atuavam então o sóbrio e culto José Valladares, irmão de Clarival do Prado, cuja vivacidade intelectual, curiosa e versátil resultaria fecunda, e o comedido e sempre confiável Diógenes Rebouças, seguidos por Paulo Azevedo, urbanista-arqueólogo, Fernando Leal, aplicado e dedicado restaurador, e, ainda, Rescala, autor de meticuloso inventário em Goiás.

Em Minas, avultou primeiro a personalidade marcante de Sylvio de Vasconcellos, que o "mau destino" afastou do nosso convívio, ficando como representante do SPHAN no Distrito, primeiro Antônio Veloso, depois o fiel Roberto Lacerda, antigo assistente do Sylvio, atuando em Juiz de Fora; Arcuri, misto de prático e intelec-

tual; e mais os colaboradores eventuais, Perret, responsável pela recuperação do teatro de Sabará, e Ivo Porto de Menezes, que salvou da ruína a preciosa sede da fazenda do Manso, ainda vinculada à tradição das casas ditas "bandeirantes".

Do sul vinham sempre "manadas" de estudantes a caminho do norte e de Minas conduzidas por Júlio de Curtis, enquanto o escrupuloso Ciro Lira, ligado ao Saia, cuidava do Paraná. Em São Paulo, finalmente, o próprio Luís Saia, herdeiro de Mário e restaurador das casas seiscentistas, revelava-se, por sua abordagem abrangente e pormenorizada dos problemas, figura padrão do Patrimônio em escala nacional, e nos deixaria como continuador o sereno, idôneo e sensível Antônio Luís de Andrade – "Janjão" –, assistido sempre pelo veterano Herman Graeser, excelente fotógrafo.

Foram vários os fotógrafos que serviram ao IPHAN: o notável lituano Vosylius, Pinheiro, Benício Dias, Marcel Gautherot, o mais artista, que certa manhã irrompeu Patrimônio adentro sobraçando uma pasta com belas fotos da Acrópole, na companhia de Pierre Verger, que o visgo da Bahia iria pegar para sempre, e o simpático Erich Hess, disposto a voar fosse para onde fosse.

Apesar de sua congênita compostura, o Rodrigo se permitia às vezes atitudes meio marotas como ocorreu quando, no auge da hostilidade antigermânica durante a guerra, precisando mandar esse mesmo Erich Hess a Petrópolis para determinado serviço, trocou-lhe o nome no documento de apresentação para "Eurico Eça". Interpelado por um guarda enquanto fotografava, a coisa resultou na maior confusão.

Assim como também se permitia liberdades de expressão como, por exemplo, no conhecido episódio ocorrido quando, à vista de um sério revés, voltou-se para dona Heloísa Alberto Torres, diretora do Museu Nacional, dizendo "minha cara..." e, num desalentado suspiro, repetiu o desabafo histórico do rei à rainha-mãe – "Senhora, está tudo perdido, salvo a honra" –, só que o fez em termos mais democráticos.

Amigo por vocação, a sua capacidade de se dar a uma tarefa ou a alguém não tinha limites, e a sua tarimba jornalística inicial – direção e redação – o marcou para sempre.

Verdadeiro irmão do idolatrado Manuel Bandeira e empolgado pela força da criatividade poética do Carlos, foi íntimo de Milton Campos, de Sérgio Buarque de Holanda, do "Teixeirão" – do Arquivo Mineiro –, do Luís Camilo e de Gastão Cruls, morador da Tijuca onde às vezes se refugiava, e conviveu de perto com Mário Pedrosa, Gilberto Freyre, Pedro Nava – ainda incubado –, Alceu Amoroso Lima, Murilo Mendes, Aníbal Machado, Vinicius de Moraes, Rubem Braga – cujo contido humor e sensibilidade o encantavam –, Cecília Meireles – como é que pode! –, Josias Leitão, Alexandre Eulalio, Raul Bopp, Miran Latiff, Afonso Taunay, relação que, conquanto longa, é apenas parcial e dá bem ideia do homem que ele era, e essa vivência intelectual servia de contraponto ao seu batente administrativo e lhe apurava este exercício diário. Daí a correção da linguagem, a sujeição à forma escrita sóbria e apropriada que aflorava na redação de seus menores informes, despachos e pareceres.

A coisa mal redigida o incomodava como uma ferida no pé. Para ele, a limpeza física e a limpidez verbal eram uma necessidade orgânica. Tudo sem sombra de afetação, mas por vezes temperado, no trato pessoal, com um certo disfarçado sarcasmo que lhe era peculiar.

Rodrigo era assim. Ele aliava a seriedade à graça, a prevenção à bonomia, a erudição à singeleza. Visceralmente pessimista, incutia, nos outros, fé nos valores e esperança.

Filho e irmão do maior apego e ternura – pai de verdade.

Quando é que poderia imaginar que, 18 anos depois de morto, pessoas que nem sequer o conheceram – Lélia Coelho Frota, Teresinha Marinho, José Laurenio de Melo e João de Souza Leite – iriam debruçar-se numa paciente procura à cata de documentação no rastro que ele deixou.

Naquele nosso primeiro encontro no Ministério, eu o havia reconhecido como o rapaz que, num ônibus dos anos 1920, viajava em circunspecta confabulação amorosa num banco à minha frente, e cuja figura de amante apaixonado me ficou gravada porque no Mourisco, onde a moça saltou, ele se virou para acompanhar-lhe, insistente, a graciosa figura que sumia na multidão – Graciema.

Conceituação

A história da arte mostra que a arquitetura sempre foi parte integrante fundamental no processo da criação artística como manifestação normal de vida. Ela engloba, portanto, a própria história da arquitetura, constituindo-se, então, por assim dizer, no "álbum de família" da humanidade. É através dela, através das coisas belas que nos ficaram do passado, que podemos refazer, de testemunho em testemunho, os itinerários percorridos nessa apaixonante caminhada, não na busca do tempo perdido, mas ao encontro do tempo que ficou vivo para sempre porque *entranhado* na arte.

O que caracteriza a obra de arte é, precisamente, esta eterna presença na *coisa* daquela carga *de amor e de saber* que, um dia, a configurou.

A história da arte, convenientemente ministrada, é um estudo apaixonante, tanto no seu sentido global como no particularizado e esmiuçado.

Não compreendo, pois, a atual prevenção de certos setores interessados em artes visuais contra o conhecimento sistemático desse fabuloso acervo de obra criadora individualizada ou coletiva, de autoria conhecida ou ignorada, das sucessivas culturas que nos antecederam.

Lamento igualmente, na área que me toca de mais perto, o desinteresse dos estudantes de arquitetura não só pela história da arte como um todo, mas até mesmo pela própria história dos fundamentos e da evolução da técnica e da arte de construir e das suas motivações.

Para se ter uma ideia da *carga* contida nessas sucessivas manifestações ocorridas ao longo do tempo, basta pensar no empobrecimento abismal que teria significado para o mundo a não existência, no passado, da motivação religiosa na sua variada conotação.

A ignorância de tudo isso não beneficia ninguém, nem o seu conhecimento tampouco tolhe aqueles que, de fato, tenham algum recado novo a dar.

Pelo contrário, evitaria certos equívocos e muito desperdício.

Tradição ocidental

O mito e o poder sempre estiveram na origem das grandes realizações de sentido arquitetônico. Eles se consubstanciam numa *ideia*-força da qual resulta a *intenção* que orienta e determina a *elaboração* arquitetônica. A realização arquitetônica é assim a expressão palpável desse conteúdo ideológico no seu mais amplo sentido.

Constata-se, porém, nesta como que materialização da ideia, a presença de um componente telúrico que condiciona e propicia, do ponto de vista da concepção formal, uma preferência "instintiva" por determinados tipos de configuração. Assim, na bacia do Mediterrâneo, tanto no sul da Europa como no norte da África, bem como nas áreas do Oriente Próximo e da Mesopotâmia, prevalece, na arquitetura erudita como na popular, o sentido da coesão plástica, da forma geométrica pura, da contenção; ao passo que no norte da Europa e nos países eslavos e orientais observa-se, pelo contrário, certa predisposição à plástica de sentido dinâmico, ao perfil místico, elaborado ou convulso, à dispersão; podendo-se, portanto, considerar dois eixos culturais latentes quanto à concepção plástica da forma: o eixo mesopotamo-mediterrâneo, próprio da concepção *estática*, e o eixo nórdico-oriental, que abrange as diferentes modalidades da concepção *dinâmica*.

Esse condicionamento inicial, juntamente com os demais fatores de natureza cultural, racial e histórica envolvidos, faz com que a arte de cada civilização se constitua num todo íntegro e autônomo que impede a sua avaliação por padrões outros que não os próprios, não comportando, portanto, aferição ou juízo de valor na base de cânones de outra cultura, como, por exemplo, os oriundos da arte greco-latina, dita "clássica", em relação à arte das civilizações orientais ou das culturas africanas.

É difícil compreender como a civilização matriz da nossa cultura ocidental, a civilização grega, pôde manter – apesar da trama por vezes perversa, feroz e torpe da sua história e dos seus mitos – tamanha integridade e serena constância na evolução da sua arte, repetindo durante mais de quatrocentos anos os mesmos temas, apenas cada vez com maior apuro. Assim, quando passou a construir os seus templos, de preferência de mármore, se ateve ao esquema de suas primitivas estruturas de madeira, ou seja, ao mais singelo dos partidos arquitetônicos possíveis: planta retangular, telhado de duas águas com frontões nos topos, colunas e arquitrave ou viga-mestra. Tudo sempre na base da contenção e da verga reta.

Por dispor do melhor calcário para peças de porte, o grego ignorou acintosamente o *arco* – e esta constatação é fundamental.

O helenismo rompeu essa contenção secular e preparou o terreno para o predomínio do *poder*, que passou a "usar" o mito, quando anteriormente o poder *derivava* do mito, cabendo então, em termos construtivos, às estruturas concebidas na base de arcos e abóbadas traduzir a obsessão romana pelos grandes espaços e pelo monumental. Como, porém, a inspiração cultural – o modelo – ainda provinha da Grécia, passaram os arquitetos locais, como Vitrúvio, a usar elementos construtivos gregos, ou seja, as suas ordens arquitetônicas – dórica, jônica, coríntia – que eram a expressão *viva* de intenções bem definidas, tais como as de força, de graça, de riqueza, às quais os próprios romanos acrescentaram as ordens "toscana", de sentido utilitário, e "compósita", para satisfazer o seu gosto pela opulência – já não apenas com a sua função estrutural específica de suporte, mas como elementos complementares de composição arquitetônica entrosados num sistema construtivo de outra natureza. Revestiram assim a nudez sadia dos seus monumentos com uma crosta erudita de colunas e platibandas de mármore e travertino – vestígios de um processo de edificar oposto. E foram precisamente os gregos em Bizâncio – Santa Sofia – que aproveitaram, tirando-lhe todo o partido da extraordinária beleza – a nova técnica.

O desmantelo do império levou os sacrossantos dogmas acadêmicos de roldão e foram então surgindo, aos poucos, as estruturas de grossas paredes com contrafortes para resistir ao empuxo dos arcos e abóbadas, numa arquitetura severa e contrita, com denso conteúdo espiritual, chamada "românica", que se foi definindo e apurando nos grandes redutos monásticos onde o fio da meada cultural greco-latina se preservou. E isto, até que novas e sábias experiências construtivas conduziram a um arcabouço estrutural externo, independente das paredes de sustentação, e capaz de absorver os esforços laterais resultantes do alteamento das naves, estilo dito ogival ou "gótico", o que tornou possível a impressionante sequência das catedrais.

Com a expedição turístico-militar de Carlos VIII à Itália, seguida pelas de Luís XII e Francisco I, a Europa – já então saturada dos malabarismos góticos – descobriu a clareza racional, as graças do espírito novo e o humanismo erudito da Renascença, ocorrendo assim um renovado entusiasmo que, com a expansibilidade de um gás e o patrocínio pedante dos cortesãos, penetrou todos os recantos do mundo ocidental, inebriando as cortes e a sociedade culta.

Arcobotantes de Chartres.

PIERO DELLA FRANCESCA
Rainha de Sabá visita Salomão, Arezzo.

Conquanto o Renascimento tenha adquirido peculiaridades diferenciadas nos vários países europeus, o emprego continuado do receituário acadêmico foi, com o correr do tempo, cansando e provocando contestações, pois, com efeito, desde que os vários elementos de que se compõem cada uma das ordens gregas – as colunas, o entablamento, os frontões – perderam as suas características funcionais primitivas, isto é, deixaram de constituir a própria estrutura do edifício, nenhuma razão mais justificava o apego intransigente às fórmulas convencionais e vazias de sentido então em vigor. Se o frontão não era mais tão somente uma *empena*, a coluna um *apoio*, a arquitrave uma *viga*, mas simples formas plásticas de que os arquitetos se serviam para dar expressão e caráter às construções – por que não encarar de frente a questão e tratar cada um desses elementos como formas plásticas autônomas, criando-se com elas relações espaciais diferentes e garantindo-se assim novo alento de vida ao velho formulário greco-romano *à bout de forces*?

É aí então – época da Contrarreforma e de muita construção – que surge o chamado "barroco", que não foi uma arte bastarda, como se pretendeu, mas uma nova concepção espacial e plástica, liberta dos preconceitos anteriores e que, apesar de aparente irracionalidade, baseou-se numa formulação perfeitamente racional.

É neste ciclo que a nossa arte colonial se insere.

GHIBERTI
Porta do Batistério, Florença.

Tradição local

A arquitetura regional autêntica tem as suas raízes na terra; é produto espontâneo das necessidades e conveniências da economia e do meio físico e social e se desenvolve, com tecnologia a um tempo incipiente e apurada, à feição da índole e do engenho de cada povo; ao passo que aqui a arquitetura veio já pronta e, embora beneficiada pela experiência africana e oriental do colonizador, teve de ser adaptada como roupa feita, ou de meia confecção, ao corpo da nova terra.

À vista desta constatação fundamental, importa pois conhecer, antes de mais nada, a arquitetura regional portuguesa no próprio berço, porque é na construção popular de

NORTE.

Algarve

SUL.

aspecto viril e meio rude, mas acolhedor, das suas aldeias que as qualidades da raça se mostram melhor, percebendo-se, desde logo, no acerto das proporções e na ausência de artifícios, uma saúde plástica perfeita, se é que se pode dizer assim.

Constata-se, de saída, nessa volta às origens, acentuada diferença entre a arquitetura do norte e a do sul. Da Beira Baixa, ou cintura do país, para cima prevalece o contraste da pedra com a caiação, como no Entre-Douro-e-Minho, senão mesmo o emprego exclusivo do granito em grandes blocos toscos ou aparelhados como ocorre na Beira Alta e Trás-os-Montes; o ponto, ou seja, a inclinação dos telhados de tacaniça – quatro águas – é geralmente amortecido graças ao recurso do chamado "contrafeito", que é pequeno caibro complementar destinado precisamente a adoçar o ponto e a dar maior graça ao telhado na aproximação dos beirais.

Na Estremadura, Lisboa e Ericeira, por exemplo, essa graciosa concavidade das coberturas, tipicamente portuguesa – provavelmente por simbiose oriental, pois não existe em nenhum outro país mediterrâneo – se acentua, já então associada ao predomínio da caiação; mas no Alentejo, onde as construções são de taipa ou tijolo e domina incontes-teste uma impecável brancura, os telhados são de uma só água, desempenados e retos, e avultam as grandes chaminés retangulares, com arranque oblíquo na prumada das fachadas sobre a rua, por onde se acede à intimidade dos pequenos pátios murados; finalmente no Algarve – extremo sul – surgem os terraços ou soteias, e as chaminés circulares com os seus caprichosos coroamentos amouriscados.

Era de onde eles vinham, para a grande aventura inconsciente de começar a fazer um novo país.

Cada mestre, oficial ou aprendiz – pedreiro, taipeiro, carpinteiro, alvanéu – trazia consigo a lembrança da sua província e a experiência do seu ofício, daí a simultânea ado-

ção, logo de início, das diferenciadas feições arquitetônicas próprias de cada modo de construir: a taipa de sebe, ou de mão – pau a pique –, o adobe, a alvenaria de tijolo, a pedra e cal.

Sem embargo dessa variada aplicação de processos construtivos nos dois primeiros séculos, com o tempo e as circunstâncias locais a preferência por uma determinada técnica se foi definindo: a taipa de pilão, encontrando terreno propício, fixou-se principalmente em São Paulo; a alvenaria de tijolo floresceu mais em Pernambuco e na Bahia; nas terras acidentadas de Minas, onde os caminhos acompanhavam as cumeadas, com as casas despencando pelas encostas, o pau a pique sobre baldrames de pedra foi a solução natural; já no Rio de Janeiro, a fartura de granito marcou a perspectiva urbana com a sequência ritmada das ombreiras e vergas de pedra – suporte e arquitrave –, princípio construtivo da Grécia antiga.

Se o negro, mais dócil e servil na sua condição de escravo, pôde colaborar com o colono, inclusive no aprendizado dos ofícios, já o índio, habituado a um estilo de vida diferente, que lhe permitia vagares na confecção limpa e cuidada de armas, utensílios e enfeites, estranhou, com certeza, a grosseira maneira de fazer dos brancos apressados e impacientes.

A identificação com o indígena restringiu-se ao "programa" dos abrigos iniciais à guisa de casas – grandes espaços cobertos nas feitorias ou ranchos, como nos "montes" do Alentejo – onde acolher as levas de colonos trazidos pelas frotas. Por seu tamanho, esses telhadões pouco afastados do chão, como nos próprios engenhos, rompiam com a tradição metropolitana – que consistia em decompor a cobertura das edificações de maior porte em telhados menores – aproximando assim tais estruturas, por sua pureza formal e proporções, das ocas monumentais dos nativos, tanto mais que eram implantadas em clareiras, como o terreno das malocas, uma vez que o inimigo – bicho ou índio – vinha da mata. É que houve uma curiosa coincidência gerada pela presença do foco de calor, o fogo – o *foyer*. O trasmontano e o indígena procediam de modo semelhante para manter a casa toda aquecida com o aproveitamento do próprio fogo da cozinha e da defumadeira, deixando simplesmente a fumaça escapar pela telha-vã ou por engenhoso dis-

OCA INDÍGENA

RANCHO DE FEITORIA

MONTE ALENTEJANO

positivo na cumeeira das ocas. Daí a paradoxal contradição observada em Portugal da ausência de chaminés nas áreas frias do norte, para que o calor beneficie a casa toda, e a presença ostensiva delas no sul, onde o calor encontra-se apenas na lareira para que não se espraie pelo resto da casa.

De fato, ao entrar no país certa vez por Bragança, divisei do alto da serra ao crepúsculo, no fundo do vale, os telhados do casario a fumegar, associando então a tal costume a ausência de puxados ou cozinhas nos exemplares mais puros das casas seiscentistas preservadas em São Paulo, cuja planta retangular e simétrica dispõe de um salão central de chão de terra batida e telha-vã e de duas varandas, embutidas no corpo da casa como as *loggias* paladianas; a dos fundos, caseira e de serviço; a da frente, social e de receber, tendo num extremo a capela e no outro uma camarinha, sem acesso ao corpo da casa, para pouso eventual de viajantes. No alto salão ficava a comprida mesa de pranchões com seus bancos; é aí, nesse grande hall medieval, com fogo sempre aceso no inverno, que armavam as trempes e assavam a rês ou a caça do dia.

É interessante assinalar que esse esquema foi o embrião da casa rural brasileira. E não só a rural como também a de arrabalde, até fins do século XIX – apenas acrescida do puxado de serviço: sala de jantar aos fundos dando para a varanda doméstica e o quintal, e sala da frente com varanda ou terraço de receber; as duas articuladas por extenso corredor, com quartos de uma banda e de outra, o que garantia, no verão, boa tiragem. Assim, pois, de certo modo tudo se entrosa – a oca indígena, a casa trasmontana, a casa chamada do "bandeirante", a casa da fazenda, a casa de arrabalde, a casa urbana de bairro.

Há certa tendência a considerar imitações de obras reinóis as obras e peças realizadas na colônia. Na verdade, porém, são obras tão legítimas quanto as de lá, porquanto o colono, *par droit de conquête*, estava *em casa*, e o que fazia aqui, de semelhante ou já diferenciado, era o que lhe apetecia fazer – assim como ao falar português não estava a imitar ninguém, senão a falar, com sotaque ou não, a própria língua.

Introdução a um relatório
1948

O objetivo principal da excursão através das províncias portuguesas era o de procurar estabelecer um sistema fundamental onde fosse possível apreender os vínculos naturais de filiação das fases de expressões diferenciadas da arquitetura original da metrópole naqueles períodos e naquelas modalidades que lhe correspondessem.

Tal objetivo não foi, porém, alcançado. Nem foi mesmo sequer possível coligir elementos básicos capazes de servir de ponto de partida para uma futura tentativa de ordenação nesse sentido.

Esse aparente fracasso não se deve à rapidez da excursão considerada em relação à extensão das regiões percorridas e à abundância do material a ser apreciado, nem, tampouco, às vicissitudes ou embaraços ocasionais que tanto perturbam ou mesmo impedem, na prática, o bom êxito dos planos preestabelecidos, tais como, no caso, o mau tempo, o estado dos caminhos, os dias curtíssimos de inverno e, pior que tudo, o suplício de Tântalo das portas cerradas, com o problema tantas vezes insolúvel da cata das respectivas chaves; não foi mesmo devido ainda à falta de preparo prévio ou às naturais deficiências do observador – resultou, isto sim, de uma circunstância imprevista: é que de fato, o mais das vezes, não existem laços lógicos e coerentes de filiação, capazes de serem codificados num sistema onde fosse possível retroceder, em cada caso, às nascentes concretas ou virtuais da obra realizada por portugueses e brasileiros na colônia.

Não se conclua apressadamente do exposto que a nossa arquitetura independe da reinol. Uma tal presunção seria, além de primária, paradoxal e absurda, pois cada colono – aventureiro ou artífice –, cada padre, cada militar ou administrador já trazia consigo, no aportar à terra, todo um passado de hábitos e experiências revelados, consciente ou inconscientemente, através de determinados preceitos de gosto ou preferências formais, o que se traduzia, na prática, por um determinado modo peculiar de fazer as coisas, ou seja, um estilo – o estilo da região de onde procediam. Era pois natural que – independentemente das recomendações oficiais em tal sentido –, na construção da morada, da igreja, da Casa da Câmara ou do forte e, de um modo geral, no incipiente delineamento urbano, procurasse, na medida em que as novas condições do meio físico e social o permitissem, reconstituir, no conjunto e no pormenor, o quadro familiar.

Sucede porém que, na realidade, as coisas não se passaram de modo assim tão simples. Não somente porque, em tantos casos, esse quadro familiar já não seria mais apenas o da aldeia ou da vila provinciana, nem mesmo, talvez, unicamente metropolitano, senão já enriquecido de perspectivas e experiências anteriores – orientais e africanas –, como também porque contribuições simultâneas procedentes de regiões diferentes combinavam-se, concorrendo, assim, para a criação de variantes e inovações de forma e de técnica que haveriam de parecer, mais tarde, aos olhos dos adventícios, peculiaridades de inspiração local. Se muitas dessas transposições, de tão variada procedência, não deixaram vestígios, outras vingaram, foram repetidas, perduraram, sobrevivendo mesmo

quando nas terras de origem já caíam em desuso; ou então evoluíram ou se deformaram, seja atribuindo maior ênfase a determinados pormenores em detrimento de outros e criando assim valores plásticos diferentes dos que lhes haviam dado origem, seja despojando-se de umas tantas características fundamentais; outros, ainda, receberam verdadeiros enxertos ou transfusões de sangue, graças às ideias modernas trazidas pelas sucessivas levas de colonos, e assim um "reaportuguesamento" imprevisto se operava na obra já aclimada, dando-lhe vida nova e rumo diferente. Finalmente a arte dos mestres e oficiais – canteiros, pedreiros, taipeiros, carpinteiros, alvanéus –, instalados em determinado lugar, era também fator importante nos desvios ou na fixação do estilo ulterior da região, e as imposições do meio físico e social americano serviam como denominador comum nesse caprichoso processo de integração das velhas formas ao novo ambiente.

Daí a impossibilidade de refazer-se, na maioria dos casos, o caminho percorrido. Não que as obras perdessem a sua qualidade ou conotação de obras portuguesas – a contribuição indígena e africana foi por demais frágil, nesse particular, para desnaturalizá-la – mas porque as filiações possíveis ou prováveis são várias e se confundem num emaranhado de sugestões parciais de articulação extremamente difícil. Quando muito se pode reafirmar a predominância, ou quase exclusividade, das influências provindas dos distritos do centro e principalmente do norte, o que não esclarece, na verdade, grande coisa, dada a extensão da área que uma tal classificação abrange e as expressões variadas de estilo que nela se contêm.

Cabe pois concluir que a importância adquirida pelo desenvolvimento da arquitetura portuguesa na colônia foi de tal ordem e se processou de forma tão irregular e especial que as suas manifestações não podem ser consideradas apenas como decorrência de determinados regionalismos metropolitanos, mas como um complexo em cujo todo intervieram variadas filiações e caprichosas interferências retificadoras ou desintegradoras, e que nas várias províncias brasileiras a arquitetura portuguesa desenvolveu-se algumas vezes idêntica aos padrões metropolitanos, outras vezes diferente, da mesma forma como se desenvolveu igual ou diferenciada nas províncias do próprio reino, cada qual portuguesa à sua moda; e as nossas modas de o ser – pois que houve várias – foram sempre *brasileiras*. Assim, portanto, mesmo quando o estilo é o mesmo, como ocorre no caso das igrejas do Mosteiro de São Bento e da Ordem Terceira de São Francisco, no Rio de Janeiro, ou do convento de São Francisco e do antigo Colégio dos Jesuítas, na Bahia, os monumentos devem ser considerados *originais*, pois têm *personalidade própria*, embora concebidos e executados ao gosto e segundo os preceitos reinóis então correntes, e como tal são tão autênticos e legítimos como os de lá.

Por onde se vê, finalmente, que tanto é incorreta a atitude dos que estão sempre a pretender descobrir na arquitetura colonial brasileira a "cópia" ou a "imitação" de modelos portugueses todas as vezes que aquela semelhança se torna mais viva, como a dos que atribuem a maior parte, senão todas as suas características a imposições de ordem funcional ou mesológica. Pois que, de uma parte, os portugueses estavam aqui na sua própria casa e, portanto, ao idealizarem e construírem a morada ou a capela à sua maneira, não estavam a copiar coisa alguma senão a fazer muito naturalmente a única coisa que de fato lhes cabia.

Enquanto, por outro lado, se nos países europeus a formação das várias modalidades de arquitetura regional se processou passo a passo, como decorrência lógica da função a que se destinavam e das imposições do meio físico e social, nos países americanos o processo foi inverso: os colonizadores trouxeram soluções já prontas que se tiveram de ajustar às novas circunstâncias.

Documentação necessária
1938

> *O professor Ramos, da Universidade do Porto, declarou que o livro* Arquitetura popular em Portugal *nasceu deste artigo.*

Vendo aquelas casas, aquelas igrejas, de surpresa em surpresa, a gente como que se encontra, fica contente, feliz, e se lembra de coisas esquecidas, de coisas que a gente nunca soube, mas que estavam lá dentro de nós. (1929)

(Parágrafo de um texto escrito a pedido de Manuel Bandeira para edição comemorativa de um jornal mineiro e citado em *Casa-grande e senzala* de Gilberto Freyre)

A nossa antiga arquitetura ainda não foi convenientemente estudada. Se já existe alguma coisa sobre as principais igrejas e conventos – pouca coisa aliás, e girando o mais das vezes em torno da obra de Antônio Francisco Lisboa, cuja personalidade tem atraído, a justo título, as primeiras atenções –, com relação à arquitetura civil e particularmente à casa, nada ou quase nada se fez. Compreende-se, pois, que surjam, de vez em quando, a respeito dela, apreciações menos rigorosas. Ainda há pouco, em artigo sobre "A arquitetura no Brasil", afirmava-se: "... as casas individualmente nada valem como obra de arquitetura...", citando-se a seguir em apoio de tal asserção este período do sr. Aníbal Matos: "Fundadas todas as casas por portugueses incultos, trouxeram de suas aldeias o tipo *desproporcionado* e sombrio das velhas construções".

Ora, a arquitetura popular apresenta em Portugal, a nosso ver, interesse maior que a "erudita" – servindo-nos da expressão usada, na falta de outra, por Mário de Andrade, para distinguir da arte do povo a "sabida". É nas suas aldeias, no aspecto viril das suas construções rurais, a um tempo rudes e acolhedoras, que as qualidades da raça se mostram melhor. Sem o ar afetado e por vezes pedante de quando se apura, aí, à vontade, ela se desenvolve naturalmente, adivinhando-se na justeza das proporções e na ausência de *make-up*, uma saúde plástica perfeita – se é que podemos dizer assim.

Tais características, transferidas na pessoa dos antigos mestres e pedreiros "incultos" para a nossa terra, longe de significarem um mau começo, conferiram desde logo, pelo contrário, à arquitetura portuguesa na colônia esse ar despre-

tensioso e puro que ela soube manter, apesar das vicissitudes por que passou, até meados do século XIX.

Sem dúvida, neste particular também se observa o "amolecimento" notado por Gilberto Freyre, perdendo-se, nos compromissos de adaptação ao meio, um pouco daquela *carrure* tipicamente portuguesa; mas, em compensação, devido aos costumes mais simples e à largueza maior da vida colonial, e por influência também, talvez, da própria grandiosidade do cenário americano, certos maneirismos preciosos e um tanto arrebitados que lá se encontram, jamais se viram aqui. Para tanto contribuíram, e muito, dificuldades materiais de toda ordem, entre as quais a da mão de obra, a princípio bisonha, dos nativos e negros: o índio, habituado a uma economia diferente, que lhe permitia vagares na confecção limpa e cuidada de armas, utensílios e enfeites – estranhou, com certeza, a grosseira maneira de fazer dos brancos apressados e impacientes, e o negro, conquanto se tenha revelado, com o tempo, nos diferentes ofícios, habilíssimo artista, mostrando mesmo uma certa virtuosidade um tanto "acadêmica", muito do gosto europeu, nos trabalhos mais antigos, quando ainda interpreta desajeitadamente a novidade das folhas de acanto, lembra o louro bárbaro e bonitão do norte em seus primeiros contatos com a civilização latina, ou, mais tarde, pretendendo traduzir, com o sotaque ainda áspero e gótico, os motivos greco-romanos renascidos. Em ambos, o mesmo jeito de quem está descobrindo coisa nova e não acabou de compreender direito; sem vislumbre de *maîtrise*, mas cheio de intenção plástica e ainda com aquele sentido de revelação que num e noutro depois, com o apuro da técnica, desaparece. Por fim, a distância e necessidades de natureza vária e mais urgente concorreram também para uma diferenciação maior, notando-se nas realizações daqui um certo atraso sobre as da metrópole e, de um modo geral, acentuado desinteresse por toda sorte de inovações.

A nossa casa se apresenta assim, quase sempre, desataviada e pobre, comparada à opulência dos *palazzi* e *ville* italianos, dos castelos de França e das *mansions* inglesas da mesma época, ou à aparência rica e vaidosa de muitos solares hispano-americanos, ou, ainda, ao aspecto apalacetado e faceiro de certas residências nobres portuguesas. Contudo, afirmar-se que ela nenhum valor tem, como obra de arquitetura, é desembaraço de expressão que não corresponde, de forma alguma, à realidade.

Haveria, portanto, interesse em conhecê-la melhor, não propriamente para evitar a repetição de semelhantes leviandades ou equívocos – que seria lhes atribuir demasiada importância –, mas para dar aos que de alguns tempos a esta parte se vêm empenhando em estudar de mais perto tudo que nos diz respeito, encarando com simpatia coisas que sempre se desprezaram ou mesmo procuraram encobrir, a oportunidade de servir-se dela como material de novas pesquisas, e também para que nós outros, arquitetos modernos, possamos aproveitar a lição da sua experiência de mais de trezentos anos, de outro modo que não esse de lhe estarmos a reproduzir o aspecto já morto.

Trabalho a ser feito, senão pelo homem do ofício, ao menos com a assistência dele, a fim de garantir exatidão técnica e objetividade, sem o que perderia a própria razão de ser. E não se limitando, apenas, à casa de aparência mais amável da primeira metade do século XIX, como se tem feito – certamente porque então uns tantos aspectos da nossa vida familiar já se desenhavam melhor –, mas abrangendo também a do século XVIII e mesmo possíveis vestígios da do XVII, quando, sendo a vida ainda áspera, eram mais marcados os contrastes e, como arquitetura propriamente, ela apresentava interesse maior. E não para fixar somente as casas grandes de fazendas ou os sobradões de cidade com sete, nove ou quinze janelas e porta bem no meio, mas as casas menores, de três, quatro, até cinco sacadas, porta de banda e aspecto menos formalizado, mais pequeno burguês, como essas que ainda se encontram nas velhas cidades mineiras (fig. 1) mostrando todas o mesmo saguão de entrada, onde a escada primeiro se oferece com uns poucos degraus de convite e logo se esconde, meio fechada, entre paredes (fig. 2); e também as pequenas casas térreas, de pouca frente, muito fundo e duas águas apenas, alinhadas ao longo das ruas; sem esquecer, por fim, a casa "mínima", como dizem ago-

fig. 1

fig. 2

ra, a dos colonos e – detalhe importante, este – de todas elas a única que ainda continua "viva" em todo o país, apesar do seu aspecto tão frágil. É sair da cidade e logo surgem à beira da estrada, como se vê pouco além de Petrópolis, mesmo ao lado de vivendas de verão de aspecto cinematográfico. Feitas de "pau" do mato próximo e da terra do chão, como casas de bicho, servem de abrigo para toda a família – crianças de colo, garotos, meninas maiores, os velhos –, tudo se mistura e com aquele ar doente e parado, esperando... (o capitalista vizinho – esportivo, "aerodinâmico" e bom católico – só tem uma preocupação: que dirão os turistas?) e ninguém liga de tão habituado que está, pois "aquilo" faz mesmo parte da terra como formigueiro, figueira-brava e pé de milho – é o chão que continua... Mas, justamente por isso, por ser coisa legítima da terra, tem para nós, arquitetos, uma significação respeitável e digna; enquanto que o "pseudomissões, normando ou colonial", ao lado, não passa de um arremedo sem compostura.

Aliás, o engenhoso processo de que são feitas – barro armado com madeira – tem qualquer coisa do nosso concreto armado e, com as devidas cautelas, afastando-se o piso do terreno e caiando-se convenientemente as paredes, para evitar a umidade e o "barbeiro", deveria ser adotado para casas de verão e construções econômicas de um modo geral. Foi o que procuramos fazer para a vila operária de Monlevade, perto de Sabará, a convite da Companhia Siderúrgica Belgo-Mineira – não tendo sido o projeto levado a sério, já se vê.

O estudo deveria demorar-se examinando ainda: os vários sistemas e processos de construção, as diferentes soluções de planta e como variavam de uma região a outra, procurando-se, em cada caso, determinar os motivos – de programa, de ordem técnica e outros – por que se fez desta ou daquela maneira; os telhados que, de traçado tão simples no corpo principal, se esparramavam depois para ir cobrindo – como asa de galinha – os alpendres, puxados e mais dependências, evitando os lanternins e nunca empregando o tipo de *mansard* tão em voga na metrópole, mas conservando sempre o *galbo* inconfundível do telhado português e apresentando até, por vezes, nos telheiros enormes dos engenhos e fazendas – como se vê nas gravuras da época – uma linha mais frouxa e estirada que muito contribuiu para a impressão de sonolência que eles dão; os tetos forrados com "camisa e saia" em gamela à feição do madeiramento da cobertura; as esquadrias e respectiva ferragem, particularizando os modelos usuais – portas de almofada, janelas de guilhotina com folhas de segurança e gelosias de proteção –, só aparecendo no século XIX as venezianas; o mobiliário, desde o mais tosco dos primeiros tempos até os fins do Império, quando surgiram – para desespero dos requintados e depois de toda uma série de esplêndidas peças em jacarandá, que ainda andam por aí nos antiquários – as cadeiras Thonet de palhinha, tão bonitas e cômodas, "austríacas", como se diz.

Resultariam, de um exame assim menos apressado, observações curiosas, por isto que em desacordo com certos preconceitos correntes e em apoio das experiências da moderna arquitetura, mostrando, mesmo, como ela também se enquadra dentro da evolução que se estava normalmente processando.

Diz-se, por exemplo, que os beirais das nossas velhas casas tinham por função proteger do sol, quando a verdade é, no entanto, bem outra. Um simples corte (fig. 3) faz compreender como,

na maioria dos casos, teria sido ineficiente tal proteção; e os bons mestres jamais pensaram nisto, mas na chuva, isto é, afastar das paredes a cortina de água derramada do telhado.

Depois, com o aparecimento das calhas (fig. 4), surgiram aos poucos, logicamente, as platibandas, continuando as cornijas – já sem função – presas ainda à parede pela força do hábito e meio sem jeito (fig. 5) até que, agora, com as coberturas em terraço jardim, a transformação se completou (fig. 6). E a prova de que só excepcionalmente se atribuía ao beiral outra finalidade, é que na Califórnia, no México, em Marrocos etc., onde o sol também é muito, mas a chuva escassa, ele, quando existe, se reduz o mais das vezes à própria telha.

Pretende-se, também, que os antigos faziam as paredes de espessura desmedida (fig. 7), não apenas por precaução, por causa "das dúvidas" – empíricas como eram as noções de então sobre resistência e estabilidade – mas, ainda, com o intuito de tornar os interiores mais frescos. Ora, nas construções de arcabouço de madeira e da mesma época, as paredes têm, invariavelmente, a espessura dos pés-direitos (fig. 8) e nada mais, exatamente como têm agora a espessura dos montantes de concreto (fig. 9).

Outro ponto digno de atenção é o que se refere à relação dos vãos com a parede. Nas casas mais antigas, presumivelmente nas dos fins do século XVI e durante todo o século XVII, os cheios teriam predominado (fig. 10), e logo se compreende porque; à medida, porém, que a vida se tornava mais fácil e mais policiada, o número de janelas ia aumentando; já no século XVIII, cheios e vazios se equilibravam (fig. 11) e no começo do século XIX predominavam francamente os vãos (fig. 12); de 1850 em diante as ombreiras quase se tocam (fig. 13), até que a fachada, depois de 1900, se apresenta praticamente toda aberta (fig. 14), tendo os vãos, muitas vezes, ombreira comum (fig. 15).

O que se observa, portanto, é a tendência para abrir sempre e cada vez mais. E compreende-se que, com este nosso clima, tenha sido mesmo assim, pois, embora se fale tanto na luminosidade do nosso céu, na claridade excessiva dos nossos dias etc., o fato é que as varandas, quando bem orientadas, são o melhor lugar que as nossas casas têm para se ficar; e o que é a varanda, afinal, senão uma sala completamente aberta? Entretanto quando nós, arquitetos modernos, pretendemos deixar todo aberto o lado bem orientado das salas: *aqui del-Rei!*

Verifica-se assim, portanto, que os mestres de obras estavam, ainda em 1910, no bom caminho. Fiéis à boa tradição portuguesa de não mentir, eles vinham aplicando, naturalmente, às suas construções meio feiosas, todas as novas possibilidades da técnica moderna, como, além das fa-

fig. 10 — SÉCULO XVII

fig. 11 — SÉCULO XVIII

fig. 12 — 1800

fig. 13 — 1860

fig. 14 — 1900

fig. 15 — 1930

chadas quase completamente abertas, as colunas finíssimas de ferro, os pisos de varanda armados com duplo T e abobadilhas, as escadas também de ferro, soltas e bem lançadas – ora direitas, ora curvas em S, outras vezes em caracol –, e, ainda, várias outras características, além da procura, não intencional, de um equilíbrio plástico diferente (fig. 16).

Conviria, pois, trazer o estudo até os nossos dias, procurando-se determinar os motivos do abandono de tão boas normas e a origem dessa "desarrumação", que há vinte e tantos anos se observa.

Excluída a causa maior, que faz parte do quadro geral de transformações, de fundo social e econômico, iniciadas no século XIX – mesmo porque os nossos mestres vinham atendendo sem qualquer constrangimento, conforme vimos, às imposições da nova técnica –, restam aquelas que poderíamos classificar, talvez, como sendo de ordem "doméstica": primeiro, o imprevisto desenvolvimento do mau ensino da arquitetura – dando-se aos futuros arquitetos toda uma confusa bagagem "técnico-decorativa", sem qualquer ligação com a vida, e não se lhes explicando direito o *porquê* de cada elemento, nem as razões profundas que condicionaram, em cada época, o aparecimento de características comuns, ou seja, de *um estilo*; depois o desenvolvimento, também não previsto, do cinematógrafo, que abriu ao grande público, até então despreocupado "dessas coisas" e habituado às casas simplórias, mas honestas, dos mestres de obras, novas perspectivas – bangalôs, casas espanholas americanizadas, castelos etc.

Do encontro desses dois indivíduos – o proprietário, saído do cinema a sonhar com a casa vista em tal fita, e o arquiteto, saído da escola a sonhar com a ocasião de mostrar suas habilidades –, o resultado não se fez esperar: em dois tempos transferiram da tela para as ruas da cidade – desfigurados, pois haviam de fazer "barato" – o bangalô, a casa espanhola americanizada e o castelinho.

Foi quando surgiu, com a melhor das intenções, o "movimento tradicionalista" de que também fizemos parte. Não percebíamos que a verdadeira tradição estava ali mesmo, a dois pas-

sos, com os mestres de obras nossos contemporâneos; fomos procurar, num artificioso processo de adaptação – completamente fora daquela realidade maior que cada vez mais se fazia presente e a que os mestres se vinham adaptando com simplicidade e bom senso –, os elementos já sem vida da época colonial: fingir por fingir, que ao menos se fingisse coisa nossa. E a farsa teria continuado – não fora o que sucedeu.

Cabe-nos agora recuperar todo esse tempo perdido, estendendo a mão ao mestre de obras, sempre tão achincalhado, ao velho "portuga" de 1910, porque – digam o que quiserem – foi ele quem guardou, sozinho, a boa tradição.

fig. 16

A fachada da rua – como um nariz postiço – ainda mantém certa aparência carrancuda; mas, do lado do jardim, que liberdade de tratamento e como são acolhedoras; e tão modernas – puro Le Corbusier.

Levaram até ao exagero o apego a certos princípios de boa arquitetura como esse de manter uniforme a altura das vergas: em casas com o pé-direito de cinco metros – então exigido pelos regulamentos municipais – veem-se portas estreitíssimas, de acesso a qualquer dependência sanitária, subir pela parede acima até alcançar a altura das outras vergas.

Mobiliário luso-brasileiro
1939

Tendo o Brasil permanecido como colônia portuguesa até 1822, é natural que o nosso mobiliário seja, antes de mais nada, um desdobramento do mobiliário português.

Se o material empregado era, isto sim, bem brasileiro, aqueles que o trabalharam foram sempre os portugueses, filhos mesmo da metrópole – muitos deles irmãos leigos das ordens religiosas – ou, quando nascidos no Brasil, de ascendência exclusivamente portuguesa, ou então mestiços, misturas em que entravam, junto com o do negro e do índio, dosagens maiores ou menores de sangue português. Quanto ao negro ou índio sem mistura, limitava-se o mais das vezes a reproduzir móveis do reino e de qualquer forma se fazia mestre no ofício sob as vistas do português.

Além disto, excluídos o convívio com os holandeses no norte do país – experiência essa de pequena duração e de consequências também pouco duradouras –, as lições da Missão Francesa e a importação direta, durante o século XIX, de certas modas europeias, todas as demais influências – a moura, a italiana, a espanhola, a francesa, a inglesa e também a indiana –, todas elas nos vieram sempre de segunda mão, através de Portugal.

As diferenciações que o estudo mais demorado da matéria poderá revelar – trabalho que vem sendo feito aos poucos em Portugal e só agora aqui iniciado pelo Serviço do Patrimônio Histórico e Artístico Nacional, com o inventário sistemático das peças ainda existentes nas várias regiões do país –, resultaram talvez menos de inovações próprias ou criações locais nossas, do que da preferência, poder-se-ia mesmo dizer da insistência, com que repetimos determinados modelos em detrimento de outros mais em voga na metrópole. E isto, não só porque as modas da corte chegavam aqui com muito atraso e se infiltravam pela vastidão do território da colônia ainda com maior lentidão, mas também porque não havia nenhum interesse particular que estimulasse e justificasse a adoção apressada de formas novas em substituição de outras já consagradas, quando a maneira de viver e todo o quadro social continuavam, não somente inalterados, mas sem perspectivas próximas de alteração. Resultaram não só dessas preferências mais ou menos acentuadas, mas ainda da pouca aceitação que tiveram entre os colonos certos móveis, como os contadores, por exemplo, de fabricação corrente em Portugal, onde continuaram em uso durante a primeira me-

fig. 1

tade do século XVIII, quando todo o resto do mobiliário já obedecia a gosto diferente.

É que ao colono só interessava o essencial: além do pequeno oratório com o santo de confiança (fig. 1), camas, cadeiras, tamboretes, mesas e ainda arcas. Arcas e baús para ter onde meter a tralha toda. Essa sobriedade mobiliária dos primeiros colonos se manteve depois como uma das características da casa brasileira. Mesmo porque, como já se lembrou muito a propósito, o clima o mais das vezes quente da colônia, o uso das redes em certas regiões e o costume tão generalizado de sentar-se sobre esteiras, no chão, não estimulavam o aconchego dos interiores nem os arranjos supérfluos ou de aparato. Quanto menos coisa, melhor, para não atravancar inutilmente os aposentos. Mas, se a arrumação era despretensiosa e sem sombra de encenação preconcebida – no sentido da riqueza dos interiores da época, embora ainda existam portadas e tetos decorados, de aspecto verdadeiramente nobre, principalmente na Bahia –, as peças em si eram bem trabalhadas e bonitas; não só porque a tradição do ofício era fazê-las assim, como também porque os oficiais e seus ajudantes eram, muitas vezes, gente da casa, escravos cujos dotes naturais, em boa hora revelados, a conveniência do senhor havia sabido aproveitar. Trabalhando sem pressa, nem possibilidade de lucro, *o prazer de fazer bem feito* era tudo o que importava: isso ao menos era deles – o dono não podia tirar.

O móvel brasileiro, ou mais precisamente o móvel português feito no Brasil, acompanhou, portanto, como o da metrópole, a evolução normal do mobiliário de todos os países europeus, ou de procedência europeia, depois do Renascimento, quando, partindo da Itália, o novo gosto se foi espraiando pelos demais países e penetrando o velho fundo gótico-românico e nacional de cada um.

Portugal, onde além da tradição românica tão marcada, a cultura moçárabe tinha raízes profundas e o gótico tardiamente se combinara com as influências do oriente, desenvolvendo-se com força e exuberância imprevistas, foi dos que mais lentamente se deixaram absorver.

Com o prestígio, porém, cada vez maior da monarquia francesa, as atenções se foram voltando para Versalhes, porquanto a França, assimilada a lição de Roma, criara, por sua vez, vocabulário próprio, tornando-se assim o novo centro de irradiação, cuja influência, na orientação do gosto das demais cortes europeias, se foi dilatando juntamente com o poder de Luís XIV e se manteve durante a Regência e o reinado seguinte. Portugal não escapou à regra; soube, contudo, ainda aqui manter, apesar de umas tantas cópias servis, e embora acompanhasse a evolução comum, o seu feitio próprio e a sua técnica tradicional.

Mas a reação inicial durante o reinado de Luís XVI prosseguira depois da Revolução o seu caminho e, com a queda do Imperador, a Inglaterra, que se mantivera um tanto reservada no período anterior, surgiu dos bastidores e, com o seu comércio, o liberalismo e o domínio dos mares, foi aos poucos ditando a moda e tomando confortavelmente conta do século XIX.

O mobiliário do Brasil pode ser, assim, da mesma forma que o norte-americano e todos os demais de fundo europeu, classificado em três grandes períodos: o primeiro abrange os séculos XVI e XVII e prolonga-se mesmo até começo de setecentos; o segundo, período das várias fases do barroco – d. João V e d. José –, estende-se praticamente por todo o século XVIII; e o terceiro e último, isto é, o da reação acadêmica, liberal e puritana iniciada em fins desse século, corresponde para nós, principalmente, à primeira metade do século XIX. Depois disso, houve apenas modas improvisadas e sem rumo, já desorientadas pela produção industrial que dia a dia se acentuava.

Ao examinarem-se as peças que correspondem ao primeiro desses períodos, é preciso não esquecer que, então, apesar da opulência, a noção de conforto, como nós o entendemos agora, era ainda um tanto rudimentar, e os modos, sob certos aspectos, bastante rudes. Não se conhecia, por exemplo, essa maneira reclinada e cômoda de sentar, hoje tão natural. Sentavam-se todos direito nas cadeiras, com as pernas meio abertas, assim como ainda hoje o faz a gente do campo e, geralmente, os operários. É que o mobiliário não convidava a outras atitudes. Caracterizava-se todo ele, com efeito, pela sua estrutura de aparência rígida, fortemente travejada e de composição nitidamente retangular (fig. 2a). As pernas tor-

neadas ou torcidas, as almofadas formando desenhos geométricos, os tremidos, a ornamentação corrida ao longo das abas ou de florões marcando a amarração das trempes – tudo concorre para acentuar o aspecto construído, *tectônico* (fig. 3). As curvas entram na composição como elemento acidental, e quando, no século XVII, o seu uso se vai generalizando, como que a prenunciar de certo modo o estilo setecentista, são simplesmente recortadas na espessura da madeira para formar pés de mesa; e mesmo quando trabalhadas em espiral ou volutas na frente das cadeiras, no encosto das camas ou nas abas dos contadores, a sua presença em nada afeta o aspecto essencial do móvel (fig. 4).

Tais características se prolongaram pela primeira metade do século XVIII, mormente nas peças cujo uso vai decaindo, como os armários, contadores e arcas.

Esse longo período, que começa em Portugal com o reinado de d. Manuel, inclui a fase de dominação espanhola, os reinados de d. João IV e Afonso VI, com as lutas da Restauração, para só terminar no de d. Pedro II.

No Brasil, corresponde aos momentos mais ásperos e dramáticos da colonização: as lutas

fig. 2

fig. 3

fig. 4

fig. 2

a b

contra o nativo e a cobiça estrangeira, a fundação das primeiras povoações, vilas e cidades, a instalação dos colégios e das missões dos jesuítas e dos conventos dos franciscanos e de outras ordens religiosas, as bandeiras e o comércio de escravos; corresponde ainda, no terreno econômico, à cultura da cana e do algodão, à extração de madeiras, à criação.

No segundo período, uma transformação fundamental, verdadeiramente revolucionária, altera por completo o aspecto do mobiliário. Enquanto as peças antes se formavam de quadros de aparência rígida, a composição passa a ter agora um núcleo de onde parte – quase se poderia dizer de onde cresce – o resto do móvel (fig. 2b). De onde cresce, sim, porque desse ponto ela vai se abrindo, e desdobrando em ondas sucessivas, passando com agilidade de filete em filete e de uma voluta à outra, até atingir os contornos extremos da peça, para daí, então, voltar ao ponto de partida, onde o movimento toma novo impulso e recomeça. Essa impressão de movimento e de vida – em contraste com a feição estática característica do período anterior –, como se móvel fosse organismo e não coisa fabricada, é o traço comum que distingue de um modo geral a produção do século XVIII. Isto não só permitiu um melhor ajustamento ao corpo, uma comodidade maior, como também tornou possível a adoção de formas mais adequadas à natureza dos esforços transmitidos aos suportes que, recurvando-se e adelgando-se, foram tomando o jeito de pernas de gente ou de bicho, conseguindo assim re-

duzir ao mínimo o entrave das amarrações, ou mesmo, em muitos casos, desvencilhar-se delas completamente.

Na primeira fase desse período, a composição, ainda sob a influência da técnica anterior, conserva uma certa rigidez, *certa lentidão de movimentos*, percebendo-se claramente o esforço despendido para romper com o equilíbrio tectônico tradicional (fig. 5). Já para meados do século, porém, desaparece todo e qualquer vestígio seiscentista, e o mobiliário, finalmente liberto das velhas fórmulas, mas conservando ainda a primitiva nobreza de aspecto, ganha em equilíbrio e apuro de acabamento (fig. 6). Aos poucos, entretanto, a preocupação da elegância se vai acentuando, o desenho vai se fazendo amaneirado, as proporções esguias, a ornamentação fina e profusa, percebendo-se não raro, no conjunto, uns ares meio preciosos, senão propriamente afetados (fig. 7a), até que, na última fase, duas tendências distintas se podem observar: de um lado, desenvolvem-se até ao exagero as características da composição barroca, e o traçado, perdida a coesão inicial, tende a se abrir e como que se esgarça (fig. 7b); de outro, os sintomas da reação, isto é, da volta a um desenho mais regular, já se vão fazendo sentir, muito embora o elemento florido apareça na talha com maior insistência. Tais peças, porém, enquadram-se melhor no terceiro e último período (fig. 7c).

Esse segundo período abrange na metrópole os reinados de d. João V, d. José e, em parte, o de d\. Maria I. Na colônia, correspondem-lhe o sur-

fig. 2

b

fig. 5

fig. 6

fig. 7

a　　　　　　b　　　　　　c

467

to econômico da regiao central em consequência da mineração do ouro e das pedras preciosas; a organização, em maior escala, da indústria pastoril no sul, enquanto no norte prossegue com a mesma intensidade a cultura da cana e do algodão. Correspondem também ao desenvolvimento dos centros urbanos e às manifestações inequívocas, tanto de caráter individual como coletivo, da formação de uma consciência independente, nacional.

A volta à sobriedade, ao partido retilíneo e à composição regular, embora sob muitos aspectos mais artificial, marcam o terceiro e último período. As linhas gerais do estilo Luís XVI, das criações dos Adam e, mais tarde, do chamado estilo Império foram aqui interpretadas de modo ainda mais simples, cedendo a talha e as aplicações de bronze o lugar, no desenho das guirlandas, dos medalhões etc., aos embutidos de madeiras claras ou de marfim (fig. 8a). Essa maneira delicada e graciosa de compor durou contudo relativamente pouco; deixou-se substituir por outra, mais conforme à tradição, e caracterizada pelos torneados miúdos, as estrias ou caneluras e os gomos armados em círculo ou em leque, estilo este, ao que parece, pouco conhecido em Portugal (fig. 8b). As curvas também tornaram a desempenhar papel importante, marcando enfaticamente a linha elegante de certos móveis (fig. 9) e, mais tarde, ao lado de peças completamente lisas (fig. 10b), a talha reaparece, graúda e angulosa, já muito diferente da do modelado plástico e macio do século XVIII (fig. 10a). É a época dos bonitos e majestosos sofás de palhinha e das mobílias de sala de visita de aspecto às vezes sóbrio, outras, pretensioso e rebuscado, em todo caso sempre formalístico (fig. 11a). Nota-se, finalmente, na segunda metade do século, quando se generalizam, em mesas e consoles, os tampos de mármore branco, certa tendencia para a volta à linha barroca (fig. 11b).

Começando ainda no reinado de dª. Maria I, foi esse, em Portugal, o período agitado da dissolução do absolutismo e da implantação do regime liberal, enquanto no Brasil se fez notar pela vinda de d. João VI e da missão de artistas franceses, pela independência política e pelos primeiros sintomas de transformação econômica, com os tímidos ensaios da indústria e o surto da cultura do café em certas regiões do país – abrangendo também, por conseguinte, através da Regência, uma boa parte do reinado de d. Pedro II.

Dessa época em diante, as várias modas ecléticas, artisticamente estéreis e já de fundo quase exclusivamente comercial, foram quebrando, aqui como em toda parte, a boa tradição, deformando o senso de medida e conveniência. Ao passo que a produção industrial, a princípio tolhida e preocupada em moldar a sua maneira simples e precisa ao gosto elaborado e difuso de então – torturando em arabescos caprichosos a madeira vergada das primeiras cadeiras austríacas e forrando de samambaias de ferro fundido o encosto dos bancos de jardim (fig. 12) –, foi gradualmente deixando de lado os preconceitos e encontrando à própria custa o novo caminho, passando a produzir em série, e com grande economia de matéria, peças de uma técnica industrial impecável, cuja elegância e pureza de linhas já revelavam um *espírito diferente*, despreocupado de imitar qualquer dos estilos anteriores, mas *com estilo* no sentido exato da expressão. São dessa época os móveis de madeira curvada a fogo, fabricados por Thonet, as cadeiras de ferro com assento e encosto constituídos por chapas de aço flexível, as poltronas Maple, os estores de réguas móveis de madeira etc. (fig. 13).

Infelizmente, também entre nós, os artistas e estetas não perceberam, desde logo, a significação profunda dessas primeiras manifestações sem compromissos da idade nova: uns, desgostosos, pensaram, com Ruskin, em reviver artificiosamente os processos rudimentares da produção regional e folclórica; outros, sem abandonarem as conveniências dos processos mecânicos, voltaram-se obstinadamente para o passado e se puseram a reproduzir, em grande escala e com incrível fidelidade, toda a gama de estilos históricos; outros, enfim, muito bem intencionados, resolveram inventar de um momento para outro uma arte nova e, dando as costas à realidade, isto é, às características próprias da produção industrial, único ponto de partida possível, desandaram a criar curvas arbitrárias e formas graciosas e elegantes, mas sem consistência, como mero divertimento ou exercício de engenho, até cansar.

fig. 8

a. b.

fig. 9

fig. 10

a b

fig. 11

a b

fig. 12

fig. 13

fig. 14

a b c

LE CORBUSIER, CHARLOTTE PERRIAND, MIES VAN DER ROHE, ETC.

O *falso modernismo* atual – a chamada *art déco* (1939) –, com seus móveis "estilizados", é ainda, apesar de tão diferente, manifestação dessa mesma tendência.

Como o nosso mobiliário seguiu sempre de perto, conforme procuramos mostrar, a evolução do móvel europeu e deverá portanto, tradicionalmente, ainda agora, acompanhar as transformações produzidas pela técnica contemporânea, vejamos, para concluir, o que caracteriza os poucos exemplos atuais de peças concebidas com espírito verdadeiramente moderno – continuação lógica, embora tardia, daquelas primeiras produções industriais tão puras, de fins do século passado.

Distinguem-se, antes do mais, pela *leveza*, de aspecto e de peso; as armações, sejam elas de madeira, junco ou metálicas – e a indústria aeronáutica tem criado ligas novas excepcionalmente leves e resistentes –, reduzem-se estritamente ao necessário, procurando assegurar, como o mobiliário setecentista, uma estabilidade perfeita e proporções ajustadas ao corpo. No caso das cadeiras, às várias maneiras de sentar: cadeiras próprias para as atitudes ativas, como sejam as de escritório, ou de sala de jantar (fig. 14a); ou mais cômodas, do tipo *meio-repouso* apropriadas para espera, conversa ou leitura (fig. 14b); ou então de grande conforto – poltronas com almofadas soltas e espreguiçadeiras (fig. 14c). Em todas elas, as peças que constituem o encosto, o assento e, em muitos casos, os braços são soltas e independentes da estrutura propriamente dita, podendo ser removidas com facilidade para limpeza ou substituição das capas respectivas. Os armários, quando não incorporados à construção, têm sempre pouca altura e desenvolvem-se mais no sentido da largura, bastante afastados do chão, da mesma forma que as camas e todas as demais peças, o que concorre para tornar o ambiente, por assim dizer, mais arejado e espaçoso. Outra característica importante é que, tanto para o rico como para o remediado ou para o pobre – o que, mesmo assim, não abrange toda a gente, pois grande parte do povo ainda é abaixo de pobre –, os modelos tendem a se uniformizar, variando tão somente a qualidade do material e do acabamento.

E como todos consideramos anomalias não só a fabricação em série de móveis de *estilo antigo*, mas também as grotescas produções do falso modernismo, e bem poucos nos podemos dar ao bom gosto ou, talvez melhor, à extravagância de adquirir, para uso próprio, móveis de antepassados dos outros, esperemos que essa confusão contemporânea se esclareça brevemente e a casa brasileira, hoje tão atravancada, se vá aos poucos *desentulhando* até readquirir, mobiliada com peças atuais e de fabricação corrente, aquela sobriedade que foi, no passado, um dos seus traços mais característicos, senão mesmo o seu maior encanto.

POLTRONINHA LUCIO COSTA
Lançada pela OCA de Sérgio Rodrigues, 1960.

Museu do Ouro
Sabará

Destino singular o desta casa. É um repositório de lições.

1ª lição – "Museu do Ouro". Imagina-se logo um palácio resplandecente; nada disto, é uma simples casa brasileira do melhor teor, casa mineira – harmoniosa e pacífica.

Possuo, desde 1926, um pequeno jarro italiano de barro com desenhos azuis sobre fundo branco e uma inscrição a que Leleta, minha mulher, tinha particular apego; diz assim: "Nella vita c'è un tesoro, più gradito assai del'oro, voi saper che cosa sia? È la pace e l'armonia".

2ª lição – "As aparências enganam". A casa, tal como a fotografia original o documenta, estava em precário estado quando foi inscrita nos livros de tombo, mas a lei obriga ao responsável cuidar pela preservação da coisa tombada; o poder público só intervém quando se comprova carência de meios para o fazer. Dinheiro, não faltava. O proprietário, porém, não se dispôs a empregá-lo por entender, erroneamente, que as limitações impostas o impediriam de transformar a casa numa residência condigna. E como não a pudesse demolir, resolveu então desfazer-se dela: "Se acham que vale, então fiquem com ela".

É que o simpático e experimentado luxemburguês não sabia que o zelo, a honradez e a proficiência de d. Pedro II no trato da coisa pública estavam encarnados na pessoa do servidor público nº 1 do Brasil, o diretor do Patrimônio Histórico e Artístico Nacional, Rodrigo Mello Franco de Andrade. O aspecto de contido apuro adquirido pela casa o surpreendeu, mas, apesar do logro, sentiu-se honrado e feliz por ter contribuído com a doação. Perdeu o indivíduo, ganhou a coletividade.

3ª lição – Há muita gente saudável e atuante, mas idosa de nascença, que descrê, por princípio, da coisa pública, e só vê mérito no que é fruto de iniciativa privada ou da generosidade que lhe resulte das sobras. Mocidade, não acredite – é mentira. A discrepância em detrimento do serviço público ocorre quando a atividade privada é exercida cumulativamente, ou quando as tarefas não são regularmente atribuídas a quem de direito e, no devido tempo, cobradas.

Recebida a casa por doação, como velho traste, foi desde logo tratada com desvelo pelo servidor público responsável que, dispondo embora de verbas reduzidíssimas, foi, "na moita", tomando as suas providências. Convocou primeiro o dedicado engenheiro de minas Epaminondas de Macedo que, a serviço da antiga Inspetoria de Monumentos, se improvisara técnico restaurador, para a execução da obra; confiou os estudos visando à elaboração do projeto de restauro aos arquitetos da repartição, José de Souza Reis

e Renato de Azevedo Soeiro; houve tentativas e hesitações; houve o equívoco, logo corrigido, de uma improvisada varanda; houve interferência negativa da lua no corte intempestivo de paus roliços e de taquara; houve refações. Mas os bons espíritos intervieram igualmente: houve até mesmo um balaústre da janela caprichosamente torneado que se conservou escondido, num desvão, quando todos os demais já haviam desertado, apenas para servir de testemunho e modelo na correta restauração. Passou então o responsável pela coisa pública a aproveitar pequenas sobras de verbas na aquisição pechinchada de peças na própria fonte, antes que as senhoras as requisitassem para as respectivas mansões; e, como não há regra sem exceção, "Tio Guilherme" (Guilherme Guinle) doou as belíssimas cadeiras de sola lavrada da Câmara de Sabará, indevidamente em seu poder. Recorreu ele depois aos conhecimentos especializados de Miran Latiff e ao engenho de Eduardo Tecles para a confecção de maquetes e dedicou-se a cultivar a amizade dos oficiais capazes e a desculpar-lhes os caprichos para que perseverassem apesar dos atrasos no pagamento, confiando, por fim, a direção do museu e o prosseguimento da tarefa a esse civilizadíssimo Antônio Joaquim de Almeida, que se tornou, com o tempo, o dono da casa. Casa que a iniciativa privada desprezara como imprestável e que o serviço público, trabalhando, recuperou.

4ª lição – Não basta plantar, é preciso saber plantar e há que zelar e persistir, então sim, a coisa dá. O que refulge nesta casa não é o ouro e sim a dedicação, a proficiência, o apurado bom gosto dos responsáveis pela coisa pública, que souberam transformar a ruína doada na joia que é este museu. Joia de família.

A Rodrigo Mello Franco de Andrade e a Antônio Joaquim de Almeida, a nossa gratidão.

Página que sobrou de um velho calendário.

Quinta do Tanque
Parecer

1949

Não se trata de dar outro destino à casa, mas apenas de restaurá-la externamente, adaptando-se o seu interior aos fins a que sempre se destinou – assistência aos leprosos –, tudo de acordo com a técnica moderna aconselhável para o caso, inclusive laje de concreto armado, instalações novas de eletricidade, água e esgoto, ladrilhamento etc.

Adaptação tanto mais fácil por ser o partido geral da planta adotado muito franco, comportando circulação fácil e disposição conveniente para os cômodos.

Confirmação
1974

Ao sair de Salvador, a caminho de Aracaju, visitei a Quinta do Tanque e constatei que, apesar do aspecto *délabré* e das oficinas enquistadas, é ainda perfeitamente recuperável.

Reconstruída e restaurada, tal como figura no belo risco original, e devidamente ambientada, resultará obra sem igual na cidade e no país.

Frei Bernardo de São Bento, o arquiteto seiscentista do Rio de Janeiro
Lembrança de d. Clemente da Silva-Nigra

A reconstituição histórica, empreendida por d. Clemente Maria da Silva-Nigra, O.S.B., da obra monumental realizada pelos monges de São Bento no Brasil Colônia, é contribuição fundamental para o estudo do desenvolvimento das artes plásticas portuguesas na América, porque abrange, no seu conjunto, a atividade profissional de arquitetos, pintores e escultores, bem como a dos demais artistas e artífices especializados nos vários ramos em que se desdobram as três artes maiores na sua aplicação; e isto num período de mais de dois séculos, quando o estilo, senão a própria concepção das obras de arte, sofria tão acentuada transformação.

O presente trabalho constitui uma das parcelas da referida contribuição, e trata apenas da obra do monge-arquiteto frei Bernardo de São Bento Corrêa de Souza no mosteiro do Rio de Janeiro, de 1668 a 1693.

Essa obra enquadra-se entre a de Francisco de Frias da Mesquita, autor do risco original de 1617, pelo qual se vinha construindo o mosteiro até o referido ano de 1668, e a cuja autoria se deve, portanto, o atual conjunto da fachada, compreendendo não somente o frontispício da igreja, como também a extensa ala da portaria, que lhe fica em seguimento, conjunto este já então construído, e a de José Fernandes Pinto Alpoim, arquiteto do claustro propriamente dito, concluído apenas em 1755.

Contudo, não limitou frei Bernardo a contribuição de sua técnica e da sua escrupulosa operosidade unicamente à conclusão do mosteiro – projetando de novo e construindo as duas *quadras* que faltavam, precisamente as mais difíceis do ponto de vista construtivo, devido à altura do respectivo cunhal –, mas projetou também e construiu a sacristia nova e tratou igualmente de adaptar o arcabouço interno da igreja já pronta, delineada por Frias ainda nos moldes singelos da tradição quinhentista (com o arco real da capela-mor relativamente estreito, a fim de comportar os dois altares colaterais que integravam, na forma usual, a composição do respectivo frontispício), à nova concepção de planta com capelas laterais profundas e cruzeiro, iniciada na colônia pelos jesuítas com a sua igreja monumental do Salvador. Isto implicou o desmancho parcial da fábrica já feita, iniciativa que bem revela, por seu vulto, a disposição com que ele se entregou de corpo e alma ao empreendimento, e demonstra que, velho amigo da comunidade, já era propósito seu, ao ordenar-se, levar avante o alargamento e a modernização da igreja.

Não lhe foi possível executar tal como havia projetado, em três lanços, nem tampouco proceder ao recuo do fundo da capela-mor, mas conseguiu, de modo geral, o seu intento de ampliar a igreja e o mosteiro, acentuando-lhes a solidez e a monumentalidade, embora com prejuízo, no que respeita à planta, da pureza do traçado original.

Quanto aos antecedentes profissionais de frei Bernardo de São Bento, ainda quando não fosse mestre de nenhum dos ofícios relacionados diretamente com a arte de construir, pois se confessa, até certo ponto, autodidata, parece evidente a sua experiência anterior no trato de plantas e na prática de obras, pois do contrário não lhe teriam confiado os padres os novos projetos e muito menos a direção geral dos trabalhos em curso.

De qualquer modo, porém, nas *Declaraçoins de obras* redigidas 16 anos depois de iniciada a

tarefa, ele revela, apesar das iniciativas frustradas, das hesitações e da sua constante insatisfação – ou, talvez, por isso mesmo –, o tirocínio e a consciência de um perfeito arquiteto.

Há, aliás, nessas *Declaraçoins* uma referência à *doutrina de Luís Serrão* e alusões frequentes ao que se *colhe e pode ver na obra de Serlio*, e é significativo comprovar-se, assim, a repercussão aqui das lições desse velho mestre italiano que tanto contribuiu para a divulgação dos novos conceitos e formulários plásticos – cuja aceitação generalizada motivou a ocorrência das várias modalidades nacionais do primeiro Renascimento europeu –, embora o seu tratado fosse posteriormente malvisto, tanto pelos adeptos da volta aos conceitos funcionalistas da tradição medieval perempta, como pelos partidários do formalismo purista, nos moldes da segunda fase bramantina.

Mas d. Clemente, que logrou localizar, na Biblioteca Nacional, precioso exemplar dos *Livros de Serlio*, talvez superestime a influência dessa obra na formação do nosso arquiteto, pois não foi tanto o sentido artístico das lições, e sim as recomendações e o receituário empírico relacionado com a técnica construtiva latina, então corrente, que o interessaram, empenhado como estava em apoiar-se nalguma doutrina autorizada, para maior correção e solidez "das paredes e abóbadas, dos canos, dos muros de arrimo e botaréus" da obra que lhe fora confiada.

É que, embora revelasse, tanto no projeto de reforma da igreja e da construção da sacristia nova, com as referidas *Declaraçoins de obras*, a deliberada intenção de atender igualmente aos demais reclamos de natureza diversa, cuja integração harmônica constitui afinal o complexo arquitetônico elaborado, e não apenas aos de natureza estrutural – desde os cuidados com a *vista do mar* ou o caimento acentuado do pátio de entrada, o que (além de facilitar a rampa de acesso e o escoamento das águas) faz com que *não se encubra o pórtico da vista da cidade*, e da atenção dada às conveniências funcionais da circulação e das acomodações internas, até os pormenores do acabamento arquitetônico ornamental, tal como adverte na linguagem pitoresca da época: "qualquer botareo... pode pela parte de sua escarpa ou arrastado, brincar-se com algua forma de capitéis, frisos, alquitraves, piramidas ou quaisquer outros remates que fiquem agradáveis à vista" – os problemas pertinentes à construção propriamente dita eram a sua constante preocupação; e o mais curioso é que tanto lhe ocorrem soluções de sabor ainda um tanto medieval, como as colunas internas na adega e na cozinha, visando assim decompor a abóbada e aliviar o respectivo empuxo, como inovações de sentido temerário, qual a sua tentativa de substituir as telhas por ladrilhos assentados diretamente sobre o guarda-pó, fixado ao madeiramento da cobertura.

É comovente, para quem conheça o mosteiro, acompanhar item por item, à vista dos riscos meticulosamente reconstituídos por d. Clemente, a fim de suprir os papéis perdidos, o labor desse monge honrado, incansável no seu empenho de fazer, com pedra e cal, obra perdurável, capaz de servir condignamente à sua comunidade e à sua fé.

Digna desse empenho é a tarefa que se propôs este outro autêntico beneditino vindo de longe para salvar, aqui, do perecimento total, folhas corroídas e tênues como estas, em cuja fragilidade se escondem os últimos vestígios de tamanho esforço e de tão exemplar dedicação.

O ofício da prata

Prefácio do livro O ofício da prata, *por solicitação do autor.*

Ayrton Carvalho constatou nos primeiros restauros das mais antigas igrejas do Nordeste que o arcabouço arquitetônico-estrutural interno – cornijas, cimalhas, arcos, pilastras, enquadramento de vãos – era tudo cantaria tratada com apuro de acabamento, evidentemente para ficar à vista e contrastar com o branco contíguo das paredes caiadas.

Na própria metrópole quinhentista, a maioria dos retábulos era, então, de pedra, como também o são os dois altares colaterais da primeira igreja "moderna" do Brasil, a da Graça, obra de Francisco Dias, em Olinda, razão por que sobreviveram, enquanto o da capela-mor, que se presumia ter sido de madeira, se teria perdido juntamente com o telhado – quando a igreja foi incendiada, como nos mostra o quadro de Frans Post.

Sucede que por ocasião das obras do recente restauro, que restituiu à fachada a pureza original, ao se escavar o chão da capela foram encontrados pedaços dos fustes das colunas e outros fragmentos de pedra lavrada do primitivo retábulo do altar-mor, quebrado a marteladas pelos caudatários do conde de Nassau, dois dos quais – como se não bastasse – deixaram na pedra suas assinaturas para documentar o vandalismo.

Todas essas belas cantarias foram revestidas de alto a baixo, no fim do século XVII e durante todo o setecentos, com rica obra de talha, transformando-se, nave e capela-mor, em monumentais cofres de madeira dourada – inseridos nas construções originais de pedra, já prontas, cujos "tampos" eram os tetos, primeiro apainelados, depois de forração corrida para receber pintura ornamental ou de perspectiva arquitetônica.

Nessa "orquestração" plástica refulgiam então, como acordes finais, os lampadários e os frontais de altar com suas banquetas de palmas, castiçais e crucifixo de prata.

Toda essa opulência suntuária decorria de um extremado propósito de louvação: louvar os santos mártires, louvar Nossa Senhora, louvar o Senhor. Daí esse empenho de fazer sempre o que fosse o melhor, o mais belo, o mais rico.

Dessas alfaias, a mais cobiçada pelos corsários e invasores foi naturalmente a prata.

Assim, quando no alvor de setecentos Duguay-Trouin (que, por sinal, morreu "*presque pauvre*") adentrou a barra com sua frota no ano seguinte ao fracasso de Duclerc, para "vingá-lo", carreou, como era de praxe, tudo que pôde da nossa prataria seiscentista para as arcas do seu rei, Luís XIV.

Do pouco que sobrou, compensado pela intensa produção artístico-artesanal seguinte, o SPHAN vem tentando fazer o levantamento, de início através do competentíssimo José Valladares, seguido pelos estudos e confrontos estilístico-cronológicos a que se vem dedicando, entre outras atividades patrimoniais, Lygia Martins Costa.

E eis que, agora, miraculosamente surge, pronto e acabado, este precioso inventário; obra de longos anos de tenaz procura e de paixão de Humberto de Moraes Frances-

chi, pesquisador incansável – fotógrafo e historiador – que junta às belas imagens das peças arroladas meticulosa documentação alusiva, guiado não só pela mão segura de d. Clemente da Silva-Nigra, benemérito beneditino, como por suas próprias investigações em arquivos daqui e de Portugal, onde tantas vezes encontrou, à margem dos documentos compulsados, um discreto MS a lápis – rastro de Marques dos Santos.

Pesquisador capaz de vencer tanto a inércia hostil como o deliberado propósito de esconder documentos e de impedir o registro fotográfico de valiosas peças sob a guarda eventual de um ou outro eclesiástico que, indevidamente, se julgue dono delas.

Este livro, fruto exclusivo de esforço pessoal é, na verdade, uma dádiva.

SACRISTIA
Salvador.

A arquitetura dos jesuítas no Brasil
Introdução ao artigo publicado no nº 5 da *Revista do SPHAN*

1941

O considerável acervo de obras de arte que os padres da Companhia de Jesus nos legaram, fruto de dois séculos de trabalho penoso e constante, poderá não ser, a rigor, a contribuição maior, nem a mais rica, nem a mais bela, no conjunto dos monumentos de arte que nos ficaram do passado. É, contudo, uma das mais significativas.

A circunstância de se ter iniciado a ação da Companhia em fins do Renascimento, quando os primeiros sintomas do barroco já se faziam sentir, e de se desenvolverem, depois, os dois movimentos paralelamente levou alguns críticos a pretenderem englobar sob a denominação comum de "arte jesuítica" todas as manifestações de arte religiosa do século XVII e da primeira metade do XVIII. Ora, as transformações por que passou a arquitetura religiosa, juntamente com a civil, durante esse longo período, obedeceram a um processo evolutivo normal, de natureza, por assim dizer, fisiológica: uma vez quebrado o tabu das fórmulas neoclássicas renascentistas, gastas de tanto se repetirem, ela teria mesmo de percorrer – independentemente da existência ou não da Companhia de Jesus – o caminho que efetivamente percorreu, até quando o barroco, por sua vez impossibilitado de renovação, teve de ceder lugar à nova atitude classicista e já o seu tanto acadêmica de fins do século XVIII e começo do XIX.

Atribuir-se, pois, à designação "arte jesuítica" uma tão grande amplitude é, evidentemente, incorreto. Mas não se trata tampouco de uma expressão furta-cor ou vazia de sentido, como muitos supõem, só porque as manifestações de arte dos jesuítas apresentam formas diversas, de acordo com as conveniências e recursos locais e com as características de estilo próprias de cada período. Apesar dessas diferenças, por vezes tão sensíveis, e mesmo das aparentes contradições que se podem observar, diferenças e contradições que se acentuam à medida que as obras se vão afastando dos padrões mais definidos de fins do século XVI e da primeira metade do século XVII, apesar das mudanças de forma, das mudanças de material e das mudanças de técnica, a personalidade inconfundível dos padres, o "espírito" jesuítico, vem sempre à tona: é a marca, o *cachet* que identifica todas elas e as diferencia, à primeira vista, das demais. E é precisamente essa constante, que persiste sem embargo das acomodações impostas pela experiência e pela moda – ora perdida no conjunto da composição, ora escondida numa ou noutra particularidade dela –, essa presença irredutível e acima de todas as modalidades de estilo porventura adotadas é que constitui, no fundo, o verdadeiro "estilo" dos padres da Companhia. Tratando-se de uma ordem nova e "diferente", livre de compromissos com as tradições monásticas medievais, e por conseguinte em situação particularmente favorável para se deixar impregnar, logo de início, do espírito moderno, pós-renascentista e barroco, é natural que tenha sido mesmo assim.

Se isto é verdade com relação à obra internacional dos jesuítas em seu conjunto, para nós, brasileiros, porém, a expressão "estilo jesuítico" tem um sentido mais limitado e preciso.

Com efeito, enquanto para os europeus, saturados de "renascimento", o falar-se em estilo jesuítico traz logo à lembrança, além das formas compassadas iniciais, as manifestações mais desenvoltas do barroco; enquanto para os hispano-americanos, onde a ação da Companhia prosseguiu ininterruptamente durante todo o século XVII, a ideia de arte jesuítica abrange o ciclo barroco completo; para nós, onde a atividade dos padres, já atenuada na primeira metade do século, foi definitivamente interrompida em 1759, as obras dos jesuítas, ou pelo menos grande parte delas, representam o que temos de mais "antigo". Consequentemente, quando se fala aqui de "estilo jesuítico", o que se quer significar, de preferência, são as composições mais renascentistas, mais moderadas, regulares e frias, ainda imbuídas do espírito severo da Contrarreforma.

A ideia de coisa decadente, de aberração, andou tanto tempo associada à noção de arte barroca que, ainda hoje, muita gente só admira tais obras por condescendência, quase por favor.

Se algumas vezes os monumentos barrocos merecem realmente essa pecha de anomalias, a grande maioria deles – inclusive daqueles em que o arrojo da concepção ou o delírio ornamental atingem o clímax – é constituída por autênticas obras de arte, que não resultaram de nenhum processo de degenerescência, mas, pelo contrário, de um processo legítimo de renovação.

Com efeito, desde que os vários elementos de que se compõe cada uma das ordens gregas – as colunas, o entablamento, os frontões – perderam as suas características funcionais primitivas, isto é, deixaram de constituir a própria estrutura do edifício, passando a representar, para os romanos, simplesmente elementos construtivos complementares e, para os artistas do Renascimento, apenas elementos de modenatura, independentes das necessidades construtivas reais, nenhuma razão justificava o apego intransigente às fórmulas convencionais e vazias de sentido então em vigor. Se o frontão já não era mais tão somente uma empena, a coluna um apoio, a arquitrave uma viga, mas simples

formas plásticas de que os arquitetos se serviam para dar expressão e caráter às construções – por que não encarar de frente a questão e tratar cada um desses elementos como formas plásticas autônomas, criando-se com elas relações espaciais diferentes e garantindo-se assim novo alento de vida ao velho receituário greco-romano *à bout de forces*?

Passando-se por alto sobre as interessantes teorias mais recentes que atribuem ao fenômeno barroco maior amplitude, definindo-o como atitude anticlássica permanente – interpretação que, a par da vantagem de acentuar o que há de fundamental na maneira barroca de ver e de sentir, apresenta o grave inconveniente de estender desnecessariamente o campo de estudo, tornando-o difuso e complexo demais –, deve-se aqui entender por barrocas, dentro do critério histórico habitual, a maior parte das manifestações de arte compreendidas entre a última fase do Renascimento – o "maneirismo" – e o novo surto classicista de fins do século XVIII e, no Brasil, princípios do XIX.

A expressão "arte barroca" não significa, assim, apenas um estilo. Ela abrange todo um sistema, verdadeira confederação de estilos – uma *commonwealth* barroca, poder-se-ia dizer. Estilos perfeitamente diferenciados entre si, mas que mantêm uma norma comum de conduta em relação aos preceitos e módulos renascentistas. No caso particular brasileiro, é na composição e talha dos retábulos de altar que se pode observar com nitidez essa extraordinária variedade de estilos peculiar ao barroco.

MINISTERIO DA EDUCAÇÃO E SAUDE

REVISTA DO SERVIÇO
DO PATRIMONIO
HISTORICO E ARTISTICO
NACIONAL

5
RIO DE JANEIRO 1941

Se os retábulos eruditos da primeira fase, de estilo apurado e aspecto tão regular e composto – verdadeiramente jesuíticos –, parecem com efeito proceder de Portugal, outro tanto não se poderá dizer das interessantíssimas versões populares seiscentistas desses mesmos retábulos, identificados pelo SPHAN em São Paulo, os "únicos" exemplares do gênero existentes no país: das capelas de Nossa Senhora da Conceição de Voturuna e de Santo Antônio, esta no município de São Roque, ambas inventariadas por Mário de Andrade desde 1937.

Na composição de Voturuna, foi simplesmente aproveitado o desenho dos frontões de coroamento dos retábulos originais, transferindo-se engenhosamente o nicho, do corpo do retábulo (corpo esse no caso inexistente), para a parte central do frontão. Os pormenores de perfilatura e de ornamentação também reproduzem, de memória, os ornatos e perfis dos modelos portugueses, vendo-se, porém, entre frutas amarradas por uma faixa, dois minúsculos abacaxis.

Convém, no entanto, desde logo reconhecer que não são sempre as obras academicamente perfeitas, dentro dos cânones greco-romanos, as que, de fato, maior valor plástico possuem. As obras de sabor popular, desfigurando a seu modo as relações modulares dos padrões eruditos, criam, muitas vezes, relações plásticas novas e imprevistas, cheias de espontaneidade e de espírito de invenção, o que eventualmente as colocam em plano artisticamente superior ao das obras muito bem-comportadas, dentro das regras do "estilo" e do bon ton, mas vazias de seiva criadora e de sentido plástico real. Não são pois estes retábulos paulistas cópias inábeis mas, muito pelo contrário, legítimas "recriações", podendo ser consideradas, juntamente com os esplêndidos e originalíssimos tocheiros antropomórficos que lhes pertencem e com a banca de comunhão de São Miguel, como das mais antigas e autênticas expressões conhecidas de "arte brasileira", em contraposição à maior parte das obras luso-brasileiras dessa época, que se deveriam melhor dizer "portuguesas do Brasil".

Retábulo erudito.

Coroamento de retábulo (erudito).

Retábulo, versão popular em Voturuna.

VOTURUNA
Retábulo (versão nativa).

SÃO MIGUEL, SP
Banca de Comunhão.

Os Sete Povos das Missões
Província espanhola

1938

Os chamados Sete Povos das Missões, obra que, pertencendo embora à Província Jesuítica do Paraguai, ficou definitivamente encravada em território nacional, constituindo assim um setor autônomo no conjunto dos monumentos coloniais brasileiros, verdadeira "minoria" – a única, uma vez que os holandeses, apesar das alvenarias e carpintarias vistosas de Boa Vista e de Freiburg, pouco ou quase nada deixaram, neste particular, em troca do muito que destruíram ou impediram que se concluísse, como se pode facilmente aferir ao simples exame dos panoramas de Olinda, pintados por Frans Post.

Essa arquitetura jesuítica nada tem a ver, de fato, com a arquitetura jesuítica da Província do Brasil, ao contrário do que, inadvertidamente, já se deu a entender. A nossa interferência no caso foi apenas demolidora: conseguimos desmontar, peça por peça, a obra singular criada pelo gênio colonizador e sob a tutela dos padres. E o arrasamento teria sido total, não fossem a intervenção de urgência procedida pela Comissão de Terras, em 1928, em São Miguel, e, finalmente, as obras de estabilização e recomposição do que ainda resta das ruínas desse povo, realizadas pelo SPHAN desde 1938, com a reconstrução da torre desaprumada e do cunhal tombado do pórtico, pelo processo da *déposé* – que a experiência demonstrou ser, no caso, o único aplicável –, recolhendo-se, em seguida, a um pequeno museu local, as peças que, sobrevivendo à catástrofe, por assim dizer, "deram à praia": capitéis, cartelas partidas, ainda com o IHS, os três cravos e a cruz, imagens mutiladas e já sem cor – peças cuja vista nos deixa uma impressão penosa e certo mal-estar, como se realmente estivéssemos diante dos destroços de um naufrágio.

Só mesmo quando se percorreu, um a um, esses povos, repetindo-se a peregrinação feita em fins do século passado pelo sr. Hemetério Veloso, simpático pernambucano, cujo depoimento é, hoje, dos mais valiosos, pois que ainda havia ali, então, muita coisa para ver; quando se estuda a história dramática da instalação das primeiras "reduções" e das lutas que antecederam ao definitivo abandono e, ainda, documentação antiga referente à arquitetura missioneira, é que se pode ajuizar mentalmente o que foram esses povos na época do seu florescimento, quando, como diz tão bem Augusto Meyer, na bruma da manhã, cada dia, todos aqueles índios saíam das casas atravessando o terreno em direção da igreja: Santo Ângelo, São Luiz Gonzaga, São Borja – cidades que, não fossem a praça e uns poucos vestígios isolados, já teriam esquecido completamente o aspecto primitivo –; São João Batista, São Miguel Arcanjo, São Lourenço e São Nicolau – ruínas perdidas naquele ermo da campanha riograndense, com uma ou outra casa próxima, construída com material antigo, ou certo número delas formando novo povoado.

Cada povo, isto é, cada burgo, era constituído pela igreja que compunha com a residência dos padres, o asilo, a enfermaria, as aulas, as oficinas, as cocheiras etc., e também com o cemitério, um grande conjunto arquitetônico, servido por vários pátios, tudo murado, muros que continuavam para o fundo das construções, abraçando a enorme área ocupada pelo pomar e pela horta, ou seja, a quinta dos padres.

Em frente à igreja, havia um grande terreno ou praça, em volta do qual eram dispostos numerosos blocos de habitação coletiva, composto cada um de muitas células de cinco metros por se-

Com Augusto Meyer e Leleta.

te, aproximadamente, verdadeiros apartamentos com porta e janela, e construídos com paredes de pedras ou de barro, morando em cada um deles uma família de índios. Um passeio alpendrado circundava esses blocos de habitação que constituíam assim, por si mesmos, verdadeiros quarteirões. Os primeiros blocos construídos eram os que formavam a praça; depois, à medida que o povo crescia, novos blocos eram edificados paralelamente aos primeiros, surgindo dessa forma, entre eles, numerosas ruas, todas em esquadro à moda espanhola, de conformidade, aliás, com o estipulado no Livro IV, Título Sete, das *Leyes de Indias*: "De la población de las ciudades, villas y pueblos". O edifício do Cabido ocupava, geralmente, a extremidade da praça oposta à igreja.

Estes povos, com as respectivas estâncias para criação de gado, ficavam a uma distância razoável uns dos outros, formando a sequência deles um todo orgânico e perfeitamente articulado.

Transcreveremos aqui, para concluir, alguns trechos do relatório feito em 1937, quando, por determinação da direção do SPHAN, visitamos seis destes sete povos:

"A planta de todos eles obedecia a um padrão uniforme preestabelecido. Os quarteirões, com as colunas dos alpendres em fila e bem alinhadas, se arrumavam como regimentos em volta da praça. Tudo se distribuía e ordenava com uma disciplina quase militar. Os jesuítas revelaram-se, nestas Missões, urbanistas notáveis, e a obra deles, tanto pelo espírito de organização como pela força e pelo fôlego, faz lembrar a dos romanos nos confins do império. Apesar do atual desmantelo, ainda se adivinha, nos menores fragmentos, uma seiva, um vigor, um 'impulso', digamos assim, que os torna – estejam onde estiverem – inconfundíveis.

Enquanto na composição e na talha do único retábulo existente e em muitas das imagens – devido às proporções 'diferentes' ou à expressão orientalizada – ainda se pode sentir, por detrás do convencionalismo europeu, o guarani, não encontramos nos elementos de arquitetura estudados, ao contrário do que se observa nos povos da outra banda do Uruguai, vestígios senão muito vagos de influência indígena. Aqui, o tratamento mais tosco de umas tantas peças, a aspereza do desenho de certos motivos e, por vezes, a maneira especial de 'ornamentar' provêm não só da falta de experiência dos operários e daquela *gaucherie* que aproxima os *bárbaros* de qualquer raça quando pretendem reproduzir de 'ouvido' os elementos da arquitetura greco-latina, mas também da colaboração de escultores do centro e do norte da Europa, que não foram poucos os que vieram juntamente com os italianos e espanhóis, trazendo com eles aquele Renascimento retardatário e impregnado ainda de gosto gótico e até mesmo românico, que durante tanto tempo se manteve ali, lado a lado com o desenvolvimento da escola erudita e latina. Provêm, repito, talvez mais dessa mistura de procedências diversas combinadas com as deficiências do meio, do que, propriamente, da influência do elemento nativo. Este, vencida a primeira fase de rebeldia, deixou-se moldar com docilidade pela vontade poderosa do jesuíta. Parece mesmo não ter havido, da parte dos irmãos, cientes da *superioridade* de sua própria técnica, compreensão e simpatia pelo que as interpretações dos indígenas pudessem apresentar de imprevisto e pessoal – é que desprezavam como 'errado' tudo que fugisse às receitas do formulário europeu, estimulando, pelo contrário, as cópias servis e assim impondo, junto com a nova crença e a nova moral, uma beleza já pronta."

Com relação a São Miguel, cuja igreja foi construída em obediência a um projeto diferente do de todas as demais igrejas missioneiras, tanto no espírito como na forma, observamos então o seguinte:

"... estranhei de ver em construção de tanto *estilo* uma fachada assim com dois frontões, um no corpo da igreja e outro maior, no pórtico, como indica a gravura de Demersay – redundância pouco aceitável em composição de arquitetura. Ora, verificamos, logo à primeira vista, uma estranha particularidade, sobre a qual, entretanto, não havíamos encontrado a mais ligeira referência em nenhum dos autores que tratam de São Miguel, nem mesmo no relatório apresentado pelo sr. João Dahne. É que as paredes do pórtico estão apenas *encostadas* ao corpo principal, sem qualquer amarração, morrendo de encontro aos capitéis, cornijas e arquitraves deste último, de qualquer jeito, tendo sido ele, portanto, construído depois de completamente pronta a fachada da igreja. O mais estranho, porém, é que a arquitetura do pórtico, tanto no conjunto como nos pormenores, revela, da parte de quem o projetou e dos que o executaram, conhecimentos seguros de 'modenatura' e proporção, senão mesmo muito apuro. Como compreender, então, que artistas 'informados' incorressem naquela falta e tolerassem os remates grosseiros resultantes da superposição de perfis e motivos diferentes? E, ainda para maior clareza, não se vê, em toda a fachada, o menor vestígio de amarração da cobertura do pórtico, a qual, apoiada sobre o primeiro entablamento, deveria forçosamente cobrir as bases e parte dos fustes da ordem superior de pilastras. Ou teriam sido os trabalhos interrompidos com as lutas (1752) que precederam a expulsão e o definitivo abandono? E qual teria sido a obra de João Batista Primoli – o 'irmão incomparável, infatigável... o arquiteto, o mestre, o pedreiro da obra... que anda sempre ocupado aqui e acolá a ver, a examinar, a levantar planos', conforme se lê na carta do padre Carlos Gervasoni ao padre Comini, de 9 de junho de 1729 – a igreja própria-

mente, como suponho, igreja cuja fachada apresenta muita semelhança com a da antiga catedral de Buenos Aires, de autoria dele e de Bianchi, e que, por sinal, não tem nártex, ou o pórtico que, pelos seus ares 'neoclássicos', induziu o ilustre professor sr. Miguel Solá a atribuir a todo o conjunto a classificação por demais vaga de 'greco-romano', quando a igreja, na verdade, é toda ela de estilo barroco. Ou teria trabalhado em ambos – o que me parece pouco provável, convindo, no entanto, apurar-se ao certo a data de sua morte que ocorreu em terras missioneiras, como também a do irmão Carlos Frank, diretor das construções. Cabe, pois, aos estudiosos do assunto, entre os quais o doutor sr. Aurélio Porto e o padre Luiz Gonzaga Jaeger S.J., elucidar em definitivo a questão.

Com certo constrangimento, verificamos ter sido todo o conjunto, tanto externa como internamente, revestido com reboco de tabatinga, de poucos milímetros de espessura e aplicado diretamente sobre o grês, encobrindo-lhe assim a textura e a cor ferruginosa. Revestimento que ainda se conserva perfeito em muitas das partes protegidas da construção e é, sem dúvida, contemporâneo dela, pois o aparelho das pilastras da fachada mostra muito claramente, em alguns trechos, que não se pretendia deixá-lo aparente, notando-se também no arco da nave, de um lado, aduelas de cantaria com perfil da arquivolta e, do outro, alvenaria de tijolo já sem moldura nenhuma.

Ao contrário das outras igrejas missioneiras, em que o peso da cobertura era aliviado por duas ordens de colunas de madeira ou de pedra, aqui ainda se acham relativamente bem conservados com as suas arcadas, a nave e os colaterais. Do colégio estão de pé alguns panos mal ajustados de paredes, e encontram-se, espalhadas por toda a redondeza, inúmeras bases – todas com o característico encaixe quadrangular – pertencentes aos pilares do alpendrado que circundava as casas dos índios e cujo intercolúneo era de 5,1 m, conforme observamos do lado direito da praça, na esquina mais próxima da igreja."

Em São Lourenço, foram encontradas duas peças do antigo lavatório da sacristia, o mesmo reproduzido numa gravura da obra já citada de Demersay e também descrito por Hemetério Veloso, que ainda o conheceu inteiro: a bacia alongada que constitui com o suporte central uma pedra só, e as duas cabeças de águia encimadas pela coroa. Enquanto que na igreja de São Borja ainda se conserva, além da pia de batismo e de várias imagens, como também ocorre na de São Luís, talvez no último dos numerosos retábulos das sete igrejas missioneiras, peça valiosíssima não só por este motivo, como ainda por ser de sabor a um tempo "crioulo" e jesuítico.

Finalmente, cabe uma referência ao curioso túmulo circular de São Nicolau, hoje desmoronado, de que a obra importante do padre Pablo Hernandez S.J. reproduz uma fotografia tirada em 1904, com esta extravagante legenda: "Tumulo... que parece del tiempo de los jesuitas, y remeda un estylo egipcio ó incasico", e sobre o qual o professor Miguel Solá, que seguramente não esteve em São Nicolau, faz as seguintes referências, aparentemente corretas: "... por su completo caracter indigena hemos mencionado el edificio circular que existe en el cementerio de S. Nicolas... flanqueado por dos figuras de talla primitiva. Las jambas y el dintel de la puerta son monoliticos y reticulados e impresionan em sentido incaico". Estranhávamos que H. Veloso, sempre tão preciso e minucioso nas suas informações, deixasse de fazer qualquer menção a esse monumento. E, com efeito, apuramos tratar-se simplesmente do túmulo de um certo capitão Andrade, e que foi construído em fins do século passado por um italiano conhecido pela alcunha de "gringo Angelo". Quem nos prestou essas informações foi o sr. Alexandre Correia Machado, de 77 anos de idade; e como indagássemos se esse italiano era empreiteiro e tinha operários índios ao serviço dele, declarou-nos que o "gringo" fazia o serviço ele próprio com as mãos e afirmou categoricamente tê-lo visto trabalhar. E, realmente, Hemetério Veloso cita o caso "tristíssimo" do capitão Andrade, assassinado em 1886, juntamente com a esposa, tendo sido os criminosos queimados pela população enfurecida.

Aliás, esse túmulo, de aspecto grosseiro, não poderia mesmo ter qualquer relação com os grandes pedestais esplendidamente "perfilados", últimos vestígios autênticos da igreja dos jesuítas.

S. JOÃO – CASA CONSTRUIDA COM MATERIAL DAS RUINAS

Missões - S. João
R. G. Sul

CASA CONSTRUIDA COM MATERIAL DAS RUINAS

Museu das Missões

O projeto deste museu é da mesma época do Ministério da Educação.

O "museu" deve ser um simples abrigo para as peças que, todas de regular tamanho, muito lucrarão vistas assim em contato direto com os demais vestígios; e como a casa do zelador precisa ficar no recinto mesmo das ruínas, é natural que os dois sejam tratados conjuntamente, ocupando a construção, de preferência, um dos extremos da antiga praça para servir de ponto de referência e dar uma ideia melhor de suas dimensões. Conviria mesmo, aproveitando-se o material das próprias ruínas e os esplêndidos consolos de madeira do antigo Colégio de São Luís, reconstituir algumas "travées" do antigo passeio alpendrado que se desenvolvia ao longo das casas.

Aliás, para que os visitantes, geralmente pouco ou mal informados, "compreendam" melhor a significação das ruínas, sintam que já houve vida dentro delas e, se possível, também "vejam", como o sr. Augusto Meyer, "aquela porção de índios se juntando de manhãzinha na igreja", parece-me indispensável a organização de uma série de esquemas e mapas, além da planta de São Miguel, acompanhados de legendas que expliquem de maneira resumida, porém clara e precisa, a história em verdade extraordinária das Missões, e como eram as casas, a organização do trabalho nas estâncias e oficinas, as escolas de ler e de música,[1] as festas e os lazeres, a vida social de comunidade, em suma. Com datas e nomes, mas tudo disposto de forma atraente e objetiva, tendo-se sempre em vista o alcance popular. O alpendrado anexo à casa do zelador poderia então servir, também, para esse fim.

[1] "Num grande pátio com alpendrado em roda, destinado a escolas de ler, escrever, música vocal e instrumental" (Visconde de São Leopoldo).

497

Anotações ao correr da lembrança

1 – Tanto a taipa de pilão – barro socado entre taipais de madeira – quanto a de sebe ou pau a pique – trama de madeira barreada à mão – exigem proteção contra a cortina de água despejada dos telhados, daí a necessidade dos grandes beirais que não visavam primordialmente defender do sol, mas da chuva, tanto assim que nos países onde o sol também é muito mas a chuva escassa eles, quando existem, se reduzem muitas vezes ao simples saque da telha. E como a parede espessa de barro requer duplo frechal – barrote que recebe o madeiramento do telhado –, um em cada face, resultou não somente que os caibros apoiados neles para suporte do beiral, chamados "cachorros", ficaram de nível, como também que o maior comprimento do "contrafeito" transferiu a quebra do telhado, e seu consequente galbo, mais para cima, de modo que, mesmo à distância, pode-se identificar a estrutura da casa como de taipa de pilão.

Já no pau a pique o cachorro tem ligeira inclinação porque é apenas travado, internamente, por um pau roliço interposto entre ele e o caibro, aos quais vem se ajustar a cornija sanqueada que delimita o encontro do forro do cômodo com a parede. O arcabouço é todo de madeira e independe dessas paredes, que são mero enchimento, como ocorre hoje com o concreto armado, e a casa se apoia nos próprios esteios, ou pilotis.

Esse processo construtivo foi intensivamente empregado em grande parte do estado do Rio e em Minas, tanto com esmerado apuro em casas de fazenda e urbanas – Diamantina, por exemplo, é toda de pau a pique –, como na sua forma mais rudimentar, na casa do pobre. Ainda agora, como já referido em "Documentação necessária", é só andar pelo interior que elas logo surgem ao longo das estradas. Feitas com pau do mato próximo e da terra do chão, mal barreadas, como casas de bicho, dão abrigo a toda a família – criança de colo, garotos, meninas, os velhos –, tudo se mistura e com aquele ar doente e parado, esperando… E ninguém liga de tão habituado que está, pois aquilo faz parte da terra como formigueiro, figueira brava e pé de milho – é o chão que continua.

2 – As construções integralmente de alvenaria de tijolo, ensejando arcos, como a casa-grande de Megajipe, em Pernambuco – criminosamente destruída –, e abóbadas, como na parte quinhentista da Casa da Torre de Garcia d'Ávila, em Tatuapé, na Bahia, seriam, ao que parece, menos frequentes. O mais comum era fazer-se apenas a fachada de alvenaria maciça; no corpo da casa a carga concentrava-se em robustos pilares, com as paredes montadas sobre o próprio barroteamento. As telhas do beiral assentavam sobre cornijas "ameaçadas" com tijolo e revestidas com perfilatura de massa corrida, ou sobre fiadas da mesma telha alternadamente acavaladas à mourisca – beira, sobeira e bica.

Quanto ao adobe, ou tijolo cozido ao sol, conquanto mais usado em Mato Grosso e Goiás, também foi comum em outras áreas como o comprova o grande sobrado dos Tanajura, na Bahia, com capela interna, janelas rasgadas, ou seja, com guarda-corpo de madeira entalado no vão, e pranchões, ou padieiras, à guisa de verga chanfrada para cima e que se diz "capialçada", como na taipa de pilão.

A parte monumental, seiscentista, das ruínas da referida Casa da Torre, próxima da praia, pouco acima de Salvador, mostra com clareza a técnica construtiva da alvenaria de pedra e cal e cantaria. Além da sequência de arcos no rés do chão e dos enquadramentos dos vãos com os respectivos assentos laterais, ou conversadeiras, lá estão, nos dois andares do corpo central destelhado, os renques de consolos – ou cães de pedra – engastados nas paredes ao nível de cada piso, prontos para receber as madres que sustentavam os barrotes onde se apoiaria o tabuado do pavimento. Tudo preparado para os pedreiros e canteiros cederem a vez aos mestres carpinteiros e seus oficiais, cada qual cuidando exemplar e limpamente, no devido tempo, da sua tarefa.

3 – É expressivo o contraste, que ainda perdura, assinalado nas preciosas pranchas da *Viagem filosófica* de Alexandre Rodrigues Ferreira, entre o leve casario de duas águas com empenas vazadas e vedação arejada de folhas trançadas de palmeira – vedação que respira –, sobre palafitas à margem dos rios, na Amazônia, e o pesado casario de cunhais em bossagem, cornijas, faixas, cordões de estuque e elegantes sacadas de ferro com desenhos à francesa, da escola acadêmica de Landi, o bolonhês, em Belém do Pará. Portadas e calçadas de *pedra de lioz*, trazidas como lastro, são comuns em todo o litoral, mas não tanto quanto lá, por estar mais ao alcance da metrópole. A identificação desse belo calcário marmóreo como *pedra de lioz* resultou da expressão "*pierre de liais*" usada pelos escultores franceses que, como Chantereine, tanto fizeram pelo apuro da arte quinhentista portuguesa, para designar o calcário duro e compacto, porém macio ao corte a que estavam afeitos no seu país, e como na época o fonema "*ais*" ainda se escrevia "*oys*", a leitura das especificações pelos portugueses consagrou a pedra como *lioz*.

4 – Conquanto o casario de São Luís seja mais conhecido pela azulejaria oitocentista que lhe reveste as fachadas, o fundo menosprezado das casas – revelado ao antigo SPHAN pela documentação fotográfica trazida por um estudante francês das *Beaux-Arts*, chamado Kiss, que foi até lá de caminhão pedindo carona –, embora já em grande parte desmantelado, tem para o arquiteto moderno grande valor, é uma lição. Contrastando com o denso paramento das fachadas sobre a rua, regularmente cortadas pela sequência de vãos e rematadas por elegantes beirais, elas se abrem, rasgadas de fora a fora, apoiadas em pilares no quintal, ou em balanço, formando um avarandado – trama contínua de venezianas, treliças ou caixilharia – protegido por enormes beirais e sobreposto à estrutura maciça da casa. É para aí que convergem, na forma usual, a sala de jantar, o serviço e a parte comunitária mais íntima da vida caseira.

BOA-ESPERANÇA - BELO-VALE.

Outra particularidade exclusiva do Maranhão é a superposição da concavidade de duas telhas a fim de aumentar o balanço da chamada bica do beiral, engenhoso artifício que em Portugal também só ocorre numa região – a de Setúbal.

5 – Foi o engenheiro francês Vauthier, desencavado por Gilberto Freyre, que, descrevendo os estreitos e altos sobrados do Recife – de íngremes telhados retos, cujo encaibramento era simplesmente apoiado em possantes terças entaladas entre os oitões –, revelou o curioso costume de localizar a sala de jantar no último piso da casa, juntamente com o serviço, que também ocupava o sótão, onde moravam as mucamas, ficando os escravos e casais nos baixos da edificação ou na senzala, nos fundos do quintal, juntamente com a cocheira. Havia passagem de serviço acessível pela entrada, conquanto fosse vedado com porta vazada o acesso aos andares pela escada disposta com o devido recuo e atravessada em relação ao lote para dar lugar à loja e às salas de cima, de frente para a rua. Não havendo comércio, formava-se o saguão com patamar de convite para o lanço de altos degraus resguardados por treliça ou recortes de madeira, senão de todo escondidos; nesse saguão ficava eventualmente a cadeirinha, tudo na forma usual, como em Minas, no Rio e alhures. Assim, o escritório, as salas de receber e outros aposentos ocupavam o primeiro andar, e os demais quartos e alcovas o piso intermediário – construções geralmente feitas com alvenaria de tijolo. O maior apego por esse material fabricado em vários tamanhos e sempre da melhor qualidade, embora o seu emprego fosse

DIAMANTINA
Muxarabi.

comum em Portugal, mormente no sul, deveu-se, sem dúvida, ao prolongado convívio com o "flamengo", como então se dizia.

Outra característica desses sobrados de Recife e Olinda são os robustos consolos de pedra para apoio dos pisos de tábuas das sacadas com painéis de almofadas e treliça, onde assentavam as caixas dos *muxarabies* ou *muxarabis*, e, vez por outra, os pontaletes de sustentação de uma coberta alpendrada, havendo então encaixes, rente à parede e também de pedra, dispostos lateralmente na altura das vergas, para receber o devido frechal. Ao contrário do que ocorre em Pernambuco, na Paraíba o piso da sacada é sempre de pedra com perfilatura nos bordos, o que confere ao conjunto aparência diferente, mais pesada.

Essas caixas sacadas ou rasas, isto é, simplesmente sobrepostas ao enquadramento dos vãos, de tradição muçulmana, que permitem resguardo sem prejuízo da ventilação, foram usadas em toda a colônia, nas ruelas estreitas onde os cômodos se devassavam. Fotografias de 1860 mostram que eram comuns em São Paulo, juntamente com os grandes beirais de nível e forrados.

Com a vinda da corte, esse costume que conferia à cidade certo ar oriental chocou os fidalgos e elas foram obrigatoriamente arrancadas e substituídas por venezianas e vidraças de guilhotina ou de abrir "à francesa", surgindo então, no Rio principalmente, as graciosas sacadas de ferro, dispondo nos cantos de barras verticais espiraladas para pendurar luminárias. Assim, essas reixas de madeira foram sumindo, e dos simpáticos muxarabis avulsos de encaixar nas sacadas sobrou apenas um em todo o país – o de Diamantina.

6 – A cidade de Salvador do século XVII e primeira metade de setecentos, quando ainda sede do Governo Geral, era uma cidade marcadamente aristocrática, de uma aristocracia a um tempo rural e urbana, de senhores e escravos; e a arquitetura de suas grandes casas, de porte severo e nobre, onde avultam belas portadas e lenços de pedra, quer dizer, peitoris inteiriços de cantaria, não teve paralelo no país, salvo a imponente casa chamada "dos Contos", em Ouro Preto, com o seu senhorial saguão tipicamente português.

Este caráter próprio e inconfundível, embora ainda acentuadamente lusitano, foi aos poucos se diluindo, minado por uma crescente burguesia menos comprometida com os antigos dogmas e valores, e pela miscigenação. Assim, passo a passo, aquela solidez, aquela *carrure*, foi se perdendo e a graça e o dengue crioulo se foram insinuando na feição arquitetônica das casas, não somente em Salvador como em Cachoeira, principalmente: os vãos se alteiam e os seus enquadramentos enfeitados são decepados no encontro das tábuas extravasadas dos peitoris, com simples palmetas de remate, característica esta exclusivamente baiana que plasticamente os enfraquece, os cordões da caixilharia se entrecruzam em caprichosos e alegres arranjos e a cor intervém.

Tudo isso contribui para dar à cidade a sua graça, e conquanto a presença sóbria e aristocrática da casa de começo de setecentos, que sobreviveu com as suas sacadas de ferro batido, sua rica portada e seteiras, possa parecer, à primeira vista, mais rara, é precisamente esse variado e consentido convívio – esta simultaneidade – que atrai e seduz, e faz da Bahia o que ela é.

7 – Na região do Rio de Janeiro floresceu – o termo é bem esse – uma arquitetura rural alpendrada com colunas toscanas à moda do Minho, mas tudo caiado de branco à maneira da Estremadura, de que a casa de fazenda do Colubandê, com a sua impor-

A lamentável presença das palmeiras imperiais recentemente plantadas, características do século XIX, destoa da ambientação original.

tante capela anexa, cuja imagem de Sant'Anna consta do Santuário Mariano, é, sem favor, o mais gracioso e puro exemplar. Debret dedica a prancha 42 do seu precioso documentário a esse estilo de casa típico da região, confrontando a sua planta com o esquema da casa romana – o *peristilo*, o *impluvium*, o *triclínio*, ou sala de jantar, aos fundos, como ficou na nossa tradição. Existe algo semelhante em outras áreas do país, mas não com o mesmo apuro e constância, e geralmente são casas com o avarandado todo à volta, como no Ceará, por exemplo, e de construção mais simples: fustes cilíndricos praticamente sem base nem capitel, e encaibramento apertado, de pau roliço, justo o necessário para receber, de cada vez, uma fiada apenas de telha-vã.

Documentação original, feita pelo Hess, da casa tal como foi "descoberta", casualmente, por Graciema, em 1938.

Nos anos 1950, um badalado senhor, eventual proprietário de Colubandê, ao vender a fazenda e a pretexto de "proteger" as imagens da preciosa capela de possível roubo, antecipou-se, levando-as para casa. Estamos em 1990 – já é tempo de o Patrimônio recuperá-las.

FAZENDA DO PADRE CORREIA
Desenho de Rugendas.

No caminho da serra, as antigas e belas fazendas da Samambaia, do Padre Correia e de Santo Antônio já têm os suportes das varandas de madeira, de seção quadrada, com o bisel nas arestas limitado à parte correspondente ao fuste, ainda conforme a velha tradição medieval; e em Minas, então, prevalece definitiva, tanto nas pequenas como nas grandes fazendas, uma apurada técnica de pau a pique, com a particularidade de, mantidas as tacaniças no topo dos telhados, descer com as águas maiores a fim de cobrir o lanço das varandas à frente e aos fundos, onde estão as escadas de acesso.

Mesmo perto de Brasília ainda existe a robusta construção da casa com engenho que foi de Joaquim Alves de Oliveira – hoje conhecida como Babilônia –, louvada por Saint-Hilaire pela sua exemplar organização, e até mesmo para os lados da Chapada dos Guimarães, em Mato Grosso, a rústica fazenda do Abrilongo, também com engenho acoplado à casa.

Curioso é que, embora a imponente fazenda de Pau d'Alho, no Vale do Paraíba, ainda ostente a sua varanda recuperada por Luís Saia, em toda a área paulisto-fluminense, no chamado ciclo do café, os casarões rurais passaram a ignorar a tradição das varandas, preferindo os renques contínuos de janelas, apenas interrompidos pelo pequeno terraço central de acesso e pela escada de pedra, com guarda-corpo de ferro se abrindo em leque.

Conquanto nas grandes fazendas a implantação das casas com os seus engenhos, terreiros, oficinas e senzalas variasse muito – e sobraram exemplares de alto significado arquitetônico como, além da referida Pau d'Alho e da opulenta fazenda do Resgate, a do Rio de São João, a do Manso e a de Boa Esperança em Minas, a do Poço Comprido, em Pernambuco, os dois chamados sítios de Santo Antônio e do Padre Inácio, em São Paulo, e tantas mais –, o seu arcabouço estrutural, mormente nos casos de construções de pau a pique ou de pilares autônomos e alvenaria, obedecia ao esquema de crescimento retangular em torno de um núcleo central, servindo os esteios intermediários de apoio

ao amplo telhado, independentemente do emprego da clássica tesoura, então ainda desconhecida dos colonos, uma vez que o seu uso processou-se lentamente depois de estreada na igreja jesuíta de São Roque, em Lisboa.

Outra característica marcante da arquitetura rural é a constante presença da capela, seja incorporada à casa – com vão de treliça para peça contígua, a fim de a família poder assistir missa na intimidade, enquanto "os outros", inclusive os escravos, dispunham da varanda como nave – ou então desgarrada – algumas de grande porte, outras com riquíssima talha, como a do Engenho Bonito, em Pernambuco, a casa se foi, a capela ficou.

8 – O revestimento de azulejos nas fachadas das casas, característica do século XIX, ocorreu em toda a faixa litorânea – em Minas não há exemplo – de Belém e de São Luís, onde foi mais frequente, a Porto Alegre, onde foi mais elaborado, com azulejos especiais para pilastras e capitéis. No Rio de Janeiro foram comuníssimos, juntamente com vasos e estatuetas no coroamento das platibandas e telhões esmaltados, de fundo azul ou branco, nos beirais. Conquanto procedentes, na sua maioria, da fábrica de Santo Antônio, no Porto, lá são raríssimos, isto porque a cidade já estava pronta – vinha tudo para cá.

É, aliás, interessante assinalar o importante papel dessa cerâmica no processo de assimilação do neoclássico no país. Imposto pela Missão Francesa, embora prenunciado por arquitetos reinóis; um deles, consultado à vista do risco da "obra já feita até a empena" sobre o modo como rematá-la – risco bisonho mas gracioso da igreja do Carmo de São João del-Rei, conservado no Museu de Ouro Preto –, foi taxativo: só demolindo tudo para refazer de acordo com as regras. É que o despojamento e a contida sobriedade do novo estilo haviam violentado, de certo modo, os laivos remanescentes do gosto rococó do período anterior. Assim, o brilho e a cor do revestimento azulejado dos panos de parede, das platibandas e frontões das eruditas e severas fachadas neoclássicas contribuíram para amenizar-lhes o impacto do confronto com os telhões de louça dos beirais renascidos e para integrá-los tanto na paisagem urbana quanto na dos arrabaldes, onde passaram a conviver muito bem com as mangueiras, a jaqueira e o pé de fruta-pão.

9 – Sacadas sobre bacias de pedra nas construções de alvenaria, ou sobre barrotes em balanço nas de pau a pique, bem como balcões corridos, foram comuns, primeiramente protegidos por forte guarda-corpo de ferro forjado, com a característica portuguesa de dispor uma barra horizontal a um terço da altura da sacada, levando-se apenas as peças verticais extremas e uma ou duas intermediárias até a barra de peito. Essa disposição peculiar se repete nas sacadas com balaústres de madeira torneada, solução corrente em Ouro Preto, por exemplo. Sacadas, como a de Sabará, com elegantes balaústres de perfil simétrico de gosto ainda renascentista, de uso tão generalizado no norte de Portugal, são raras aqui. Em São Cristóvão, antiga capital de Sergipe, rica em obras de arte, há dois exemplos valiosos, um de sacadas isoladas, com robusta e bem desenhada perfilatura, outro com balcão corrido de madeira entalhada e risco apuradíssimo. As reixas graúdas de madeira e os caprichosos recortes, entalados nos vãos, são também comuns. Durante o Império, multiplicaram-se as sacadas de barras finas de ferro de elaborado e repetido desenho, até que as grades de ferro fundido, iniciadas pelos artífices da Missão Lebreton, com moldes clássicos, passaram a prevalecer, mas já então com densos modelos de estilo indefinido.

MISERICÓRDIA
Paraty.

10 – Nas casas mais antigas, presumivelmente nas dos fins do século XVI e durante todo o século seguinte, predominavam os cheios na relação dos vãos com as paredes; à medida, porém, que a vida se tornava mais fácil e policiada, o número de janelas ia aumentando; já no século XVIII, cheios e vazios se equilibram, e no começo do século XIX, predominam francamente os vãos; de 1850 em diante, as ombreiras quase se tocam, até

ROSÁRIO
Rio de Janeiro.

que a fachada, no final do século, se apresenta praticamente toda aberta, tendo os vãos, muitas vezes, ombreira comum. Contudo, caixilharia inteira, de fora a fora e de alto a baixo, como ocorre na bela frontaria tão atual da Misericórdia de Paraty, é coisa rara. Cronologicamente, a proporção dos vãos tende a se alterar, as vergas mantêm-se retas até meados de setecentos, quando passam a ser arqueadas e acrescidas de cornija. No começo do século XIX, já por influência do neoclassicismo, voltam a ser retas com enquadramento ligeiramente mais leve, e surgem os vãos de volta redonda, ou seja, de meio círculo. É então que as bandeiras ou a parte superior dos caixilhos passam a se enfeitar com elegantes e caprichosos desenhos, o que confere à arquitetura do Segundo Reinado um encanto muito especial.

11 – O aqueduto dos Arcos dominava a paisagem urbana, levando lentamente no seu dorso as águas do rio Carioca até alcançar o gracioso chafariz barroco fielmente "retratado" por Thomas Ender, esse admirável e benemérito documentador do Rio de Janeiro e das demais regiões por onde andou.

Foi muito desigual o tratamento dado aos chafarizes, ou bicas, nas cidades coloniais. Se em São Luís, no Maranhão, o adro rebaixado serve agora para demonstrações de bumba meu boi, em Goiás Velho o imponente chafariz da praça triangular em aclive ainda funciona; se no Rio, eles foram vários, alguns arquitetonicamente valiosos, como o do antigo Largo do Paço, onde, à moda portuguesa, o granito se associou ao calcário de lioz, como também ocorreu no portão do Passeio Público e na igreja de Santa Cruz dos Militares, obra onde Mestre Valentim deixou a sua marca, em cidades importantes como Salvador, Recife, Olinda etc. foram de certo modo menosprezados, ao contrário do que sucedeu em Minas Gerais, onde avultam, principalmente na antiga Vila Rica, e por sua variedade e beleza contribuem, juntamente com as pontes, para tornar a cidade mais humana e acolhedora. Desde o da Casa dos Contos, que impressiona por sua desenvoltura plástica e robustez, ao pitoresco chafariz do Largo de Marília que, num pseudorrestauro simplista, chegou a sofrer a sumária amputação do seu delicado coroamento, apenas porque era de massa e não de pedra. Mutilação depois competentemente "reimplantada" pelo antigo SPHAN, na base de documentação fotográfica, graças a outro austríaco de nascença, como Ender, o escultor Max Grossman, homem discreto, calado e bom: proibido pelo médico de nadar por ter sofrido enfarte, salvou uma moça que, sozinha, se afogava na praia de Copacabana e – em seguida – morreu.

12 – As Casas de Câmara e Cadeia, da mínima de Pilar de Goiás à mais opulenta da antiga Vila Rica e à mais bela e genuinamente portuguesa de Mariana, obedeciam ao odioso costume lusitano de assentar sem rodeios o poder sobre a cadeia – embaixo, no térreo, com vãos fortemente gradeados e paredes, pisos e forros reforçados, os presos; em cima, no andar, os senhores conselheiros. Mas como toda medalha tem o seu reverso, o sistema oferecia certas vantagens, como a contínua ciência das autoridades pelo que ocorresse, e a acessibilidade aos presos através das grades, da família ou de quem passasse: um bilhete, um doce, um olhar – uma flor.

13 – Foram numerosas as fortificações ao longo do litoral, mas nenhuma do porte espetacular de Macapá, na foz do Amazonas, ou impressionante como, no interior, o forte Príncipe da Beira, na Rondônia, à margem do Guaporé, ou, ainda, da pureza formal do São Marcelo, na baía de Todos os Santos. Sólidas e bem projetadas estruturas, baseadas em especificações minuciosas e, no caso do belo forte dos Reis Magos, manuscri-

tas e muito bem redigidas pelo erudito arquiteto Frias de Mesquita, o mesmo que projetou o Mosteiro de São Bento, no Rio, nunca serviram para nada, tal qual os dispendiosos armamentos de hoje, destinados a sucata. A sua finalidade foi meramente simbólica, como selos da presença real de Sua Majestade.

14 – Tanto nas construções das fortificações e dos edifícios públicos, como, principalmente, nas das igrejas de irmandades, os projetos, ou *riscos*, como então se dizia, eram sempre acompanhados de minuciosas especificações. Aprovado o projeto, era feita concorrência para escolha do mestre do ofício em causa – pedreiro, carpinteiro, entalhador – por empreitada ou a jornal e os trabalhos eram conduzidos com exemplar cuidado e acompanhados de constantes louvações para dirimir dúvidas e conferir medições, sendo os louvados profissionais já consagrados inclusive "professores", como consta em alguns documentos. Tudo levado muito a sério e até mesmo com exagerado rigor, a ponto de – segundo certos testamentos – muito mestre, depois de uma vida penosa de constante trabalho, morrer na miséria e endividado.

15 – Depois das improvisadas capelas "de pouca dura" foram construídas, ainda nos anos quinhentos e seiscentos, numerosas capelas alpendradas, como era comum em Portugal. Frei Palácios foi sepultado no "alpendre da capela" no convento que se iniciava no alto da Penha, no Espírito Santo. Compunham-se de adro, alpendre com porta e duas pequenas janelas gradeadas, de peitoril baixo para que os fiéis, mesmo de fora, pudessem divisar o altar separado da nave por um arco e, muitas vezes, coroado por pequena cúpula definidora do espaço sagrado, cujo extradorso era coberto de telhas, e, finalmente, da sacristia num corpo lateral mais baixo com água própria, sendo o acesso à sineira e ao coro por escada externa, eventualmente coberta. A própria Penha do Rio começou com uma capela desse tipo.

A Sé de Olinda, como a do Castelo, ainda foi construída com arcos sobre colunas de ordem toscana formando naves, nos moldes usuais da metrópole, antes que os jesuítas inovassem a nave única com visão desobstruída para o pregador e para o altar, inovação desde logo trazida pelo irmão arquiteto Francisco Dias quando, em 1580, projetou e construiu a nossa primeira igreja com *pedigree*, a da Graça, em Olinda, martirizada pelo holandês. Assim, as nossas igrejas, no começo, foram simples e claras, com o

MISTICISMO GOTICO MISTICISMO BARROCO

óculo inicial do frontispício da Graça transferido para empena de frontão reto, duas ou três janelas no coro e uma porta só.

Com o correr do tempo, esse esquema singelo foi sendo alterado: surgiram os corredores laterais com tribunas no andar e a nave escureceu; a talha alastrou; multiplicaram-se as portas e janelas na fachada e a primitiva unidade se perdeu. Só dois séculos depois, em Minas, ele foi retomado, no princípio de setecentos, até desabrochar – claro e misticamente alegre de novo – na obra-prima que é a igreja de São Francisco de Assis, em Ouro Preto.

16 – No Nordeste, como constatou Ayrton Carvalho, as igrejas de pedra e cal, tanto antes como depois da ocupação, tiveram seu espaço interno compartimentado numa trama arquitetônica de cantaria – pilastras, arcos, cornijas, enquadramento de vãos – que contrastava com o branco das paredes caiadas e delimitava as reentrâncias de maior ou menor profundidade destinadas a receber os altares laterais e seus retábulos, os primeiros ainda de pedra, como era comum na fase renascentista – ou melhor, "maneirista" –, em seguida os de madeira dourada. Com o tempo, essa talha extravasou dos limites que lhe eram impostos e passou a recobrir os próprios elementos arquitetônicos moldurados que a enclausuravam, constituindo-se assim, essa forração de alto a baixo, num monumental cofre de madeira esculpida, encaixado no corpo original de alvenaria de pedra, ficando desse modo encobertos os pormenores já prontos e acabados da comodulação de cantaria.

O forro era como que a tampa desse cofre revestido de ouro, inicialmente formando painéis enquadrados para receber pintura, depois com tabuado liso contínuo para permitir a livre expansão dos arabescos florais, e, finalmente, a perspectiva arquitetônica, como se o teto todo se abrisse numa explosão de balaustradas, colunas e arcos entremeados de guirlandas floridas, de anjos, de nuvens, para a glorificação dos santos e de Nossa Senhora em pleno céu. Assim, a ambientação mística – estruturalmente obtida nas catedrais góticas com os altos feixes de pilares que se abriam em ogivas nas abóbadas, e com o rendilhado das rosáceas e dos tênues *mainéis* onde resplendiam os vitrais – passara com a ordem nova dos jesuítas depois da Contrarreforma, e graças ao artifí-

cioso engenho de artistas como o padre Pozzo e Tiepolo, a ser alcançada através do contato direto com a visualização idealizada da própria atmosfera celeste.

Tal como na Idade Média, quando os escultores tratavam com igual apuro tanto as ilhargas e os tímpanos das monumentais portadas, como as figuras perdidas nos mais altos pináculos, ao alcance visual apenas dos anjos, também no interior das igrejas barrocas, lado a lado com o despojamento pessoal dos religiosos, prevalecia o propósito de querer sempre aplicar o que fosse de melhor, mais rico, mais belo, sem poupar esforços e sacrifícios.

17 – Avultam, nas cidades coloniais, o perfil das igrejas e a massa edificada dos mosteiros e conventos. Assim, por exemplo, em Salvador, o colégio e a solene igreja dos jesuítas, com a sua imponente sacristia que, como a da rica e bela igreja do Carmo de Cachoeira, não têm nada que se lhes compare; a opulenta igreja do monumental convento franciscano com o seu belíssimo claustro azulejado, o que também caracteriza, embora em menores proporções, mas com a mesma graça, os numerosos conventos da ordem no Nordeste, cujas igrejas apresentam em comum a particularidade de ter as fachadas escalonadas, com o coro montado sobre a parte central de um pórtico de cinco arcos, e uma só torre, recuada, bem como a de dispor de adro e cruzeiro, além das preciosas capelas anexas; os mosteiros beneditinos, o do Rio, valioso relicário de arte sacra, o de Olinda, com a sua apuradíssima talha portuguesa; as matrizes mineiras, pobres por fora, ricas por dentro, como a do Pilar de Ouro Preto, a da Conceição de Sabará – com a joia de Nossa Senhora do Ó mais além –, a de Tiradentes, dispondo de órgão e de fabuloso retábulo devido a mestre Sampayo; ou mesmo em lugares perdidos como Brumal, um esplêndido exemplar intacto da primeira metade de setecentos, ou em Santa Rita Durão, a linda igreja de Nossa Senhora do Rosário.

A talha dos retábulos evolui, passando do maneirismo ainda renascentista da primeira fase, e do protobarroco de colunas torsas e arquivoltas concêntricas, à explosão do barroco propriamente dito, até alcançar a graça final do chamado "rococó", que antecede a volta à linha reta e a concisão do neoclassicismo.

São tantas, porém, as preciosidades arquitetônicas espalhadas pelo país que é impossível enumerá-las nestas simples anotações.

FIM S.XVI
INICIO S.XVII

MEADO S.XVII
INICIO S.XVIII

MEADO S.XVIII

FINAL S.XVIII

O arquiteto Alain Peskine com seu grupo na Praça de São Pedro.

Como remate destas anotações avulsas referentes à nossa tradição, cujo objetivo foi apenas facilitar o entendimento e despertar a curiosidade, cabem algumas constatações de alcance mais abrangente:

1 É, na verdade, impressionante que um programa tão simples como o da igreja – nave, altar e sacristia – tenha comportado, através dos tempos, tamanha variedade de soluções. Desde as primeiras, ainda inspiradas nas antigas basílicas, seguidas das inovadoras cúpulas bizantinas, das severas naves românicas, dos luminosos transeptos góticos, da volta à clareza geométrica renascentista e do desabafo barroco, até chegar à comovente capela de Ronchamp, na França, e à bela estrutura da catedral de Brasília.

2 São Pedro de Roma é um exemplo de como a arquitetura pode ajustar-se tão integralmente à ideia que lhe cabe expressar que, já agora, por exemplo, se torna impossível dissociar o conceito de Papado, como principal veículo e símbolo universal da fé cristã, da imagem arquitetônica que sucessivos artistas lhe conferiram: a abside e a cúpula de Michelangelo, a nave acrescida por Maderno, o adro e a praça fronteira delimitada pela monumental colunata de Bernini, que ainda contribuiu com o resplendor do retábulo e o imenso e fabuloso baldaquino de bronze, na justa medida e no lugar certo. Cabendo igualmente constatar a incrível coragem e visão desses homens – papas e artistas – capazes de enfrentar com paixão tamanhos empreendimentos. Basta considerar o caso da famosa cúpula que, como sua antecessora, a obra-prima de Brunelleschi, em Florença, é imensa tanto vista de longe como de perto, todos se perguntando como foi possível fazer tudo aquilo naquela altura com os meios restritos da época; como também o caso dessa belíssima praça, nascida do gesto inspirado de um simples risco – assim como procede o nosso Oscar –, sem considerar sequer a perspectiva do louco e lento trabalho de anos e anos a fio: trazer os matacões da pedreira para o canteiro da obra; lavrar, suspender e ajustar com precisão cada tambor, ou seja, cada bloco do fuste, à feição do galbo das 328 enormes colunas, rematadas pelo entablamento – arquitrave, friso, cornija – com a sua alta balaustrada, marcando-se, ainda, o prumo de cada uma das colunas voltadas para a praça com o gesto eloquente de uma gigantesca estátua.

E tudo isso por determinação do detentor da herança de Pedro, e com tanto maior propriedade porquanto, na sua ovalada configuração, como que simboliza a própria rede lançada para arrebanhar os fiéis, tal como ainda agora, quase quatro séculos depois, tranquilamente em casa, temos assistido nas cerimônias divulgadas para o mundo todo graças ao milagre – este sim – da ciência e da tecnologia.

3 A obra de Antônio Francisco Lisboa, o Aleijadinho, foi, no parecer de Germain Bazin, antigo conservador-chefe do Museu do Louvre – parecer que subscrevo integralmente –, a última manifestação válida de arquitetura e escultura cristãs no âmbito mundial da história da arte, antes do longo hiato que precedeu à legítima reformulação arquitetônica contemporânea.

Destaque

Enquanto na colônia anglo-saxã do norte, o puritanismo associado ao pragmatismo e à industriosa busca da felicidade terrena conduziram à prosperidade coletiva e à riqueza pessoal, nas colônias latinas, afora a obsedante busca do ouro, da prata e das pedras preciosas, toda a atividade dos vários ofícios e energia criativa foi principalmente concentrada no fabrico de igrejas e conventos.

Assim, lado a lado com o despojamento pessoal dos religiosos, prevalecia o propósito de querer sempre aplicar o que fosse de melhor, mais rico, mais belo, sem poupar esforços e sacrifícios, num esbanjamento material paradoxalmente legítimo porque em honra e louvação de uma simples ideia, de uma profunda convicção do espírito.

E se desse aparente desperdício resultou – de par com o acervo monumental – a pobreza, há contudo algo de positivo a ressaltar, do ponto de vista comunitário, em tão chocante constatação. É que durante a Colônia e o Império – como ainda agora – toda essa opulência, toda essa riqueza física e espiritual contida nas igrejas antigas, estava sempre – e ainda está – à disposição de qualquer um, ao alcance do povo. Seja qual for o seu estado de espírito, qualquer que seja a sua condição, você pode usufruí-la, ela é sua – é só entrar e ficar lá.

Catas Altas do Mato Dentro

Em 1927 passei cerca de um mês no Caraça. No último dia do ano, com o jumento resvalando nas pedras soltas da serra, desci até Catas Altas do Mato Dentro para visitar a rica matriz.

Estava deserta. Apenas uma velhinha sentada num dos bancos. Em meio ao esplendor da talha, dos dourados, das imagens, das pinturas, ela sentia-se visivelmente em casa. Estava ali à vontade, como se tudo aquilo tivesse sido concebido para o seu uso e gozo exclusivo, como se tudo lhe pertencesse. Morava num casebre, mas dispunha da imensa nave e dos gigantescos retábulos para sua conversa diária – em clima de graça, louvor e glória – com Nossa Senhora e o Senhor.

Antônio Francisco Lisboa, o Aleijadinho

*Roteiro para o curta-metragem de
Joaquim Pedro de Andrade com
fotografia de Pedro de Moraes.*

Antônio Francisco Lisboa nasceu em Ouro Preto, antiga Vila Rica, a 29 de agosto de 1738, filho de Manuel Francisco Lisboa, carpinteiro-arquiteto, empreiteiro e mestre das obras reais, e de sua escrava, ao que se supõe de nome Isabel.

Segundo a descrição de Joana, nora do artista, registrada por seu biógrafo, Rodrigo José Ferreira Bretas, "Antônio Francisco era pardo escuro, tinha voz forte, a fala arrebatada e o gênio agastado; a estatura era baixa, o corpo cheio e mal configurado, o rosto e a cabeça redondos, e esta volumosa, o cabelo preto e anelado, o da barba cerrado e basto, a testa larga, o nariz regular e algum tanto pontiagudo, os beiços grossos, as orelhas grandes e o pescoço curto. Até cerca dos 40 anos teve boa saúde, tanto que cuidava sempre em ter mesa farta e era visto muitas vezes tomando parte nas danças vulgares" – retrato falado, de corpo inteiro, que é uma obra-prima.

Vila Rica a esse tempo ainda não apresentava o perfil que conhecemos e tanto lhe deve. A Casa da Câmara, atual Museu da Inconfidência, as igrejas de N. Srª. do Carmo, de São Francisco de Assis, de N. Srª. do Rosário e de São Francisco de Paula ainda não existiam; mas a Casa dos Governadores, com os seus baluartes e rampa de acesso como se vê na fiel reconstituição de Wasth Rodrigues, projetada por Alpoim e construída precisamente pelo pai de Antônio Francisco, já comandava a perspectiva urbana.

Nascida da busca do ouro e vencido o período inicial da implantação, estava então na sua fase de prosperidade e consolidação, afluindo diretamente da metrópole mestres dos vários ofícios para atender à intensa procura de mão de obra qualificada. As matrizes de N. Srª. do Pilar e de N. Srª. da Conceição, de Antônio Dias, bem como a importante capela de N. Srª. do Rosário dos Pretos, no Alto da Cruz, estavam sendo concluídas, e a riquíssima talha dourada dos interiores contrastava deliberadamente com a taipa caiada e o pau a pique das fachadas de frontão reto e torres sineiras ainda cobertas de telha das suas fachadas originais, depois reconstruídas de pedra e cal.

WASTH RODRIGUES

Contudo, nesse meado de século, estava-se às vésperas de um novo surto artístico, verdadeiro renascimento, decorrente ainda do impulso econômico anterior, mas motivado, desta vez, pela emulação entre as irmandades empenhadas na construção das respectivas capelas, já de pedra e cal e mais claras, elegantes e modernas, como se dizia também então, movimento iniciado em 1752 em Mariana com a nova capela do Rosário, cuja talha seria executada em 1770 por Francisco Vieira Servas, contemporâneo de Antônio Francisco Lisboa. É que, enquanto na primeira metade do século ainda prevalecia a velha e boa tradição medieval dos arquitetos se formarem através dos ofícios da construção, vai finalmente ocorrer em Vila Rica, nesta segunda fase, o que sucedera na Renascença, ou seja, a interferência estimulante de arquitetos oriundos do meio dos artistas plásticos. Surto propiciado ainda pela sedimentação da cultura e consequente tendência à especulação intelectual e, finalmente, pelo despontar da consciência cívica; pois, apesar da clausura imposta à colônia, as ideias nascidas do enciclopedismo, do *enlightenment*, e o eco das revoluções libertárias vararam o espaço através dos mares e montes e vales e, encontrando condições adequadas, aninharam-se ali. Poetas e eruditos, prelados e bacharéis, músicos, arquitetos, pintores, escultores, professores de artes mecânicas e mestres de ofício, todos conviviam, e esse desenvolvimento intensivo, no delimitado espaço urbano, levou naturalmente àquele anseio de independência que o Tiradentes, afinal, catalisou.

Foi nesse ambiente saturado de vitalidade que Antônio Francisco se formou. E não lhe faltaram mestres qualificados. O risco arquitetônico e as técnicas da carpintaria e da marcenaria aprendeu desde cedo com o próprio pai e o tio, Antônio Francisco Pombal. Como mestre de escultura e talha, além de ter visto, ainda menino, Francisco Xavier de Brito trabalhar no Pilar e no Alto da Cruz, teria feito o aprendizado com Jerônimo Felix ou Felipe Vieira, como, principalmente, com José Coelho de Noronha, a quem assistira em Morro Grande e Caeté; finalmente, nos segredos do desenho "irregular do melhor gosto francês", quer dizer, estilo Luís XV – conforme refere em 1790 o vereador de Mariana, Joaquim José da Silva, no precioso documento transcrito por Bretas –, com o artista gravador exilado da metrópole, João Gomes Batista.

Assim aparelhado para o exercício da sua vocação, pode-se identificar a marca inicial da sua presença no risco do chafariz feito quando tinha apenas 14 anos e onde já es-

tão definidos dois traços característicos do seu estilo pessoal: a *graça* (no perfil) e a *veemência* (na carranca); e neste outro, construído ao pé da escadaria de Santa Efigênia, no Alto da Cruz. É que o risco desse chafariz, apresentado em 1757 por seu pai, é, tudo o indica, de autoria, tal como o anterior, do próprio Antônio Francisco, já então com 19 anos. Isto porque na sua composição ocorre também um pormenor revelador da intenção plástica que lhe vai marcar a obra futura, e que é o modo peculiar como os coruchéus foram implantados: em vez de assentarem diretamente sobre as pilastras, na forma usual, foram criados lateralmente, num plano recuado, dois consolos para recebê-los, ficando eles, portanto, fora do prumo das pilastras. Resulta deste artifício um duplo movimento: a composição se abre para os lados e projeta-se à frente ao mesmo tempo, adquirindo assim sentido dinâmico, apesar da sua estruturação estática fundamental. Outra circunstância corrobora a autoria do risco desse chafariz: apesar da sua execução por oficiais canteiros ser um tanto grosseira, acha-se coroado por um imprevisto busto de mulher em pedra-sabão. O inusitado da figuração, o galbo do plinto e o talhe dos algarismos com a data são outros tantos indícios veementes de afirmação precoce da personalidade singular de Antônio Francisco Lisboa. E, sabendo-se que seu pai, Manuel Francisco, vivia então assoberbado de compromissos, nada mais natural senão confiar ao filho, que se estava iniciando na profissão, a desincumbência da pequena tarefa.

Trabalho também atribuível a esse primeiro período é o oratório de jacarandá, na sacristia do Pilar, cujo fundo é tratado em caneluras, solução encontrada depois, no la-

Chafariz no sopé do escadório de Santa Efigênia no Alto da Cruz.

SÃO FRANCISCO DE ASSIS DE OURO PRETO
Capela-mor.

525

vatório de São Francisco de Assis em Ouro Preto. Época em que atuou na igreja que prometia – mas arquitetonicamente enjeitada – de Morro Grande, onde provavelmente interferiu no partido de implantação das torres, elaborando o risco do arco da capela ainda com pés-direitos e tímpanos à moda antiga, como os fazia seu pai, mas com umas tantas inovações, além de esculpir a própria tarja com anjos e a imagem do frontispício; e, ainda, em Caeté, onde fez o risco para os dois últimos retábulos da empreitada geral de Coelho de Noronha e executou o do lado da epístola, inclusive as imagens. São numerosas as imagens avulsas cuja autoria se lhe pode atestar, sendo das mais belas a pequena Sant'Ana, onde ao refinado apuro plástico se contrapõem a serena desprevenção e a tensão premonitória.

Em 1766 a sua reputação já se firmara, tanto assim que, havendo a Irmandade Carmelita encomendado ao velho e consagrado Manuel Francisco Lisboa o risco para sua igreja, os irmãos terceiros de São Francisco, esclarecida irmandade que congregava a maioria dos intelectuais, não hesitaram em confiar ao filho a responsabilidade de projetar capela capaz de confrontá-la. Resultou dessa prova de confiança a sua obra-prima arquitetônica, na qual executou pessoalmente, além do frontispício com a portada e do lavatório da sacristia, o retábulo da capela-mor, o barrete e os púlpitos de pedra-sabão, inseridos de forma inusitada nas aduelas do arco real. Vê-se pelo corte preservado de uma cópia contemporânea do risco original que, inicialmente, apenas a taça desses púlpitos fora, na forma de costume, prevista de pedra; a deliberação de fazê-los integralmente de esteatita, como o próprio arco, teria ocorrido durante a construção. A integração do expressionismo dramático das figurações bíblicas no elaborado requinte ornamental, próprio do estilo da época, é uma característica constante da obra de Antônio Francisco Lisboa e o que lhe confere a típica veemência. Lamentavelmente, apesar da esplêndida complementação arquitetônica da pintura de Manuel da Costa Ataíde, a igreja ficou inconclusa, faltando-lhe o coro, as grades e os próprios altares colaterais, que só foram executados mal e tardiamente, embora segundo o risco original. Também externamente, as varandas laterais previstas com balaustrada e pirâmides de pedra-sabão, es-

pecificadas em documento da época, não se fizeram, e foram indevidamente cobertas com telhado sobre as arcadas, já em 1801, a pretexto de infiltração.

Data da mesma época dos púlpitos (1771-72) a portada carmelita de Sabará, seguida da portada, também dos irmãos terceiros do Carmo, de Ouro Preto onde, após a morte do seu pai, tal como consta nas minuciosas especificações preservadas, elaborou, por insistência dos irmãos, novo risco para o corpo e frontispício em que alteia e altera fundamentalmente o anterior, adaptando a composição arquitetônica ao seu estilo pessoal.

Voltando a Sabará executa, sempre para o Carmo, possante e magistral empena de serpentina cor de bronze, ainda vasada, apesar da rocalha, no arrogante espírito do estilo d. João V, ou Luís XIV, enquanto no risco apresentado após a conclusão dessa obra, em 1774, para a igreja franciscana de São João del-Rei – e que não chegou a ser realizado tal como fora concebido – a empena, de partido semelhante, já revela a intenção de graça peculiar ao estilo Luís XV, ou d. José.

A portada figurada nesse risco, apesar do seu inexcedível apuro, como desenho e composição, parece ainda incompleta, pois ainda não havia então ocorrido a Antônio Francisco Lisboa a solução que afinal adotou na sua volta a Ouro Preto quatro meses depois, quando convenceu os irmãos da necessidade de desfazer as ombreiras e verga da porta e de afastar as janelas do coro, já feitas, a fim de poder realizar o novo risco de portada que trouxera. Que teria sucedido de tão decisivo em tão curto espaço de tempo, a ponto de justificar tamanho empenho e decisão? Presumo que de São João haja prosseguido viagem até o Rio, a fim de conhecer a famosa portada trazida de Lisboa em 1761 e que, por seu porte e beleza, avultava no frontispício inacabado da igreja carmelita carioca. Esse impacto sugeriu-lhe então sobrepor, naquele seu risco, às armas da ordem franciscana, o medalhão de Nossa Senhora, encimado pela coroa real, completan-

SÃO FRANCISCO DE ASSIS DE OURO PRETO
Lavatório da Sacristia.

do a composição triangular com dois anjos pousados sobre as cornijas das pilastras laterais. Este risco inicial para São João del-Rei é, pois, uma realização a meio caminho, o estágio intermediário de uma obra ainda em processo de elaboração; o artista é, por assim dizer, surpreendido em flagrante ao cometer o "delito" da criação, que resultou na obra-prima *realizada* em Ouro Preto. E, assim, esta capela franciscana adquiriu a sua feição definitiva, obra sem paralelo, onde a energia, a força, a elegância e a finura se irmanam, conferindo à criação arquitetônica palpitação de coisa viva.

Ainda em Vila Rica executou, depois, o belo lavatório para a sacristia da igreja do Carmo; em seguida, também em pedra-sabão, outro, para São Francisco, ao que parece doado, pois não consta nos livros qualquer referência a pagamento. Obra-prima e co-

movente esta, porque foi no transcurso da sua demorada execução – 1777, 78, 79 – que a doença o acometeu e deformou. Perdeu o "uso dos dedos, tanto dos pés como das mãos, com exceção dos polegares e índices", e teve o rosto desfigurado, o que lhe conferiu, no dizer da nora, "expressão asquerosa e sinistra que chegava a assustar a quem quer que o encarasse inopinadamente", daí a "acrimônia do seu humor, por vezes colérico". Já em 1777, 78 há registro do que se despendeu com dois pretos para carregá-lo numa inspeção de serviço, e o documento oficial de 1790, já referido, constata: "tanta preciosidade se acha depositada em corpo enfermo que precisa ser conduzido a qualquer parte e atarem-se-lhe os ferros para poder trabalhar". Passou então a ser conhecido pela alcunha de *Aleijadinho*.

Parece que a moléstia o apegou mais ao trabalho, pois a sua obra se avoluma e avulta. Concluindo São Miguel e Almas, em Ouro Preto, retorna a Sabará, onde faz o elegante coro, a grade, os púlpitos e duas imagens; fornece o risco – que não teria sido obedecido – para o altar-mor de São Francisco em São João del-Rei, atendendo assim à solicitação dos irmãos empenhados na procura do *arquiteto* "em Vila Rica, ou em qualquer parte onde se achasse". E, depois de outros trabalhos na encantadora igreja do Rosário, em Santa Rita Durão, e na capela da fazenda da Jaguara, concentra-se finalmente de novo na sua obra mestra, São Francisco de Ouro Preto, a fim de executar o monumental retábulo da capela-mor, obra plástica de inexcedível apuro e vigor, sonora e vibrante como um canto pungente de glória – obra que durou de 1790 a 94. Vinte anos depois da sua primeira visita, quando ainda são, volta a São João, onde os seus projetos foram indevidamente alterados por Francisco de Lima Cerqueira, o respeitado mestre canteiro responsável pelas obras, e trabalha a jornal, como de costume, de 94 a 95, nas portadas do Carmo e de São Francisco.

A contradição fundamental entre o estilo da época – elegante e amaneirado – e o ímpeto poderoso do seu temperamento apaixonado e tantas vezes místico, contradição magistralmente superada, mas latente e que, por isto, de quando em quando extravasa, é a marca indelével da sua obra, o que lhe dá tônus singular e faz deste brasileiro das Minas Gerais a mais alta expressão individualizada da arte portuguesa do seu tempo. Deve-se aliás assinalar que essa modalidade mineira da arte colonial portuguesa no Brasil apresenta, por vezes, maior afinidade com o barroco-rococó de entre o Danúbio e os Alpes do que com a arte metropolitana que a gerou.

A sua religiosidade cresce na medida do seu íntimo convívio com a hierografia e com a Bíblia. Dedica-se, por fim, ao santuário de Nosso Senhor Bom Jesus de Matosinhos, em Congonhas, para empreender, sexagenário, a enorme tarefa de encenar, em tamanho natural, os Passos da Paixão, figuração onde avultam, entre a comparsaria, as imagens em corpo inteiro do Senhor e seus discípulos, conjuntos que só foram definitivamente montados quando se concluíram as capelas, depois da sua morte.

E, como se não bastasse, como remate de uma vida inteira dedicada à arte, ainda compõe arquitetonicamente o adro do santuário e, no ermo da colina, enfrenta novamente os toscos blocos azulados de pedra tenra de onde vai extraindo, sem lhes roubar a íntegra consistência, com a ajuda dos seus oficiais – um deles, Maurício, morre nesse empenho –, as figuras bíblicas, gravando-lhes no gesto, nas cartelas e na face as sentenças proféticas: Jeremias, Ezequiel, Habacuque, Naum, Joel, Oseias, Baruque, Jonas, Daniel, Amós, Abdias, Isaías.

De volta a Ouro Preto dá o risco para os dois últimos altares colaterais do Carmo e neles trabalha com Justino, com quem se desentende por questões de dinheiro; data igualmente desse período final o projeto do novo frontispício para a matriz de Tiradentes.

No meu entender, foi esta a imagem que o acompanhou até o fim.

Detalhe da portada de São Francisco de Assis de Ouro Preto.

 Depois, com o corpo chagado, amargurado e só, jazeu por quase dois anos num estrado de tábuas sobre dois cepos em pequena alcova onde conservava, no dizer de Joana Francisca, sua nora, a imagem do Senhor – esta, no meu entender – implorando na sua lenta agonia que "sobre ele pusesse os seus divinos pés".

Documento precioso
1968

Atestado de autoria do risco de chafariz assinado por Herculano Gomes Mathias[1] entre os documentos avulsos de A Coleção da Casa dos Contos de Ouro Preto *na pesquisa realizada no Arquivo Nacional a convite do diretor Pedro Muniz de Aragão.*

Este risco de 1752, incluído nas "condições" com que Manuel Francisco Lisboa arrematou a "obra do encanamento de água que se meteu neste Palácio...",[2] é de autoria do seu filho, Antônio Francisco Lisboa, menino então de 14 anos, que teria feito também, cinco anos depois, o risco para o chafariz do Alto da Cruz, encimado por um busto de pedra-sabão, escultura igualmente sua e datada de 1761.

Tanto num caso como no outro, a execução da obra por canteiros contratados sob a responsabilidade do seu pai foi tosca, resultando, no caso em apreço, irreconhecível, embora apresente, do ponto de vista plástico, aquela bem estruturada e harmoniosa solidez inerente às obras de cantaria rústica do norte de Portugal.

É que, homem prático e empreendedor, Manuel Francisco Lisboa beneficiava-se do talento do filho – precocemente iniciado nos segredos da arte do desenho arquitetônico

[1] Em trabalho de sua autoria, *A Coleção da Casa dos Contos de Ouro Preto*, publicação do Arquivo Nacional, Rio de Janeiro, 1966, p. 98.

[2] Palácio dos Governadores de Vila Rica, atual sede da Escola de Minas e Metalurgia de Ouro Preto.

e ornamental e no aprendizado dos ofícios de marceneiro e entalhador – para a elaboração eventual dos riscos necessários aos contratos de empreitada que fazia, mas ainda não o levava profissionalmente a sério, considerando, no fundo, esses desenhos como meros exercícios acadêmicos, úteis para o fim de preencher determinadas formalidades burocráticas e como estímulo à vocação do filho, mas não coisa para valer; tanto assim que confiava a execução da obra a canteiros tacanhos, pactuando com simplificações e alterações desfiguradoras – talvez de boa-fé, por descrer das inovações neles introduzidas.

Entretanto, este risco já encerra, como um embrião, o caráter e a feição da obra futura do Aleijadinho.

Com efeito, o contraste observado entre o perfil elegante e contido da fonte e respectiva taça e o arrebatamento que irrompe do pormenor da carranca revela a dualidade que marcará de modo inconfundível toda a obra ornamental, escultórica e arquitetônica de Antônio Francisco Lisboa. A circunstância desse traço fundamental da sua personalidade já estar presente neste risco, feito aos 14 anos, é significativa e comovente.

Igualmente significativo e não menos emocionante é sentir-se a facilidade espontânea do desempenho. Não se trata, aqui, de um desenho previamente estudado e transposto, mas de uma composição concebida diretamente sobre a pequena folha de papel que o observador tem em mão; tanto assim que, examinando-se atentamente a sanguínea, verifica-se que o esboço inicial, levemente marcado a lápis, era mais elaborado e mais rico do que a versão definitiva, e o seu contorno extravasa dela; e quando se fixa com a vista o "fogaréu", vê-se surgir por trás e acima dele, como que emergindo de uma névoa espessa de 216 anos, a tênue indicação de um busto – possivelmente de Baco – à guisa de remate à composição.

Que teria ocorrido? Teriam julgado "moderno" demais o risco desenvolto inicialmente esboçado, e daí a versão simplificada definitiva, algo contrafeita?

Seja como for, esse risco leve e gracioso, quase imperceptível, ao que se sobrepôs o desenho a sanguínea, é uma antecipação da obra que realizaria vinte e trinta anos depois, e comprova que a sua linguagem plástica se abeberou, no próprio nascedouro, do estilo introduzido, ou avivado, com a chegada de João Gomes Batista a Vila Rica no ano anterior, estilo que se iria desenvolver no transcurso da segunda metade do século e atingir a sua glória e plenitude na capela franciscana criada por esse remoto menino já então martirizado pela doença.

Trata-se, portanto, tal como no caso da portada no projeto de 1774 para São João del-Rei, de um documento do mais alto valor e da maior significação, tanto pelo que mostra, como por aquilo que, embora encoberto, sugere e revela.

Adenda

"Far-se-ão as ditas fontes na forma do risco que se apresentará a quem rematar a dita obra de pedra de cantaria."

"Far-se-á todo o encanamento da água desde o seu nascimento até correr nas duas fontes do dito palácio que hão de ficar metidas as ditas fontes nos dois membros das escadas que vão para a casa do Doutor Provedor e a outra no taboleiro que sobe para a cosinha do dito palácio."

"Declaração: Por elas uniformemente foi dito que tinham visto examinando a obra de que se tratou à vista do risco, condições e rematação dela e achamos estar feita e aca-

bada na forma do mesmo risco, condições e rematação com toda a segurança devida e como assim o disseram e declararam debaixo do dito juramento aqui assinam..."

Ainda que se leve em conta o fato da obra arrematada não se limitar apenas às fontes, mas à instalação completa, o único risco incluído nas condições é o das fontes; é portanto de estranhar-se que, à vista dele, os louvados mestre pedreiro Luiz Fernandes Calheiros e mestre carpinteiro Antônio Moreira Duarte, se tenham dado por satisfeitos com a obra executada.

Apesar de todas as ressalvas, a verdade histórica parece pois insinuar que o arquiteto-carpinteiro mestre Manuel Francisco Lisboa – que se tornou, com o tempo, empreiteiro geral de obras –, embora muito considerado, não era tão honrado assim: não só confiou o projeto aprovado, de autoria do próprio filho, a canteiros bisonhos e fez outra coisa, como ainda obteve dos louvados um falso atestado de perfeita execução.

RISCO APPROVADO OBRA EXECUTADA RISCO INICIAL

Lygia Martins Costa
Identificação do partido de composição dos retábulos do Aleijadinho que os diferencia dos demais

A comunicação "Inovação de Antônio Francisco Lisboa na estruturação arquitetônica dos retábulos", apresentada pela autora à 4ª Reunião do Comitê Brasileiro do CIHA (Comitê Internacional de História da Arte) em São Paulo, realizada de 27 a 29 de setembro de 1977, é, na sua erudita singeleza, um valiosíssimo documento – uma revelação.

De fato, depois de dois séculos (1772), identifica-se aqui, pela primeira vez, o que distingue o risco dos retábulos de Antônio Francisco Lisboa não somente dos do seu período como de todos os demais retábulos luso-brasileiros, desde o maneirismo quinhentista.

É deveras espantoso que tantos historiadores de arte, tantos professores, críticos e mesmo arquitetos – como eu próprio –, empenhados em esmiuçar com paixão as peculiaridades da arte do Aleijadinho, no contato direto com as obras e no exame atento da documentação fotográfica alusiva, não tenham sabido detectar a característica inventiva fundamental da composição dos seus retábulos, agora revelada pela acuidade analítica e pelo inato e cultivado senso crítico da atual diretora da Divisão de Estudos e Tombamento do SPHAN, senhora Lygia Martins Costa, e que consiste na particularidade de trazer até o chão as colunas extremas, ao invés de detê-las ao nível da tribuna, na forma usual, imprimindo assim maior ênfase ao conjunto plástico do retábulo como um todo.

1757

1766.

Ao contrário
dos petalados,
onde, com o mesmo partido,
o dynamismo ocorre em
profundidade, aqui,
em photoreporto, elle avança, - so
projecta

SÃO FRANCISCO DE ASSIS DE OURO PRETO, 1766
A obra de Antônio Francisco Lisboa, o Aleijadinho, é o acervo final, já brasileiro, da arte portuguesa na Colônia.

A arquitetura de Antônio Francisco Lisboa
tal como revelada no risco original de 1774
para a capela franciscana de São João del-Rei

É fácil qualquer observador notar a semelhança da portada figurada no risco[1] original da capela[2] da Ordem Terceira de São Francisco de São João del-Rei com a portada construída na outra igreja franciscana, cujo projeto é, de fato, de autoria de Antônio Francisco Lisboa – a de Ouro Preto. Perceberá, porém, desde logo, que naquela o desenvolvimento da composição se apresenta incompleto, pois lhe falta a triangulação característica das portadas do seu tipo, triângulo cujos vértices são marcados por elementos plásticos de acentuado relevo e volume, tais como a coroa e os fortes segmentos de cornija, encimados ou não por figuras, no evidente propósito de acentuar os limites extremos da composição.

Daí a sensação de coisa inacabada que, sem embargo do apuro excepcional do desenho, esse risco produz: é que, familiarizados com a solução definitiva, plasticamente resolvida, posteriormente realizada, sentimos falta, no desenho, daquela perfeita triangulação. E quando se atenta nos antecedentes desse risco de portada, e na precipitação dos desenvolvimentos ulteriores a ele, pode-se de fato concluir que também o seu autor teria motivos para ainda não estar satisfeito com a solução então apresentada.

Com efeito, naquele momento – 8 de julho de 1774 –, as portadas mineiras já construídas eram apenas duas, ambas carmelitas e de autoria de Antônio Francisco Lisboa: a de Sabará (1771) e a de Vila Rica, empreitada por Francisco de Lima nesse mesmo ano, mas só concluída por volta de 73, muito depois, portanto, da morte de Manuel Francisco Lisboa e das modificações introduzidas no projeto original da igreja pelo filho, a cuja lavra se deve o admirável conjunto da tarja e dos anjos – tanto o do frontispício como o do arco cruzeiro.

Ora, nas armas do Carmo, a tarja é necessariamente encimada pela coroa e se apresenta, as mais das vezes, de certa época em diante, ladeada por dois querubins, de sorte que o partido triangular, por assim dizer, se impõe, não constituindo a sua composição maior problema; ao passo que, no caso da ordem franciscana, as armas – compostas de duas tarjas entrelaçadas e demais símbolos – são encimadas apenas pela coroa de espinhos, a qual, por sua natureza frágil, destituída de valor plástico apreciável, não constitui, por si só, remate de composição capaz de se contrapor, sem prejuízo, à coroa real de Nossa Senhora.

Verifica-se, pois, do exposto, que em julho de 1774 a solução *plástica* das portadas franciscanas ainda era problema a resolver. Entretanto, *menos de quatro meses depois*, Antônio Francis-

[1] Da mesma forma que a expressão inglesa *design*, a palavra *risco*, na sua acepção antiga, está sempre associada à ideia de *concepção ou feitio de alguma coisa*, como tal, não significa apenas desenho, *drawing*, senão desenho visando à feitura de um determinado objeto ou à execução de uma determinada obra, ou seja, precisamente, o respectivo *projeto*.

[2] Até meados do século passado a palavra *capela* não implicava sentido restritivo, era empregada indistintamente para designar qualquer igreja que não fosse matriz, independentemente do seu tamanho.

co Lisboa comparece com o risco de uma *nova* portada para a igreja de São Francisco, de Vila Rica, pelo qual recebe a importância de 14$400, serviço logo a seguir arrematado pelo mestre-canteiro José Antônio de Brito, embora toda a escultura de pedra-sabão seja, fora de qualquer dúvida, obra pessoal do mesmo Antônio Francisco Lisboa; importando ainda assinalar que, nas condições do ajuste, se previa o desmonte das ombreiras e vergas do frontal *já feito* e o *afastamento das janelas do coro*, para dar campo à nova composição.

Em que teria consistido esse novo risco, valioso a ponto de justificar modificações de tamanho vulto em obra já meio concluída? Tratava-se, simplesmente, do mesmo risco apresentado e aprovado quatro meses antes em São João del-Rei, conforme se poderá verificar pelo seu confronto com a obra realizada em Vila Rica, acrescido, porém, do medalhão de Nossa Senhora encimado pela monumental coroa e ladeado, nos dois cantos extremos da base do triângulo onde se inscreve a composição, por dois "serafins" – os mesmos anjos das sobreportas carmelitas, só que desta vez assentados sobre o entablamento das pilastras que enquadram a portada. Apesar de pequenas diferenças de pormenor que se podem verificar – mormente quanto ao risco das pilastras e respectivo coroamento –, sente-se presente, em tudo, o mesmo espírito e uma só mão; inclusive certa particularidade relacionada com o *sentido geral do movimento plástico-dinâmico predominante na composição*, detalhe esse da maior importância, pois não se observa em nenhuma das demais portadas, e que consiste numa ligeira contração "nervosa" das ombreiras, em determinada altura, como que para tomar fôlego, galgar a cornija, firmar-se nela e nos anjos e dali saltar através das tarjas e do medalhão até a coroa, de onde, em seguida, o movimento reflui e se espraia lentamente, acompanhando o desenho caprichoso da fita e se insinuando por entre os demais elementos acessórios da composição, para só então pousar na peanha e fechar-se na chave da verga com os três querubins.

Esse recurso, próprio da concepção dinâmica e barroca, também empregado nas colunas do magistral retábulo franciscano de Ouro Preto, e só utilizado por Antônio Francisco Lisboa, poderia resultar contraproducente, se aplicado fora de propósito ou executado sem a requerida perícia, dando então a sensação oposta, de esmagamento e depressão; entretanto, realizado com a paixão e mestria de Antônio Francisco, transmite à obra acabada uma energia e vibração que a tornaram verdadeiramente inconfundível.

Assim, pois, quem riscou o projeto submetido à apreciação da mesa da irmandade de São Francisco de São João del-Rei, aprovado no dia 8 de julho de 1774, não foi outro senão o mesmo artista que iria projetar, quatro meses depois, a nova portada da capela franciscana de Vila Rica, ou seja, comprovadamente, Antônio Francisco Lisboa.

Para quem conhece o vulto da obra genial desse artista e a sua vida atormentada e trágica, e tem presente a figura dele nessa época, quando ainda sadio – tal como o descreve Rodrigo José Ferreira Bretas, baseado nos informes de sua nora –, a tarefa de analisar esse velho risco se transforma numa experiência verdadeiramente única, pois sabemos agora, graças às revelações dessa apaixonante indagação, que Antônio Francisco Lisboa, ao desenhá-la, ainda não havia encontrado a solução que se tornaria depois definitiva e consagrada.

Está-se, pois, a devassar a obra do artista em pleno processo de criação, e, assim, este risco de portada adquire, pelo calor de vida que ainda encerra e pelo que testemunha, um sentido novo, imprevisto e comovente, porque ultrapassa a sua qualidade e condição de simples desenho.

Mas como explicar esse brusco processo de integração plástica, do qual resultou a composição definitiva, e como justificar a pressa – melhor, a precipitação – demonstrada na aplicação e pronta execução desse novo projeto em Vila Rica?

As conclusões cabíveis no caso poderão parecer à primeira vista especulação gratuita, mas, conquanto não passem efetivamente de conjetura, são bem fundamentadas e têm fortes probabilidades de corresponder, de fato, à verdade.

A presença de Antônio Francisco Lisboa no Rio de Janeiro foi garantida por Bretas. Deve-se, pois, admitir como ponto de partida para aquele novo risco a forte impressão que lhe teria causa-

Risco original para a Capela Franciscana de São João del-Rei, 1774.

Pormenor do risco original de 1774.

Portada do Carmo do Rio.

542

SÃO FRANCISCO DE ASSIS DE OURO PRETO
Portada.

do a vista da portada de pedra de lioz, vinda da metrópole para a igreja dos irmãos terceiros carmelitas do Rio de Janeiro. Essa bela obra portuguesa, inaugurada em 1761, devia, com efeito, avultar no panorama urbano da cidade naquele tempo, porquanto não havia então nada que, no gênero, se lhe pudesse comparar. Ora, Antônio Francisco Lisboa teve por duas vezes oportunidade de construir portadas carmelitas (Sabará, 1771, e Ouro Preto, 1771-73); conhecedor que fosse, já então, daquela monumental portada, não se compreenderia houvesse ele em ambas as ocasiões desprezado tão sugestivo partido de incorporar à composição o medalhão de Nossa Senhora, e que tal ideia ainda não lhe ocorresse quando, em 1774, apresentou o risco franciscano de São João del-Rei, para só vir se apegar a ele, de repente, poucos meses depois. Consequentemente, sua primeira, se não única, viagem ao Rio de Janeiro teria sido realizada depois de 8 de julho de 1774; e como já aplicava o novo partido de medalhão em Vila Rica no mês de outubro do mesmo ano, parece óbvio concluir-se ter ocorrido nesse curto intervalo. Tanto mais assim quanto, admitida a presença do artista em São João del-Rei por ocasião da apresentação do risco de sua autoria, não se deve estranhar aproveitasse ele o meio caminho andado, estendendo a viagem até aqui.

E foi então que, senhor da nova solução, lhe teria ocorrido a ideia de aplicá-la à portada franciscana, ainda havia pouco insatisfatoriamente resolvida, e de completar a composição com os dois serafins desenvoltamente pousados sobre a cornija das pilastras, solução própria de arquitetura interna e, talvez por isso mesmo, menos usada nos frontispícios de igreja.

Compreende-se, assim, o empenho de Antônio Francisco Lisboa em pôr logo em prática sua nova concepção. Mas a capela franciscana de São João del-Rei ainda estava em projeto, pois fora apenas aprovada, ao passo que a de Vila Rica se achava em vias de conclusão, e a portada prevista no risco de 1766 era mais modesta, presumivelmente nos moldes da de Sabará, que foi a primeira executada. Daí sua decisão de não esperar pelo desenvolvimento da obra de São João e de aplicar desde logo o novo risco ali mesmo em Vila Rica, e a consequente deliberação dos irmãos terceiros, rendidos à beleza do novo risco e à vaidade, pois era muito vivo o espírito de competição entre as irmandades, de desmanchar a obra já feita.

Por onde ainda se confirma caber, de fato, a Antônio Francisco Lisboa, a autoria do projeto dessa igreja, porquanto comprovado como ficou pertencer-lhe o projeto original da igreja homônima de São João del-Rei, não seria crível fosse ele empenhar-se a tal ponto para valorizar obra de outro, quando no momento já havia, encaminhada, construção equivalente onde poderia afirmar, sem contraste, a singularidade do seu gênio.

Mas a comprovação de lhe caber a autoria do projeto da igreja ouro-pretana não se limita a conclusões assim de caráter circunstancial e subjetivo; há nesse mesmo risco de São João del-Rei provas materiais decisivas: dois pormenores que, como no caso referido anteriormente da "contração" das ombreiras da portada, não se encontram em nenhuma outra igreja mineira desse período, senão em desenho, neste risco, e executados naquela igreja de Ouro Preto, e que são, primeiro, os "nós" a meia altura das sineiras, no visível propósito de marcar plasticamente o ponto de fixação do contrapeso e dos sinos; e, segundo, a verga reta de uma porta, vista na fachada lateral do projeto de São João del-Rei, semelhante às vergas das duas portas cegas do átrio da igreja de Vila Rica, e que naturalmente participavam, juntamente com o portal removido, da composição original do frontispício, parecendo depois fora de escala e sem sentido na vizinhança da nova portada monumental, motivo por que foram emparedadas. Tanto num caso como no outro, a coincidência é significativa.

O risco de São João del-Rei é ainda revelador quanto à intervenção de Antônio Francisco Lisboa na obra do Carmo de Ouro Preto, projetada sob a responsabilidade de seu pai pouco tempo antes de sua morte, intervenção que, ao contrário do que se supõe, não se limitou à portada, mas foi decisiva, pois implicou modificações de tal magnitude, que se tornou necessária a elaboração de novo risco para todo o corpo da igreja e frontispício, a fim de "corrigir os erros" do anterior, e que ainda afetaram, conforme registra

a documentação já publicada pelo SPHAN, a parede do arco da capela-mor e os corredores de comunicação da nave com a sacristia; e todas elas visando adaptar a obra ainda em começo ao estilo pessoal de Antônio Francisco Lisboa, que, por sinal, figurou na louvação levada a efeito para a retificação do ajuste antigo, à vista do novo projeto e respectivas condições, na qualidade de técnico incumbido da "medição do risco", ou seja, precisamente na função de arquiteto. Modificações que teriam consistido principalmente no seguinte: introdução de chanfros, lateralmente, na parede do arco-cruzeiro, repetindo-se assim a solução adotada na igreja franciscana local, projetada, conforme vimos, por Antônio Francisco Lisboa, e do que resultou a disposição peculiar do telhado do corpo da igreja na empena correspondente ao arco; feitura do barrete segundo novo desenho; abolição dos arcos laterais destinados a altares, no corpo da igreja; supressão dos grandes arcos superpostos do coro, projetados no risco antigo à semelhança dos que se haviam construído na igreja de São Francisco, em favor da nova linha fortemente ondulada, tal como se faria depois, com apuro impecável, no Carmo de Sabará – solução tão revolucionária que os mestres construtores se negaram a executá-la, muito embora, posteriormente, pretendessem voltar à desenvoltura do risco original, resultando daí o encontro que ainda hoje se vê –; alteamento e arredondamento das torres; rebaixamento do óculo da empena, a fim de permitir sua inclusão na composição do frontispício – o que constitui uma das características fundamentais do partido desenvolvido e valorizado por Antônio Francisco Lisboa.

Ora, no risco elaborado alguns anos depois para a igreja de São João del-Rei, vamos encontrar a confirmação de que tais inovações foram introduzidas pelo próprio Antônio Francisco Lisboa, o qual, na verdade, projetou de novo a igreja segundo a traça de seu pai.

Não somente a silhueta geral do monumento e as proporções esguias das torres, da empena e do frontispício revelam identidade de propósitos e a mesma comodulação elegante, como ainda três outros indícios veementes, além dos assinalados acima, afirmam a mesma filiação: primeiro, a ondulação extremamente graciosa da fachada, inovação repetida no risco com características semelhantes; em seguida, as "pirâmides" das torres, expressamente mencionadas na documentação já referida, cujos perfis e modenatura foram também reproduzidos no risco de São João; e, finalmente, os óculos sobre as janelas dos corredores – tardia reminiscência do gosto brunelleschiano –, coisa jamais vista nas construções locais, também figuram, com a mesma desconcertante insistência, no pavimento térreo dos corpos laterais da fachada do projeto são-joanense.

Mas a sequência de esclarecimentos contida neste risco precioso não para aí.

O confronto da sua empena com a igreja de Nossa Senhora do Carmo, de Sabará, por exemplo, é revelador. E aqui já não é somente o partido geral da composição que é o mesmo, senão a distribuição das massas, que é semelhante, e o movimento das curvas e contracurvas, que obedece a um ritmo idêntico, notando-se ainda a afinidade de curiosíssimos pormenores. O que, por um lado, reforça a conclusão anterior, quanto à autoria do risco de São João del-Rei, e, por outro, supre as lacunas da documentação, quanto à natureza da obra realizada por Antônio Francisco Lisboa em Sabará até 1774, data gravada nos coruchéus do alto da empena, ou seja, precisamente o ano em que foi aprovado o risco de São João.

Por onde também se vê que, ao conceber esse risco, havia Antônio Francisco Lisboa apenas concluído aquela obra monumental. Mas é necessário conhecer *de visu* a erudição e o ímpeto poderoso dessa maravilhosa empena de serpentina verde-escura, cor de bronze, entalada entre as torres pesadas e rudes do mestre Tiago Moreira, para apreender devidamente que não se tratava ali, naquele desenho, de simples anseio ou sugestão ainda o seu tanto indefinida na imaginação do artista, mas da expressão segura de uma realidade viva e do seu desenvolvimento em termos ainda mais apurados e palpitantes, pois as diferenças observadas entre o risco e a empena construída decorrem da própria evolução natural das normas, evolução que se traduz no estilo peculiar de cada época. Em Sabará, ainda prevalece a ênfase o seu tanto insolente do estilo Luís XIV, ou

d. João V, em termos portugueses; no risco já se prenuncia certa graça irregular e petulante, própria do estilo Luís XV, ou d. José.

É de lamentar-se que não haja podido Antônio Francisco Lisboa realizar essa nova versão de sua empena, construída somente em 1809, por Aniceto de Souza Lopes, com algumas reminiscências do risco antigo, mas completamente desfigurada.

Aliás esse risco testemunha as vicissitudes por que passou a obra, verificando-se, pelo seu confronto com o da fachada lateral, já referido, que o projeto era de proporções monumentais, pois comportava ainda, à frente, dois corpos dispostos simetricamente em quadra, presumivelmente para neles se instalarem a administração e o hospital da irmandade. E, pormenor deveras curioso, também a sacristia fora localizada à frente, ligada à capela-mor por um corredor, e não nos fundos ou num dos lados, na forma usual, o que, parecendo à primeira vista um despropósito, se justificava plenamente, tanto do ponto de vista funcional como no que respeita a monumentalidade. É que, tratando-se de uma capela de ordem terceira, a sacristia não se destinava apenas ao sacerdote oficiante, mas à totalidade dos irmãos, os quais se haveriam de paramentar antes de ocuparem os respectivos lugares no corpo da igreja; assim, pois, a solução mais lógica e natural não seria a de forçar a circulação de todos através da capela-mor ou de um corredor até a nave, mas a de para aí conduzi-los diretamente por uma porta travessa, disposta por baixo do coro, na face oposta ao batistério. Tal disposição apresentava ainda a vantagem de permitir acesso fácil e condigno à sacristia, por estar contígua à entrada principal do templo.

Ora, pela documentação existente, sabe-se que as obras tiveram início pela capela-mor, só se atacando as do corpo depois, e o frontispício ainda mais tarde, daí a necessidade de se fazer uma sacristia "provisória", que deveria ser de adobes, mas que, por sugestão de alguns irmãos – talvez pouco simpáticos à inovação da sacristia à frente –, foi construída mesmo de pedra e cal, justificando-se tão extravagante iniciativa com o futuro aproveitamento do material empregado quando se fizesse a sacristia definitiva à frente, "conforme mostra o risco", o que, afinal, como já era de prever, nunca se fez.

Não ficaram, porém, nisto as alterações que o risco sofreu por iniciativa de Francisco de Lima, mestre-canteiro incumbido da superintendência geral das obras. É que, administrador zeloso e construtor competente, além de exímio na arte do seu ofício, ele talvez sobrestimasse tais aptidões, pretendendo estar igualmente em dia com as novas concepções artísticas do seu tempo, muito embora se revelasse afinal, no fundo, mal preparado para compreendê-las no seu justo sentido e alcance, ou para assimilar-lhes o conteúdo secreto, e se mostrasse ainda incapaz de acompanhar, sem tropeços, a agilidade mental, as reações imprevistas e as aparentes contradições próprias do temperamento e da maneira de fazer de um artista da classe de Antônio Francisco Lisboa. Eis porque, embora incumbido, por delegação expressa da mesa da irmandade, de procurar o arquiteto "onde estivesse", a fim de lhe pedir o risco do retábulo da capela-mor – executado, em seguida, com exemplar perfeição, pelo entalhador Luís Pinheiro –, tomava amiúde a iniciativa de "*corrigir*" e "*melhorar*" o projeto por sua própria conta e risco. Ora, ainda quando, em determinados casos, tais alterações fossem necessárias ou vantajosas, eram sempre indevidas; não que o projeto fosse isento de falhas, e Antônio Francisco Lisboa, se lhe tivesse acompanhado de perto a execução, teria certamente modificado muita coisa, pois era artista demais para ater-se, durante anos, ao que projetara, mas porque, na qualidade de executante da concepção de outrem, de fato não lhe cabia a iniciativa. Cioso de sua técnica e obstinado de opinião, faltava ao mestre Francisco de Lima, segundo parece, a indispensável docilidade para sujeitar-se passivamente à supervisão de um arquiteto, muito menos de um arquiteto com personalidade forte e impulsiva e de "gênio agastado", como teria sido Antônio Francisco Lisboa.

Foi assim que alterou os capitéis das pilastras do arco-cruzeiro, modificou o desenho dos óculos da nave, cujas paredes "ondulou" à feição do frontispício, e substituiu no telhado as tacaniças correspondentes às paredes do arco e da capela-mor por empenas à moda tradicional e

de risco a um tempo banal e pretensioso. Sucede, porém, que o emprego de tacaniças, tais como essas do projeto de São João del-Rei, bem com aquelas figuradas no risco original que serviu de base à arrematação da obra franciscana de Ouro Preto, e que foram de fato construídas ali – embora nas "condições" constasse a ressalva de que se fizesse o telhado de empena e não como se mostrava no referido risco –, não ocorre nas demais igrejas desse período, senão apenas nestas, cuja traça se reconhece ser de Antônio Francisco Lisboa, e no Carmo de Ouro Preto, onde a intervenção dele foi decisiva. Pode-se, pois, considerar o uso da tacaniça nos telhados do corpo e da capela-mor como outra característica do estilo pessoal de Antônio Francisco Lisboa e, portanto, no caso em apreço, mais uma confirmação da sua autoria.

As desinteligências entre ambos, motivadas, é de presumir-se, por tais desentendimentos de serviço, teriam culminado por volta de 1787-90, período no qual, com o frontispício da igreja ainda por fazer, Francisco de Lima passou a dirigir as obras da nova fachada e torres da igreja carmelita da mesma cidade, construída duas braças à frente da frontaria primitiva e em obediência ao estilo peculiar de Antônio Francisco Lisboa, se não mesmo, inicialmente, segundo risco seu. Pois, com efeito, nessa nova emergência, Francisco de Lima cercou-se de cuidados especiais visando garantir sua liberdade de ação, não somente no sentido de interpretar aquilo que no risco não se mostrasse com a necessária clareza, como no de alterá-lo conforme melhor lhe parecesse – tudo no intuito evidente de evitar a repetição daquelas ocorrências. E, como em São Francisco, também aqui não tardaram as alterações. Assim, por exemplo, as torres, que no risco se mostravam redondas, foram feitas oitavadas, porque assim ficariam "mais vistosas e engraçadas".

Nessa elegante portada – onde, como ocorreu também no Carmo de Ouro Preto, a escultura da sobreporta é obra pessoal de Antônio Francisco Lisboa, inclusive os dois serafins, enquanto o mais foi trabalhado presumivelmente pelo próprio Francisco de Lima – é que se vai ainda encontrar a aplicação de outro pormenor contido no precioso risco franciscano: as duas pilastras que ladeiam o portal reproduzem fielmente o perfil e demais minúcias da pilastra desenhada nesse projeto.

Assim, pois, quando chegou a vez de executar a portada franciscana do risco aprovado em 1774, data que se vê lavrada nos plintos das respectivas pilastras, o repertório dos elementos originais ali figurados já fora todo ele utilizado. Tratava-se pois de repetir com ligeiras variantes o mesmo tema já executado, com requintes de graça e de espontaneidade, cerca de dezesseis ou de vinte anos antes – pois a época deve corresponder à da conclusão do retábulo de Ouro Preto. Como era de esperar-se, a obra de São João, apesar de algumas inovações engenhosas, tais como a cabeça do Senhor na chave da verga, e do recurso a soluções próprias da talha de retábulos – as pilastras, por exemplo –, ressente-se de um virtuosismo de execução já o seu tanto amaneirado, e se apresenta sobrecarregada de uma opulência ornamental ostensiva, muito diversa da energia, da agilidade e vibração características da comovente portada ouro-pretana.

É em Tiradentes, no risco do novo frontispício aposto em 1810 à velha estrutura da bela matriz de Santo Antônio, obra da primeira metade do século anterior – risco este documentadamente de autoria de Antônio Francisco Lisboa – que se registra a derradeira manifestação de apego do artista às proporções elegantes e a determinados pormenores do projeto aprovado em São João del-Rei, a 8 de julho de 1774, pelos imãos terceiros de São Francisco. Apesar da execução, de qualidade inferior, dessa obra posterior à sua morte, a igreja ainda conserva na silhueta e no conjunto a marca inconfundível do estilo pessoal do Aleijadinho. Além disso, mostra também um último pormenor significativo e ainda não aproveitado daquele antigo projeto: o desenho e a disposição dos relógios, e o modo especial de enquadrá-los na composição. Aliás, no interior dessa matriz riquíssima, também devem ser atribuídos ao artista e seus oficiais o risco e a execução da magnífica balaustrada do corpo da igreja cujo desenho foi repetido no adro – embora não se conheça qualquer documento comprobatório.

A lição de Rodrigo

Ayrton Carvalho pede-me uma palavra de introdução a esta homenagem que o 1º Distrito presta ao criador do antigo SPHAN e da atual Diretoria do Patrimônio Histórico e Artístico Nacional. E é natural que, ainda agora, essa iniciativa, tantas vezes gorada, seja sua, porquanto, apesar de tão diferente do homenageado no modo de ser e no temperamento, ambos são marcados pelo zelo e dedicação à causa pública, e pelo entranhado empenho de garantir a sobrevivência do testemunho autêntico e da beleza vetusta.

Conheci Rodrigo M. F. de Andrade em 1930, e desde então ele passou a ser, também para mim – como já o era para tantos –, a personificação da decência. Decência congênita que, por isto mesmo, ao contrário da decência elaborada e construída, não exclui a irreverência, a malícia e, vez por outra, rompantes momentâneos de injusta prevenção, logo submersa nas profundezas de uma bondade sem fim.

Fundamentalmente liberal, com vínculos afetivos na esquerda, embora de índole e formação conservadora, ele descrê de panaceias e encara com desconfiado pessimismo as desculpas dos que tudo condicionam ao prévio estabelecimento de uma nova ordem social, como se isto, só por si, resolvesse todas as mazelas. *Fazer o melhor possível, nas circunstâncias, aquilo que nos compete* – eis o seu lema. E o que lhe competiu foi a guarda, defesa e preservação do Patrimônio Histórico e Artístico do país.

Dedicou à tarefa a sua preciosa experiência de advogado e jornalista, a sua acuidade e vocação de crítico, a sua apurada sensibilidade e o seu talento de escritor. Enclausurou-se no seu vasto domínio e enfrentou com destemor e cordura os percalços da nova situação. Dia após dia, durante trinta anos, a sua vida foi uma luta contínua contra o desinteresse, o preconceito, a má-fé; luta contra o primarismo predatório, pior ainda que a deterioração imposta pelo abandono e a intempérie; luta judicial contra interesses contrariados, luta administrativa pela defesa e obtenção das minguadas verbas sempre retidas; luta contra o tempo, as distâncias, a incúria. Aferrado ao trabalho, inventariou, catalogou, documentou, divulgou; descobriu os fios da meada, enxotou as bruxas, deu nome a quem não tinha; consolidou, restaurou, fez renascer a beleza encoberta e a palavra soterrada nos arquivos, criou museus.

Mas a recuperação de monumentos é um esforço de Sísifo: os usuários desinteressam-se pela conservação das benfeitorias, quando não as desfazem ou mutilam. A lonjura, a falta de recursos e de pessoal qualificado no local impossibilitam uma fiscalização efetiva. Cinco ou dez anos depois o estado ruinoso reflui. É fácil, pois, ao viajante criticar a inoperância e o abandono; contudo, se ainda pode ver, bem ou mal, tanta coisa, ele o deve a este homem incansável que deu tudo de si à tarefa que lhe foi confiada.

Seja qual for a ideologia, o que importa é "cada um fazer o melhor possível aquilo que lhe compete", e isto depende apenas da sua vontade. Dessa concentrada aplicação individual visando ao acerto de cada coisa, resulta a articulação das partes e o entrosamento do todo.

Esta a lição de Rodrigo Mello Franco de Andrade.

Ao deliberar afastar-se do cargo – como se se apartasse da própria vida –, não tocou no assunto com ninguém, limitou-se a encaminhar o seu requerimento com um mínimo de palavras, como qualquer papel de rotina. E era de cortar o coração vê-lo, até alta hora, a escrever sem parar, no escrupuloso afinco de fazer até o último instante o que lhe competia. Depois, discretamente, sem alarde conforme sempre agira, confiou a Renato de Azevedo Duarte Soeiro – discípulo fiel, sereno e firme – o prosseguimento da obra impecável dos seus trinta anos de serviço.

Profetas ou conjurados?

Parecer sobre a tese de Isolde Helena Brans Venturelli, da Universidade de Campinas, onde se procura vincular a figuração dos profetas de Congonhas ao drama da Inconfidência.

Cabe, inicialmente, louvar o sensível e belo texto introdutório de J. F. Regis de Morais, da PUC de Campinas, bem como a tocante oferenda da autora à memória de Tarquínio José Barbosa de Oliveira.

Quanto à tese, ou seja, essa tardia associação da última obra monumental de Antônio Francisco Lisboa à tragédia da Inconfidência, é possível que, apesar de engenhosa e sedutora e com aparência de exaustiva documentação, tudo afinal não passe de uma apaixonada lucubração sem lastro na realidade.

Tanto mais quando se sabe que, cruelmente atingido pela moléstia que progressivamente o deformou e mutilou, Antônio Francisco se foi tornando cada vez mais introvertido e místico. Esta sua profunda religiosidade avultou na execução do fabuloso retábulo da capela-mor franciscana de Ouro Preto, precisamente no transcurso do arrastado processo; teve seguimento, com crescente fervor, na obra dos Passos, em Congonhas, e afinal culminou na criação arquitetônica do adro e dos Profetas.

Vivendo, assim, noutro plano, em permanente comunhão com o Senhor, e tendo o espírito já voltado para o outro lado da vida, parece pouco provável que nesta sua derradeira dádiva fosse mesclar o sagrado e o profano a ponto de individualizar, nas possantes figuras bíblicas dos profetas, os personagens de um fato ocorrido oito anos antes, ainda que essa vivência o tenha profundamente marcado.

Mas, por outro lado, é também possível admitir-se tenha havido uma lenta interação, em termos de arte, dessa fervorosa religiosidade com o martírio de conotação político-ideológica, assim como sugere a acuidade inventiva de Isolde Helena apoiada em fatos, equívocos e conjeturas; de tal sorte que, mesmo discordando, já nos será agora difícil afastar uma coisa da outra.

Verdade ou não, os conjurados, graças a ela, se insinuaram na figura dos profetas.

Para melhor entendimento, cabem ainda algumas notas e reparos.

Páginas 13 a 18 – Nasceu em 1738 conforme consta no atestado de óbito. A confusão resultou do engano de Bretas, ao presumir ser o Manuel Francisco *da Costa* referido na certidão de batismo de 1730 do menino Antônio, filho da escrava Isabel, o mesmo que Manuel Francisco *Lisboa*. O registro de óbito a que a autora alude, mas não transcreve, é taxativo: faleceu aos 76 anos de idade. Conhecido e famoso, o engano de oito ou dez anos nesse registro é, de todo, inverossímil. Aliás, com o corpo castigado pela doença, ser ainda capaz de enfrentar, dos 62 aos 67 anos de idade, a rude tarefa de talhar na pedra as doze monumentais figuras já é de pasmar; a extravagância de acrescentar-lhe dez anos, apenas para dramatizar ainda mais essa comovente e gigantesca obra, não tem o menor cabimento.

Página 18 – É incrível pretender-se que o nome *Costa* constante do documento signifique "encosta" ou "ladeira" (no caso do bairro de Bom Sucesso). Essa lamentável afirmação desmerece a seriedade da tese que pretende defender.

Páginas 20 e 21 – A coincidência de ocorrer no mesmo ano do casamento de Manuel Francisco Lisboa com Antonia Maria de São Pedro, tam-

bém portuguesa, a *matrícula* de "uma" escrava Isabel como sendo de *propriedade* de João Francisco, é interessante, mas a ilação de tratar-se do João Francisco carpinteiro, arrolado no *Dicionário de artistas e artífices dos séculos XVIII e XIX em Minas Gerais*, de Judith Martins, é mera conjetura.

Página 24 – Os hiatos na documentação alusiva aos trabalhos dele são numerosos.

Página 25 – "Por que Profetas?" Talvez simplesmente porque já tendo invocado o Evangelho na Paixão do Senhor, e precisando, do ponto de vista da composição arquitetônica, de "verticais" para marcar o escalonamento do acesso ao adro, o recurso aos arautos do Velho Testamento – parte introdutória do Livro que foi o seu amigo de todas as horas na metade martirizada da sua vida – lhe parecesse escolha oportuna e apropriada. Inclusive, no caso da tese, por suas implicações.

Página 26 – Essa data, 1775, referente ao nascimento do filho de Antônio Francisco, no Rio, confere com o que se afirma na introdução de *Antônio Francisco Lisboa, o Aleijadinho*, publicação do SPHAN (1951) com transcrição do precioso texto de Rodrigo José Ferreira Bretas, devidamente anotado, trabalho que a autora ao que parece ignora já que não faz parte de sua bibliografia. De fato, em julho de 1774, depois de apresentar o risco para a capela franciscana de São João del-Rei, Antônio Francisco Lisboa vem ao Rio a fim de conhecer a famosa portada de pedra de lioz, trazida de Lisboa para a igreja do Carmo. Ocorre-lhe então a ideia de fazer novo risco para a portada da "sua" São Francisco ouro-pretana, iniciada em 1766, sobrepondo ao emblema franciscano que a rematava – tal como ainda figura no risco original, preservado, de São João del-Rei – o medalhão ovalado do Carmo encimado pela vultosa coroa real de Nossa Senhora, o que implicou a remoção das ombreiras da porta e o afastamento das janelas do coro, já

prontas, para dar campo à nova composição. Isto em outubro, portanto quatro meses depois, quando voltou do Rio a Vila Rica.

Página 35 – Se o pai se casou em 1738, Antônio Francisco não tinha 10 anos, era recém-nascido. De mais a mais, vencidas possíveis restrições, sempre foi paparicado por causa dos seus dons e vocação precoce avivados pelo aprendizado do desenho e conhecimento dos ornatos de "gosto francês", graças a João Gomes Batista, o culto gravador português exilado na colônia. Ainda menino já se iniciava na marcenaria e colaborava, comprovadamente, com o pai fazendo riscos, ou seja, projetos, para chafarizes, um para o palácio do Governador (*Revista do SPHAN* nº 17, 1969), outro no sopé do escadório de Santa Efigênia. Portanto é errado afirmar-se que "cresceu num cenário de conflitos". O conflito que o afetou, acentuado mais tarde com a moléstia, foi de outra ordem: o de seu temperamento, forte e apaixonado, com o estilo da época, contradição que ele conseguiu superar, não só conferindo conteúdo ao precioso vocabulário rococó, como incutindo-lhe intensidade e vibração.

Página 34 – "O espírito rebelde de Antônio Francisco transparece em suas obras. Mesmo os elementos mais convencionais recebem, de suas mãos, uma força nova... renovado vigor..." Ao longo do texto há trechos assim, muito bons. Este outro, por exemplo: "... capta-se, dos vultos de Congonhas, uma inquietante impressão. Há algo que ultrapassa e difere da preocupação estética, naquele surpreendente conjunto". E ainda: "Ideologicamente, a figura do profeta avizinha-se ou justapõe-se à do revolucionário, à do arauto de novos tempos".

Páginas 44, 45 e 55 – A face do Jeremias não expressa "placidez" mas contrição. Considerar "juvenis" as figuras de Abdias e, principalmente, de Habacuque, é de todo impróprio, "ainda moços" ficaria melhor. Também não se vê "belicosidade ameaçadora" na imagem de Ezequiel.

Páginas 29 a 31 e 63 – As quatro peças de aparência monstruosa, como de tradição, para suporte de uma essa, nada têm a ver com "tarja".

Página 63 – A pretensa colaboração de seu irmão, padre Felix, na feitura do leão que se entrosa na composição do profeta Daniel é inaceitável. A integração escultórica da peça exclui qualquer ideia de "participação". Nenhum escultor, muito menos Antônio Francisco Lisboa, admitiria intervenção bisonha em obra desse porte.

Páginas 80 a 82 – A assinatura "solta" desse Francisco Antônio Lisboa nada tem a ver com a do Aleijadinho. Trata-se, sem dúvida, do mesmo entalhador dos elegantes retábulos, com colunas já de fuste liso, do belo interior da igreja da Ordem Terceira do Carmo de Diamantina, cujo forro ostenta a valiosa pintura arquitetônica do erudito artista português José Soares de Araújo.

Agora, finalizando:

Esta obstinada procura de minuciosos ainda que por vezes capciosos indícios reveladores – o manto do embuçado Isaías, o rabicho militar de Jeremias, os louros de Daniel, a pena de Oseias, os braços erguidos de Abdias e do Habacuque com suas borlas doutorais, tudo se armando como num *puzzle* – tem qualquer coisa de romance policial. Mas à medida que o procurado entrosamento se articula, o tom se eleva; e a orquestração da tese, sob a regência de Isolde Helena, então se define – e quase convence – nos heroicos acordes dos parágrafos finais dessa imaginária realidade, que ela criou para si e nos oferece – a nós e a Antônio Francisco Lisboa, o Aleijadinho.

"Cosi è, se vi pare"...

Visitas

Ditchling

Montreux

Rott am Inn

Epidauro

Chicago

Vevey-Corsier

Saint-Tropez

Pot-pourri

Marrakech

Nungesser et Coli

Ronchamp

Premonição

O muro

Roquebrune

Le Mourillon

Ditchling

Consultor do Patrimônio Histórico, o estudo da arquitetura colonial impôs, em determinado momento, o conhecimento ao vivo da arquitetura metropolitana. Por outro lado, desejava também refazer, na companhia de Leleta, Maria Elisa e Helena, o itinerário da minha infância – Newcastle, Paris, Friburgo, Beatenberg, Montreux.

Assim, em 1948, obtida licença para ausentar-me do país, adquiri aqui um pequeno Austin A-40 – eram então fabricados unicamente para exportação – que me seria lá entregue, juntamente com McArthur, chofer posto à minha disposição pela RAA a fim de me iniciar nos segredos do tráfego londrino.

E um belo dia, através do sereno e suave *countryside*, seguimos rumo ao norte. Além da cidade, do colégio, do 13 Granville Road, havia, porém, em Newcastle, outra motivação: rever Miss Taylor, minha professora de desenho.

Soube que casara, perdendo o marido poucos meses depois de iniciada a guerra – a Primeira. Chamava-se agora sr.ª Cox e morava na região de Londres, onde poderia obter o seu endereço através da sr.ª Cook, antiga secretária do colégio de minhas irmãs e que trabalhava no Almirantado.

De volta a Londres, anotei na lista telefônica os endereços das várias Mrs. Cox – eram apenas sete ou oito – e, como dispunha de carro, resolvi bater de porta em porta, aquelas típicas portas inglesas, largas, almofadadas, com maçanetas reluzentes e numeração dourada na bandeira de vidro.

Quando a penúltima sr.ª Cox atendeu, senti-me diante de Miss Taylor – os olhos claros, a blusa ajustada à cintura, o penteado repartido do lado e preso para cima.

É que quando deixamos Newcastle, em 1914, a caminho da Suíça, ela me dera um desenho a carvão com toques de sanguínea e giz intitulado *An English Girl* – o penteado meio solto, repartido do lado e preso para cima, os olhos claros, a face rosada – e na minha lembrança, com o tempo, a imagem prevaleceu. "Sou de fato Mrs. Cox, mas nunca estive em Newcastle, I am sorry."

Desapontado, tive então de recorrer à antiga secretária.

Morava num rés do chão com *bow window* sobre a rua. Recebeu-me carinhosamente, ofereceu chá, mas ignorava o endereço. Sugeriu-me, contudo, que seria muito simples, poderia obtê-lo através do Palácio de Buckingham, porquanto ela havia sido professora das princesas Elizabeth e Margaret.

Aí então ocorreu o que só mesmo na Inglaterra poderia suceder.

Do outro lado da rua havia uma daquelas cabines vermelhas envidraçadas com telefone público. Procurei no pesado catálogo *Buckingham Palace* e disquei – "But this is Buckingham Palace, sir". "Eu sei, mas sou estrangeiro e preciso do endereço da srª. Cox, antiga professora de desenho das princesas". Pediu-me que aguardasse. Repeti a solicitação a outra voz feminina. Pouco depois voltava com a informação: mora num *cottage* em Ditchling, no Sussex. Agradeci e foi tudo. Talvez três minutos, nem foi preciso nova moeda para prolongar a chamada.

Como pretendêssemos tomar o *ferryboat* em Dover, desviamos para oeste, via Hastings, da famosa batalha. Mas, a meio caminho, já tarde, dei por falta de uma valise que ficara na *consigne* da estação de Paddington. Tivemos que voltar a Londres, de sorte que chegamos à pequena aldeia de Ditchling à meia-noite, tudo escuro. Rodamos devagar até que vimos frestas de luz numa casa. Ousei tocar a campainha e indaguei da senhora meio assustada que atendeu se conhecia a srª. Cox. "Oh, yes" e apontou à beira da estrada, adiante, uma pequena casa com telhado baixo e janelas no sótão.

Não havendo por perto nenhum hotel ou estalagem, resolvemos pernoitar ali mesmo no carro, acostado ao pequeno portão do lado, assim como se estivéssemos sobrevoando o Atlântico. O cansaço ajudando, deu para um relativo repouso, até que a bruma foi aos poucos subindo e o dia clareando. Percebi então na calçada estreita um vulto aproximar-se – era o leiteiro. Indago se era de fato ali a casa da srª. Cox. Ele confirma. Pouco depois acendeu uma luz na janelinha do sótão. Acendeu e apagou. Passou um tempo e acendeu novamente. Aguardei. Finalmente entrei no pequeno jardim para onde dava a porta e resolvi bater. Ela abriu a janela e perguntou quem era. Para ela e para mim, 34 anos separavam aquele momento do momento anterior. Disse apenas: "Sou um antigo aluno de Newcastle" – o passado aflorou, instantâneo: "Lucio da Costa, how nice, come in!". E recebeu-nos comovida, preparou o *breakfast*, mostrou na parede um esplêndido desenho feito por ela da então menina que, poucos anos depois, seria rainha.

E contou que numa tarde fria de outono, quando me levou a tomar chá com o pai, num subúrbio pobre do Tyneside, eu lhe dissera, lamentando as crianças de pés no chão – "no meu país ao menos faz calor".

Quando chegamos a Dover, arrasada pelos bombardeios, a barca se afastava devagar do cais.

Mas valeu a pena.

PS – Do episódio se constata a existência de algo em comum entre o urbanista de Brasília e a rainha da Inglaterra: tivemos a mesma professora de desenho; "Honra a dela", rematou prontamente Eugênio Gudin, ao tomar conhecimento do fato.

Depois de passar boa parte da Primeira Guerra na Europa, gostava de desenhar soldados, com preferência pela cavalaria. Entretanto, quando menino, quase perdi a fala com a presença do cavalo resfolegante montado por um primo militar próximo ao banco onde eu estava com minha mãe no jardim do Leme.

Montreux

Montreux, 1914, com o "chorão" à beira do lago, quando a guerra – a Primeira – com seus horrores apenas começava.

Ao deixarmos Newcastle, no começo da primavera de 1914, ficamos cerca de três meses em Paris, num apartamento de primeiro andar no 18, Clément-Marot, próximo à avenue Montaigne.

Quando cheguei à sacada vi, atravessando a rua, um dos meus queridos soldados de túnica azul com abas reviradas e calça vermelha – não de chumbo, mas de verdade, desta vez. Lembro que reparei na baioneta comprida, típica então do exército francês, fabricada não só para reluzir ao sol, nas paradas, mas para ser enterrada no peito ou na barriga de outro rapaz, sem a namorada dele saber. Atravessava a rua e não pressentia que, pouco depois, iria talvez morrer na batalha do Marne, onde, levando tropa até de táxi, o simpático general Joffre – com cara de avô – salvou Paris.

A guerra nos pegou na Suíça, em Saint Beatenberg, perto de Interlaken, acessível por funicular, à beira do pequeno Lago de Thun, muito azul. A varanda dos quartos dava para a eterna brancura do cume da Jungfrau, que se avermelhava no poente.

No dia primeiro de agosto, decretada a mobilização, o proprietário do hotel e os empregados amanheceram fardados e a casa fechou. Fomos então primeiro para Friburgo – Beau Site – depois Montreux, onde moramos – éramos oito pessoas – num pequeno apartamento no número 10 da rua do Lago, já perto de Clarens.

No colégio, me apaixonei por uma menina mais velha, chamada Henriette Bessard. Só falei com ela uma vez, numa excursão, quando me enchi de coragem e lhe pedi para autografar um cartão.

Voltando em 1926 a Montreux, indaguei, dos antigos colegas, quem era e que fim levara; era filha do antiquário e estava casada com um médico.

À noite fomos beber vinho na adega do porão da casa de um deles – o Béard – e lá a conversa foi indo até que apaguei. Soube que me carregaram para o hotel e me puseram na cama. Acordei com a empregada, tipo rude de camponesa, ao meu lado, com o chocolate e os croissants. Disse apenas: "Jolies mains, mains de fille...", pousou a bandeja e, apressada, se foi.

Lausanne, 1926, revendo meu professor de francês e italiano, Henri Aubert, apaixonado pela Itália. Pouco depois morreria assassinado na Calábria.

Rott am Inn

Quando, por instigação de Rodrigo M. F. de Andrade, comecei a estudar seriamente a escultura e a arquitetura de Antônio Francisco Lisboa – o Aleijadinho –, duas coisas me impressionaram. Primeiro, a coexistência da força com o refinamento que se observa em grau maior ou menor em toda a sua obra, e decorre da contradição fundamental do seu temperamento arrebatado e passional com a graça rebuscada do estilo da época, contradição que, embora contida, extravasa a cada passo em bruscos rompantes plásticos que são a marca inconfundível do seu gênio; segundo, as afinidades dela com a arte seiscentista alemã da área compreendida entre o Danúbio e os Alpes.

Assim, pouco depois do fim da guerra, aventurei-me Baviera a dentro com família e tudo, apesar do carimbo de *NO FACILITIES* com que me brindaram as autoridades aliadas sediadas em Berna.

Desejava conhecer de perto as igrejas onde a arte barroco-rococó, seguindo embora caminho oposto, havia sabido criar, tal como ocorrera na Idade Média com o gótico, atmosfera e ambientação do mais alto teor místico – da imensa e envolvente Ottobeuren à graça luminosa de Wies.

Dentre todas, porém, atraía-me a igreja beneditina de Rott, à margem do Inn, porquanto observara no coroamento do seu retábulo afinidades de partido com o de São Francisco de Ouro Preto.

Mas a viagem, com aquele ferrete no passaporte, foi na verdade penosa. Dificuldades de gasolina: a salvação, certa vez, foi a fábrica de sapatos Salamandra toda acesa, pois trabalhavam em três turnos, noite e dia – era o milagre da recuperação econômica já em processo de elaboração; dificuldade de alojamento: em Landsberg, cidade-prisão, pernoitamos numa espelunca, enfumaçada e barulhenta, entulhada de soldadesca.

Apesar de tudo, a solidariedade familiar não esmoreceu. Em dado momento, a *Autobahn* terminou, cortada a pique; tivemos que tomar um atalho longo e poeirento, até que, ao escurecer, surgiu finalmente a igreja à direita, meio isolada na paisagem.

Só então pressenti o malogro – estava, de fato, fechada. Saltei mesmo assim, caminhando desolado em direção à entrada; quando me aproximava, a porta, como por encanto, se abriu.

A respiração suspensa, penetro na igreja sombria, percebendo ao fundo, na penumbra, o vulto do retábulo. Dou alguns passos, as luzes se acendem, e quando chego diante da capela-mor e, com o pensamento no Aleijadinho, encaro a figuração da Santíssima Trindade – ecoam pela nave os acordes de um cantochão.

Era sábado, o coro iniciava o ensaio para a missa da manhã.

Epidauro

Depois de contornar a bela e civilizada Sicília, embarcamos com o carro em Brindisi para a Grécia. Tratava-se de um Hillman preto, zero km, que nos foi entregue com a bandeira inglesa – a *Union Jack* – colada no vidro traseiro, e chapa londrina, o que levou turistas franceses a me julgar, por ser moreno, oficial reformado que servira longo tempo na Índia, em viagem de férias com as filhas.

Em vez de seguir até o Pireu, resolvi desembarcar em Patras para atravessar o rio e subir a serra, começando assim o encontro com a Grécia – nossa matriz – por Delfos, e deixar Atenas para o fim. Mas a estrada estava em obras e tive que rodar mais de 1 km no leito empedrado do rio seco. Como estava com Maria Elisa, Helena e bagagem, não costumava atender à solicitação dos excursionistas avulsos pela estrada, mas, na subida para Epidauro, tive pena e acedi ao implorado apelo de um rapaz com pesada mochila. Era alemão, estudante de medicina à procura do santuário de Asclepios, o "Esculápio", antigo deus do seu ofício.

Quando soube que éramos do Brasil, discorreu longamente, com pormenorizado entusiasmo, sobre Brasília apenas inaugurada – estávamos em 1960 – até que, numa encruzilhada, quando ele apeou, as meninas falaram: "Mas papai, você nem ao menos disse a ele que o plano da cidade foi seu!".

De modo que, se ainda é vivo e recorda o episódio, há um médico, na Alemanha, que até hoje ignora ter sido a pessoa que então lhe estava dando carona o próprio pivô da conversa sobre Brasília, a caminho de Epidauro.

Chicago
A "bruxa"

Estando nos Estados Unidos nos anos 1950, pretendi visitar a bela casa-pavilhão construída por Mies van der Rohe, mas fui informado que não seria possível, porquanto a proprietária, dra. Farnsworth, não autorizava a ida de ninguém.

Embora assim alertado, resolvi tentar e fui procurá-la no apartamento onde ela morava, em Chicago. Quando abriu a porta e percebeu do que se tratava, tentou fechá-la na minha cara resmungando impropérios.

Só que travei a porta com o pé dando assim tempo de rebater a grosseria e de tachá-la, em puro inglês, de velha bruxa.

Mas depois percebi o equívoco: ela pretendia um simples *cottage* aconchegado; ele fez um pequeno templo digno de uma deusa.

Vevey-Corsier

Em 1952 Charles Chaplin, expulso dos EUA e fugindo do assédio constante de enxames de admiradores e curiosos na Europa, procurava um pouso sossegado onde viver em paz com a família, fixando-se afinal em Corsier, perto de Vevey.

Estando eu então em Montana, na Suíça, lia diariamente nos jornais notícias referentes à implacável perseguição que antecedeu à fixação dele ali e assim imaginei este roteiro, com as velhas *gags*, como sugestão para o filme de "despedida" que todos aguardávamos desde que o cinema desandara a falar.

THE GENIUS

(pantomime)

Lonesome inventor	unnoticed by the multitude...	Tries to convince people	To call attention – nobody cares
Lonely in his attic	of disturbing people in the public Library	is Thrown out	Next comes the Chairman leaving the Academy
an accident...	splendid!	Protection	Preview of his extraordinary invention
An old woman	Transformed	after before	Something went wrong!
Ovation!	Doctor honoris causa	Bemedaled	High brows and

and public consecration	London...	Paris...	Rome...
No more private life	private shopping	private sleeping	Not a chance to be alone
always cheering crowds	cheering crowds	crowds and more crowds	No possible issue
So he waves good bye	and commits suicide	the crowd opens apart	widening and widening to clear ground ---
as he smashes	then all is misty	and cloudy	he free in heaven

Variante da cena final: os anjos todos se afastam e o último deles (com a cara da cega de Luzes da cidade)*, fazendo com a mão o gesto de silêncio, cresce, ocupando a tela toda – para – e, aos poucos, se esvai.*

Na véspera de voltar para Portugal, onde estudava na fonte as raízes da nossa arquitetura, resolvi deixar na mansão de Corsier este roteiro gráfico. Era noite e nevava. A secretária informou que ele estava viajando, mas de qualquer modo não teria adiantado, pois tinha instruções precisas no sentido de não receber nada que se relacionasse com cinema.

Quando saí, na solidão noturna do parque a neve adensara – e os anjos estavam desapontados.

Saint-Tropez
Boutique Brésilienne

Desde cedo, Helena sempre foi diferente. Pouco depois da guerra, quando ainda havia controle nas fronteiras, enquanto de um lado esperávamos a liberação, ela, pulando corda, atravessava a linha demarcatória e aguardava o carro "no outro país". Acho que foi a única pessoa no mundo que atravessou a Europa, de país em país, pulando corda.

Numa dessas travessias o policial alemão examinou atentamente o passaporte, carimbou e secamente o devolveu; do lado francês, ao restituí-lo, o guarda encarou Leleta nos olhos e disse: "Mes compliments, madame" – era 13 de novembro, aniversário dela.

Ainda pequena, na escola pública de Montana, na Suíça, embora estrangeira, foi a primeira da classe, e continuou assim, como coisa normal, na Aliança e nas portas de acesso ao jornalismo e à filosofia. Só que a viagem interferiu. Ficando sozinha em Roma quando lá atuava o Murilo, acompanhou na universidade, como ouvinte, as aulas do professor Spirito, e essa iluminada e marcante revelação de Kant teve depois, como contraponto, Saint-Tropez onde estivemos e ela, mais tarde, se demorou uma longa temporada, mandando para *O Globo* uma viva série de crônicas e entrevistas de cunho profissional.

Daí, tempos depois, a ideia de lá instalar uma pequena loja – *Boutique Brésilienne* – com coisas do nosso artesanato, inclusive as redes Filomeno da Trienal de Milão e os lindos papagaios brancos em forma de pássaro, com gotas de cor pintadas a mão que eram na época típicos de Copacabana.

Então se mandou numa apressada viagem pelo Nordeste arrebanhando tralha que, acomodada em malas, seguiu com ela no "Julio César" como bagagem de porão.

Enfrentou alfândega, desencavou loja, se instalou, vendeu. Tudo sozinha. Quanto a mim, contribuí com cartazes e me fiz comissário para novas remessas de mercadoria: "mais quarenta redes, mais trinta papagaios" etc. A aventura valeu, mas resultou penosa, tanto mais no confronto com o Saint-Tropez idílico da temporada anterior. E, depois, fazia pena descontar cheques assinados por Bardot, Sagan etc., dava vontade de guardar de lembrança.

Lembrança da valente experiência de uma moça dos anos 1960. Lembrança que ficou, para sempre, fazendo parte dela.

*L*úcido
*U*rbano
*C*ândido
*I*nteligente
*O*timista

*C*orbusiano
*O*bservador
*S*ocialista
*T*eimoso
*A*moroso

Lúcido – A meu ver, o arquiteto e urbanista e o ser humano Lucio Costa têm sua trajetória na vida constantemente orientada pelo traço fundamental de sua personalidade: a lucidez. Essa visão clara e profunda das coisas me parece, além de fundamental em toda a concepção de sua obra e maneira de ver o mundo, imensamente reconfortante nos dias de hoje, neste fim de século tão cheio de contradições irracionais. (A propósito: para quem acredita na leitura das linhas das mãos, as suas são de uma nitidez impressionante.)

Urbano – Sempre foi. Sempre se sentiu bem perambulando ao acaso pelas ruas de Paris, Londres, Roma ou Nova York. Sempre teve o *feeling* das grandes cidades e se identificou com elas. Se fosse para ilustrar este texto com uma foto, eu usaria uma publicada no jornal parisiense *Le Figaro*, no começo dos anos 1960, dele andando numa daquelas ruas simpáticas de Paris. A legenda da foto era: "No fundo, acho que sou um conservador". Esta legenda, quando ele leu a reportagem, provocou imediatamente uma cartinha para o jornal esclarecendo: "Primeiro mudar o que não está certo, para depois conservar".

Cândido – Sendo ao mesmo tempo crítico e irônico. Sempre ouvi lá em casa a palavra candura. Também a ouvi, quando viajávamos, em museus, diante de certas obras, de certas expressões. A palavra candura, bastante esquecida hoje em dia, revela às vezes a mais verdadeira beleza que as pessoas possam ter.

Inteligente – A inteligência é uma qualidade básica em quase todas as atividades, científicas, políticas, tecnológicas etc. Mas, quando se trata de um artista, o que apare-

ce em primeiro plano é o talento, o gênio, a criatividade. No caso do artista Lucio Costa, o talento sempre andou de mãos dadas com a inteligência, as duas coisas estreitamente ligadas – e isso marcou sua obra.

Otimista – Aquele que vê o lado bom das coisas. Sem dúvida!

Corbusiano – Quando Lucio Costa tomou conhecimento das ideias de Le Corbusier – isto nem tão cedo assim, em 1928 –, ele era um homem de 26 anos. Foi um encontro. Como dizia Vinicius de Moraes, "A vida é a arte do encontro, embora haja tanto desencontro pela vida". Um encontro entre duas pessoas, duas cabeças pensantes e sensíveis, dois arquitetos nascidos um no fim do século passado e outro no começo deste, com aquela bagagem cultural toda das transformações que a humanidade viveu nestas décadas. Le Corbusier em sua juventude viajou pelo mundo, estudou ao vivo e a fundo a cultura clássica greco-romana, como conta em seu livro *Vers une architecture*. Lucio Costa também tinha essa cultura do passado. Quando Le Corbusier lançou as bases de sua arquitetura dita moderna, não se tratava de *cortar* o passado, ou de *negar* o passado como pensam alguns críticos medíocres ou abaixo de medíocres. Se tratava de encontrar a expressão arquitetônica e urbanística da época em que ele, Le Corbusier, vivia. Foi neste processo que os dois se encontraram. Aí a grande meta era fazer esta nova arquitetura encontrar seu lugar no mundo, o que se tornou uma verdadeira *causa* para ambos.

Observador – No sentido que sempre foi e continua sendo uma pessoa interessada, ligada ao que acontece no mundo, no que acontece com as outras pessoas. O contrário de um indiferente.

Socialista – Uma vez li numa entrevista sua esta autodefinição: "Sou liberal por temperamento e socialista por ideias". Acho que, da maneira que a história tem demonstrado a dificuldade de se implantar a justiça social no mundo, atualmente o sentimento dele não esteja muito longe do que dizia Vinicius de Moraes no seu musical *Pobre menina rica*: "Sei que um dia há de chegar, isto seja como for, em que você pra mendigar, só mesmo amor".

Teimoso – Na medida em que os convictos são teimosos. E às vezes só teimoso, puro e simples.

Amoroso – Uma pessoa amorosa é aberta, receptiva. Sempre me chamou atenção no meu pai esta receptividade, as antenas captando. Em livro recentemente publicado pelo Papa João Paulo II, perguntaram a ele como o Papa reza. A resposta é que rezar é uma função cósmica, de *receber* o universo, não de dentro para fora e sim o inverso, de fora para dentro. Assim sendo, apesar de todos os dramas, nós somos a turma que acredita, e o que tenho a dizer sobre meu pai é o mesmo que Catherine Anouilh dizia sobre o pai dela, o escritor francês Jean Anouilh: "Papa c'est ma meilleure amie".

<div style="text-align:right">
Helena Costa

(*por solicitação da revista* Arquitetura e Construção)
</div>

Pot-pourri
Cape Cod, Moscou, Florença

Certo dia de 1964 encontrei o *Patrimônio* (SPHAN) em alvoroço. É que, de Washington, a srª. Kennedy queria falar pessoalmente comigo e ficara de ligar novamente. Tratava-se de convite para integrar um grupo de trabalho incumbido de orientá-la e aos cunhados quanto à construção do monumento-arquivo em memória do Presidente.

Quando fui ao Itamaraty solicitar passaporte – como de costume, quando convidado –, houve delongas e finalmente o responsável pelo departamento cultural me informou, constrangido, que estavam sob tutela militar, e o pedido havia sido negado. Até hoje, não sei por quê.

Resultou então, por insistência deles, a ida de minha filha Helena, para simbolicamente me representar. Ela teve assim ocasião de sentir, ao vivo, o elegante ambiente de Cape Cod e de conhecer a futura srª. Onassis, o Edward, sempre cortês, o Bob, meio rude, e ainda, entre outros convidados, Mies van der Rohe com o seu simpático sobrinho.

De outra feita, desta vez juntos, estivemos em Moscou com Vasco Leitão da Cunha, nosso primeiro embaixador. É que estagiando em Portugal a fim de conhecer a nossa arquitetura no seu berço, o Itamaraty solicitou-me que o fosse assessorar nas *démarches* para a escolha do prédio destinado à embaixada.

Sucede que numa partida de futebol entre diplomatas ele fraturou o braço e foi internado num grande hospital antigo, espécie de Santa Casa, com russos perambulando de pijama pelos corredores. O Vasco, que era ultracivilizado e tinha apurado senso de humor, divertiu-se com a experiência, tanto mais que o quarto era privativo e a enfermeira bonita. E lembro até dele me ter então contado a história do cardeal que ao cumprimentar o Papa que completara 80 anos desejou-lhe mais dez: "Meu filho, não ponhamos limites aos desígnios do Senhor".

Ela, Helena, também me acompanhou quando, a convite da Municipalidade, fomos a Florença, depois do "dilúvio" de 1967, em companhia dos ingleses Alison e Peter Smithson, do holandês Bakema e do francês Candilis, guiados por Kraft, de Lausanne. Mas, pior que os estragos da enchente provocada pelo transbordamento do Arno, foi constatar outro estrago: o espraiamento de uma pardacenta massa edificada que, como lava, se derramou pelos arrabaldes da cidade, sepultando-lhe, sem remédio, a centenária paisagem.

Aquele romântico entardecer da minha Florença vista de Fiesole em 1926, aquela sonora visão da Miss Bell do *Lys Rouge* de Anatole France, havia sumido – para sempre.

Marrakech
1980

Em Marrocos, convidado pelo rei, fui levado em excursão até Marrakech e, de lá, depois de muito subir até as faldas dos Anti-Atlas, paramos numa espécie de árido posto avançado a fim de ver a elaborada arquitetura de terra das surpreendentes construções seculares meio arruinadas.

Havia ali apenas um "autocarro" de turistas franceses que, indumentados a caráter e exaustos, já estavam de volta da ensolarada e poeirenta jornada, enquanto que eu continuava *en tenue de ville*, pois passara a manhã com autoridades. Assim, quando reclamei do calor ao cruzar com um retardatário, ele, olhando-me de alto a baixo, exclamou: "Mais ce qui m'étonne, monsieur, c'est votre cravate!".

Essa gravata, larga como então se usava, de padrão clássico – azul-escuro, espaçadamente cortada na diagonal por estreitas listras geminadas, amarelo e vermelho –, iria, logo a seguir, desempenhar importante papel num rápido incidente que me deixou abalado e infeliz. É que, a caminho das ruínas, fui bruscamente envolvido por uma apressada e silenciosa multidão nativa, saída não sei de onde, e de repente ouço a meu lado uma doce voz feminina implorando, imperativa: "Donne moi ton foulard!".

No momento não atinei do que se tratava; quando percebi que o *foulard* era a gravata e me dispus a arrancá-la, a moça já havia sumido, arrastada pela turba.

Do Marrocos voltamos, via Paris, no Concorde. Em Dakar, na caminhada para retornar ao avião, é que se percebe, vendo assim de perfil e de perto o belo pássaro ali pousado, o apuro e a graça do seu desenho; lembro que disse ao Ricardo Amaral, que estava a bordo: "Até parece risco do Oscar".

Nungesser et Coli

Numa rua de Neuilly, batizada com o nome dos heroicos aviadores da "Grande Guerra" – a Primeira –, morou Le Corbusier no último andar de um prédio construído por ele nos anos 1920, onde também tinha o seu ateliê de pintor. Ele costumava dedicar as manhãs à pintura, só indo ao 35, rue de Sèvres, à tarde, lá ficando até anoitecer.

Prédio estreito, mas comprido, ocupando o ateliê toda a frente, o estar a parte intermédia – com engenhosa escada mínima de acesso à cobertura –, o serviço e o quarto aos fundos. Mas como os pés-direitos e a conformação dos tetos diferem, a sensação é rica e renovada.

Quando estávamos em Paris, ele sempre nos levava a jantar – "la tribu Costá", como dizia, carinhosamente.

Certa noite, ao saber que Maria Elisa havia casado, levantou-se, foi ao ateliê e trouxe esta bela chapa esmaltada, da série "*taureaux*", escrevendo com tinta branca no seu verso preto: "Pour Maria Elisa, avec un" – pintou uma boca em forma de beijo – "de Le Corbusier", e datou. Tinha fama de rude no trato com estranhos, mas com os amigos tinha gestos assim. Também quando fomos a Vevey, conhecer a "*petite maison*", aquela adorável casa à beira do Lago Léman, escreveu à sua mãe – então com 90 anos – o bilhete que transcrevo, porque o revela sob um ângulo menos conhecido: "21 mai 52. Ma petite maman. Voici des amis de la plus haute qualité, les Costá, de Rio de Janeiro. Ils désirent te saluer au passage. Ce mot est bien inutile, tu le verras de ton coup d'oeil d'aigle! Tendresse. Ton..." e desenhou, como de costume, o corvo, seu selo habitual.

573

Ronchamp

Vindo de Montana, no Valais, desembarquei em Belfort uma noite de inverno e tomei o pequeno ônibus que me levaria a Ronchamp para subir a colina e visitar a capela de Le Corbusier, Notre-Dame-du-Haut.

No percurso, um tanto vagaroso devido à neve, lembrava a visita ao ateliê do 35 rue de Sèvres com a chamada Comissão dos Cinco, da UNESCO, e a pergunta do Gropius quando cheguei atrasado: "Viu o cartão?". É que os colaboradores de Le Corbusier, no carinhoso intuito de dar-me satisfação, haviam pregado sobre a fotografia do Ministério da Educação, que figurava na entrada juntamente com as de outras obras, um cartão onde se lia "Vive Costá". Mostrou-nos então a pequena maquete transparente da capela, feita por Maisonnier quando o projeto estava ainda em processo de gestação.

Lembrava também as referências feitas por ele em diversas oportunidades, e as numerosas e belas fotografias do exterior e do interior da capela depois de pronta, e ia assim reconstituindo, mentalmente, a obra que iria ver pela primeira vez. Tratava-se, dizia, de aproveitar as pedras avulsas remanescentes da capela destruída, daí a ideia de proceder de forma inversa à usual, ou seja, começando pelos vazios, as "*boîtes à lumière*", como chamava – grandes vãos chanfrados, desiguais e profundos, a fim de dosar a luminosidade do ambiente –, preenchendo então os intervalos com esse material a granel, que encobria uma delgada trama estrutural onde se apoiaria, solta portanto da massa envoltória dessas caixas de luz, a possante coberta recurvada de concreto aparente, geradora, ela também, tal como, em planta, as paredes côncavas e convexas, daquilo que chamava, com o seu dom inato da palavra exata, o "*espace indicible*". E lembrava a imagem recortada contra o céu no nicho vazado, os pequenos vitrais com dizeres, pintados por ele, assim como a porta esmaltada a fogo, com os símbolos da Anunciação. E o desenho robusto dos bancos dispostos lateralmente, a banca de comunhão, o altar e a cruz, sozinha, do lado da Epístola. Não sou religioso, disse ele, quando interpelado certa vez, "mais j'ai le sens du sacré".

Esta capela é a maior prova da extrema variedade arquitetônica de expressão que, sem perda de conteúdo, muito pelo contrário, esse programa tão simples que é uma igreja, comporta.

O conceito estrutural, só por si, não levaria jamais a esta obra-prima. E pensar que a mesma pessoa que concebeu a pureza geométrica da Villa Savoye, de Poissy, criou também, sem quebra de integridade artística, o comovente drama de Ronchamp. Do mais límpido racionalismo à contida, mas intensa, paixão.

É que na sua obra ele nunca perde o domínio da expressão plástica. Vai ao extremo limite, num e noutro sentido, mas não resvala, não cai.

Embora distante apenas cerca de vinte quilômetros de Belfort, a viagem tomou tempo. Quando chegamos a neve cessara. Só havia um pequeno albergue onde consegui

quarto e jantei. Desaconselharam-me empreender a caminhada àquela hora da noite, nevara muito, havia uma bifurcação e poderia me perder. Subi então ao quarto, mas não me contive. Resolvi enfrentar o ar gelado, a bruma, a brancura espessa do chão. A região era, com efeito, deserta. O silêncio, quebrado unicamente pelo ranger dos passos na neve consolidada, parecia crescer à medida que me afastava. Já começava a sentir o peso da solidão e um vago receio, quando avisto um casebre escuro à esquerda da estrada. De repente um latido. Reduzo o passo. O cachorro insiste e, quando chego perto, vem na minha direção. Apesar do medo, lembrei-me que a melhor defesa, em tal conjuntura, é prosseguir sem demonstrar qualquer hesitação. Ele chegou agressivo e se pôs a me acompanhar ladrando com estardalhaço, mas à medida que me afastava percebi que as suas investidas já não chegavam tão perto, e que o latido, conquanto ainda acintoso, se fazia mais cadenciado, passando depois a simples rosnados, até que de todo se desinteressou.

Cheguei então à encruzilhada. Escolho o caminho da esquerda, com altos taludes arredondados pela neve, e sigo através de um bosque de arvoredo esguio e ressequido. Depois de boa caminhada e de uma quebra, avisto à direita a casa dos romeiros e, pouco adiante, como que parada à minha espera, a quina branca, de prumo, da capela.

Paro comovido. Vou até o adro onde está o púlpito, levanto a vista para o galbo impecável do intradorso escuro e empinado da coberta, e tenho a impressão que essa capela sempre esteve ali – e ali ficará para sempre.

Quando me viro, dou de cara com uma lua imensa, redonda e vermelha como um queijo do reino.

Premonição

Na Lancia.

Petrópolis era um mar de
 hortênsias.
 O ar era puro e lavado,
luminoso, azul.
 Nas manhãs e nas noites
era o nosso caminho, na Lancia aberta,
para Correias.
 Petrópolis era a Piabanha 109,
A cidade onde o Dr. Modesto clinicava
e Leleta nasceu.
 Agora está desfigurada, tudo mudou.
Certamente para os outros ainda sobram muitas
coisas graças aos tombamentos e ao tenaz
empenho de algumas pessoas.
 Mas para mim Petrópolis
ficou sendo a cidade do nosso destino,
 — para onde íamos, quando (ela) morreu.
 Cavalos de sangue

O muro

Regina Modesto Guimarães

Texto de uma coletânea inédita da irmã mais velha de Leleta.

Tudo naquele jardim tinha sentido. E cada dia um sentido diferente. Assim o muro. Quando é que passou pela nossa cabeça que muro é uma coisa que divide? Muro era uma coisa para a gente escalar. O estupendo da infância é essa capacidade de descobrimento – cansados da nossa altura, sentíamos necessidade daqueles momentos vividos numa outra dimensão. E assim, mais altos que os homens altos, entendíamos os gigantes.

Éramos oito idades, oito temperamentos, o muro estreito. Lá em cima circulava tudo: o medo vencido, o medo invencível, o triunfo do equilíbrio, o malabarismo, a macaquice. Mas o ponto máximo de nossa felicidade era espiar para a casa do vizinho. "Meninos, vocês levam um tombo!" Nós dizíamos: "Bom dia!". Bom dia era uma coisa que acalmava o bom velhinho; virávamos as pernas para o lado de lá e a prosa começava. Seu Rezende era parte do nosso mundo, colônia nossa. Sempre com aquele roupão pesado, o gorro, os chinelos e a bengala. Vivia flanando no jardim e sempre dava um jeito de nos presentear com uma fruta, uma flor ou uma bala.

No meio das nossas brincadeiras incansáveis, a hora do muro era uma horinha sagrada: "Do portão para dentro!". Mamãe não admitia que ficássemos na rua, daí a nossa atração pelo muro – era um pouco do lado de lá que vinha até nós. Oh! Crianças crescidas nas calçadas, reclamem um jardim! Há um mundo de poesia escondido na terra, nas folhagens, nas flores! Reclamem o direito de participação.

Nós não aprendíamos as coisas, tudo era achado, encontrado, revelado. Assim, certa vez, de cima do muro, achamos a morte na casa do vizinho: uma janela grande, aberta – janela que, sempre fechada, nunca nos tinha contado nada – ela nos mostrou o que não tínhamos visto ainda: uma pessoa morta.

O arrepio em silêncio, que imobilizou de repente a nossa curiosidade, a mistura de respeito e medo, o engasgo que foi subindo na forma de vontade de chorar – haverá no coração dessas crianças de hoje, alimentadas de revólveres de mentira, momentos de plenitude assim?

Olhamos as coroas espalhadas pela varanda, de novo olhamos, intrigados, Seu Rezende deitado, quieto, morto. Estávamos de posse de um segredo, tínhamos mergulhado dentro de um mistério. Descemos o muro com cuidado, escorregando. E aquele dia foi triste.

O velho
Aquarela de Leleta.

No ateliê de Bernardelli.

"Quand tout change pour toi,
la nature est la même, et le même
soleil se lève sur tes jours."

"Into each life some rain must fall,
some days shall be dark and dreary."

Maria Elisa e Helena no trem.

Roquebrune

Ao saber da morte de Le Corbusier, embarquei no mesmo avião que Charlotte Perriand, sua antiga colaboradora que morava então aqui. Viagem penosa, com baldeação Paris-Nice e, depois, ônibus até perto de Menton.

Roquebrune é uma pequena praia de seixos rolados ao sopé de uma encosta rochosa onde Le Corbusier costumava passar as férias, e o *cabanon*, ou seja, o barraco – cela quadrada com cerca de três metros de lado e aberturas engenhosamente dispostas, construído por ele – era o seu quarto. Fica no fim de uma nesga de terreno plano em cujo extremo oposto está localizado o bistrô do seu velho amigo, com quem fazia as refeições. O mesmo que, certa vez, deixando a casa de Le Corbusier na rue Nungesser et Coli, tomou apressado um táxi para a Gare de Lyon, de volta precisamente a Roquebrune. Depois de muito rodar, parando o táxi na esquina de uma estação, saltou precipitadamente, agarrado à valise, e quando se voltou para pagar, o táxi arrancou – era um sinal vermelho e a estação, Montparnasse. Contando o episódio ao Nehru, que nunca vira rir, surpreendeu-se Le Corbusier com a risada dele, imaginando a cara do chofer ao chegar à Gare de Lyon e virar-se no gesto automático de cobrar – "No passanger, no fare!"

O corpo estava numa casa contígua ao cemitério de Menton, destinada a velório, casa pretensiosa e vulgar, de extremo mau gosto pequeno-burguês. Os guardas, prevenidos, deixaram-nos entrar juntamente com dois dominicanos de férias na *côte*, que também aguardavam. Subimos uma escada com tapete roxo e entramos na sala sem móveis, apenas, ao fundo, junto à parede, entre duas arandelas de metal dourado, o incrível caixão de madeira clara envernizada e com arabescos de chapa recortada sobrepostos. Não havia ninguém. O ambiente era gélido e repulsivo, mas lá estava ele. O jaquetão azul-marinho, com o botão da Legião de Honra, a gravata de laço, as mãos sobre o peito, o rosto meio inchado, lívido.

Ao meio-dia houve cerimônia na *Mairie* para onde o corpo havia sido transportado. Formou a guarda municipal, afluíram turistas e curiosos; depois puseram o caixão coberto com a bandeira francesa numa camioneta preta apropriada, Citröen, e eu embarquei numa outra DS com o representante da casa funerária incumbida do transporte. Charlotte Perriand havia voltado de avião para esperar-nos em Paris. Os dois carros abriram caminho e se incorporaram ao tráfego intenso da Nationale 7. Nas confluências de maior congestionamento, havia dois guardas motorizados à nossa espera, e então forçavam a passagem ou tomavam estradas menores onde aceleravam, e lá ia ele à minha frente, hirto no seu incrível caixão, coberto de azul, branco e vermelho, a toda velocidade pelas belas estradas da França, entre renques de plátanos e *peupliers*.

O homem vindo, ainda adolescente, da Chaux-de-Fonds, retomar as suas raízes francesas, daí partindo pouco depois, saco às costas, pelas terras do Adriático, da Grécia, do

Oriente Próximo, para conhecer na fonte as origens mediterrâneas da cultura que amava, viagem cujo registro consta das folhas sem conta dos seus preciosos *carnets*; o homem que enfrentou os falsos conceitos e a incompreensão acadêmica, acrescentando à palavra escrita e falada a constante surpresa da própria criação; o homem que, sem transigir jamais, dedicou a vida à luta sem trégua pela reintegração dos valores permanentes da arte nas técnicas renovadas do nosso tempo; o homem predestinado que, intuindo nessas técnicas industriais, além do seu poder redentor, as bases de um novo lirismo, retomou, decidido, a caminhada para levar aos quatro cantos do mundo, na sua linguagem incisiva e precursora, mas sempre contida e precisa, a segurança inabalável das suas convicções.

Ao anoitecer chegamos a Lyon, tomando a direção do convento dominicano de La Tourette construído por ele e onde deveríamos pernoitar. Chuviscava. O convento fica no declive da encosta, à beira da estrada. Quando os carros pararam, os religiosos, nas suas vestes branco e preto tradicionais, já estavam à espera e foram chegando vagarosos. Carregaram sobre os ombros o ataúde coberto com a bandeira e desceram lentamente até a entrada – o vão lateral que rasga a nave, de alto a baixo. A igreja é bela e solene; alta, severa, conventual, o oposto de Ronchamp. Depositaram o corpo na parte central da nave e se foram alinhando em silêncio, assim permanecendo até que a voz grave do superior iniciou o elogio fúnebre do arquiteto.

Senti-me lavado da ignomínia da casa mortuária de Menton. Pernoitei numa cela sobre o vale. De manhã cedo prosseguimos rumo a Paris.

O ateliê da rue de Sèvres ocupa o corredor superior de uma antiga casa de Jesuítas. Da entrada da rua, atravessa-se um pequeno pátio para onde dá o apartamento do *concierge*. Uma porta envidraçada abre para uma larga e extensa galeria correspondente ao corredor de cima, acessível ao fundo por uma escada. Os amigos o esperavam ali e haviam disposto como fecho, ao fim da galeria, onde ficaria o corpo, uma belíssima tapeçaria dele, tecida em preto, vermelho e branco. Fui depois à Cour Carrée do Louvre, onde se armava, de encontro à fachada de Pierre Lescot e Jean Goujon, um *tertre* gramado com essa e tribuna para as exéquias solenes à noite, e me emocionou ver minha filha, que então trabalhava em Paris, naquele nobre recinto no desempenho de função que tão de perto me tocava.

Esta cerimônia oficial, não obstante a bela e comovida oração de André Malraux, causou constrangimento e estranheza a muita gente, inclusive a vários de seus amigos e colaboradores. É que, apesar da convivência, no fundo eles o desconheciam.

Consciente daquilo que representava e defendia, Le Corbusier sempre desejou o respeito e o reconhecimento dos franceses, porque a sua obra, longe de ser irreverente e predatória como inicialmente se pretendera, foi sempre criadora e construtiva, enquadrando-se portanto na linha da melhor tradição. O seu espírito era fundamentalmente aberto e sem fronteiras, mas a consagração mundial não lhe bastava, e sim a consagração do país de sua origem e adoção.

Le Mourillon.

Portão.

Le Mourillon

Villa Dorothée Louise – o muro alto, o portão, as glicínias, o pequeno tanque; no fundo do jardim a fachada simétrica, o terraço com quatro vasos e, no telhado, o mirante de onde se avista o mar – assim descrevia minha mãe a casa onde nasci.

Em 1926, aproveitando tardiamente a passagem posta à disposição da Escola pelo Lloyd Brasileiro, e levando uma carta de crédito que me permitiu viver folgadamente durante quase um ano, desembarquei no Havre. Mas só no fim da viagem, na volta da Itália, parei finalmente em Toulon com o propósito de apurar se a casa ainda existia. Não tinha o nome da rua ou qualquer outra indicação, sabia apenas que ficava na parte alta do Mourillon, perto do mar. Já meio desanimado depois de muito perambular, avistei um muro corrido ao fim de uma rua estreita e, quase na esquina, um pequeno portão entre pilares de alvenaria. Fui chegando até que pude ler claramente *Villa Dorothée Louise*. Através da grade, o que eram simples palavras perdidas no tempo adquiriu corpo e presença; quando dei por mim já estava no *perron* do terraço e uma voz ríspida então me despertou. Era o proprietário que, abrindo bruscamente a porta, me interpelava. Ainda meio distante desculpei-me e procurei justificar a presença insólita dizendo simplesmente: "Nasci nesta casa". "Impossível, moro aqui desde 1903." "Lamento, mas é que nasci em 1902."

Ainda assim não se deu por satisfeito e não me deixou entrar, sugerindo que voltasse com alguém do país. Era major reformado e servira longos anos na África. Lembrei-me de um velho amigo de meu pai, proprietário de uma fábrica de massas, e compareci à tarde na companhia do sr. Roux, figura respeitável de barba branca. Recebeu-nos então cortesmente, apresentou a mulher, bela senhora de olhos azuis, e mostrou a casa toda.

Vinte e poucos anos depois, em 1948, visitei-o novamente, já então com Leleta e as meninas. Envelhecido, a cabeça protegida por um fez vermelho, mostrou-se comovido e, à saída, como eu estranhasse a falta da placa com o nome, contou com uma ponta de orgulho que o pilar havia sido atingido por um obus.

Em 1966, de volta de uma reunião no Líbano, pernoitei em Toulon e subi, sozinho, a colina pela última vez. Atendeu-me a empregada, desculpando-se: "Madame est seule, maintenant, et très malade", e já me retirava quando ela tornou correndo: "Monsieur, madame désire vous voir".

Levou-me então ao quarto no andar, o quarto que foi dos meus pais, o quarto onde nasci. Pálida, recostada, falava com dificuldade. O único filho, casado, morava em Paris e pretendia demolir a casa. Disse mais qualquer coisa, depois calou.

Sentei-me à beira da cama e ela ficou ali, me olhando.

Em 1902.

Nº 9. **Termo de Nascimento.**

Aos dois dias do mez de Março de mil novecentos e dois, nesta Cidade de Marselha e na Chancellaria deste Consulado da Republica dos Estados Unidos do Brazil, perante mim: Francisco José da Silveira Lobo, Consul, e em presença das testemunhas abaixo assignadas Dr. Luiz da Silva Meiffredy, cidadão brazileiro, Vice Consul da referida Republica nesta cidade, residente na rua Terrusse nº 11, e Henrique Paquet, cidadão francez, auxiliar deste Consulado, residente na rua Terrusse nº 54, declarou Joaquim Ribeiro da Costa, Engenheiro Naval, Capitão de Fragata em commissão na Europa, actualmente em Toulon (Var) filho legitimo de Ignacio Loyola da Costa e de Dona Firmina Ribeiro da Costa, ambos já fallecidos, que sua mulher, Dona Alina Marçal Ferreira da Costa, natural do Estado de Amazonas, filha legitima de Marçal Gonçalves Ferreira, já fallecido e de Dona Libania

Costa, natural do Estado de Amazonas, filha legitima de Marçal Gonçalves Ferreira, já fallecido e de Dona Libania Rodrigues Ferreira, actualmente residente em Manáos, havia dado a luz no dia vinte e sete de Fevereiro de mil novecentos e dois, ás 7½ horas da manhã, na cidade de Toulon, e em a casa numero Villa Dorothée Louise, situada rua Belle Vue ao Mourillon, a uma criança do sexo masculino a qual receberá na pia Baptismal, o nome de Lucio, com o qual fé inscripto na Mairie de Toulon.

Do que para constar mandei lavrar este termo que, depois de lido, commigo assignam o declarante e as referidas testemunhas e fiz sellar com o sello deste Consulado da Republica dos Estados Unidos do Brazil em Marselha, no dia, mez e anno acima mencionados.

O Consul
Francisco José d'Oliveira Loh
Joaquim Ribeiro da Costa
Luis da Silva Machado

Como que já na eternidade.

CASA DO LEME
Aquarela de Armando Vianna, a pedido de Frey Johnsson, meu cunhado.

O quitandeiro.

Apêndice arqueológico-sentimental
A casa do Leme

Na praia do Leme, 1916.
Com Alita, Miguel e Ivna, menininha.

No começo do século, quando se abriu o novo túnel e a Light instalou sua rede de trilhos tornando assim a futura "Zona Sul" acessível, meu avô materno, o velho Marçal, comprou vários terrenos no Leme para os filhos. Meus pais resolveram então construir no lote que lhes coube, o de nº 62 da rua Araújo Gondim, que se ligava à Gustavo Sampaio, "rua do bonde", pela rua Anchieta, em cuja esquina ficava o ponto de parada, em frente à casa assobradada dos Tenbrinck, com a loura e bela Leocádia na janela. As demais casas, quatro ou cinco, eram térreas e todas davam a frente para a rua e os fundos, quartos de empregadas e cozinha, para o mar, porque então imperava, forte, a maresia.

Ficamos apenas cerca de um ano – lembro o cheiro de tinta fresca. Isto porque em 1910 fomos para a Inglaterra e ficou morando nela um sobrinho de meu pai que descurou de preservá-la. Quando voltamos, seis anos depois, a impressão foi penosa. Apenas os livros num armário envidraçado estavam impecáveis, inclusive os seis volumes do grande *Larousse*, com esplêndidos desenhos retratando as várias personalidades, belas ilustrações e ainda nenhuma fotografia.

A casa, riscada por meu pai, era peculiar. A planta apresentava dois corpos avançados ligados por outro, estreito, separando o jardim do quintal – "a passagem" – lugar mais fresco, com portas largas enquadradas com vidros de cor, amarelo, vermelho e azul,

onde minha mãe costumava ficar na sua cadeira de balanço. Ali tocava bandolim e recebia as amigas às quintas-feiras. Era onde descia a escada que, como a bordo, desembocava direto na ampla sala de jantar e estar com teto baixo envernizado. De um lado, a mobília trazida da França com *servante* e *étagère*, estilo Renascimento, e abat-jour sobre a mesa onde se continuava conversando após as refeições; do outro, o piano onde minha mãe tocava valsas e meu irmão mais velho, Audomaro, tocava de ouvido *ragtimes* – "Alexander's Ragtime Band", "Everybody's Doing It Now", "Hitchy-Koo" etc. A iluminação ainda era a gás em arandelas até que meu outro irmão, René, instalou luz elétrica em fiação aparente. Todas as janelas do térreo tinham trancas que, além dos encaixes laterais, eram ainda aparafusadas.

Externamente, a platibanda acompanhava a inclinação das meias-águas do telhado e nas janelas, curiosamente, a divisão entre venezianas e vidraças se fazia na diagonal. No corpo térreo simétrico ao da sala ficavam os quartos dos rapazes e no andar, de um lado, os quartos das meninas – Alina, Dinah e Magdala –, do outro, o de meus pais com bela mobília também francesa, Luís XV rocalha, muito bem entalhada e preservada na cor natural da madeira: a cama de alto espaldar, com mesinhas de cabeceira, o armário altíssimo, com espelho, assim como a cômoda com seus gavetões macios e sua bela ferragem de estilo. Incrivelmente, no corpo da casa só havia lavatórios e privadas no andar e na copa, o banheiro com chuveiro ainda era fora, à moda antiga, no puxado, além da cozinha.

Nas prolongadas conversas com os amigos em volta da mesa, as que mais me marcaram foram as do solteirão Gilberto Bacellar, oficial de marinha, sobrinho e ajudante de ordens do almirante Huet de Bacellar. Desiludido da realidade, tão diferente da vida naval sonhada, reformou-se cedo e se fez fazendeiro em Guapimirim onde, enquanto a sua experiência agrícola ia aos poucos fracassando, dedicava a solidão das noites na fazenda do Segredo ao estranho mister de traduzir *L'Aiglon*, de Rostand. É que tendo assistido Sarah Bernhardt declamá-lo em Paris, sob aplausos triunfais, tal como declara na apresentação do seu livro, naturalmente via naquele melancólico fim do *soi-disant* "Rei de Roma" o símbolo da sua própria vida frustrada. Desencanto que, embora contido, aflorava quando dizia à luz do abat-jour estes versos não sei de quem, cujo pungente desalento me ficou gravado não sei como, nem porque:

"Quand on a contemplé l'insensible splendeur des astres scintillant
dans la nuit infinie,
Quand...
Quand on a vu combien peut tenir de malheur du jour de la
naissance au jour de l'agonie,
Quand on a connu le néant de l'amour, ce mensonge enchanteur,
Quand...
Quand ce dégout vous prend qui s'appelle le doute,
On se couche épuisé sur le bord de la route,
Passez votre chemin, oh! joyeux compagnons..."

No jardim da casa, onde ficavam dois bancos, havia uma acácia de cachos – "chuveiro de ouro" –, um pé de jasmim, um tufo de plumbago azul – "amor de estudante", porque gruda à toa –, um enorme pé de crótons – euforbiacea com laivos de vermelho ferrugem, amarelo e verde – que Roberto Burle Marx, nosso vizinho, felizmente salvou e deu cria.

O quintal se estendia até o morro e meu pai construiu uma edícula quadrada com jirau – o "barracão" – onde se guardavam as malas, os desgarrados de ferro, a tralha da família. A área era toda plantada – abacate, goiaba, sapoti, abio, fruta-de-conde etc., e mais para os fundos, onde estavam jogados espessos pisos de degraus de mármore de Carrara provindos da Exposição de 1908, na Urca, havia, além das bananeiras, uma mangueira onde se prendia a rede e eu costumava ficar. Na pesquisa "arqueológica" que venho fazendo nesse amontoado de coisas que me cercam encontrei, num rascunho, este texto de 1917, meu primeiro ano de Belas Artes, escrito precisamente aí:

"Que linda manhã! Quanta luz, quanta vida! O sol brilhante que penetrava através da folhagem sob a qual eu estava deitado, o céu de um azul imaculado, algumas bananeiras com as suas largas folhas paradas, o perfil esbelto e puro de uma palmeira – tudo isto formava um quadro verdadeiramente tropical. E, para coroar a beleza desse instante, surgiu uma discreta borboleta azul voando pausada e silenciosamente como uma bailarina aos sons melodiosos do trinar dos pássaros. Cada vez mais ardia o sol, a terra parecia estalar; tudo brilhava, tudo estava imóvel, sem a menor vibração; o silêncio que reinava era apenas interrompido por esse gorjeio encantador...

Comecei então a considerar a beleza incomparável da natureza que tão poucos percebem e eu tanto adoro! E nesse instante senti mais do que nunca um imenso prazer de viver!

Sei que serão inúmeros e terríveis os obstáculos que terei de enfrentar, que terei muito que sofrer, mas para subjugá-los bastará, tenho plena certeza, o sincero amor, a verdadeira adoração que sinto pela Arte – embora talvez não pareça – como missão. E essa missão sagrada tem que ser confiada aos privilegiados da sorte que nasceram artistas." (*1917*)

AUTORRETRATO, 1917
Diante do espelho do quarto de minha mãe.

Há tradicionalmente a tendência a considerar a religiosidade inerente à condição humana, daí as várias modalidades de religião. Eu me considero uma pessoa sensível, razoavelmente inteligente e lúcida, e não tenho – nunca tive – o menor vislumbre de religiosidade, embora reconhecendo, como arquiteto, a perda abismal que teria sido a inexistência histórica desta ilusão. Sou, por conseguinte, uma prova ambulante de que a religiosidade não é *inerente* ao homem, mas simples decorrência da insatisfação de ser ele apenas, e nada mais, o remate da Evolução.
 Evolução em que o ser humano nada tem a ver com o símio. Trata-se, evidentemente, de outra coisa, de outra "linha de montagem", baseada desde a sua mais remota origem no estado *de lucidez e de consciência*.

In extremis
A inusitada peteca

Inusitado: "não usado; desconhecido; esquisito; novo".

Alguém me deu de presente, em fevereiro, esta peteca. É rosa, com penas de laivos verdes, amarelos e brancos; é luminosa e leve, – mas tem carga latente.
Ficou desde então pousada sobre a mesa, à espera.

À espera apenas de um gesto.

Não sou capitalista nem socialista, não sou religioso nem ateu – acredito simplesmente na minha velha teoria das *resultantes convergentes*.

E como a natureza visível, ao alcance dos sentidos, e a natureza oculta, ao alcance da inteligência, são, no fundo, a mesma coisa, entendo que o desenvolvimento científico e tecnológico, livre de peias, não pode ser contra o homem, porquanto, transcendência ou imanência, o ser humano, com o seu drama existencial – gênio, vagabundo ou santo –, é a peça-chave, o remate da Evolução.

Evolução ou jogos infinitos do acaso, como preferem alguns, na imensidão desses espaços aqui como alhures sem princípio nem fim, esfera, como já foi dito, cujo centro está em toda parte e a circunferência em parte alguma – *nulle part*.

Relendo esta compilação, editada por Maria Elisa com competência e amor, constato que por mais longa, intensa, feliz e sofrida a vivência em carne e osso, tudo, com o tempo, se reduz a simples imagens, texto e papel.

Índice

4 O verbo é ser
Maria Elisa Costa

11 À guisa de sumário

21 ENBA 1917-22

24 Lembrança de Ismael Nery

27 Diamantina

30 Ecletismo acadêmico
1922-28

32 Anos 1920
Alienação do pós-guerra. MODA

33 Cartas
1926-27

48 Mary Houston
Registro de viagem

49 Bandeira

50 Correias
Leleta
1929-31

52 Casa de campo Fábio Carneiro de Mendonça
1930

55 Casa E. G. Fontes
1930
Última manifestação de sentido eclético-acadêmico

60 Casa E. G. Fontes
1930
Primeira proposição de sentido contemporâneo

67 Itamaraty

68 ENBA 1930-31
Situação do ensino na Escola de Belas Artes

71 Salão de 31

72 Gregori Warchavchik

74 Gamboa
Apartamentos proletários
1932

76 Clima de época
Almoço no morro da Urca

77 Casa Schwartz
1932
Rua Raul Pompeia (*não existe mais*)

78 Charlotte Perriand

80 Tomada de consciência
Anos 1930

80 Palavra feia

81 "Eva?"

82 Constatação
1932 (há mais de meio século, portanto)

83 Chômage
1932-36

84 Casas sem dono

84 1

86 2

88 3

91 Monlevade
1934
Projeto rejeitado

100 Projetos esquecidos
Anos 1930

100 Casa Carmem Santos

102 Casa Maria Dionésia

103 Casa Álvaro Osório de Almeida

104 Casa Genival Londres

106 Chácara Coelho Duarte

107 Estudos de implantação
Casa Hamann, rua Saint Roman

108 Razões da nova arquitetura
1934

117 Interessa ao estudante

119 Interessa ao arquiteto

122 Ministério da Educação e Saúde
1936

131 Pós-escrito
A origem de tudo
Carta-convite do ministro Capanema

132 Esclarecimento
(ao ministro da Fazenda,
a pedido do ministro Capanema)

135 Relato pessoal
1975

139 Mise au point
1949

142 Alerta
1986
Carta ao ministro Celso Furtado

144 Presença de Le Corbusier

157 Muita construção, alguma arquitetura
e um milagre
1951
Depoimento de um arquiteto carioca

173 Cidade Universitária
1936-37

191 Pavilhão do Brasil
Feira Mundial de Nova York de 1939
Colaboração e lançamento mundial
de Oscar Niemeyer

194 Carta caseira

195 Oscar Niemeyer
Prefácio para o livro de Stamo Papadaki
1950

197 Oscar 50 anos
1957

198 Depoimento
1948

201 Desencontro
1953

203 Pedregulho
Affonso Eduardo Reidy

205 Parque Guinle
Anos 1940

214 Park Hotel
Friburgo
Anos 1940

218 Casa Hungria Machado

220 Casa Saavedra
Anos 1940

222 Casa de Heloísa

223 Casa de Brasília
1960

224 Delfim Moreira 1212, cobertura
1963

226 Caio Mário, 200
1982

228 Caio Mário, 55
1988

229 Barreirinha
Amazonas, 1978

230 Casa do Estudante
Cité Universitaire, Paris
1952
Carta a Rodrigo

237 Arquitetura bioclimática
1983

242 Do Desenho
1940

245 Considerações sobre arte contemporânea
Anos 1940

259 Formes et fonctions
1967

262 Art, manifestation normale de vie
1968

268 O arquiteto e a sociedade contemporânea
1952

277 Urbanismo

278 Brasília, cidade que inventei

282 "Ingredientes" da concepção urbanística
de Brasília

283 Memória Descritiva do Plano Piloto
1957

298 Saudação aos críticos de arte
1959

301 O urbanista defende sua cidade
1967

304 Eixo Monumental

308 Eixo Rodoviário-Residencial

311 Plataforma Rodoviária
Entrevista *in loco*
1984, novembro

314 Restez chez vous

316 Lembrança do Seminário
Senado, Brasília
1974

318 Retificações
Anos 1970 e 80

323	Considerações fundamentais	382	Opção, recomendações e recado
325	Brasília 1957-85 Do plano piloto ao "Plano Piloto" Confronto	383	Letter to the Americans On board of S.S. "Rio Tunuyan" 1961
329	Fontenelle 1984	389	The day before Alegoria pessimista 1986
330	Brasília revisitada 1987	390	Carta que não foi
332	Quadras econômicas 1985	391	De Gaulle – Gorbachev 1990
333	Alagados 1972	391	Desperdício 1991
340	O problema da habitação popular	392	O Novo Humanismo Científico e Tecnológico 1961
340	Casas geminadas		
342	C&S Planejamento Urbano Ltda. 1987	397	Museu de Ciência e Tecnologia Anos 1970
343	Chapada dos Guimarães 1978	402	Desenvolvimento científico e tecnológico como parte da natureza Teoria das Resultantes Convergentes
344	Barra 1969	405	O crente e o que descrê Recado a S.S. o Papa Alceu Amoroso Lima
355	Futuro Centro Metropolitano Esquema de implantação das quadras	407	Elucubração Do "nenhum ser" – *nec entem (pas un être)* – ao *ser*
356	Registro pessoal 1974	408	XIII Trienal de Milão 1964 "Tempo livre" Pavilhão do Brasil: RIPOSATEVI
356	Postura		
357	Parecer		
358	Nigéria 1976	411	Rampas da Glória Anos 1960 Colaboração Emilio Gianelli
363	Novo Polo Urbano São Luís	414	Congresso Eucarístico 1955 Risco original
367	Casablanca 1980-81 "Corniche"	416	Estácio de Sá
371	Rio de Janeiro 1989	420	Jockey Club do Brasil
374	Mapa Arquitetural do Rio de Janeiro	422	Banco Aliança
376	O tráfego nos anos 1940 Menezes Cortes	423	Instantâneo 1990 Os anos 1980 na arquitetura
377	Rio, cidade difícil Anos 1970	424	Pós-moderno Equívoco
378	Proposições 1974	426	Parque da Catacumba 1979
380	Intermezzo político-ideológico Desvinculação Arica, 1961	427	Virzi Proposta de tombamento 1970

428	Protesto *Pão de Açúcar*	495	Museu das Missões
429	Roberto Burle Marx	498	Anotações ao correr da lembrança
430	Raymundo de Castro Maya	518	Destaque
431	Fernando Valentim	519	Catas Altas do Mato Dentro
432	Alcides da Rocha Miranda	521	Antônio Francisco Lisboa, o Aleijadinho
433	Duas casas – Zanine	533	Documento precioso 1968
434	J. F. L. – Lelé 1985	536	Lygia Martins Costa
435	LC na Repartição *Carlos Drummond de Andrade* 1982	539	A arquitetura de Antônio Francisco Lisboa tal como revelada no risco original de 1774 para a capela franciscana de São João del-Rei
437	SPHAN Serviço do Patrimônio Histórico e Artístico Nacional Vocação 1970	548	A lição de Rodrigo
		550	Profetas ou conjurados?
		553	Visitas
		555	Ditchling
438	Rodrigo e seus tempos	558	Montreux
442	Conceituação	560	Rott am Inn
445	Tradição ocidental	561	Epidauro
451	Tradição local	562	Chicago A "bruxa"
455	Introdução a um relatório 1948	563	Vevey-Corsier
457	Documentação necessária 1938	567	Saint-Tropez *Boutique Brésilienne*
463	Mobiliário luso-brasileiro 1939	570	Pot-pourri Cape Cod, Moscou, Florença
473	Museu do Ouro Sabará	571	Marrakech 1980
477	Quinta do Tanque Parecer 1949	572	Nungesser et Coli
		574	Ronchamp
		577	Premonição
478	Frei Bernardo de São Bento, o arquiteto seiscentista do Rio de Janeiro Lembrança de d. Clemente da Silva-Nigra	580	O muro *Regina Modesto Guimarães*
		583	Roquebrune
480	O ofício da prata	587	Le Mourillon
483	A arquitetura dos jesuítas no Brasil 1941	593	Apêndice arqueológico-sentimental A casa do Leme
488	Os Sete Povos das Missões Província espanhola 1938	597	In extremis A inusitada peteca

De quem terá sido?

Já encerrada esta compilação ocorreu uma entrevista a Mario Cesar Carvalho, da Folha de S. Paulo, *que entendo útil incluir como adenda.*

O sr. dizia que seus projetos mais recentes diferem dos antigos pelo maior apego à tradição. O sr. se desencantou com a arquitetura moderna?

Como passei muito tempo fora do Brasil, passei a gostar mais do meu país. Eu havia nascido em Toulon, vim bebê para o Rio e, em 1910, meus pais voltaram para a Europa. Só voltei ao Rio em 1916. Meu pai era engenheiro naval. Fiquei sete anos seguidos na Europa, quatro deles na Inglaterra. Depois meu pai teve um desentendimento com o ministro da Marinha e pediu reforma. Da Inglaterra fomos para Paris e, no começo de 1914, para a Suíça, onde a Primeira Guerra nos pegou. No fim de 1916 é que nós voltamos, às escuras, com medo dos submarinos, que já tinham afundado vários navios, inclusive brasileiros. O navio viajava às escuras, uma viagem um pouco penosa. Só conheci o Rio de Janeiro de verdade quando tinha meus 14, 15 anos. Por ter vivido muito fora do Brasil é que sou mais brasileiro do que qualquer brasileiro.

Como o sr. foi parar na Escola de Belas Artes?

Meu pai sempre quis ter um filho artista e me matriculou. Engraçado, ele, como engenheiro naval, queria que eu fosse pintor ou escultor. Meus irmãos mais velhos foram para a engenharia elétrica. Eletricidade estava na moda.

O sr. estudou arte na Inglaterra?

Estudei desenho com uma professora muito bonita, Miss Dorothy Taylor. Levava a gente a museus para desenhar pássaros. Foi professora das princesas Elizabeth (que viria a se tornar rainha da Inglaterra) e Margaret. Quando eu voltei à Inglaterra, já rapaz, fui procurá-la em Newcastle. Ela já havia se mudado, mas disseram que seria muito fácil obter informações sobre ela no Buckingham Palace. De Londres, liguei para o Buckingham Palace e nem foi preciso botar mais um penny, informaram que ela morava em Ditchling, sul da Inglaterra. Fui até lá, já era casado, mas ela me conheceu pela voz.

Mas a volta à tradição significa um desencanto com a arquitetura moderna?

Não, não. A minha formação arquitetônica tinha sido tradicional. Estudava-se vários estilos, do gótico ao Renascimento, para o aluno poder atender às encomendas, seja uma igreja ou um banco. Aí se recorria aos estilos antigos. Esse apego à tradição era uma coisa tão vinculada à realidade, ao momento presente, que não tinha esse divórcio que outras pessoas têm, de achar que o passado é uma coisa e a realidade é outra.

Quando o sr. entrou na Escola de Belas Artes, em 1917, havia um movimento pela volta ao passado colonial.

Eu peguei o movimento neocolonial. Era essa extravagância de querer voltar no tempo. Essa consciência de que as coisas mudam, mas o essencial fica, de um período para outro, me dava a segurança de aceitar situações novas. Só depois dessa formação acadêmica é que comecei a notar que o estilo neocolonial era uma aberração. Aplicava recursos de arquitetura religiosa em arquitetura civil, fazia uma salada que não correspondia mais à realidade. Aí eu comecei a me desligar do chamado neocolonial.

Quando o sr. descobre a arquitetura moderna?

Foi tarde. Depois de formado, eu ganhei um prêmio do Lloyd Brasileiro e estava desencantado com essa clientela que queria casas de estilo inglês, francês, colonial. Como estava com problemas sentimentais, com um namoro duplo, namorava duas Julietas, resolvi passar um ano na Europa. Lá andei como um turista, totalmente alienado.

O sr. se diz alienado, mas as cartas dos anos 1920 revelam um juízo afinado. Alienado não escreve, como o sr. escreveu, que o Duomo de Milão era gótico de segunda mão.

Eu tinha uma boa formação profissional, mas era alienado em relação à arquitetura moderna. Não vi nada disso na Europa. Quando voltei, fui fazer outras coisas. O Rodrigo Mello Franco de Andrade, que foi para o Ministério da Educação com a Revolução de 1930, me convidou para dirigir a Escola Nacional de Belas Artes. Aceitei, para tentar reformular o ensino de arte no país.

O sr. já era um arquiteto famoso?

Era um arquiteto de sucesso, ganhava dinheiro, mas como acadêmico. Lembro de uma senhora que me encomendou uma casa. Eu quis forçar a mão e fiz um projeto de uma casa contemporânea. Foi um pouco antes de 1930. A mulher não gostou: "Eu venho aqui pedir uma carruagem e o sr. quer me impingir um automóvel!". Ela queria uma casa de estilo.

O sr. já conhecia Le Corbusier?

Conhecia vagamente. Era tão ignorante que, na volta da Europa de navio, brincávamos de forca a bordo, aquele jogo que a pessoa põe uma letra e você tem que adivinhar a palavra toda. A primeira letra era "L", de Le Corbusier. Eu estava tão alheio que fui enforcado.

De onde saiu então esse "automóvel" que o sr. fez?

Eu já estava sentindo a contradição de que a arquitetura acadêmica não tinha nada a ver com a tecnologia da construção moderna. Tinha havido uma revolução no século XIX que transformou a tecnologia construtiva. As paredes já não serviam para apoiar. Passaram a ser apenas invólucros e a estrutura da casa era independente da parede.

Com quem o sr. descobriu essa revolução?

Descobri essa mudança por meio da minha própria desconfiança de que havia um desencontro entre a tecnologia e a arquitetura.

Foi dedução própria?

Foi. Senti que havia um descompasso. Foi uma revelação. Depois dessa descoberta, no fim dos anos 1920, fiquei intransigente como o novo rico, o novo crente. Não conseguia trabalho porque me recusava a fazer casas de estilo.

Foi a descoberta do concreto?

Foi. Aí fui estudar. Eu já estava casado, morando com meu sogro no Leme. Foi um período de pobreza, mas tive vários anos de estudo apaixonado da arquitetura nova. Fui me informando sobre Gropius, Le Corbusier, Mies van der Rohe, me apaixonei pela renovação e larguei totalmente a arquitetura acadêmica.

Essa literatura era disponível no Brasil?

Não, ninguém conhecia. Levei muitos anos sem trabalho, com dificuldades, porque ninguém aceitava a renovação. Os projetos eram rejeitados. A clientela era muito apegada à tradição, no mau sentido. Foram três, quatro anos de crise intelectual.

Foram os anos fundamentais na sua formação?

Foram. Muitos arquitetos se revelam num período de sucesso. Eu me formei no fracasso.

Por que o sr. não gosta que o chamem de arquiteto modernista?

Moderno é o certo. Modernista tem uma ar pernóstico e um sentido suspeito. Parece que está se opondo ao que se fazia antes, à tradição, para fazer uma coisa obcecadamente moderna. Eu não via diferença. A verdadeira arquitetura moderna não promove a ruptura com o passado, só a falsa. Isso acontece por causa da má-formação de pseudoarquitetos.

Os artistas modernos que o sr. expôs no Salão revolucionário de 1931, como Lasar Segall e Tarsila do Amaral, não rompiam com o passado?

Não havia ruptura. Convidei os artistas modernos porque eles não compareciam ao Salão Nacional de Belas Artes. Eram rejeitados ou mal recebidos. Prevalecia a arte acadêmica. A Escola só me aceitou porque tinha havido uma Revolução.

Como esse Salão foi tratado na época?

Foi mal recebido pelos jornais, pelos artistas. Eu estava forçando a mão. Fui a São Paulo convocar os artistas paulistas da Semana de 22, Tarsila, Anita. Mário de Andrade veio também. Foi uma novidade. Tinha uma parte renovada e todo aquele entulho dos artistas que compareciam todo ano. De ano para ano, parecia que era o mesmo Salão, uma coisa muito monótona, pintores medíocres. Só uma minoria aceitava a arte mo-

derna. Depois desse momento, o Salão ficou mais aberto.

Muitos de seus projetos arquitetônicos dos anos 30, como a vila operária da Gamboa, são praticamente desconhecidos. O sr. esconde esses trabalhos?

Não escondo. É que na época eram muito mal aceitos. Desfiguraram totalmente a Gamboa. Fiz essa vila com o Warchavchik. Ele veio para dar aulas na Escola de Belas Artes e ficou. Tivemos um escritório juntos e fizemos uns quatro ou cinco projetos. Vi um trabalho do Warchavchik pela primeira vez na revista *Para Todos*. Era a "casa modernista", exposta em São Paulo. Apesar do nome, foi a primeira vez que vi a possibilidade de fazer algo contemporâneo. A partir daí, comecei a me interessar pela arquitetura nova.

Le Corbusier e Gropius defendiam que a arquitetura moderna deveria estar à disposição das massas, mas vocês só faziam casas para grã-finos. Não era uma contradição?

Era uma contradição completa. É que o clima aqui era muito reacionário, muito negativo às renovações. O moderno era mal visto até pela sociedade culta.

Como é que um período tão reacionário formou os dois maiores arquitetos modernos do Brasil, o sr. e Niemeyer?

O Oscar ainda era estudante e já casado, tinha uma filhinha, e apareceu um dia no meu escritório com uma carta de apresentação do Banco Boavista. Ele queria trabalho. O pai dele era uma pessoa de recursos, mas estava passando por um período um pouco difícil. Expliquei que era impossível, porque eu não tinha trabalho. Quando falei que não podia pagar nada a ele, o Oscar se prontificou a pagar. Ele queria pagar para trabalhar. Não aceitei, claro. Mas falei que ele podia frequentar o escritório. Ele disse: "Era justamente o que eu queria". Passamos a ficar amigos. Ele frequentou o escritório por mais de um ano e não revelou nenhuma qualidade.

Ele era medíocre?

Era simpático, mas não mostrou talento. Era só um desenhista. Na época, eu não apostaria um tostão nele. É para você ver como as coisas são enganadoras. Oscar só se revelou depois que Le Corbusier veio ao Brasil, em 1936. Antes, ele estava alheio ao Le Corbusier, não sabia nada disso.

Por que Le Corbusier foi chamado para opinar sobre o projeto para o Ministério da Educação?

Nós queríamos ter a confirmação de que o projeto fosse do pleno agrado de Le Corbusier.

Não dá para entender como o governo Vargas convida em 1935 um arquiteto fascista, o Piacentini, para fazer o projeto de uma cidade universitária, e, no ano seguinte, chama Le Corbusier, que era tido como um arquiteto de esquerda.

Piacentini não era propriamente fascista. Todo italiano era considerado fascista. Era um movimento unânime. Por causa do Piacentini, o Gustavo Capanema (ministro da Educação) dizia que era impossível propor ao Vargas a vinda de outro estrangeiro. Insisti tanto, que ele disse o seguinte: "Eu levo você ao Vargas, e você explica. Eu não tenho condições de propor isso. O projeto que vocês fizeram está agradando". Fui e tive um diálogo muito curioso com o Vargas. Ele disse: "O ministro está muito satisfeito com o projeto que você fez. Por que eu vou chamar um estrangeiro?". Argumentei, apaixonado, sobre a vinda de Le Corbusier, tão apaixonado que senti que estavam puxando meu paletó atrás, para eu parar. Era o Capanema, chamando a atenção de que eu estava exorbitando, ao falar com o presidente daquela maneira.

O que o sr. falou para o presidente Vargas?

Disse que era uma oportunidade excepcional, que não podia se perder, que essas coisas só acontecem uma vez. O Vargas disse: "Então, chamem o homem". Foi como o avô que cede ao neto por causa de um capricho. Ele veio no zepelim, de madrugada. Ficou um mês aqui. Deu conferências, opinou sobre o Ministério e a Cidade Universitária. Na época, não havia no mundo prédios de arquitetura moderna com o porte do Ministério da Educação. Só havia coisas mais mo-

destas. A responsabilidade e a dificuldade eram enormes. Por isso chamamos Le Corbusier.

O que ele sugeriu para o prédio?

O Le Corbusier não teve nenhuma participação no projeto realizado. O grupo que fez o projeto era apaixonado por Le Corbusier e procurou fazer o que o Corbusier gostasse. Ele fez um risco para um ministério, um projeto alongado. Ele sugeria que não fosse feito ali onde seria construído, mas num terreno à beira-mar. Dizia que o Ministério ficaria cercado de prédios vulgares. Ele estava certo. Mas o Capanema não aceitou. O governo tinha pressa, não tinha tempo para buscar outro terreno.

Quem decidiu que o projeto do Ministério da Educação seria feito por um grupo?

O Capanema havia me convidado, mas abri mão do projeto individual. Foi meu primeiro gesto acertado. Sou muito individualista, não gosto de trabalhar em grupo, mas as circunstâncias pediam um grupo. Eram quatro arquitetos: eu, Carlos Leão, Affonso Eduardo Reidy e Jorge Moreira. Oscar e Ernani Vasconcellos entraram depois. O Moreira queria pôr um sócio dele no projeto, e o Oscar disse: "Se o Moreira quer pôr o sócio dele, eu, que participo do projeto como amigo há um ano, também quero entrar". Cada um ganhava um conto de réis por mês. O Corbusier só conheceu o Ministério depois de pronto. Não tem nada dele no prédio.

Em 1937 o sr. dirigia o grupo que projetava o prédio do Ministério da Educação e, ao mesmo tempo, estava no Patrimônio Histórico. Como era possível conciliar arquitetura moderna e preservação histórica?

No estrangeiro, quem gosta de arquitetura moderna detesta tradição e vice-versa. Aqui foi diferente – o moderno e a tradição andavam juntos. Eu chefiava a Divisão de Estudos e Tombamento do SPHAN (Serviço do Patrimônio Histórico e Artístico Nacional). Achava que a arquitetura moderna não devia contradizer nossa tradição.

O sr. já havia descoberto o Aleijadinho em 1937?

Eu fazia certas restrições a essa obsessão das pessoas por Aleijadinho, quando havia uma tradição colonial muito variada. Achava que tudo isso era menosprezado em seu favor. Eu, erradamente, lamentava a projeção do Aleijadinho. Hoje reconheço que a personalidade importante na história da nossa arquitetura é o Aleijadinho. Sou apaixonado por ele.

O sr. projetou um conjunto de prédios no Parque Guinle nos anos 1940, uma época em que se dizia que o carioca de classe média alta não aceitaria morar em apartamento. Foi fácil vender os apartamentos?

Não. Custou um tempo, porque os corretores não sabiam vender apartamento. Esse projeto foi um combate desde o começo. Queriam fazer um prédio imitando o Palácio das Laranjeiras. Eu achava que não podia imitar, porque ia ficar parecendo uma senzala ao lado da casa-grande. Foi difícil convencer os Guinle a fazer um prédio contemporâneo. Eles aceitaram porque eu não pedia muito dinheiro. Depois eles fizeram prédios maiores para recuperar o dinheiro.

Como o sr. virou urbanista sem nunca ter estudado sistematicamente urbanismo?

Urbanismo era dado no último ano da Escola. Depois, com Le Corbusier, voltei a me interessar pelo assunto. O Corbusier tratava o urbanismo como coisa fundamental e a arquitetura como coisa complementar. Foi com ele que me apaixonei por urbanismo. Não dá para separar a arquitetura do urbanismo.

No Memorial de Brasília o sr. diz que não buscou o projeto, mas que estava se desvencilhando de uma solução. O sr. não estudou o Plano Piloto?

Não, eu não estava pensando em Brasília. Fui procurado por muitos arquitetos que queriam minha colaboração e sempre recusei. Eram seis meses de prazo e os arquitetos achavam o período curto. Nesse intervalo fui aos Estados Unidos, convidado pela Parsons School of Design. Não estava interessado no concurso. Quando voltei

por mar, comecei a me interessar por Brasília. Cheguei, faltavam menos de dois meses para terminar o prazo, e me ocorreu uma solução que me pareceu válida. Desenvolvi a ideia e apresentei na última hora, no último dia. Já estavam fechando o guichê. Fiquei no carro e minhas filhas foram entregar o projeto.

A ideia já era a dos eixos se cruzando em cruz?

Era, mas não tem nada de religioso. Não me considero ateu, nem religioso. A minha sorte é que na comissão julgadora tinha três estrangeiros. Um deles, um arquiteto inglês chamado William Holford, me pareceu a cabeça mais lúcida dos três estrangeiros. A impressão que me ficou é que a opinião dele pesou muito.

Se o sr. não estudou o projeto para Brasília, então foi iluminação?

Em parte, foi iluminação. Não tinha consciência, mas estava preparado para o projeto.

Brasília é acusada de ser uma cidade autoritária...

A cidade é a mais democrática possível. É um cacoete chamarem a cidade de autoritária. Não tem justificativa. A cidade tem um espírito aberto. Eu já disse que a Praça dos Três Poderes é a Versalhes do povo.

Havia uma ideia socialista por trás de Brasília?

Talvez. Embora eu não me considere socialista, no fundo a minha abordagem tinha sempre um lastro socialista. Mas foi sem querer. Nunca pensei em conotações políticas. Eu sempre fui muito liberal. Na página final do livro, escrevo que não sou socialista nem capitalista e vou explicando o que sou. Brasília saiu daquele jeito porque eu já estava imbuído do interesse social, sem estar consciente disso.

Acusam Brasília de ser uma cidade artificial.

Todas as cidades projetadas são artificiais. Mas artificial não no sentido pejorativo, mas como uma invenção pessoal. Partiu de uma cabeça e um criador.

Dizem que Brasília é chata porque não tem esquinas.

Isso é uma bobagem, porque cada entrada de conjunto de quatro superquadras é uma esquina. As superquadras vão se arrumando ao longo do eixo rodoviário e, de quatro em quatro, elas formam uma esquina. Toda entrada de superquadra é uma esquina. Tem restaurante, café, aquelas coisas características de esquina. Não tenho nada contra a esquina. As pessoas não percebem as esquinas de Brasília porque estão acostumadas a esquinas muito primárias. Lá, esquina é uma coisa mais urbana.

Com quais críticas a Brasília o sr. concorda?

As críticas simpáticas eu recebo de bom grado e as antipáticas são de pessoas que já são prevenidas contra a cidade. Um crítico disse uma vez que Brasília era nome de cozinheira. É um preconceito muito arraigado.

Brasília não tem nada de negativo?

Deve ter, mas não sou eu a pessoa mais indicada para falar disso. Sou apegado a Brasília.

O sr. disse que Brasília não foi concluída. O que falta a ser feito na cidade?

O essencial está lá. Falta só arborizar as áreas não edificadas. Sou favorável ao plantio de arvoredos e bosques. Em toda quadra foram reservados vinte metros para plantar dois renques de árvores de porte. Com o tempo, as copas se fecham e formam uma moldura verde. Em muitas quadras falta essa definição de enquadramento verde.

Há críticos que dizem que a arquitetura moderna tem servido ao gosto de governos autoritários. O prédio do Ministério da Educação foi feito sob o Estado Novo e Brasília cresceu sob o regime militar. O sr. concorda com essa ideia de que a arquitetura moderna é tão vaga que serve a regimes autoritários de direita ou de esquerda?

Não acho isso uma consideração negativa. É bom sinal o urbanismo funcionar bem num governo de direita ou de esquerda. O bom urbanismo está acima das ideologias. Pode ocorrer tanto num sistema político autoritário quanto num

liberal. Tudo depende dos profissionais responsáveis. Se eles são submissos a caprichos políticos, então são irresponsáveis. O verdadeiro urbanismo está acima da direita e da esquerda.

O sr. já disse que o excesso de originalidade é um defeito em arquitetos. Por quê?

Não é o excesso de originalidade, é a preocupação com originalidade. É um defeito você começar a projetar qualquer coisa preocupado com originalidade. Ela tem que ser intrínseca. Jamais deve estar na cabeça do arquiteto. Preocupação com originalidade é um mau começo, um defeito. Já começa errado.

O sr. chama Le Corbusier e Niemeyer de gênios, mas se define como um "espírito normal". O que é isso?

É um espírito que não tem essas preocupações de figurar como evidência pessoal. Nunca tive essa ambição, de querer estar em evidência. Se tive alguma evidência, é apesar de mim e não por culpa minha. As circunstâncias me puseram no cargo de diretor da Escola de Belas Artes, para organizar o grupo que fez o prédio do Ministério da Educação, e assim por diante. Não tenho prazer em aparecer, nem me preocupo em ser discreto. Respeito quem gosta de aparecer, mas não fui talhado nessa linha de montagem. Fico fazendo o que me cabe. Faço o possível para não ficar em evidência.

Em 1969, quando fez o projeto para a Barra, o sr. previa grupos de prédios bastante separados uns dos outros. Por que o plano fracassou?

O espaçamento seria de 1 km, 1,5 km. Isso não aconteceu, mas está freando a ocupação geral. A Barra está se desenvolvendo com características mais generosas que o resto da cidade.

O sr. não sente culpa pelo que ocorreu à Barra?

Não, era de se esperar. A vida é mais rica, mais selvagem e mais forte que os projetos individuais. Já de saída, eu sabia que isso era uma fatalidade histórica.

Em 1930, o sr. disse numa entrevista: "Fazemos cenografia, 'estilo', arqueologia, fazemos casas espanholas de terceira mão, miniaturas de castelos medievais, falsos coloniais, tudo, menos arquitetura". Mudou algo, nesses 65 anos?

Não tanto quanto deveria ter mudado. Muito do que eu falei está de pé, mas já existe uma série de critérios novos. De certo modo, melhorou. Não é só o lado negativo que cresce.

O sr. gosta da obra de algum dos jovens arquitetos?

Gosto dos renovadores, mas não ouso citar nomes.

Por que a arquitetura moderna é considerada capricho de arquiteto até hoje?

Ela ainda dá cabeçadas, mas o panorama é melhor do que na época em que comecei. Não há mais hostilidade contra os inovadores modernos. Ela vai se tornar linguagem do senso comum quando madurar. É questão de tempo.

O sr. diz que o que faz uma cidade funcionar é o estabelecimento de uma série de critérios simples. Isso é válido para metrópoles como São Paulo, Tóquio ou Cidade do México?

Não, já é tarde. Essas cidades cresceram demais, já passou a oportunidade. Nós talvez estejamos vendo essas dificuldades como burrices congênitas.

O sr. saberia o que fazer para melhorar a qualidade de vida nessas cidades?

Sinceramente, não. Mas acho que essas cidades têm salvação. A vida é mais rica do que a nossa pobre filosofia e acaba dando certo. Há uma tendência a acertar. O resultado final é sempre a favor.

O que o sr. acha da arquitetura pós-moderna?

Falar em pós-moderno é uma precipitação pedante. O futuro é que dirá se a arquitetura é pós-moderna ou não. Essa coisa de criar cenários ocorre nos Estados Unidos, e os Estados Unidos não têm muito o que falar para o mundo. Os americanos já contribuíram com o máximo para

a vida moderna, e isso merece um respeito enorme. Gosto muito dos EUA, mas não podemos esperar mais deles. A Europa unida é que tem muito recado a dar, inclusive em arquitetura, por causa da diversidade de culturas.

O sr. nasceu em 1902 e está chegando ao final do século XX. O que este século produziu de melhor?

Não ouso fazer distinções. Fui acompanhando a vida, sendo castigado. Sinto-me culpado pelo acidente que matou minha mulher, em 1954. Isso me marcou por muito tempo. Fiquei inteiramente perdido, mas fui recuperando por causa das minhas filhas, a Maria Elisa e a Helena. Tive o privilégio de ter filhas boas, apesar dessa maldade do destino. Foi um cochilo meu, idiota.

O sr. conheceu três dos maiores arquitetos deste século: Le Corbusier, Frank Lloyd Wright e Mies van der Rohe. Qual deles era o gênio?

O Corbusier. Era artista, filósofo e técnico. Desde o primeiro livro dele, *Vers une architeture*, ele tinha umas páginas impressionantemente atuais, proféticas. Os outros eram talentosos, mas não tinham essa visão global.

O sr. parece distante de Niemeyer. Vocês brigaram?

Jamais. É que não sou dado a cultivar e regar amizades. Tenho pena de ser assim. Brasília foi uma coisa pessoal minha, não teve participação do Oscar. Ele é uma personalidade singular, que merece muito respeito. Nunca houve nenhuma rusga entre nós, só o afastamento.

Por que o sr. decidiu fazer o livro de memórias em formato heterodoxo, com cartas, projetos, crônicas, desenhos?

Não foi escolha. Simplesmente saiu assim. Chegou um dado momento em que senti a obrigação de dar o meu recado. Senão, eu morrendo, as interpretações dos meus atos, da minha vivência, poderiam ser erradas. Achei conveniente me antecipar. Só isso. Reuni num livro coisas escritas durante a vida. Só a última página foi escrita especialmente para o livro. Tudo o mais foi uma compilação de sentido autobiográfico.

Rio de Janeiro, 10 de julho de 1995

Revendo o material deste livro para a diagramação, pareceu-me excessivo o número de retratos meus de várias épocas, mas resolvi deixar porque propiciam uma maior intimidade de quem lê com o autor.

As citações de Le Corbusier foram traduzidas por mim; meus textos redigidos originariamente em francês e em inglês, por Maria Elisa. Quanto à escolha do papel, levou-se em conta o peso do volume e o propósito de estimular o manuseio e propiciar a leitura.

Por outro lado, como a edição resultou cara, sugiro compra conjunta, mormente no caso dos estudantes.

Agradecimentos a:

Alberto Xavier, Carla Milano, Humberto Franceschi e, em particular, a José Reznik.

E ainda a Ciro Pirondi, e a todas as pessoas que, de uma maneira ou de outra, contribuíram para esta edição.

Fotos

Alécio Andrade	582
Alexander Fils	59
Ana Lucia Arrázola	425
Athos Bulcão	325
Celso Brando	225 (à direita e embaixo)
Duda Bentes	308
Elias Kaufmann	51 (em cima), 217
Eric Hess	504, 505
Eugênio Novaes	312
Mário Fontenelle	281
Gilberto Trompowski	50
Gregori Warchavchik	7 (em cima)
Hans Gunther Flieg	475
Hugo Segawa	20, 227 (em cima)
Humberto Franceschi	127 (em cima), 208 (em cima), 211
Ivaldo Cavalcante	392
Ivna Duvivier	553
José Reznik	19, 124, 125, 126, 127 (embaixo), 208 (embaixo), 209, 216 (à esquerda), 226, 227 (embaixo), 417, 420, 422 (à direita), 510 (embaixo), 554, 597
Julieta Sobral	1, 5, 120, 157, 216 (à direita), 222, 225 (em cima), 227 (à esquerda), 228, 330
Kasys Vosylius	220, 221 (em cima)
Lucien Hervé	275, 576
Luís Humberto	591
Marcel Gautherot	129 (em cima), 215, 410 (em cima), 472, 495, 543, 549, 551
Maria Elisa Costa	194 (em cima), 221 (embaixo), 225 (centro), 280, 310 (embaixo à esquerda), 311, 313, 328 (em cima), 329, 421 (à direita), 428 (em cima à esquerda), 571
Mário Carneiro	129 (embaixo), 143, 224, 413
Nathaniel Belcher	310 (embaixo à direita)
Paolo Gasparini	436
Pedro Moraes	568 (à esquerda)
Publi Foto, Milão	409, 410 (embaixo)
Ricardo Beliel	599

As fotos não referidas não tiveram seus autores identificados

Reproduções

Alberto Xavier	14
Celso Brando	29, 30, 233, 235, 447 (à direita), 448, 449, 592 (em cima)
Eduardo Mello	375, 521
Fausto Correia Salles	359, 362, 364, 365, 366
Humberto Franceschi	9, 22, 23, 26, 83, 101 (em cima), 155, 244 (em cima), 259, 332, 421 (embaixo), 475, 516, 573, 581, 595
José Franceschi	295, 296/297, 532
Maria Elisa Costa	17, 244 (embaixo à esquerda)
Marcelo Tinoco	31, 54, 57, 102, 140, 241, 244 (embaixo à direita), 379, 388, 407, 414/415, 417 (embaixo), 493, 496, 508, 557, 570, 577

Paulo Romeu	10 (em cima), 49, 70 (embaixo), 104, 106, 107, 303, 317, 485, 589, 590
Volkert	25

Arquivos

Arquivo Nacional	532
Arquivo SPHAN/IPHAN	101 (embaixo), 128, 141, 215, 220, 221 (em cima), 404, 405, 416, 457 a 462, 463 a 470, 472, 473, 474, 476, 477, 481, 482, 483, 486, 487, 491, 493, 494, 495, 496, 497, 503, 504, 505, 506, 507, 510 (em cima), 520, 521, 523, 524, 525, 526, 527, 528, 530, 531, 538, 541, 542 (em cima e embaixo à esquerda), 543, 551
Alberto Xavier	14
Alfredo Brito	74, 77, 156, 427 (embaixo)
Arquitetura popular em Portugal	450, 451
Charlotte Perriand	79, 584
Fundação Getúlio Vargas	131, 132, 133, 134
Arquivo do Itamaraty	67
Jornal do Brasil	70, 388, 403
Jornal de Brasília	392
Manchete	279
O Globo	428, 599
Última Hora	312
E ainda as revistas	*Arquitetura Revista*, *AU*, *Módulo*, *Projeto* e *Revista PDF*
Demais documentos	Acervo Lucio Costa

Concepção editorial e gráfica, seleção de textos e imagens	LUCIO COSTA
Projeto gráfico, diagramação, revisão e supervisão de produção	LUCIO COSTA MARIA ELISA COSTA
Digitação	MAGALI FIORINI ALBERTIN
Produção gráfica e editoração eletrônica	RICARDO ANTUNES ARAÚJO MARCELO QUADRADO RENAN FIGUEIREDO
Edição	EMPRESA DAS ARTES

Os primeiros 1.500 exemplares da primeira edição
deste livro foram viabilizados com o apoio
da Fundação Banco do Brasil.

Ensaio sobre a utilidade lírica

Sophia da Silva Telles

Quem se permite o prazer de uma leitura desarmada dos vários textos de Lucio Costa, a leitura pela leitura, digamos assim, vai-se dando conta de que o arquiteto dirige-se, de preferência, a um interlocutor comum, o cidadão. E tanto faz seja ele um usuário ou a autoridade civil a quem frequentemente está se reportando. Raramente aos arquitetos. É provável que a sensação decorra do tom coloquial de seus textos e da familiaridade com que permeia as digressões mais amplas sobre a implantação de um projeto com breves observações laterais ao tema tratado, a atenção a um ou outro pormenor. E sob a impressão de suas admiráveis descrições do meio natural somos levados, às vezes, a identificar essa simplicidade costumeira com um lirismo do arquiteto. A sensação agradável de pertencermos a uma comunidade de sentimentos talvez seja apressada. Essa lírica não dá vazão a derramamentos afetivos, há uma contenção diante da vida, uma falta latente que move, inevitavelmente, o seu andamento. Não seria demais, portanto, reler o modo como os textos de Lucio Costa se apresentam, variando os assuntos e a importância dos temas de acordo com um ritmo algo ambivalente, entre a certeza afirmada quanto às grandes linhas urbanísticas e certa reserva, quase desconfiança de que prescrições e normativas somente serão eficazes se acompanhadas da apropriada compreensão do que seja a vida civilizada. Nos textos mais especulativos, em que o arquiteto se propõe dar conta de uma teoria da arte na era industrial, mesmo aí é muito evidente a preocupação com as consequências da sociedade de massas na vida cotidiana. E como é uma atenção às consequências e não uma admoestação contra as causas, a distância entre ambas adquire uma cor particularmente local, tão próxima de todos nós que quase deixamos passar, por isso mesmo, o senso de humor muito fino de suas elipses, sem conseguirmos distinguir se tratam das mazelas humanas em geral, se delineiam as circunstâncias precárias do país ou as intimidades da alma brasileira, para usar uma expressão de época, ou todas essas coisas ao mesmo tempo. As pequenas farpas que pontuam alguns textos do arquiteto passam quase despercebidas, de fato, em meio a seus vários memoriais de projetos e planos urbanísticos. Naturalmente, uma atitude dubitativa não poderia coexistir com a tarefa otimista de confiar os avanços do mundo industrial à carente população do país, nem jamais transpareceu na tranquila firmeza em prol da arquitetura moderna. O tom coloquial, comum à estratégia modernista no Brasil, permite a Lucio Costa exercer uma elegância de tato, uma maneira de indicar aqui e ali a sua reserva de fundo diante do país como se fosse consigo. Talvez fosse. Parece, às vezes, encontrarmos Lucio Costa na linhagem inesperada de Machado a Millôr. E tem graça a resignação afiada. Em algum momento, no final dos anos 1920, reclamando a velha arquitetura que "de repente, sumiu", vai-se lamentando do ecletismo então reinante e, como que entediado com o tumulto da cidade, ao final desiste: "a gente tem de morar mesmo em Copacabana. Sentar numa cadeirinha de vime e ouvir as vitrolas e os rádios da vizinhança. Depois a gente vai ao cinema".[1] Mas em 1934, dian-

[1] "Tudo desapareceu de repente, sumiu. Custa acreditar que seja a mesma gente, o mesmo povo. [...] Quan-

te do "pueril receio de uma tecnocracia", chega ao ponto: "[...] no que diz respeito ao nosso país, [...] profligar e enxotar a técnica [...] parece-nos, na verdade, pecar por excesso de zelo. Que venha e se alastre, despertando com a sua aspereza e vibração este nosso jeito desencantado e lerdo, porquanto a maior parte – apesar do ar pensativo que tem – não pensa, é mesmo, em coisa alguma".[2]

E nos anos 1950, ao notar o próprio entusiasmo com o projeto moderno no país, então sob as primeiras críticas, já observa, assim meio de passagem, que no dizer do pessimista "a saúde é um estado transitório que não prenuncia nada de bom".[3] E reafirma a sua confiança. O vaivém do estilo chega à perfeição, quase sempre.

Mas tal é o contraste de atmosfera entre Lucio Costa e os pioneiros fora do Brasil – se lembrarmos a forma imperativa de Le Corbusier, a grave solenidade em Mies van der Rohe, ou o acento técnico, sempre profissional, em Gropius, dos quais Lucio Costa não poderia estar mais distante, sem falar nos manifestos políticos dos construtivistas – que é o caso de se perguntar se houve algum senso de humor entre os primeiros arquitetos modernos. Os únicos a exercerem uma ironia avassaladora em seus comentários contra o academicismo reinante são os que mais escreveram, exatamente os dois mais líricos: Frank Lloyd Wright, na tradição dos poetas transcendentalistas americanos, e Le Corbusier, que se nutre de um fundo igualmente nietzschiano. Em ambos o acento irônico mostra-se outro lado de certo desespero afirmativo diante do estado do mundo, visto pelo prisma da exaltação emotiva. Por isso mesmo, rendem o interlocutor desprevenido com tiro certeiro. E, se a ironia pode ser uma maneira oblíqua de colocar a nu as intenções do outro, o recado de ambos sai, muito evidentemente, direto da prancheta – o alvo, é claro, são os próprios arquitetos.

Estamos distantes de Lucio Costa. O seu espírito agudo mantém uma temperança, um senso de humor que nos alcança e inclui a todos. Mostra-se menos como idiossincrasia, um traço pessoal, do que como compreensão das armadilhas da vontade que nos prepara a nossa natureza. Como seus companheiros no Ministério Capanema – Rodrigo Mello Franco, Carlos Drummond de Andrade ou Manuel Bandeira – que trabalham junto ao governo sob o ideal do servidor público, a posição de técnico humanista não o levaria a reclamar, entre arquitetos, o que seria, então, comum aos demais. É preciso uma grande civilidade, talvez uma grande cultura, para entender as questões próprias do projeto, o impulso ordena-

to a nós, pobres de nós, desapareceu por completo. Foi embora, acabou. Mas isso tudo é bobagem. A verdade é que a gente tem de morar mesmo em Copacabana. Sentar numa cadeirinha de vime e ouvir as vitrolas e os rádios da vizinhança. Depois a gente vai ao cinema. [...] Mas o pior é que quando a gente morre tem que ir para um cemitério horrível como o São João Batista e ficar ali enfileirado, imprensado entre aqueles pavores de mármore branco, igualzinho aos bangalôs de Copacabana, eternamente. Enfim, o São João Batista não tem vitrola, e depois, parece que a gente se habitua." "O Aleijadinho e a arquitetura tradicional", em Alberto Xavier (org.), *Lucio Costa: Sobre arquitetura*, vol. 1, Porto Alegre, Centro dos Estudantes Universitários de Arquitetura, 1962, p. 16.

[2] "Razões da nova arquitetura", em Lucio Costa, *Registro de uma vivência*, p. 111.

[3] "Fica-se primeiro feliz [...] mas, o subconsciente insinua, logo em seguida, que apesar da hostilidade da época [...] o arranco inicial – com a ABI, o Ministério da Educação, a Estação de Hidros, o pavilhão da Feira de Nova York, a Pampulha – marcou de saída o ponto alto da nova arquitetura; a essa atitude descrente sucede uma promissora euforia [...]; como, porém, no dizer do pessimista 'a saúde é um estado transitório que não prenuncia nada de bom', volta novamente a sensação de dúvida e apreensão porque [...] tudo gira afinal em torno dos mesmos pontos conhecidos e se conclui, então, melancolicamente, que a arquitetura brasileira já se desincumbiu do seu recado; mas o desmentido a essa conclusão apressada não se faz esperar [...] novas construções projetadas por Oscar Niemeyer [...] e a sua pura beleza dá-nos desde logo a segurança de que o ciclo iniciado em 36 ainda não se fechou." "O livro *Modern Architecture in Brazil*", apreciação sobre esta obra de Henrique Mindlin, publicada originalmente na revista *Brasil Arquitetura Contemporânea*, nº 8, 1956, em Alberto Xavier (org.), *Lucio Costa: Obra escrita*, Brasília, UnB/Instituto de Artes e Arquitetura/Departamento de Arquitetura e Urbanismo, 1966-1970, mimeo.), parte 4, item 22.

dor do arquiteto, e ao mesmo tempo manter o distanciamento, um pensamento sobre a situação onde se está agindo. Lucio Costa afasta-se muito da figura estritamente profissional. O fato de ser um erudito, um grande crítico e personagem fundamental para a política da arquitetura no país, não o obrigaria, entretanto, a uma obra construída igualmente significativa. Nem o arquiteto jamais advogou essa preeminência – não era o seu interesse maior. Lucio Costa é um grande intelectual e, no caso, mais intelectual que arquiteto. É muito evidente que não desdobrou todas as suas questões na prancheta, não esteve mesmo centrado nas suas obras de arquitetura e pareceu despreocupado em seguir algum receituário cosmopolita, como se vê nas últimas casas. Além do hotel de Friburgo e especialmente o Parque Guinle, a rigor não desenvolveu em seus projetos um raciocínio completamente moderno. Mas é um intelectual extremamente moderno e não apenas quando defende a posição de Le Corbusier ou o traço de Niemeyer.

No conjunto de seus escritos, a sutileza com que nota os dilemas da circunstância brasileira, sem que se detenha a analisar o arco de razões que sustentam tal precariedade, talvez explique, além do tom coloquial, a sensação que nos passa hoje de ter exercido algo da crônica cotidiana, forma literária própria para se dizer muito com pouco, e mais provavelmente por ser também uma forma adequada às percepções agudas quando não se tem à mão, ou ainda não está constituída, toda a gama de categorias que permitem desdobrar um problema. Pode parecer estranha a sugestão para alguém que escreveu tanto e tão minuciosamente sobre todos os aspectos envolvidos na arte e na arquitetura da colônia, bem como em seus projetos de urbanismo. Mas é exatamente na descrição desses aspectos que o tom coloquial alcança a qualidade de um estilo. Se compartilha algo da verve modernista, a sua interlocução sugere uma atmosfera muito particular. A familiaridade de trato e a simplicidade de maneiras ao cuidar de coisas as mais diversas não trai qualquer alteração, qualquer diferenciação entre o mundo doméstico e a vida pública. E não será apenas sob a impressão do arranjo peculiar do livro que ele próprio organizou, esse *Registro*

de uma vivência entremeado de cartas e fotografias, as questões técnicas e os preceitos urbanísticos misturados a coisas muito cotidianas. Em Lucio Costa – é uma suposição apenas – parece ecoar a lembrança do "menino inglês", certo ideal da vida privada em que sentimentos e afetos mantêm a mesma civilidade que qualquer ação pública. É nessa medida que a crônica lhe serve bem, com um tipo de andamento que não distingue o estatuto disto e daquilo, e onde tudo flui naturalmente com igual importância. No decorrer dos vários memoriais de urbanismo são perceptíveis hoje convivências inesperadas – não fosse a tranquila segurança do estilo – entre as prescrições para a implantação de um conjunto habitacional e a recomendação para o uso de flores de papel em festas populares e louça branca diária;[4] ou a explicação funcional do tráfego rodoviário junto à descrição topográfica dos trevos e taludes, que recebem igual preocupação à dispensada às cadeiras de lona – na cor verde[5] – para descanso nas áreas gramadas, ao uniforme dos motoristas de ônibus ou à marca de táxis na nova capital.[6] Impossível não partilharmos o sorri-

[4] "A ornamentação para festas seria feita com flores de papel, formando grandes festões pendurados ao teto, bandeirolas etc., procurando-se assim conservar aquele *charme* um tanto desajeitado, peculiar às festanças da roça. [...] A arrumação da *casa modelo* poderia ser completada com utensílios de uso doméstico, econômicos e despretensiosos, vendidos no armazém local: esteiras ou tapetes de corda, linon com desenhos simples de pintas ou xadrez, louça *toda branca*, vasos de barro etc., etc." "Monlevade", em Lucio Costa, *Registro de uma vivência*, pp. 95 e 98.

[5] "[...] a Municipalidade deverá manter graciosamente, e sem qualquer fiscalização, cadeiras de lona verde escuro, como na Inglaterra, para que o transeunte possa espairecer." "O tráfego de Brasília", em Alberto Xavier (org.), *Lucio Costa: Sobre arquitetura*, op. cit., p. 322.

[6] "O modelo dos táxis deve ser previamente estabelecido. Deve ser o DKW CINZA ESCURO, de preferência de quarto portas. Mas ambos os modelos podem ser aceitos. Deverão ter a indicação TÁXI luminosa sobre o para-brisa." Nas linhas de ônibus "o motorista fará a cobrança à entrada [...] O uniforme deverá ser cinza escuro, camisa de verão também, cinza: paletó ou dólmã no inverno: deverá usar braçadeiras com as

so diante do item 3.3 de sua sugestão ao Código de Obras de Brasília para o Setor Residencial, onde se lê que o "projeto não pode ser: complicado, extravagante, pretensioso ou rebuscado", diretriz muito confortável junto a prescrições mais esperadas como o item 5.2: "É exigido recuo mínimo de 3 m em relação ao alinhamento do acesso de entrada".[7]

Exemplos dessas alternâncias são incontáveis mas o tom coloquial impede, no mais das vezes, que se perceba o constante deslizamento entre âmbitos de sociabilidade aparentemente muito distintos, as decisões técnicas tratadas como se fossem hábitos, as normas de conduta com o estatuto de questões técnicas, ambos os domínios considerados naturalmente, convenções da vida civilizada. E se deveriam igualmente espelhar – as decisões técnicas e as regras de conduta – a legitimidade dos costumes antes que a imposição burocrática da lei, por que não fariam parte daquele aprendizado prático, às vezes inconsciente e próprio ao hábito adquirido e que, por isso mesmo, carrega o signo de civilidade internalizada pelo uso? Nos anos 1970, discorrendo sobre um plano para o Rio de Janeiro, Lucio Costa sugere "criar, pouco a pouco, não um plano global rígido e pormenorizado, nos moldes usuais, mas as linhas mestras desse plano, amparadas num código de critérios urbanísticos desejáveis".[8] A curiosa simbiose entre códigos de conduta e critérios urbanísticos – um "código de critérios" – é sua maneira de conciliar a generalidade da norma e a particularidade de usos contingentes, além de uma lembrança, mais do que tudo, da sua descrença em melhorias sociais se confinadas à mera objetividade da organização espacial, uma das utopias racionalistas. Lucio Costa não é um arquiteto de formas, é claro; e, como arquiteto moderno, seria mais um visionário do cotidiano, do mundo comum. Esse é o seu ponto de partida. A vida cotidiana.

Deveríamos já ter notado em seus textos, e em geral no próprio *Registro*, que o arquiteto raramente se dedica à análise de projetos modernos. Dois ou três parágrafos sobre Le Corbusier, outros tantos sobre Niemeyer, algumas linhas sobre Gropius ou Mies, pouco ou nada mais do que isso. Em comparação às minuciosas análises da arquitetura colonial, e mesmo supondo a habitual elegância em não comentar projetos de colegas, é difícil aceitar uma tal economia. Talvez importasse ao arquiteto, acima de tudo, a compreensão dos princípios gerais do Movimento Moderno. E o "acima de tudo" significa alcançar o cerne de sua questão. A passagem do mundo artesanal à Era Técnica constitui o núcleo mesmo do problema de todos os primeiros arquitetos modernos. Nada define mais profundamente o século XX do que a realidade inescapável da sociedade de massas, advento inexorável, nos termos do arquiteto. Mais extraordinário seria que alguém tão afetivamente ligado à nossa arquitetura colonial, e exatamente por isso, não fosse o primeiro moderno entre nós, o primeiro a compreender em sentido amplo, além da arquitetura, o significado desta passagem.

A ideia de Lucio Costa de uma arquitetura que acolhe os traços da colônia não nos levaria a pensar que um projeto moderno movido por uma decisão afetiva seja, então, um paradoxo, e naturalmente não é. O arquiteto sequer considerava manter as técnicas construtivas no estágio artesanal. A crise do ofício, como diz, impediria qualquer recuo ao vernáculo singelo da colônia, a não ser, no caso brasileiro, como observa sempre com graça, ao similar "tom de conversa", certo despojamento moderno das construções civis em oposição ao "tom de discurso" dos antigos edifícios públicos. A tão conhecida analogia entre o "barro-armado com madeira" e o "nosso concreto armado", espécie de continuidade entre a lógica construtiva colonial e a moderna, deveria ser lida como uma figuração, uma metáfora. Lucio Costa não está provando uma efetiva passagem construtiva. Tem consciência da força de suas

cores da respectiva linha. O quepe deve ser obrigatório." "Plano geral de orientação urbana de Brasília", em Alberto Xavier (org.), *Lucio Costa: Obra escrita*, *op. cit.*, parte 5, item 11.

[7] "Código de Obras de Brasília", em Alberto Xavier (org.), *Lucio Costa: Sobre arquitetura*, *op. cit.*, pp. 324-325.

[8] "Rio, cidade difícil", em Lucio Costa, *Registro de uma vivência*, p. 377.

próprias imagens. Está dizendo, mais, que é próprio ao pensamento a liberdade da sugestão, essa identidade possível, imaginária, entre dois tempos. Talvez nomeássemos isso nostalgia. É o contrário. Ou ele não teria se voltado para o projeto moderno.

Os regionalismos, que nos anos 1930 retornam ao centro de interesse da arquitetura moderna fora do Brasil, ocorreram em países de longa tradição artesanal – entre finlandeses, japoneses, italianos, por exemplo – que detêm "saber acumulado" e se permitem, por isso mesmo, dar o salto ao desenho industrial, para mantermos o parâmetro moderno. Temos que distinguir um tanto esses regionalismos da circunstância brasileira, do nosso passado colonial, escravocrata, do nosso "pré-artesanato paupérrimo" apontado por Lina Bo Bardi, esquecidos como o "mestre de obras portuga" de quem fala Lucio Costa. O nativismo no Brasil será, antes de tudo, uma política de cultura encampada por um projeto nacional, quer dizer, de Estado. Coisas diversas são, naturalmente, uma cultura regional e o projeto nacional.

Sentimento da regra

Embora nossa filiação ao mundo latino e mediterrâneo seja uma ideia generalizada a que nos habituamos a partir de Lucio Costa, a busca inicial pelo fio da tradição construtiva no país e o afeto pelo vernáculo anônimo da colônia talvez devam algo ao Nativismo inglês que terá marcado a sua formação ou a sua escolha. Seria suficiente notar em seus escritos o emprego da palavra "sentimento" seguida, quase sempre, do verbo "escolher", para compreender que, em Lucio Costa, o "sentimento de escolha" descreve essa particular disposição, talvez próxima dos ingleses, em combinar o sentimento e a regra em algo como um sentimento da regra. Encontramos um traço empirista não apenas em sua conhecida oposição ao racionalismo estrito do projeto moderno. Mas também no emprego do termo "clássico" para designar não uma regra compositiva, mas o caráter de monumentalidade, o severo e digno sentido da intenção. Há uma conversa entre seus escritos e o pitoresco inglês (conhecida afirmação nativista da ilha contra o cartesianismo do continente),[9] quando o arquiteto defende o vernáculo pobre da colônia contra os excessos da regra erudita. Ou quando nota a veemência da arte nativa, "tosca e bárbara", que supera a norma cosmopolita;[10] ou manifesta sua admiração pela tradição da arquitetura doméstica das casas rurais inglesas,[11] transferida para os seus comen-

[9] O termo "nativismo" refere-se a uma tradição inglesa de cunho liberal, em oposição à rigidez neoclássica do continente ligada ao absolutismo inglês. É importante notar as observações de Wittkower sobre a transformação do idioma clássico importado por Inigo Jones em um estilo "nacional" e independente do modelo europeu, expressão da ideologia democrática do século XVIII inglês ao destituir a hierarquia clássica das tipologias edilícias e inaugurar uma atenção às fábricas, à pequena casa de campo – o *cottage* –, e "mesmo as habitações operárias". O termo "arquitetura doméstica" denomina uma tradição específica das residências rurais inglesas reconhecida junto e a partir do neopalladianismo inglês no século XVIII como manifestações "nativas" da ilha desde então. Ver Rudolf Wittkower, *Palladio e il palladianesimo*, Turim, Einaudi, 1984, capítulo VII, p. 160.

[10] Além das obras de Aleijadinho, a atenção de Lucio Costa volta-se para os retábulos, como demonstra em sua descrição sobre as capelas de Nossa Senhora da Conceição de Voturuna: "As obras de sabor popular, desfigurando a seu modo as relações modulares dos padrões eruditos, criam, muitas vezes, relações plásticas novas e imprevistas, cheias de espontaneidade e de espírito de invenção, o que eventualmente as colocam em plano artisticamente superior ao das obras muito bem-comportadas, dentro das regras do 'estilo' e do *bon ton*, mas vazias de seiva criadora e de sentido plástico real." "A arquitetura dos jesuítas no Brasil", em Lucio Costa, *Registro de uma vivência*, p. 486.

[11] Discorrendo sobre o conceito formal renascentista na Inglaterra e na França, além das referências ao palladianismo de Wren e dos irmãos Adams, é de se notar a admiração de Lucio Costa pelo humanismo inglês renascentista, que soube manter, apesar do retorno do classicismo no continente, a "feição espontânea das nobres residências rurais" inglesas, a "instintiva reserva britânica" com sua "distinção natural inconfundível". "Considerações sobre arte contemporânea", em Lucio Costa, *Registro de uma vivência*, pp. 250-251. Nas digressões de Lucio Costa sobre a arquitetura europeia nos anos 1940, é visível a reserva do arquiteto, quase

tários sobre o melhor tipo de construção na colônia – casas despretensiosas, dignas e verdadeiras em sua simplicidade.

Todos esses temas, recorrentes em seus escritos sobre nossa arte e nossa arquitetura colonial, nada diferem, em espírito, de sua defesa da arte e da arquitetura modernas. Apesar da preeminência da cultura francesa, comum ao ambiente intelectual da época, a atenção do arquiteto não parece dirigida por teorias do continente ou pela linhagem puro-visualista. Estaria mais próxima dos críticos ingleses formalistas do início do século XX, Roger Fry ou Clive Bell, que certamente conhece, pelo acentuado teor literário dos textos, mais atentos à personalidade do artista, bem como pela similar apologia da arte abstrata enquanto afirmação da absoluta liberdade individual.[12]

A busca de um padrão generalizado de conduta, um "modo de ser" brasileiro, ao lado da defesa intransigente do artista, encontram finalmente a mesma ambivalência da arquitetura moderna entre a exemplaridade do "saber fazer", com seu antigo fundo anônimo e artesanal, e a pressão pela originalidade que é própria do artista moderno. Na passagem para a arte industrial e a sociedade de massas, compreende-se que se preserve ainda o ornamento, o pormenor, como sinais da presença do artista. E não apenas para Lucio Costa. Em artigo publicado em 1912 e republicado em 1920 com o título "Art and Socialism", Roger Fry defende a manutenção do ornamento e o pormenor de fundo manual, a salvo de qualquer recurso mecânico. Em plena Era Técnica, que aceita como fato inevitável, o "design puramente expressivo e não utilitário, tal como nomeamos o ornamento", enquanto "puder ser sustentado, não deve nunca ser imitado, pois a sua única razão de existir é transmitir o vital poder expressivo da mente humana agindo constante e diretamente sobre a matéria".[13] Alguém diria uma espiritualização da matéria. Não fosse um inglês. Não fosse a ilha o centro da Revolução Industrial e, exatamente, do Arts and Crafts.

Se Lucio Costa preconiza igualmente a fé nas "virtudes libertadoras da produção em massa", no intuito de resgatar a dignidade das "normas de vida individual" para as massas – "multidões de indivíduos – não se esqueça" –,[14] seu interesse volta-se (mais do que ao mundo do trabalho, da economia e das relações de classe) ao programa da arquitetura, um cotidiano de leveza e discrição diante da vida industrial que apenas se iniciava no país, cotidiano entre os dois limites exemplares da moradia – a arquitetura da colônia e a arquitetura doméstica – que são parte do seu próprio material, espécie de catálogo de referências, ou, como talvez desejasse para a arquitetura brasileira, um catálogo de "critérios urbanísticos", a seleção de pormenores disponíveis[15]

nos mesmos termos de autores ingleses do início do século XX, às obras modernas de feição *art déco* no primeiro pós-guerra pelo mau uso do "senso de medida peculiar ao gosto francês". Em Alberto Xavier (org.), *Lucio Costa: Sobre arquitetura*, op. cit., p. 212. Para a importância do Liberty na arquitetura doméstica e para o Nativismo inglês já no início do século XX, ver o capítulo "Inglaterra: Lethaby e Scott", e o lamento desses autores com o enfraquecimento da "reconhecida reputação" da arquitetura doméstica inglesa, que perdia terreno para o neoclassicismo do continente, em Reyner Banham, *Teoria e projeto da primeira Era da Máquina*, São Paulo, Perspectiva, 1975.

[12] "[...] assim como Fry baseava o fazer artístico na 'paixão' do artista, a experiência emocional do espectador também foi central para a teoria formalista [...]. A fundamentação do formalismo na opinião subjetiva, menos que em um cânon peremptório de gosto, permanece como ênfase consistente nos escritos dos críticos de Bloomsbury. *Arte* de Clive Bell proclama em sua introdução que 'o ponto de partida de todos os sistemas estéticos deve ser a experiência pessoal de uma emoção peculiar'. Bell cita Fry como exemplo e diz que o papel do crítico deve ser o de 'infectar os outros com entusiasmo'." Christopher Reed (org.), *A Roger Fry Reader*, Chicago/Londres, The University of Chicago Press, 1996, p. 55.

[13] Roger Fry, *Vision and Design*, Nova York, Dover Publications, 1998, p. 53.

[14] "Considerações sobre arte contemporânea", em Lucio Costa, *Registro de uma vivência*, p. 258.

[15] No "Roteiro para uma exposição de fotografias de arquitetura brasileira durante a Colônia e o Império", Lucio Costa organiza o material fotográfico segundo diferentes critérios – processo construtivo, cronológico, regional etc. Entre eles o "critério de pormenor"

para aquele momento indefinível, o "não sei quê" particularíssimo regendo a escolha final do arquiteto ou do artista. A conhecida preeminência da "intenção plástica", prerrogativa da liberdade artística, não é para ele exatamente "plástica", nem seus escritos sugerem qualquer inclinação puramente formal. A legitimidade da arte e da arquitetura supõe a "preexistência de uma *intenção* mais ou menos consciente – de sobriedade, de precisão, de graça, de elegância, de dignidade, de força, de rudeza etc.". Um comportamento, um caráter. As frases finais desse parágrafo sobre a intenção resumem o arquiteto e o intelectual por inteiro: "E é precisamente a aceitação dessas nuanças [...] – independente da função em si mesma – que diferencia a vida da petrificação (mortal) da mente".[16]

No Brasil, nos detivemos em demasia sobre os problemas de identidade e dos nativismos e é provável que com isso tenhamos perdido um pouco o essencial em Lucio Costa. A oscilação entre liberalismo e socialismo, contradição insolúvel, como observa o arquiteto em um de seus últimos depoimentos, foi dilema comum a muitos, se não a maioria dos intelectuais nos anos 1930 em diante. E, novamente, não apenas no Brasil. Como não lembrar do arquiteto ao ler um ensaio de Roger Fry sobre o significado da arte na economia da vida moderna? "Enquanto moeda simbólica, a arte representa um importante instrumento da nossa vida instintiva, mas a arte, enquanto criada pelo artista, está em violenta revolta contra a vida instintiva, já que é expressão inteiramente consciente da vida reflexiva."[17] A preocupação constante de Lucio Costa com a "contradição fundamental"[18] entre interesses individuais e interesses coletivos indicaria melhor as razões da sua decisão pela arquitetura moderna no Brasil, um "modo de ser" que supõe, no horizonte, os valores civis da esfera pública.

Deixando agora de lado o vínculo escorregadio entre traços pessoais e caráter nacional – reminiscências do século XIX, que afinal é o século do individualismo e dos nacionalismos –, temos que admitir que não é simples juntar personalidades tão diversas entre si como Lucio Costa e Le Corbusier – mesmo que o próprio arquiteto indique com clareza tal diferença.[19] O apelo de ambos em situar a arquitetura além do utilitário e a defesa da presença indissolúvel da dimensão individual na arquitetura nos impediu, talvez, de perceber que o sentimento e o intimismo no arquiteto brasileiro não poderiam estar mais distantes da comoção de Le Corbusier. A começar pela forma de expor as ideias.

A versão inglesa de *Vers une architecture*, um assertivo apelo ao tempo presente – *Por uma arquitetura*, na correta tradução brasileira –, foi publicada apenas em 1931 com um título mais ameno, *Towards a New Architecture* – ou, em tradução literal, "Em direção a uma nova arqui-

– arquitetura civil e arquitetura religiosa – que nomeia aqui o que o arquiteto entende por "partido", a intenção primeira que surge, no projeto, na escolha deste ou daquele "pormenor". Como sempre, a descrição combina disposições construtivas e juízos de qualidade, indiferentemente. Os itens da arquitetura civil contemplam: "partido compacto; partido vazado; partido de varanda entalada; partido de varanda aposta; partido de capela autônoma; partido de capela anexa à varanda; partido de capela interna; partido de janelas de peito; partido de janelas rasgadas; partido de sacadas; partido de sacadas corridas; partido abalcoado, etc.". Já os itens da arquitetura religiosa são descritos como: "nave singela, nave com capelas laterais, naves poligonais e ovaladas, fachadas alpendradas, fachadas concisas e difusas, composição escalonada, composição sobre o alto e sobre o largo, etc.". Em Alberto Xavier (org.), *Lucio Costa: Obra escrita*, op. cit., parte 3, item 11.

[16] "Formas e funções", em Lucio Costa, *Registro de uma vivência*, p. 261.

[17] Roger Fry, *Vision and Design*, op. cit., p. 50.

[18] "Por outro lado, os interesses do homem como indivíduo nem sempre coincidem com os interesses desse *mesmo homem* como ser coletivo; cabe então ao urbanista procurar resolver, na medida do possível, esta contradição fundamental." "Urbanismo", em Lucio Costa, *Registro de uma vivência*, p. 277.

[19] "Arquiteto de formação acadêmica, contemplativo por natureza e inclinado à compreensão, detestando o espírito de competição e pouco disposto à luta – ou seja, o oposto mesmo de Le Corbusier...". "Témoignage sur Le Corbusier et son oeuvre", em Alberto Xavier (org.), *Lucio Costa: Obra escrita*, op. cit., parte 5, item 2.

tetura". Na introdução ao livro, o próprio arquiteto recebeu uma descrição cautelosa, já advertindo os reticentes: "Ele não é um *fauve*, um 'revolucionário', mas um sóbrio pensador inspirado por uma irrestrita austeridade". A Inglaterra não tem, de fato, nenhum arquiteto entre os primeiros mestres modernos e a atmosfera geral da apresentação contornava de maneira elegante o ritmo afirmativo de Le Corbusier, para quem havia urgência em colocar a arquitetura na ordem do dia. E diante das obras cúbicas dotadas de "certa rigidez de volumetria [...] uma nudez extrema de muros e paredes", o sentimento inglês insistia nos seguintes termos: "Uma arquitetura de nossa própria época está tomando forma, lenta mas seguramente. [...] Está se desenvolvendo gradualmente, podemos agora supor, uma clássica e severa arquitetura cuja sua plena expressão deverá ser a de uma nobre beleza". A ilha mantinha a tradição de ir mudando as coisas sem grandes sobressaltos à francesa e o tradutor se preocupava em acalmar os leitores: "o sr. Le Corbusier escreve numa espécie de estilo *staccato* que é um pouco desconcertante, mesmo em francês".[20]

Dois anos antes, em 1929, Manuel Bandeira poderia ter usado essa última frase quase da mesma maneira, ao comentar em sua crônica diária a impressão causada por Le Corbusier na Escola de Belas Artes: "O francês de Le Corbusier não é bonito, a dicção é penosa, o vocabulário impreciso, a exposição difícil e cortada de incidentes. Mas o *fusain* e os lápis de cor suprem as deficiências orais. Le Corbusier desenha com agilidade".[21]

Sem dúvida, é difícil resumir as ideias de Le Corbusier. Seria como tentar resumir quantidades. O movimento das ideias se faz por pequenos axiomas combinados e repetidos até que se compreende que as ideias estão já inteiras em cada um. A disposição dos axiomas é o modo próprio da quantidade dizer uma comoção. Em viagem aérea por sobre o estuário do Prata até o Rio de Janeiro, registrada no seu livro *Precisões*, Le Corbusier, capaz de imagens magníficas, nos descreve não a paisagem, nova para um europeu, mas a sua comoção diante da Natureza enquanto extensão geográfica, a amplidão do espaço sul-americano, sob o impacto físico de um mundo primevo, como se fosse o plano zero da intervenção humana.[22] Em Le Corbusier a comoção é junção em ato de duas emoções: um "ver isto" e um "ser possível aquilo". A escala geográfica – não a paisagem – constitui ao mesmo tempo a fonte de uma emoção intelectual e uma afecção sensível. Uma apreensão que não tem como ser medida a não ser por uma ação humana. Não a "ação em geral" mas a que se cumpre em um "aqui" e um "agora" – a conjunção imediata de uma visão e de uma possibilidade.

Cada imagem descrita em *Por uma arquitetura* é uma demonstração em ato da apreensão sensível de relações espaciais: "O eixo da Acrópole vai do Pireu até o Pentélico, do mar à montanha. Dos Propileus, perpendicular ao eixo, ao longe no horizonte, o mar. Horizontal perpendicular à direção que lhe imprimiu a arquitetura onde você está [...] A Acrópole estende seus efeitos até o horizonte". Não há qualquer sentimento, já que sentimento é palavra evocativa, temporal. Em Le Corbusier há uma dilatação da visão: "As casas vizinhas, a montanha longínqua ou próxima, o horizonte baixo ou alto são massas formidáveis [...]".[23] E não há regionalismos. Le Corbusier é o menos artesanal entre todos os primeiros arquitetos modernos, não importa que materiais utilize nem o lugar onde constrói. Sua inteligência é imediatamente plástica, aquela que reconhecemos sempre que as relações espaciais intuitivas sejam a matriz formativa. Nesse pensamento de conjunto, obcecado por amplas relações, o raciocínio é técnico mas não industrial. Le

[20] Frederick Etchells, "Introduction", em Le Corbusier, *Towards a New Architecture*, Nova York, Dover Publications, 1986, pp. v-xvii.

[21] "Le Corbusier na Escola de Belas Artes", em Manuel Bandeira, *Crônicas inéditas I – 1920-1931*, organização de Júlio Castañon Guimarães, São Paulo, Cosac Naify, 2008, p. 278.

[22] Le Corbusier, *Precisões: sobre um estado presente da arquitetura e do urbanismo*, São Paulo, Cosac Naify, 2004.

[23] Le Corbusier, *Por uma arquitetura*, São Paulo, Perspectiva, 2002, pp. 133 e 137.

Corbusier move-se no âmbito da geometria euclidiana onde a matéria conta pouco mas não assim o corpo, que é origem da medida. Longe da matriz unitária do design da Bauhaus, o arquiteto recorre a antigas regras de proporção, regras não exatas e suficientemente genéricas para permitir o trânsito entre dois sistemas de medida. O primeiro, necessário para o controle visual das elevações: a seção áurea. E o segundo, adaptado aos movimentos e hábitos do corpo: o *modulor*.

Le Corbusier transforma a construção em uma técnica do visível ao conferir fisicalidade a pequenos grupos de relações em torno da vida diária – funções, diríamos. Coisas como um parapeito confortável para o apoio descansado do corpo, já moldado no enérgico perfil de uma viga; mesas e bancos engastados nas empenas em continuidade da massa; uma estreita passarela alargada no lugar certo para olhar a vista; o piloti deslocado da grelha para abrir passagem à entrada. E logo compreendemos porque uma escada ao lado da rampa marca o tempo vertical do espaço. Verdadeira matriz corbusieriana, a planta articulada ao corte – que é o dispositivo da profundidade, em lugar da composição acadêmica das partes – alcança o *continuum* espacial moderno na fusão, em uma unidade formal, do que sempre esteve separado, o abrigo e seu uso. Lembrar o cubismo é pouco diante de um projeto que faz da vida cotidiana uma experiência intelectual do espaço, operação tão inusitada quanto simples, qual abrir uma janela em um muro ao ar livre – e quantas vezes os seus "objects à réaction poétique" buscarão na forma uma moldura vazada para o onírico.[24]

Uma experiência do espaço não fará retornar o sentimento no interior da forma? O sensível, não o sentimento. Função significa, para Le Corbusier, atenção a uma forma em funcionamento, essa espécie de economia estrutural que impede a linguagem de falar "de mim".[25] Tudo o que em Lucio Costa representa a poética do pormenor, o sinal intransferível do artista, inexiste em Le Corbusier, que prefere ver qualidade no fato banal, como diz, dos produtos industrializados. Admira a matriz do design e se utiliza dela atento às convenções do uso: a poltrona desenhada em duas dimensões, a feminina e a masculina; ou a *chaise-longue* industrial com suas posições móveis na sequência do gesto automático de primeiro sentar e depois recostar. Espreguiçadeira seria a tradução em português, mas fica difícil imaginar essa *chaise-longue* com tal propriedade luso-brasileira até nos depararmos com a divisória baixa entre dois recintos, uma perfeita espreguiçadeira moldada e ondulada na massa da alvenaria, descansando entre o banho e o quarto de dormir. O que mais dizer desse funcionalismo muito peculiar senão que é uma lírica do anonimato moderno? Formas banais, generalizáveis, usos cotidianos e hábitos despercebidos tornaram-se elementos plásticos de força expressiva sem recorrer a qualquer sentimento. Em Le Corbusier, a arquitetura encontra, mais do que em nenhum outro arquiteto seu contemporâneo, a impessoalidade do "eu lírico" moderno. Talvez tenha sido único.

Utilidade lírica

Apenas o reconhecimento adulto de sensibilidades diversas permitiu a Lucio Costa encontrar aquilo que é mais singular em um arquiteto aparentemente oposto à sua própria inclinação. A liberdade lírica de Le Corbusier, a comoção espa-

[24] Além do conhecido interesse de Le Corbusier pelo surrealismo, ver a bela leitura de Bruno Zevi sobre a linguagem helênica, mais do que clássica, de Le Corbusier, e o uso da moldura ao final da "promenade architecturale": "Estes 'objets à reaction poétique', que imbuem e tornam líricas as rígidas estereometrias racionalistas, são filhos das êntases e dos equinos, das acanaladuras e dos imocapos, das milhares de inflexões vibrantes da aritmética grega". *A linguagem moderna da arquitectura*, Lisboa, Publicações Dom Quixote, 1984, p. 108.

[25] Ver a leitura de Kurt W. Forster sobre a "Lição de Roma" de Le Corbusier, "Antiquity and Modernity in the La Roche-Jeanneret Houses of 1923" (1988), em *Oppositions Reader*, Nova York, Princeton Architectural Press, 1998, p. 464. "A mediação da grande abstração em cada detalhe recomenda a arquitetura romana como ponto de partida para a solução dos problemas contemporâneos."

cial e plástica diante da natureza – que Lucio Costa tanto admira – não correspondem, nem deveriam necessariamente, a seu próprio projeto, tão afeito ao detalhe, ao pormenor. E, no entanto, essa lírica do mundo comum, de composição e modenatura contidas, será a mesma que compreende tão imediatamente o significado da arquitetura de Le Corbusier, a abrangência do seu projeto de urbanismo: da moradia ao planejamento do território.[26] Para Lucio Costa, a totalidade da vida. E nenhum saber teórico poderia por si só conduzir a leitura singular que o arquiteto brasileiro faz do Plano Urbanístico de Le Corbusier – a transferência de um dilema da arquitetura moderna para o dilema da vida moderna. No seu tempo desdobrado, ao invés de buscar a ansiada unidade entre arte e técnica, arte e ciência, arte e tecnologia, Lucio ignora esse "e" problemático e transforma os pares ambivalentes na sua conhecida descrição dos três problemas alcançados por Le Corbusier: "o problema técnico da construção funcional e do equipamento; o problema social da organização urbana e rural em sua complexidade utilitária e lírica; o problema plástico da expressão arquitetônica, em suas relações com a pintura e escultura".[27] Temos que nos render diante dessa inusitada descrição que situa, juntas, a lírica e a utilidade. A cuidadosa reserva de Lucio Costa diante do Plano Geral organizador recebe aqui o seu sentido, o mais lírico. Na esteira de Le Corbusier, para Lucio Costa o que está "além do utilitário" é essencialmente um programa, não a forma plástica mas uma forma de vida. O que podem ser as suas escalas da vida urbana senão uma espécie de fusão entre o sentimento e a regra? O arquiteto brasileiro sobrepõe à dimensão geográfica – bem como ao âmbito organizador e monumental – do Plano de Le Corbusier o seu próprio programa de um vernáculo cotidiano estendido a todas as instâncias como um padrão de conduta. Lucio Costa preserva no detalhe, em certas disposições da moradia, nas Unidades de Vizinhança, exemplos de civilidade que se iniciam no âmbito mais próximo e doméstico, buscando a passagem, a menos impositiva, entre o mundo cotidiano e a urgência da vida moderna.[28] Concorde-se ou não com sua maneira de pensar a cidade contemporânea – a sequência de conjuntos rarefeitos em meio à paisagem, a natureza telúrica como respiração entre os seus núcleos urbanos, referência corbusieriana –, deveríamos estender muito além o significado do urbanismo tal como concebido por Lucio Costa, bem como o seu programa geral para a arquitetura no país: um planejamento modulado pela hora comum, a vida clara ordenada pela lírica do cotidiano. A forma moderna, que à sua maneira admirava em Le Corbusier, assume aqui essa espécie de bela utopia que sobrepõe funcionalidade e particularidade.

Pormenor

Lucio Costa nunca esteve completamente à vontade na raiz construtiva do projeto moderno. Sua sensibilidade não é espacial, não é exata-

[26] "Sua ambição era redesenhar, de uma só vez, o âmbito total da arquitetura moderna nas dimensões e com a coerência sistemática dos tempos romanos." [...] "O primeiro esboço de seu artigo sobre a 'Lição de Roma' revela imediatamente o seu fascínio pela totalidade do planejamento romano, a congruência entre estratégia social e projeto de arquitetura." Kurt W. Forster, "Antiquity and Modernity in the La Roche-Jeanneret Houses of 1923" (1988), em *Oppositions Reader, op. cit.*, p. 464.

[27] "Considerações sobre arte contemporânea", em Lucio Costa, *Registro de uma vivência*, p. 258.

[28] "Nós vivemos nossas próprias vidas e cada um tem a sua própria vida e a própria experiência. Assim, eu tento continuar minhas próprias experiências criando simultaneamente áreas pequenas e independentes dentro da cidade que eu estava tentando criar [...] relações pequenas, monumentais entre unidades e também em escala maior [...]." "Cidades-capital", em Alberto Xavier, *Lucio Costa: Obra escrita, op. cit.*, parte 4, "A arquitetura contemporânea", item 29, p. 5. O trecho faz parte de uma discussão inacabada entre Lucio Costa, Arthur Korn, Dennys Lasdun e Peter Smithson sobre cidades-capital, considerando seus problemas e utilizando como exemplos Brasília, uma cidade nova, e Berlim, um núcleo novo.

mente plástica e, menos ainda, se conforma ao rigor do design e sua lógica repetitiva. Ao contrário, é senso de forma, avaliação passo a passo, contendo o seu viés empirista nos limites de uma composição moderna. É muito visível no Parque Guinle, sua obra de matriz corbusieriana mais realizada, a conversa consigo mesmo no esforço de generalização do detalhe mas sem perda do caráter artesanal, a cor levemente caipira desorganizando a regularidade da fachada, anotações de um "modo de ser" que funcionam como ornamento no melhor sentido da palavra ornamento – a atenção ao pormenor. Suas referências portuguesas, de casas maciças, brancas e irregulares, bem como as descrições da caixilharia, sugerindo grandes halls de Voisey reencontrados na colônia, mais do que as largas aberturas de Le Corbusier, são imagens significativas. Significativas para entender o desajuste, frequente muitas vezes, entre o partido calmo e alongado diante da paisagem, sempre recomendado pelo arquiteto a projetos modernos, e o tratamento pontilhado das suas aberturas, negando a linha que deveriam enfatizar. Seus muxarabis sugerem a independência de *bay-windows* inglesas em maciços portugueses. Tantas são as indicações nesse sentido que somos levados a imaginar se em seus ornamentos não há mais sensibilidade pitoresca do que colonial. Diante do Park Hotel de Friburgo, como não ver a maneira aditiva e cumulativa de combinar referências diversas à maneira pitoresca, embora o arquiteto, em perfeita consciência da circunstância histórica do país, preconizasse o ascetismo severo da colônia? Como dirá em 1952, a "deliberada procura de fazer reviver algum traço da tradição da colônia devidamente integrado ao projeto" não esconde ser o que efetivamente é: uma escolha intelectual e erudita buscando o, como diz, "não sei quê" indefinível, sugerindo mais a atmosfera e menos o artista. A revelação de Diamantina não terá sido suficiente, afinal, para modificar em substância a sua sensibilidade. Era o saber de si que lhe permitia reservar ao mundo doméstico, à arquitetura residencial e a esse pequeno hotel de descanso em Friburgo, o lugar onde exerce o seu próprio "modo de ser".

Registro de uma vivência

Percorrendo *Registro de uma vivência*, vem à lembrança certa atmosfera da "arquitetura doméstica", tradição acima aludida na qual se mostra melhor um traço do pensamento liberal inglês, a individualidade exercida em meio à convenção. Uma foto do arquiteto em meio ao bricabraque doméstico em desordem cultivada talvez dê uma medida imaginária do seu rigor intelectual e da generosidade desse rigor diante do vernáculo despojado da colônia, controlando o seu próprio empirismo nos limites da racionalidade moderna. Seria preciso rever o recolhimento de Lucio Costa junto ao mundo colonial. O intimismo dubitativo que cerca alguns de seus escritos não padece dos dilemas do atraso, esse era dilema modernista. Sua decisão como homem público em defender o edifício do Ministério, sua independência ao dar passagem a Niemeyer, o engajamento em implantar a Universidade do Brasil, o constante esforço didático, não lhe autorizavam aceitar, por razão e vontade, como ele mesmo diz, qualquer outro prognóstico que não a modernização. Tal disponibilidade lembra muitas vezes a conversa com o mundo um pouco ao estilo interessado de Manuel Bandeira, mas sem a leveza jornalística da crônica diária do poeta um tanto desataviado nas palavras, coisa que não se diria do arquiteto. A reserva deste diante do que a sua própria figura representa enquanto personalidade pública junto ao poder, a sua discrição enquanto personagem da cidade, talvez estivesse mais próxima ao temperamento de Drummond, como se guardasse o saber da inadequação do exercício da civilidade numa sociedade de classes. E também o dever do anonimato e da impessoalidade do indivíduo moderno que se mostravam, aqui, como signo de educação e até privilégio de elite.

A referência inaugural de Lucio Costa diz respeito essencialmente à força dessa imagem que distingue no arquiteto, mais do que tudo, um personagem da cultura brasileira e, em seu projeto, uma imagem do país que lhe é muito própria. Imagem, ao mesmo tempo, próxima de nós sempre que recorremos ao nativismo, não junto ao arquiteto, mas a partir dele. Na demanda por um

"modo de ser" – porque é uma demanda – a mais bela memória que guardamos de Lucio Costa é o seu ideal da esfera pública enquanto expressão de uma forma de vida. E também a dimensão da arquitetura, para além das obras construídas, como uma estética do cotidiano.

Diante do seu livro organizado com as cartas, as fotografias, as anotações familiares misturadas às discussões de planos e projetos, e um título tão significativo – *Registro de uma vivência* –, impressiona a maneira como o relato pessoal, quase íntimo, adquire uma dimensão pública que nos obriga ao distanciamento da leitura impessoal. Há nesse livro a construção de uma individualidade, palavra que descreve melhor, em Lucio Costa, o vínculo indissolúvel entre indivíduo e esfera pública, assinalando a estatura desse arquiteto na cultura brasileira. Fazer esse livro como que um exemplo de um modo de vida, ou "modo de ser", e alcançar essa impessoalidade, nos dá a dimensão propriamente estética de Lucio Costa.[29]

[29] Publicado originalmente sob o título "Utilidade lírica", em *Lucio Costa: um modo de ser moderno*, organização de Ana Luiza Nobre, João Massao Kamita, Otávio Leonídio e Roberto Conduru, São Paulo, Cosac Naify, 2004. O texto foi revisto e ampliado pela autora especialmente para esta edição.

Índice onomástico

13ª Trienal de Milão, 19, 408, 409, 567
36º Congresso Eucarístico Internacional, 414, 432
Aalto, Alvar, 121, 153
Abadia de Ottobeuren (Alemanha), 560
Academia de Belas Artes, 157
Académie d'Architecture, 19
Acre, 11
Acrópole (Atenas), 114, 118, 430, 441
Adam, James, 250, 468
Adam, Robert, 250, 468
Afonso VI, dom, 465
Agache, Alfred Donat, 166, 435
Aguiar, Eduardo Duarte de Souza, 136
Albergue da Boa Vontade (Affonso E. Reidy e Gerson Pinheiro, Rio de Janeiro, RJ), 167
Alberti, Leon Battista, 224
Albuquerque, Lucílio de, 22, 24, 171
Alcântara, Antônio Pedro Gomes de, 440
Alcântara, Dora Monteiro e Silva de, 440
Aleijadinho, 15, 18, 169, 199, 403, 404, 439, 440, 457, 517, 521, 522, 523, 527, 533, 534, 536, 538, 539, 540, 544, 545, 546, 547, 550, 551, 552, 560, 609
Alemanha, 133, 251
Alencar, Alexandrino Faria de, 11
Alentejo (Portugal), 452, 453
Allégret, Marc, 436
"Alexander's Ragtime Band" (Irving Berlin), 594
Almeida, Álvaro Osório de, 103
Almeida, Antônio Joaquim de, 439, 474
Alpoim, José Fernandes Pinto, 478, 521
Alves, Atílio Masieri, 167, 427
Alves, Constâncio, 167
Amaral, Inácio do, 18, 189
Amaral, Mário do, 76
Amaral, Ricardo, 571
Amaral, Tarsila do, 72, 437, 607
Amazonas, estado do, 11, 229
Andrade, Antonio Luís de, 441
Andrade, Carlos Drummond de, 136, 157, 199, 203, 435, 436, 439, 440, 41
Andrade, Graciema Mello Franco de, 441, 505

Andrade, Joaquim Pedro de, 403, 521
Andrade, Justino Ferreira de, 529
Andrade, Mário de, 72, 108, 437, 439, 440, 441, 457, 486, 607
Andrade, Oswald de, 437
Andrade, Rodrigo Mello Franco de, 16, 18, 73, 230, 403, 411, 435, 436, 437, 440, 441, 473, 474, 548, 549, 560, 606
Angkor Wat, 248
Anouilh, Catherine, 569
Anouilh, Jean, 569
Antonio, Celso, 72, 108, 129, 135, 137, 190
Antunes, Paulo, 167
Apartamento Maria Elisa Costa e Eduardo Sobral (Lucio Costa, Rio de Janeiro, RJ), 224
Apartamento Manoel Dias (Gregori Warchavchik e Lucio Costa, Rio de Janeiro, RJ), 72, 73
Aqueduto da Carioca (José Fernandes Pinto Alpoim, Rio de Janeiro, RJ), 511
Aracaju (SE), 477
Aragão, Pedro Muniz, 533
Aragon, Louis, 48
Araújo, José Soares de, 552
Arca Scaligera (Verona), 45
Architecture, Formes, Fonctions, 259, 262
Arco do Triunfo (Paris), 342
Arcuri, Arthur, 440
Arezzo (Itália), 448
Argel (Argélia), 204
Argentina, 382
Arica (Chile), 380
Arona (Itália), 38, 43
Arquitetura popular em Portugal (Associação dos Arquitectos Portugueses), 457
Arquitetura e Construção, 569
Arquitetura e Urbanismo, 4
Arquivo Nacional (Rio de Janeiro, RJ), 533
A Santa Ceia (Leonardo da Vinci), 45
As tu du coeur? (Jean Sarment), 41
Assíria, 42
Assis, Joaquim Maria Machado de, 374
Atenas (Grécia), 118, 561

629

Aterro (Parque) do Flamengo (Lota de Macedo Soares, Affonso E. Reidy, Jorge M. Moreira, Carlos Werneck de Carvalho, Hélio Mamede, Sergio Bernardes, Roberto Burle Marx, Berta Leitchic e Luiz Emigdio de Mello Filho, Rio de Janeiro, RJ), 411, 428
Athayde, Manuel da Costa, 16, 526
Athayde, Tristão de, 403, 405, 441
Aubert, Henri, 559
Azevedo, Paulo, 440
Azevedo, Roberto Marinho de, 11
Azevedo, Thaumaturgo de, 11, 371
Azevedo, Washington, 168
Azulejos para a sede do Jockey Club (Lucio Costa, Rio de Janeiro, RJ), 421
Bacellar, Gilberto, 594
Bacellar, Huet de, 11, 594
Bahia, estado da, 33, 35, 239, 439, 440, 441, 453, 502
Bahiana, Gastão, 164, 171
Bairro Patamares (Maria Elisa Costa e Eduardo Sobral, Salvador –BA), 342
Bakema, Jacob Berend (Jaap), 570
Baker, Josephine, 41
Bakst, Leon, 167
Baldassini, Alejandro, 166, 167
Baldessarini, Sonia Ricon, 423
Balzac, Honoré de, 41
Banco Nacional da Habitação (BNH), 302
Bandeira, Manuel, 48, 72, 73, 80, 202, 326, 441, 457
Barata, Mário, 440
Bardot, Brigitte, 567
Barreirinha (AM), 229
Barreto, Paulo, 411, 438
Barroso, Gustavo, 439
Basílica de Santa Sofia (Isidoro de Mileto e Antêmio de Trales, Istambul), 68, 112, 250, 446
Basilica del Santo (Padova), 45
Basílica de São Marcos (Veneza), 46
Basílica de São Sebastião (Rio de Janeiro, RJ), 416
Basílica do Senhor Bom Jesus de Matosinhos (Congonhas do Campo, MG), ver Santuário do Senhor Bom Jesus de Matosinhos
Batista, João Gomes, 522, 534, 552
Batista, Nair, 438
Batistério de São João (Florença), 449
Bauhaus, 69, 144, 145, 246, 257
Baumgart, Emílio, 136, 166
Bazin, Germain, 440, 517
Beatenberg (Suíça), 12, 555, 558
Beauboug (Centre Georges Pompidou) (Richard Rogers, Renzo Piano e Gianfranco Franchini, Paris), 150
Behrens, Peter, 238
Beira Alta (Portugal), 452
Beira Baixa (Portugal), 452
Belém (PA), 11, 499, 509

Belfort (França), 574
Bell, Clive, 242
Bento (Faria Ferraz), José, 440
Berlim (Alemanha), 385, 387
Berna (Suíça), 560
Bernhardt, Sarah, 594
Bernardelli, Félix, 80, 163, 581
Bernardelli, Henrique, 80, 163, 581
Bernardelli, Rodolfo, 24, 80, 163, 164, 581
Bernini, Gian Lorenzo, 517
Bernstein, Henri, 41
Bessard, Henriette, 558
Biarritz (França), 164
Biblioteca Nacional do Rio de Janeiro, 479
Biblioteca e Mapoteca do Palácio do Itamarati (Robert Prentice e Anton Floderer, Rio de Janeiro, RJ), 133, 146
Bidard, João Baptista, 167
Bienal Internacional de Arte de São Paulo, 153
Bill, Max, 201, 202
Birmingham (Inglaterra), 162
Bittencourt, Paulo, 157
Bizâncio, 112, 446
Bopp, Raul, 441
Bois-le-Comte (Legendre de Boissy), 372
Botticelli, Sandro, 42
Braga, Rubem, 441
Bragança (Portugal), 454
Braque, Georges, 251
Brasília (DF), 4, 5, 18, 27, 67, 138, 141, 142, 151, 153, 205, 206, 257, 278, 282, 283, 295, 298, 299, 301, 302, 303, 304, 310, 311, 314, 315, 316, 317, 318, 319, 320, 321, 322, 323, 324, 325, 326, 327, 328, 329, 330, 332, 333, 342, 380, 390, 398, 403, 408, 422, 428, 432, 434, 508, 556, 561, 609, 610, 612
Brazil, Álvaro Vital, 167
Brazil Builds (Philip Goodwyn), 200
Brecheret, Victor, 72
Bretas, Rodrigo José Ferreira, 521, 522, 540, 550, 551
Breton, André, 48
Brindisi (Itália), 561
Brito, Fernando de, 167
Brito, Francisco Xavier de, 522
Brito, José Antônio de, 539
Brito, Manoel Francisco do Nascimento, 318
Brito, Ronaldo, 144
Bruhns, Angelo, 165
Brunelleschi, Filippo, 111, 517
Buenos Aires, 72, 115, 145
Burlamaqui, Maria Cristina, 71, 144
Bush, George Herbert Walker, 388
Byington, Olivia, 228
C&S Planejamento Urbano, 342
Cachoeira (BA), 502
Cadeira Thonet, 459
Cadernos de Cultura, 245

Caixa d'água da SUDEBAR (Lucio Costa, Rio de Janeiro, RJ), 19
Caldas, José Zanine, 433
Calheiros, Luiz Fernandes, 535
Califórnia (EUA), 460
Camargo, Paulo, 167, 168, 342
Caminha, Pero Vaz de, 429
Campanille (Veneza), 46
Campofiorito, Ítalo, 151
Campos, Ernesto de Souza, 18, 189
Campos, Júlia Sobral, 16
Campos, Milton, 441
Campos, Olavo Redig de, 67
Canadá, 382
Candilis, Georges, 570
Capanema, Gustavo, 17, 121, 131, 132, 135, 141, 168, 173, 195, 198, 199, 242, 608, 609
Capela do Carmo (Diamantina, MG), 27
Capela da Fazenda Jaguara (Matosinhos, MG), 529
Capela de Nossa Senhora da Conceição (Voturuna, SP), 486, 487
Capela de Notre-Dame du Haut (Ronchamp), 119, 150, 154, 260, 261, 424, 440, 517, 553, 574, 585
Capela de Notre-Dame de Toute Grâce du Plateau d'Assy (Assy), 252
Capela de São Francisco Xavier do Engenho Bonito (Nazaré da Mata, PE), 509
Capela de São Miguel Arcanjo (São Paulo, SP), 486, 487
Caraça, Colégio do (MG), 16
Cardoso, Joaquim, 167, 439
Carducci, Giosuè, 16
Careta, 44
Carlos VIII, 115, 446
Carneiro, Paulo, 153, 231
Carpeaux, Jean-Baptiste, 39
Carrier United Technologies, 237
Carrier, Willis Haviland, 237, 239
Carrilho, Arnaldo, 379
Cartier-Bresson, Henri, 151
Carvalho, Ayrton, 440, 480, 513, 548
Carvalho, Flávio de, 198
Carvalho, Joaquim Francisco de, 142, 237
Carvalho, Maria Luiza, 135
Carvalho, Mário Cesar, 605
Carvalho, Alberto Monteiro de, 121, 136, 144
Carvalho, Pedro Paulo Paes de, 17, 76
Casa Alfredo Schwartz (Lucio Costa, Rio de Janeiro, RJ), 72, 77, 167
Casa Álvaro Osório de Almeida (Lucio Costa, Rio de Janeiro, RJ), 103
Casa Arnaldo Guinle (Lucio Costa, Teresópolis, RJ), 30
Casa de Barreirinha (Lucio Costa, Barreirinha, AM), 20
Casa do Brasil (Le Corbusier, Cidade Universitária Internacional de Paris), 239
Casa do Brasil, projeto (Lucio Costa, Cidade Universitária Internacional de Paris), 152, 230, 231, 233, 236
Casa de Brasília (Lucio Costa, Brasília, DF), 223
Casa da Câmara de Goiás Velho (GO), 439
Casa da Câmara de Mariana (José Pereira dos Santos, Mariana, MG), 511
Casa da Câmara de Ouro Preto (MG), ver Museu da Inconfidência
Casa da Câmara de Pilar de Goiás (GO), 511
Casa da Câmara de Sabará, 474
Casa Carmen Santos (Lucio Costa, Rio de Janeiro, RJ), 100
Casa de campo Fábio Carneiro de Mendonça (Lucio Costa, Conservatória, RJ), 17, 52
Casa de campo Pedro Paulo Paes de Carvalho (Lucio Costa, Araruama, RJ), 17
Casa e capela de Santo Antônio (São Roque, SP), 486, 508
Casa de Chica da Silva (Diamantina, MG), 27
Casa dos Contos (Ouro Preto, MG), 502, 511
Casa e engenho da fazenda do Abrilongo (Chapada dos Guimarães, MT), 508
Casa e engenho da fazenda Babilônia (Pirenópolis-GO), 508
Casa Eduardo Duvivier (Maria Elisa Costa, Rio de Janeiro, RJ), 423
Casa E. G. Fontes 1 (Lucio Costa, Rio de Janeiro, RJ), 55
Casa E. G. Fontes 2 (Lucio Costa, Rio de Janeiro, RJ) 60
Casa Farnsworth (Mies van der Rohe, plano), 562
Casa grande e capela da fazenda Colubandê (São Gonçalo, RJ), 503, 507
Casa grande e capela da fazenda do Padre Correia (Petrópolis, RJ), 508
Casa grande da fazenda Samambaia (Petrópolis, RJ), 508
Casa grande da fazenda Santo Antônio (Petrópolis, RJ), 508
Casa grande do engenho Megaípe (Jaboatão dos Guararapes, PE), 499
Casa Hamann (Lucio Costa, Rio de Janeiro, RJ), 107
Casa Helena Costa (Lucio Costa, Rio de Janeiro, RJ), 226, 423
Casa Heloisa Marinho (Lucio Costa, Correias, RJ), 222
Casa Hungria Machado (Lucio Costa, Rio de Janeiro, RJ), 18, 218
Casa Genival Londres (Lucio Costa, Rio de Janeiro, RJ), 104
Casa Grande e Senzala (Gilberto Freyre), 48, 457
Casa Leon Zeittel (Maria Elisa Costa, praia de Itaipu, Niterói, RJ), 342
Casa Maria Dionésia (Lucio Costa, Rio de Janeiro, RJ), 102

Casa Marisa e Dalmo Mello (Maria Elisa Costa, Aracajú, SE), 342
Casa Marúcia (Ribeiro da Costa) e Helio Junqueira Meirelles (Maria Elisa Costa, Búzios, RJ), 342
Casa Modernista (Gregori Warchavchik, São Paulo, SP), 72, 167, 608
Casa Modesto Guimarães (Lucio Costa, Correias, RJ), 51
Casa Nordschild (Gregori Warchavchik, Rio de Janeiro, RJ), 69, 167, 200
Casa Olivia Byington e Edgar Duvivier (Lucio Costa, Rio de Janeiro, RJ), 228, 423
Casa Rodolfo Chambelland (Lucio Costa e Evaristo Juliano de Sá, Rio de Janeiro, RJ), 14
Casa do sítio do Padre Inácio (Cotia, SP), 508
Casa Saavedra (Lucio Costa, Correias, RJ), 18, 220, 430
Casa da Torre de Garcia d'Ávila (Tatuapé, BA), 499
Casa Tugendhat (Mies van der Rohe, Brno), 153, 257
Casas Cesário Coelho Duarte (Lucio Costa e Gregori Warchavchik, Rio de Janeiro, RJ), 72
Casas Jaoul (Le Corbusier, Neuilly-sur-Seine), 150
Casas Maria Gallo (Lucio Costa e Gregori Warchavchik, Rio de Janeiro, RJ), 72
"Casas sem dono" (Lucio Costa), 17, 83, 84
Casablanca (Marrocos), 367
Castelo de Fontainebleau (Fontainebleau), 251
Castro, Aloysio de, 435
Castro, Armando de Faria, 18, 205
Castro, Fidel, 385, 387
Castro, d. Jerônimo de, 16
Catas Altas do Mato Dentro (MG), 519
Catedral de Brasília (Oscar Niemeyer, Brasília, DF), 289, 517
Catedral de Chartres, 447
Catedral de Rheims, 68
Catedral de Salvador, BA (antiga igreja do Colégio dos Jesuítas), 456, 514
Catedral de São Basílio (Postnik Yakovlev, Moscou), 250
Catedral de São Pedro (Vaticano, Roma), 516
Catedral Sé de Olinda (PE), 512
Cavalcanti, Emiliano Di, 72
Ceará, estado do, 408, 503
Celso, (conde de) Afonso, 169, 382
Centro Le Corbusier, 145
Cerqueira, Francisco de Lima, 529, 539, 546, 547
César, Júlio, 44
Cézanne, Paul, 68
Chafariz das Saracuras (Mestre Valentim, Rio de Janeiro, RJ), 146, 166
Chagall, Marc, 251
Chalréo, Diogo, 171
Chambelland, Rodolfo, 14, 15, 171
Chandigarh (Índia), 145, 150
Chantecler (Edmond Rostand), 393
Chantereine, Nicolas de, 499

Chapada dos Guimarães, 343, 508
Chaplin, Charles, 167, 563
Charpentier, Félix Maurice, 76
Chaux-de-Fonds (Suíça), 583
Chicago (EUA), 553, 562
Chicó, Mário Tavares, 440
Chile, 382
China, 282, 384, 385, 386, 387
Choisy, Auguste, 430
CIAM (Congressos Internacionais de Arquitetura Moderna), 4, 5, 133, 151, 198, 246, 274, 304
CIEPs (Centros Integrados de Educação Pública) (Oscar Niemeyer, Rio de Janeiro), 434
City Improvements, 160
Clarens (Suíça), 558
Clínica São Vicente, 104
Clube dos Marimbás (Lucio Costa e Gregori Warchavchik, Rio de Janeiro, RJ), 83
Coimbra (Portugal), 11
Coimbra, Estácio, 48
Coimbra, Lúcia, 163
Colégio do Caraça (MG), 431, 519
Colégio dos Jesuítas (Paranaguá, PR), 439
Coli, Charles, 572
Coligny, Gaspar II de, 372
Coluna Prestes, 371
Comédie Française, 41
Comitê Internacional de História da Arte, 536
Comissão dos Cinco, UNESCO (Ernest Rogers, Lucio Costa, Le Corbusier, Sven Markelius e Walter Gropius), 574
Commonwealth, 385, 387
Compagnie du Gaz, 160
Companhia de Jesus, 483, 484
Companhia Siderúrgica Belgo-Mineira, 99, 459
Companhias de Energia de São Paulo, 237
Conferência Internacional de Artistas (UNESCO, 1952), 268
Congo, 436
Congonhas do Campo (MG), 529, 550, 552
Conjunto Residencial Prefeito Mendes de Moraes, ver Pedregulho
Conselho Nacional de Belas Artes, 71
"Considerações sobre arte contemporânea", 166
Convento da Ajuda (José Fernandes Pinto Alpoim, Rio de Janeiro, RJ), 166
Convento da Penha (Vila Velha, ES), 512
Convento de Sainte Marie de La Tourette (Le Corbusier, Éveux), 151, 154, 585
Cordeiro, Luiz Alberto, 325
Corintho (MG), 27
Correa, Joana (Francisca) de Araújo, 521, 531
Correias (RJ), 16, 50, 51, 72, 194, 220, 222, 226, 430
Correio da Manhã, 147, 157, 318
Cortes, Geraldo de Meneses, 373, 376
Cortez, José, 73, 165
Costa, Alfredo Ribeiro da, 11

Costa, Alina Ribeiro da, 47, 594
Costa, Alina Gonçalves Ferreira da, 10, 12, 241
Costa, Álvaro Ribeiro da, 76
Costa, Audomaro Ribeiro da, 594
Costa, Dinah Ribeiro da, 594
Costa, João Baptista da, 12, 21, 171
Costa, Heitor da Silva, 163
Costa, Helena, 7, 16, 76, 146, 148, 226, 228, 230, 408, 423, 555, 561, 567, 570, 572, 582, 587, 611
Costa, Ignacio Loyola da, 11
Costa (Filho), Ignacio Loyola da, 11
Costa, Joaquim Ribeiro da, 9, 10, 11, 606
Costa, Julieta (Leleta) Guimarães, 7, 16, 33, 50, 72, 73, 80, 106, 144, 146, 148, 190, 194, 230, 473, 489, 555, 567, 572, 580, 581, 587, 606, 611
Costa, Laura Ribeiro da, 11
Costa, Lucio, 19, 73, 75, 76, 77, 123, 131, 132, 140, 141, 143, 146, 190, 236, 241, 318, 322, 325, 326, 327, 379, 390, 403, 427, 428, 434, 435, 436, 556, 568, 569, 572, 609
Costa, Lygia Martins, 18, 440, 480, 536
Costa, Magdala (Magui) Ribeiro da, 12, 38, 594
Costa, Manuel Francisco da, 550
Costa, Maria Elisa, 4, 7, 16, 76, 146, 148, 190, 194, 224, 230, 280, 325, 342, 343, 423, 436, 555, 561, 572, 582, 587, 598, 611, 613
Costa, René, 594
Courbet, Gustave, 254
Coutinho Filho, João Úrsulo Ribeiro, 18, 422
Coutinho, José Joaquim da Cunha de Azeredo, 165
Coutinho, Julio, 397
Couto, José Pereira da Graça, 164, 171
Couturier, Marie-Alain, 252
Cox, Dorothy (Taylor), 240, 555, 606
Crans (Suíça), 265
Cravo, Mário, 431
Cremona, Tranquilo, 24
Cruls, Gastão, 441
Cruz, Bento Oswaldo, 220, 430
Cruz, Oswaldo, 12
Crystal Palace (Londres), 161
Cuba, 385, 387
Cuchet, Francisque, 165
Cunha, Celso Ferreira da, 440
Cunha, Cesar Mello, 67
Cunha, Domingos da Silva, 174
Cunha, Lygia Fonseca da, 374
Cunha, Tristão da, 163
Cunha, Vasco Leitão da, 388, 570
Curtis, John Pollock, 164
Curtis, Júlio Nicolau Barros de, 441
Czajkowski, Jorge, 144
Dahne, João, 490
Dakar (Senegal), 571
Dalí, Salvador, 236
Dantas, Pedro, ver Morais (Neto), Prudente de
Deauville (França), 164

Debret, Jean-Baptiste, 49, 503
Declaraçoins de obras (Frei Bernardo de São Bento), 478, 479
Defranco, José, 15
De Gaulle, Charles, 391
Delfos (Grécia), 561
Demersay, Alfred, 490, 492
Di architettura (*De re aedificatoria*) (Leon Battista Alberti), 224
Diamantina (MG), 16, 27, 282, 439, 498, 501, 502, 552
Dias, Antonio, 76
Dias, Antonio Caetano, 171
Dias, Benício, 441
Dias, Cícero, 72, 76, 80
Dias, Francisco, 480, 512
Dias, Hélcia, 438
Dias, Manoel, 72, 73
Dictionnaire Larousse, 593
Dicionário de artistas e artífices mineiros (Judith Martins), 551
Ditchling (Inglaterra), 553, 556, 606
Dionésia, Maria, 102
Divina pastora (Candido Portinari), 220
"Documentação necessária" (Lucio Costa), 498
Donatello (Donato di Niccolò di Betto Bardi), 45
D'Ors, Eugenio, 250, 260, 261
Dourado (Lopes), Adolpho, 166
Dover (Inglaterra), 556
Duarte, Antonio Moreira, 535
Duarte, Cesário Coelho, 72, 76, 106
Duarte, Dora Guimarães, 106
Duarte, Hernani Coelho, 76, 106
Duclerc, Jean-François, 354, 480
Duguay-Trouin, René, 480
Duommo (Milão), 45, 606
Dutra, Djalma, 371
Duvernois, Henri, 41
Duvivier, Edgar M.M., 228, 423
Duvivier, Eduardo, 423
Duvivier, Eleanora (Noca), 371
Duvivier, Ivna, 593
École des Beaux Arts, 157
Edifício de A Noite (Joseph Gire e Elisário Bahiana, Rio de Janeiro, RJ), 167
Edifício da ABI (Associação Brasileira de Imprensa) (Marcelo e Milton Roberto, Rio de Janeiro, RJ), 137, 168
Edifício-Sede do Banco Aliança (Lucio Costa, Rio de Janeiro, RJ), 18, 142, 422
Edifício do Congresso Nacional, Palácio Nereu Ramos (Oscar Niemeyer, Brasília, DF), 289
Edifício das Docas de Santos (Francisco de Paula Ramos de Azevedo, Rio de Janeiro, RJ), 15
Edifício do Jornal do Brasil (João Ludovico Maria Berna, Rio de Janeiro, RJ), 166

Edifício do Jornal do Comércio (Antonio Jannuzzi, Rio de Janeiro, RJ), 166
Edifício do Ministério de Educação e Saúde, ver Palácio Gustavo Capanema
Edifício da Obra do Berço (Oscar Niemeyer, Rio de Janeiro, RJ), 168
Edifício Lafont (Émile Louis Viret e Gabriel-Pierre Jules Marmorat, Rio de Janeiro, RJ), 158
Edifício Lever House (Gordon Bunshaft, SOM, Nova York), 143, 238
Edifício do Secretariado (Le Corbusier, Chandigarh), 151
Edifício do Supremo Tribunal (Le Corbusier, Chandigarh), 151
Edifício do Supremo Tribunal Federal (Oscar Niemeyer, Brasília, DF), 289
Edifícios Nova Cintra, Bristol e Caledônia, ver Parque Guinle
Egito, 42, 43, 92
Eiffel, Gustave, 162, 167
Eisenhower, Dwight David, 383, 385
Elizabeth II, 557, 606
Elvas (Portugal), 165
Ender, Thomas, 374, 511
Engenho Poço Comprido (Vicência, PE), 508
Entre-Douro (Portugal), 452
Epidauro (Grécia), 553, 561
Erechteion (Atenas), 430
Ericeira (Portugal), 452
Escola de Chicago, 238
Escola Nacional de Belas Artes, 12, 17, 21, 24, 33, 67, 68, 71, 72, 80, 122, 149, 163, 167, 168, 171, 177, 199, 427, 429, 431, 432, 438, 587, 595, 606, 611
Escola Politécnica (Rio de Janeiro, RJ), 427, 438
Espírito Santo, estado do, 239
Esprit Nouveau, L', 149, 168
Estrada de Ferro Central do Brasil (Rio de Janeiro), 174
Estação de Hidroaviões do Aeroporto Santos Dumont (Attilio Corrêa Lima, Rio de Janeiro, RJ), 133, 168
Estrada de Ferro Leopoldina (Rio de Janeiro), 174
Estação de Paddington (Isambard Kingdom Brunel, Londres), 556
Estados Unidos, 111, 112, 133, 143, 145, 152, 153, 192, 238, 298, 301, 319, 380, 381, 382, 383, 385, 387, 390, 391, 562, 563, 609, 611
Estátua de Athena (Atenas), 430
Estrella, Tomás, 168
Estremadura (Portugal), 452, 503
Eulálio (Pimenta da Cunha), Alexandre, 441
"Everybody Is Doing It Now" (Irving Berlin), 594
Ewbank, Luiz Antonio, 67
Exposição Internacional do Centenário da Independência (Rio de Janeiro, RJ), 165
Fábrica (de azulejos) de Santo Antônio do Vale da Piedade (Porto, Portugal), 162, 509
Fagundes, Ligia, 440

Farias, Elmo Serejo, 316
Farnsworth, Edith, 562
Farol de Colombo, concurso do (República Dominicana), 152
Fazenda Boa Esperança, sede da (Belo Vale, MG), 508
Fazenda do Manso, sede da (Ouro Preto, MG), 441, 508
Fazenda Pau d'Alho, sede da (São José do Barreiro, SP), 508
Fazenda Resgate, sede da (Bananal, SP), 508
Fazenda Rio São João, sede da (Bom Jesus do Amparo, MG), 508
Feira Mundial de Nova York (1939), 4, 18, 138, 190, 191, 192, 196, 198
Félix (Henri Bernstein), 41
Fernandes, José Loureiro, 439
Ferrão (Castelo Branco), José, 440
Ferreira, Alexandre Rodrigues, 499
Ferreira, Jorge, 168
Ferreira, Marçal Gonçalves, 11, 593
Ferrez, Gilberto, 374, 440
Feteira, Lucio Tomé, 342
Fiesole (Florença), 47
Figueiredo, Nestor de, 165
Finageiv, Belmira, 440
Finlândia, 121
Floderer, Anton, 67, 164
Florença (Itália), 43, 46, 47, 118, 449, 517, 570
Folha de S. Paulo, 391, 605
Folies Bergères, 41
Fontes, Ernesto Gomes, 55, 60, 66
Fontenelle, Mario Moreira, 281, 329
Fontoura, João Neves da, 231
Forte da Laje (Rio de Janeiro, RJ), 371
Forte Príncipe da Beira (Costa Marques, RO)
Forte de Santa Cruz (Rio de Janeiro, RJ), 33, 371
Forte de São João (Rio de Janeiro, RJ), 371, 428
Forte de São José de Macapá (Macapá, AP), 511
Forte de São Marcelo (Salvador, BA), 512
Forte dos Reis Magos (Natal, RN), 512
Fra Angelico (Guido di Pietro Trosini), 42
Fragelli, Carlos Alberto, 167
Fragoso, João da Rocha, 374
Fragoso, Paulo, 180
França, 133, 138, 154, 230, 232, 234, 251, 354, 367, 370, 371, 458, 464, 517, 583, 594
France, Anatole, 570
Francesca, Piero della, 448
Franceschi, Humberto, 613
Francisco I, 115, 446
Franco, Afonso Arinos de Melo (1868-1916), 403
Franco, Afonso Arinos de Melo (1905-1990), 439
Franco, Virgílio de Mello, 403
Frank, Carlos, 492
Frederico, Carlos, 24
Freire, Mário Magalhães de Souza, 164
Freyre, Gilberto, 17, 48, 108, 439, 441, 457, 458, 500

Freyssinet, Eugène, 167
Fribourg (Suíça), 12, 555, 558
Frota, Lélia Coelho, 441
Froufe, Albino dos Santos, 167
Furtado, Celso, 142
Gagarin, Yuri, 388
Gallet, Luciano, 16, 438
Gallis, Yvonne, 145
Gallo, Maria, 72
Gantois, Édio, 342
Garcia, Rodolfo, 16, 438
Gare Montparnasse (Paris), 583
Gare de Lyon (Marius Toudoire, Paris), 583
Gautherot, Marcel, 408, 441
General Motors Technical Center (Eero Saarinen, Warren), 153
Gerson, Brasil, 73
Gervasoni, padre Carlos, 490
Ghiberti, Lorenzo, 449
Gianelli, Emilio, 412, 416, 426
Gide, André, 436
Giocondo, Fra (Giovanni), 45
Giorgi, Bruno, 129
Gire, Joseph, 167
Glaziou, Auguste F. M., 162, 432
Gobbis, Vittorio, 72
Godofredo Filho (Godofredo Rebello de Figueiredo Filho), 48, 440
Goes, Joaci, 342
Goiás, estado de, 283, 440, 499
Goiás Velho (GO), 439, 511
Goodwyn, Philip, 200
Gorbachev, Mikhail, 390, 391
Goujon, Jean
Gouthier, Hugo, 136
Graeff, Edgar, 310
Graeser, Hermann, 441
Grande Canal (Veneza), 45, 46
Grécia, 42, 112, 394, 446, 453, 561, 583
Gropius, Walter, 83, 115, 121, 145, 146, 153, 154, 167, 238, 246, 574, 607, 608
Grossman, Max, 511
Guapamirim (RJ), 594
Gudin, Eugênio, 318, 556
Guernica (Pablo Picasso), 128
Guimarães Filho, Augusto, 18, 142, 422
Guimarães Filho, Francisco Modesto, 104
Guimarães, Francisco Modesto, 16, 51, 72, 80, 106, 194
Guimarães, Julieta de Moura Modesto, 194
Guimarães, Regina Modesto, 194, 580
Guinle, César, 18, 212, 214
Guinle, Eduardo, 205
Guinle, Guilherme, 474
Gusmão, Mário, 166
Hastings (Inglaterra), 556
Havre (França), 11, 36, 37, 38, 48, 587

Hernandez, padre Pablo, 492
Hess, Erich, 441, 505
"Hitchy Koo" (Cole Porter), 594
Holanda, Sérgio Buarque de, 108, 441
Holderness, George, 182
Holford, William, 18, 324, 610
Homem em pé (Celso Antônio), 135
Homem sentado (Celso Antônio), 137
Hotel Central (Sylvio Riedlinger, Rio de Janeiro), 164
Hotel Copacabana Palace (Joseph Gire, Rio de Janeiro), 166
Houston, Elsie, 48
Houston, Mary, 48
Hue, Jorge, 18
Hungria, 251
Igreja do Carmo (Cachoeira, BA), 514
Igreja do Carmo (Diamantina, MG), 26
Igreja do Carmo, risco da (São João del-Rei, MG), 509
Igreja e Convento de São Francisco (Salvador, BA), 456, 514
Igreja Matriz de Caeté (Caeté, MG), 526
Igreja Matriz de Nossa Senhora da Conceição (Sabará, MG), 440, 514
Igreja Matriz de Santo Antônio (Tiradentes, MG), 514, 529, 547
Igreja e Mosteiro de São Bento (Francisco Frias de Mesquita, frei Bernardo de São Bento Correia de Souza e José Fernandes Pinto Alpoim, Rio de Janeiro, RJ), 456, 478, 513, 514
Igreja e Mosteiro de São Bento (Francisco Nunes Soares, Olinda, PE), 514
Igreja de Nossa Senhora do Carmo (Manuel Francisco Lisboa e outros, Ouro Preto, MG), 521, 527, 539, 547, 551
Igreja de Nossa Senhora do Carmo (Tiago Moreira, Sabará, MG), 527, 539, 544, 545
Igreja de Nossa Senhora do Carmo (São João del-Rei, MG), 529
Igreja de Nossa Senhora do Carmo (Rio de Janeiro, RJ), 527, 540, 542, 544, 551
Igreja de Nossa Senhora da Conceição de Antônio Dias (Manuel Francisco Lisboa e outros, Ouro Preto, MG), 521, 529
Igreja de Nossa Senhora da Glória (Júlio Koeler e Carlos Rivière, Rio de Janeiro, RJ), 371
Igreja de Nossa Senhora da Glória do Outeiro (Rio de Janeiro, RJ), 411
Igreja de Nossa Senhora da Graça (Olinda, PE), 480, 513
Igreja de Nossa Senhora do Ó (Sabará, MG), 514
Igreja de Nossa Senhora da Penha (Luiz de Moraes Jr., Rio de Janeiro, RJ), 512
Igreja de Nossa Senhora do Pilar (Ouro Preto, MG), 514, 521, 522, 523
Igreja de Nossa Senhora do Rosário (José Pereira dos Santos, Mariana, MG), 523

Igreja de Nossa Senhora do Rosário (Santa Rita Durão, MG), 514, 529
Igreja de Nossa Senhora do Rosário dos Homens Pretos (Ouro Preto, MG), 521, 522
Igreja da Ordem Terceira de São Francisco da Penitência (Rio de Janeiro, RJ), 456
Igreja da Ordem Terceira do Carmo (Diamantina, MG), 552
Igreja de Santa Cruz dos Militares (José Custódio de Sá e Faria, Rio de Janeiro, RJ), 146, 511
Igreja de Santa Efigênia (Ouro Preto, MG), 523, 552
Igreja de Santo Amaro de Brumal (Santa Bárbara, MG), 514
Igreja de São Francisco de Assis (Oscar Niemeyer, Belo Horizonte, MG), 253
Igreja de São Francisco de Assis (Aleijadinho e Francisco de Lima Cerqueira, São João del-Rei, MG), 527, 529, 539, 541, 545, 551
Igreja de São Francisco de Assis (Aleijadinho, Ouro Preto, MG), 16, 199, 439, 440, 513, 521, 524, 526, 528, 529, 531, 538, 539, 543, 545, 547, 550, 551, 560
Igreja de São Francisco de Paula (Francisco Machado da Cruz, Ouro Preto, MG), 521
Igreja de São Jorge (Lisboa), 11
Igreja de São Miguel e Almas (Ouro Preto, MG), 529
Igreja de São Miguel das Missões (São Miguel, RS), 437
Igreja de São Roque (Lisboa), 416, 508
Igreja de São Sebastião (Rio de Janeiro) (v. Igreja da Sé)
Igreja de Santa Maria della Salute (Baldassare Longhenna, Veneza), 46
Igreja da Sé (Diamantina), 27
Igreja da Sé, antiga (Rio de Janeiro), 416, 512
Igreja de Wies (Johann Baptist e Dominikus Zimmermann, Wies), 560
Ilha da Boa Vista (Cabo Verde), 35
Ilha de Maio (Cabo Verde), 35
Ilha de Marajó (Pará), 251
Ilha de São Vicente (Cabo Verde), 35
Illinois Institute of Technology (IIT), campus do (Mies van der Rohe, Chicago), 153
Índia, 145, 561
Indochina, 248
Inglaterra, 250, 371, 391, 556, 593, 606
Instituto de Arquitetos do Brasil (IAB), 353
Instituto de Artes da Universidade do Distrito Federal (Rio de Janeiro, RJ), 108
Instituto Estadual do Patrimônio Cultural (Rio de Janeiro), 353
Instituto Nacional de Música (Rio de Janeiro, RJ), 136
Interlaken (Suíça), 558
Irã, 250
I Sette Libri dell'Architettura (Sebastiano Serlio), 479
Isnard, d. Clemente, 226

Itaipava (RJ), 431
Itália, 43, 45, 46, 133, 250, 251, 559, 587
Jacinto (da Silva), Edgard, 165, 440
Jaeger, padre Luiz Gonzaga, 492
Jannuzzi, Antonio, 163
Jaoul, Michel, 150
Japão, 145
Jardim, Luís, 435, 439
Jardim Botânico do Rio de Janeiro, 144, 157, 189
Jeanneret, Pierre, 72, 78, 79, 92, 145, 183
J. Carlos (José Carlos de Brito e Cunha), 44
João IV, dom, 465
João V, dom, 464, 468, 527, 545
João VI, dom, 468
João Paulo II, papa, 405, 569
Jobim, Paulo, 143, 343
Jockey Club, sede social do (Lucio Costa, Rio de Janeiro, RJ), 18, 416, 420
Joffre, Joseph Jacques Césaire, 558
Jogos infantis (Candido Portinari), 128
Johnsson, Dinah, 38
Johnsson, Frey, 592
Jornal do Brasil, 320, 326, 327
José I, dom, 464, 468, 527, 545
Juiz de Fora (MG), 440
Júlio II, papa, 137
Juventude (Bruno Giorgi), 129
Kahn, Louis, 238
K. Lixto (Calixto Cordeiro), 44
Kandinsky, Vassily, 145
Kant, Immanuel, 567
Kelly, Celso, 17, 108
Kennedy, Robert F., 570
Kennedy, Edward F., 570
Kennedy, Jackeline, 570
Kennedy, John F., 388, 570
Kentucky (EUA), 42
Kiss, Andrea, 499
Klabin, Mina, 73
Klee, Paul, 145
Kraft, Anthony, 259, 262, 570
Kruschev, Nikita, 388
Kubitschek, Juscelino, 4, 27, 317
Lacerda, Roberto, 440
L'Aiglon (Edmond Rostand), 594
Laos, 385, 387
Lagos (Nigéria), 358, 361
Landi, Antônio José (Antonio Giuseppe), 499
Landsberg (Alemanha), 560
Latiff, Miran de Barros, 441, 474
La Tourette, ver convento de Sainte Marie de La Tourette
Largo da Carioca, 353, 376
Largo do Boticário, 72
Largo do Machado, 371
Largo dos Leões, 102
Largo Marília de Dirceu (Ouro Preto, MG), 511

Largo do Paço (Rio de Janeiro, RJ), ver Praça XV de Novembro
Laubisch & Hirth, movelaria, 164
Laurens, Henri, 251
Laurens, Jean-Paul, 436
Lausanne (Suíça), 259, 262, 559, 570
Leão, Carlos, 72, 76, 80, 81, 121, 122, 131, 132, 136, 141, 152, 167, 438, 609
Leal, Fernando, 440
Le bon roi Dagobert (André Rivoire), 41
Lebreton, Joachim, 509
Le Corbusier, 4, 5, 17, 48, 72, 76, 78, 79, 81, 83, 92, 111, 118, 121, 122, 123, 135, 136, 137, 138, 139, 140, 141, 142, 143, 144, 145, 146, 147, 148, 149, 150, 151, 152, 153, 155, 158, 159, 165, 167, 168, 169, 173, 183, 184, 189, 190, 195, 196, 198, 199, 202, 204, 212, 238, 239, 246, 257, 260, 261, 265, 268, 272, 273, 288, 301, 322, 342, 372, 394, 424, 462, 470, 569, 572, 583, 607, 608, 609, 610, 611, 613
Léger, Fernand, 251
Leite, João de Souza, 441
Leitão, Josias, 441
Leite, Rogério Cesar Cerqueira, 403
Le Figaro, 568
Lelé, ver Lima, João Filgueiras
Le Joueur de banjo, 41
Le Lys Rouge (Anatole France), 570
Le Modulor (Le Corbusier), 140, 272, 322
Lemos, Cipriano de, 165
Lescot, Pierre, 585
L'Isle-Adam, Villiers de, 371
Líbano, 587
Liberal, Henrique, 220
Liège (Bélgica), 162
Light and Power, 160
Lima, Alceu Amoroso, ver Athayde, Tristão de
Lima, Attilio Corrêa, 168
Lima, Adeildo Viegas de, 325
Lima, Francisco Negrão de, 344
Lima, João Filgueiras, 328, 423, 434
Lima, Maria Firmina Ribeiro de, 11
Lipchitz, Jacques, 126, 251
Lira, Heitor, 171
Lisboa (Portugal), 11, 35, 37, 38, 48, 149, 163, 230, 231, 234, 452, 508, 527, 551
Lisboa, Antônio Francisco, ver Aleijadinho
Lisboa, Félix Antônio, 552
Lisboa, Manuel Francisco, 521, 523, 526, 533, 535, 539, 550, 552
Lispector, Clarice, 321
Liverpool (Inglaterra), 12
Lobato, José Bento Monteiro, 403
Lomba, Victorio José Barbosa da, 239
Lombardi, Bruna, 389
Londres (Inglaterra), 80, 115, 555, 556, 568, 606
Londres, Genival, 104

L'Orme, Philibert de, 251
Lopes, Aniceto de Souza, 546
Lopes, Cincinato Americo, 171
Lopes, Francisco, 439
Lourenço de Nossa Senhora, irmão, 16
Lourenço, João, 76
Louys, Pierre, 436
Luís XII, 115, 446
Luís XIV, 260, 261, 303, 354, 464, 480, 527, 545
Luís XV, 260, 261, 522, 527, 545, 594
Luís XVI, 464, 468
Luzes da cidade (Charles Chaplin), 566
Lyon (França), 585
Lyra, Ciro I. Corrêa de Oliveira, 441
Macedo, Epaminondas de, 439, 473
Maceió (AL), 34
Machado, Alexandre Correia, 492
Machado, Aníbal, 137, 441
Machado, Clara Hungria, 218
Machado, Francisco de Paula, 18
Maderno, Carlo, 517
Madri (Espanha), 186
Magalhães, Basílio de, 171
Magalhães (da Silveira), Carlos, 330
Maia, Edson, 440
Maia, Mário dos Santos, 165
Maillart, Robert, 166
Maisonnier, André, 574
Maître Bolbec et son mari (Georges Berr e Louis Verneuil), 41
Malfatti, Anita, 72, 607
Malraux, André, 154, 299, 342, 585
Manchete, 323
Manuel I, dom, 465
Mapa Arquitetural do Rio de Janeiro (João da Rocha Fragoso), 374
Maranhão, estado do, 146, 500, 511
Margaret (Windsor), princesa, 556, 606
Maria I, dona, 146, 468
Mariana (MG), 16, 522, 522
Mariano Filho, José, 164
Marinho, Heloisa, 222
Marinho, Roberto Pisani, 318
Marinho, Teresinha, 441
Markelius, Sven, 153
Marmorat, Gabriel, 158
Marrakech, 553, 571
Marrocos, 367, 370, 460, 571
Marselha (França), 11, 149, 150, 162, 268
Martins, Judith, 438, 551
Martins, Leandro, 164
Marx, Roberto Burle, 77, 169, 218, 220, 321, 331, 353, 371, 429, 594
Masaccio (Tommaso di Ser Giovanni di Simone), 389
Matias, Herculano Gomes, 533
Matisse, Henri, 253
Mato Grosso, estado do, 499, 508

Matos, Aníbal, 457
Maurício, Jayme, 19, 408, 426
Maya, Raymundo de Castro, 18, 420, 430
Mayerhofer, Lucas, 18
Mayrink, Geraldo, 20
Medici, Lorenzo di, 137
Meirelles, Cecília, 441
Mellac, Clara Sobral, 16
Mello, Heitor de, 12, 163, 165, 438
Melo, José Laurenio de, 441
Mello, Thiago de, 20
Memória, Arquimedes, 165
Memória Descritiva do Plano Piloto (Lucio Costa), 18, 283, 284, 285, 286, 287, 288, 289, 290, 291, 292, 293, 294, 295, 319, 322, 327, 609, 610
Memorial Juscelino Kubitschek (Oscar Niemeyer, Brasília, DF), 423
Mendes, Murilo, 24, 441, 567
Mendonça, Ana Amélia Carneiro de, 231
Mendonça, Fábio Carneiro de, 17, 52, 72, 74
Mendonça, Marcos Carneiro de, 1
Meneses, Alda, 439
Meneses, Ivo Porto de, 441
Menton (França), 78, 154, 583, 585
Mesquita, Francisco de Frias da, 478, 513
Mesquita, Renato, 168
México, 382, 460
México, cidade do, 611
Meyer, Augusto, 488, 489, 496
Meyerhofer, Lucas, 18
Michelangelo (Buonarroti), 201, 250, 389, 407, 517
Milano, Carla, 613
Milão (Itália), 38, 45
Millas, Jorge, 380
Minas Gerais, estado de, 116, 146, 170, 205, 230, 259, 261, 431, 437, 439, 440, 441, 453, 498, 500, 508, 509, 511, 513, 529
Mindlin, Henrique, 169
Ministério da Educação e Saúde, ver Palácio Gustavo Capanema
Minho (Portugal), 452, 503
Miranda, Alcides da Rocha, 76, 167, 432, 439
Missão Artística Francesa, 509
MIT (Massachusetts Institute of Technology), 381, 385, 387, 391, 392
Moça reclinada (Celso Antônio), 129, 190
Módulo, 135, 379
Moinho (Brasília), 328
Molière (Jean-Baptiste Poquelin), 424
Monalisa (Leonardo da Vinci), 42
Montana (Suíça), 230, 265, 563, 567, 574
Monteiro, Arnaldo, 214
Monteiro, José Domingos, 146
Monteiro, Manuel, 164
Monteiro, Odette, 73, 224
Montigny, Auguste H. V. Grandjean de, 146, 147, 156, 157, 162

Montreaux (Suíça), 12, 38, 146, 553, 555, 558
Monumento aos Mortos da Segunda Guerra Mundial (Marcos Konder Neto e Hélio Ribas Marinho, Rio de Janeiro, RJ), 141
Moraes, Alita (Ribeiro da Costa) Mendes de, 593
Moraes, João Francisco Régis de, 550
Moraes, Miguel Salazar Mendes de, 593
Moraes, Pedro de, 521
Moraes (Neto), Prudente de, 17, 72, 108, 435, 439
Moraes, Vinicius de, 441, 569
Moreira, Jorge Machado, 122, 131, 132, 133, 136, 141, 152, 167, 196, 432, 609
Moreira, Tiago, 545
Moscou (Rússia), 388, 570
Mosteiro dos Jerônimos (Lisboa), 37
Mosteiro de São Bento (Rio de Janeiro, RJ), ver Igreja e Mosteiro de São Bento
Mosteiro de Tomar (Portugal), 250
Mota, Edson, 439
Moura, Guilherme Leão de, 76
Moura, Julieta (Lieta), 33
"Muita construção, alguma arquitetura e um milagre" (Lucio Costa), 147, 157
Murtinho, Wladimir, 67
Museu de Arte Moderna (Affonso E. Reidy, Rio de Janeiro, RJ), 76, 136
Museu das Bandeiras (Goiás Velho, GO), 439
Museu da Casa do Padre Toledo (Tiradentes, MG), 439
Museu da Chácara do Céu (Rio de Janeiro, RJ), 430
Museu da Cidade (Rio de Janeiro, RJ), 416
Museu de Cluny (Paris), 41
Museu dos Coches (Lisboa), 37
Museu do Diamante (Diamantina, MG), 439
Museu Imperial de Petrópolis, 439
Museu da Inconfidência (Ouro Preto, MG), 439, 509, 511, 521
Museu das Janelas Verdes (Museu Nacional de Arte Antiga, Lisboa), 37
Museu do Louvre (Paris), 41, 42, 154, 342, 517, 585
Museu das Missões (Lucio Costa, São Miguel Arcanjo, RS), 495, 496
Museu Nacional (Rio de Janeiro, RJ), 439, 441
Museu Nacional de Belas Artes (Rio de Janeiro, RJ) 439
Museu do Ouro (Sabará, MG), 439, 473
Museu de Paranaguá (Museu de Arqueologia e Etnologia, UFPR), 439
Museu Regional de São João Del-Rei, 439
Mussolini, Benito, 44, 135
Nabuco, Maria do Carmo, 432, 439
Nabuco, Maurício, 67
Napoleão (Bonaparte), 44, 46, 49
Nash, Roy, 91, 99
Nassau, conde Maurício de, 480
Natal (RN), 434
Nava, Pedro, 441

Nehru, Jawaharlal (Pandit), 583
Nervi, Pier Luigi, 260, 261, 303, 358
Nery, Adalgisa, 24
Nery, Ismael, 24, 72
Nery, João, 24
Newcastle (Inglaterra), 11, 12, 240, 241, 555, 556, 558, 606
New York's World Fair, ver Feira Mundial de Nova York
Nice (França), 78, 583
Niemeyer, Anna Maria, 190
Niemeyer, Annita (Baldo), 190
Niemeyer (pai), Oscar, 317
Niemeyer, Oscar, 4, 18, 122, 131, 132, 136, 138, 139, 140, 141, 151, 152, 153, 167, 169, 170, 185, 187, 190, 191, 195, 196, 197, 198, 199, 238, 260, 261, 306, 317, 318, 327, 350, 423, 434, 438, 517, 571, 608, 609, 610, 611, 612
Nigéria, 358, 361
Niterói (RJ), 214
Nixon, Richard, 383, 385
Nolen, John, 91
Nordschild, William, 72
Noronha, José Coelho de, 522, 526
Nouvelle Revue Française, 436
NOVACAP (Companhia Urbanizadora da Nova Capital do Brasil), 283, 293, 294, 295, 314, 315, 317, 319, 342, 422
Nova Friburgo (RJ), 214
Nova York (EUA), 18, 48, 122, 138, 143, 152, 190, 194, 198, 238, 282, 319, 568
Nunes, Luís, 167, 168
Nungesser, Charles, 572
O Aleijadinho (Joaquim Pedro de Andrade), 521
Obelisco de Luxor (Paris), 38
Obra na residência Sylvia e Paulo Bittencourt, 72
Obras completas (Le Corbusier), 145
O burguês fidalgo (Molière), 424
Oca (Sérgio Rodrigues), 471
OEA (Organização dos Estados Americanos), 380, 381
O Estado de S. Paulo, 323
O Globo, 318, 428, 567
Ohio, (EUA), 42
Olinda (PE), 480, 488, 502, 511, 513
Oliveira, Alberto de, 27
Oliveira, Armando de, 165
Oliveira, Joaquim Alves de, 508
Oliveira, José Aparecido de, 299, 330, 332, 342
Oliveira Neto, Luiz Camilo de, 441
Oliveira, Tarquínio José Barbosa de, 550
Olmsted, Frederick Law, 91
"O novo humanismo científico e tecnológico" (Lucio Costa), 391
ONU (Organização das Nações Unidas), 389
O ofício da prata no Brasil (Humberto de Moraes Franceschi), 480

Ópera de Paris, 39
OTAN (Organização do Tratado do Atlântico Norte), 391
Ott, Carlos, 439
Ott, Marieta, 439
Ouro Preto (MG), 16, 199, 205, 403, 438, 439, 440, 502, 509, 511, 513, 521, 522, 524, 526, 527, 528, 529, 531, 534, 538, 539, 540, 544, 545, 546, 547, 550, 552
Paço do Saldanha (Salvador, BA), 439
Padova (Itália), 45
Paiva, Manuel de, 439
Palácio da Alvorada (Oscar Niemeyer, Brasília, DF), 323
Palácio de Buckingham (Londres), 556, 606
Palácio dos Doges (Veneza), 46
Palácio dos Governadores (José Fernandes Pinto Alpoim, Ouro Preto, MG), 521, 533, 552
Palácio de Ifrane (Casablanca), 367, 370
Palácio do Itamarati (Oscar Niemeyer, Brasília, DF), 289, 331
Palácio do Itamarati (José Maria Jacinto Rebelo, Rio de Janeiro, DF), 67
Palácio da Justiça (Oscar Niemeyer, Brasília, DF), 289, 331
Palácio Laranjeiras (Armando Carlos da Silva Telles, Rio de Janeiro, DF), 609
Palácio Nereu Ramos, ver edifício do Congresso Nacional
Palácio do Planalto (Oscar Niemeyer, Brasília, DF), 289
Palácio dos Sovietes, projeto do (Le Corbusier, Moscou), 260, 261
Palácio Gustavo Capanema (Lucio Costa, Oscar Niemeyer, Affonso E. Reidy, Jorge M. Moreira, Carlos Leão e Hernani Vasconcelos, Rio de Janeiro, RJ), 4, 17, 21, 71, 81, 121, 122, 128, 135, 138, 139, 140, 141, 142, 143, 146, 147, 149, 150, 152, 153, 154, 167, 168, 169, 171, 198, 202, 218, 233, 238, 301, 382, 422, 424, 431, 435, 438, 439, 595, 608, 609, 610, 611
Palácio de Versalhes (França), 464
Palácios, frei Pedro, 512
Pampulha, conjunto arquitetônico da (Oscar Niemeyer, Belo Horizonte, MG), 137, 152, 170, 197, 199, 202
Panteão da Pátria e da Liberdade Tancredo Neves (Oscar Niemeyer, Brasília, DF), 331, 423
Papadaki, Stamo, 195
Paquistão, 250
Pará, Libania Theodora Rodrigues, 11
Pará, Quincas Rodrigues, 11
Pará, Olavo Rodrigues, 11
Paraná, estado do, 441
Paraguai, 488
Paranaguá (PR), 439
Paraíba, estado da, 502

Parati (RJ), 510
Para Todos, 72, 608
Paris (França), 11, 18, 35, 38, 40, 43, 78, 115, 137, 144, 145, 150, 151, 152, 154, 158, 198, 230, 231, 252, 265, 303, 304, 342, 436, 555, 558, 568, 571, 572, 583, 585, 587, 594, 606
Park Hotel (Lucio Costa, Nova Friburgo, RJ), 18, 214
Parque da Catacumba (Rio de Janeiro, RJ), 426
Parque da Cidade Dona Sara Kubitschek (Roberto Burle Marx, Brasília, DF), 331
Parque Guinle (Lucio Costa, Rio de Janeiro, RJ), 18, 137, 142, 202, 205, 206, 212, 326, 422, 609
Parque São Clemente (Auguste Glaziou, Nova Friburgo, RJ), 214
Parsons School of Design, 18, 282, 319, 609
Parthenon (Atenas), 68, 118, 430, 431
Passos, Francisco Pereira, 163, 347
Passeio Público (Mestre Valentim, Rio de Janeiro, RJ), 511
Patras (Grécia), 561
Pavilhão de Barcelona (Mies van der Rohe), 153
Pavilhão do Brasil (Lucio Costa e Oscar Niemeyer, Feira Mundial de Nova York, 1939), 4, 18, 138, 152, 190, 191, 196, 198, 238
Pavilhão do Brasil (Lucio Costa, 13ª Trienal de Milão), 408
Pavilhão da França (Roger-Henri Expert e Pierre Patout, Feira Mundial de Nova York, 1939), 192
Pavilhão de L'Esprit Nouveau (Le Corbusier, Paris), 260, 261
Pavilhão Mourisco (Alfredo Burnier, Rio de Janeiro), 163
Pavilhão Philips (Le Corbusier e Iannis Xenakis, Bruxelas), 260, 261
Paz, Aloysio Campos da, 328
Peçanha, Honório, 416
Pedregulho (Conjunto Residencial Prefeito Mendes de Moraes) (Affonso E. Reidy, Rio de Janeiro, RJ), 202, 203, 204
Pedro II, dom, 465, 468, 473
Pedrosa, Mário, 48, 76, 204, 441
Pedrosa, Vera, 48
Pedroza, Olga, 431
Pedroza, Raul, 431
Penna, José Francisco Costa, 16
Penna, Luiz Fernando G. M., 226, 228
Penna, Luiza Costa, 16
Penteado, Olívia Guedes, 71, 72
Pereira, Lino de Sá, 438
Péret, Luciano Amédée, 441
Pernambuco, estado de, 38, 165, 439, 453, 499, 502
Perret, Auguste, 136, 165
Perret, Marie Charlotte-Amélie, 572
Perriand, Charlotte, 72, 78, 79, 145, 154, 470, 583
Pérsia, 42
Peru, 251
Peskine, Alain, 516

Petrobrás, 224
Petrópolis (RJ), 80, 432, 439, 441, 459
Piacentini, Marcello, 135, 608
Piazza della Signoria (Verona), 45
Piazza delle Erbe (Verona), 45
Piazzeta (Veneza), 46
Picadilly Circus (Londres), 289
Picasso, Pablo, 251, 252, 254, 262, 266
Pierre, abade (Henri Grouès), 204
Pilkington, 237
Pinheiro, Columbano Bordalo, 37
Pinheiro, Edward Cattete, 316, 323
Pinheiro, Gerson, 167
Pinheiro, Israel, 317, 318, 342, 422
Pinheiro, Luís, 546
Pinheiro, Silvanísio, 441
Pinho, Péricles Madureira de, 230, 231, 236
Pireu (Grécia), 561
Pirondi, Ciro, 613
Place de la Concorde (Paris), 303
Plano Agache (Rio de Janeiro, RJ), 347, 373, 411, 435
Plano Diretor Doxiadis Associados (Rio de Janeiro, RJ), 347
Plano Piloto da Barra da Tijuca, Baixada de Jacarepaguá (Lucio Costa, Rio de Janeiro, RJ), 310, 344, 355, 356, 611
Plano Piloto de Brasília (Lucio Costa), 4, 278, 283, 306, 313, 317, 319, 320, 321, 322, 324, 325, 327, 330, 332, 342, 380, 422, 609
Plataforma Rodoviária de Brasília (Lucio Costa), 311, 327, 331, 408
Pobre menina rica (Carlos Lyra e Vinicius de Moraes), 569
Poissy (França), 147, 574
Poltroninha Lucio Costa (Lucio Costa), 471
Pombal, Antonio Francisco, 522
Pompidou, Georges, 19
PUC-Campinas (Pontifícia Universidade Católica), 550
Pontual, Maria de Lourdes, 438
Por uma arquitetura (Le Corbusier), 394, 424, 569, 611
Portão do Passeio Público (Mestre Valentim, Rio de Janeiro, RJ), 146
Portinari, Candido, 17, 72, 76, 108, 128, 137, 170, 190, 220, 235, 236, 242, 252, 430
Portinho, Carmen, 167, 203
Porto (Portugal), 147, 162, 509
Porto Alegre (RS), 146, 509
Porto, Aurélio, 492
Porto, João Gualberto Marques, 372
Porto, Sérgio, 142, 409
Portugal, 146, 147, 149, 230, 250, 454, 457, 463, 464, 465, 468, 469, 486, 500, 502, 509, 512, 533, 566, 570
Post, Frans, 480, 488
Pozzo, Andrea, 514

Praça General Osório (Rio de Janeiro, RJ), 166
Praça Luís de Camões (Lisboa), 37
praça Mauá (Rio de Janeiro, RJ), 167, 376
Praça Paris (Alfred Agache, Rio de Janeiro, RJ), 411, 428
Praça de São Pedro (Gian Lorenzo Bernini, Vaticano), 516
Praça XV de Novembro (Rio de Janeiro, RJ), 146, 511
Praça São Marcos (Veneza), 45, 46
Praça dos Três Poderes (Lucio Costa, Brasília, DF), 153, 289, 299, 303, 304, 306, 331, 408, 610
Prado Jr., Antônio da Silva, 166
Prado, Paulo, 72, 169, 382
Precisões (Le Corbusier), 144, 158
Prentice, Robert Russel, 164
Preston, William Procter, 164
Primaticcio, Francesco, 251
Primolli, João Batista, 490
Prisonnière (Edouard Bourdet), 41
Proença, Carmen, 220
Proença, Maria Luisa, 12
Projeto para o 36º Congresso Eucarístico Internacional (Lucio Costa, Rio de Janeiro, RJ), 414
Projeto para Alagados (Lucio Costa, Salvador, BA), 332, 333
Projeto para o Boulevard de la Corniche (Lucio Costa, Casablanca), 367, 370
Projeto para a chácara Coelho Duarte (Lucio Costa), 106
Projeto para a Cidade Universitária (Le Corbusier, Rio de Janeiro, RJ), 152, 173
Projeto para a Cidade Universitária (Lucio Costa, Affonso E. Reidy, Jorge M. Moreira, Oscar Niemeyer e José de Souza Reis, Rio de Janeiro, RJ), 18, 173, 353
Projeto para a Embaixada da Argentina (Lucio Costa, Rio de Janeiro, RJ), 31
Projeto para a Embaixada do Peru (Lucio Costa, Rio de Janeiro, RJ), 30
Projeto para o Ministério de Educação e Saúde (Le Corbusier, Rio de Janeiro, RJ), 152, 608
Projeto para o Ministério de Educação e Saúde (Lucio Costa, Jorge M. Moreira, Affonso E. Reidy, Carlos Leão, Oscar Niemeyer e Ernani M. Vasconcelos, Rio de Janeiro, RJ), 195
Projeto para o Monumento Paul Vaillant Couturier (Le Corbusier, Villejuif), 152
Projeto para o Museu de Ciência e Tecnologia (Lucio Costa, Rio de Janeiro, RJ), 397
Projeto para a vila operária de Monlevade (Lucio Costa, João Monlevade, MG), 91, 459
Projeto para a nova capital da Nigéria (Lucio Costa), 358, 361
Projeto para o Novo Polo Urbano de São Luís, MA (Lucio Costa), 363
Projeto para o Palácio da Liga das Nações (Le Corbusier, Genebra), 152
Projeto Canal, Concha e Peró (Maria Elisa Costa e Eduardo Sobral, Cabo Frio, RJ), 342
Propileus (Atenas), 430
Província Jesuítica do Paraguai, 488
Pusey, Nathan Marsh, 396
Quadras econômicas (Lucio Costa, Brasília, DF), 332
Quinta da Boa Vista (Rio de Janeiro, RJ), 172, 173, 182
Quinta do Tanque (Salvador, BA), 477
Rainha de Sabá visita Salomão (Piero della Francesca), 448
"Razões da nova arquitetura" (Lucio Costa), 17
Reagan, Ronald, 390
Realidade, 319
Rebecchi, Raphael, 163
Rebello, Jacintho, 67
Rebouças, Diógenes, 440
Recife (PE), 35, 48, 167, 488, 500, 502, 511
Rendu, Auguste, 76, 164
Reidy, Affonso Eduardo, 122, 131, 132, 136, 141, 167, 169, 181, 203, 609
Reis, José de Souza, 167, 438, 439, 473
Reis, José, 403
Reis, Ruy Moreira, 440
Rescala, João José, 440
Revista do Brasil, 403
Revista do Clube de Engenharia, 324
Revista do Serviço do Patrimônio Histórico e Artístico Nacional, 144, 483
Reznik, José, 613
Rialto (Veneza), 46
Ribeiro, Darcy, 432
Ribeiro, Mário, 18
Riedlinger, Sylvio, 164
Rio de Janeiro, estado do, 205, 453, 498, 500, 503
Rio de Janeiro (RJ), 44, 48, 78, 116, 144, 147, 148, 149, 151, 152, 158, 160, 163, 167, 170, 177, 182, 195, 239, 301, 303, 326, 371, 373, 374, 376, 377, 378, 478, 502, 509, 510, 511, 512, 527, 540, 544, 551, 552, 572, 606, 612
Rio Grande do Sul, estado do, 237
Rios Filho, Adolfo Morales de los, 163, 165, 171
Rouault, Georges, 252
Roberto, Marcelo, 167, 168, 170
Roberto, Milton, 167, 168, 170
Roberto, Maurício, 170
Rocha, Francisco José da (conde de Itamarati) 67
Rocha, Maria Romana Bernardes da (marquesa de Itamarati), 67
Rocha, Rafael Carneiro da, 440
Rocha, Sylvio, 167
Rockefeller Center (Nova York), 238
Rodrigo e seus tempos (Rodrigo Mello Franco de Andrade), 438
Rodrigues, Alvaro, 171

Rodrigues, Ernesto, 374
Rodrigues, Genaro, 374
Rodrigues, José de Wasth, 521
Rodrigues, Sérgio, 433, 471
Rogers, Ernesto, 153, 154
Rohe, Mies van der, 83, 115, 152, 167, 199, 238, 246, 260, 261, 310, 470, 562, 570, 607, 611
Roma, 16, 43, 149, 186, 464, 517, 567, 568
Ronchamp, ver capela de Notre-Dame du Haut
Roquebrune-Cap-Martin (França), 78, 154, 342, 553, 583
Rostand, Edmond, 393, 594
Rott am Inn (Alemanha), 553, 560
Royal Institute of British Architects, 19, 237
Rugendas, Johann Moritz, 508
Ruskin, John, 468
Russins, Alfredo Teodoro, 440
Sá, Estácio de, 372, 416
Sá, Evaristo Juliano de, 12, 14
Sá, Paulo, 167
Saarinen, Eero, 153, 154
Saarinen, Eliel, 153
Saavedra (3º Barão de), Tomás Óscar Pinto da Cunha, 199, 220
Sabará (MG), 16, 431, 440, 459, 473, 509, 527, 529, 539, 544, 545
Sagan, Françoise, 567
Saia, Luís, 433, 440, 441, 508
Saint-Exupéry, Antoine de, 436
Saint-Gobain, 237
Saint Hilaire, Auguste de, 508
Saint Louis (EUA), 153
Saint-Tropez (França), 553, 567
Sajous, Henri Paul Pierre, 76, 164
SKF (Svenska Kullagerfabriken), 98
Salão de 31 (Salão Nacional de Belas Artes), 17, 70, 71, 167, 439, 607
Salão Nacional de Belas Artes, 68, 71, 72, 167, 439, 607
Saldanha, Firmino Fernandes, 167
Salon d'Automne, 78
Salvador (BA), 11, 332, 333, 334, 342, 434, 477, 482, 499, 502, 511, 514
Sampaio, Carlos, 164
Sampaio, Fernando Nereu de, 165
Sampayo, João Ferreira, 514
San Remo, 16
Santa Catarina, estado de, 167
Santarém (PA), 251
Santa Rita Durão (MG), 514, 529
Santo Ângelo (RS), 488
Santos, Carmen, 100
Santos, Francisco Agenor Noronha, 440
Santos, Francisco Marques dos, 440, 481
Santos, Paulo, 224, 440
Santos, Sergio, 224
Santos, Sidney, 167

Santos, Sylvio, 214
Santuário de Asclepios (Grécia), 561
Santuário do Senhor Bom Jesus de Matosinhos (Congonhas do Campo, MG), 529, 550
São Bento, Frei Bernardo de, 478
São Borja (RS), 488, 493
São Cristóvão (SE), 509
São João Batista (RS), 488, 493
São João Del-Rei (MG), 15, 439, 527, 529, 534, 539, 540, 541, 544, 545, 546, 547
São José Del-Rei (MG), ver Tiradentes (MG)
São Leopoldo, Visconde de (José Feliciano Fernandes Pinheiro), 496
São Lourenço (RS), 488, 492
São Luís (MA), 499, 509, 511
São Luís Gonzaga (RS), 488, 492
São Miguel Arcanjo (RS), 488, 490, 496
São Nicolau (RS), 488, 492
São Paulo, estado de, 27, 146, 205, 212, 433, 437, 441, 453, 455, 486
São Paulo (SP), 11, 71, 72, 116, 137, 144, 167, 167, 170, 195, 198, 200, 303, 502, 607, 608, 611
São Pedro, Antonia Maria de, 550
Schwartz, Alfredo, 72
Segall, Lasar, 72, 607
Semana de 22 (Semana de Arte Moderna de 1922, São Paulo, SP), 607
Serlio, Sebastiano, 479
Serrador, Francisco, 166
Serrão, Luís, 478
Sert, Josep Lluís, 396
Servas, Francisco Vieira, 522
Servix Engenharia, 422
Sete Povos das Missões (RS), 18, 131, 438, 488, 490
Setúbal (Portugal), 500
Severo, Ricardo, 164
Sierre (Suíça), 265
Silva, Álvaro Alberto da Motta e, 239, 431
Silva, Herminio de Andrade e, 167
Silva, Joaquim José da, 522
Silva, José Bonifácio de Andrada e, 283, 295
Silva-Nigra, dom Clemente da, 440, 478, 479, 481
Simoni, Georges, 439
Siqueira, Rodolfo, 67
Siqueira, Tania Batella de, 325
Síria, 248, 250
Smith, Robert C., 440
Smithson, Alison, 238, 570
Smithson, Peter, 238, 570
Soares, Raymundo de Paula, 344
Sobrado dos Tanajura (Livramento de Nossa Senhora, BA), 499
Sobral, Eduardo Q. da Fonseca, 224, 280, 342
Sobral, Julieta, 1, 16, 48, 150, 224, 244, 280, 342
Sociedade Brasileira de Belas Artes, 25, 27
Sodré, Álvaro de Azevedo, 164
Soeiro, Renato de Azevedo, 168, 439, 473, 549

Solá, Miguel, 492
Southampton (Inglaterra), 36
Souza, Wladimir Alves de, 430
Speed, Harold, 241
SPHAN (Serviço do Patrimônio Histórico e Artístico Nacional), atual IPHAN, 18, 48, 116, 131, 157, 212, 230, 374, 378, 411, 416, 435, 437, 438, 439, 440, 441, 463, 473, 480, 483, 486, 488, 490, 499, 507, 511, 536, 544, 548, 551, 555, 570, 609
Stalin, Josef, 384, 386
Ströbel, Carlos, 136
Stuart, Maria, 372
Suécia, 314, 315
Suíça, 154, 230, 371, 556, 563, 567, 606
Summa, 322
SUDEBAR (Superintendência de Desenvolvimento da Barra da Tijuca), 356, 357
Superquadras (Lucio Costa, Brasília, DF), 205, 206, 302, 308, 309, 326, 327, 408
Taguatinga (DF), 314, 315, 327, 332
Taliesin East (Frank Lloyd Wright, Spring Green), 69, 257
Tamoyo, Marcos, 426
Taunay, Afonso D'Escragnole, 441
Tchecoslováquia, 251
Teatro João Caetano (João Manuel da Silva, Rio de Janeiro, RJ), 167
Teatro Municipal de Sabará (Francisco da Costa Lisboa, Sabará, MG), 441
Teatro Municipal do Rio de Janeiro (Francisco de Oliveira Passos e Albert Guilbert, Rio de Janeiro, RJ), 42
Teatro Nacional Cláudio Santoro (Oscar Niemeyer, Brasília, DF), 321, 331
Tecles, Eduardo, 435, 439, 439, 474
Teixeira, Anísio, 108
Teixeira, Jerônimo Félix, 522
Teixeira, João Gomes, 441
Teles, Armando da Silva, 164
Teles, Augusto da Silva, 440
Teles, Jaime da Silva, 167
Tenbrinck, Leocadia, 593
Teresópolis (RJ), 11
TERRACAP (Companhia Imobiliária de Brasília), 325
Thatcher, Margareth, 391
The Beatles, 322
The Practice and Science of Drawing (Harold Speed), 241
Tiepolo, Giambattista, 514
Time, 409
Times Square (Nova York), 289
Tiradentes (Joaquim José da Silva Xavier), 403, 522
Tiradentes (MG), 432, 439, 547
Toledo, Aldary, 167
Tóquio (Japão), 611
Torres, Heloísa Alberto, 441
Torres, Paulo Francisco, 316

Toulon (França), 38, 587, 606
Trás-os-Montes, (Portugal), 452
Treidler, Benno, 164
Trindade, cônego Raymundo, 439
Tríptico de Nuno Gonçalves, 37
Triplepatte (Tristan Bernard e André Godfernaux), 41
Trompowski, Gilberto, 73
Trotski, Leon, 384, 386
Turim (Itália), 38, 45
Uchoa, Hélio, 167
Une petite maison (Le Corbusier), 146
Une Revue (Henri Duvernois), 41
UNESCO, 18, 153, 230, 231, 265, 268, 272, 299, 323
União Soviética (URSS), 151, 384, 385, 386, 387, 390, 391
Unité d'Habitation (Le Corbusier, Marselha), 149, 150, 160, 239, 268
Unités d'Habitation (Le Corbusier), 239
Universidade de Campinas (SP), 550
Universidade do Distrito Federal (RJ), 17, 108
Universidade do Porto, 395
Universidade Harvard, 19, 395
Uruguai, 382, 490
Valadares, Clarival do Prado, 440
Valadares, José Antonio do Prado, 440, 480
Valentim, Fernando, 15, 73, 224, 431
Valentim, Mestre (Valentim da Fonseca e Silva), 146, 511
Valentim, Stella, 431
Valentino, Rodolfo, 44
Valéry, Paul, 436
Varanda do apartamento Júlio Monteiro (Lucio Costa e Gregori Warchavchik, Rio de Janeiro), 72
Vargas, Getúlio, 4, 135, 141, 608
Vasconcelos, Ernani Mendes de, 122, 131, 132, 136, 141, 167, 196, 609
Vasconcelos (2º Barão de), Rodolfo Smith de, 431
Vasconcelos, Salomão de, 440
Vasconcelos, Sylvio de, 440
Vassar College, 145
Vauthier, Louis Léger, 500
Veja, 20
Veloso, Antonio, 440
Veloso, Hemetério, 488, 492
Veneza (Itália), 18, 45, 46, 202, 265
Venturelli, Isolda Helena Brans, 550, 552
Vênus de Milo, 42
Verdié, Petrus, 171
Verger, Pierre Fatumbi, 441
Verona (Itália), 45
Vevey-Corsier (Suíça), 146, 553, 563, 566, 572
Viagem filosófica (Alexandre Rodrigues Ferreira), 499
Viana, Armando, 592
Viana, Edgar P., 165
Viana, Ernesto da Cunha Araújo, 163, 164

Vianna, Geraldo Segadas, 344
Vidal, Armando, 190
Vie Parisienne, 24
Vieira, Lúcia Gouvêa, 70, 71
Viena, 115
Vila operária da Gamboa (Lucio Costa e Gregori Warchavchik, Rio de Janeiro, RJ), 72, 74, 607
Vila operária de Monlevade, ver Monlevade
Vila Rica, ver Ouro Preto
Villa Le Lac (Le Corbusier, Corseaux), 572
Villa-Lobos, Heitor, 48
Villa Savoye (Le Corbusier, Poissy), 149, 574
Villegagnon, Nicolas Durand de, 346, 354, 372
Vinci, Leonardo da, 45, 201
Viollet-le-Duc, Eugène, 161
Viret, Emille-Louis, 158
Virzi, Antonio, 164, 427, 431
Vitrúvio (Marcus Vitruvius Pollio), 446
Vive l'Empereur, 41
Vosylius, Kasys, 441
Warchavchik, Gregori, 17, 69, 72, 73, 75, 76, 77, 80, 167, 195, 198, 199, 200, 432, 607, 608
Warchavchik, Paulo, 72, 76
Washington, 115, 570
Wiener, Paul Lester, 190
Wogenscky, André, 152, 231
Wren, Christopher, 250
Wright, Frank Lloyd, 69, 152, 200, 424, 611
Yeltsin, Boris, 388
Xavier, Alberto, 613
Xenakis, Iannis, 150
Zehrfuss, Bernard, 342
Ziem, Félix F. G. P., 46
Zurique (Suíça), 145

Sobre o autor

Lucio Costa nasceu em Toulon, na França, em 27 de fevereiro de 1902, filho de Joaquim Ribeiro da Costa e Alina Ferreira da Costa. Seu pai era engenheiro naval e, por circunstâncias profissionais, mudara-se com toda a família para a Europa. Na infância e na adolescência, Lucio passa alguns anos entre o Rio de Janeiro, a Inglaterra e a Suíça. Em Newcastle-on-Tyne e Montreaux, cursa a escola básica. No retorno ao Rio, matricula-se aos 15 anos na Escola Nacional de Belas Artes, fazendo estágios nos escritórios de arquitetura de Raphael Rebecchi e de Heitor de Mello. Ainda durante o curso, abre seu próprio escritório com o colega Fernando Valentim. Essa primeira fase profissional é marcada pelos chamados estilos eclético e neocolonial. Em 1924, após concluir o curso na ENBA, faz uma viagem a Diamantina, onde entra em contato direto com nossa arquitetura colonial. Desde então, essa viagem marcará toda a sua trajetória.

Entre 1926 e 1927, percorre vários países europeus, já insatisfeito quanto aos caminhos profissionais que percorrera até aquele momento. Na volta ao Brasil, vê em uma revista as fotos da Casa Modernista construída por Gregori Warchavchik em São Paulo. Em 1929, casa-se com Julieta (Leleta) Guimarães, com quem terá duas filhas, Maria Elisa e Helena. No ano seguinte, Lucio é convidado pelo governo Vargas para dirigir a escola onde se formara. Além de trazer Warchavchik para dar aulas, promove na ENBA uma reforma que encontra obstáculos entre o antigo corpo docente. No Salão de 1931, ao lado de obras acadêmicas, é exposto pela primeira vez um conjunto de trabalhos de artistas ligados ao movimento modernista – Tarsila, Di Cavalcanti, Anita Malfatti, Portinari e Cícero Dias, entre outros. Após dois anos como diretor, seu pedido de demissão é seguido por uma greve dos alunos que dura um ano e assegura em parte algumas das reformas promovidas por Lucio.

A saída da ENBA marca a renovação profissional de Lucio Costa, com projetos realizados segundo os princípios da nova arquitetura em escritório que mantém, entre 1931 e 32, com Gregori Warchavchik. Até 1936, trabalha com Carlos Leão e tem como estagiário Oscar Niemeyer – o novo escritório recusa encomendas ao gosto dos clientes e a escassez de projetos propicia a Lucio longos períodos de estudo da arquitetura moderna, notadamente da obra de Le Corbusier. Em 1934, participa da breve experiência da Universidade do Distrito Federal e consolida suas aulas no texto "Razões da nova arquitetura".

Em 1936, a convite de Gustavo Capanema, torna-se o responsável pelo desenvolvimento do projeto para a nova sede do Ministério da Educação e Saúde. Organiza uma equipe composta pelos jovens arquitetos Carlos Leão, Affonso E. Reidy, Jorge Moreira, Ernani Vasconcelos e Oscar Niemeyer. Um projeto preliminar é desenvolvido – o primeiro no mundo, em grande escala, segundo os preceitos de Le Corbusier – mas, graças à insistência de Lucio junto ao governo, o próprio Le Corbusier vem ao Brasil para avaliar o trabalho do grupo. O novo projeto é concluído sem a presença do arquiteto suíço-francês e o edifício inaugurado em 1945 é imediatamente reconhecido como um marco da arquitetura moderna em nível internacional. Na mesma época, entre 1936 e 37, e com a maioria dos integrantes do grupo anterior, Lucio coordena o projeto para a

Cidade Universitária, a ser implantada próxima à Quinta da Boa Vista. A proposta é recusada pela comissão docente e no local será construído o Jardim Zoológico do Rio de Janeiro. Outro projeto de Lucio elaborado com Oscar Niemeyer, o Pavilhão do Brasil na Feira Mundial de Nova York de 1939, revela a originalidade da nova arquitetura brasileira.

Em paralelo à construção do atual Palácio Gustavo Capanema e convidado por Rodrigo Mello Franco de Andrade, Lucio passa a integrar desde 1937 os quadros do Serviço do Patrimônio Histórico e Artístico Nacional, onde se aposentará em 1972. Em meio às atividades de consultoria técnica do SPHAN, desenvolve projetos como o inovador Museu das Missões, no Rio Grande do Sul. Ao longo dos anos 1940, Lucio Costa deixa marcas de caráter mais pessoal em obras como o Parque Guinle, as residências Hungria Machado e Saavedra, bem como o Park Hotel de Nova Friburgo.

Nos anos 1950, desenvolve o anteprojeto da Casa do Brasil na Cidade Universitária de Paris, base para o projeto posteriormente assinado por Le Corbusier. Integra o chamado "Grupo dos Cinco", com Le Corbusier, Walter Gropius, Sven Markelius e Ernesto Rogers, criado para orientar o projeto da nova sede da UNESCO em Paris. Na mesma época, comcebe as sedes do Jockey Club Brasileiro e do Banco Aliança no Rio de Janeiro. Realiza em 1952 uma viagem de estudos a Portugal, observando e registrando a arquitetura local. Em 1954, perde sua esposa Leleta em acidente de carro. Vence o concurso para o Plano Piloto de Brasília em 1957, supervisionando o desenvolvimento do projeto da nova capital até a inauguração, três anos depois.

Em 1963, projeta para a filha Maria Elisa um apartamento de cobertura no prédio em que morava desde a década de 1930, no Leblon. No ano seguinte, concebe o Pavilhão do Brasil na 13ª Trienal de Milão. Coordena em 1965 o restauro e a construção das rampas de acesso à igreja carioca de Nossa Senhora da Glória do Outeiro. Em 1969, assina o projeto do Plano Piloto para a Barra da Tijuca (Baixada de Jacarepaguá). Nos anos seguintes, elabora outros projetos urbanísticos, como as propostas para a nova capital da Nigéria, para o bairro dos Alagados, em Salvador, para o novo polo urbano de São Luís, no Maranhão, e para o bulevar Corniche, em Casablanca, no Marrocos. Ao mesmo tempo, dedica-se a projetos residenciais, como a casa para o poeta Thiago de Mello, em Barreirinhas, Amazonas, e as casas para Helena Costa e Edgar Duvivier, no Rio de Janeiro.

Em 1995, aos 93 anos, lança o livro *Registro de uma vivência*. Lucio Costa falece em seu apartamento no bairro do Leblon, Rio de Janeiro, no dia 13 de junho de 1998.

Editora 34 Ltda.
Rua Hungria, 592 Jardim Europa CEP 01455-000
São Paulo - SP Brasil Tel. 55 11 3811-6777
www.editora34.com.br

Edições Sesc São Paulo
Rua Cantagalo, 74 - 13º/14º andar CEP 03319-000
São Paulo SP Brasil Tel. 55 11 2227-6500
edicoes@edicoes.sescsp.org.br
sescsp.org.br/edicoes
❚❚❚❚/edicoessescsp

Copyright © Editora 34 Ltda./Edições Sesc São Paulo, 2018
Registro de uma vivência © Maria Elisa Costa, 2018

Este livro foi publicado originalmente pela Empresa das Artes em 1995, com uma segunda edição em 1997.

Edição conforme o Acordo Ortográfico da Língua Portuguesa.

Capa e projeto gráfico complementar:
Bracher & Malta Produção Gráfica

Digitalização das imagens:
Instituto Antônio Carlos Jobim

Preparação do texto:
Francesco Perrotta-Bosch

Índice onomástico:
Milton Ohata

Composição digital e tratamento adicional das imagens:
Cynthia Cruttenden

Revisão:
Milton Ohata, Paulo Malta

1ª Edição - 2018

CIP - Brasil. Catalogação-na-Fonte
(Sindicato Nacional dos Editores de Livros, RJ, Brasil)

Costa, Lucio, 1902-1998
C386r Registro de uma vivência / Lucio Costa; apresentação de Maria Elisa Costa; posfácio de Sophia da Silva Telles. — São Paulo: Editora 34/ Edições Sesc São Paulo, 2018 (1ª Edição).
656 p.

ISBN 978-85-7326-720-4 (Editora 34)
ISBN 978-85-9493-145-0 (Edições Sesc São Paulo)

1. Arquitetos - Brasil - Autobiografia.
2. Arquitetura e urbanismo - História e crítica.
I. Costa, Maria Elisa. II. Telles, Sophia da Silva.
III. Título.

CDD - 720.920981

Este livro foi composto em Sabon pela
Bracher & Malta, a partir do projeto gráfico original
de Lucio Costa e Maria Elisa Costa,
com CTP e impressão da Edições Loyola
em papéis Couché Fosco 115 g/m² e Pólen Soft 80 g/m²
da Cia. Suzano de Papel e Celulose
para a Editora 34 e Edições Sesc São Paulo,
em outubro de 2018.